探 索 电 影 文 化

看电影的艺术

第 8 版

[美]
丹尼斯·W. 皮特里（Dennis W. Petrie）
约瑟夫·M. 博格斯（Joseph M. Boggs）
著

郭侃俊　张菁　译

北京大学出版社
PEKING UNIVERSITY PRESS

著作权合同登记号　图字：01-2014-0677

图书在版编目（CIP）数据

看电影的艺术：第8版/（美）丹尼斯·W. 皮特里（Dennis W. Petrie），（美）约瑟夫·M. 博格斯（Joseph M. Boggs）著；郭侃俊，张菁译. —北京：北京大学出版社，2020.5
（培文·电影）
ISBN 978-7-301-29242-6

I.①看… II.①丹…②约…③郭…④张… III.①电影—鉴赏—世界—高等学校—教材 IV.① J905.1

中国版本图书馆 CIP 数据核字（2018）第 027494 号

Dennis W. Petrie, Joseph M. Boggs
The Art of Watching Films, Eighth Edition
ISBN: 0-07-338617-0
Copyright © 2012 by McGraw-Hill Education.

All rights reserved. No part of this publication may be reproduced or transmitted in any form or by any means, electronic or mechanical, including without limitation photocopying, recording, taping, or any database, information or retrieval system, without the prior written permission of the publisher.

This authorized Chinese translation edition is jointly published by McGraw-Hill Education and Peking University Press. This edition is authorized for sale in the People's Republic of China only, excluding Hong Kong, Macao SARs and Taiwan.

Copyright © 2020 by McGraw-Hill Education and Peking University Press.

版权所有。未经出版人事先书面许可，对本出版物的任何部分不得以任何方式或途径复制或传播，包括但不限于复印、录制、录音，或通过任何数据库、信息或可检索的系统。

本授权中文简体字翻译版由麦格劳－希尔（亚洲）教育出版公司和北京大学出版社合作出版。此版本经授权仅限在中华人民共和国境内（不包括香港特别行政区、澳门特别行政区和台湾）销售。

版权 © 2020 由麦格劳－希尔（亚洲）教育出版公司与北京大学出版社所有。

本书封面贴有 McGraw-Hill Education 公司防伪标签，无标签者不得销售。

书　　　名	看电影的艺术（第 8 版）	
	KAN DIANYING DE YISHU (DI-BA BAN)	
著作责任者	［美］丹尼斯·W. 皮特里（Dennis W. Petrie）　［美］约瑟夫·M. 博格斯（Joseph M. Boggs）著　郭侃俊　张菁 译	
责任编辑	黄敏劼	
标准书号	ISBN 978-7-301-29242-6	
出版发行	北京大学出版社	
地　　　址	北京市海淀区成府路 205 号　100871	
网　　　址	http://www.pup.cn　新浪微博：@北京大学出版社 @培文图书	
电子信箱	pkupw@qq.com	
电　　　话	邮购部 010-62752015　发行部 010-62750672　编辑部 010-62750112	
印　刷　者	天津联城印刷有限公司	
经　销　者	新华书店	
	720 毫米 ×1020 毫米　16 开本　37.25 印张　680 千字	
	2020 年 5 月第 1 版　2020 年 10 月第 2 次印刷	
定　　　价	128.00 元	

未经许可，不得以任何方式复制或抄袭本书之部分或全部内容。
版权所有，侵权必究
举报电话：010-62752024　电子信箱：fd@pup.pku.edu.cn
图书如有印装质量问题，请与出版部联系，电话：010-62756370

目 录

第 8 版修订说明　005
第 7 版译者序 | 有关电影的一切　006
前言　008

第一章　看电影的艺术　001

一、电影的独特性　002
二、电影分析面临的挑战　005
三、电影分析的价值　006
四、试着接受各种类型的电影　009
五、看电影的环境　012
六、准备看电影　016
七、深化我们对电影的反应　019
自测问题：分析你对一部电影的反应　020

第二章　主题元素　021

一、主题与中心　022
二、确立主题　032
三、评价主题　033
自测问题：分析主题　036
学习影片列表　037

第三章　虚构的与戏剧的元素　041

一、电影分析与文学分析　042
二、好的故事应具备的元素　043

三、标题的重要性　053
四、戏剧结构　054
五、冲突　059
六、人物刻画　062
七、寓言　073
八、象征　074
九、反讽　083
自测问题：分析虚构的与戏剧的元素　087
学习影片列表　089

第四章　视觉设计　091

一、彩色与黑白　092
二、银幕格式（宽高比例）　093
三、电影胶片与高清摄像　094
四、美工设计／美术指导　098
五、服装与化装设计　112
六、布光　117
七、预算对影片视觉设计的影响　121
自测问题：分析视觉设计　122
学习影片列表　123

第五章　摄影与特殊视觉效果　125

一、视觉画面的重要性　126

二、电影化的电影　127

三、电影视点　127

四、电影的构图元素　135

五、特殊电影技巧　154

六、电影魔术：现代电影中的特殊视觉效果　162

七、动画片中的特效……尤其是为成人制作的（特效）　172

自测问题：分析摄影手法与视觉特效　182

学习影片列表　184

第六章　剪辑　185

一、选择　187

二、一致性、连贯性及节奏　192

三、转场　192

四、节奏、速度及时间控制　203

五、拉伸与压缩时间　205

六、慢动作　213

七、定格、融格及静止画面　216

八、创造性的镜头并置：蒙太奇　218

自测问题：分析剪辑　223

学习影片列表　223

第七章　色彩　225

一、现代影片中的色彩　228

二、彩色与黑白的对比　253

自测问题：分析色彩　258

学习影片列表　259

第八章　音效与对白　261

一、声音与现代电影　262

二、对白　264

三、声音的三维特性　265

四、可见与不可见声源的声音　267

五、声音中的视点　270

六、音效与对白的特殊用途　272

七、声音作为剧情手段　280

八、声音作为转场元素　281

九、旁白　282

十、作为音响效果的寂静　288

十一、对白与音效的韵律特征　289

十二、外语片或外国片的"声音"　289

自测问题：分析音效与对白　293

学习影片列表　293

第九章　配乐　297

一、音乐与电影的密切联系　298

二、配乐的重要性　299

三、配乐的常见功能　300

四、配乐的特殊功能　302

五、合成配乐　318

六、平衡配乐　319

自测问题：分析电影配乐　321

学习影片列表　322

第十章　表演　325

一、表演的重要性　326

二、演员的目标　326

三、化身为剧中人物　328

四、电影表演与舞台表演的区别　329

五、演员的类型　339

六、明星制度　341

七、挑选演员　343

八、演员的创造性贡献　360

九、对演员的主观反应 364
自测问题：分析表演 366
学习影片列表 367

第十一章 导演风格 369

一、风格的概念 372
二、题材 373
三、摄影 377
四、剪辑 378
五、场景与场景设计 379
六、声音与配乐 379
七、选角与表演 380
八、剧本与叙事结构 382
九、不断演变的风格与适应性 387
十、特别剪辑：导演剪辑版 389
十一、四位导演的比较 391
自测问题：分析导演风格 401
学习影片列表 402

第十二章 影片的总体分析 409

一、基本方法：观看、分析及评价影片 410
二、分析、评价及讨论的其他方法 414
三、再读评论 427
四、评价影评人 427
五、制定个人标准 429
自测问题：分析整部影片 432
学习影片列表 433

第十三章 改编影片 435

一、改编影片存在的问题 436

二、小说的改编 440
三、戏剧的改编 458
四、从真实事件到电影故事：从现实到传说 467
自测问题：分析改编影片 474
学习影片列表 476

第十四章 类型片、重拍片及续集 479

一、类型片 480
二、重拍片与续集 503
自测问题：分析类型片、重拍片及续集 517
学习影片列表 518

第十五章 电影与社会 527

一、异质性的电影 528
二、美国电影塑造或反映社会与文化价值观吗？ 531
三、《电影制片法典》（1930—1960）533
四、过渡时期的审查制度（1948—1968）539
五、MPAA 分级制度 541
六、审查制度与在电视上播放的电影 547
七、在法典与分级制度之外 550
八、改变对性、暴力及粗口的处理方法 552
九、社会问题电影与纪录片的拍摄 556
自测问题：分析社会语境中的电影 566
学习影片列表 568

术语表 572

闪回栏目

第五章　曾经只是暖场序幕的动画,如今成了重头戏　174

第六章　电影剪辑师:幕后的历史　188

第七章　发掘影片中的色彩　230

第十章　默片演技的发展:夸张的微妙之处　336

第十三章　编剧在好莱坞的地位　444

第十五章　拍摄生活:纪录片的历史　562

第 8 版修订说明

自 2010 年《看电影的艺术》（第 7 版）翻译出版，到现在已经整整九年了。这九年里，人们的休闲娱乐方式发生了很大的变化，网络游戏、社交软件、短视频等，占据了日常生活的很多空间，但是，集艺术、人文、科技、流行时尚等多种元素于一身的电影仍是其中不可或缺的组成部分。随着越来越多的新技术应用于电影产业，电影的整体视听效果也更加精致炫目。本书深入浅出地讲解了电影关涉的各类艺术、技术、产业及社会问题，无论是打算系统学习电影相关知识的专业学生，还是想要提升观影体验的电影爱好者，都可以将本书作为打开电影世界大门的有效地图。

九年前，我与《看电影的艺术》结缘，有幸翻译了其中的部分章节。这次，我很高兴能负责《看电影的艺术》（第 8 版）翻译版的更新，在此向同样爱好电影的朋友推荐这一新版。作为美国最热门的电影专业教材，新版本保留了原有的基本架构和内容特色，同时紧跟时代潮流，根据最新的电影技术和艺术潮流，增添和更新了很多内容，新版本包含了以下重要变更：

1. 除了少数需要保留的经典影片以外，本书共更新了 179 部电影。
2. 更新了超过 380 幅电影图片。
3. 介绍了新的拍摄技巧。
4. 新的技术得到了体现。

此外，对原第 7 版部分章节的译文也作了很多修订，力求更准确地体现原著的精神，并使译文更流畅、可读性更好。

郭侃俊
2019 年 12 月 26 日

| 第 7 版译者序 |

有关电影的一切

我和《看电影的艺术》这本书的缘分是从三年前我在纽约大学访问学习时开始的。在纽约大学图书馆，我偶然查找到这本书的第 5 版，就爱不释手，因为它特别适合喜爱电影和想深入了解电影的读者；同时，作为大学"影片分析"课程的教授者，我发现这本书的体例和讲解方式非常适合做电影类课程的教材。

但凡真正喜欢电影的人，总是对关于电影知识的一切如饥似渴，永不满足，《看电影的艺术》就是为这样的人写的。它包括了电影在操作层面、理论层面和普通欣赏层面的知识、技巧、方法，而且写作方式深入浅出，适合做大学影片分析课的教材，又可以作为电影爱好者的入门读物。巧合的是，回国后，麦格劳-希尔公司的朋友 Christie Wang 说有本国外的电影书在找译者，问我是否有兴趣，而书名就是《看电影的艺术》。我欣喜极了，感谢北大出版社编辑的好眼力。拿到我手上的这本书已经是第 7 版了。能得到机会翻译这本书，并把它介绍给热爱电影的人，我感到很幸运。

我在大学讲授"影片分析"课时，非常了解电影初学者对电影的无比热情与无所适从。他们之前习惯了电影的个人化欣赏，当把电影作为学习对象时，常常觉得无从下手。学生最经常提的问题是："我该如何分析一部电影呢？该从哪里入手分析？""看电影"可以是一种私人活动，带着个人情感、生活经验与电影去沟通。但"看电影"还有另外一层意思：电影本身是公共叙事的形式，"电影学"更是一门学问，一部影片一旦进入分析的视野，就不再是完全随意的一件事，它需要观众有一定的电影知识作为储备，才能了解所看影片在时间维

度(电影史的)、空间维度(同类型、题材的电影)、技术层面、美学层面的独特性。阅读这本书的最大好处在于读者能较清晰和较全面地获得分析影片必需的电影知识,它以严谨科学的内容、轻松的讲法教爱看电影的人成为智慧的观众,了解电影作为艺术、技术和作为产业、作为社会的反射文本的多重角色。

本书的最大特点是以一种非常系统的方式涵盖了大部分与电影相关的知识:主题、情节与戏剧元素等故事表现方面,视觉设计、摄影与视觉效果、剪辑、色彩等视觉表现方面,音效与对白、配乐等声音方面,表演、导演风格、电影的文学改编、电影类型与重拍片,以及电影与社会的关系等方面,既讲解了电影的奥秘和看电影的乐趣,语言生动,娓娓道来,又不乏严谨的电影常识讲述和理论性的引导。本书还辅以大量剧照,生动说明了相关的电影元素与拍摄技巧。每个章节后面还留有自测问题,让读者在自己分析电影时能快速入手,掌握分析一部影片的基本方法。

本书由我与另一位译者郭侃俊共同翻译。我负责的章节为:前言、第一章、第二章、第四章、第五章、第六章;郭侃俊翻译的章节为第三章、第七章、第八章、第九章、第十章、第十一章、第十二章、第十三章、第十四章、第十五章、术语表,并修订了大部分译文。在翻译和查找资料的过程中,我们得到了亲人和朋友的许多帮助,在此一并感谢,他们是陈目、张恩华、朱丹平、郭茂银、程为、房现石、梁艳、廖卫兵、孟阳捷、杨帆、张信保。我们尽力准确译出原文的精彩生动,但想必仍有疏漏,如有读者发现不准确之处,还恳请指正。

每个人都有从电影中获得乐趣的权利和能力。本书作者约瑟夫·M.博格斯和丹尼斯·W.皮特里既是电影研究者,也是经验丰富的电影教学者,他们写作本书的立场是假定每个人都能以"诗人的灵魂和科学家的智慧"欣赏电影,实现我们和光影世界的心灵沟通,分享电影带来的那些快乐与感伤。读完本书后,相信读者会乐于成为感性而智慧的电影爱好者和学习者。

张　菁

2009年3月21日于北京

前　言

拍电影是一门艺术，看电影也是。大多数学生在学习电影概论之前就已经看过很多电影，但这门课将教他们如何在一个更深刻、意义更丰富的层次上欣赏电影。

《看电影的艺术》侧重于叙事电影，本书要求学生提高观察力，培养有意识地看电影的技巧和习惯，发现有可能忽略的电影艺术的复杂层面，从而深化他们的观影体验。本书第一章给电影分析提供了一个理论框架，同时为深入欣赏电影提出了初步的建议。第一章之后的内容论述了理解电影主题与故事情节所需的基础知识，理解叙事电影的关键所在（第二、三章），再往下开始讨论电影的戏剧元素与电影元素（第四至十一章）。第十二章则提出了一个集成所有这些元素的分析框架，对整部电影进行分析。后续章节则对特定话题展开论述，包括改编电影、类型片、重拍片及续集。

《看电影的艺术》介绍了电影的各种形式要素和制作过程，有助于学生带着分析的眼光，结合电影所处的历史、文化和社会背景来观看和理解它。本书提出的电影分析框架适用于各种几乎完全不同的电影，比如《阿凡达》(*Avatar*)、《龙文身的女孩》(*The Girl with the Dragon Tattoo*)、《迷魂记》(*Vertigo*)、《钢铁侠》(*Iron Man*)、《走钢丝的人》(*Man on Wire*) 和《拆弹部队》(*The Hurt Locker*) 等。

- ◆ **插图与说明文字**：超过 500 幅插图，配有大量内容翔实的文字说明，为所讨论的电影要素作了很好的图示说明，并为所举的电影例子提供了相关背景知识和重要画面。
- ◆ **平衡各类电影范例**：典型经典影片，如希区柯克的作品、《火车大劫案》

(*The Great Train Robbery*),还有法国新浪潮电影,当然还是很好的例子,继续予以保留,而新收入本书的影片,如《了不起的狐狸爸爸》(*Fantastic Mr. Fox*)和《孩子们都很好》(*The Kids Are All Right*),从确切性或相关性角度对电影概念做出了阐释。同以往版本一样,我们继续收录了大量的当代电影,今天的学生有可能已经看过它们:《暮光之城 2:新月》(*The Twilight Saga: New Moon*)、《一夜大肚》(*Knocked Up*)、《夺宝奇兵 4:水晶头骨王国》(*Indiana Jones and the Kingdom of the Crystal Skull*)。

我们之所以这么做,是因为我们知道,大家从已经看过的电影开始这门课程,学习效果更好,对主题的理解也会更深入。当然,我们也从美国经典电影中选取了很多例子,讨论时并不预设学生们已了解这些电影。而且,本书从头到尾都会仔细分析研究来自不同国家、不同类型的众多影片。

- **独有的关于"改编"的探讨**:《看电影的艺术》包括别具特色的关于"改编"的内容(第十三章)。改编是当前电影制作的一个重要形式,但是一般教材很少涉及。改编对象不仅限于文学作品,也包括电视剧、电脑游戏、漫画小说、儿童读物,甚至杂志文章。今天的许多叙事电影都是改编而来的。

- **电影与社会的探讨**:关于电影与社会的第十五章,探讨了一些引人深思的问题,如对性、暴力及粗口情节的处理;审查制度与电影评级体系;外语片与默片的"异质"属性;还讨论了一些社会问题电影,包括纪录片。这些话题给学生们提供了电影的社会背景信息,使他们能够更敏锐地感知电影背后隐藏的主题和意义。

- **电影主题与电影技巧分析**:每章后面的自测问题有助于学生将该章节中的概念应用于任何电影的分析。它们能够增强学生的观影涉入程度,鼓励学生积极参与,提出切中肯綮的问题,而不仅仅是对电影表层的细节做出被动的反应。

- **影片学习**:第二至十五章的结尾都提供了学习影片列表,学生们可据此做更深入的学习研究。

第 8 版中新增和改进的部分

更换了超过 380 幅电影图片

我们用从电影中截屏的全彩画面替换了上一版中的多数图片。宣传海报和电影剧照无法展示电影中实际的画面。这一版的插图前所未有地展示了电影的真实状态，显示出构图取景、色彩和画面比例。

更新 179 部新上映的电影，更具时效性、相关性

本书所涉及的电影例子中，大约有 40% 更新成近年上映的影片，更加贴近当前、时效性更好。当然，经典影片和那些一直都被视为典范的影片被继续保留下来。

新增摄影技术图解

本书新增了许多图片来诠释摄影技术和效果，比如利用灯光创造出景深、前景框，以及灯光方向和光线性质等。这些新增图片出现在第四、五两章。

更新了现代技术的内容

本书从头到尾对影视技术进行了更新，以当代学生们使用最频繁的技术和资源为重点，如 DVD、蓝光影碟等。我们也加强了对计算机成像技术（CGI）和如何执导数字电影的讲解。

修订版"闪回"栏目中增加了时间表

六篇内容较为独立完整的"闪回"栏目，分别针对不同主题作了简要的历史回顾，比如电影剪辑的历史（第六章）；色彩在电影制作中的运用（第七章）；默片表演（第十章）；编剧的地位（第十三章）；纪录片制作艺术（第十五章）。每一个"闪回"栏目中新增的时间表提供了更多的相关背景知识，给求知欲旺盛的学生提供更多的切入点来探索电影历史。"闪回"栏目也附有一幅或多幅插图。

改进本书组织结构，获取内容信息更方便直接

第一至三章列出了更多的标题和关键词，以指导新学生更好地学习电影分析。

致 谢

我们非常引以为傲地呈现给读者数百张新的图片，作为第 8 版《看电影的艺术》的插图，其中绝大多数都是通过电影截屏而来。我们相信，这种改进后的方式将使电影专业的学生获益更多，因为这些插图更接近在真实的电影画面中出现的动态图像，而非只是静态的宣传剧照。在众多技术和编辑人员的帮助下，我确定了本书中的每一张新的插图，主要基于两方面的考虑：第一，可以给读者以视觉享受，第二，也是最重要的，它们对相应的文字起到了很好的支持示范作用。我们的主要目的就是撰写一部始终具有指导意义的、简洁高效的作品，使任何热爱无限神奇的电影世界，或者对电影只是出于好奇的人都觉得阅读本书是一种快乐。我的家人、朋友、同事和学生，给了我极大的耐心和鼓励，在此我表示无尽的感谢。衷心感谢 Robert Briles，Roberta Tierney，Thomas Tierney，Jane Tubergen 和 Sue Van Wagner，感谢他们一贯热情慷慨的支持。

另外，Marcia Adams，Deborah Blaz，Michael Blaz，Jeanne Braham，Carol Briles，Miriam Briles，Reneé Gill，Ray Hatton，Miles Hession，Tim Hopp，Jacqueline Orsagh，Robert Petersen，Sandy Ridlington，Jeanine Samuelson 及 Kathie Wentworth，等等，继续对本版提供支持，我再次表达诚挚的感谢。

就像过去一样，麦格劳 – 希尔（McGraw-Hill）高等教育部各位杰出而敬业的同仁，为《看电影的艺术》提供了一个快乐高效的创作环境。他们在默默地支持着本书的创作，其中最值得一提的有出版负责人 Chris Freitag，助理策划编辑 Betty Chen，图片编辑 Sonia Brown 和封面设计 Preston Thomas，出版负责人 Michelle Gardner，照排编辑 Sheryl Rose，市场部经理 Pam Cooper——以及，再一次特别感谢提供重要帮助的企划部主管 Nancy Crochiere 和高级制作编辑 Brett Coker。

没有企划部编辑 Sarah Remington 具有创造性的、睿智的指导和从容不迫的推进，第 8 版《看电影的艺术》可能就不会问世，我欠她很大一份人情。我同样感谢 Ron Nelms, Jr. 使用高超的艺术技巧，花费大量时间和精力，将我们需要的所有图片处理得"毫厘不差"。

感谢我所有的同行们，他们对该版本做出了批评指正：

Jiwon Ahn, Keene State College

Michael Benton, Bluegrass Community and Tech College

Mitch Brian, University of Missouri-Kansas City

Jachie Byars, Wayne State University

Jim Compton, Muscatine Community College

Corey Ewan, College of Eastern Utah

Molly Floyd, Tarrant County College

Ken Golden, Hartwick College

Jason Genovese, Bloomsburg University of Pennsylvania

Steve Gilliland, West Virginia State University

William J. Hagerty, Xavier University

Jennifer Hopp, Illinois Central College

Tania Kamal-Eldin, American University

J. Paul Johnson, Winona State University

Terrence Meehan, Lorain County Community College

Dennis Maher, University of Texas-Arlington

Michael Minassian, Broward College

Carol Lancaster Mingus, Modesto Junior college

Gary Serlin, Broward College

Frank Tomasulo, Florida State University

Robert West, Cuyahoga Community College

Dex Westrum, University of Wisconsin-Parkside

最后，我要感谢峡谷学院（College of the Canyons）的 Donna Davidson-Symonds，他出色地制作了本书英文版的配套光盘。

丹尼斯·W. 皮特里

第一章　看电影的艺术

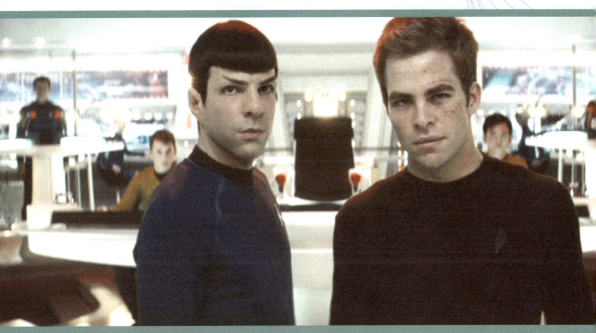

《星际迷航》(*Star Treck*, 2009)

> 当视觉画面遵循着某个可感知的、有着特定的停顿和步调的节奏运动，并且这些连续画面在各个方面都与影片整体密切相关时，电影就变成了一件艺术品。
>
> ——约瑟夫·冯·斯登堡（Josef Von Sternberg），导演

一、电影的独特性

制作影片的巨额投资提醒我们电影既是一种艺术形式也是一项产业。每部电影都是商人和艺术家摇摆不定的婚姻的孩子。尽管有在美学和商业考虑之间的不停争执,电影仍是一门与绘画、雕塑、音乐、文学和戏剧有着同等独特性和表现力的艺术形式。《纽约时报》(*The New York Times*)的影评人 A. O. 斯科特(A. O. Scott),曾经很雄辩地指出我们对电影的永不餍足的欲望:

> 它是集体性的,同时又是极端个人化的,把去电影院看电影这种群体社会行为和独自沉浸于小说之中的个人幻想曲糅合在一起……看电影也许仍然……是现代文化行为之典范。它将售票处排队买票的长龙和剧院内黑暗中的孤独幻想这两种截然不同的形态扭结在一起……[1]

作为一种表达形式,电影(motion picture)类似其他艺术媒介,并将其他媒介的基本属性都编织在自己丰富的结构形态中。电影运用视觉艺术中的构图元素:线条、形状、面积、体积和材质。电影如同绘画和摄影,发掘出光与影的微妙作用。电影类似雕塑,操纵三维空间。电影也像哑剧,专注于运动画面;如同舞蹈,这种运动画面具有节奏感。电影中的复杂节奏类似于音乐和诗歌的节奏,且与诗歌特别相像的是,电影也通过想象、隐喻和象征来表达和交流。类似戏剧,电影的艺术表达可分为视觉性的(即通过动作和姿势)和语言性的(即通过对话)。最后,如小说那样,电影也扩展或压缩了时间与空间,在广阔的时空范围内自如地来回调度。

(一)构成电影独特性的要素

尽管有这些相似之处,电影仍是独一无二的,其自由和连续运动的画面使它与其他媒介区别开来。画面与音响持续的相互作用再加上运动,使得电影——在其复杂的感官吸引力,以及它能够同时在不同层面上传达信息等方面——超越了静态的美术和雕塑的局限。电影甚至优于戏剧,因为它具有独特

[1] A. O. Scott, "The Lasting Picture Show," *The New York Times* (November 3, 2002), sec.6, p.41.

的揭示丰富视点、描述动作、控制时间和传达无限的空间感受的能力。不像舞台剧，电影能提供连续不断的视觉流，模糊并简化转场而不损害故事的完整性。与小说和诗歌不同，电影传达信息很直接，它不是通过落在纸面上的抽象的词汇符号，而是通过具体的画面和声音。更重要的是，电影能处理几乎无穷无尽的主题：

> 从极地到赤道，从大峡谷到最微末的一片钢屑……从冷漠的面孔上闪过的思想火花，到一个疯子的胡言乱语……[2]

电影能够表现出我们能想象到或观察到的任何事物。时间可以减慢或加速，让我们看到通常情况下难以察觉的事物。仿佛被施了魔法一般，子弹在空中划过的轨迹或花朵绽放的各个阶段可以变得非常明显，易于理解。电影可以给我们提供凡人通常无法获得的经历。在电影《哈利·波特》（Harry Potter）和《阿凡达》问世前，除了在梦里，人类如何能领略坐在野鸟翅膀上俯冲穿过峡谷的感觉？除了莫扎特亲身演绎的乐曲外，还有什么更好的方式可以理解他一生渊博的知识、悲怆的经历和超乎寻常的天赋[《莫扎特传》（Amadeus）]？在《星球大战：新希望》（Star Wars: A New Hope）中，当汉·索罗（Han Solo）把他的飞船调整到曲速（超光速）航行，窗外星球坍塌时，甚至连宇宙自身也可以被触摸。

不仅是主题的选择，电影在拍摄的方法上也是无限的。一部影片的情绪和处理方式可以是抒情式的也可以是史诗式的。从某种角度看来，一部电影能够包含从纯粹客观性到强烈主观性的完整的渐变序列。在表现深度上，它能只关注表层现实和纯粹的感官层面，也能探索理性或哲学的问题。一部影片能指涉过去或预言遥远的未来；它能使几秒钟看起来像几个小时或者把一个世纪压缩为几分钟。电影能够表现所有的感情，从最脆弱、最温柔、最美好的到最残酷、最暴力、最令人不堪的内容。

（二）技术进步让真实感越来越强

然而，比电影的题材与内容的无限性更重要的，是它能强烈地表现出真实

[2] Ernest Lindgrin, *The Art of the Film* (New York: Macmillan, 1963), pp.204—205.

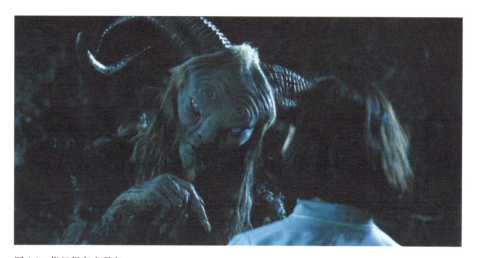

图 1.1 将幻想变成现实
图为吉列尔莫·德尔·托罗（Guillermo del Toro）的《潘神的迷宫》(*Pan's Labyrinth*)，电影这一媒介给予这类奇幻片如真实世界一般的形态和情感冲击。

感。持续的视觉、听觉和运动流营造了此时此地的兴奋感，这能使观众沉浸在观影的体验中。因此，通过电影，梦幻获得了现实一般的形态和情感冲击力（图1.1）。电影技术的历史实际上可以被视为向着更伟大的现实主义、向着消除艺术和现实的界限的方向持续演进的历史。电影经历了从手绘图画到摄影照片，到投影画面，到有声、彩色、再到宽银幕，到3D技术等的一次次进步。电影人曾努力尝试在影院中释放香料以增加观影经验中的嗅觉。阿道司·赫胥黎（Aldous Huxley）在小说《美丽新世界》(*Brave New World*)中描述了未来的剧院，在那里，每个座位下都安装了复杂的电子设备，提供可触摸画面来配合观众的视觉：

> 今晚要去看感官电影（Feelis）吗，亨利？……我听说阿尔罕布拉的那部新电影是一流的。有一场熊皮毯上的爱情戏，据说非常精彩。每根熊毛都栩栩如生，有着最奇妙的触感。[3]

虽然赫胥黎的菲力斯剧院还没有变成现实，电影却已经在强化我们的感受

[3] Aldous Huxley, *Brave New World* (New York：Haper, 1946), p.23.

方面成功了——通过电影院、IMAX，和其他宽银幕、曲面银幕、大银幕投影或计算机虚拟技术——其效果达到了惊人的程度。实际上，通过创造比我们的生活更广阔的银幕画面，有时候电影看起来已经比现实本身更真实。在第一部宽银幕立体电影（Cinerama，也称西尼拉玛型立体声宽银幕电影）[4] [《这就是西尼拉玛》(This Is Cinerama)，1952] 放映之后不久，一本卡通书面世，描述了这种新设备的视听效果。书中描绘了这样一幅画面，银幕上正在放映一段著名的过山车画面，一个观众刚进剧院摸索着寻找座位，当他穿过一排座位时，旁边一名观众惊恐地抓住他的胳膊，歇斯底里地尖叫："坐下，你这个傻瓜！你会把我们都害死！"这幅卡通画中描绘的大惊小怪的场景恰好反映了早期默片上映时观众对第一列火车迅速驶进电影院中的"车站"时的紧张反应。在未来的几十年内，电影使用计算机成像技术（computer-generated imaging, CGI）后，将会有很多超棒的惊喜在等着我们。

二、电影分析面临的挑战

那些使电影成为最有表现力和最真实的艺术的特质，同时也给电影分析带来了挑战。电影画面在时间空间上发生持续变化，而一旦凝固，电影就不再是"运动影像"，其独一无二的媒介特性也消失了。因此，电影分析要求我们敏锐地感受银幕上画面、声音和运动之间的连续、即时的相互作用。这种必要性带来分析影片中最有挑战性的部分：我们必须近乎完全沉浸在观影体验中，同时又要保持高度的客观性和电影评判所需的距离。虽然看起来很困难，但这种能力是可以培养的，若想获得真正的"电影鉴赏能力"（cineliterate），我们必须有意识地去培养它。数字视盘（DVD）播放器和蓝光光碟播放器、刻录机的发明，至少能在最开始帮助我们培养这一能力，它们让电影的放映（以及多次观看）变得更加容易了。

这一媒介具有的技术属性同样也带来了挑战。如果我们都有拍摄和剪辑电影的经验，那就非常理想了。但在缺少这类经验的情况下，我们就要熟悉基本

[4] "全景电影"的商标名。这种多银幕放映系统使用三架摄影机、三架放映机、一个曲面宽银幕，以及一个复杂的立体声音系统。——译者注

的电影制作技术,以便能意识到技术的存在并评价它们的作用。一定数量的技术性语言或者术语对分析和理性地讨论任何艺术形式都是必要的,所以我们必须在自己的词汇量中补充一些重要的技术术语。

最有挑战性的内容已经出现了:我们必须几乎完全沉浸在观影的感受中,同时还要保持高度的客观性和批评所需的距离感。这种媒介的复杂性使得我们很难在第一次观看影片时就考虑到电影的全部元素。电影中各个层面的细节转瞬即逝,让我们不能做出完整的分析。因此,如果想要培养分析式观影的正确习惯,在可能的情况下,我们应该看一部电影至少两遍以上。第一遍观看,我们用常态欣赏电影,首先关注情节元素、整体的情感效果,以及中心思想和主题。而后,在第二遍里,因为我们已经不会被要将要发生什么的悬念分心,就能将全部的注意力集中在电影制作者怎样拍和为什么这样拍的艺术技巧上。连续两遍或多次观看一部影片的技巧训练使我们有可能逐渐将两次或多次的观影缩减为一次。

我们还必须记住,当电影放完时,电影分析并没有结束,从某个意义上讲,实际上才刚刚开始。本书中提出的大部分问题需要读者在看完电影后再回头细想一遍,让影片的某些部分在头脑中回放一遍对任何全面的分析都是必要的。

最后,当我们在后面的章节中进行单个影片的分析时,必须时常提醒自己,如果这个媒介真的能被称为"艺术",那么它肯定是一个"合作"的艺术。如果没有几百位从业人员参与到一部普通影片的制作中,就不会产生作品。当我们分析一部文学作品,比如小说或诗歌,我们能看出单个人的创造性工作。与此形成对比的是,我们细致地分析一部影片时需要意识到其中凝聚了很多不同艺术家的才能,包括制片人、导演、总美工师、服装设计师、化装设计师,当然,还包括演员们。而通常,制作仍以文字开始,所以编剧——那些在历史上最被忽视的好莱坞的团队中人——在电影艺术中仍然是最初的原创力量。

三、电影分析的价值

在我们开始探讨电影分析的具体过程之前,有必要讨论几个较为普遍的有关电影分析的价值的基本问题。

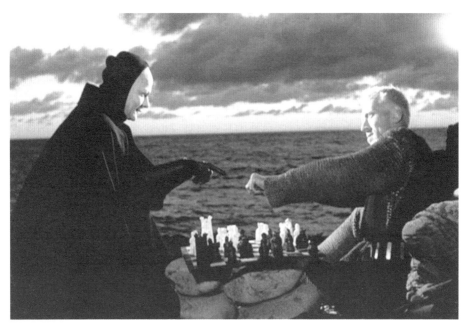

图 1.2 学习钻研

经典剧情片,如英格玛·伯格曼(Ingmar Bergman)的《第七封印》(*The Seventh Seal*),让我们对人类自身有了更深刻的理解。

(一)要还是不要电影分析

也许反对分析的最激烈的态度,是把分析视为对美的破坏,认为分析会扼杀我们对电影的爱。按照这个看法,那么最好就是直觉、感性和主观地接受所有的艺术,这样我们就能获得完整、温暖而鲜活的感受,不被理性所侵扰。但是,非黑即白、两极化地看待直觉与分析是有问题的。它否认了中间层面的可能性——综合了两个思路各自的优点,并且同等地体现出情绪性/直觉性和理性/分析性思考的效力。

(二)本书的态度:两种思路可以共存

本书选择折中的观点,认为直觉与理性可以共存。诗人的灵魂和科学家的智慧可以并存在我们所有人身上,并丰富和提升我们的电影体验。分析不会抹杀我们对电影的热爱。我们可以从直觉和理性两个方面体验美好、欢乐与神秘。运用分析的工具,我们能获得对一部影片最深入的理解,那些是只有我们内心的诗意才能欣赏的(图 1.2)。通过创造新的意识通道,分析能使我们对电影的

热爱更强烈、更真实，也更持久。分析性的思路对看电影的艺术来说是绝对必要的，因为它使我们能观察到并理解电影各部分如何发挥作用，贡献它们的能量，使电影成为律动的、有活力的整体。

一般来说，分析意味着打破整体来发现各部分的特质、构成比例、功能和相互关系。电影分析的前提就是存在这样一个统一的、结构合理的艺术整体。因此，本书的使用限于结构化的或叙事性的电影——电影有明确的表现目的并且围绕中心主题展开。我们将讨论限定于结构化的影片并不意味着无结构的影片就没有艺术价值。很多实验性电影和地下电影在纯粹主观、直觉或者感官的层面上做出了有效的表达，其呈现的体验在某种程度上是有意义的。但这些影片不是按照某种结构组织的或者说不统一在某个中心意图或主题下，因此我们不能通过分析来很好地理解它们。

认为如果没有经过分析，就无法欣赏或理解一部结构化的影片，这是一种错误的想法。如果一部电影有效地表达了什么，我们应该能用直觉去把握其整体的意义。问题在于这种直觉性的把握通常比较微弱而且含混；它会把我们对影片的反应和批评局限在模糊的概括和不成形的观点之中。分析性的思路允许我们把直觉式的把握提升到意识的层面，进入精准的分析中，并由此得出关于电影的意义和价值的更有依据和更明确的结论。然而，这种分析性思路并非将电影艺术简单归结成多个理性而且易于掌控的不同组成部分。分析既不主张也不试图解释电影的一切。难以捉摸的流动画面总是避开彻底的分析和彻底的解读。实际上，对于任何艺术作品的解读都不存在最终答案。一部电影，像任何其他有真正美学价值的东西一样，都不能完全靠分析来掌握。

但是，我们不应因为没有最终答案就不去探究一些重要的问题。我们希望能通过分析加深对电影的理解，领会电影艺术最有意义的方面，理解电影不仅有世俗的、商业的、技术的一面。电影分析使我们能习惯性地理解一些元素，从而集中精力思考那些最有意义的问题。

(三) 分析让我们更加热爱电影

分析帮助我们将观影体验凝固在头脑中，以便我们能在回忆时细细品味它。通过带着分析的眼光来看电影，我们给观影活动加入了更多的智力因素和创造性因素，并由此真正看懂了这部电影。更进一步来讲，因为我们在这个过

程中加入了批判性思考，所以分析会使我们的感受更加精确。也许一部质量平平的影片刚开始给我们的印象还算不错，但是在分析之后就不那么喜欢它了。一部伟大或优秀的电影在分析中将能站稳脚跟，我们理解得越深刻，对它就越加推崇。

电影分析有几个明显的益处。它让我们更有效地认识一部电影的意义和价值，帮助我们理清头脑中的观影经验，还能使我们的整体评判力更敏锐。但分析的最终目的和最大好处在于，它打开了意识的新通道和理解的新深度。我们理解得越多，就越能完整地欣赏艺术，这看起来是合乎逻辑的。如果我们对某种艺术形态的热爱是基于理性的理解，这种热爱比起仅仅基于非理性和完全主观反应的热爱，要更稳固、更持久且具有更大的价值。这并不是说电影分析会创造出某种原本不存在的对电影的热爱。对电影的爱不可能从一本书中或者从任何特定的批评角度产生。它只能产生于幽暗的电影院中，通过电影和观众个人内心的隐秘联合而形成。如果观众原先并没有感受到那种热爱，那么这本书和它带来的分析方法也爱莫能助。

但是如果我们真的爱电影，就会发现花费一定的时间和精力来学习电影分析是值得的，因为分析能让我们更好地理解电影，从而提高电影欣赏水平。分析不是取消看电影的情绪体验，相反，分析能提升和丰富那种体验。当我们的感知越来越敏锐且欣赏越来越深入，我们会获得新层面的情绪体验。

四、试着接受各种类型的电影

在我们开始分析之前，需要想想有哪些因素可能阻碍我们客观分析和最大限度地享受电影，这些障碍由我们的偏见、误解和看电影的特定环境所造成。每个人在看电影时都会受到一些外部和内在力量的影响，这些力量并不受电影制作者的控制，而每个人对这些力量都有各自与众不同的、复杂的反应方式。虽然这些力量在电影本身之外，但它们会影响我们对影片的感受。意识到它们的存在，能够帮助我们克服它们或者至少将它们的影响降到最小。

（一）注意个人偏见

最难克服的偏见之一是忽略特定类型的电影。虽然偏爱某些类型的电影很

图 1.3 搁置我们的怀疑

要欣赏像《指环王：王者归来》这样的电影，我们要承受原有现实观念被挑战的难忘经历 —— 或者，如浪漫主义诗人塞缪尔·泰勒·柯勒律治（Samuel Taylor Coleridge）指出的：在打破日常存在那自然的逻辑法则的叙事中，"搁置我们的怀疑"。

自然，但我们大部分人都应能在任何电影中发现自己欣赏和享受的部分内容。我们应该牢记，不是所有电影都能符合我们预设的观念。比如，不喜欢黑帮电影的人可能会远离《邦妮和克莱德》（Bonnie and Clyde）；不喜欢歌舞片的人也会躲开《芝加哥》（Chicago）；那些不喜欢奇幻电影的人，也许会忽略《指环王：王者归来》（The Lord of the Rings: The Return of the King，图 1.3）。这三类人都会失去一次难忘的观影经历，因为那三部电影并非只是简单的程式化影片。

另一些人也许会抵触一些有价值的电影，因为他们不愿意打破一些习惯做法去冒险。一些人会远离黑白片，总偏爱彩色片。一些人会忽略外语片，因为他们不喜欢读字幕，或者因为他们总困扰于配音对不上口型。

同样的狭隘也存在于那些对"电影应该是什么"有固执观念的电影爱好者中。这类拒绝有两个极端的例子可以说明。一类极端是那些只想得到娱乐的影迷，以及感觉被冷酷或压抑的电影伤害过的观众；另一极端，同样也被他们自己的愿望所局限，即期待每部影片都能表达关于人类处境的深刻艺术见解，或者如果电影不冷酷或不压抑就感到失望。与此相似，有些观众会事先设定什么

是好电影的标准,而拒绝那些在不同规则下运行的影片。有些观众要求在电影结束前能够理解全部剧情细节,他们会拒绝如克里斯托弗·诺兰(Christopher Nolan)的《记忆碎片》(*Memento*)那样经过精心安排,需要多层角度才能理解的电影。有些观众希望剧情紧张、扣人心弦,他们可能就会错过斯坦利·库布里克(Stanley Kubrick)的《2001:太空漫游》(*2001: A Space Odyssey*),因为影片各个部分进行得实在缓慢。优秀的电影可能因为角色不令人同情或动作不真实而被忽视。我们必须消除这些错误观念,而代之以开放的眼光来看待电影的拍摄目的和意义。

(二)从整体角度来看影片

有些观众由于对演员个人爱恨过度而变得盲目,不是根据影片整体质量来决定是否值得一看,这和拒绝观看某一类电影的做法一样有害。典型例子是,有些观众对演员的崇拜或反感会决定其对影片的好恶。"我就是爱约翰尼·德普(Johnny Depp)的所有电影!""我不能忍受朱莉亚·罗伯茨(Julia Roberts)的电影!"在那些拒绝认为演员从属于电影的观众当中,这样的极端反应普遍存在。

不那么极端盲目的例子还包括对特定电影元素的反应过度。最可能引起这种过度反应的两个元素是性与暴力。确实,一些电影制作者利用这些元素并将它们突出到某种荒谬的程度,但是情况也不总是这样。有时电影要求用裸体或者暴力去忠实呈现所讲述的故事。因此,一个善于接受的电影观众不会仅出于直觉谴责性或暴力的使用,而不从整体上对电影进行考量,他们也不会仅仅因为影片是探讨性或暴力而拒绝赞扬它。举例来说,很多人认为《邦妮和克莱德》结尾的暴力场面决定了整部影片的性质。而《龙文身的女孩》和《暮光之城3:月食》(*The Twilight Saga: Eclipse*)虽差异很大,都需要通过强调性的冲突来讲述故事。著名电影评论家罗杰·伊伯特(Roger Ebert)在回应一个读者对保罗·施拉德(Paul Schrader)的电影《聚焦人生》(*Auto Focus*)中性场面提出的反对意见时,重申了他已经反复讲述的,也是他最欣赏的并认为是最有效的一种批评观:"任何对电影抱着严肃真诚的兴趣的人应恪守一条重要原则,就是判断电影的好坏不取决于它讲述的内容,而在于电影怎样讲述这些内容。"(参见网站 rogerebert.sumtimes.com)即使观众拒绝这一认为风格或"形式"至上的观点,他们也不应该坚持题材或者"内容"总是最重要的。

（三）心理预期对观影感受的影响

另一个影响电影评价的主观因素是对一部影片的期待太多，要么它曾获奖，要么它曾得到评论界的热捧，要么得到朋友们的大力推荐。如果我们特别喜欢的一本小说后来被改编成电影，我们对电影的期待也可能会过高。这部影片很可能满足不了这种过高的期待，我们就会对本可能喜爱的作品感到失望。

五、看电影的环境

很多电影爱好者想当然地认为我们应该在所谓的"合适"环境中看任何电影：舒适和壮观的影院，最好有现代剧场座椅，质量顶级的投影及音响设备。这些拥护者进一步宣称，我们并非只是在体验最新水准的电影带来的壮观影像，也可以说我们是在参与现代生活中最重要的社会仪式之一：在公共场合和其他人一起看电影（图1.4）。实际上，我们去影院的经历经常没那么完美：观众关于电影对白的聊天和争论，吃爆米花和剥糖纸的沙沙声；他们常常不仅任由手机反复地响，随后还大声通电话。当然了，在设备良好的影院看电影，可以感觉到声音和画面冲击着你，浸染着你，抚慰着你，你不需要刻意集中注意力。

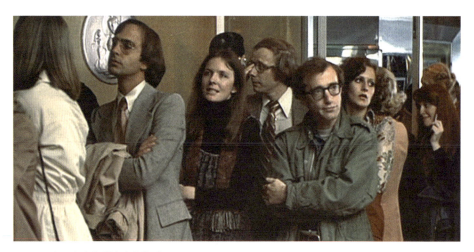

图1.4 在黑暗中和别人分享快乐
图中所示是伍迪·艾伦（Woody Allen）最受欢迎的电影《安妮·霍尔》（*Annie Hall*）中安妮［戴安·基顿（Diane Keaton）饰］和她的男友（伍迪·艾伦饰）在电影院排队的场景。他们正不耐烦地讨论双方的关系，且和其他古怪的电影观众产生互动，那些观众发出的笑声与抱怨让现实中的观众仿佛看到了自己。

在好的影院看电影好像一个猛子扎进迎面而来的巨浪之中；在标准电视屏幕前看电影则像在一加仑的水桶边用海绵洗澡。正如演员理查德·德雷福斯（Richard Dreyfuss）描述的那样：

> 电影会控制我们的身心。当我们坐在黑暗的房间里，与他人达成象征性的默契……我们将完全沉浸在电影中……但是看电视时，谁会有这样的感觉呢？……电视无法产生对人内心深处的根本冲击。[5]

但即使去电影院的观众人数持续增长（虽然可能永远无法再现1940年代后期美国电影的辉煌），还是有越来越多的人更频繁地在家借助神奇的现代技术看电影。数量同样在增长的是，更大和更清晰的电视屏幕——很多是纯平且重量很轻的液晶和等离子显示器。当然，那些最富有的电影观众，也许能负担得起宽敞且精心布置的豪华家庭影院。但是即使这样，那些观众也意识到，家庭观影的体验仍然在很多方面与在电影院里看电影存在着极大的区别——优点、缺点并存。

在家看电影的主要缺点集中在播放系统的声音和画面质量方面。首先，很容易想到的就是尺寸因素：一个平均大约6米高的电影银幕画面被降格为典型的家庭电视上最高约60厘米的图像。在电影院里，影片中的动作场面让我们有一种身临其境的感觉，而在家庭中观看时这几乎是不可能的。举例来说，一个容易出现"运动晕眩"症状的观众，在电影院看《黑暗骑士》(The Dark Knight)中的赛马场景或看哈利·波特系列电影中的魁地奇比赛时可能会感到轻微的反胃。但是当我们通过房间里的电视观看时，同样的生理反应却很少会发生。电视上发生的事件好像很遥远，被安全地锁在27英寸（或较大的，65英寸）[6]的屏幕上。尺寸的变化降低了我们的感官体验强度，并且减少了我们的投入程度（图1.5）。

不仅仅是画面的尺寸改变了，在很多情况下，影片构图的基本形状也变了。比方说，当一部用宽银幕格式（矩形画面）拍摄的电影（见第四章图4.1、

[5] Richard Dreyfuss, quoted in Judith Crist, *Take 22: Moviemakers on Moviemaking,* new expanded ed. (New York: Continuum, 1991), p.413.

[6] 27英寸约为69厘米，65英寸约为165厘米。

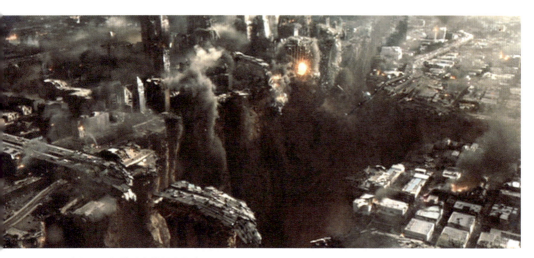

图 1.5 削弱观众的投入程度
对于类似《2012》这样以超大规模画面为主的电影，在小小的电视屏幕上观看可能会削弱我们的紧张感，从而影响我们总体的观影体验。

图 4.2）被挤在接近正方形的传统电视屏幕上播放时，就经常会丢失重要的视觉信息。最初宽银幕格式转换为标准的电视形状要通过特殊的被称为缩放（panning and scanning）的剪辑过程。扫描装置将判断电影画面中最重要的信息是否离中心过于偏左或偏右，如果出现这种情况，这些信息可能会落在比银幕尺寸狭小得多的电视画面范围之外。接下来电视制作人（同样也适用于录像带和 DVD 的制作）会根据偏离程度，调整传输或转录画面的位置，尽可能保留这些位于边缘的重要信息。当然，在这个过程中，电影摄影师的艺术作品会遭受一定的破坏，因为当原初画面的每一边都要被切去一大部分，视觉构图方面就不得不妥协。这个过程经常会产生与影片创作者意图不一致的摄影机运动方向，从而明显地改变了影片的视觉节奏。相对于这种切割破坏电影画面——至少在变成正方形的电视画面时需要切割（相对的，更新的高清电视画面宽度与高度的比例为 16 : 9）——的转录，另一种做法就是在屏幕上方和底部使用黑条，即边框化（letterboxing）。这个特征惹恼了很多观众，带有讽刺意味的是，这样的做法让他们认为自己看到的不是完整的电影画面。

在录像带的短暂发展历史中（现在使用的人在急速下降），很少有按电影原始的宽银幕格式制作的录像带复本。即使现在，有线电视频道中，除了"特

纳经典电影频道"（Turner Classic Movies）外，很少有坚持按照所谓的"影院版高宽比"播放的。最开始，DVD 格式的到来给热衷于在家观赏宽银幕电影的观众带来了很大的希望。实际上，一般 DVD 的存储空间就能让制作人在同一张碟的正反面提供宽银幕和扫描版来满足每一个人的需要。然而最近有报道称，大型影碟租售公司如"重磅炸弹"（Blockbuster）公司已说服了一些制作人将更多影片以单一的"标准""满屏"格式发行，因为他们担心顾客会太幼稚而不能理解宽银幕电影的美与真实感。令人高兴的是，随着大屏幕电视的销量日增，这种做法已普遍停止。

从电视上看电影，通常声音的损失会大于画面。现代电影院设置了多重音响，能够将观众环绕其中，使他们沉浸在一个环绕立体声的环境中。比如在《侏罗纪公园》（*Jurassic Park*）中，当恐龙在场景中来回走动时，声音配合画面情节忽高忽低，发声的位置来回变换，隆隆的声音响彻整个剧场。回顾历史，相比电影院，大多数普通电视机——即使是最大的电视机的音响设计也是不充分的，很多甚至没有声音控制装置。然而，电器生产商已经很大程度地提高了声音质量，所谓的"家庭影音系统"已在过去的几年中获得了商业上的成功。

因此，虽然对我们很多人来说，在家看（或听）电影仍不够"理想"，但也会迅速地赢得拥趸。从 2001 年秋天 DVD 播放器大面积投放市场以来，这个设备的销售量已超额完成计划，甚至超过了激光唱片。在迅速提高我们的"电影鉴赏水平"方面，蓝光影碟的潜力甚至超越了 1970 年代录像带造成的所谓"视频革命"。DVD 开始让电影观众对电影这种艺术形式的种种可能有了更好的认识。导演大卫·柯南伯格 [David Cronenberg，作品包括《蜘蛛魔魇》（*Spider*，2003）、《感官游戏》（*eXistenZ*）、《欲望号快车》（*Crash*，1996）、《苍蝇》（*The Fly*，1986）、《暴力史》（*A History of Violence*）] 曾很好地表达了广大电影人和影迷的感受：

> 我超爱 DVD……你要知道，当我还是个孩子时，只有影院放电影时才有的看。所以，能像拥有书架上的一本书一样占有一部电影……这有多棒啊。[7]

[7] David Cronenberg, "Last Rant," *IFCRant* (November/December 2002), p.32.

独立电影频道的期刊 *IFCRant* 的编辑们也同意这个观点，认为 DVD 这种形式"激发了电影创作者们拍摄除了发行版之外的其他表现形式"，"使影迷们有机会更好地了解电影创作者们的工作"，"谁知道他们会在 DVD 花絮中拍些什么样的疯狂内容"？[8] 已有影评人作过简短总结，作为对上述问题的回答。

> DVD 的观众增多了，也有越来越多的人喜欢上了 DVD 中的拍摄花絮等内容。电影制作过程中的额外场景、删节画面……拍摄过程的幕后花絮，以及接近电影时长的导演评论也相当受欢迎，因此有大量 DVD 特别版加入了电影制作者的评述……[9]

本书希望能鼓励读者去探究 DVD 中常见的丰富信息，超越上述娱乐元素和常规的评论音轨。

六、准备看电影

我们看一部电影之前应对它了解多少呢？对此没有简单的答案。我们经常对于看电影之前应该了解多少没什么控制力。有时进影院时对影片一无所知是件好事（这种情况在现在几乎不可能）。那样我们就能从其他人的意见里解放出来，完全根据影片本身的优点进行判断。但是考虑到不断上涨的电影票价，我们很少有人能够为这种自由买单。因此我们可以通过其他方式来判断自己对新上映影片的兴趣。无论在何种情况下，以下几条关于如何准备观看一部电影的一般性指导应该对我们有所帮助。

1. 评论

看电影前，较轻松地获得相关信息的方式就是去阅读评论，它通常能提供事实性的信息：电影的制作人员、上映时间、美国电影协会（Motion Picture

[8] Eugene Hernandez, Erin Torneo, "Back & Forth," *IFCRant*（November/December 2002）.

[9] Peter M. Nichols, "From Directors, a Word, or Two," *The New York Times*（September 6, 2002），www.nytimes.com/2002/09/06/movie/05VIDA.html. 需进一步了解，可参见 Charles Tylor, "Will the DVD Save Movies?" *Salon.com*（November 14, 2002），www.salon.com/ent/movies/feature/2002/11/14/dvd_era/index/html。

图 1.6　阅读电影评论
在看一部新片之前参考相关电影评论时，我们几乎总是很盲从地接受评论者给出的各种价值判断，不管是正面的还是负面的。例如，对诺拉·艾芙伦（Nora Ephron）执导的影片《朱丽和朱丽娅》(*Julie and Julia*)[梅丽尔·斯特里普（Mery Streep）主演]的批评性意见，影响了很多观众对这部以真实事件改编的影片质量的判断。

Association of America，MPAA）的分级（rating）、题材或情节的简短介绍。大多数评论也会提到这部电影中值得关注的、非常突出的元素。它们或许能帮助我们通过和其他导演的类似影片，或者是同一个导演、制作团队的其他作品的比较，把电影放在一定背景中。评论也会分析影片，将其分解为各个部分来考察影片的特征、结构、功能及这些部分的相互关系。虽然多数报纸和杂志的评论是为了赶进度很快写成的，但它们常常包含某种价值判断，以及一些对电影总体价值的肯定或否定意见（图 1.6）。

在我们从众多选择中找到头绪之前可能会征求评论家的意见，在这种情况下，我们应牢记不要太过相信任何单篇的短评，除非我们已经熟悉作者的趣味和偏见。更好的做法是，选择性地读几篇评论者的文章，最好从我们所了解的呈现多样化趣味的不同出版物中选读。

实际上，在阅读评论时，我们必须记住，艺术批评——新闻性的、学术性

第一章　看电影的艺术　017

的，或其他种类的——都是高度主观化的评价方式。如果在看电影之前，我们太过相信某篇评论或一系列评论，就会限制自己独立判断作品的能力。同样，如果我们过多依赖评论，就可能会失去对自己判断力的信心，并陷入各种意见的拉锯战中。

2. 宣传

当然，影评不是了解相关信息和人们对影片看法的唯一来源。几乎每部电影都有大量的宣传攻势（造势者中既有制片人和制片厂，通常，那些拥有各种媒体机构的大型传媒集团，同样也是这些制片厂的拥有者），它们会影响我们的评价。无孔不入的电视谈话类节目常常播放最近上映影片的演员和导演的访谈。无论白天黑夜的任何时候，观众都可以上网看访谈。与此相似，花不少钱制作的预告片（常常不是电影拍摄者制作），曾经只能在电影院屏幕上才能看到，现在只需点击一下鼠标，或触摸 iPhone 或 iPad 屏幕，就可以看到了。

图 1.7　凭借口碑成功
有时，并未期待电影票房热卖的电影制作者会发现有大量观众通过"口耳相传"（看过并喜欢该影片的亲友口头推荐）知道并观看了自己拍的电影。《灵动：鬼影实录》（*Paranormal Activity*）就属于这种情况，这部小成本的独立制作成为史上票房最成功的电影之一。

3. 口碑

大量的重要信息能通过"口耳相传"（看过影片的亲友的口头推荐）获得（图1.7）。现在，即时聊天工具可以使大量的人对当前的电影发表看法，并进行实时交流。

4. 专业网站

两个必看的网站是互联网电影数据库（www.imdb.com）和烂番茄网（www.rottentomatoes.com）。后者的特殊名称，前者新闻首页上以大号字体显示的、充满八卦而饶舌语气的当天新闻可能先排斥了一些读者。尽管这样，电影专业的学生打算从《看电影的艺术》开始他们的"认识电影"之旅之前，应该尽可能先访问这两个网站，熟悉多样化的观点和好看的内容，还有那些我们能下载和观看的电影动态报道、图片和预告片。

七、深化我们对电影的反应

作为研究电影的学生，一旦我们收集了信息，决定了要看哪些电影，并试着消除了头脑中的成见，接下来该做什么呢？我们应该开始深化自己的认识能力。

在看完电影之后，我们自然会开始思考自己对电影的看法。有时，我们不太想对别人说出我们的感受。典型的情况是，我们想要先处理自己个人化的、情绪性的反应，或许会默默地平复情绪，也许会在电影结尾出字幕时，或在开车回家的路上回味重要的场景。其他时候，我们需要立即对相伴的朋友或家人大声说出感受，一起分享愉悦或忧伤，或讨论作品的情感内容，以及它巧妙或愚蠢的情节设计。如果这部电影确实激发出一些想法，我们可能会特别想把它们记录下来，这样能够更好地理解自己的感受。

现在，当我们直接开始从分析性的角度来看电影时，可以考虑写电影日志。记录你看的电影，非常详细地写出你从电影中看到了什么。对自己在情感层面和理性层面的感受做笔记。就电影的各个方面向自己提问，在阅读本书的同时让这些问题启发你思考其他更难的问题。在学习过程中，要停下来思考后面每一章结尾处的自测问题。

自测问题：分析你对一部电影的反应

1. 你是否对某一特定类型的影片有强烈的反感？如果有，这些偏见怎样影响了你对电影的看法？这部电影有没有区别于同类型其他电影的特质？
2. 你对下列方面有多少个人化的和过于主观的看法，从而造成了你的个人偏见：电影中的演员、对性和暴力场面的处理。你能区分出电影中的性和暴力是美学性的，还是为了增加票房吸引力？
3. 在看电影之前你对影片的期待是什么？这些期待怎样影响了你对影片的看法？
4. 你的情绪、情感态度，或者身体状况在看电影时会不理想吗？如果会，电影怎样影响了你的身体反应？
5. 如果你看电影的物质条件不太理想，这个因素会怎样影响你的感受？
6. 如果你在电视屏幕上看电影，对于什么场面你会感觉完全缺少享受电影所需要的那种紧张的投入感？在什么场面中，小屏幕画面也同样可以使你得到享受？
7. 如果你在看电影前读了评论或者学术性的文章，哪类发现和观点会引起你的兴趣？看完影片后你自己的观点是什么？

第二章　主题元素

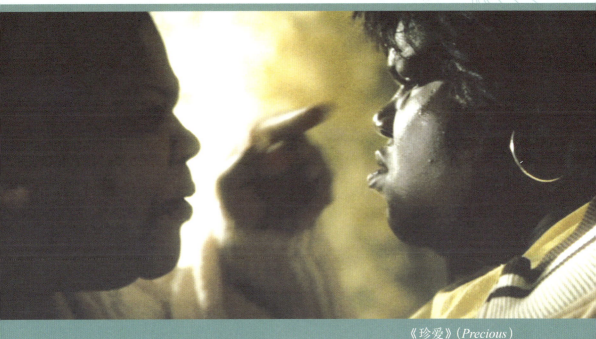

《珍爱》(*Precious*)

电影的确想要说些什么——就算是非常糟糕的电影也想要讲述一些东西。《兰博3》(*Rambo III*)讲述了一些东西。即使它并不想要有主题，它仍有主题……你必须知道你将通过某种方式说些什么。即使那个主题跑偏了或最终只是成了言外之意，你仍然应该在一定程度上清楚为什么要这么做。

——保罗·施拉德，导演、编剧

一、主题与中心

对于小说、戏剧和诗歌而言,主题(theme)指一种思想——中心思想、观点、要旨,或艺术作品在整体上表达的主张。然而,对于电影分析来说,这个主题的定义太狭隘了。电影的主题根本不必是某种思想。

在电影分析的语境中,主题指的是将影片整合在一起的中心内容或特殊的关注点。正如导演西德尼·吕梅(Sidney Lumet)所洞察的:

> "电影讲述什么"决定了怎样选演员、电影看上去怎样、怎样剪辑、怎样配乐、怎样混音、怎样出字幕,另外,对一个好的制片厂来说,还将决定怎样发行影片。电影讲述什么将决定电影怎样被制作出来。[1]

电影制作者可能会选择关注某些思想,但是也同样可能强调下列四个要素中的一个:(1)情节,(2)情感效果或情绪,(3)角色,(4)风格或质感。在所有的电影中,这五个要素会全部得到呈现,但在任何一部特定的影片中,其中某一个要素是统摄性的。牢记这个更为宽泛的主题概念将有助于我们分析从《盗梦空间》(*Inception*)到《琼·里弗斯:世间极品》(*Joan Rivers: A Piece of Work*),或从《玩火的女孩》(*The Girl Who Played With Fire*)到《夏日时光》(*Summer Hours*)的不同类型的影片。

(一)以情节为中心

在冒险故事和侦探故事中,电影制作者关注故事情节,即发生了什么。这类电影的目的通常是让观众从枯燥沉闷的日常生活中暂时逃离出来,所以动作节奏快且激烈。人物、思想和情感效果都从属于事件,最后的结局极为重要。然而,事件和最终结局,只是在所讲述的特定故事中才会那么重要,在现实中它们没什么意义。这类电影的主题在情节梗概中就能发现(图2.1)。

[1] Sidney Lumet, *Making Movies* (New York: Knopf, 1995), p.10.

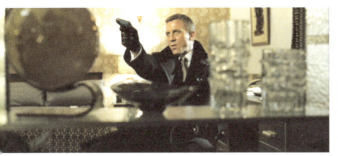
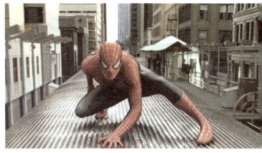
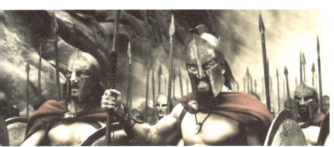

图 2.1 着重表现情节

《007：大破量子危机》(*Quantum of Solace*，左上图)、《斯巴达 300 勇士》(*300*，左下图)和《蜘蛛侠 2》(*Spider-Man 2*，右图)属于快节奏的动作电影，主要讲述发生了什么故事。

图 2.2 着重刻画情感效果和情绪

在现代电影中，各种各样的情感效果或情绪都可以充当刻画主题的重要手段。有一些惊吓我们的电影，如《闪灵》(*The Shining*，左上图)；让我们哭的电影，如《曾经》(*Once*，右上图)；给我们浪漫感觉的电影，如《为子搬迁》(*Away We Go*，右下图)；让我们笑的电影，如《宿醉》(*The Hangover*，左下图)。

（二）以情感效果或情绪为中心

在相当多的电影中，导演创造了极其特别的情绪或情感效果。在这类电影里，可以发现存在着某种单一的情绪或情感贯穿全片，或者可以将电影的各个部分视为逐步实现某个强烈情感效果的不同阶段。虽然情节可能在这样的电影里非常重要，但是事件要从属于它们要实现的情感效果。大多数恐怖电影、阿尔弗雷德·希区柯克（Alfred Hitchcock）的悬疑惊悚片、浪漫情调的诗化电影如《一个男人和一个女人》（*A Man and a Woman*）可被阐述为：以情绪或情感效果作为它们的首要关注点和统摄性要素。

阐述这类电影主题的最好方法是确定电影创作者在影片中营造的无处不在的主导情绪和情感效果（图 2.2）。

在某些影片中，两种平衡的情绪混合在一起，让人难以判断哪种情绪是主要的。比如李安的《制造伍德斯托克》（*Making Woodstock*）可以被划为喜剧／正剧类，而《暮光之城 3：月食》可视为爱情／恐怖电影。分析这类影片需要考虑各种要素之间的相互作用和两种主要情感谁占上风（图 2.3）。

图 2.3　混合的情感
有些电影并不是全力营造某种单一的情感效果，而是在同一个故事中混合两种不同的情感，如《阳光小美女》（*Little Miss Sunshine*）即带有喜感和哀伤混合的特质。

图 2.4 着重表现人物

有些电影，如［由杰米·福克斯（Jamie Fox）主演的］《独奏者》（*The Soloist*, 左上图）、［由凯特·温斯莱特（Kate Winslet）主演的］《朗读者》（*The Reader*, 右图）和［西恩·潘（Sean Penn）主演的］《米尔克》（*Milk*, 左下图）刻画独特人物的非凡特质。

（三）以人物为中心

有一些影片，通过动作和对话实现对某个人物的清晰刻画。虽然情节在这类影片中非常重要，但其重要性主要基于是否有助于我们理解人物的发展。影片中人物的主要吸引力在于他/她区别于其他普通人的品质，因此这类影片的主题在于对中心人物的塑造，强调其不同寻常的个性。（图 2.4）

（四）以风格、质感或结构为中心

在少数电影中，导演讲故事的方式是如此与众不同，使电影的风格、肌理、结构成了它首要的也是最让人难忘的特征，对我们的思想和感觉的冲击比影片的其他主题元素更强。这样的电影具有一种能将自身与其他电影区分开的特质——其独特的外观、感觉、节奏、气氛、调子或结构在我们的脑海里回荡，以致我们离开影院后许久还回味不已。这种独特的风格、肌理或者结构渗透在整个影片中（不仅是单独某个部分），使所有的电影元素交织在一起成为富丽的织锦画一般。这样的电影在商业上往往不很成功，因为大部分的观众可能还没有准备好，或者还不能很愉快地接受它们提供的独特观影感受（图 2.5）。

图 2.5 着重表现风格、质感或结构
《记忆碎片》（左图）和《野兽家园》（Where the Wild Things Are，右图）带给我们独一无二的观影感受。

（五）以思想为中心

在多数严肃的电影中，动作和人物具有超越电影自身语境的意义，能有助于观众理解生命、经历或者人类处境的某个方面。这个思想可以直接通过某个特定的事件或人物得到传达。然而，最为常见的情形，是思想呈现得较为隐讳微妙，观众需要努力寻找适合全片的最佳解释。这种间接的方式增加了对影片主题进行多样化阐释的可能性，但是多样化的阐释并非必然相互矛盾。这些阐释以不同的语言和方式，从不同角度阐释主题的实质，相互构成补充，也会同等有效。

也许判断中心思想的第一步是精确地用一个词或一句话定义电影的抽象主题——比如说，嫉妒、公正、偏见。如果我们能这么具体地确定主题，那我们应该觉得幸运；有些主题能被明确呈现，但有些却不能。无论从什么角度看，对于分析一部影片，判断出真正的主题都是有价值的第一步。然而，如果可能，我们对中心思想的确定不应止于仅仅识别主题，还要尝试进行综述，以精确地概括出在电影中被戏剧化且由电影的各种元素所传达的这一主题。如果有可能对电影主要关注的内容进行非常具体的阐述，那么电影的中心思想也许能归为以下几类。

1. 道德含义

阐发道德主张的电影趋向于让我们确信某项道德原则的智慧和实用性，由

此劝说我们在自己的生活中使用这项原则。类似的原则经常通过格言或者谚语的形式表达，如"对金钱的热爱是万恶之源"。虽然很多现代电影都有重要的道德含义，但几乎没有围绕着某个单一道德主题进行表述的，我们必须谨慎，不应将某种道德倾向误认为是一种道德宣言或者道德审判（图 2.6）。

2. 人性的真相

和那些以独特人物为中心的电影相当不同，有些电影关注有普遍性或者有代表性的人物。这类电影中的人物承担的意义超越了他们本身，并超越了人物在电影中的具体处境。这些角色代表了普遍的人性，作为电影化的载体，他们被用来展示广泛和更普遍意义上能够被我们接受的人性真相（图 2.7）。

图 2.6　道德含义
类似《赎罪》（*Atonement*，左图）和《不速之客》（*The Visitor*，右图）这样的影片引导我们仔细思考生活中的道德选择。

图 2.7　人性的真相
由哈维尔·巴登（Javier Bardem）等人领衔主演的电影《老无所依》（*No Country for Old Men*，左图）和菲利普·西摩·霍夫曼（Philip Seymour Hoffman）主演的《纽约提喻法》（*Synecdoche, New York*，右图）揭开当代文明或"日常现实"的虚伪面纱，深入观察人类的本性。

图 2.8　社会问题电影

电影《柳暗花明》(*Away From Her*, 关于阿尔茨海默症引起的全国风波，左上图)、《蜜蜂的秘密生活》(*The Secret Life of Bees*, 关于虐待配偶和儿童问题，左下图)和《老爷车》(*Gran Torino*, 关于对移民的歧视，右下图)等迫使我们思考现有的社会问题。

3. 社会问题

当代的电影制作者非常关注社会问题并在电影中表现出这种关注，如揭示出社会的罪恶和荒唐之处或批评社会体制。虽然这类电影强调的是社会变革，但它们很少明确地指出具体的变革方法，通常它们专注于提出问题并强调其重要性。一部社会问题电影或许会以一种轻松调侃或喜剧的方式处理主题，也可能会以蛮横、尖锐和残酷的方式抨击表现对象。与表现人性的电影不同，社会问题电影并不是对一般意义上人类或人性的普遍特征提出批评，而是关注人类作为社会性动物的具体作用，关注人类创建的各种社会体制与传统惯例（图2.8）。

4. 为人性的尊严而抗争

很多严肃的影片描述了人性中对立两面之间的基本冲突或对抗。一方面是从属于动物性本能的贪婪欲望，或是挣扎于人性弱点的泥潭，如软弱、怯懦、

残忍、愚蠢和好色等。另一面是为尊严而抗争，表现勇气、理性、智慧、某种精神或道德感，以及强烈的个人英雄主义。当人物置身于逆境，在某些方面十分无助，必须应对强大的不利因素时，这个冲突得以最好地展现。这个冲突可能是外部的，主人公要和一些反人性的力量、体制、机构或反对意见相对抗；也可能是内部冲突，主人公为了尊严，和他/她本人个性中的弱点进行斗争（图2.9）。

抗争有些时候是成功的，但并不总是如此。然而，斗争本身已使人物获得尊重，无论其输赢。拳击手经常出现在这类以尊严为主题的影片中。在《码头风云》（*On the Waterfront*）中，特里·马洛伊 [Telly Malloy，马龙·白兰度（Marlon Brando）饰] 通过领导码头工人反抗腐败的工会赢得了尊严，但是马洛伊对拳击职业的总结清晰地体现了他个人的奋斗目标："我本可以进入上流社会……我本可以成为一个上进的人……我本可以是个人物！而不是像现在这样当个小混混。"西尔维斯特·史泰龙（Sylvester Stallone）延续了特里·马洛伊这个人物的精神，在《洛奇》（*Rocky*）系列电影的每一部中都让主角有机会成为"了不起的人"。在《拳台悲歌》（*Requiem for a Heavyweight*）中，爬上顶峰的斗士芒廷·里维拉 [Mountain Rivera，安东尼·奎因（Anthony Quinn）饰] 没有

图 2.9　为人性的尊严而战
在电影《信使》（*The Messenger*）中，我们看到两个军人 [分别由伍迪·哈里森（Woody Harrelson）和本·福斯特（Ben Foster）饰] 在执行"阵亡通知"任务，将在伊拉克战争中阵亡将士的信息通知亲属。他们英勇地与悲痛、伤害、愤怒和暴力作斗争，维护人性的尊严。

赢得胜利，但因为他的努力赢得了尊重。近年，在两部受欢迎的拳击剧情片中的主人公——《百万美元宝贝》（*Million Dollar Baby*）中的希拉里·斯万克（Hilary Swank）和《铁拳男人》（*Cinderella Man*）中的拉塞尔·克罗（Russell Crowe）——延续了这个主题。由米基·洛克（Mickey Rourke）主演的影片《摔跤王》（*The Wrestler*）中，主人公也为了简单的尊严而拼搏。

5. 人类关系的复杂性

一些电影专注于人际关系中的困境与挫折，或者幸福与欢乐，如爱情、友谊、结婚、离婚、家庭关系、性，等等（图 2.10）。一些电影表现了这些问题的解决过程；另一些电影给了我们某种视点，但没有提供任何清楚的解决方案。虽然这类影片中有很多探讨的是男人和女人间的普遍问题，但我们也会在诸如《午夜牛郎》（*Midnight Cowboy*）中看到一些特别的处境（两个男人之间的"爱"的故事）。

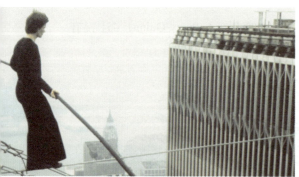

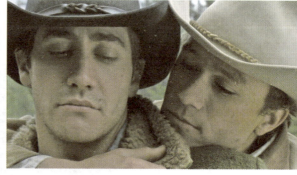

图 2.10　人际关系的复杂性

在纪录片《走钢丝的人》（*Man on Wire*，左上图）中，菲利普·佩蒂特（Philippe Petit）于 1974 年成功走过了在世贸中心双子塔间架起的钢索，在和女朋友的关系上却"失足陷落"，最终分手。在《断背山》（*Brokeback Mountain*，右图）中，希斯·莱杰（Heath Ledger）和杰克·吉伦哈尔（Jake Gyllenhaal）扮演一对不被社会认可的同性恋人，最终都为爱失去一切。《成长教育》（*An Education*，左下图）则讲述一个聪明却天真的英国女孩［凯瑞·穆里根扮演（Carey Mulligan）饰］，被一个年长得多的男人热烈追求，后来逐渐醒悟。

图 2.11　长大成人

在《有人在吗？》(*Is Anybody There?*，左图)和《我的唯一》(*My One and Only*，右图)等电影中，年轻人经历的事情使他们的自我意识变得更强或更成熟。

图 2.12　混合的问题

成长总是困难的，但它又是不可阻挡的，例如在《比利·艾里奥特》(*Billy Elliot*，左图)中，影片同名主人公［杰米·贝尔(Jamie Bell)饰］爱上了芭蕾舞，而他父亲却憎恨芭蕾；而在《哈利·波特与混血王子》(*Harry Potter and the Half-Blood Prince*，右图)中，哈利·波特［丹尼尔·雷德克里夫(Daniel Radcliffe)饰］虽然还是个接受训练的巫师，却迫切地想要长大成人。

6. 长大成人 / 失去纯真 / 意识觉醒

在这类影片中，主要人物或人物们通常是——但并不总是——年轻人，在和他们周围的世界打交道的过程中被迫成熟起来或逐渐获得自我意识。这些主题可以被处理得很喜剧化、很严肃，或很悲剧化、有讽刺意味。这些电影的中心人物总是富于变化——就是说，从某个角度看，他/她在开头和结尾有很大不同。发生的变化可能是很微妙的内在变化，也可能是剧烈的变化，它们深刻地改变了人物的外在行为或者生活方式（图 2.11，图 2.12）。

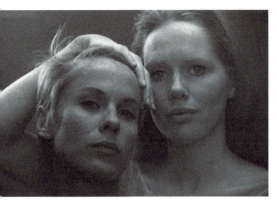

图 2.13 道德或哲学谜题
在《假面》(*Persona*，上左图)、《搏击俱乐部》(*Fight Club*，上右图)和《破碎的拥抱》(*Broken Embraces*，右下图)中，导演英格玛·伯格曼、大卫·芬奇(David Fincher)和佩德罗·阿尔莫多瓦(Pedro Almodóvar)都展示出了画面的多重意义，让人觉得神秘。

7. 道德或者哲学谜题

有时电影导演可能会围绕某个谜题或某种令人困惑的特质来展开描述，有意地激起各种不同的主观解释。导演试图去暗示或神秘化而不是弄清楚某个主题，试图提出道德或哲学问题而非提供答案。对于这类电影典型的反应是："这是关于什么的？"这种电影主要是通过符号或影像传达主题，所以透彻地分析这些元素是阐释影片所必需的。即使对这类电影进行最睿智的分析，也仍然会留下一定程度的不确定性。这类电影对主观阐释保有较大的开放度。但这样的事实并不意味着不必分析电影的全部元素。对影片做出个人化的阐释之前，应先对所有元素进行详细考察（图 2.13）。

二、确立主题

确立电影的主题常常是困难的，主题不会像一道光闪过银幕中央那样自己呈现出来。虽然简单地看电影能让我们对影片基本意义有一个含糊的、直觉上

的把握，但精确地阐述出主题完全是另一回事。有时我们只有到离开影院，开始思考或讨论电影时才可能理解主题。经常有这种情况，仅仅向没看过影片的人描述电影就能帮助我们理解主题，原因在于我们倾向于首先描述给自己印象最强烈的事情。

确立主题对电影分析来说既是开始，也是结束。在看完电影后，我们应该对主题有个粗略的判断，为更细致的分析找到起点。分析本身应该理清我们对影片的看法，展示出所有的元素为影片整体所发挥的作用。然而，如果对某个主题性元素的分析不能完全支持我们对影片主题的最初看法，则应该根据分析所暗示的新方向重新考虑。

情节、情感效果或情绪氛围、人物、风格或结构，以及思想是绝大部分电影的中心所在。然而也有些例外，有些电影的关注点不限于某一个元素。在我们努力确定主题的同时必须意识到，除了统领影片整体的、被我们定义为"主题"的中心内容外，某些影片还包含其他着重刻画但重要性不如主题的内容，即"母题"（motifs），包括影片中不断被重复的影像、样式（pattern）或思想，它们是主题内容的各个不同侧面或变体。总而言之，我们应该记住，仅仅对主题做出阐述不能传达电影本身全部的魅力。它只是让我们清楚地认识到电影是一件完整的艺术作品，并提高我们对其中构成该主题的各种元素的欣赏水平，它们在一件独一无二的完整艺术品中共同发挥作用。

三、评价主题

一旦我们确立了主题，下一步重要的工作就是对其进行评价，对于那些不仅仅是为了娱乐的严肃电影尤其如此。大部分时候，评价主题是一个主观过程，任何对这种价值判断进行系统性指导的企图都是偏颇的。然而，做出一些概括是可行的。

常用的评价标准是普适性（universality）。普适性主题具有长久的吸引力，它不仅对此时此刻的人，而且对所有年龄段的全体人类都有意义。因此，有普适吸引力的主题可被认为是超越了那些在特定地区和年代才有吸引力的主题。下面四部社会问题电影证明了这一点。主题受限于地点和年代的电影包括《狂野街头》（*Wild in the Streets*，讲1960年代的代沟问题）和《逍遥骑

士》（Easy Rider，关于 1960 年代各种社会问题的大杂烩），这两部电影上映时对年轻观众有强大的冲击力，但在今天就显得过时了。然而，《码头风云》（揭露 1950 年代的工会腐败）和《愤怒的葡萄》（The Grapes of Wrath，讲述 1930 年代移民的农场工人的故事）今天仍有振聋发聩的效果。移民的农场工人仍面临很多问题，腐败的工会也依然存在；而这些电影的长久魅力源自其呈现的真实而有力的人物，为了尊严而进行的英勇抗争，以及电影拍摄中的艺术性（图 2.14）。

当然，不存在所谓的让人百看不厌的经典影片的固定模式。经典影片能够一次又一次地给人以某种正确的感觉。实际上，因为它普适的主题与思想，它的影响力不会随着年代的逝去而削弱或消失，反而会更加强大。《愤怒的葡萄》不仅仅是关于 1930 年代移民工人被迫离开俄克拉荷马州尘暴区的故事。它是关于一个普通人，关于被践踏的弱势群体，关于勇敢的男人和女人，关于承受着痛苦并不断斗争以捍卫自身尊严的故事。同样，《卡萨布兰卡》（Casablanca）不仅仅讲了一对失散的恋人在一个浪漫梦想已经不可能实现的混乱世界中找到

图 2.14　有时空限制的主题
《逍遥骑士》（右图）处理的话题和题材似乎确切发生在 1960 年代末期和 1970 年代初，但是影片关注的很多内容，在今天看来已过时了。而约翰·福特（John Ford）改编自约翰·斯坦贝克（John Steinbeck）著名小说的影片《愤怒的葡萄》（左图）讲述主人公们［如图中的约德妈（Ma Joad）］艰难度过美国大萧条的故事，但他们的抗争常被视为具有真正的普适性。

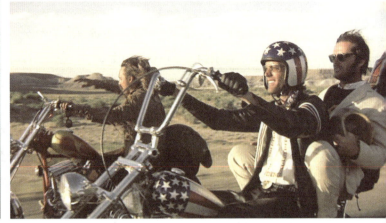

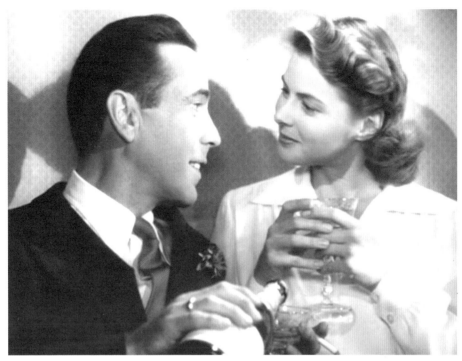

图 2.15　普适性主题

虽然里克［Rick，亨弗莱·鲍嘉（Humphrey Bogart）饰］和伊尔莎［Ilsa，英格丽·褒曼（Ingrid Bergman）饰］因第二次世界大战而面临的困难处境远去已久，但是《卡萨布兰卡》的核心主题超越了两人的浪漫爱情故事，具有强烈普适特征而成为经典。

彼此的故事。它是一部关于一个美丽女人和一个神秘男人，关于战争、责任、勇气、义务——最重要的，关于做正确选择——的电影。这部经典的作品因为它强烈的普适性主题而不朽（图 2.15）。

这并不意味着缺乏普适性的主题没有价值，即使主题的吸引力被特定的时代和地域所局限，它仍有可能和我们个人的生活经历有相关之处。我们自然会认为那些对自己有意义的主题比其他的更好。

我们也有权利期待主题思想能具有知识上和哲学上的可取之处。换句话说，如果一部电影试图做出一个有意义的表述，那么这个表述就不应该是乏味或不言自明的，而应该是有趣的或需要我们思考的。

自测问题：分析主题

主题与中心

什么是影片首要关注的内容：情节、情感效果或情绪、人物、风格或结构，还是思想？在你的判断的基础上，回答下列相关的问题。

1. 如果电影的首要内容是情节，用一句话或简短的一段话抽象地概括影片的主要情节。
2. 如果电影围绕着特定情感效果或情绪，描述这部电影试图传达的情绪或感觉。
3. 如果电影以某个独特的人物为中心，描述他/她个性中的不同寻常之处。
4. 如果一部电影看上去建立在独特的风格或结构的基础上，描述那些使影片看上去和感觉上很特别的地方。
5. 如果电影首要关注的是一种思想，那么请回答这些问题：

 a. 什么是电影的真正主题？用抽象的话语来说，它实际上是关于什么的？用一个词或短语界定抽象的主题。

 b. 这部电影对其主题给出了什么解释？如果可能，用一句话精确地概括被电影戏剧化了的中心思想。

确定主题

1. 虽然一个导演也许会试图在一部影片中表达几个问题，但通常最重要的一个创作目的会凸显出来。思考下列哪个是导演的首要目标，并说出你的理由。

 a. 提供纯粹的娱乐，即暂时从真实世界中逃离。

 b. 形成有说服力的气氛或创造一种独特的情感效果。

 c. 塑造一个独特的、有个性的人物。

 d. 通过将所有复杂的电影元素编织在一种独一无二的观影经验内，创造一种稳定、独特的感觉或质感。

 e. 批评社会和社会体制并使观众更强烈地意识到社会问题的存在以及变革的需要。

 f. 提供关于人性的洞见（展示了人类普遍的状态）。

 g. 制造道德或哲学的谜题，留给观众思考。

 h. 用某道德原则来影响观众的价值观或行为。

 i. 为了尊严与巨大不幸抗争的一个或多个人物的戏剧化故事。

 j. 探索人际关系的复杂问题和美好之处。

 k. 展现一段成长经历中促使人物发生重要改变的特殊境遇或者冲突。

2. 前面列出的问题中哪些似乎也可以成为次一级的创作目标？

评价主题

1. 这部电影的基本吸引力在于理性、幽默还是道德感或者美感？它的首要目的在于下身（情色意味），还是五脏六腑（鲜血和内脏），让人心跳加速或者惊悚恐惧，或仅仅是视觉上的刺激？举出能支持你判断的片段。
2. 在你透彻地分析了电影的所有元素之后，你对电影主题和中心关注点的阐述是否还站得住脚？
3. 这部电影的主题具有多大程度的普适性？这个主题和你自己的经历相关吗？是如何产生关联的？
4. 你是否认为这部电影阐发了有意义的观点？为什么它是有意义的？
5. 判断这部电影的主题是理性的还是有哲学趣味的，或者是不言自明、枯燥的，解释你的判断。
6. 这部电影是否有潜质成为经典作品？20年后人们还会看它吗？为什么？

学习影片列表

以情节为中心

《黑鹰降落》(*Black Hawk Down*, 2001)
《角斗士》(*Gladiator*, 2000)
《独立日》(*Independence Days*, 1996)
《疯狂的麦克斯2：公路战士》(*Mad Max 2: The Road Warrior*, 1981)
《夺宝奇兵：法柜奇兵》(*Raiders of the Lost Ark*, 1981)
《特工绍特》(*Salt*, 2010)
《蜘蛛侠3》(*Spider-Man 3*, 2007)
《泰坦尼克号》(*Titanic*, 1997)

以情感效果或情绪为中心

《战鼓轻敲》(*Bang the Drum Slowly*, 1973)
《小可爱》(*De-Lovely*, 2004)
《钢琴课》(*The Piano*, 1993)
《精神病患者》(*Psycho*, 1960)
《沉默的羔羊》(*The Silence of Lambs*, 1991)
《时光倒流七十年》(*Somewhere in Time*, 1980)

专注于人物

《美丽心灵》(*A Beautiful Mind*, 2001)

《卡波特》(*Capote*, 2005)

《铁拳男人》(*Cinderella Man*, 2005)

《矿工的女儿》(*Coal Miner's Daughter*, 1980)

《克鲁伯》(*Crumb*, 1994)

《伊丽莎白女王》(*Elizabeth*, 1998)

《霹雳上校》(*The Great Santini*, 1979)

《灰熊人》(*Grizzly Man*, 2005)

《国王的演讲》(*The King's Speech*, 2010)

《巴顿将军》(*Patton*, 1970)

《愤怒的公牛》(*Raging Bull*, 1980)

《社交网络》(*The Social Network*, 2010)

《独奏者》(*The Soloist*, 2009)

《希腊人佐巴》(*Zorba the Greek*, 1964)

专注于风格、质感或结构

《纯真年代》(*The Age of Innocence*, 1993)

《异想天开》(*Brazil*, 1985)

《明亮的星》(*Bright Star*, 2009)

《天堂的日子》(*Days of Heaven*, 1978)

《冰血暴》(*Fargo*, 1996)

《花村》(*McCabe & Mrs. Miller*, 1971)

《记忆碎片》(*Memento*, 2001)

《新世界》(*The New World*, 2005)

《低俗小说》(*Pulp Fiction*, 1994)

《抚养亚利桑那》(*Raising Arizona*, 1987)

《世界上最悲伤的音乐》(*The Saddest Music in the World*, 2003)

《三女性》(*3 Women*, 1977)

关注人性

《阳光宝贝》(*Babies*, 2010)

《激流四勇士》(*Deliverance*, 1972)

《土拨鼠日》(*Groundhog Day*, 1993)

《暴力史》(*A History of Violence*, 2005)

《尘雾家园》(*House of Sand and Fog*, 2003)

《蝇王》(*Lord of the Flies*, 1963)

《梦之安魂曲》(*Requiem for a Dream*, 2000)

《原野奇侠》(*Shane*, 1953)

为尊严而斗争

《愤怒的葡萄》(*The Grapes of Wrath*, 1940)

《局内人》(*The Insider*, 1999)

《成事在人》(*Invictus*, 2009)

《码头风云》(*On the Waterfront*, 1954)

《飞越疯人院》(*One Flew Over the Cuckoo's Nest*, 1975)

《珍爱》(*Precious: Based on the Novel Push by Sapphire*, 2009)

《吉屋出租》(*Rent*, 2005)

《辛德勒的名单》(*Schindler's List*, 1993)

《橄榄球星之死》(*The Tillman's Story*, 2010)

人际关系的复杂性

《时时刻刻》(*The Hours*, 2002)

《拆弹部队》(*The Hurt Locker*, 2008)

《监守自盗》(*Inside Job*, 2010)

《六月虫》(*Junebug*, 2005)

《孩子们都很好》(*The Kids Are All Right*, 2010)

《木兰花》(*Magnolia*, 1999)

《午夜牛郎》(*Midnight Cowboy*, 1969)

《母女情深》(*Terms of Endearment*, 1983)

《蓝白红三部曲》:《蓝》(1993)、《白》(1993)、《红》(1994) (*Three Colors: Blue, White, Red*)

《玫瑰战争》(*The War of the Roses*, 1998)

《当哈里遇到萨丽》(*When Harry Mets Sally*, 1989)

《盖普眼中的世界》(*The World According to Garp*, 1982)

长大成人 / 成长的经历

《单亲插班生》(*About a Boy*, 2002)

《几近成名》(*Almost Famous*, 2000)

《舞动人生》(*Billy Elliot*, 2000)

《太阳帝国》(*Empire of the Sun*, 1987)

《海底总动员》(*Finding Nemo*, 2003)

《小子难缠》(*The Karate Kid*, 2010)

《亚特兰蒂斯之心》(*Hearts in Atlantis*, 2001)

《小公主》(*A Little Princess*, 1995)

《十六支蜡烛》(*Sixteen Candles*, 1984)

《1942年夏天》(*Summer of '42*, 1971)

《杀死一只知更鸟》(*To Kill a Mockingbird*, 1962)

《野兽家园》(*Where the Wild Things Are*, 2009)

《冬至》(*Winter Solstice*, 2005)

《你妈妈也一样》(*Y Tu Mamá También*, 2001)

道德和哲学谜题

《成为约翰·马尔科维奇》(*Being John Malkovich*, 1999)

《蓝丝绒》(*Blue Velvet*, 1986)

《搏击俱乐部》(*Fight Club*, 1999)

《神秘代码》(*Knowing*, 2009)

《消失的古城》(*Northfork*, 2003)

《罗拉快跑》(*Run, Lola, Run*, 1998)

《2001：太空漫游》(*2001: A Space Odyssey*, 1968)

《半梦半醒的人生》(*Waking Life*, 2001)

关注社会问题

《半熟少年激杀案》(*Bully*, 2001)

《死囚漫步》(*Dead Man Walking*, 1995)

《为所应为》(*Do the Right Thing*, 1989)

《远离天堂》(*Far From Heaven*, 2002)

《密西西比在燃烧》(*Mississippi Burning*, 1988)

《天生杀人狂》(*Natural Born Killers*, 1994)

《诺玛·蕾》(*Norma Rae*, 1979)

《造雨人》(*The Rainmaker*, 1997)

《维拉·德雷克》(*Vera Drake*, 2004)

《欢迎光临娃娃屋》(*Welcome to the Dollhouse*, 1996)

第三章　虚构的与戏剧的元素

《贫民窟的百万富翁》(*Slumdog Millionaire*)

> 我不想把电影拍成"生活的一个切面",因为人们可以在家里,在街上,甚至在电影院门口看到这种"切面"。拍一部电影首先是讲一个故事。这个故事未必会发生,但绝不应该平淡乏味。它必须兼有戏剧性和人性的特征。毕竟,戏剧不就是删去了乏味之处的生活吗,除此之外,还能是什么?
>
> ——阿尔弗雷德·希区柯克,导演

一、电影分析与文学分析

电影具有区别于绘画、雕塑、小说和戏剧的特征。同时,电影也是一种最受欢迎、最具表现力的讲述故事的手段,与短篇故事及小说有许多共同之处。而由于电影以富于戏剧性的方式讲故事,它与舞台剧更为相似:两者都要通过表演或以戏剧化的方式来呈现所发生的事件,而不是张嘴讲述。

然而,与小说、短篇故事或戏剧不同,人们不能随时方便地研究电影。电影无法被有效地定格在铅印的页面上。相对来说,小说和短篇故事更便于研究,因为它们写成文字以供阅读。研究舞台剧本则稍微困难些,因为它的写作只是供表演所用。但是剧本可以印成文字,而且因为戏剧在很大程度上依赖口头语言,富有想象力的读者可以想起自己类似的经历。这些描述不适用于电影剧本,因为电影在很大程度上依靠视觉和其他非言语要素,而那些要素很难用文字表达。电影剧本需要通过我们的想象进行太多的补充,以至于我们很难通过阅读电影剧本来获得类似观影的体验。只有在已经看过电影的前提下,阅读电影剧本才有意义。因此,大多数出版发行的电影剧本不是用来阅读,而是用来怀念的。

然而,我们不能因为研究电影格外费劲就忽略它。我们通常不阅读电影故事,这并不意味着在观看电影时可以忽视文学或戏剧分析的基本原则。文学和电影在很多方面有共通之处,富有见地的电影分析也依赖文学分析所遵循的原则。因此,在讨论电影所特有的元素之前,我们先来探究一下电影和所有好的故事所共有的那些元素。

把电影分成若干元素来分析,在某种程度上来说,是个人为的过程,因为任何艺术形式的各个元素从不独立存在。例如,你不可能把情节和角色分开:事件影响人物,反过来人物也影响事件;在任何小说、戏剧或电影中,两者总是紧密交织在一起。尽管如此,为了简单方便起见,本书仍采用将其分解为多个方面的分析手法。这么做的前提是,我们在对各个元素进行单独研究时不能忽略它们之间相互依存的关系或它们与影片整体的关系。

二、好的故事应具备的元素

一个好故事是由什么构成的？对于这个问题的回答一定是仁者见仁智者见智。然而，我们可以观察概括出一些适用于大多数电影故事的衡量标准。

（一）好的故事应有完整的情节

一部结构完整的电影应包含某个概括性的主旨，或者围绕着一个中心主题。无论主题的类型如何——影片是着重表现情节、情感效果、角色、风格、质感或结构，还是思想——虚构的电影通常有一条剧情或故事情节主线，并据此展开电影主题。因此，构成主题的故事情节和事件、冲突、角色必须经过精心挑选和安排，与影片主题构成明确的关系。

一个完整统一的剧情着重表现贯穿不同情节的一条单一线索，前一个事件自然而合理地引发后一个事件。通常这些事件之间存在着较强的因果关系，而事件发展的结局就算不是不可避免的，至少也是极有可能发生的。在紧密统一的情节中，任何东西的改变或删除，都会对整体产生显著的影响或改变。因此，每个事件都随着剧情的发展自然产生，冲突也只能通过剧情中的要素或人物来解决。一个完整统一的情节中不会凭空出现一种意外的、偶然的或出乎意料的事件，或者某种强大的超人类力量不知道从哪儿突然出现，转败为胜。

虽然情节的完整性是基本要求，但也有例外情况。在一部注重详细刻画某一独特人物的影片中，情节的完整、事件之间的因果关系就不是那么重要。实际上，这些情节可能是松散的（就是说，由相互之间缺乏直接联系的事件组成），因为这类影片的完整性体现在每一个事件都有助于我们增强对片中角色的理解，而不在于事件之间的相互关系。

（二）好的故事应该是可信的

要让观众完全沉浸于一个故事中，通常必须让他们感到它是真实可信的。电影制作者可以通过多种方法来制造真实一般的错觉/假象。

1. 外在可见的真相：事物的真实面貌

在影片故事中最明显和最常见的真实感源自与生活的近似性。借用亚里士

图 3.1　事物的真实面貌
影片《格林伯格》(*Greenberg*，左上图)、《阳光清洗》(*Sunshine Cleaning*，右上图)和《摔跤王》(下图)真实可信，因为它们与我们所了解的现实生活一致。

多德的话来说，这些情节"根据可能性或必要性法则，可能发生并能够发生"。其真实性建立在我们周围不容置疑的客观存在中，因此它并不总是令人愉快的。人类不是完美无瑕的生物。执子之手，并不总能与子偕老；悲惨的事故、严重的疾病和巨大的不幸经常降临到无辜的人们头上。但我们接受这些情节，因为它们符合我们生活中的经历（图 3.1）。

2. 人性的内在真实：事物应该什么样

另一些情节看起来也是真实的，因为我们想要或需要相信它们是真的。一些伟大的经典影片并不试图展现现实生活的真实性；相反，它们呈现一种童话般的、"从此过着幸福生活"的结局——好人总是会赢、真爱战胜一切。但从一个特殊的角度，这些故事也是可信的，或者至少看起来如此，因为它们具有所谓的内在真实——人们相信看不见、摸不着的事物是真实的，因为我们想要或需要它们这样。事实上，德福一致（善有善报、恶有恶报）正是这样一种内在真实的范例。我们很少质疑故事中的德福一致，因为这是事物应该表现的形式。所以许多电影故事具有说服力，是由于它们符合人性的内在真实，满足了人们信仰的需要。当然，这种真实对于那些不愿相信或不需要相信它的人来说，似乎并不可信（图 3.2）。

图3.2　事物应该呈现的样子
《史密斯先生到华盛顿》(*Mr. Smith Goes to Washington*，左图)和《激辩风云》(*The Great Debaters*，右图)等影片展现了关于这个世界的可信影像，正如我们所希望的那样。

3. 艺术假想的真实：此前从未出现过，将来也不会

电影制作者当然也可以制造出一种特殊的真实。通过艺术的、技术的技巧和特效，他们可以在银幕上创造出一个虚构的世界，在影片播放过程中，它看起来是完全真实可信的。在这类影片中，真实感有赖于从影片一开始就精心建立起某种令人信服的、奇特的或荒诞的环境，不同的时间感觉或不同寻常的角色，这样我们就会沉浸在影片的总体精神、情绪和氛围中。如果制作者善于营造这种真实感，我们就如萨缪尔·泰勒·柯勒律治所说，同意搁置我们的怀疑，把质疑和理智抛诸脑后，而进入电影的虚构世界。如果这个虚构的真实成功地建立，我们就会暗想："没错，在这样的情形下，几乎任何事情都可能发生。"通过向观众传达影片中无处不在的不同寻常的形势和环境的真实感觉，电影制作者事实上创造了一套新的认知规则，而我们就据此判断影片真实与否（图3.3）。在短暂的约两小时内，我们可以完全相信影片《罗丝玛丽的婴儿》(*Rosemary's Baby*)、《地球停转之日》(*The Day the Earth Stood Still*)、《盗梦空间》《指环王》(*The Lord of the Rings*)、《绿野仙踪》(*The Wizard of Oz*)、《外星人》(*E. T. The Extra-Terrestrial*) 或《阿凡达》所展现的真实性。

因此，一个电影故事的真实性取决于至少三个独立的因素：(1) 客观的、外在的、可见的可能性和必然性法则；(2) 主观的、非理性的、情感的、人类内心的真相；(3) 电影制作者以令人信服的艺术手段创造的真实感。虽然各种

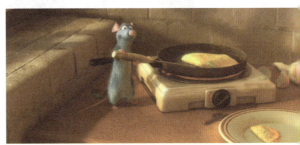

图 3.3　现实生活中从未出现也不会出现的事物
通过某种特殊的艺术创作，电影制作者可以在银幕上创造出一个虚构的世界，让我们愿意接受诸如《剪刀手爱德华》(*Edward Scissorhands*，左上图)、《王牌制片家》(*Be Kind Rewind*，右上图)、《美食总动员》(*Ratatouille*，右下图)和《灵通人士》(*In the Loop*，左下图)等影片中令人难以置信的场景、人物和事件。

真实性可能在同一部影片中出现，通常其中某一种真实性会在影片的总体结构中处于主导地位，其他的真实性则扮演辅助角色。

（三）好的故事应该是有趣的

好故事的一个重要条件是它能够引起并保持我们的兴趣。一个好故事可以在很多方面让人产生兴趣，但是很少有故事对所有观众都具有同等的吸引力。因为一部影片是有趣还是乏味，在很大程度上是一个主观问题。某些人可能只对快节奏的动作片／冒险片感兴趣，有些人可能厌倦没有浪漫爱情主题的影片，也有些人可能对任何缺乏深刻哲学意义的故事不感兴趣。

不管我们期望从电影中获得什么——无论是娱乐带来的放松或是理解宇宙万物的线索——我们去看电影永远不是为了让自己沉闷。我们对于乏味无趣的忍耐度似乎很有限。一部电影可能使我们感到震撼、泄气、迷惑，甚至受伤害，

但是绝不能使我们厌烦。因此，我们满心期待电影制作者能消除不相关的、使人分心的细节，提高影片的真实感。生活绝对免费供应沉闷、单调或平淡，我们为何还要花钱去观看呢？

甚至一贯在影片中主张表现日常生活一般的真实性，不承认虚构情节的合理性的意大利新现实主义导演们，也声称意大利电影中招牌式的日常生活真实并不乏味，因为有复杂的呼应和暗示手法在其中。如切萨雷·扎瓦蒂尼（Cesare Zavattini）所言："告诉我们你喜欢什么样的'事实'，我们会将它'挖心掏肺'，深入发掘，使它值得一看。"[1] 对我们大多数人来说，"值得一看"和"吸引人"表达相同的含义。

（1）**悬念** 为了吸引并保持我们的兴趣，电影制作者会运用多种手段和技巧，其中绝大多数在某种程度上与悬念有关。它们通过预兆或暗示最终的结局，激发我们的好奇心，从而提高我们的兴趣。通过保留故事的某些戏剧性信息，以及给出一些我们无法解答的悬而未决的问题，电影制作者提供了让我们跟着情节发展不断深入的动机（图3.4）。

图 3.4 悬念
从影片开场精心布置的场景开始，昆汀·塔伦蒂诺（Quentin Tarantino）的《无耻混蛋》[*Inglourious Basterds*，2009，由奥斯卡奖得主克里斯托弗·瓦尔茨（Christopher Waltz）主演]通过多重紧张悬念牢牢地抓住了观众的心。

[1] Cesare Zavattini, "Some Ideas on the Cinema," *Sight and Sound* (October 1953), p.64.

（2）动作　故事若要吸引人，必须包含某些动作要素。剧情永远不会停滞不前；对于一个值得讲述的故事，展现某种动作或变化是基本要素。当然，动作不仅仅局限于有形的、具体的活动，比如打斗、追逐、决斗或场面宏大的战争。它也可以是内在的、心理或情感层面的。在诸如《星球大战》《最后的莫希干人》（*The Last of the Mohicans*）和夺宝奇兵系列等影片中，动作是外在的、具体有形的

图 3.5　外在的动作
在影片《夺宝奇兵 4：水晶头骨王国》中，紧张刺激的打斗动作，几乎让我们没有时间思考。从始至终我们一直紧张而忐忑地抓紧椅子扶手，到影片结束时，已被连续不断的、快节奏的紧张情绪折磨得筋疲力尽。

图 3.6　内心的动作
虽然简·坎皮恩（Jane Campion）导演的影片《明亮的星》很少有肢体动作，由本·惠肖（Ben Whishaw）和艾比·考尼什（Abbie Cornish）扮演的人物的思想和内心活动依然跌宕起伏、令人激动。

（图3.5）；而在影片《花样年华》（*In the Mood for Love*）和《明亮的星》（*Bright Star*）中，动作则体现在角色的思想和情感上（图3.6）。这两类电影都有运动和变化。影片《疯狂的麦克斯2：公路战士》（*Mad Max 2: The Road Warrior*）中激动人心的动作场面所产生的吸引力显而易见，无需解释。但是一个人内心的动作则并不如此明显，如影片《去日留痕》（*The Remains of the Day*）中，并没有异乎寻常的事发生，但人物内心和思想上的变化极其吸引人、令人激动。

具有内心动作的情节要求观众更加集中精神，而且这种情节更难用电影表现。但它们仍是影片的重要主题，可以和强调外在形体动作的影片一样有趣、令人兴奋。

（四）好的故事既简单又复杂

优秀的电影故事必须足够简单，以便通过电影来进行完整的表达。埃德加·爱伦·坡（Edgar Allan Poe）认为，一个短篇故事应该"一盏茶的工夫"就可以读完，这同样适用于电影。看电影不如读书那么令人疲劳，电影的"一盏茶的工夫"可能最长就是两个小时。超过这个时间限制，我们将会烦躁不安，注意力不再集中，除非是在看最伟大的影片。因此，电影的情节或主题通常会被压缩在一个统一的戏剧结构中，要求在两小时内展开。在大多数情况下，一个有限而简单的主题，如描述一个人一生中的一小段——如影片《8英里》（*8 Mile*）的主题，要比跨越数个时代探求永恒主题的故事——如D. W. 格里菲斯（D. W. Griffith）在影片《党同伐异》（*Intolerance*）中的尝试——更适合电影表现。总的来说，一个故事应该足够简单，以便在规定时间内讲完。

然而，在这些限制范围内，好的故事情节必须有一定的复杂性，至少能保持我们的兴趣。好的故事虽然对最终结局有所暗示，但它必须安排出乎意料的情节，或者至少设计得足够巧妙，避免观众看了前半部就预知结局。因此，好的电影故事通常会保留一些有关结局或主旨的信息，直到影片结束才揭晓。

但是在影片最终才出现的新的因素，会使我们质疑该意外结局的合理性，尤其是当那些因素导致奇迹般的结局或过多地使用巧合的时候。经过情节铺垫，我们有所准备后，意外的结局会十分有力而且合理，即使情节要素和导致结局的前因后果的关系链不在我们有意识的注意范围内［如影片《第六感》（*The Sixth Sense*）］。重要的是，应让观众不觉得自己被一个意外的结局所蒙蔽、愚弄

或欺骗。观众能够从结局中猛然醒悟原来如此。只有当该意外结局继续保持此前剧情建立的发展趋势（经常是"预示"），才会产生这样的顿悟效果。好的故事情节要足够复杂，让我们保持疑问；同时要足够简单，让大家能够发现导致结局的所有起因。

电影制作者的表达技巧也必须是简单性与复杂性这两者令人满意的结合。影片制作者必须简单、清楚、直接地表达某些东西，使所有观众都能一目了然。同时，为了考验最具洞察力的观众的思维能力和视觉注意力，他们又必须通过含蓄和暗示性表达，留一些东西供人解释。一些观众厌倦太复杂、设置过多暗示的影片。还有一些观众——更偏爱智力挑战的——则对过于直白、简单的电影不感兴趣。因此，电影制作者必须同时取悦这两种人：不欣赏不易看懂的影片的人和拒绝太容易看懂的影片的人。

观众对生活的看法，也会影响他们对影片的简单性与复杂性的态度。那些视生活本身为复杂和不确定的人，可能会要求电影也具有同样的复杂性和不确定性（图3.7）。这类观众可能拒绝看逃避现实的电影，因为它看起来太容易、太有条理、过于凑巧，篡改了生活的本来面目。另一些可能不喜欢现实主义和自然主义影片中所表现的复杂的生活观，原因正好相反——因为此类影片中充

图3.7　复杂性

影片《口是心非》(*Duplicity*)，通过在幻想和现实之间来回不断地切换制造了相当的复杂性，可能让某些观众感到兴奋新奇，但对另一些希望影片带给他们轻松娱乐的人来说，太复杂了。

图 3.8 简单性

电影《妈妈咪呀》(*Mama Mia!*) 中华丽的歌舞段落可能让那些希望观看逃避现实类影片的观众感到兴奋，而让那些追求更有深度、更复杂的影片的观众失望。

满太多的模棱两可、太复杂，或它不符合人们主观内心中的生活真实——他们所希望的生活应有的样子（图 3.8）。

（五）好的故事应有节制地处理感情戏

几乎在所有的故事中，都会有强烈的情感要素或效果，而电影能够操控我们的情感。但是这种操控必须是真诚的，与故事情节相称的。通常我们拒绝接受滥用感情戏的感伤类影片。此类影片甚至会使我们在应该哭泣的时候发笑。因此，电影制作者应有所节制。

对于感情戏的反应取决于观众个人。某个观众可能会认为影片《廊桥遗梦》(*The Bridges of Madison County*) 是一部凄美动人的影片，然而另有一些人会嘲笑它，称之为"感情垃圾"。这种差异通常来自观众本身。前一名观众可能对影片做出了充分的反应，允许自己被影片的情感效果所操控，并不认为电影制作者不真诚。而第二名观众可能觉得电影试图不正当地操纵他/她的情感，因此回应以拒绝。

当影片对感情戏进行低调处理时，就很少会冒犯观众的感情。低调处理意味着使情感表达的强度低于影片场景表面上所需的程度。在影片《杀死一只知

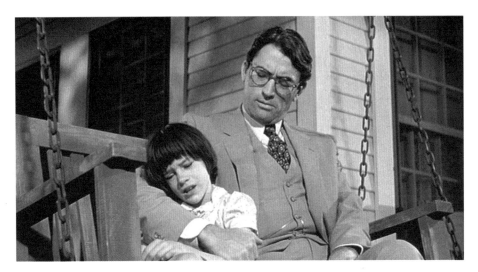

图 3.9 情感节制
在影片《杀死一只知更鸟》关键的戏剧场面里,简单的对白制造了有说服力的低调陈述。

更鸟》(To Kill a Mockingbird,图 3.9)中,阿提库斯·芬奇 [Atticus Finch,格里高利·派克(Gregory Peck)饰] 用一个简单的句子来表示对"鬼怪"亚瑟·布·拉德力 [Arthur "Boo" Radley,罗伯特·杜瓦尔(Robert Duvall)饰] 的感谢:"谢谢你,亚瑟……救了我的孩子们。"因为他救了斯考特(Scout)和杰姆(Jem)。"谢谢你"这个简单的话语,这个我们经常用来对最普通的恩惠表示感谢的话,承载了巨大的情感分量,证明了低调处理的效果:平时无关紧要的话语具有了重要的意义,没有说出的话语感动了我们。出自同一部影片的旁白是另一个低调处理的例子:

> 邻居们给有人过世的人家送去食物,给生病的人送去鲜花,还有其他看似微不足道的互相往来赠予。布是我们的邻居,他给我们两块肥皂娃娃,一块破表和表链,两份吉利钱,还有我们的生命。

各种因素和技巧都会影响我们对影片的情感反应。无论是低调处理还是滥用感情戏,都会在剧情结构、对白和表演,以及视觉效果中反映出来。一部电影的视觉环境或场景(在第四章中将详细论述)和它的氛围营造等要素也能引起观众的共鸣并影响他或她的情感反应。但是电影制作者展现情感戏的方法在

配乐上体现得最明显,它能在纯粹的感情层面上实现交流,从而反映强调或低调处理情感时的高潮和低谷(见第九章)。

三、标题的重要性

尼尔·西蒙(Neil Simon)等剧作家并未忽视恰当标题的重要性:

> 寻找一个有趣的标题时,你是在寻找一样可以概括故事情节的东西。对于我认为重要的影片,我试图通过标题告诉观众,剧本内容是什么,主角什么样。我努力用标题讲故事。
>
> ……还没有标题的时候,我会尽力设计一个标题,因为对我来说,找到标题就像写第一幕一样重要。如果它听着不错,我会觉得很舒服。[2]

对于多数影片,我们只有在看过影片后才能完全理解标题的全部含义。在很多情况下,对观众来说,在看电影之前标题有一个意义,看完电影之后,又有了一个完全不同的、更丰富深刻的意义。标题经常是反讽的,与实际想表达的意思正好相反,而且很多标题引自神话、圣经中的段落或其他文学作品。例如,《国王班底》(*All the King's Men*,2006,图3.10,小说原著中译名《国王的人马》)标题取自儿歌《亨普蒂·邓普蒂》(*Humpty Dumpty*),勾起了我们对这首儿歌的回忆,它对影片内容作了一个概括总结。电影描述了一个南方的独裁者(国王),爬上高位,大权在握(坐在墙头),但是被刺杀了(摔了个大跟斗);就像《亨普蒂·邓普蒂》中唱的那样,国王所有的人马并不能让他重振旗鼓。而在另一层意义上,该标题从字面上告诉了我们影片讲述的内容。政治人物威利·斯塔克(Willie Stark)是主要的权威力量,然而,斯塔克的新闻秘书和得力助手杰克·伯登(Jack Burden)才是事实上的中心人物,影片也非常关注为斯塔克工作的其他各种人物的生活。因此该影片从某种角度上说是关于"国王的人马"的故事。该标题还有一层含义,它把虚构的角色威利·斯塔克和现实生活中的政治人物休伊·朗(Huey Long)联系了起来,而剧情在一定程度上亦以他的职业生

[2] Neil Simon, quoted in John Brady, *The Craft of the Screenwriter*(New York:Simon & Schuster,1981), p.318.

图3.10　意味深长的标题
电影专业的学生应该弄清影片标题的出处和意义。以《国王班底》(2006)为例,罗伯特·佩恩·沃伦(Robert Penn Warren)的同名小说(中译名《国王的人马》)曾经两度被改编成电影(1949年版电影中译名《当代奸雄》),此标题挪用了一首著名儿歌的措辞和主题。

涯为蓝本。休伊·朗最喜欢的绰号叫"捕鱼王"(The Kingfisher),来自一个过去的电台节目"阿莫斯和安迪"(Amos'n'Andy)中的角色,而朗也曾经为他的竞选口号"每个人都是无冕的国王"写过一首歌。

某些标题会引起我们对影片中某一关键场景的注意,当我们意识到该标题取自该场景时,就会对这一场景作深入的研究。虽然标题很少直接指出影片主题[如《理智与情感》(Sense and Sensibility)和《心灵捕手》(Good Will Hunting)那样],但它通常是观众确定主题的重要线索。因此,看过电影后,仔细思考一下标题可能包含的各种意义非常重要。

四、戏剧结构

短篇故事、小说、戏剧或电影所运用的讲故事的手法,通常依赖一个强有力的戏剧结构,即对情节各部分作艺术的和合理的编排,以取得情感、智力或戏剧上的最佳效果。戏剧结构可以是线性的,也可以是非线性的,取决于作者的需要和希望。两种模式具有相同的要素:陈述/介绍部分(exposition)、复杂

状态（complication）、高潮（climax）和结局（dénouement），区别仅在于对这些要素的不同安排。

（一）线性或按时间顺序安排的结构

编剧欧内斯特·莱曼（Ernest Lehman）用幕的概念描述具有线性结构或按时间顺序安排的影片：

> 第一幕，介绍人物是谁，整个故事的情境是什么样子。第二幕是这种情境演变为剧烈冲突和严重问题的过程。第三幕则表现问题和冲突如何得到解决。[3]

在剧情的第一部分，即所谓的**介绍部分**，介绍角色和他们之间的关系，并将他们置于一个真实可信的时间和空间内。紧接着在下一部分，即**复杂状态**，冲突开始，并逐渐变得清晰、激烈而重要。由于戏剧张力和悬念在复杂状态下产生并延续，这通常是影片最长的部分。当复杂状态到了最为紧张的一刻，对立双方相互对峙，爆发激烈的身体或情感的冲突，这一刻就称为**高潮**。在高潮处，冲突化解，紧接着是一段简短的平静期，即**结局**，此刻冲突各方重新回复到一种相对平衡的状态（图3.11）。

（二）非线性结构

非线性结构有很多变体，包括直入本题和片段式结构，其中各要素不按时间顺序排列。以**直入本题**（*in medias res*，拉丁语，意为"在事情的中间"）开始的讲述，用一件令人兴奋、刺激的事件作为开场，而实际上该事件发生在进入第二阶段即复杂状态之后。古希腊诗人荷马在《伊利亚特》（*Iliad*）与《奥德赛》（*Odyssey*）中运用这种技巧，一开始就抓住了观众的心，制造了一种戏剧张力。必要的阐述性信息在后面根据情节需要，通过诸如对白（角色之间关于导致复杂状态的情境或事件的对话）或**闪回**（flashbacks，回溯故事过去的电影段落，提供描述性信息）等手段予以补充。通过这种方式，介绍

[3] Ernest Lehman, quoted in Brady, pp.203—204.

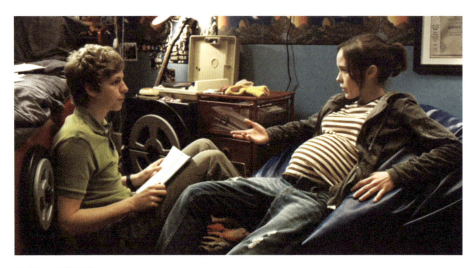

图 3.11　线性结构
在讲述未成年人怀孕故事的影片《少女孕记》(*Juno*)中,导演贾森·雷特曼(Jason Reitman)和编剧迪亚波罗·科蒂(Diablo Cody)严格按照时间顺序来讲述他们的故事。

部分可以逐步建立,并且分散于整个影片,而不是从一开始在观众对剧情产生兴趣之前就形成。

提供信息介绍不是闪回的唯一功能。视觉闪回赋予电影制作者极大的灵活性。通过使用闪回,电影制作者可以在戏剧性最强、最恰当的时候或能最有效地阐明影片主题的时候,呈现他或她所需要的信息。[提前显示,即闪前(flashforward),指一个段落从当前时间跳至未来某个时间,影片《逍遥骑士》《他们射马吗?》(*They Shoot Horses, Don't They?*)、《反串仍是爱》(*Love! Valour! Compassion!*)以及 HBO 剧集《六英尺下》(*Six Feet Under*)的结局进行过这类尝试。这种手法是否会得到广泛的认同尚值得怀疑。] 只要能够保持连贯性,使不同场景之间的关系明确,导演可以随意打破严格的时间顺序。

然而有时导演会有意混淆时间顺序。在谜一般令人难忘的影片《去年在马里昂巴德》(*Last Year at Marienbad*)中,导演阿兰·雷乃(Alain Resnais)似乎决心要让我们猜测:我们正在观看的场景发生在当前(今年)还是过去(去年),它是否真的发生过?编剧兼导演昆汀·塔伦蒂诺在他的多部影片中采用了非常规的打乱的时间顺序,如《落水狗》(*Reservoir Dogs*)、《低俗小说》(*Pulp Fiction*,图 3.12)和《杀死比尔》(*Kill Bill*),确立了他独特的电影风格。

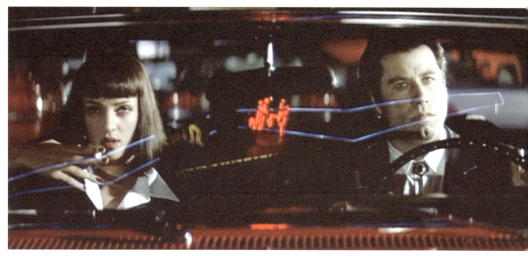

图 3.12　非线性结构
导演昆汀·塔伦蒂诺的影片《低俗小说》[约翰·特拉沃尔塔（John Travolta）和乌玛·瑟曼（Uma Thurman）主演]是一部广受欢迎的现代影片，部分原因在于此片十分娴熟地运用了非线性结构，其中包含了充满悬念的多重闪回。

（三）结局：精心设计

和短篇故事与小说不同，电影、戏剧经常需要在观众面前现场试映来预测正式上映后的反响。正如戏剧在百老汇公演之前有多次路演一样，即将公映的电影也会在精心挑选的场所提前试映，以确定观众的接受程度。许多影片运用高度复杂的市场测试技巧来确定它的最终版本。不同风格的电影导演如伍迪·艾伦、弗兰克·卡普拉（Frank Capra）和丹尼·德维托（Danny DeVito）都是内部预映（sneak preview）的信奉者。正如德维托声称的那样："这种做法就是让观众做市场前景的晴雨表。这是一个非常非常有效的获取信息的方法。就我个人而言，观众拥有影片的最终剪辑权。"[4]

电影制作者尤其在意观众对于影片结尾或故事结局的反应。一个令人不满意的结尾常常会导致不好的口碑，而不好的口碑意味着票房的失败。按格里芬·邓恩[Griffin Dunne，影片《下班之后》（After Hours）的领衔主演和共同制作人]的说法："如果影片最后 5 分钟令人惊恐不安，它会完全推翻前面 90

[4]　Danny De Vito, quoted in Robert Seidenberg, "Funny as Hell," *American Film*（September 1989），p.47.

图 3.13　改变结局

拉斯·霍尔斯道姆（Lasse Hallström）执导的影片《分手信》[*Dear John*，由阿曼达·西耶弗里德（Amanda Seyfried）和钱宁·塔图姆（Channing Tatum）主演] 在试映时，观众似乎对原来的不完美结局不甚满意。后来，导演决定重拍，使这部影片拥有一个或许更加充满希望的结局。

分钟的努力。"[5]《下班之后》最初的结局是邓恩所扮演的角色（被装入石膏模子）被误当成一个雕塑而"运往一个可怕而不可预知的未来"。观众反响不佳，于是剧组重新拍摄了一个"不那么压抑""更积极向上"的结局。两个结局同时试映，观众明显偏爱更为开心的结局。

在影片《致命诱惑》（*Fatal Attraction*）最初的故事结局当中，在格伦·克洛斯（Glenn Close）用于自杀的刀上发现了迈克尔·道格拉斯（Michael Douglas）的指纹，这一证据使迈克尔因谋杀罪被送进了监狱。然而观看试映的观众强烈地同情迈克尔及其家人，以致对这个结局完全不满意，于是剧组又拍摄了一个不同的结局。另一个修改的例子是，为了取悦观众，影片《我最好朋友的婚礼》（*My Best Friend's Wedding*）改变了原先的结局。试映的观众坚持认为，应该让茱莉亚·罗伯茨扮演的角色与她的男同性恋朋友 [鲁伯特·艾弗雷特（Rupert Everett）饰] 在舞曲声中结束影片，而不是与魅力稍逊的爱情戏主角 [德摩特·穆洛尼（Dermot Mulroney）饰] 结婚。

[5] Griffin Dunne, quoted in Anna McDonnell, "Happily Ever After," *American Film* (January-February 1987), p.44.

五、冲突

罗伯特·佩恩·沃伦在他的文章《我们为什么阅读小说》中说道:

> 一个故事不仅仅是一幅描绘生活的画像,而应该是生活的动态画像……每个角色通过他们特有的经历,实现了我们认为有意义的目的。在故事情节中人物角色的经历,就是面对问题或冲突的过程。坦率地说:没有冲突,就没有故事。[6]

无论故事如何讲述,是印在纸上,上演于舞台上,还是出现在银幕上,冲突都是推动每个故事发展的主要力量。它是真正吸引我们的兴趣、增强我们的感受、加速我们的心跳,并挑战我们的才智的要素(图3.14)。

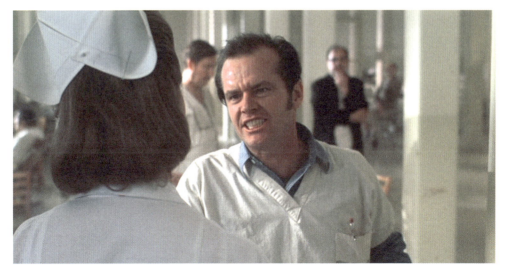

图 3.14 冲突
几乎所有影片的主要动力都是人与人之间的冲突产生的戏剧张力。在影片《飞越疯人院》(*One Flew Over the Cuckoo's Nest*)中,精神病人兰德尔·麦克墨菲[Randall McMurphy,杰克·尼科尔森(Jack Nicholson)饰]和护士拉切特[Ratched,路易丝·弗莱彻(Louise Fletcher)饰]之间的斗争贯穿了整个叙事。

[6] Robert Penn Warren, "Why Do We Read Fiction?" in *An Approach to Literature*, edited by Cleanth Brooks et al.(New York: Appleton-Century-Crofts, 1964), p.866.

虽然在一个故事中可能存在多个冲突，处于核心位置的主要冲突对于整个故事最为重要。它对所涉及的角色具有非常重要的意义，通过解决该冲突能实现某种有价值的甚至是有永恒意义的目标。因为它对角色至关重要，也因为重大的冲突对人物和事件具有重大影响，主要冲突及其解决方法总是给卷入其中的人物或其处境带来重要变化。

主要冲突具有高度的复杂性，不是用显而易见或简单的方法就可以快速容易地解决的。因此，在影片的大部分时间内，结局无法预测。同时冲突斗争的复杂性还受到另一情况的影响，即冲突双方几乎势均力敌，这将大大增加影片的戏剧张力和说服力。在某些影片中，主要冲突及其解决方法大大地丰富了观众的人生体验，因为正是该冲突及其解决方法（有时无法解决）阐明了人们生活的本质。

有些重大冲突主要是肢体冲突，如西部片中的打架或决斗。有些冲突则完全是心理层面的，如费德里科·费里尼（Federico Fellini）或英格玛·伯格曼等人的影片就经常如此。然而在大多数影片中，冲突既有身体层面的，也有心理层面的，很难确定一个冲突起止于何处。或许用广义的外部冲突和内心冲突这两个标题来划分主要冲突更简单、更有意义。

在最简单的形式中，一个**外部冲突**可能由中心人物和其他角色之间个人的、单独的斗争构成。在这个层面上，冲突仅仅是对立双方意志的较量，可能表现为奖金的争夺、决斗，或两个追求者试图赢得同一个女子的欢心。但是这些基本的、简单的人类冲突会逐渐显出复杂化的趋势。很难把冲突同其他个人、整个社会，或相关个人的价值体系完全隔离开来。因此，它们经常演变为不同群体、社会不同部门或机构，或不同价值体系之间的典型冲突。

另一种类型的外部冲突，是安排剧中的中心人物与非人类的力量或作用对抗，如命运、神、大自然的力量或社会体制。这里剧中人物所面对的力量本质上是非人类的或自然的。影片《史密斯先生到华盛顿》中杰斐逊·史密斯[Jefferson Smith，詹姆斯·斯图尔特（James Stewart）饰]与泰勒集团的政治腐败和贪污进行的斗争，就是个人与"体制"对抗的外部冲突的例子。影片《荒岛余生》（*Cast Away*）中的外部冲突表现得更为具体，汤姆·汉克斯（Tom Hanks）为了证明他的价值，与非人性的自然界力量进行了顽强的抗争。

内心冲突主要描述中心人物内在的、心理上的冲突（图3.15）。对立的力

图 3.15 内心冲突

詹姆斯·艾弗里（James Ivory）的影片《去日留痕》展现了一个英国封建庄园中数十年的生活［包括由艾玛·汤普森（Emma Thompson）和安东尼·霍普金斯（Antony Hopkins）饰演的仆人］。虽然有无数外部的阶级冲突和政治冲突推动着故事的发展，个人生活的紧张不安仍是影片的中心所在。

量是同一个人的不同侧面。例如，詹姆斯·瑟伯（James Thurber）著名的短篇故事《沃尔特·米蒂的隐秘生活》（"The Secret Life of Walter Mitty"）中，我们看到一个真实的人（矮小、懦弱、无能的人，被凶悍的老婆欺负）和他幻想中的自己（一个勇敢能干的英雄）之间的矛盾冲突。米蒂经常做白日梦，躲到幻想的世界中，由此向我们展示了一个永远生活在英雄梦想和可怜现实之间的冲突下的人物。在所有这类内心冲突中，我们都看到一个受性格的两个侧面挤压，被两种势均力敌却又相互冲突的欲望、目标和价值体系折磨的人物形象。在某些情况下，这种内心冲突会逐渐化解，人物得以成长或进步，但在很多情况下，如沃尔特·米蒂的内心冲突，就没有得到解决。

在《安妮·霍尔》《曼哈顿》（Manhattan）和《呆头鹅》（Play It Again, Sam）等影片中，标准的伍迪·艾伦式人物都受到内心冲突和不安全感的折磨。在《呆头鹅》中，中心人物试图通过模仿心目中的银幕英雄亨弗莱·鲍嘉来克服内心的自我怀疑和不安全感。

六、人物刻画

"把名字放在电影片名前面"的著名美国导演弗兰克·卡普拉[曾执导了《一夜风流》(It Happened One Night)、《生活多美好》(It's a Wonderful Life)等]曾经说过：

> 你只有用剧中人物才能吸引观众投入。你不可能通过各种噱头、落日、手持摄影机、镜头缩放或别的什么来吸引他们。他们对这些毫不在乎。[7]

卡普拉认为，如果我们对影片中最具人性的要素——角色——不感兴趣，我们就几乎不会对整部影片感兴趣。一部影片若要吸引观众的兴趣，它的角色必须看起来真实、可以理解，并值得关注。在大多数情况下，片中人物要和故事情节一样真实可信。换句话说，他们都符合可能性和必要性法则（通过展现人性外在可见的真实），同时符合观众内心的某些真实（人物的表现恰如我们期待的那样），或者通过演员们令人信服的演技，使角色看起来真实可信。

如果人物角色的表演高度真实可信，那么保持对角色的完全中立几乎是不可能的。我们会以某种方式做出反应：或仰慕其英雄事迹和高尚的品质，或为其失败而感到遗憾。我们可能喜欢他们或对他们普通的人性特点表示认同。我们可能嘲笑他们的无知，或者和他们一起大笑，因为那是一种我们全都无法避免的人性的无知。如果我们对他们的反应是负面的，我们可能憎恨他们的贪婪、残忍、自私或卑鄙的手段，或嘲笑他们的懦弱。

（一）通过外表进行人物刻画

大多数电影演员在银幕上一出现就会展示角色的特征，因而影片中的人物刻画与挑选演员有很大的关系。电影在人物刻画方面的一个主要特征就是视觉上的、瞬间完成的。虽然一些演员相当多才多艺，在不同的角色上展现出完全不同的性格特征，但绝大多数演员并非如此。对于多数演员来说，我们从银幕

[7] Frank Capra, quoted in *Directing the Film: Film Directors on Their Art*, edited by Eric Sherman (Los Angeles: Acrobat Books, 1976), pp.308—309.

图 3.16　通过外表进行人物刻画

在影片《冰血暴》中，警官玛吉（Marge，弗兰西斯·麦克多曼饰）怀着身孕并戴着一顶软皮遮耳帽子，掩盖了她的精明和机智，给观众留下了一个错误印象（左图）。同样，在《穿普拉达的女王》中，求职者安德丽娅（Andrea，安妮·海瑟薇饰）穿着一身过时的衣服，也让观众怀疑她的机智和毅力（右图）。

上看到他们的那一刻，就已经根据其面部特征、衣着、体格、言谈举止及其走路方式对他们进行了一定的猜测。随着剧情的发展，我们最初形成的视觉印象可能被证实是错误的，但这无疑是确立人物性格的重要方式。让我们回忆一下茱莉亚·罗伯茨在《永不妥协》（Erin Brockovich）中，安妮·海瑟薇在《穿普拉达的女王》（The Devil Wears Prada）或者弗兰西斯·麦克多曼（Frances McDormand）在《冰血暴》（Fargo）中初次亮相时我们的反应（图 3.16）。

（二）通过对白进行人物刻画

一部影片中人物的对白可以在很大程度上反映他们的性格特征，但也有很多信息通过人物说话的方式来体现。他们真实的想法、态度、情感可以通过措词和话语中的重音、音高、停顿等方式微妙地表现出来。演员对语法、句子结构、词汇和特定方言（如果有的话）的运用可以极大地显示出他们所扮演角色的社会经济地位、教育背景和心理过程。因此我们必须培养敏锐的听觉，以感知人们话语中体现出来的细小、微妙的差别。不仅要仔细倾听所说的话，还要注意说话的方式（图 3.17）。

（三）通过外部动作进行人物刻画

虽然外表是判断人物性格特征的重要依据，但它也经常会误导我们。也许能够反映一个人性格的最佳方式是他的行动。当然，必须假设真实的角色不仅

图3.17 通过对白进行人物刻画

尼尔·拉布特（Neil LaBute）的《迷恋》（*Possession*）讲述了两对生活在不同世纪的夫妇之间相互联系的故事。电影通过各种不同的方法，包括服饰上的明显对比，帮助观众区别这两个不同的故事和它们所发生的时代。相当引人注目的是，维多利亚时期的这对情侣［詹妮弗·埃勒（Jennifer Ehle）和杰瑞米·诺瑟姆（Jeremy Northam）饰］言谈中的正式措词和现代恋人［格温妮丝·帕尔特罗和亚伦·艾克哈特（Aaron Eckhart）饰］使用的随意的方言形成了鲜明对比。

仅是用来表现剧情的工具，他们的任何行为都有一定的目的，其行为动机与他们的总体人格特征一致。因此，一个角色和他或她的行为之间应该有明确的相关性，这些行为自然地出自角色的性格。如果某个角色的行为动机已经清楚建立，那么该角色和剧情就会紧密交织、无法割裂，且该角色采取的每一步行动都会在一定程度上反映出他或她与众不同的人格品质。

当然，在揭示人物性格时，有些动作会比另一些动作更有效。即使是最常见的选择行为也具有很好的展现人物个性的效果，因为我们做任何事情都会涉

及某种选择判断。有时候，最有效的人物性格刻画并非通过影片中重大的动作，而是通过细小的、毫不起眼的举动来实现的。例如，可以通过拍摄一个消防员在燃烧的建筑内营救一个小孩来表现他的勇敢，然而这样一个举动可能只是责任感的表现，而不是内心选择的体现。他本质的性格可能会在冒险抢救一个小女孩的玩具中更好地体现出来，因为他做出这种举动，并非出自消防员的责任，而是基于他的个人判断——该玩具对于小女孩有重要的意义。

（四）通过内心活动进行人物刻画

人物内心世界的活动，即使是最细心的观众/听众也无法看到或听到。而人性的这一维度对于观众真正理解剧中人物常常极为重要。内心活动存在于人物的思想和情感中，包括秘密、未说的想法、白日梦、抱负、记忆、恐惧和幻想等。在理解人物的性格特征时，他们的希望、梦想和抱负与他们业已获得的真实成就一样重要，而对他们来说，内心的恐惧和不安可能比实际已发生的巨大的失败更可怕。因此，在影片《毒网》（Traffic）中，当我们仅仅根据人物最初的外部举止判断时，本尼西奥·德尔·托罗（Benicio Del Toro）饰演的角色枯燥乏味、无足轻重，几乎不值得关注，但是，随着我们深入了解他的性格特征，他逐渐变成了一个充满激情而有趣的人物。

电影制作者揭示人物内心真相的最直接的办法，就是以看得见或听得见的方式，带我们进入角色的心灵深处，从而让我们看到或听见角色所忆或所思。这可以通过持续的内心观察或用快速闪现的象征物来呈现。为让观众一窥剧中人物的内心世界，电影制作者可以通过再现人物内心世界中听到或看到的声音和景象；也可运用紧凑的特写镜头，表现一张非常敏感而表情丰富的脸（脸部反应镜头）；还可利用配乐达到同样的目的，就像布莱恩·德·帕尔玛（Brian De Palma）在《剃刀边缘》（Dressed to Kill，1980）中反复运用配乐来表现人物心理活动那样。

（五）通过其他角色的反应进行人物刻画

展现其他角色对主要人物的看法经常是刻画该人物的上佳手法。有时某个人物还未在银幕上出现，影片已经通过这种途径披露了大量有关该人物的信息。影片《原野铁汉》（Hud）开始的场景就是如此。在这一段落中，罗尼 [Lonnie,

布兰登·德怀尔德（Brandon DeWilde）饰] 正沿着得州小镇的一条主要街道行走，边走边寻找他的叔叔赫德 [Hud，保罗·纽曼（Paul Newman）饰]。此时大概是早上 6:30，当罗尼经过一个路边啤酒屋时，店主正在屋外清理玻璃残片，那曾是前窗的大玻璃。罗尼注意到打碎的玻璃窗，说："这儿昨晚一定打得很激烈。"店主回答："昨晚我让赫德待在这儿，这是我犯的唯一错误。"他对"赫德"的刻意强调和他的语气清楚地表明"赫德"就是麻烦的同义词。在影片《卡萨布兰卡》中，通过其他人物关于里克（亨弗莱·鲍嘉饰）的对话，在该角色登场之前，一个复杂而诡秘的人物形象已经浮现出来。在影片《原野奇侠》（Shane）中也能看到这类侧面描写手法的运用。当邪恶的化身、枪手威尔逊 [Wilson，杰克·帕兰斯（Jack Palance）饰] 走进客厅时，屋里空荡荡的，只有一条狗蜷缩在桌子底下。威尔逊一进门，那条狗立刻耷拉下耳朵，夹起尾巴，充满恐惧地溜出去了。

（六）通过对比进行人物刻画：戏剧衬角

最有效地刻画人物性格的手段之一就是使用**衬角**（foils）——那些在举止、态度、观点、生活方式、外表等方面与剧中主要人物恰恰相反的角色（图 3.18）。这种效果类似于把黑和白放在一起——黑的更黑，白的更白。在狂欢节秀上，最高的巨人和最小的侏儒会被安排在一起，电影制作者有时也以同样的方式来安排各种人物。例如，让我们回忆一下，由安迪·格里菲斯（Andy Griffith）和唐·诺茨（Don Knotts）在老版电视剧《安迪·格里菲斯秀》（*Andy Griffith Show*）中饰演的人物形成的强烈对比效果。格里菲斯扮演的泰勒长官，高而胖，是一个冷静、自信、容易相处的人。诺茨扮演的费弗代理（Deputy Fife）恰恰相反——瘦小、紧张不安、有点神经质。影片《哈罗德与莫德》（*Harold and Maude*）中主要角色之间奇特的爱情故事，也通过对比来刻画人物。就像其电影海报宣称的那样："年方二十的哈罗德迷恋死亡，八十高龄的莫德却热爱生活。"

（七）通过漫画化和主导主题进行人物刻画

为了在我们的记忆中快速而深刻地铭刻下一个人物形象，演员们经常夸张或扭曲人物的一个或多个重要特征或个性，这种手法叫**漫画化**（caricature，来

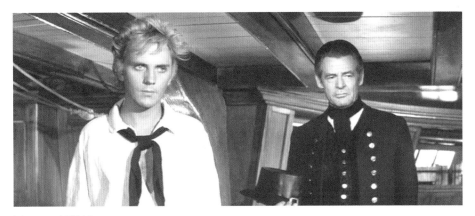

图3.18 戏剧衬角

彼得·乌斯蒂诺夫（Peter Ustinov）拍摄的1962年版《比利·巴德》（Billy Budd）展现了赫尔曼·梅尔维尔（Herman Melville）关于善与恶的寓言，可爱、天真而单纯的比利［特伦斯·斯坦普（Terence Stamp）饰］与冷酷、恶魔般的上司阿姆斯·克拉格特［Arms Claggart，罗伯特·瑞恩（Rober Ryan）饰］形成鲜明的对比。他们的容貌、面部表情、衣着和话语特点突出了人物之间的巨大差别。斯坦普长着一张娃娃脸，面部柔嫩光洁，表情甜美，几乎有点女性化；浅蓝色的眼睛睁得大大的，一副天真的样子。瑞恩则有一张成熟而有皱纹的脸，下巴结实，嘴唇紧紧地抿着；表情尖酸刻薄，眼睛细长而锐利，阴险恶毒。比利的肤色白皙，浅黄色头发（几乎是白的），白衬衫，与之对比的是克拉格特深色的头发和衣着。比利的声音轻柔悦耳，有时如音乐一般；克拉格特的声音则低沉、虚伪而冷酷。

自卡通的技巧）。在电视版的《陆军野战医院》（M*A*S*H）中，不断玩弄女性的皮尔斯上尉［Hawkeye Pierce，阿伦·阿尔达（Alan Alda）饰］和永远天真无邪并听觉敏锐的瑞达·欧雷利［Radar O'Reilly，加里·柏克霍夫（Gary Burghoff）饰］就是漫画化的例子。在电影方面，则有《天生冤家》（The Odd Couple）中菲利克斯·安格尔［Felix Ungar，杰克·莱蒙（Jack Lemmon）饰］对整洁的嗜好和奥斯卡·麦迪逊［Oscar Madison，沃尔特·马托（Walter Matthau）饰］表现出来的杂乱。某种身体特征，如一个人走路的方式，也可以进行漫画式处理，如影片《弗莱泽》（Frasier）中约翰·马奥尼（John Mahoney）饰演的克莱恩父亲一角采用夸张、僵硬的跛足行进方式，而《宋飞正传》（Seinfeld）中，迈克尔·理查德（Michael Richards）饰演的邻居科斯莫·克莱默（Cosmo Kramer）则以疯疯癫癫的步伐闯入杰瑞·宋飞（Jerry Seinfeld）的公寓。音质和口音也可以这样处理，比如，由丹·卡斯特兰内塔（Dan Castellaneta）和茱丽·卡夫娜（Julie Kavner）分别饰演荷马·辛普森（Homer Simpson）和玛吉·辛普森（Marge Simpson），以及梅根·姆拉里

(Megan Mullally)饰演凯伦·沃尔克(Karen Walker)的情景喜剧《威尔和葛蕾丝》(Will and Grace)中,使用了漫画式、绝无混淆可能的声音。

另一种类似的性格刻画手法是**主导主题**(leitmotif),就是某一动作、短语或想法反复出现,直到成为该角色的标志或主题曲为止。这种手法很像漫画,因为它是实质上的夸张和强调(通过反复)。这种主导主题的例子有,影片《体热》(Body Heat)中的诉讼律师[泰德·丹森(Ted Danson)饰]反复做出歌舞之王弗雷德·阿斯泰尔(Fred Astaire)的舞蹈动作,及影片《霹雳上校》(The Great Santini)中布尔·米契上校(Colonel Bull Meechum,罗伯特·杜瓦尔饰)口中不断重复的"体育迷"一词。还有《码头风云》中那个工会爪牙为了改善自己唯唯诺诺的形象而经常使用"肯定的"一词。或许查尔斯·狄更斯(Charles Dickens)应被推为运用两种技巧的首位大师。让我们回想一下,《大卫·科波菲尔》(David Copperfield)中尤莱亚·西普(Uriah Heep)不断晃动双手(漫画般),嘴里说着,"我是如此微不足道"(反复)。现代电影仍在有效地使用类似技巧,尽管不是大范围地使用(图3.19)。在昆汀·塔伦蒂诺的影片《杀死比尔》第二部中,影片同名主角比尔吹笛子的镜头

图3.19 主导主题
在影片《血型拼图》(Blood Work)中,退休FBI特工特瑞·麦克克莱伯(Terry McCaleb)正在接受心脏病专家[安吉莉卡·休斯顿(Angelica Huston)饰]的检查,后者最近给他做了心脏移植手术。整个片子中,导演兼演员克林特·伊斯特伍德(Clint Eastwood)饰演的麦克克莱伯,不时把手放在胸口——一个充满悬念的主导主题,让观众意识到这个刚强而又上了年纪的英雄的脆弱性。

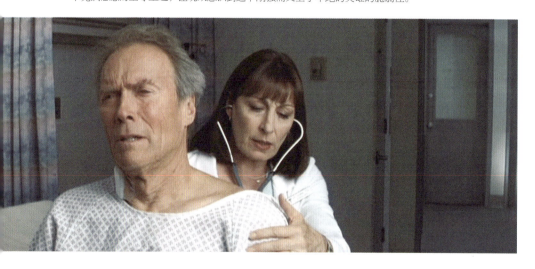

就是一个主导主题的例子。

（八）通过名字的选择进行人物刻画

人物刻画的一个重要方法是为角色选择具有适当的发音、意义或内涵的名字。这个技巧就是俗称的"命名术"（name typing）。编剧通常会非常仔细地考虑笔下人物的名字，如保罗·施拉德就为影片《出租车司机》（*Taxi Driver*）中罗伯特·德尼罗（Robert De Niro）饰演的角色精心地挑选名字：

> 它必须悦耳，因为你希望人们反复使用这个名字……而查韦斯·比克（Travis Bickle）就是这样一个名字……此外，你希望其中至少有一个组成部分能够唤起某种感情或者具有某种象征意义。而 Travis 在象征意义上要更多一些，让人想起 travel（旅行）……后面接 Bickle，听着像 bicker（争吵）。Travis 很浪漫、能唤起某种回忆并且柔和——而 Bickle 则很刺耳，令人不舒服。它适合该角色。[8]

选名字时要经过大量的考虑，因此不应该认为它们都是随便无所谓的，而应该仔细考察它们表达的含义。某些名字如狄克·崔西（Dick Tracy）[《至尊神探》（*Dick Tracy*）中的男主人公]，其含义清楚明了。Dick 是俚语的"侦探"；Tracy（来自 trace—追踪）则是侦探追踪罪犯。其他一些名字可能只有大概而笼统的含义。傻子派尔（Gomer Pyle）听起来有小县城或乡巴佬的意味；克尼留斯·威瑟斯彭（Cornelius Witherspoon）听起来正相反。名字中的有些发音有令人不快的含义。例如 sn 发音，会让人产生不舒服的感觉，因为大量以 sn 发音开头的词是令人不快的——举小部分例子，如 snide（含沙射影）、sneer（讥笑）、sneak（鬼鬼祟祟地走）、snail（蜗牛）、sneeze（打喷嚏）、snatch（抢夺）、snout（猪等动物的长鼻）、snort（生气作声，哼哼），等等。因此，诸如斯纳德（Snerd）和斯内弗里（Snavely）之类的名字自然会有一种令人不悦的感觉（图3.20）。有时一个名字会同时在含义和发音两方面产生影响，如威廉·福克纳（William Faulkner）的弗雷姆·斯诺普斯 [Flem（念 phlegm）Snopes]。在这种情形下，考虑到名字的含义可能带来的影响，电影演员们通常会更换名字，

[8] Paul Schrader, quoted in Brady, pp.298—299.

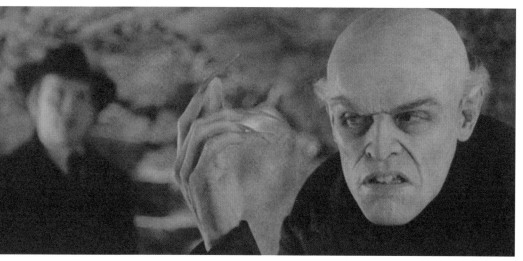

图 3.20 命名术

在影片《吸血鬼魅影》(*Shadow of the Vampire*)中,导演 E. 伊里亚斯·墨西格(E. Elias Merhige)将剧中人物取名为马科斯·夏瑞克[Max Schreck,经典默片《诺斯费拉图》(*Nosferatu*)中吸血鬼的扮演者,据称其本身就是吸血鬼],"重现"了一位确有其人的默片时代演员的生活。在这部奇特而恐怖的影片中,夏瑞克这个非常贴切的名字使人感到威廉·达福(Willem Dafoe)所扮演的虚拟人物具有某种神秘和危险的特征。

以符合自身展示的形象。约翰·韦恩(John Wayne)的真名是马里恩·莫里森(Marion Morrison),加里·格兰特(Cary Grant)的原名则是阿奇博尔德·里奇(Archibald Leach)。

(九)人物角色的多样性

另一种分析电影人物的方法,是将剧中人物划分成下面三对:固定角色和模式化角色、静态的和动态的角色、扁平的和圆形的角色。

1. 常备角色与模式化角色

让电影中每个人物都具有独一无二的、令人难忘的个性是不必要也不可取的。**常备角色**(stock characters)是指那些次要角色,他们的动作完全可以预知或者具有其工作或职业的典型性(如西部片中的酒吧男侍者)。他们出现在影片中,只是因为形势需要他们出现。他们充当场景的很自然的一部分,在很大程度上与一盏灯或一把椅子等舞台布景在戏剧中所起的作用类似。

模式化角色（stereotypes）是对影片略为重要一些的人物形象。他们符合人们默认的许多人（至少是许多虚构的人物）固有或具有代表性的行为模式，如富有的花花公子、西部英雄的助手、自负的银行家、单身的姑姑等。我们对此类角色的先入之见可以让导演在处理他们时非常省时省力。

2. 静态角色与动态或变化的角色

确定一部影片中最主要的人物是静态角色还是动态角色非常有用。**变化的角色**（developing characters）深受剧情动作（内心、外部或两者皆有）的影响，并因故事情节的发展在性格、态度或人生观上经历重大变化（图 3.21）。他们经历的变化是重要的、永久的，而不是一时心血来潮，明天又变回去。人物也不再是影片刚开始时的那个他／她。

变化可以是任何形式的，但对经历这些变化的角色的整体性格塑造都具有重要作用。动态角色或者变得更悲伤、更聪明，或者变得更快乐、更自信；可能对生活有了新的认识，变得更成熟或更有责任感，品德更高尚或道德更败坏；也可能只是变得更世故、多了一些阅历而少了一分幼稚或天真。变化的角色的例子包括影片《盖普眼中的世界》（*The World According to Garp*）里的 T. S. 盖普［罗宾·威廉斯（Robin Williams）饰］、《愤怒的葡萄》中的汤姆·裘德 [Tom

图 3.21 变化／动态的人物形象

一些电影角色在剧情发展过程中，会经历重大的性格变化或成长，这些变化永远改变了他们的生活态度。如影片《迈克尔·克莱顿》[*Michael Clayton*，左上图，乔治·克鲁尼（George Clooney）饰] 中的同名男主角，《真人活剧》（*Truman Show*，右上图）中金·凯瑞（Jim Carrey）饰演的角色，以及《女王》中海伦·米伦（Helen Mirren）饰演的伊丽莎白二世（左下图）。

图 3.22 静态角色

一些银幕角色不会变化，或他们具有很强的个性，不受重要事件的影响。如《无忧无虑》(*Happy Go Lucky*，左图)中莎莉·霍金斯(Sally Hawkins)饰演的可笑的人物，或朱迪·丹奇(Judi Dench)在《丑闻笔记》(*Notes on a Scandal*，右图)中饰演的悲剧人物。

Joad，亨利·方达（Henry Fonda）饰]，以及《教父》(*The Godfather*) 中的迈克尔·科莱昂 [Michael Corleone，艾尔·帕西诺（Al Pacino）饰]。

静态角色（static characters）在影片播放过程中基本保持不变（图 3.22）。剧情发展对他们的生活没有重大影响（这种情况通常发生在动作片/冒险片中的主人公身上）。或者他们对事件的意义不敏感，因而无法成长或变化，比如影片《原野铁汉》中的同名主角（保罗·纽曼饰），或者《公民凯恩》(*Citizen Kane*) 中的查尔斯·弗斯特·凯恩 [Charles Foster Kane，奥逊·威尔斯（Orson Welles）饰]。

编剧罗伯特·唐恩（Robert Towne）认为，静态角色对于喜剧来说几乎是必不可少的，而动态角色则对于正剧是必不可少的。

> 喜剧中有一个特点是不言而喻的，就是重复、静态……重复，甚至不由自主的行为，是构成喜剧的要素……在正剧创作中，人物的变化是最根本的要素。[9]

3. 扁平角色与圆形角色

另一种重要分类是扁平和圆形的角色。**扁平角色**（flat characters）是二维的、可预知的角色，缺乏来自心理深度的复杂性和独特气质。他们通常是典型

[9] Robert Towne, quoted in Brady, p.394.

的人物类型而不是真实的有血有肉的人。而有一定的复杂性和暧昧性、难以简单归类的独一无二的个体人物则称为圆形角色（round characters）或三维角色（three-dimensional characters）。

圆形角色并非天生比扁平角色更高级。这些术语仅表示故事框架内不同角色如何发挥不同的作用。实际上，在需要人们把注意力从人物形象转向故事情节的意义时，扁平角色比圆形角色更为有效——在寓言中就是如此。

七、寓言

一个故事，若其中的每一个物体、事件、人物都被赋予某个抽象（与具体相对）的意义，就是寓言。在寓言中，每个要素都是相互依赖的，共同构成一个系统，该系统以纯粹象征的手法讲述一个清楚、独立、完整、有教诲意义的故事（图 3.23）。

寓言的主要问题是它很难让两个方面（具体的和象征的）的意义具有同样的吸引力。通常，影片过于侧重象征意义，会导致观众对具体情节失去兴趣。

图 3.23　寓言
在影片《广岛之恋》（Hiroshima, Mon Amour，右图）中，导演阿兰·雷乃通过剧中人物对深沉、痛苦的经历的回忆，编织了一个令人难以忘怀的爱情与战争的寓言。影片《正午》（High Noon，左图）中，加里·库珀（Gary Cooper）饰演一位充满责任感的执法者，由于懦弱的小镇居民的背叛，必须孤身迎战一心想复仇的亡命之徒，这部影片通常被认为是对好莱坞的麦卡锡大清洗的讽喻。

不幸的是，为了成为有效的象征，寓言中的人物不能拥有过多的独特个性，因为角色越具体就越不具备代表性。但这些困难并不妨碍寓言成为一种有效的电影表现形式。诸多优秀的寓言片清楚地证明了这一点，如《砂之女》（*Woman in the Dunes*）、《踩过界》（*Swept Away... by an unusual destiny in the blue sea of August*, 1975）、《蝇王》（*Lord of the Flies*, 1963），以及《第七封印》。然而，不论是在电影还是文学中，表达字面之外含义最常用的（也是最微妙的）手法是象征。

八、象征

从最普遍的含义上，无论是在艺术作品中，还是日常交流中，**象征**（symbol）就是某个用来指代其他事物的事物。它通过引发、刺激或唤起象征感知者大脑中留下的相关概念来表达其他含义。

人类交流的所有形式都涉及象征的使用。如果我们已经掌握与某象征相关的或内在的思想或概念，我们就能够理解该象征的含义。例如，交通信号灯就是以象征的方式传递信息。当信号灯变绿或变红，我们不仅饶有兴趣地观察颜色之间的变化，同时还根据它传递的象征信息做出反应。然而，对于一个从未见过交通信号灯的人而言，颜色的变化没有象征意义。因此，此人若于交通高峰期在繁忙的都市中心地带走动，就会很危险。

理解一件艺术作品需要对它使用的象征的特点、功能和意义有一定的认识。在影片中，几乎任何事物都可以具有象征意义。在很多情节中，场景布置有很强的象征含义。角色的使用也常常是有象征意义的，而角色一旦具有某种象征性，他们所卷入的冲突也就有了象征意义。因此，能够感知影片中所运用的象征手法的特有属性就非常重要。

在任何形式的故事情节中，象征是指能够代表、暗示或引发一系列复杂的想法、态度或情感的某一特定事物、景象、人物、声音、事件或地点，它们由此获得了超出自身的意义。一个象征就是一种特殊的充满能量的交流单元，其功能有点像一节蓄电池（或者，在数字化时代，更像一个"稳定可靠的"USB闪存设备）。在被赋予一系列联想（可以是想法、态度或感情）之后，它就能够储存这些联想，并在任何被使用的时候传递这些信息。

（一）通用的和自然的象征

电影制作者可以使用通用的象征，或者为某一特定影片创造一些象征。通用象征是被预先激活的——随时可用的象征，能传达出既定文化背景下大多数人都能理解的价值观和关联。电影制作者通过运用可以自动唤起人们心中复杂关联的物体、景象或人物，可以无须在影片上下文中费时费力地营造相关的态度、情感等；他们只需恰当地运用这些象征，充分利用其信息交流潜能。因而，美国国旗（引发我们心中与美国有关的情感和价值观）和十字架（唤起许多能联想到的基督教价值观和情感）作为适用于众多观众的象征，可以进行有效的使用。根据对所体现的思想的不同态度，观众的反应也不尽相同，但是所有来自同一文化背景的人都能理解其基本的象征意义。

许多通用象征所蕴含的意义是外界赋予的——通过对人物、事件、地点或思想的联想——而不是来自它们自身的特点。例如，十字架形状本身并不暗示基督教，是千百年来讲述耶稣受十字架之刑的宗教传说及赋予其上的思想价值观，让十字架有了象征宗教的意义。

然而，有些事物具有天然的、与生俱来的属性，特别适合充当象征。美洲秃鹫就是一个很容易识别的死亡的象征。它的羽毛为黑色，一种令人联想起死亡的颜色；而在习性方面，它是食腐动物，以死尸为食，不愿靠近活的动物。同样重要的是秃鹫的可见性：它在死尸或行将死亡的动物周围或上空作悠长而缓慢的翱翔，标志着死亡的存在。因此，秃鹫间接但明确地传递了死亡的信息，观察者不必见到死亡的物体就可以知道死亡的存在。老鹰和鸽子的习惯或生活方式在决定它们的象征意义时也具有至关重要的作用。

（二）创造象征意义

在很多情况下，电影制作者无法依靠已有的象征，而必须创造象征，赋予它们来自影片上下文的意义。他们让一个具体的物体或景象承载关联、情感和态度，然后由它来引发这些联想，从而创造出象征。赋予物体象征意义时，作者有双重目的。首先，他们希望增加该物体的内涵以传递意义、情感或思想；其次，他们想要清楚地表明对该事物进行了赋予象征意义的处理。因此，许多用来赋予象征意义的手法亦可以充当相应的提示，表明某事物具有象征意义。

有四种赋予象征意义的基本手法：

1. 重复

也许赋予一个物体象征意义的最明显的方法就是吸引人们频繁地注意它，超出一个简单的表面物体应受到的关注。重复使物体每次出现时都具有更强的重要性和象征力（图3.24）。

2. 角色赋予事物的象征意义

当一个特定的人物给予某物一定的意义和重要性时，该事物就具有了象征意义。通过给予某事物异乎寻常的关注［如《我的盛大希腊婚礼》（*My Big Fat Greek Wedding*）中父亲频繁使用装玻璃水的Windex瓶子］，或者在对白中反复

图3.24　反复出现的象征分离的场景
在影片《原野奇侠》中的这一幕，农夫的妻子玛莉安［Marian，琪恩·阿瑟（Jean Arthur）饰］，站在屋内窗户旁边，而肖恩［Shane，艾伦·拉德（Alan Ladd）饰］，这个曾经的西部枪手，而今的农夫帮手，则站在窗户外侧，看着屋内。这个象征分离的画面反复出现在整个影片中。肖恩总是旁观者，虽然身在此处，却不是这个温暖家庭的一部分，也不是紧密抱团的农民团体的一分子。在一些场合，肖恩站在露天的过道上，看着屋里其乐融融的家庭场面，或在农夫聚会上独自一人远远地坐着。图中的场景还有额外一层含义：肖恩和玛莉安之间有一种强烈而又莫名的相互吸引，但又在彼此间设立了一堵墙，既出于基本的为人准则，也出于对彼此的爱恋和对农夫［范·赫夫林（Van Heflin）饰］的尊重。

图 3.25 具有象征意义的细节
电影评论家罗伯特·卡林格（Robert Carringer）令人信服地指出，《公民凯恩》中最有力的象征是一个简单的玻璃镇纸——一个带有雪花状物的玻璃球。在影片著名的开场镜头中，玻璃球被打碎了。

提及某一事物或想法，暗示这一事物或想法具有不寻常的意义。以这种方式赋予意义的象征可能相对来说不太重要，仅用于对该角色作深入阐释。但有时它们也可以对整体戏剧结构发挥重要作用，例如，影片《公民凯恩》中著名的象征"玫瑰花蕾"——或者更重要的，在这部由威尔斯编、导、演的影片中的玻璃球（图 3.25）。

3. 上下文

有时，一个事物或情景仅仅凭借其在影片中的位置安排就可以产生象征的效果。它通过以下三种方式产生的关联来建立象征意义：(1) 通过它与同一画面中其他可见物的关系；(2) 通过剪辑将一个镜头与另一个镜头并置；(3) 根据该物体在影片结构中的重要程度。

田纳西·威廉斯（Tennessee Williams）作品《夏日惊魂》（*Suddenly, Last Summer*）的电影版中充满象征意义的意象——维纳斯捕蝇草——就展示了通过上下文诠释某个意象的三种手法。

维纳斯捕蝇草是一种巨大的植物，开白色花，有两片可以开合的像腭一样的叶片。当昆虫进入腭片之间时，它们就会像嘴巴一样闭合，把昆虫困在里面，然后捕蝇草就以它为食。在影片《夏日惊魂》中，明确说明该捕蝇草的特征和进

食习惯后，它就被用来暗示或代表影片的一个主题思想——剧中角色的弱肉强食或同类相残。

维纳波夫人 [Mrs. Venable，凯瑟琳·赫本（Katharine Hepburn）饰] 介绍了这种植物的天性，而且该植物占据了她椅子旁边的一个位子，共同出现在同一个画面中。当维纳波夫人谈到她死去的儿子塞巴斯蒂安（Sebastian）时，我们开始观察她和这棵植物的关系，因为对白表明她是一个同类相残的食人者（控制并主宰着她儿子的一切），野蛮地靠着对儿子的回忆来滋养、维系其衰老的生命。通过剪辑的并置——镜头从维纳波夫人讲述时一张一合的嘴的特写快速切换到捕蝇草的特写，它正在捕获一只毫无戒备的虫子，腭片迅速合上。

即使不通过影片的上下文来反复强调其象征意义，捕蝇草仍可以作为一个象征。思考一下，如何仅在片头和片尾使用该意象：在影片开始时，将一个维纳斯捕蝇草的特写镜头作为标题的背景。然后在标题画面结束时，一只昆虫落在花上，被突然闭合的腭片捕获。此后该植物不再出现，直到影片即将结束时，它再次出现，引诱另一只虫子进入它的腭中。在这种情况下，它在影片结构中的位置会促使我们考虑它的象征作用和对于影片整体的意义。影片《歌厅》（*Cabaret*）也用完全相同的方式来放置经过扭曲变形的纳粹臂章画面。

4. 用特殊视觉、声音效果或音乐进行强调

电影可以通过多种独特的方式，赋予某个物体以象征意义，或强化其象征意义，或向观众暗示某事物具有象征意义。通过占主导地位的颜色、长久停留的特写镜头、不同寻常的拍摄角度、从清晰到模糊的焦点变化、凝固的画面或灯光效果等手段可以实现视觉强调。类似的强调效果也可以通过声效或使用配乐来完成。自然界的独特声音或反复出现的音乐曲调，通过前述三种方式中的任意一种使之与某个人物或事件建立复杂的关联，也就具有了象征意义。

虽然电影制作者想要清楚地表达他们的想法，但他们又不想过于简单或直白地表达。因此，有些象征可能非常简单明了，有些象征则是复杂而模糊的。对后面这类象征很难做出一个清楚而确切的阐释；影片给出的某个象征具体表示什么，可能没有单一的正确答案，而是有若干个同样合理的不同解释。这并不是说电影制作者有意使用模糊的象征来迷惑观众，他们使用这种复杂方式通常是为了丰富或提升作品内涵。

（三）象征阵式与递进

虽然各种象征可以单独存在，相互之间没有明显联系，它们也经常互相交织，形成所谓的**象征阵式**（symbolic patterns）。在这种情况下，电影制作者通过多个象征来表达同一个思想，而不仅仅只依赖一个。象征阵式的形成有一定的推进过程，由此随着影片情节的发展，象征的作用或力量也逐渐加强。

一个极好的例子是在影片《夏日惊魂》中，复杂的象征阵式逐步发展，直至影片的高潮。弱肉强食的野蛮世界的概念，通过维纳斯捕蝇草和维纳波夫人建立起来。其他具有同样象征意义的意象也被用到该象征阵式之中，不断加强戏剧表现力。该排比中第三个具象征意义的意象出现在维纳波夫人描述她和塞巴斯蒂安在安卡塔达斯（Encantadas）见到的一幕景象中：[10]

> ……刚孵出的小海龟……开始了奔向大海的历程……它们要躲避天空中同样黑压压一片的食肉鸟的攻击！……整个沙滩都动了起来，热闹异常，刚孵出的小海龟向大海冲刺，而鸟儿盘旋然后俯冲、攻击——再俯冲、攻击！

通过建立同一主题的三个象征符号（维纳斯捕蝇草、维纳波夫人和食肉鸟），编剧暗示了它们的重要作用。维纳波夫人继续讲她的故事，讲述了塞巴斯蒂安是如何被吓倒的。他喊道：

> "噢，我看见'他'了"。他指的是上帝……他的意思是，上帝向人们展示了一副野蛮的脸，并向他们凶狠地喊叫着，这就是我们从上帝那儿听到或看到的……

该象征阵式中下一个令人震惊的意象出现在凯瑟琳［伊丽莎白·泰勒（Elizabeth Taylor）饰］描述塞巴斯蒂安时：

> "我想要白人，就在菜单下面……"表兄塞巴斯蒂安说，他饿坏

[10] Tennessee Williams, *Suddenly, Last Summer*. Copyright © 1958 by Tennessee Williams. All rights reserved. All quotations reprinted by permission of New Directions Publishing Corporation.

了，渴望要些金发碧眼皮肤白皙的人，他对黑色皮肤的人实在是感到厌烦……这是他谈论人们的方式，好像他们是——菜单上的一道道菜——"那一个秀色可餐，那一个比较合胃口"，或者"那一个不合我胃口"——我想他真的饿坏了，只吃些药丸和沙拉……

接着，该象征阵式进入下一个意象，试图将画面中的小孩与早先出现的食肉鸟联系起来：

> 一帮黑且瘦得可怕的赤裸的小孩，看上去就像一群拔掉毛的鸟……会突然冲向带刺的铁丝网……嘴里喊着"潘、潘、潘！"……当地语面包的意思，他们带着可怕的狞笑，小黑嘴里发出狼吞虎咽的声音。

在影片的高潮，食肉鸟的形象再一次出现，但这一次完全是以人的面目呈现，从而使得画面更加令人震撼：

> 塞巴斯蒂安开始跑起来，他们立刻尖叫着，似乎要飞了起来，他们很快就超过了他。我尖声叫了起来，我听见塞巴斯蒂安在恐惧地喊叫，他只喊了一声……
>
> 我跑下去……一路喊着"救命"……当我们来到表兄塞巴斯蒂安被那群无毛小黑麻雀吞没的地方，他——他赤裸地躺在地上，而他们则赤裸地爬在他身上，像趴在一堵白墙上，而你根本不会相信，没有人会相信，没有人会相信看到的一切，没有人，没有人能够相信，我也不怪他们！——他们吃掉了他的部分躯体。

这件意外发生在一个村子里，村子的名字也具有象征意义：卡贝扎·德·拉波（Cabeza de Labo），意思是"狼头"，又一个野蛮和吃人的形象。

至此，通过复杂的象征阵式，影片对人类的生存状态表达了自己的看法：地球是一个野蛮的丛林，生活在其中的生物互相残杀。这种思想通过一系列象征：维纳斯捕蝇草、吞食小海龟的鸟、塞巴斯蒂安的渴望和卡贝扎·德·拉波村子里的食人族小孩清楚地表达了出来。威廉斯把这些象征有效地组织起来，随着影片情节的展开而变得更加鲜明、强烈和震撼人心。

（四）冲突具有的象征意义

电影中某些冲突情节仅仅是冲突，除此外没有别的含义。然而大多数冲突容易获得某种象征意义，使卷入其中的个人或力量能体现某些超出自身的东西。很自然地，冲突中对立的各方力量，把自己与特定的普遍观念或价值体系联系起来。即使是最普通的推理侦探类影片和典型的西部片至少也模糊地暗示这是法律、秩序和违法、混乱之间的冲突，或者是简单的善与恶的斗争。电影冲突所体现的其他象征主题包括文明与野蛮、感官享受与精神追求、变革与传统、理想主义与实用主义，以及个人与社会的斗争等。几乎任何冲突都可以从象征的角度来叙述，也可以从一般化的角度来对待。认识这些具有象征意义的冲突对于确定和理解影片的主题至关重要，因此我们应从字面意义和象征意义两个层面来分析主要冲突。

（五）隐喻

电影制作者采用的各种表现手法中，与运用象征紧密相关的是**视觉隐喻**（visual metaphors）。象征用来代表或描述另外的事物，而视觉隐喻则是利用一个形象与另一个形象的相似性来帮助我们更好地理解这个形象。通过剪辑并置，让两个形象出现在连续的镜头中来实现对比。例如，在谢尔盖·爱森斯坦（Sergei Eisenstein）的影片《罢工》（*Strike*）中，工人被追捕、杀害的镜头与屠夫宰牛的镜头来回切换。

在这个例子中，第二个形象（屠宰）是**外部隐喻**（extrinsic metaphors）——就是说，它不属于故事情节的一部分，而是由电影制作者人为地放入场景中。在现实主义或自然主义影片中，外部隐喻看起来牵强、笨拙甚至极为可笑，破坏了影片的真实感，而真实感对于这类影片来说极其重要。相反，喜剧片和奇幻片则可以随意使用此类隐喻意象，强调内心或主观视角的严肃影片也可以。法国影片《天使爱美丽》（*Amélie*）就喜欢小心地点缀一些这样的隐喻，它有时也充当视觉双关的作用（图 3.26）。

内部隐喻（intrinsic metaphors）直接出现在场景中，比外部隐喻更自然，通常也更巧妙。影片《现代启示录》（*Apocalypse*）中有一个与爱森斯坦的影片《罢工》中的外部隐喻很像的内部隐喻。当威拉德上尉 [Captain Williard，马

图 3.26 视觉隐喻

在让－皮埃尔·热内（Jean-Pierre Jeunet）执导的影片《天使爱美丽》中，一个年轻的女招待［奥黛丽·塔图（Audrey Tatou）饰］在选择人生方向时经历了很大的波折。无论她只是在看电影，还是在很搞笑地试图帮助她的父亲和邻居，导演都力图把她内心的紧张状态以令人愉快的意象呈现出来。例如，那个满世界旅行的花园小矮人发挥过重要作用；女主人公也一度变成了爱的黏合剂。

丁·西恩（Martin Sheen）饰］在一座庙中执行他的使命——"以极端手段结果柯兹（Kurtz，马龙·白兰度饰）"时——镜头转为农家院中一场令人恐怖的宗教祭祀仪式，一头巨大的公牛被斧子砍死。

任何象征或隐喻的戏剧效果或信息传递作用的有效性取决于它的原创性和新鲜感。一个陈旧的象征不再能传递任何有深度的内容，而一个俗套的隐喻与其说是个帮手，不如说是个累赘。在观看老片时这是相当头疼的问题，因为在影片拍摄时可能很新颖、原创的隐喻和象征，现在看来却是陈词滥调。

（六）过分解读象征意义

然而，对象征的阐释可能走向可笑的极端，正如阿尔弗雷德·希区柯克的合作者、影片《西北偏北》（*North by Northwest*）编剧欧内斯特·莱曼所述说的那样：

> 希区柯克和我在读到有关他影片中象征手法的分析文章时经常发笑，尤其是影片《家庭阴谋》（*Family Plot*）。某法国新闻记者煞费苦心地解读了影片中的车牌号码：885DJU……当他总算解释完后，我

说:"我很抱歉地告诉你,我之所以在影片中使用这个牌照,仅仅是因为它是我曾经用过的号码……"这就是象征主义。[11]

我们应该记住,对一部影片中的象征手法进行剖析,可以深化影片内涵,也可能导致荒谬的结论。正如象征主义宗师西格蒙德·弗洛伊德(Sigmund Freud)所说的那样:"有时雪茄就是一支雪茄。"

九、反讽

反讽(irony),从最常见的意义上说,是将相反的人或事物放在一起或使之产生关联的一种文学、戏剧或电影的表现技巧。通过强调尖锐的、令人吃惊的对比、反转或矛盾,反讽提升了对理解能力的要求,并同时造成了喜剧和悲剧的效果。为了更好地理解反讽,必须根据它的上下文将它分为不同的类型。

(一)戏剧性反讽

戏剧性反讽(dramatic irony)通过不知情和知情之间的对比产生讽刺效果。影片制作者会提供给观众一些剧中人物所不知道的信息。当角色说话做事时,他并不了解事情的真相,而戏剧反讽使每一句对白都产生了两种不同的意义:(1)剧中不明真相的角色所理解的含义(字面上或表面的含义);(2)了解真相的观众所理解的含义(具有反讽意味的意义,与字面意义相反)。

由于知道一些剧中人物所不知道的信息,我们会因为明白某个玩笑或秘密而从中获得满足(图3.27)。例如,在索福克勒斯(Sophocles)的戏剧《俄狄浦斯王》(Oedipus Rex)中,俄狄浦斯称自己是"好运之子"和最幸运的人,他并未意识到自己已经弑父娶母。因为我们知道事情的真相,我们把这些话视为一个痛苦的玩笑。另一个略为轻松一些的例子来自影片《超人》(Superman)。虽然我们知道,克拉克·肯特(Clark Kent)就是真正的超人,但露易丝·兰(Lois Lane)并不知道。因此,每次露易丝指责克拉克胆小懦弱,理由是每当麻烦来临他总是不见人影时,我们唯有窃笑,因为我们知道实情。

当摄影机向我们展示剧中人物看不见的某些信息时,戏剧反讽——无论产

[11] Ernest Lehman, quoted in Brady, pp.199—200.

图 3.27　戏剧讽刺
在影片《致命诱惑》中，迈克尔·道格拉斯的妻子安妮·阿彻（Anne Archer）对她丈夫与格伦·克洛斯之间狂热的婚外情毫无察觉，而格伦·克洛斯却出现在他们的公寓里，并假装有兴趣租下它。我们不但知道他们的关系，而且知道克洛斯行事怪异，因而图中这一看似普通的场景其实充满了悬念，并使我们对毫无戒备的阿彻更加同情。

生喜剧效果还是制造悬念——都可能纯粹是视觉上的。例如，在一个喜剧性的追捕情节中，试图逃脱追捕的人却可能与追捕者冲向同一个角落，但只有我们能看到这些，并预料到双方突然见面时会如何惊骇。恐怖影片也经常使用类似场景来加强并延长悬念。由于戏剧反讽能有效地丰富影片对观众在情感和智识两方面的影响，从古希腊诗人荷马在《奥德赛》中使用该手法开始，戏剧反讽就成为文学和戏剧艺术中广泛使用的一种技巧，至今仍然效果显著、广受欢迎。

（二）情境反讽

情境反讽（irony of situation）本质上是一种**剧情反讽**（irony of plot）。它包括局面的突然颠倒或事件发展适得其反，因而剧中人物行为的最终结果与他或她的意图正好相反。影片《俄狄浦斯王》的整个剧情结构都涉及情境反讽：俄狄浦斯和约卡斯塔（Jocasta）为了避免预言变为现实而做的每一件事，实际上都促成了预言的实现。美国短篇小说作家欧·亨利（O. Henry）就经常运用这种手法。在他的优秀短篇故事《红酋长的赎金》（*The Ransom of Red Chief*）中，两

个绑匪绑架了一个男孩，但这个孩子是如此古怪精灵的捣蛋鬼，最后他们不得不付钱请孩子的父母把他领回去。

（三）角色反讽

当角色自身呈现出很强的对立或相反的性格，或他们的行动和预期的行为模式完全相反时，角色反讽（irony of character）就产生了。例如，俄狄浦斯就是文学史上最具反讽意味的角色，因为他身上所具有的矛盾的特征不胜枚举。他既是寻找杀父凶手的侦探，又是被自己搜寻的杀人犯；他长着眼睛，却看不见真相［与他的衬角——盲人预言家提瑞西亚斯（Tiresias）截然相反］；他是最伟大的解谜者，但他又不知道自己的真实身份；他是他母亲的丈夫，孩子的兄长；当他最终看清真相时，他把自己的双眼刺瞎了。

当一个角色与我们头脑中的固定模式不一致时，也会表现出反讽的效果，我们可以通过虚构以下场景来说明这一点。假设由伍迪·艾伦和约翰·韦恩饰演的两个士兵，被敌人的炮火困在一个散兵坑内。迫击炮弹不断落在散兵坑周围，约翰·韦恩扮演的士兵惊慌失措，抱头痛哭；而伍迪·艾伦饰演的角色则咬着刺刀，双手各抓一枚手榴弹，独自向敌人的阵地冲去。

（四）场景反讽

当一个事件在我们认为完全不可能发生的场景中发生了，就是场景反讽（irony of setting）——如小孩在坟场出生，或美丽如画的环境中发生的谋杀案（图 3.28）。

（五）语调反讽

影片同时在多个层面传递信息，因而反讽也有多种类型，其中语调反讽（irony of tone）效果尤其显著。本质上说，语调反讽主要涉及相反的态度或情感的并置。在文学上，古典学者伊拉斯谟（Erasmus）的《愚人颂》（*The Praise of Folly*）堪称典范。读者必须从字里行间仔细阅读，才能发现作品实际上是对愚人的谴责。18 世纪英国杰出的政论家和讽刺小说家斯威夫特（Swift）的经典文章《一个温和的建议》（*A Modest Proposal*）是另一个语调反讽的例子。作者的建议虽以一种理性、冷静而谦虚的方式提出，却极为残暴：爱尔兰人必须把

图 3.28　场景反讽

图中所示为影片《弗兰肯斯坦》(*Frankenstein*，左图) 中的一幕。湖边如画的风光 (盛开的鲜花是重要的元素) 似乎是一个预示着温馨时刻的绝妙场景。天真的怪物找到一个不怕他的小朋友，两人一起玩了一小会儿，他们一起采摘鲜花，并快乐地把花扔向湖中。后来怪物发现身后无花可扔，于是就把手伸向了小女孩。在《虐童疑云》(*Doubt*，右图) 中，影片的标题立刻给人以讽刺的感觉。影片的场景是在一所教会学校内，这里的修士和修女都试图教给孩子们"真正的"知识和信仰。

他们满周岁的小孩卖给富有的英国地主，就像烤乳猪一样供其享用。在影片中，通过声音和视觉图像同时表达出相反的情感态度，可以有效地形成语调反讽。可参看影片《早安，越南》(*Good Morning, Vietnam*) 中，一句充满乐观情绪的"多么美好的世界"与一连串爆炸镜头的并置效果。

电影中可以出现多种不同的反讽手法，因为电影可以同时从不同的层面表达思想。实际上，这种多层面的特点可以变得相当复杂，其效果很难简单描述。如影片《奇爱博士》(*Dr. Strangelove*) 的最后一幕，由三个独立而相反的部分组成：(1) 图像，由多个原子弹蘑菇云缓缓上升的镜头构成；(2) 声音，维拉·林恩 (Vera Lynn) 那甜腻腻的嗓音唱着《某个阳光灿烂的日子我们再相逢》("We'll Meet Again Some Sunny Day")；(3) 情节意味深长，是我们所知的所有生命的终结。维拉·林恩那一缕天真的歌声久久回荡在画面之上，让我们注意到蘑菇云那令人窒息的美。这种美与恐怖的反讽组合产生了强烈的效果。影片中的这种组合情况并不多见，但观众必须时刻注意，在配乐中，当画面与声音并置时，及各种形式的过渡中可能包含的反讽表达。

（六）宇宙反讽

虽然反讽基本上是一种表达方式，然而如果反讽手法连续不断地出现，则可能意味着该电影制作者抱有某种特殊的哲学观或愤世嫉俗的世界观。因为反讽所描述的每一种情形都具有两面性，或两种不同的真相，它们相互否定，或至少是相互起反作用。反讽手法的总体效果是揭示人类经验的可笑的复杂性和不确定性。生活看起来就是一系列的似是而非和似非而是，具有模糊性和差异性，没有一种事实是绝对的。此类反讽暗示生活就是一场游戏，游戏中的玩家知道自己不可能赢，也知道游戏的荒谬性，但仍然继续玩下去。然而从积极的方面来说，反讽能够让生活看上去既有悲剧性同时又有喜剧性，使我们看待事物不会过于严肃或刻板。

从宇宙的规模看，一个有反讽意味的世界观暗示着某种至高无上的生物或造物主的存在，无论称之为上帝、命运、宿命还是超能力，并没有多大区别。含义是：该至高无上的东西在有意地操纵各种事件，打击并嘲笑人类，跟人类开永久而残酷的玩笑，并以此为乐。

虽然反讽通常具有幽默的效果，宇宙反讽（cosmic irony）却触及内心的痛楚。它可以博得一笑，却不是通常意义上的笑。它不是发自内心的，而是很突然地往外吐出一口气，就像咳嗽一般，从嗓子眼处发出，在心和大脑之间。我们笑了，也许是因为伤得太深而哭不出来。

自测问题：分析虚构的与戏剧的元素

故事情节

对照故事情节的 5 个特点分析影片：

1. 剧情或故事情节是否统一？
2. 什么使故事情节真实可信？挑选具体的场景来解释影片所强调的几种真实：
 a. 遵循可能性或必要性法则的客观真实；
 b. 人性主观的、非理性的、情感的内心真实；
 c. 电影制作者创造的类似的真实。
3. 什么令影片具有吸引力？影片的高潮和败笔在哪里？整部影片或各个部分中，什么使你厌烦？

4. 影片是简单性与复杂性的完美结合吗？
 a. 故事的长度怎样适应电影媒介的时间限制？
 b. 影片是否有简单的准则，允许你在中途预测结局？它是否有效地将悬念保持到结束？
 c. 影片中什么位置有效地运用了暗示？影片中什么位置简单而直接？
 d. 故事反映的人生观是简单还是复杂？什么因素影响了你的回答？
5. 影片处理感情戏时有多真诚？什么位置情感表达过火了？什么位置使用了低调处理？

标题的重要性

1. 标题是否恰当？从整部影片看它是什么意思？
2. 标题表达了几层不同的含义？每层含义如何适用于整部影片？
3. 如果标题具有反讽意味，它暗示了什么相反的含义或形成对比的人/物？
4. 如果你认为标题是个影射，它对这部作品的影射恰当吗？
5. 如果标题吸引你注意一个关键的场景，该场景为何重要？
6. 标题如何与主题建立联系？

戏剧结构

1. 影片采用线性结构（按照时间顺序排列）还是非线性结构？如果它用介绍性素材开头，是否能很快吸引你的兴趣？或者从故事中间开始更好一些？
2. 如果影片使用了倒叙，目的是什么？效果如何？

冲突

1. 找出影片的主要冲突。
2. 冲突是内心的（与自我的矛盾）、外部的，还是两者的结合？它主要是身体的还是心理的？
3. 用概括或抽象的术语来描述主要冲突（例如，体力与智力的冲突，人类与自然的冲突）。
4. 主要冲突如何建立与主题的联系？

人物刻画

1. 找出中心人物（最重要的人物）。哪些人物是静态的，哪些是变化的？哪些人物是扁平的，哪些是圆形的？
2. 影片运用了哪些刻画人物的方法？效果如何？
3. 哪些人物是现实的？哪些是夸张的？
4. 每个人物的动机是什么？哪些动作很自然地出于他们的内心？在什么位置导演似乎在操控人物，以适应影片需要？
5. 中心人物的喜好反映了他或她性格的什么方面？

6. 哪些次要人物发挥作用，引出了主要人物的个性特点？这些次要人物揭示了什么？
7. 找出一些你认为能有效地揭示人物性格的对白、图像或场景，并解释它们为何有效。
8. 哪些角色是固定角色，哪些是模式化角色？他们出现在影片中的原因是什么？

象征

1. 影片中出现了什么象征？代表什么意义？
2. 影片使用了哪些普遍的、自然的象征？效果如何？
3. 哪些象征只是在影片的上下文中具有象征意义？它们如何获得象征意义？（换句话说，你怎么辨别这些象征，你怎么理解它们的含义？）
4. 影片如何运用其特殊手段（包含图像、声轨和配乐）赋予象征以意义？
5. 哪些象征与影片中其他象征一起组成了更大的象征阵式？
6. 主要象征如何建立与主题的联系？
7. 故事是否围绕其象征意义编排，以至于它可以被称为寓言？
8. 哪些象征的意义清楚而简单？哪些象征复杂而模糊？什么赋予它们这个属性？
9. 视觉隐喻是否得到有效的运用？它们主要是外部隐喻（通过剪辑人为地加入情节）还是内部隐喻（场景自然的一部分）？
10. 影片的象征和隐喻是否新颖，独创性如何？如果它们看上去陈旧过时，你过去曾经在哪里看到过？

反讽

1. 在影片中你能找到什么反讽的例子？
2. 影片使用反讽是否已经达到相当多的程度以至于整部影片带上了反讽的基调？影片是否暗示反讽的世界观？
3. 是否有特定的反讽的例子同时实现了喜剧和悲剧效果？
4. 影片什么位置出现了由戏剧性反讽实现的悬念或幽默？
5. 反讽如何有助于深化主题？

学习影片列表

《苦难》（*Affliction*，1998）

《当代奸雄》（*All the King's Men*，1949）

《天使爱美丽》（*Amélie*，2001）

《不良教育》（*Bad Education*，2004）

《蝙蝠侠：侠影之谜》（*Batman Begins*，2005）

《比利·巴德》（*Billy Budd*，1962）

《第二十二条军规》（*Catch-22*，1970）

《公民凯恩》（*Citizen Kane*，1941）

《借刀杀人》（*Collateral*，2004）

《竞争者》（*The Contender*，2000）

《塞勒斯》（*Cyrus*，2010）

《笨人晚宴》（*Dinner for Schmucks*，2010）

《帝国陷落》（*Downfall*，2004）

《弗里达》（*Frida*，2002）

《好女孩》（*The Good Girl*，2002）

《川流熙攘》（*Hustle & Flow*，2005）

《致命ID》（*Identity*，2003）

《去年在马里昂巴德》（*Last Year at Marienbad*，1961）

《蝇王》（*Lord of the Flies*，1963）

《百万美元宝贝》（*Million Dollar Baby*，2004）

《大人物拿破仑》（*Napoleon Dynamite*，2004）

《耶稣受难记》（*The Passion of the Christ*，2004）

《狂野之爱》（*Punch Drunk Love*，2002）

《落水狗》（*Reservoir Dogs*，1992）

《千与千寻》（*Spirited Away*，2001）

《鱿鱼和鲸》（*The Squid and the Whale*，2005）

《意外的春天》（*The Sweet Hereafter*，1997）

《辛瑞那》（*Syriana*，2005）

《特技替身》（*The Stunt Man*，1980）

《制造伍德斯托克》（*Making Woodstock*，2009）

《夺金三王》（*Three Kings*，1999）

《毒网》（*Traffic*，2000）

《2046》（*2046*，2004）

《愤怒之上》（*The Upside of Anger*，2005）

《漫长的婚约》（*A Very Long Engagement*，2004）

《灵异村庄》（*The Village*，2004）

《一往无前》（*Walk the Line*，2005）

《砂之女》（*Woman in the Dunes*，1964）

第四章　视觉设计

《潜水钟与蝴蝶》(*The Diving Bell and the Butterfly*)

> 总美工师的作用就像是建筑师、室内装潢设计师、历史学家、外交官，从终极意义上说，他是人类行为和所有人心脆弱之处的观察者。
>
> ——温·托马斯（Wynn Thomas），总美工师

我们在第三章讨论了各种虚构的、戏剧性的要素，故事就由这些要素汇聚而成，以电影剧本的形式呈现，它是电影制作的基础和起点。但即使是一部结构和写作都很出色的剧本，对于一部电影来说，也不过是一副空洞的骨架。电影制作团队的核心成员们将一起规划视觉设计或电影呈现的整体效果——导演、摄影师、总美工师和服装师必须仔细分析这个影片框架。团队的每个成员都倾力实现唯一的目标：制订出一个总体计划，确保影片具有一致连贯的视觉形态或风格，从艺术表现手法上与所讲述的故事相符合。

为了完成这个目标，制作团队需要考虑一系列极其重要的问题：该故事是用彩色胶片，还是黑白胶片拍摄更有效果？故事和场景需要宽银幕格式，还是标准的银幕格式？什么类型的用光能最好地表现故事的情绪和调子？故事场景的哪些方面应该被强化，需要在摄影棚还是外景地充分实现这种强调？哪种服装和化装最适合人物的个性和生活方式？回答这些问题需要考虑很多复杂的因素。

一、彩色与黑白

设计一部影片的视觉效果，首先要考虑这个与电影风格的最基本元素相关的问题：这个故事应该用彩色还是用黑白拍摄？六十年前，对大部分影片的设计规划来说做这个决定是关键的一步。彩色摄影不仅仅是一项新鲜玩意儿，新的电影胶片和处理技术给电影制作者以更大的创作空间和更具灵活性的选择。但是，虽然彩色摄影很快成为电影观众的偏爱，仍有很多导演、摄影师和总美工师保持着对黑白片的忠诚。他们认为黑白影像能使观众的注意力保持在人物和故事上，避免他们因俗艳凌乱的背景而分散注意力。一些电影制作者认为彩色摄影会削弱艺术性，因为彩色摄影不像拍黑白片那样需要精妙的用光技术。导演约翰·福特在解释自己对黑白片的偏好时说：

> 对于摄影师来说，拍摄彩色片比黑白片容易很多。……（它）很容易上手。虽然如此，对于一个出色的戏剧性故事，我更偏向于用黑白片；你可能会说我老派，但黑白摄影才是真正的摄影。[1]

[1] John Ford, quoted in *Film Makers Speak: Voices of Film Experience*, edited by Jay Leyda (New York: DaCapo Press, 1984), p.145.

即使到了 1971 年，导演彼得·博格丹诺维奇（Peter Bogdanovich）仍有意地选择用黑白胶片拍摄《最后一场电影》（*The Last Picture Show*）。他回忆道：

> 我不想让这部影片看上去画面很漂亮。我也不想把它拍成一部怀旧作品，彩色总有美化世界的倾向，我不想要那样的东西。[2]

最终，观众想看到彩色影像——无论是在影院还是在电视屏幕前——这迫使电影制作者接受且发展新技术，运用彩色摄影增加丰富性和深度，并结合黑白电影制作技术的精妙之处。大部分现代电影制作者认为彩色摄影使他们能创造出更有表现力、更真实的画面，并能更好地和观众沟通。在设计团队的成员设计一部影片的视觉效果时，他们会考虑做出一个**色板**（color palette）——贯穿全片要重点使用的有限数量的具体色彩，这些色彩能微妙地向观众传达出角色和故事的多个层面。以这种方式运用的色彩不再只是电影的装饰，它强化了电影的戏剧性元素。摄影师内斯特·阿尔门德罗斯（Nestor Almendros）说：我喜欢色彩。（彩色）画面承载了更多信息……黑白摄影已经到了极限，它的时代已经结束，在实际操作方面也不再有更多可能性了。而彩色摄影仍有很多实验的空间。[3]

虽然黑白片在现代电影中已经很少见，但黑白摄影正有小的回潮。它有时和彩色画面形成对比，让影片实现更多的特殊效果。无论如何，从 1970 年代末至今，有超过 95% 的美国电影是彩色片。因此，电影制作者在规划影片的视觉设计时，需要紧跟彩色摄影的发展潮流，并且考虑到彩色画面对观众的冲击力（对彩色摄影的具体讲解见本书第七章）。

二、银幕格式（宽高比例）

对于设计团队，另一个要考虑的重要因素是银幕格式——投射影像的尺寸和形状。为画面设定的视觉边界规定了摄影构图，根据摄影师内斯特·阿尔门

[2] Peter Bogdanovich, quoted in *Film Makers speak*, p.40.
[3] Nestor Almendros, *A Man With a Camera*, translated by Rachel Phillips Belash (Boston: Faber and Faber, 1984), p.15.

德罗斯的说法，它有助于观众解读潜藏在银幕表面信息后面的内容：

> 我需要一个有四边的框架，我需要这种限定……（我们）通过摄影机的取景器，完成对外在世界的选择和组织的过程。事物获得了关联性；这要归功于边框格式，它们限定了宽高比例。这样，我们能马上知道什么该要，什么不该要。[4]

放映的画面有两种基本的形状（比例）：标准银幕和宽银幕。标准银幕的宽高比例是 1.33∶1。宽银幕［此类型的著名品牌包括西尼玛斯科普宽银幕（Cinemascope）、潘那维申宽银幕（Panavision）及维视宽银幕（Vistavision）］的宽高比例从 2.55∶1 到 1.85∶1 不等。银幕不同的尺寸和形状导致不同类型的构图问题（图 4.1，图 4.2）。

宽银幕在拍摄宏大场景和大量人群时能获得全景视野，也可拍摄有快速运动的西部片、战争故事、历史剧，以及运动感强的动作/冒险片。标准银幕更适合拍摄以小公寓为场景的亲密爱情故事，要求频繁地用紧凑的特写镜头，而且空间内主体运动非常少。如果实际拍摄场景的尺寸相对宽银幕的画面视域过窄，宽银幕电影画面就会产生变形，破坏画面视觉效果。然而，诸如西尼玛斯科普和潘那维申这样的宽银幕，在表现恐怖和悬疑影片时效果非常显著。通过缓慢摇摄（水平移动）或移动摄影车，原先位于镜头外面的新视觉信息进入画面中，增加了暴露于危险中的不安全感。大多数当今影片（和许多电视剧）都采用 1.78∶1 的宽高比，甚至更大。

三、电影胶片与高清摄像

电影胶片对视觉画面有重要影响。**细颗粒胶片**（smooth-grain film stock）能产生非常平滑的画面。这类胶片也能呈现出各式各样亮和暗的微妙差异，使导演能创造出细腻的韵味，有艺术感的光影与反差。因为这类画面的清晰度和完美的艺术性，它们经常比现实更有视觉冲击力。

[4] Almendros, pp.12—13.

标准银幕：1.33∶1

直到 1953 年，标准银幕才成为主要银幕规格。电视的画框有这种规格，今天可以租到的大多数 16 毫米的拷贝也是这样。因此，西尼玛斯科普宽银幕和其他宽银幕胶片都保留了在 16 毫米或电视格式中两边被切割掉的一些视觉信息。

宽银幕：1.85∶1

宽银幕也被称为标准美国宽银幕，以此来与欧洲的标准（稍窄些的 1.66∶1）相区别。这种流行的折中规格（在标准银幕和超宽银幕之间），是通过把标准银幕遮挡顶部和底部后而得到的。

潘那维申宽银幕：2.2∶1

潘那维申宽银幕可能是今天最流行的超宽银幕系统，从构图的角度考虑，也许稍窄的格式使它比前身西尼玛斯科普宽银幕更为灵活。潘那维申宽银幕和西尼玛斯科普宽银幕都运用变形镜头，拍摄时将宽的画面"挤"到标准的 35 毫米胶片上，在放映时再将画面拉伸为宽银幕格式。

西尼玛斯科普宽银幕：2.55∶1

图 4.1　流行的画幅宽高比
西尼玛斯科普宽银幕可以说有两种宽高比例。在 1950 年代，它的比例是 2.55∶1，后窄化为 2.35∶1，以便灌制音轨。1950 年代，当剧场开始为了西尼玛斯科普系统而安装特殊银幕时，很多银幕以轻微卷曲来提升三维效果。虽然在公众中受到欢迎，但这个系统仍遭到很多批评，其中包括导演乔治·史蒂文斯（George Stevens），他宣称："宽银幕更适合拍摄蟒蛇而不是拍人。"如图中边线所示，在《宾虚》(Ben-Hur, 1959) 中，由宽银幕所展示的画面边缘信息，在 16 毫米和电视格式中被切掉了。

a. 标准银幕 1.33∶1

b. 宽银幕 1.85∶1

c. 潘那维申宽银幕 2.2∶1

d. 西尼玛斯科普宽银幕 2.55∶1

图 4.2　放映画面

电影《艾斯卡达的三次葬礼》(*The Three Burials of Melquiades Estrada*)同一场景的四种不同截图显示了四种尺寸和形状的银幕的差别。

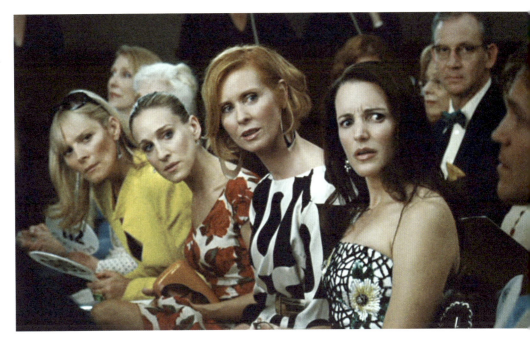

图 4.3　细颗粒胶片
导演迈克尔·帕特里克·金（Michael Patrick King）在拍摄《欲望都市》（*Sex and the City*）时用了细颗粒胶片，使影片看上去有柔美、丝质的光泽，如上图所示，这也是他表现大多数以女性为中心的画面时的主要特征。

粗颗粒胶片（rough-grain film stock）产生粗糙的、颗粒肌理明显的画面，在黑白之间有凌厉的反差，几乎没有中间阶段的过渡。因为报纸图片和新闻纪录片有这种粗糙感，这种类型的胶片总和纪录片"现场感"的特质联系在一起，给人的感觉是，拍摄者必须迅速地捕捉现实，因而较少关注清晰度和艺术的美感。

电影摄影师或许会使用两种不同效果的胶片。浪漫的爱情场面用细颗粒胶片拍（图 4.3），暴动的场面或者激烈的打斗场景用粗颗粒胶片拍（图 4.4）。然而，现在越来越常见的是，甚至连主要的好莱坞电影制作人都开始用数码高清格式来拍摄影片，而不再使用电影胶片。不过仍有一些大牌导演（其中最著名的有史蒂文·斯皮尔伯格和克里斯托弗·诺兰）表示，他们会继续使用真正的胶片拍摄和剪辑，而不是操纵（数码摄影机的）像素。

图 4.4 粗颗粒胶片
初次担任编剧兼导演的考特妮·亨特（Courtney Hunt）在影片《冰冻之河》（*Frozen River*）的很多场景中运用了粗颗粒胶片的效果。如上图，梅丽莎·里奥（Melissa Leo）饰演的女主角开车带一个新搭档［米丝蒂·厄珀姆（Misty Upham）饰］去参与一起非法移民交易活动。摄影机镜头穿透了一块布满灰尘的挡风玻璃，它将成为偷渡在影片中的一个暗喻。

四、美工设计／美术指导[5]

一旦决定了银幕格式和胶片类型，以及使用彩色还是黑白，浩繁的美工设计工作便启动了。

> 电影魔术的真正魔力在于……可以使观众感觉远在另一个银河系的地方像自己的家，可以把纽约城变为一个大型监狱，或者展现 2020 年洛杉矶的模样。[6]

现代电影美工师成功地克服了各种各样的挑战，最终，他们对于现代电影在视觉方面的重要贡献得到了承认（图 4.5）。电影美工师首先制定出复杂而详

[5] "美工设计"和"美术指导"之间的界限很模糊。当只有一个名称出现在字幕中时，它们的意义相同。当两个名称都出现在字幕中时，总美工师设计影片的视觉质感，美术指导负责监督具体工作的执行。

[6] Bart Mills, "The Brave New World of Production Design," *American Film* (January-February 1982), p.15.

图 4.5 获奥斯卡奖的设计
凭借为大卫·芬奇（David Fincher）执导的《返老还童》（*The Curious Case of Benjamin Button*）设计的精致场景，唐纳德·格雷厄姆·伯特（Donald Graham Burt）和维克多·J. 佐夫（Victor J. Zolfo）赢得了奥斯卡最佳美术指导奖，格雷格·卡侬（Greg Cannom）问鼎奥斯卡最佳化装奖。图中所示为布拉德·皮特（Brad Pitt）所饰演的返老还童的本杰明·巴顿。

细的布景草图和计划，然后监督实施，直至最后的细节，包括布景的搭建、着色、家具布置、装饰，直到他/她得到了想要的确切效果；在电影制作的每个阶段，美工师都会征求三个直接负责影片视觉效果的人的意见，他们就是导演、摄影师和服装师。这三个人紧密合作，征求彼此的意见，共同努力取得统一的视觉效果。

在现代电影制作中，负责不同方面的人的工作彼此交叉、互相融合，美术指导要在设计中对摄影机的角度和布光提出建议——在过去，这些都完全由导演和摄影师决定。这样的要求很有道理，因为美工设计对影片的视觉效果有重大影响。它影响着摄影师对用光、角度和焦点的选择。举例来说，蒂姆·波顿（Tim Burton）的《蝙蝠侠》中有很多俯瞰和低角度的镜头，实际上是由安东·法斯特（Anton Farst）制作的哥谭市城市布景（获奥斯卡最佳美术指导奖）所决定的，这些布景不仅提升了垂直空间感，也使绘制而成的背景和微缩模型更加可信。同样，导演在其他电影要素方面的选择也可能被精心制作的美术布景创造的气氛不知不觉地改变，如《大都会》（*Metropolis*）、《银翼杀手》（*Blade Runner*）、《黑暗之城》（*Dark City*）、《红磨坊》（*Moulin Rouge!*）和《盗梦空间》。

（一）剧本：电影制作的起点

毫无疑问，电影制作过程中的每一步都以剧本为基本蓝图。剧本为电影提供了有关拍摄目标的完整统一的视觉效果参考。正如美工师保罗·西尔伯特（Paul Sylbert）提到的：

> 你不能把一种风格强加给一部影片……电影风格产生于它的每个组成部分，这些部分必须是相互关联的……设计不是自我表达，而是有目的地使用各种物体、形式或色彩来为剧本服务。[7]

有时剧本会表明影片运用了视觉隐喻手法，并明确需要使用特定的颜色组合，影片画面就要着重表现几种精心调配的色彩，用来营造特定的情绪或气氛。例如，在米洛什·福尔曼（Milos Forman）导演的电影《莫扎特传》创作过程中，美工师帕特里齐亚·冯·布兰登施泰因（Patrizia Von Brandenstein）认为，影片的主要角色莫扎特和萨利埃里（Salieri）在社会地位、衣着打扮、性格特征等方面处于两个极端，她将这一理解融入视觉设计中：

> 萨利埃里的每件东西都是……意大利风格的，情绪饱满，但是很老派，黑暗而臃肿、沉重，如他的音乐——也像他的衣着：天鹅绒和羊毛……莫扎特的世界则多姿多彩，反射着光芒、明亮如银，或浅淡而柔和……如他的音乐一样。音乐主导着整部影片的设计。[8]

保罗·西尔伯特在为保罗·施拉德的《赤裸追凶》（Hardcore）设计视觉效果时也使用了类似的视觉隐喻手法。通过运用不同的配色体系，他创造出了两个完全不同的环境：

> 第一个是密歇根大急流城（Grand Rapids），即加尔文教派的世界，第二个是色情世界……两者之间就是加尔文教派和地狱的区别。

[7] Paul Sylbert, quoted in Vincent LoBrutto, *By Design: Interviews With Production Designers* (Westport, CT: Praeger, 1992), p.85.

[8] Patrizia Von Brandenstein, quoted ibid., p.186.

图 4.6　幽闭恐惧的场景

《帝国陷落》(*Downfall*)用类似纪录片的形式虚拟了第三帝国的最后几天，几乎所有的情节都发生在幽闭狭窄的地下掩体内，片中有各种肃穆（有时令人恐惧）的场景，包括阿道夫·希特勒[Adolph Hitler，布鲁诺·冈斯（Bruno Ganz）饰]在自杀前向他的情妇爱娃·布劳恩[Eva Braun，朱莉安·科勒（Juliane Köhler）饰]告别（左图）。鲍勃·福斯（Bob Fosse）在导演《歌厅》时，要求电影中多数的镜头都在充满烟雾的局促空间中拍摄，让演员[包括丽莎·明奈利（Liza Minnelli）]和观众都感受到压抑。

> 大急流城的场景采用了有限的几种颜色——棕色的调子、蓝白色的代夫特陶器和木色——反映了加尔文教派的精神世界……一旦进入另一个新的（色情）世界，我就可以自由随意地进行创作了……我可以在汽车旅馆的房间和妓院里运用红、白、粉、橙、黑、粉蓝。这种狂野的设计意在通过色彩表现另一个世界混乱无序的状态。[9]

美工师也可以通过控制既定场景的空间感，强化剧本中想要表现的相关意图（图4.6）。在电影《良相佐国》（*A Man for All Seasons*）中，为了强调红衣主教沃尔西（Cardinal Wolsey）令人恐惧的力量，美工师约翰·伯克斯（John Box）在表现托马斯·摩尔爵士（Sir Thomas More）和沃尔西相遇时，制造了一种强烈的幽闭恐惧症的感觉：

> （导演）弗雷德·齐纳曼（Fred Zinneman）的意图是要将沃尔西作为权力和权威来呈现。对我来说，那就是幽闭恐惧症的感觉，要突

[9]　Paul Sylbert, quoted in *By Design*, p.82.

出表现沃尔西这个人物的特征和能量，即当托马斯·摩尔面对这个大人物时，让观众和他一起紧张。所以我们将沃尔西安排在一个小房间里来强调他的大块头。他穿着红色的袍子，所以我们不能用其他色彩引导我们的眼睛离开中心人物，所以墙壁是色度更深的同一种红色。房间里没有其他引人注意的物体。他座位旁的桌子比现实中的要小些，强调沃尔西的块头。[10]

有时美工师想要制造出与上面的例子刚好相反的效果——他要在一个局促的空间里创造出大空间的幻觉。通过一种叫做**强化透视法**（forced perspective）的技巧，美工师在实际物理尺寸上对场景的某个方向作了变形，缩小了背景中物体和人物的尺寸，创造出更大前后景深的空间幻觉。F. W. 茂瑙（F. W. Murnau）的经典默片《日出》（*Sunrise*）的摄影师查尔斯·罗谢（Charles Rosher），描述了这一技巧：

> 我用35—55毫米的广角镜头拍摄出大咖啡馆的场景。所有场景中的地板从前向后都做成微微向上的坡面；天花板也人为地加强了透视效果：前景中悬挂的灯泡比后景中的灯泡大。我们甚至安排了一些矮个男女站在后景的露台上。当然所有这些产生了惊人的景深效果。[11]

（二）场景及其效果

场景（setting）就是电影故事发生的时间和地点。虽然场景往往看起来不突出，或是理所当然的，但它是很多故事的关键要素，对影片的主题或整体效果有重要贡献。场景和其他故事要素——情节、角色、主题、冲突、象征——之间有复杂的关系，因此应细致分析场景对故事造成的影响。也因为它有重要的视觉功能，必须将场景作为一个富有表现力的电影元素进行独立的考察。

在考察场景和故事的相互关系时，有必要考虑下列四个要素如何作为一个

[10] John Box, quoted in *Film Makers Speak*, p.45.
[11] Charles Rosher, quoted ibid., p.404.

整体作用于故事：

(1) **时间要素**：故事发生的时间阶段
(2) **地理要素**：实际的外景地点和它的特征，包括地形、气候、人口密度（它在视觉和心理方面的作用），以及其他任何可能对故事中的人物和他们的行为造成影响的物理特征。
(3) **社会结构和经济因素**
(4) **风俗、道德观和行为符号**

每个要素对电影展现的问题、冲突和人物性格都有重要的影响，应该作为故事情节或主题不可分割的一部分来加以考虑。

1. 场景决定人物

前文列出的场景的四个方面对于我们从自然主义角度来解释场景的作用十分重要。这种解释基于人的性格、命运、宿命等都由外在环境决定的观念，认为我们不过是遗传和环境的产物，自由选择仅是一个幻觉。因此，考虑到环境的塑造力量甚或是绝对的控制力量，这种解释迫使我们思考环境是怎样让片中人物变成那样的——换句话说，人物的性格是怎样被所处的历史时期和在地球上的具体居住环境，社会和经济结构中的地位，以及社会强加在他们身上的社会风俗、道德观、行为符号等因素决定的。这些环境因素可以无处不在，而且发挥着非常重要的作用，不仅仅作为电影情节的背景而存在。

在某些情况下，环境的作用和反面角色在情节中的作用一样。主人公要和施加在他们身上的环境力量斗争，以求表达自由意志或逃离险境。因此，认真考虑严酷、冷漠或强大的环境力量是理解角色及其困境的关键。由导演西恩·潘执导、改编自乔恩·克拉考尔（Jon Krakauer）的纪实小说《荒野生存》（*Into the Wild*）的影片，介绍了一位年轻的主人公，天真地选择要居住在恶劣的自然环境中，最后命丧黄泉。

2. 场景反映性格

人物的生活环境可能会提供理解他/她的性格的线索。那些能够被个人行为改变的环境特征尤其如此。例如，房屋可能是对人物性格极好的暗示。以下出现在电影开场镜头中的建筑外观就很好地说明了这种表现手法的作用。

一个小而整洁、有着绿色百叶窗的白色小屋，挂着明亮的、令人愉悦的窗帘，门阶边开着红玫瑰，整个被新漆的白色栅栏环绕着。这样的场景在影片中一般被认为用来表现一对幸福的蜜月夫妻，年轻、有朝气，对光明的未来充满信心。

作为另一个极端，可以参考埃德加·爱伦·坡在经典短篇小说《厄舍府的倒塌》（The Fall of the House of Usher）中描述的厄舍的祖屋：暗淡的灰色墙壁、空洞洞的眼睛一样的窗户、碎裂的石头、腐朽的木构件，以及石墙上隐约可见的一道从基座延伸至屋顶的曲折的裂痕。这个开场画面反映了厄舍家族的衰败，并随着故事的推进意义愈加明确，罗德里克·厄舍（Roderick Usher）和这座房子通过象征和隐喻紧密地联系在一起，合为一体：墙上空洞的眼睛状窗户仿佛就是厄舍的眼睛，石墙上的裂痕就是厄舍内心的裂痕。

电影观众必须意识到环境和人物之间的相互作用，弄清楚环境是否塑造了人物性格，或仅仅是反映其性格的一面镜子而已（图4.7）。

图4.7　场景反映性格
《夏日惊魂》中，维纳波太太（凯瑟琳·赫本饰）的邪恶一面由人物的艺术品位——她花园里这个怪诞的雕塑——反映出来。

3. 场景实现拟真

场景最显而易见和理所当然的功能就是制造一个模拟现实，让观众产生一种时间真实、地点真实，并且身临其境的感觉。电影制作者们认识到逼真的场景对于影片的可信度极其重要，因此，他们会花几个月的时间搜寻适合的外景地，然后让剧组、演员和拍摄装备从几千英里外搬到那里，将它作为即将开拍的电影故事的场景。

为了显得真实可信，所选择的外景即使在最微小的细节上都应该是真实的。在一部讲述发生在过去年代的故事的影片里，即使最小的年代错误都会显出不协调。比如，在拍摄关于美国内战的故事时，必须注意天空中不能出现喷气式飞机飞过后留下的蒸汽尾巴，风景画面里也不能拍摄到高压电线。

有些电影抓住了特定时代和地点独有的特征，其出色的场景成为电影中最重要的元素——比角色和故事情节更有表现力、更令人难忘。如《花村》（*McCabe and Mrs. Miller*）、《第五元素》（*The Fifth Element*）、《银翼杀手》《最后一场电影》《消失的古城》（*Northfork*）、《托斯卡那阳光下》（*Under the Tuscan Sun*）、《纽约提喻法》和《严肃的男人》（*A Serious Man*）等，都是这方面的范例。

4. 具强大视觉冲击的场景

在电影主题和创作目的允许的范围内，电影制作者会尽量选择具有较强视觉冲击力的场景。比方说，像《原野奇侠》和《大地惊雷》（*True Grit*）这种西部片的情节和结构不需要很宏大的场面，但制作者意识到，西部宏阔的自然风光如山顶带雪的群山和色彩斑斓的岩石纹理，会带来很好的视觉效果，只要它们不伤害影片整体的调子和气氛。大卫·里恩（David Lean）在选择有视觉冲击力的布景方面尤其成功，《日瓦戈医生》（*Doctor Zhivago*）、《瑞恩的女儿》（*Ryan's Daughter*）及《阿拉伯的劳伦斯》（*Lawrence of Arabia*）就是很好的例子。对于《疯狂的麦克斯 2：公路战士》的故事来说，荒凉的澳大利亚沙漠提供了恍若来世的背景。拍摄于加拿大西部的《秋日传奇》（*Legends of the Fall*）、《走出非洲》（*Out of Africa*），以及两个版本的《失眠》（*Insomnia*）（1997 年版摄于北极圈附近的挪威，而克里斯托弗·诺兰的 2002 年版摄于阿拉斯加）都极大受益于作为背景的风光画面。

图 4.8　同时有助于情绪气氛、人物塑造和视觉冲击的场景
《精神病患者》（*Psycho*，1960）中，和单调平常、破旧失修的贝茨汽车旅馆形成鲜明对比的是贝茨的家。它诡异、不祥、鬼气森森的特征对影片的情绪气氛贡献巨大。这栋房子同样对诺曼·贝茨［Norman Bates，托尼·珀金斯（Tony Perkins）饰］形象的塑造有重要意义：它决定并体现了他的性格。在天空的映衬下，房子硬线条的轮廓也创造了强烈的视觉效果。

5. 场景创造情感气氛

在一些特定题材的电影中，场景对于创造弥漫于影片中的情绪或情感氛围很重要，在恐怖片里尤其如此，某种程度上科幻或奇幻电影［如《异形》（*Alien*）系列电影、斯坦利·库布里克的《闪灵》和詹姆斯·卡梅隆（James Cameron）的《阿凡达》］也是这样，通过场景创造和保持的非同寻常的情绪氛围，使观众产生将信将疑的悬念感。场景除了保持整部电影调子的完整性，增加情节和角色的可信度之外，也可以创造紧张情绪和悬疑（图 4.8）。

6. 场景作为象征

当电影故事的场景不仅仅代表或表现某个地点，还联系着与这个地点相关的某个概念时，就可以制造具有强烈象征意义的弦外之音，如阿格涅丝卡·霍兰（Agnieszka Holland）版的《秘密花园》（*The Secret Garden*，1993）和史蒂文·索德伯格（Steven Soderbergh）的《气泡》（*Bubble*，此片完全拍摄于俄亥俄州与西弗吉尼亚州交界处的一个小镇）。另一个充满象征意义的环境的例子是

《夏日惊魂》的花园场景。这个"怪诞的"花园象征着由影片中其他符号折射出来的世界观：人是食肉动物，其生活环境在本质上就是野蛮的丛林，他们在无休止的肉搏中互相撕咬、吞食，遵守着适者生存的唯一法则。田纳西·威廉斯本人在剧本中对场景的描述也表明了这一观点：

> 很像大型羊齿类植物遮天蔽日的史前年代的森林……色彩很浓烈……巨大的树花……让人联想到身体器官，被撕裂，仍有未干的血迹闪着暗光；……刺耳的喊叫声和嘶嘶、嘘嘘声同在，仿佛藏匿着很多野兽、蛇和鸟，一个完全野蛮的世界……[12]

7. 场景作为缩微世界

缩微（microcosm）是一种具有象征意味的特殊场景类型，用这个小而有限的区域里的人类活动，代表整个世界中的人类行为或者人类处境。在这类布景中，要特别注意消除外部世界对其中的人物的影响，让这个"小世界"仿佛自成体系，自给自足。有限的一群人包含了代表不同生活方式和不同社会阶层的人物，他们也许被隔离在沙漠中、飞机上，或者一辆驿站马车上，再或者一个西部小镇里。缩微世界的含义常常接近寓言化：观众会发现发生在缩微世界中的事情和外面现实世界中的事情有强烈的相似性，电影的主题应该蕴含着普适性的意义。剧作家派蒂·恰耶夫斯基（Paddy Chayefsky）曾把他的《医院》（*Hospital*）描述成一个社会的缩影。医院代表了先进、高科技且富足的社会，但没有能力自己运行。电影《蝇王》《愚人船》（*Ship of Fools*）和《正午》都可以视为缩微世界；但电视剧《吉利根岛》（*Gilligan's Island*）不是这样，虽然它具备很多缩微世界的特质，但缺少缩微世界应有的普适性意义。

（三）摄影棚还是外景拍摄

近几年，美工师们的大多数工作都在摄影棚中完成，因为很多导演回归到录音场中，选择按照某种风格搭建仿真背景而不是去寻找合适的外景地。这大

[12] Tennessee Williams, *Suddenly, Last Summer*. Copyright 1958 by Tennessee Williams. All rights reserved. Reprinted by permission of New Directions Publishing Corporation.

概有三个原因。其一，很多导演都是看着1930年代至1950年代制片厂摄影棚内制作的影片长大的，他们十分喜欢那类影片的视觉效果，感触很深，所以也努力在他们自己的影片里创造相似的风格。其二，要和专门在电视上播放的电影展开竞争——它们通常在外景地拍摄，预算相对小，和为大银幕制作的影片相比较，在视觉质感和艺术设计方面投入较少。大银幕会配合更震撼的视觉效果，这样，制作者为了获得理想的视觉效果而付出的巨大心力和资金才能得到更好的赏识。

也许选择摄影棚的唯一最重要的原因在于导演可以完全控制环境。摄影棚里的灯光能轻易地调控；而外景地的主要光源是太阳，永远由东至西运动，不可能控制。城市里，通常需要以某种方式进行交通管制，自然环境中的声音也可能干扰拍摄。在城市里或居民区里进行长时间拍摄会对居民日常生活产生干扰，居民经常带着敌意看待电影摄制组，仿佛他们是外来占领军。[这条定律也有一个著名的例外，导演卡梅伦·克罗（Cameron Crowe）为电影《香草的天空》（*Vanilla Sky*）拍摄梦境场景时，汤姆·克鲁斯（Tom Cruise）置身在空空荡荡的时报广场上长达数个小时。]

然而，选择去外景地拍摄，通常是剧本要求的。在外景拍摄中，美工设计师的工作和在摄影棚里同样重要，美工师和导演紧密合作，选择电影的拍摄地点，设计并监督外景所需建筑的建造。《天堂的日子》（*Days of Heaven*）的美工师杰克·费斯克（Jack Fisk）和导演泰伦斯·马力克（Terrence Malick）一起寻找合适的外景地，最终他们在加拿大发现了一个完美的地方（电影故事的背景在得克萨斯州）。一阵阵风吹过，麦浪随风起伏，这样的美景让费斯克想起了大海，于是他设计了一栋与众不同的农舍，有点像一艘船。为了建造这个场景，他得和制片人斗争，而制片人觉得一栋普通的牧场房子就够了。像大多数其他设计师一样，费斯克也相信观众对于完全模仿真实的场景会感到失望，他们希望能看到某种超越现实的场景，这也是他努力想要制作的。

如《大河》（*The River*，1984）这样更侧重于描绘现实、当代故事的影片则需要弱化那种超现实的感觉，所以，一个当地人看到《大河》的外景地后，对美工师恰克·罗森（Chuck Rosen）说："上帝啊，神明的上帝，这个农场看上去真像我曾祖父的农场。"他激动之极。然而，为了让这个靠近田纳西州金斯堡的外景地取得这样的效果，并不是件容易的事。为了拍摄这部影片，环球公司购

买了约 178 公顷（440 英亩）的山林，其中约 24 公顷（60 英亩）都被削平，建造了一个河谷农场，罗森设计并建造了一栋两层楼的农场房子，一个大的谷仓，一个放农具的楼，以及一个双层玉米仓库。他们在农场下方的霍尔斯特河上建了一座水坝，把水位提升了约 1.2 米，并修筑了一道水堤，保护农田不会被水淹没。因为拍摄持续到 11 月底，为了拍摄夏天的场景，摄制组把色彩绚丽的秋叶喷成了绿色。与此相反，河边的一大片玉米地种得较晚而且灌溉良好，因此，为了拍摄秋天的洪水场景，必须将四垄玉米喷染成棕色或将它们换成已死掉的玉米秸秆。虽然这是罗森第一次做"60 英亩场景"，但他得到了想要的效果："它看上去就属于这里。"[13]

有时，剧本要求美工师在可控的摄影棚场景和遥远的外景地场景之间跳转切换，创造着两个场景是同一地方的相邻两部分的幻觉。比如在《夺宝奇兵：法柜奇兵》中，哈里森·福特（Harrison Ford）从滚动而来的巨石下逃生，这个山洞场景拍摄于英格兰，他逃出来的洞口却是在夏威夷（图 4.9）。

图 4.9　场景的合成
美工师经常需要让位于完全不同的地点的两处场景看起来像是同一个场景中不同的部分。在影片《夺宝奇兵：法柜奇兵》的这场戏中，哈里森·福特要从一块滚动而来的巨石下逃生，这段镜头的场景设在英格兰的一个山洞里。几秒钟后，他从山洞逃出来，到了阳光灿烂的外面，而这个场景实际上在夏威夷。

[13] Chuck Rosen, quoted in Linda Gross, "On Golden River," *Los Angles Times Calendar* (November 13, 1983), p.22.

（四）年代片

年代片（period piece）是指故事并非发生在现代而是在早前某个历史时期的影片。为了再造那个时代的样子，美工师要做相当广泛的建筑方面的研究。他们需要阅读当时的书籍、信件、报纸以及日记，以找到生活在那个时代的感觉。马丁·斯科塞斯（Martin Scorsese）的影片《好家伙》（*GoodFellas*）中的故事情节开始于1950年代，结束于1980年代，影片很有代表性地包含了美工师需要考虑的各种元素。影片的总美工师克里斯蒂·塞亚（Kristi Zea）回忆这部影片时说：

> 这部电影对服装和置景是一项挑战，因为我们需要在很短时间内考虑清楚每个剧情阶段的特定流行趋势。总体上讲，与外景相比，化装、发型和服装随着时间的发展会产生更大的变化。当然，汽车能迅速让你产生时代感。50年代的汽车以晦暗的黑褐色为主，配色含蓄。而为了夸张地呈现60年代汽车的浓烈色彩，摄影师迈克尔·巴尔豪斯（Michael Ballhaus）实际上更换了电影胶片。70年代初期也相当鲜艳夺目。随后80年代有些暗淡，但更具动感，更有迷醉感……出租车站建筑、内部陈设，每件50年代的东西看上去就像40年代末留下来的。它们看上去很破旧，没有新家具……对于60年代的场景我们想要表现出的就是60年代。所有这些人都有新车，谁也不会开着一辆超过十年的车，这能给观众非常具体的年代感。[14]

（五）生活空间和办公室

建构生活区域或办公地点的场景时美工师要参考剧本，设计出能够支持故事情节和人物的方案。场景要有意地设计为个性化的环境，能反映人物性格，并能突出和增强每个场景的戏剧氛围（图4.10）。（《西北偏北》的）总美工师罗伯特·博伊尔（Robert Boyle）这样描述这种挑战：

> 如果这个剧本讲述了一个无家可归者的故事，你最好遵循一个无

[14] Kristi Zea, quoted in *By Design*, p.248.

图 4.10 场景作为个人化的环境

在简·奥斯汀的《傲慢与偏见》（Pride and Prejudice，2005）中，唐纳德·萨瑟兰（Donald Sutherland）饰演的父亲和凯拉·奈特利（Keira Knightley）饰演的女儿所居住的堆满书的环境，以及在史蒂夫·马丁（Steve Martin）的《导购女郎》[Shopgirl，克莱尔·丹妮丝（Claire Danes）饰演店员]中家具很少的零售店，都意在传达关于电影人物的大量信息。

家可归者的合理可能性来操作。我要了解的第一个问题是这些人能赚多少钱，他们能买得起什么，因为经济是我们生活的基础。然后我想要知道他们的朋友是谁。我想知道他们的教育背景怎样：上过大学，高中退学，还是混大街的，或者是更土的乡下人？然后会考虑性取向：他们是异性恋还是同性恋？你在坐下来开始用铅笔构思方案之前必须知道这些。[15]

如果这部电影改编自小说，为了获得关于场景和人物的具体细节，美工师会先去阅读该小说。经过这些研究后做出的设计方案，能帮助演员更好地进入角色，表演得更丰满、更准确。

在设计带窗户的室内场景时，美工师还要创造窗外的世界，他们经常用拍摄下来的画面作为布景板。布景板和银幕外环境声响一样，给电影中的世界增加了更多的情节深度。

（六）奇幻世界

电影对于美工师最严峻的挑战就是建立一个完整的奇幻世界。比如《银翼杀手》中，总美工师劳伦斯·G. 保罗（Lawrence G. Paul）通过使用额外添加的

[15] Robert Boyle, quoted in By Design, p.16.

图 4.11　有创意的美工设计
劳伦斯·G. 保罗在《银翼杀手》的场景中建造出多层质感,以便导演雷德利·斯科特能将银幕的每平方英寸都塞满信息。结果是场景如此富有表现力,几乎压过了人物和故事,即使在主要表现哈里森·福特的动作的场景中也是这样。

建筑物——在现有建筑物上建造突起形状,创造出了完全属于2020年的未来景象。使用的建筑物来自伯班克制片厂露天片场内的纽约街道布景。《银翼杀手》还需要25个室内场景,包括一个工业冰库场景。通过富有创意的美工设计和本书中提到的各种技术手法,保罗创造出了与故事情节非常契合的场景,使导演雷德利·斯科特(Ridley Scott)能够"建构出多层质感,使银幕上的每一寸画面都在传递有用的视觉信息",并使观众确信他们来到了另一个时间和空间——没有一个人曾在现实中到过这个时空(图4.11)。[16]

五、服装与化装设计

到服装设计师开始工作时,美工师已经对服装样式提出了很多要求。通过一个整体而连贯的设计将服装的样式、色彩与布景的色彩同步协调起来。在确定色板后,很多具有不同程度控制权的人会参与到整体的服装设计过程中:导演、总美工师、服装师和演员,也包括发型师和化装师(图4.12)。和美工设计

[16]　Mills, p.45.

图 4.12　服装、发型和化装

从《日落大道》(*Sunset Boulevard*)到《金刚》(*King Kong*)，服装设计师、发型师和化装师的重要贡献在这些影片中十分明显。格洛丽亚·斯旺森(Gloria Swanson)的闪亮、充满金属光泽的上衣，沉重的项链和手链，深色的唇膏以及一丝不乱的完美发型极力传达出人物的魅力、自信，甚至粗鲁。相反，菲伊·雷(Fay Wray)的样子——她的飘逸、透明的长裙，松散的卷发和保守的妆容——体现出老式的女性脆弱而温柔的风格（这是每个大猩猩的梦想）。

一样，服装设计也从剧本就开始了。美国首席服装设计师伊迪丝·海德（Edith Head）这样描述设计团队成员和演员之间的互动：

> 我们要做的是制造一个幻觉，将演员变为另一个人，这介于魔术和伪装之间……我们有三个魔术师：发型师、化装师和服装设计师——通过他们，我们能让观众觉得那不是保罗·纽曼，他是布奇·卡西迪（Butch Cassidy）[17]。[18]

为了使演员从心理上成功地进入角色状态，设计师需要让演员穿上角色服装以后产生一种自己就是角色本人的自在感。比方说，查尔顿·赫斯顿（Charlton Heston）认为，有必要尽可能多地穿着戏服。他希望形成这样一种感觉，即戏服

[17] 保罗·纽曼在《虎豹小霸王》中扮演的角色。

[18] Edith Head, quoted in *Film Makers on Film Making: American Film Institute Seminars on Motion Pictures and Television*, vol. 2, edited by Joseph McBride（Los Angeles：J. P. Tarcher），p.166.

不是戏服，就是自己的普通衣服。对于很多演员来说，从他们穿上角色服装的那一刻，才真正开始了将要扮演的角色内化于心的过程。

一名技术精湛的设计师能改善演员的身材。使用额外一点布料，能让体型偏矮胖的女性看起来变苗条，用宽松款式、高腰造成一种迷人身材的幻觉。在《虎胆龙威》（Die Hard）系列电影和《哈德森之鹰》（Hudson Hawk）中，服装设计师玛丽莲·文斯（Marilyn Vance）的设计改善了布鲁斯·威利斯（Bruce Willis）腿短身长的体型缺陷。她通过提高裤子的腰线使他的腿看上去更长，并缩短他上身的长度。

导演介入服装设计的程度也各有不同。伊迪丝·海德回忆和阿尔弗雷德·希区柯克、乔治·罗伊·希尔（George Roy Hill）以及约瑟夫·L.曼凯维奇（Joseph L. Mankiewicz）的合作经历时说：

> 希区柯克是唯一一个把剧本写到具备每个细节的人，你可以完全照剧本提前开始制作服装道具而不需要再和他讨论……希区柯克的剧本是相当清楚的……而很多时候，剧本根本没有给出任何线索。制作《骗中骗》（The Sting）和《虎豹小霸王》（Butch Cassidy and the Sundance Kid）时，乔治·罗伊·希尔和我做了同样多的研究工作。实际上，在有些方面他做的还要更多些。他是个完美主义者。当你和他天天在一起工作时，会觉得他是另一个设计师。
>
> 我没和曼凯维奇见过面，因为他们借用我只是为给贝蒂·戴维斯（Bette Davis）做衣服。他给我打电话说："我喜欢你的作品，只要做你认为对的就可以。"[19]

年代片对于服装设计师来说是巨大的挑战。在确定全套服饰前必须做广泛的研究——不仅有衣服，还有帽子、发型、珠宝和手套。伊迪丝·海德解释为什么以当前时代为背景的电影不需要有同样的要求时说：

> 当代电影大多是男性电影。很少有女性电影，女性电影也往往就是以人物为重心的电影。在过去，我们得让所有男人英俊，所有女人

[19] Edith Head, quoted in *Film Makers on Film Making*, p.167.

都性感而光彩照人，现在我们只要给他们买条牛仔裤就够了！[20]

演员对服装经常提出有价值的建议，特别是当他们对自己饰演的角色有清晰和明确的想法时，1930年代至1940年代的明星玛丽·阿斯特（Mary Astor），在影片《暴力行动》（*Act of Violence*）中，在设计她扮演的角色的装束时发挥了积极的作用：

> 我琢磨出了这个可怜的流浪女应该有的样子，并极力坚持（在导演弗雷德·齐纳曼的帮助下）影片中的某条裙子不在米高梅公司的制衣车间做，最终我们在最便宜的百货店货架上发现了它。我们把衣服的边儿做成不对称，放了几支香烟烧，并在前襟做了一些污渍。我戴着叮吟咣啷的手链，穿着细高跟凉拖。把鞋跟打磨得不平让自己走起路来很不舒服。我戴着长长的、邋遢的及肩假发。还擦了深色的指甲油并把它们弄得部分剥落。我没打粉底就化妆了，涂了太多口红和睫毛膏——都像在"流血"一样，就像妆花了的样子，齐纳曼说："你看上去对劲极了！"然后让人变得很难看的光线中，摄影机开始拍摄。[21]

化装造型也有助于创造出想要的形象。化装能突出演员天生的外形美，或者将演员变成和他/她本人完全不同的另一个人。这种转化可以通过贯穿影片的逐渐而微妙的变化完成，也可能突然发生。奥逊·威尔斯在《公民凯恩》中扮演查尔斯·弗斯特·凯恩时，经历了显著的年龄变化，与年轻的克尔斯滕·邓斯特（Kirsten Dunst）在《夜访吸血鬼》（*Interview With the Vampire*）和《小妇人》（*Little Women*）中所经历的一样。杰克·尼克尔森在《霍法》（*Hoffa*）中所扮演的吉米·霍法（Jimmy Hoffa）有一张与他本人非常不同的面孔。化装师最惊人的技艺是能让演员的外貌彻底改变——如罗迪·麦克道维尔（Roddy McDowell）在《人猿星球》（*Planet of the Apes*）中，约翰·赫特（John Hurt）在《象人》（*The Elephant Man*）中，当然还有布拉德·皮特在影片《返老还童》中扮演的逆年龄生长的主人公，都是如此。

[20] Edith Head, quoted ibid., p.169.
[21] Mary Astor, quoted in *Film Maker Speak*, p.17.

图 4.13　靠鼻子取胜，例 1

托尼·柯蒂斯在做了大名鼎鼎、帅气浪漫的"大众情人"（左图，与杰克·莱蒙一起）约二十年后，于 1968 年扮演影片《勾魂手》的男主角，凭借为角色做的假鼻子（右图）获得了"严肃演员"的地位。

图 4.14　靠鼻子取胜，例 2

相似的，妮可·基德曼成功抛弃了（至少暂时性地）电影明星的美丽外形，通过装上著名英国小说家弗吉尼亚·伍尔夫的所谓"嗅觉仪器"（假鼻子），成功主演了《时时刻刻》（右图）并赢得奥斯卡最佳女演员奖。

有些演员从穿上戏服的那一刻就开始将他们要扮演的角色内化于心，但化装也是重要的一步。劳伦斯·奥利弗爵士（Sir Laurence Oliver）的舞台经历使他深谙化装技巧，声称他如果不能找到合适的鼻子就不能进入角色。因而他向来要尝试几个油灰鼻子，直到满意为止。实际上，对化装师的技艺的真正考验是当外形俊美的明星演员要扮演一个严肃而又真实可信的角色，而这个角色的外表又不怎么好看。托尼·柯蒂斯（Tony Curtis）说服了导演给他《勾魂手》（*The Boston Strangler*）中杀人狂的角色，还有更近一些的例子，妮可·基德曼（Nicole Kidman）在《时时刻刻》（*The Hours*）中扮演了英国小说家弗吉尼亚·伍尔夫（Virginia Woolf）。几可乱真的假鼻子让他们获得了成功——也拓宽了这两位演员的戏路，让他们的职业生涯更加充满魅力（图 4.13，图 4.14）。

《公民凯恩》的导演奥逊·威尔斯使用化装却有特别的目的。他知道电影观众对他的"水星剧团"的演员完全不了解，所以，为了让他们看起来更眼熟，他要求化装师创造出受到民众欢迎的类型影片中常见的模式化人物形象。

六、布光

影片中的动作发生在白天还是晚上，室内还是室外？电影外景是在特兰西瓦尼亚还是拉斯维加斯？故事的性质和拍摄地点对影片布光的效果有重要的影响。

英格玛·伯格曼通常在瑞典取景。那里的太阳从来没有升过头顶，主要是强烈的侧光。加利福尼亚干燥空气中光的特质和赤道雨林地区非常不同。这样的地理元素必须作为限定条件来认真考虑。然而光线的某些方面是可以进行艺术的控制的，而有些影响电影视觉效果的最重要决策就涉及电影用光。在技巧高超的导演和摄影师手中，光成为有表现力的、近乎魔术般的工具。正如托德·瑞恩斯伯格（Todd Rainsberger）在他的作品中谈到黄宗霑（James Wong Howe）时说：

> 就像两个艺术家不可能使用同样的画笔笔触一样，也没有两个摄影师以同样的方式来控制用光。光的角度、特性、密度有无限的变化可能，因此拍摄一个电影场景不是复制某个静止不变的现实，而是有选择地记录适合电影的现实，是特定布置的光源照射下的独特结果。[22]

通过控制光的强度、方向和漫射，导演能够创造出空间的纵深感，勾勒并塑造拍摄主体的轮廓及表面质感，传达心理情绪和环境气氛，创造特殊的戏剧效果。场景中布光的方式是决定场景戏剧效果的重要因素。光线的微妙变化能为即将开始的表演制造恰当的情绪和气氛。因为光能强化每个场景的情绪，对全片用光的仔细考察能揭示出电影的总体情绪和调子。

通常用两个术语来区分不同的光的强度。**低调光**（low-key lighting）是指场景的大部分都处在阴影中，只用少量的高光勾勒主体轮廓。这种类型的光提

[22] Todd Rainsberger, *James Wong Howe: Cinematographer* (New York: A. Barnes, 1981), p.75.

图 4.15　低调光和高调光
低调光将场景的大部分置于阴影中，只用少量的光线来照亮拍摄主体，增加了场景中的私密感和戏剧张力。高调光则将背景画面清楚地呈现在观众面前，场景光线分布均匀平衡。虽然高调光减弱了低调光画面具有的私密感和戏剧张力，但它提供了关于这两位女性和所处场景的更完整的视觉信息。

升了悬念并创造出幽暗的情绪；因此，它常在悬疑片和恐怖片中使用。与低调光相对的是**高调光**（high-key lighting），着光区比阴影部分多，主体在中灰调和高光中呈现，对比更少。高调光适合表现喜剧和明朗的情绪，如表现歌舞片的气氛。通常，在着光区和阴影区之间有更多层次的高光比的场景，相较那些平均布光的场景能创造出更有表现力和戏剧性的画面（图 4.15）。

　　光线的方向对于创造有效的视觉画面也会发挥重要的作用。比如说，均匀的顶光制造的效果，完全不同于从地面方向照射的强侧光的效果。逆光和顺光的效果也是惊人的不同（图 4.16）。

　　不管是自然光还是人工光，导演都可以通过各种手段来控制通常所说的光的性格特征，角色用光通常分为直射的、强烈的硬光；中等的平衡光；或柔和的漫射光（图 4.17）。

　　由于投射在演员脸上的光的特征能暗示人物一定的内在品质，在电影《原野铁汉》中，摄影师黄宗霑为主要角色设计了适合他们个性的不同布光方式。帕特里夏·尼尔（Patricia Neal）的光强烈而集中，保罗·纽曼的布光通常形成暗色反差，对茂文·道格拉斯（Melvyn Douglas）则用大部分在阴影中的布光，而对布兰登·德怀尔德则是用明亮的光线。

　　光线的强度、方向和特征影响画面的戏剧效果。导演和摄影师一起按照他

图 4.16　光线的方向
这些图片显示了顶光（上左图）、侧光（上中图）、顺光（上右图）和逆光（右图）的不同效果。

图 4.17　光的性质
这些图片显示了变化的光线性质带来的不同效果：直射的、强烈的硬光（左图）、中等的平衡光（中图），以及柔和的漫射光（右图）。

第四章　视觉设计　119

图4.18　自然采光

一些摄影师,如内斯特·阿尔门德罗斯(作品《天堂的日子》),坚持在影片中尽可能多地用自然光源。对于那些曾签名参加了"道格玛95"(Dogma 95)电影运动的导演来说,这个要求是一条"铁律"——他们对很多的规则(包括只使用手持摄影机)有一致意见,这意味着简化和净化现代电影。在《黑暗中的舞者》(Dancer in the Dark)的这个场景中,比约克(Björk)和凯瑟琳·德诺芙(Catherine Deneuve)都在现场可见光源的光线下表演,没有被美化或理想化。这是一部在有争议的"道格玛95"原则下制作的音乐歌舞片,由丹麦导演拉斯·冯·特里尔(Lars von Trier)制作。

们想要的效果设计用光。然后摄影师承担主要的布光工作。

今天的电影制作者通常尽量使影片中的用光效果显得非常自然(图4.18),要让场景看上去好像摄影师根本没使用补充光源设备。维尔莫斯·西格蒙德[Vilmos Zsigmond,作品如《花村》《第三类接触》(*Close Encounters of the Third Kind*)、《猎鹿人》(*The Deer Hunter*)]是当代伟大的摄影师之一,他这样描述布光的哲学:

> 我喜欢让镜头中有窗户——窗户,或蜡烛,或台灯。那些是我实际的光源。在研究过去的绘画大师,如伦勃朗(Rembrandt)、弗美尔(Vermeer)和德·拉图尔(de la Tour)时,我发现他们最好的作品都是依赖现实光源的光效才画出的……他们简化和减少了人工布光容易产生的多重阴影,而专注于场景的戏剧性。这就是一个摄影师要做的事:更加自然。[23]

[23] "Zsigmond," *American Film* (September 1982), p.55.

摄影大师内斯特·阿尔门德罗斯也强调"自然"的重要性："我用尽量少的人工光拍摄，在《天堂的日子》里只用了很少的人工光。我宁愿等待自然的光出现而不愿创造片刻的人工光。一个伟大的时刻值得等待一整天。"[24] 即使在摄影棚内拍摄，如拍摄《克莱默夫妇》（*Kramer vs. Kramer*）时，阿尔门德罗斯也通过模拟克莱默夫妇公寓外的阳光来强调自然光技术，调整靠在窗户或灯具后面的主体照明光源，确保所有光源好像都来自窗户或台灯、落地灯。

维尔莫斯·西格蒙德不是第一个从绘画中寻求灵感的人。早在 1920 年代，塞西尔·B. 戴米尔（Cecil B. DeMille）和其他导演就曾试图用光来模仿画家伦勃朗的油画效果。四十多年后，弗朗科·泽菲雷里（Franco Zeffirelli）在他的《驯悍记》（*Taming of the Shrew*）中成功地拍出了他想要的绘画效果。他在摄影机镜头前蒙上一层尼龙丝袜，并按伦勃朗的方式为室内布景打上灯光，创造出了柔和、弱化的色彩和有褪色感的画面。

约翰·福特和他的摄影师格雷格·托兰德（Gregg Toland）设计的《愤怒的葡萄》的视觉效果让人想起了多萝西·兰格（Dorothea Lange）拍摄的美国西南部风沙侵蚀区（Dust Bowl）的硬调黑白照片。霍华德·霍克斯（Howard Hawks）在《赤胆屠龙》（*Rio Bravo*）中的用光借鉴了弗雷德里克·雷明顿（Frederick Remington）西部绘画中的强烈反差。在准备拍摄《大审判》（*The Verdict*）时，西德尼·吕梅和他的摄影师安杰伊·巴特科维亚克（Andrzej Bartkowiak）花了一整天研究卡拉瓦乔（Caravaggio）的绘画作品。他们分析了他对作品中的背景、前景的处理手法，还有画面质感，并着重分析了光源的设置。然后他们将所学运用到《大审判》中，取得了吕梅所说的"不同凡响"的效果。（第七章"色彩"中将进一步讨论和解释这个概念。）

七、预算对影片视觉设计的影响

本章讨论的视觉设计元素对影片整体表现力有重要影响。而很多电影制作者都没有足够的预算让他们实现对影片视觉的整体设计。新颖的摄影角度、细腻微妙的光影效果、可信真实的服饰和场景细节都得花时间和资金来实现，因此很多低预算电影无法表现出自己独特的视觉风格。

[24] "Almendros," *American Film* (December 1981), p.19.

但有时，画面不够精美或缺乏需要昂贵资金支撑的华丽的艺术细节也可以变成电影的优点。高质量的剧作和精湛的表演能更有效地向观众呈现，因为观众不会被华丽的视觉效果或复杂的剪辑风格分散注意力。低成本电影如《告别昨日》（*Breaking Away*）、《西卡柯七个人的归来》（*Return of the Secaucus Seven*）、《性、谎言和录像带》（*Sex, lies, and videotape*）、《疯狂店员》（*Clerks*）、《我的盛大希腊婚礼》和《大人物拿破仑》（*Napoleon Dynamite*），虽然没有明显的视觉风格，仍然大获成功。

自测问题：分析视觉设计

彩色与黑白

1. 电影制作者对彩色或黑白拍摄手法的选择对于影片讲述的这个故事是否合适？你认为是什么因素促成了这个选择？试着想象这部影片以另一种形式呈现，整体效果上的差别会是什么？
2. 电影是否使用了某种特殊色彩效果以取得独特的整体视觉效果？如果是这样，导演想通过这种不寻常的效果实现什么创作目的？这种整体效果的呈现是否成功？

银幕格式（宽高比例）

1. 电影最初是按什么格式拍摄的，标准格式还是宽银幕？银幕格式的选择适合影片讲述的故事吗？
2. 试着想象一部电影用相反的格式拍摄：会有哪些得失？

美工设计 / 美术指导

1. 场景或外景对电影整体视觉效果有多重要？此场景在整体上是写实或逼真的？或者是风格化的，以表现提升了的现实？
2. 电影主要拍摄于外景地还是摄影棚？拍摄的地点对于影片的整体效果和风格有什么影响？
3. 场景怎样作为个性化的环境为提升或强化演员表演发挥作用？又在何种程度上强调和提升了每场戏的气氛或特征？
4. 场景对于使演员进入表演是很有效和重要的吗？
5. 如果电影是年代片、奇幻片，或是发生在遥远的时间或奇异的星球上的科幻故事，场景能真实到让观众（在电影之内）相信自己处于另一个时间和地点吗？如果是这样，场景中呈现的什么元素或细节使它具有说服力？如果你觉得场景不完全可信，为什么它会失败？

6. 四种环境要素（时间要素、地点要素、社会结构和经济要素，以及风俗、道德观和行为准则）中的哪种在电影中发挥了更显著的作用？同样的故事是否在任何环境中都会发生？
7. 哪种环境要素最重要？这些要素对于情节或角色有什么作用？
8. 为什么电影制作者选择这个具体地点拍摄这个故事？
9. 电影场景对全片的情绪气氛有怎样的贡献？
10. 在场景和角色之间，或场景和情节之间有怎样重要的相互关系？
11. 场景是否在某个层面上具有象征性？它是否具有"缩微世界"的功能？

服装与化装设计

1. 服装和化装的哪些细节帮助演员"进入角色"？这些因素在创造对时间和地点的感受方面也起作用吗？
2. 化装对于电影的主要作用仅仅是突出演员天生的外形美，还是使他们看上去像变了一个人？如果剧本要求角色的外形在年龄感上有明显或微妙的变化（比如变老），这些变化是否得到了有效的呈现？

布光

1. 电影的整体用光是（a）直射的、强烈的硬光，（b）中等的平衡光，还是（c）柔和的漫射光？是以高调光还是低调光为主？光线的选择如何配合电影讲述的故事？
2. 贯穿全片的用光看上去像人工光，即光线来自某个不可见的光源，还是像自然光，即光线来自可见光源或画面暗示的光源？
3. 光线对于影片整体的情绪状态或调子有怎样的作用？

学习影片列表

《阿凡达》（*Avatar*）
《巴里·林登》（*Barry Lyndon*，1975）
《蝙蝠侠：侠影之谜》（*Batman Begins*，2005）
《宠儿》（*Beloved*，1998）
《黑天鹅》（*Black Swan*，2010）
《银翼杀手》（*Blade Runner*，1982）
《断背山》（*Brokeback Mountain*，2005）
《歌厅》（*Cabaret*，1972）
《卡波特》（*Capote*，2005）
《卡萨布兰卡》（*Casablanca*，1942）
《公民凯恩》（*Citizen Kane*，1941）

《发条橙》(*A Clockwork Orange*, 1971)
《离魂异客》(*Dead Man*, 1995)
《潜水钟与蝴蝶》(*The Diving Bell and the Butterfly*, 2007)
《随爱沉沦》(*Down with Love*, 2003)
《芬尼和亚历山大》(*Fanny and Alexander*, 1983)
《斗士》(*The Fighter*, 2010)
《纽约黑帮》(*Gangs of New York*, 2002)
《影子写手》(*The Ghost Writer*, 2010)
《晚安，好运》(*Good Night, and Good Luck*, 2005)
《愤怒的葡萄》(*The Grapes of Wrath*, 1940)
《哈利·波特与火焰杯》(*Harry Potter and the Goblet of Fire*, 2005)
《时时刻刻》(*The Hours*, 2002)
《盗梦空间》(*Inception*, 2010)
《孩子们都很好》(*The Kids Are All Right*, 2010)
《洛城机密》(*L. A Confidential*, 1997)
《曼哈顿》(*Manhattan*, 1979)
《信使》(*The Messenger*, 2009)
《红磨坊》(*Moulin Rouge!*, 2001)
《九》(*Nine*, 2009)
《127小时》(*127 Hours*, 2010)
《小岛惊魂》(*The Others*, 2001)
《贵妇肖像》(*The Portrait of a Lady*, 1996)
《精神病患者》(*Psycho*, 1960)
《末日危途》(*The Road*, 2009)
《社交网络》(*The Social Network*, 2010)
《幸福终点站》(*The Terminal*, 2004)
《空房间》(*3-Iron*, 2005)
《毒网》(*Traffic*, 2002)
《创：战纪》(*Tron: Legacy*, 2010)
《大地惊雷》(*True Grit*, 2010)
《黑帮暴徒》(*Tsotsi*, 2000)
《伯爵夫人》(*The White Countess*, 2005)
《圣皮埃尔的寡妇》(*The Widow of St. Pierre*, 2000)
《新科学怪人》(*Young Frankenstein*, 1974)

第五章　摄影与特殊视觉效果

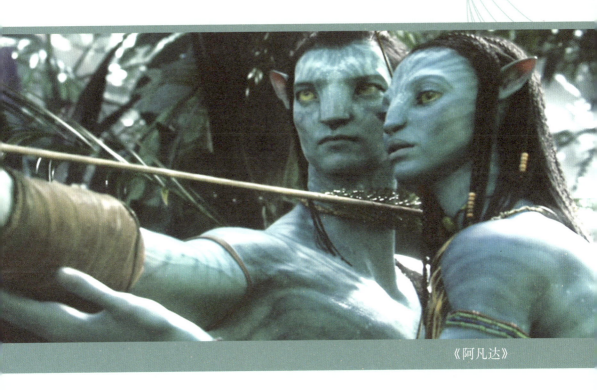

《阿凡达》

　　摄影机是电影的"眼睛"。它并非只是在胶片上记录影像的由机械齿轮和光学镜片组成的机械装置，它更是一种艺术工具——就像画家手中的画笔，雕塑家的凿子一样。在摄影师的手中，它是将戏剧故事定格在胶片上的工具——这之后，全世界观众才能在黑暗的影院中看到电影，体验各种感受，娱乐身心。

——赫伯特·A.莱特曼（Herbert A. Leightman），《美国电影摄影师》编辑

一、视觉画面的重要性

电影通过一种感官语言进行表达。它具有不断流动而闪烁的画面、环环相扣的步调和自然的节奏,以及图像化的风格,这些都是这种非口头语言的组成部分。因此,理所当然,画面的美学品质和戏剧表现力也就对影片的整体质量极其重要。即使故事、剪辑、配乐、音效、对白以及表演本身的内容和质量能大大增强影片的表现力,仍无法挽救一部画面平庸或拙劣的作品。

尽管视觉形象如此重要,但它不能表现过度,以致忽略了电影作为一个艺术整体的目标。电影拍摄的画面不应该只追求画面本身的优美和视觉冲击力。从最终的分析角度来看,它们不止在美学风格上,在心理上、在戏剧性上都是实现影片整体目标的重要方式,而非仅仅停留在画面本身的层次上。仅仅为了拍摄漂亮的画面而拍摄可能会损害影片在美学风格上的统一性,并有可能实际上破坏电影的整体效果。

这一原则也适用于各种过度聪明及自我意识强烈的拍摄人员。技术不能成为自身的追求目标,任何具体技术都必须服务于某个与电影整体目标有关的创作目的。导演或摄影师每一次运用某个不寻常的摄影角度或者尝试新的拍摄手法,他/她的出发点应该是用尽可能有效的手段去传达(无论是诉诸感官还是智力),而不仅仅是想展示或者实验刚学过的一个新技巧。自然而然的感觉,必须这样拍的感觉要比作秀、聪明的噱头更值得赞赏。

由于视觉元素是电影首要的和最有力的表达方式,摄影师常常控制着整部电影,成为绝对的主导。但是一旦出现这种情况,影片的艺术结构就会被削弱,戏剧性力量也会淡化,看电影仅仅成为一场眼球的狂欢活动。正如《猎鹿人》(*The Dear Hunter*)的摄影师维尔莫斯·西格蒙德(Vilmos Zsigmond)说的那样:

> 我认为摄影永远不应该是支配性的……表演、导演、音乐、摄影都处于同等重要的地位。那就是我想要表达的看法,我认为摄影就应该那样。[1]

[1] Vilmos Zsigmond, "Dialogue on Film," *American Film* (June 1979), p.41.

二、电影化的电影

电影化的电影充分利用那些使电影成为独特媒介的特质。其中首要且基本的就是连续运动的特性。电影化的电影是真正在运动的画面——不断变化的视觉流和听觉流,闪烁着它自己独有的新鲜和活力,画面、声音和动作融合在一起流动前行,永不停歇,极力避免平静、不动、呆板的状态。

电影化的电影的第二个特质自然地产生于第一个特质。银幕上画面、声音和动作持续且即时的彼此作用建立了变化多样的、复杂而微妙的节奏。银幕上的人或物有形的运动和声音、对白的节奏、人们说话的自然韵律、剪辑形成的频率、不同长度镜头切换的节奏,以及配乐,共同创造了明快的视觉和听觉节奏。情节的发展也有明显的节奏感。所有这些强化了电影独特的生命律动。

电影化的电影还会最大化地利用这一媒介巨大的灵活性和自由度:可以摆脱话语的束缚,通过画面和声音进行直接、有形和具体的表达;可以自由地从最佳角度给我们展示,并随意改变我们的视角;可以自由地操控时间和空间,随意延长或压缩时空;可以随心所欲地实现快速明确的时空转换。

虽然电影本质上是一种二维的艺术(尽管现在大众热衷于观看3D电影),但电影化的电影能通过创造景深的幻觉克服这一局限。让我们觉得银幕不是一个平面,而是一个窗口,透过它我们可以看到三维的世界。

在一部真正电影化的电影中,所有这些特质都会呈现。如果它们没有表现在主题方面,则需要由导演、摄影师、剪辑师把它们内化到电影中。否则,电影场景就未能充分利用这一媒介的潜能。

三、电影视点

为了更好地欣赏电影化的电影作品,我们的欣赏方式必须有点不同,不仅要关注我们看到了什么,还要关注它们是如何呈现的,为什么要如此呈现。为了有效提高我们的识别能力,我们要了解摄影机拍摄动作的不同方式,也就是不同的电影视点(cinematic point of view)[2]。在这个训练我们观影技巧的第一阶

[2] 视点问题在很大程度上和摄影机位置有关,因此本章介绍的视点是作为摄影的一部分讨论的。如果要了解视点转换的效果,请参阅第六章《剪辑》。

段，要求在影片故事情节的每个部分都不断思考如下问题：

- 摄影机从哪个位置、通过什么样的"眼睛"来拍摄这些动作？
- 摄影机的位置和特定的拍摄方式对观众的反应有怎样的影响？
- 观众的反应如何被视点的变化所控制？

最后一个问题极其重要，因为它表明电影的视点不必是恒定不变的（不像文学视点）。实际上，在电影中，恒定不变的视点会很容易让人感到乏味，会妨碍有效的信息表达。因此，观众希望电影导演能不断地从一个有力视点转换到另一个有力视点，让观众始终保持关注，而观众则会假定影片保持了视觉连续性和一致性，通过直觉跟上故事情节的发展节奏。

电影中常见的四种视点是：

- 客观视点（摄影机作为旁观者）
- 主观视点（摄影机作为动作的参与者）
- 间接主观视点
- 导演的解释性视点

一般而言，这四种视点在每部影片中都有不同程度的运用，如何运用则取决于戏剧情境，以及导演的创造性构想与风格的需要。

（一）客观视点

客观视点在大导演约翰·福特对"摄影机的哲学"的阐述中得到了很好的说明。福特认为摄影机是一扇窗户，外边的观众透过它看里面的人物和事件。我们受邀观看这些事件，好像它们正在一定距离外上演，但我们并没有被邀请参与。客观视点尽可能多地运用静止镜头以制造这种"视窗效应"，它专注地记录演员的表演而不让他们把注意力投向摄影机。客观视点暗示在摄影机和拍摄主体之间存在某种情感距离，好像摄影机仅仅在尽可能直接地记录故事中的人物和动作而已。多数情况下，导演使用自然、平常和直接的机位和角度。客观视点不评价或诠释任何动作，而仅仅是记录它、将它呈现在观众面前。我们从客观观察者的角度观看这个动作表演，不带任何个人色彩。如果摄影机移动，

图 5.1 客观视点
对于这个正在进行的棒球比赛的客观镜头，观众很显然只是旁观者，没有真正卷入到动作中。

也尽量不引起注意。

在多数影片中，为了清晰地呈现戏剧场景并使其保持连续性，需要使用一些客观视点镜头。客观视点需要观众自己去发现那些细小微妙但有重要意义的视觉细节（图 5.1）。不过，过度使用也许会让观众对画面失去兴趣。

（二）主观视点

主观视点提供了剧中动作参与者的视点，并让观众感受到该角色的情感变化。阿尔弗雷德·希区柯克的摄影哲学就和约翰·福特相反，他擅长创造出某种强烈情感，使观众陷入其中。他精巧地移动摄影机以创造扣人心弦的视觉镜头，迫使观众感到自己变成了剧中人并深切体验那些情感。对希区柯克来说，创造这种主观介入感的一个重要工具，就是娴熟的剪辑技巧和紧贴人物动作拍摄的视点，在他的文章《导演》（"Direction"）中有这样一段：

图 5.2　主观视点
在这个主观镜头中,摄影机让我们亲临比赛现场,我们获得了接球手的视点。

你会逐渐建立起某种心理情境,通过摄影机,一点一点地,先突出一个细节,再特写另一个。关键在于将观众拽入情境中——而不是让他们站在外边远远地观看。……如果你只是平铺直叙地把整个场景播放过去,仅仅把摄影机固定在一个角度,简单地把事件记录下来,你将失去驾驭观众的能力……你也无法让观众把注意力放在特定的视觉细节上,从而使他们对剧中人物感同身受[3]。

当电影采用主观视点时,随着我们越来越深入地卷入到故事情节中,我们的体验会更强烈、更即时。一般而言,这个视点需要通过摄影机的运动来保持,迫使观众看到剧中人所看到之物,仿佛自己就是那个剧中人物(图 5.2)。

[3] Alfred Hitchcock, quoted in Richard Dyer MacCann, ed., *Film: A Montage of Theories* (New York: Dutton, 1966), p.57. From "Direction" by Charles Davy; reprinted by permission of Peter Davies Ltd., publishers.

不过在整部影片中始终保持纯粹的主观视点几乎不可能，《湖上艳尸》（*Lady in the Lake*）曾进行这样的尝试。这部由罗伯特·蒙哥马利（Robert Montgomery）拍摄于 1946 年的故事片完全用侦探主人公的视角来讲述，我们唯一一次看到主人公的脸是在他照镜子的时候。他的手和胳膊偶尔出现在视线下方，就像他偶尔从他的视角也会看到自己的手和胳膊那样。在整部电影中保持纯粹主观视点的困难显而易见，因为信息交流的清晰性和影片的连续性要求影片在客观视点和主观视点之间不断切换。

客观视点经常通过下列方式转换为主观视点。首先，一个客观镜头显示角色在看银幕外的某样东西——称为**外视镜头**（a look of outward regard），诱使我们去猜测他正在看什么，接着下一个镜头称为**视线镜头**（eye-line shot），从主观视点拍摄显示出角色正在看什么。因为两个镜头之间这种简单的逻辑关系使画面从客观视点到主观视点的转换显得非常流畅自然，所以这种手法在电影中很普遍。

视点从主观到客观的转换，以及画面与声音的紧密结合，可以通过下面的例子得到进一步的说明：

定场镜头：从街角以客观视点拍摄，聚焦于一个在街道中央用气锤工作的工人（明显的距离：15—20 米）。声音：气锤响亮的嘎嘎声和街上的其他噪音混合在一起。

切换到主观视点：从工人的视点拍摄的气锤和工人剧烈震动的小臂及双手的特写。声音：气锤声几乎震耳欲聋，听不到其他声音。

切换到客观视点：在工人身后，一辆重型卡车转过街角，向他快速逼近。声音：气锤响亮的嘎嘎声、街上其他的噪音和卡车逼近时愈来愈响的声音。

切换到主观视点：从工人的视点看到的气锤和手部的特写。声音：先只听到震耳欲聋的气锤声，然后是掺杂着气锤声的愈来愈响的尖利的刹车声。

快速切换到新的主观视点：卡车车头从 3 米以外向摄影机逼近。声音：尖利的刹车声愈来愈响，气锤声停止了，响起了一个女人的尖叫声，又被可怕的重击声所打断，然后是一片黑暗和瞬间的寂静。

切换回客观视点（从街角拍摄）：失去知觉的工人躺在停下的卡车前。好奇的围观者在他身边围了一圈。声音：各种声音混合在一起，包括惊慌失措的叫声、街上的噪音和远处救护车的鸣笛声。

从客观视点到主观视点的不断转换使观众清楚理解了事件的发展演变，同时让观众产生了身临其境般的强烈感受。

（三）间接主观视点

间接主观视点并不提供动作参与者的视点，但它带领我们紧贴动作场面，让我们密切涉入，感受强烈的视觉体验。设想一下表现人物情感反应的特写镜头。我们意识到自己并不是该角色，但我们仍然能深切感受到那种用主观镜头传达的人物情感。一个因痛苦而扭曲的脸部特写镜头要比一个从较远距离拍摄的客观视点镜头更能让我们体会到角色内心的痛苦。另一个例子，在老式西部片中经常见到。在匪徒袭击驿站马车的场景中，导演插入了马蹄狂奔的特写镜头，来表现追逐时的激烈气氛和刺激场面，把我们带入场景中，仿佛就站在旁边，让我们的心情倍加紧张。这种间接主观视点让我们产生一种参与感，但并不通过任何剧中人的视点来展现动作场景（图5.3）。

间接视点镜头实现这种效果的关键是镜头要贴近动作，正如希区柯克阐述的那样：

> 你要做的是……让观众感到身临其境，用各种效果……将观众引入剧情中。……比如说你在看拳击比赛，坐在后面八到十排的位置；那和坐在第一排、透过拳台周围的绳索向上看，效果一定非常不同。当两个拳击手相互击打时，你几乎能沾上飞溅的汗水。
>
> 在《精神病患者》中，剧中人物一闯进来开始捅刀子，你就置身场景中了。哦，你绝对置身其中。你看，和剧中人物的距离，就是这么重要。[4]

[4] Alfred Hitchcock, quoted in *Directing the Film: Film Directors on Their Arts*, edited by Eric Sherman (Los Angeles: Acrobat Books, 1976), pp.254—255.

图 5.3　间接主观视点
虽然这个镜头不表现任何人物的视点，但间接主观视点镜头让我们接近动作并将我们引入剧情——在击球手等待击球时镜头聚焦于他紧张的手。我们如此接近球手，因而会对他产生认同感并体验到他的紧张。

这个"和剧中人物的距离"使观众对《精神病患者》中浴室杀人镜头的反应非常不同于对《邦妮和克莱德》结尾同样暴力的场面产生的反应。在那场慢动作的死亡之舞场景中，几乎没什么表现邦妮和克莱德的间接主观特写镜头，主要是客观视点，观众如同摄影机一样，站在一边，远离被伤害的可能。在《精神病患者》中，在偶尔出现的主观视点和间接主观视点特写镜头之间的快速切换把观众置于和珍妮特·李[5]一起淋浴的位置，创造了身临其境的危险感。

（四）导演的解释性视点

　　导演总是以各种方式微妙地操纵我们的视点。电影制作者不单选择要给我们看什么，还包括我们如何看。通过从特殊角度或用特殊镜头拍摄，在或缓或急的运动中拍摄，以及其他技巧，导演赋予电影画面某种调子、感情态度或风

[5]　珍妮特·李（Janet Leigh）饰演此片"浴室谋杀"场景中的被害者。——译者注

图 5.4 导演的解释性视点
导演以极端低角度的视点拍摄击球手,使我们用一种特别或反常的方式去看他,这也许是要让我们体验投手的情绪视点,他也许正准备在这比赛处于胶着状态的时刻投出有力的一球。

格。因此我们不得不以某种方式对看到的内容做出反应,进而体验到导演的解释性视点。我们意识到导演想要我们以某种特别的方式来看这个动作(图 5.4)。

下面这个典型的西部片镜头中存在着所有四种视点,展示驿站马车被土匪攻击的过程。

客观视点:在画面一侧距离 15—20 米远的地方,马车正被劫匪们追赶。可通过固定机位摄影机的摇镜头(从左至右或相反)或者让摄影机沿着(或平行于)马车行驶路线移动拍摄。

主观视点:以驾车人的视点拍摄,越过马的后背向前看,视平线下方可以看见拽着缰绳的手和胳膊。

间接主观视点:侧面拍摄驾车人面部特写,他扭头向后看(外视镜头),表情紧张而坚定。

主观视点:匪徒极力追赶马车,以驾车人的视点拍摄,视线越过马车的顶部向后看。

间接主观视点：驾车人的面部特写，面朝前，紧握着缰绳，表情坚定牙关紧咬，脸上淌着汗，大声催马快跑。

导演的解释性视点：马侧面轮廓的慢动作特写，它们紧张地睁大眼睛，嘴巴被马嚼子紧紧勒住，脖子上像泡沫一样的汗水飞洒。（通过慢动作拍摄的这个镜头，导演实际上评价了这个动作场景，告诉我们要怎样去看。这个慢动作摄影表现了马的疲惫不堪，强调它们正在竭尽全力，让我们感到马车逃生机会渺茫。）

虽然需要一些练习才能识别出一个电影段落中的各种视点，但这基本上还是一个比较简单的过程。看电影的艺术的下一个阶段稍微有点复杂，要分析电影构图的不同方面并充分地理解摄影师的技巧。

四、电影的构图元素

视觉构图的原则从古代就已确立起来。这些所谓自然法则集中于三个非常简单的视觉观念，在绘画和图片摄影中都有所体现：

1. 垂直线条显示出力量、权威和尊严。
2. 穿越画幅的对角线显示出运动和充满动感的移动——超越障碍的力量（图 5.5）。
3. 曲线表现流畅和感性；暗示圆形运动轨迹的构图还可以激发兴奋、陶醉、愉快的感受。

根据内斯特·阿尔门德罗斯的说法，摄影师必须知道这些原则，但是也必须"忘记它们，或至少不是有意识地时时刻刻想着它们"[6]。

一部电影味十足的影片是一个独特的媒介，因而导演和摄影师要解决的构图问题也是独特的。他们要谨记的是，每个镜头（摄影机不间断地拍摄所记录下的一段胶片上的影像）都只是一个碎片，是连续视觉流中的构成元素。他们

[6] Nestor Almendros, *Man With a Camera*, translated by Rachel Phillips Belash (Boston: Faber and Faber, 1984).

图 5.5　有表现力的构图
在影片《乐队造访》（*The Band's Visit*）的这个场景中，走廊两侧扶手形成的对角斜线与士兵制服肩章的线条平行，画面动感十足。

拍摄的每个镜头都应对影片整体有所贡献。拍摄一个镜头的困难因画面本身的移动而更加错综复杂。画面在持续不断地变化，而摄影机以每秒24格的速度记录这些运动。镜头中的每帧画面不可能都按照静态摄影所使用的美学构图原则来拍摄。摄影师在各个镜头中所做出的选择要遵循电影媒介的特性。对每个镜头的设计都必须意识到应符合电影构图的目标。这些目标包括（1）关注最有意义的物体，（2）保持画面的动感，（3）制造景深幻觉。

（一）关注最有意义的物体

首先，拍摄的镜头必须将观众的注意力吸引到场景中并集中到具有最重要剧情意义的物体上。只有实现了这个目标，电影的创作思想才能有效呈现。电影制作者引导观众注意力的方法有以下几种：

- **物体的尺寸和距离**：通常，眼睛会被更大、距离更近的物体吸引，而不会去看较小、较远的物体。举例来说，位于前景（距离摄影机更近而显得更大）的演员面孔与位于后景的面孔相比，更容易成为我们注

意的焦点。通常情况下，物体的尺寸以及与摄影机的相对距离是决定视觉关注中心的重要因素（图5.6）。

- **变焦程度**：眼睛也会自动地去看那些呈现得最清晰的物体。如果前景中的面孔有些模糊，而在后景中的面孔尽管较小、较远但更清晰时，我们的眼睛会去看后景清晰的面孔。清晰聚焦的物体会把我们的注意力从更近、更大然而对焦模糊的物体上移开，即使前景物体占据了银幕的一大半（图5.7）。

- **大特写**：特写镜头是近距离拍摄的人物或物体。极近距离拍摄或大特写的镜头让我们极度贴近中心关注对象（比如演员的面孔），而不能去看其他内容。因为面孔填满了整个银幕，没什么其他内容可看（图5.8）。

图5.6 大小和物体距离
在很多情况下，我们的注意力自然地被更大、更近的物体或面孔吸引，比如图片中这个女性面孔对注意力的吸引会超过更小、更远的物体或面孔。

图5.7 聚焦的清晰度
当更大、更近的面孔在前景是虚焦或模糊状态时，我们的注意力被吸引到清晰聚焦的更小、更远的面孔上。眼睛会自动地寻找最清晰的东西。

图5.8 大特写
在电影《钢铁侠》的这个场景中，毫无疑问，我们的注意力被小罗伯特·唐尼（Robert Downey Jr）极富表现力的特写镜头所吸引。

图 5.9　运动中的后景
在《十面埋伏》的这场戏中,尽管后景中的武士们在不断移动,但他们只是构成了竹林间常规化的人物活动,我们的注意力仍停留在相对静止而情节上更重要的章子怡饰演的武者身上。

- **运动**:眼睛也会被运动的物体所吸引,一个运动的物体能将我们的注意力从静止的物体上转移开。因而,单个的运动物体在静止的场景中会吸引我们的注意力。相反,如果运动和流动是后景的普遍状态,那么运动物体不能让我们的注意力从静止但情节上更重要的物体上转移开(图 5.9)。
- **人和物的安排**:导演通过对人与物的相互位置的安排,吸引我们的注意力。因为每组安排都由人与物之间复杂的相互关系及这一戏剧场景的性质所决定,导演更多依赖于正确的直觉,而非任何构图规律(图 5.10)。
- **前景构图**:导演可能会将最重要的人或物和其他次要的人或物一同安排在前景中。为了保证我们的注意力不被作为背景框的次要人或物分散,导演常常通过最亮的照明和最清晰的对焦来突出最重要的主体(图 5.11、图 5.12)。
- **光线和色彩**:对光线和色彩的特殊使用也有助于将视线集中于最有意义的物体。明暗反差强烈的区域很自然地会形成视觉中心,同样,明亮的色彩在低调或灰暗的背景下也会成为视觉中心(图 5.13)。

在每个镜头的创作中,电影制作者不断地运用这些技术,有时分开有时组合使用,使我们的注意力专注于最有戏剧意义的物体上。电影制作者们将我们的思想和感情引到他/她想要我们去的方向。如何吸引观众的注意力确实是电影创作中最基本的考虑,不过下面我们将看到,这不是唯一要考虑的因素。

图 5.10　人物和物体的戏剧性的安排

电影创作中没有安排人物和物体位置的固定模式。导演在创作每个镜头时必须依赖正确的直觉，以传达戏剧场景的性质，并通过安排演员的位置揭示微妙和复杂的相互关系。上图里娜·威特穆勒（Lina Wertmüller）的《七美人》（*Seven Beauties*）的场景里，我们的注意力集中在吉安卡罗·吉安尼尼（Giancarlo Giannini）身上，因为其他人物身处的位置，还因为他位于由后景的大厅所构成的建筑框架的中心，且他的站姿也使他成为主要关注对象。

图 5.11　前景构图

在《外星人》中，彼得·考约特（Peter Coyote）和迪·华莱士（Dee Wallace）在前景中讨论，形成了一个取景框，吸引我们把注意力投向后面的听者亨利·托马斯（Henry Thomas）。布光的微妙差异，以及托马斯在塑料管道的中心位置，也在引导我们关注他。

图 5.12　有威胁性的构图

在米拉·奈尔（Mira Nair）的《同名人》（*The Namesake*）的镜头中，一个新移民的新娘［塔布（Tabu）饰］身处一群不熟悉的纽约人中间，饱受惊吓、神色不安，引起观众的持续关注。

第五章　摄影与特殊视觉效果

图 5.13　高光比

上面两幅图片来自《圣雄甘地》(Gandhi) 和《两个情人》(Two Lovers)，都以反常的方式使用了高光比来吸引我们的注意力。在《圣雄甘地》的场景中，印度炎夏时节明亮的阳光将甘地［本·金斯利（Ben Kingsley）饰］的身影衬得很突出。在《两个情人》的场景中，在父母的公寓中，理纳德［华金·菲尼克斯（Joaquin Phoenix）饰］的房间很黑，我们的注意力被吸引至他被灯光照亮的面部，灯光来自他情人房间［格温妮丝·帕尔特罗（Gwyneth Paltrow）饰］的窗户。

（二）保持画面的动感

因为电影化的电影的核心特征是连续的运动——流动的、持续变化的画面——导演或摄影师必须在每个镜头中建立起这种运动和变化的特质。为了创造持续变化的视觉流，摄影师要运用下面几种技术。

1. 固定取景框内的运动

固定摄影机拍摄的画面类似于我们透过窗口观看的效果。采用固定取景框内的运动（fixed-frame movement）时，摄影机保持在同一个位置，拍摄一个地方，好像我们在凝视什么。导演通过主体的动作来使镜头产生运动和变化。运动可以快速而狂乱（像酒吧里躁动的身体动作），或平静而不易察觉（如演员正常说话或动作时的面部表情变化）。

在固定取景框内有几种可能的运动形式。可以是横向运动（在画框里从左至右或从右至左）、纵深运动（迎向或远离摄影机），或者是对角线运动（混合了水平和纵深运动）。纯粹的水平运动制造出在平面上（银幕即是平面）运动的印象，会让人注意到电影媒介的局限性之一：二维平面性。因此，为了创造三维的幻觉，摄影师喜欢纵深运动（迎向或远离摄影机）和对角线运动，而非单纯的水平方向运动。

2. 摇镜头和升降镜头

通常当摄影机被固定在某个位置上时，它通过类似人类在观察时头和眼睛的运动来拍摄运动过程。摄影机的这种运动方式实际上就是模拟了人类的视域。如果我们身体固定不动，从左到右转动头和脖子，加上眼睛往两边的侧视，我们的视域是一个稍稍超过180度的弧形。如果我们的头和眼睛仅仅上下移动，那么眼睛所及视线范围至少在90度。多数摄影机的运动都在这些自然的人类视域限制之内。仔细观察摄影机的运动将帮助我们弄清这些限制。

（1）摇镜头 让摄影机的视线在水平方向上左右移动，称为摇镜头（panning，横摇）。摇镜头最普通的用法是跟踪主体的左右运动。比如在西部片中，摇镜头就可以发挥这方面的功能。马车队被土匪袭击，按弧形路线逃离并准备防御。拍摄这个镜头的摄影机固定在一个移民西部的女拓荒者身后，镜头越过其肩膀拍摄，她举起来复枪瞄准包围上来的土匪。这些包围上来的土匪从画面右边向左边运动。摄影机（和来复枪）移动到右边，发现一个主体（目标土匪）。而后，随着目标匪徒骑马向前冲，摄影机和来复枪又水平摇到左边。当他到达画面中心位置，来复枪开火，我们看到他掉下马来滚到画面中心的左侧。接着，摄影机摇回右边去寻找下一个目标，或者通过剪辑切换到下一个镜头，摄影机对准了下一个目标匪徒（他的位置更靠右边），重复刚才的拍摄模式。

另一种摇镜头用于从一个主体到另一个主体的转换，在拍摄西部小镇的街头枪战场景中会用到。摄影机固定在街道一侧，位于决斗的两个枪手之间。镜头先呈现出右边那位紧张而又沉着的枪手，之后离开他，慢慢摇到画面左边，聚焦于同样很紧张、蓄势待发的对手。

人的眼睛通常会从一个感兴趣的对象瞬间转移到下一个身上，所以摇镜头必须出于某种剧情需要；否则，它会显得不自然且很卖弄。摇镜头的使用有几种可能的原因。在枪战场面中，镜头缓缓地从一个人摇到另一个人身上的运动可以延长时间，强化悬念和观众对第一个拔枪动作的期待。它也通过拍摄街头两侧围观者脸上的恐惧和不安，反映出整个环境的紧张气氛。镜头呈现他们脸上恐惧的表情或他们在慌乱地寻找遮挡，此时，这些路人成为次要主体。最后，摇镜头可简单地用于确立两个人物间的相对距离。虽然这种类型的摇镜头很有效，但也必须有节制地使用，特别是在两个主体之间有大量的"闷屏"（dead screen，指没有任何剧情或美学方面视觉信息的银幕区域）时，更要谨慎使用。

在极少数情况下，用完整的 360 度全景摇镜头拍摄会产生很好的表现效果，尤其是当剧情需要扫视整个场景的全景视图时。如西德尼·吕梅的《长日入夜行》（*A Long Day's Journey Into Night*）就运用了完整的 360 度摇摄，清晰地展现了逃跑的绝无可能和处境的绝望。同样，当人物在不熟悉和不曾预料的环境中醒来时，360 度摇镜头也用于戏剧化地呈现他的处境。比方说，一个人在监狱的格子间醒来，会尽可能转动身体来彻底观察所处的环境。

（2）**升降镜头**　让摄影机的视线在垂直方向上下移动，称为升降镜头（tilting，直摇）。升降镜头模仿我们头部和眼睛的垂直运动。下面这个假设的场景能说明如何使用升降镜头。摄影机在飞机跑道的末端以固定机位拍摄，聚焦于一架正向摄影机方向滑行的喷气式飞机。当飞机升空时，摄影机向上摇，跟随飞机的轨迹直至爬升到头顶正上方。到达这一点后，虽然在技术上可以绕轴转动摄影机，在一个连续镜头内持续跟拍飞机，但镜头到此停了下来，摄影机调整到相反方向开始了下一个镜头。这第二个镜头的开始，飞机仍在头顶上方，接着摄影机向下摇，随飞机渐行渐远。假使我们站在摄影机的位置，我们就会这样观察飞机的起飞过程，而摄影机的这个移动过程就近似于我们的观察动作。接下来，当飞机转向右边开始爬升时，摄影机向对角线方向运动呈现它的爬升，混合了水平摇和垂直摇的拍摄动作。因此，虽然摄影机在固定机位，它也足够灵活能跟上飞机的运动，如下箭头标示了飞机的动作过程：从起飞到升上头顶↑，越过头顶并转弯↘，转弯并爬升↗。

在多数水平和垂直摇摄的镜头中，摄影机的运动近似于通常人们观察事物的方式。每一部电影中都有很多以这样的手法拍摄的镜头，以一个在现场的人的视点来呈现故事。

3. **变焦镜头**

到目前为止，在我们所描述的技术中，摄影机都保持着固定的机位。然而，即使固定摄影机能平摇或垂直摇，它仍缺少创造真正的电影世界所必需的流动感。变焦镜头（zoom lens）提供了解决这个问题的方法。变焦镜头——一组在不同焦距下可以保持画面焦点不变的透镜——能在摄影机保持不动的情况下让镜头看上去靠近或远离主体。变焦镜头能将主体放大到十倍以上，看起来我们更加接近拍摄目标，而目标与摄影机的实际距离并未改变。

在棒球场上，将摄影机固定在本垒板后方，拍摄一百多米以外的中场手，在镜头中他显得非常渺小，用裸眼看他也是同样的大小。通过变焦镜头拍摄，摄影师可以始终以他为焦点，在拍摄效果上我们看起来平稳地向中场手推近，直到他的身体几乎充满整个银幕，仿佛我们正在10米开外或更近的距离看他（图5.14）。摄影机只是放大了人物形象，但产生了向主体靠近的感觉。通过反向操作，将镜头拉远，摄影师可以制造出离开主体的运动效果。

变焦镜头的使用不仅使我们观察事物更清晰，而且让我们产生一种可以自如地进出画面的感觉，由此增加我们的兴趣和介入程度。所有这些效果，都是在摄影机本身没有任何移动的情况下产生的。

4. 运动镜头

当摄影机本身开始运动时，运动形式就有了惊人的变化。将摄影机从固定位置上解放出来，摄影师能够创造出一个不断转换的视点，对着静态主体拍出动感画面。通过将摄影机安装在支架或摇臂上（摇臂则固定在轨道或推车上），摄影师可以沿着轨道平滑地移动摄影机，从侧面、上方、前面、后面甚至下方拍摄奔跑中的

图 5.14　在动作中变焦

这三幅画面表现了用变焦镜头连续拍摄单个动作的不同阶段。在拍摄伊始，中场手开始追逐飞行的球。在这个阶段，球员在银幕上只占非常小的部分。在拍摄的中间阶段，球员的画面被放大了——他的成像大了三倍。在他抓住球的时刻，镜头焦距继续拉长，直到他的身形充满了整个银幕。

第五章　摄影与特殊视觉效果

马。因此移动摄影机能满足几乎任何故事情境中对运动画面的要求。

摄影机缓慢移动的镜头往往能在电影开场和结尾有效地建立起故事的框架。通过让摄影机缓慢而平稳地移动进入一个场景中,摄影师带着我们走进电影叙事的中心地带,让我们涉入剧情的同时,制造出一种神秘、有所发现、有所期待的感觉。相反方向的运动——远离场景——经常被用来传达一种影片即将结束的强烈感觉。当镜头所拍摄的动作画面还在继续进行时推远摄影机尤其具有明显效果,如影片《希腊人佐巴》(*Zorba the Greek*)在最后一个航拍镜头中,表现了佐巴(安东尼·奎因饰)和他的朋友[阿兰·贝茨(Alan Bates)饰]在沙滩上跳舞的情景。镜头缓缓退出,舞蹈仍在进行,让我们觉得他们会永远这么跳下去。

移动摄影机位能制造出强烈的即时感和运动感,法国导演阿贝尔·冈斯(Abel Gance)在他1927年的作品《拿破仑》(*Napoleon*)中就力图表现出这种效果。1981年该片重新发行,在它的宣传手册中,电影史学家凯文·布朗罗(Kevin Brownlow)这样描述冈斯和他的电影:

> 对他来说,摄影机三脚架是给跛足的想象力准备的拐杖。他想做的是解放摄影机,扛着它冲进表演场景中,使观众从单纯的观看者变为积极的参与者。
>
> 德国电影制片厂的技术人员给摄影机装上了轮子,而冈斯给摄影机插上了翅膀。为了拍摄穿越科西嘉岛的追击中的快速穿插镜头,他曾把摄影机绑在马背上;他曾把摄影机悬挂在越过头顶上方的缆线上,像一个微型的缆车;他还曾把摄影机固定在巨大的钟摆上,在常规场景中制造出了让人眩晕的风暴的效果。[7]

在某些电影中,摄影机的运动可以造成场景的戏剧效果。在电影《北方风云》(*North Country*)很关键的一场戏中,导演尼基·卡罗(Niki Caro)出乎意料地将摄影机绕在门廊一角的柱子上并绕着柱子转圈,门廊内,母亲查理兹·塞隆(Charlize Theron)正在对十几岁的儿子说出他身世的秘密:电影图像

[7] 引自《拿破仑》重新发行时印制的宣传手册。

的运动仿佛对应了场景中人物情感的巨大变化。

两项现代新技术的发明极大地提高了摄影机的可移动性。第一项就是斯坦尼康（steadicam），它是一种带有内嵌陀螺仪装置的单人便携式摄影机稳定器，这个陀螺仪装置能避免任何突然晃动的影响，甚至扛着它跑上台阶或跑下布满岩石、崎岖不平的山路时，也能拍摄出流畅的、稳如磐石的画面。第二项发明是航拍摄影机（skycam），这是一种小型、计算机化的遥控摄影机，可固定在轻质镁金属杆的顶端或者以最高 20 英里的时速"飞"在电缆上，并且能飞到缆线能牵引到的任何地方。将带有陀螺稳定器的摄影机固定在直升机上也可以拍摄出壮观的回转镜头。

5. 剪辑和运动

剪辑过程也对创造富有电影感的视觉流做出了很大贡献。实际上，剪辑经常创造出电影中最具有活力的视觉节奏，例如，剪辑的切换和转场使我们从一个远镜头（从远处拍摄的镜头，能展示出主体以及所处的环境）瞬间跳到特写镜头，从一个拍摄角度转换到另一个角度，从一个场景进入另一场景中。

因此摄影师可以运用各种各样的技术——或单独或组合使用——来使视觉形象保持动感：

- 主体在固定取景框内的运动
- 摄影机垂直或水平的运动（垂直或水平摇镜头）
- 观众感觉明显的朝向或远离取景框中拍摄对象的移动（变焦镜头）
- 摄影机完全自由的运动和不断变化的视点（移动摄影机和剪辑切换）

6. "闷屏"和"活屏"

导演也必须在另一种意义上保持画面的生动性。几乎在每个镜头的每一帧画面中，导演都试图传达足够多的重要信息（图 5.15）。为了得到这样的"活屏"（live screen），每个镜头必须经过构图设计，使视觉画面承载够多的电影信息，大面积空洞无意义的银幕画面（闷屏）应被避免，除非是在某些情况下，要用闷屏达到特定的戏剧目的。

图 5.15　被填满的银幕
保持银幕生动的最显而易见的方式是用视觉信息填满几乎每平方英寸的银幕,如上图《最后的苏格兰王》[*The Last King of Scotland*,由福里斯特·惠特克(Forest Whitaker)和詹姆斯·麦卡沃伊(James McAvoy)主演]中的场景。

(三) 制造景深幻觉

电影构图也要注意景深幻觉的制造,这对于在实质上就是二维的电影银幕来说非常关键(图 5.16、图 5.17)。为了取得这个效果,摄影师要使用几个不同的技巧。

1. 让主体运动(固定取景框)

当运用固定取景框构图时,导演拍摄主体靠近或远离摄影机——或者迎面而来,或者对角线方向——制造出景深幻觉。纯粹的左右水平运动与摄影机的拍摄方向垂直,会造成二维画面的效果,为了避免使图像显得过于平板,应尽量少运用这类镜头。

2. 移动摄影机

把摄影机安装在卡车和移动摄影车上,让摄影机接近或者远离相对静止的拍摄对象,制造出景深感。当摄影机经过或者在被摄体物体周围运动时,我们可以意识到画面的空间深度,因为摄影机镜头在真实地运动,镜头两边的物体在不断地改变它们的相对位置。这个改变源于移动摄影机观察物体的角度的变化。导演艾伦·德万(Allan Dwan)这样描述这种幻觉:

图 5.16　运动的背景，活跃的前景
导演试图将运动结合进每个镜头中，并经常使用背景中自然的运动来保持银幕的生动。这种次要的背景运动，不会让我们的注意力离开拍摄主体。电影《伯恩的最后通牒》(*The Bourne Ultimatum*) 的这个场景拍摄了马特·戴蒙（Matt Damon）身后人们乘电梯上楼的背景，使他的跑步镜头更加生动。

图 5.17　静止背景强烈的视觉冲击
电影《曼哈顿》的这个场景中，黛安·基顿和伍迪·艾伦的形象在画面中只占很小的部分。背景中的皇后大桥造就了构图的美感和强烈的三维空间感，并且强调出影片不可或缺的地域特点。

任何时候，当你推着摄影机拍摄时，为了得到真正的效果，你都必须经过某些东西。如果推着摄影车拍摄经过一棵树，它就好像会转过来。它转了个圈，不再是平面的。但是扛着摄影机站着不动并拍摄一棵树，只能拍成一棵平面的树。[8]

3. 貌似移动的摄影机（变焦镜头）

通过放大或缩小拍摄对象的画面，变焦镜头让我们产生被拍摄对象靠近或远离摄影机的感觉。理所当然，变焦镜头也可用来制造景深幻觉。但是因为摄影机在变焦过程中位置不改变，所以就没有真正改变透视角度。镜头两边的物体不会像在摄影机发生移动时那样改变相互间的位置关系，因此，变焦镜头在制造景深幻觉方面不如移动摄影机那样有效。

4. 改变焦平面（调焦）

大部分摄影机，包括拍摄静止图片的照相机，都可以聚焦于不同距离的物体。因为眼睛通常被看得最清楚的物体——也就是成像最清晰的物体吸引，摄影师能通过移焦（rack focus）创造出三维画面——在一个连续镜头中轮番将焦

[8]　Alan Dwan, quoted in *Directing the Film*, p.108.

图 5.18　移焦——更深地卷入画面中的运动

因为我们的注意力自然而然地落在看得最清楚的物体上，在一个连续的镜头中，通过改变焦点可以制造出景深幻觉。这三幅图呈现出一个连续镜头变焦的不同阶段。在第一幅图中，我们的注意力被清晰聚焦的击球手所吸引。当镜头推进时，先聚焦于投球手，接着聚焦于游击手。镜头给我们这种感觉，我们正更深地进入三维的画框内。（这个顺序也能反过来，聚焦开始于游击手，结束于击球手。）

点对准处在不同焦平面的物体（和摄影机不同距离的物体）。如果画面包含三张面孔，与摄影机的距离都不同，摄影师可能首先对焦于最近的面孔，而后继续对焦于第二张和第三张面孔，由此在取景框内制造了景深幻觉（图 5.18）。

5. 深焦

与改变焦平面效果恰好相反的是深焦（deep focus）——用特殊的镜头让摄影机对距离半米到一百余米范围内的拍摄对象同时聚焦并获得同等清晰度。这深度聚焦模拟了人眼以清晰的焦距看到一定范围内的所有物体的能力（图 5.19）。这种深焦技术的长期使用对观众观看电影情节的方式产生了极大的影响。弗兰克·布雷迪（Frank Brady）曾描述过摄影师格雷格·托兰德在《公民凯恩》中对深焦的使用：

> [深焦]允许摄影机一次拍摄记录不同距离内的多个事物，它们都保持锐利、清晰的聚焦，而没有变成虚化的背景。这种深焦摄影让画面同时呈现几个视觉或兴趣中心，可以覆盖人眼视觉范围。它让观

图 5.19　深焦

在安德林妮·夏莉（Adrienne Shelly）的《女招待》（*Waitress*）中，尽管内森·菲利安（Nathan Fillion）、凯丽·拉塞尔（Keri Russell）与摄影机距离不同，但都获得了同等清晰的聚焦。

众自己（而非摄影机）决定关注哪个人物或动作。本质上，这种拍摄形式让观众拥有了观看舞台剧一样的自由，他不会被迫去看一个特写或某一个角色——而在看电影时经常会有这种情况——他可以看任何事物，或一切事物，只要是发生在舞台上……它是一项极具创新的大胆技术，[导演]奥逊·威尔斯让托兰德使用这种充满活力的深焦镜头拍摄了尽可能多的场景。[9]

因为每个镜头在几个景深平面上都设置了丰富的视觉和情节信息，所以当画面使用深焦镜头时，剪辑的节奏要慢一些。

6. 人物位置的三维安排

在创造三维画面时最需要考虑的就是怎样安排被拍摄的人和物。如果他们被放在几个不同的焦平面上，摄影师就是面对一个真正的三维场景来拍摄了。没有这样的安排，前面讲述的各种丰富的画面效果和拍摄手法就没有真正的意义了（图 5.20）。

[9]　Frank Brady, *Citizen Welles: A Biography of Orson Welles*（New York：Doubleday, 1989），p.257.

图 5.20 被摄人物和物体的三维调度
在电影《卡萨布兰卡》中,为实现这个场景的三维空间效果,导演精心安排了亨弗莱·鲍嘉周围人物的位置。

7. 制造前景框

当拍摄主体处于由画面前景中的一个或多个物体构成的取景框中时,同样也可以取得三维空间的效果。如果构成取景框的前景物体对焦清晰,三维空间感就会很强烈。如果前景物体对焦模糊,或采用柔焦效果拍摄时,三维效果就会减弱些,但不会完全失去空间感,而且整个场景的情绪和气氛会有所改变(图 5.21)。

8. 特殊光效

通过精心控制光线的角度、方向、强度和性质,导演能进一步增加景深幻觉(图 5.22)。有时,为了突破取景框的限制,导演甚至会控制光源及其方向。通过把光源放在镜头拍摄范围外——放在摄影机的边上或后面——使取景框外物体的阴影落到取景框内,由此暗示出其他物体的存在。这些镜头之外物体的阴影,可以大大增强镜头的三维空间感(图 5.23)。

图 5.21　制造前景框
在左图中，前景中的酒杯和玻璃水瓶清晰聚焦，框住了女人的面孔，在右图中，它们则完全模糊。

图 5.22　通过布光制造景深
左图中，扁平光使景深感降到最低。右图中，当光的角度、强度和性质发生改变后，同一个场景具有了更强的景深感和戏剧冲击力。

第五章　摄影与特殊视觉效果　　151

图 5.23　具有三维空间效果的阴影

图中是查尔斯·劳顿（Charles Laughton）的《猎人之夜》（*Night of Hunter*）的一个场景，孤儿约翰（John）站在那儿守护正睡觉的妹妹珀尔（Pearl），同时看着窗外邪恶的"传教士"哈里·鲍尔斯［Harry Powers，罗伯特·米彻姆（Robert Mitchum）饰］。米彻姆坐在院子里的长椅上，他身后的煤气灯照出他的影子，穿过窗户，投射在房间后面的墙壁上。如果场景是平均布光，没有阴影的话，它就只有两个重要的深度平面：熟睡中的珀尔在前景，约翰站在后景。虽然影子的存在仅增加了一个真实的深度平面（墙壁），我们却能感知到五个空间层面上的被摄体和它们的轮廓：坐在院子里的米彻姆、窗户的框子、在睡觉的珀尔、约翰和后面的墙。对于场景的戏剧表现力更重要之处在于，米彻姆的影子赫然出现在墙上，并且看上去像是在威胁约翰投在墙上的影子，让观众切实感觉到他就在房间里。

9. 利用反射

导演也会充满想象力地使用反射来制造一种深度感并赋予画面更多的信息。比如在《愤怒的葡萄》中，约德一家人乘坐卡车在夜晚穿越莫哈维沙漠，摄影机透过挡风玻璃拍摄下他们正在经过的陌生世界。同时，玻璃上反射出了脸色苍白、失魂落魄的汤姆、阿尔（Al）和约德爸（Pa Joad）的样子，他们正谈论着眼前看到的一切。用这个方法，可以将通常需要用两个镜头传递的信息压

缩在一个镜头中。同样的表现手法也出现在《赤裸追凶》中，父亲［乔治·C. 斯科特（George C. Scott）饰］开着车，在尽力跟踪离家出走的女儿，透过前挡风玻璃，可以看到他忧心忡忡的脸，而大都市的红灯区中刺眼的霓虹灯映射在玻璃上，（因此，也就）映射在他的脸上（图5.24）。影片《公民凯恩》里，在主人公的第二任妻子离开他后，其宅邸"仙乐都"阔大门厅两侧的多面装饰镜中映出了许多个查尔斯·福斯特·凯恩。

影片后部出现的这个镜头，强化了贯穿全片的人物性格谜团。影片向新闻调查记者们揭示出，从外在角度看，非凡的凯恩集多个角色于一身。观众也由此明白，从人物内在角度，和大多数人一样，凯恩在很大程度上也具有分裂的人格。这个著名的镜廊场景也出现在影片《上海小姐》（The Shanghai Lady）的结尾，而奥逊·威尔斯这次是运用此手法保持心理悬念。

本节描述的这九种三维空间效果和3D、宽银幕立体电影之类的特殊三维放映系统没什么关系。但是其中大多数技巧都能制造出相当有效的景深幻觉。虽然电影制片厂和大众对于3D电影再度表现出热情，也出现了一些新的投影技术，

图5.24　反射的特殊用法
忧心忡忡的父亲乔治·C.斯科特穿过大城市的红灯区寻找出逃的女儿，在《赤裸追凶》的这个场景中，通过拍摄他反射在车窗上的形象，导演保罗·施拉德不仅创造出了扩展的空间深度，而且实际上使画框的信息加倍——我们看到的不仅是父亲所见的内容，还有他对这些内容的反应。

但 3D 效果并没有很大提高——除了成本超级昂贵、制作极其精良的例子，比如《阿凡达》。而且观众还是需要戴上麻烦的 3D 眼镜。不时出现的"文学品质"低下的 3D 影片也对这一技术产品的推广产生了负面影响。也许莉莉·汤姆林（Lily Tomlin）关于 3D 电影中"鲜活情节"的评述对这个问题作了极好的总结：

> 3D 影片《非洲历险记》（*Bwana Devil*）毫不夸张地被称为"时代的奇迹"，在电影海报上这样承诺着："狮子卧在你腿间！情人躺在你怀里！"……观众还能要求什么？哦，也许是一个更好的剧本。是否存在这样一个规律，就是每次技术前进一大步，我们就需要后退一步，回归陈腐乏味？实际情况往往是，我们期待的技术飞跃最后却被证明是技术垃圾。[10]

如果想要更多地了解 3D 影片，请看本章第七节"动画片中的特效"。

五、特殊电影技巧

导演和摄影师也会运用多种特殊视觉技巧来突出所拍摄的动作情节或戏剧性场面的某些特质。

（一）手持摄影机

运用手持摄影机可以创造出特殊的戏剧效果，这种视觉效果在前述的电影视角概念中也曾提及。摄影机的抖动、不规则的运动强化了主观视点产生的真实感。在电影《阿拉巴瑞斯塔》（*Alambrista!*）中，罗伯特·扬（Robert Young）扛着手持摄影机，疯狂地奔跑跳跃，通过这样的摄影机视角来表现他的西班牙裔主人公在异国土地上的精神孤独。如果这一视角不是刻意要设计成主观视点，该表现手法同样可以让一段镜头产生一种纪录片或新闻片的效果。手持摄影机的不稳定及其他特征，对于拍摄暴力动作场景特别有效，因为这种随机、混乱的摄影机运动与暴力情节的特质相吻合。而在过去的几十年中，在所谓的"砍杀恐怖片"（slasher horror films）中，为了创造悬疑，手持摄影机曾一度被滥用。

[10] Lily Tomlin, as told to Jane Wagner, "Memoirs of an Usherette," *The Movies* (July 1983), pp.41—42.

（二）摄影角度

摄影师对摄影机的安排远不止于将它放在属于四个基本视点之一的位置上这么简单。选择拍摄事件或物体的角度是电影构图中的一个重要因素。有时摄影师会采用不同的角度进行拍摄，增加多样性或在两个镜头之间制造一种视觉平衡感。摄影机角度也能传达出特定的情节信息或情感态度。因为客观视点强调或采用对动作表演的常规、直接的拍摄视角，而特殊的拍摄角度主要用来呈现其他类型的电影视点，比如剧中人物的主观视点或导演的解释性视点。

摄影机放在低于视平线的位置，就可以创造出**低角度镜头**（low-angle shot），使被摄主体的尺寸和重要性被夸张放大。如果儿童是电影中的主要人物，拍摄成人的低角度镜头就会很明显，导演试图向我们展示从孩子的视角看到的世界。比如，在《猎人之夜》中，两个孩子试图逃出已经杀害了他们母亲的邪恶传教士（罗伯特·米彻姆饰）的魔掌（图5.23）。当孩子们试图驾船离开时，可以看到通过低角度镜头拍摄的米彻姆的身影从河岸边的树丛里冲出来，却一头扎进水里。低角度视角强化了孩子们死里逃生的恐惧，准确地表现了孩子们的无助和他们眼中魔鬼一样的米彻姆。

在《蝇王》（1963）中，低角度镜头则制造了不同的效果，在海滩上，拉尔夫被一群野蛮的男孩追到精疲力竭，一头栽在沙地上，恰好倒在一名英国海军军官的脚下。从拉尔夫的视角拍摄的低角度镜头，夸大了军官的身材和坚实感，传达出一种统治、力量感，让人觉得他能够保护拉尔夫。在理查德·拉什（Richard Rush）的《特技替身》（The Stunt Man）中这类镜头被反复运用，将影片中的主角，电影导演伊莱·克罗斯 [Eli Cross，彼得·奥图尔（Peter O'Toole）饰] 塑造成如全能的上帝一般的人物。

将摄影机放在高于视平线的位置，就可以制造出和低角度镜头相反的效果，这就是**高角度镜头**（high-angle shot），它会使主体显得矮小，从而减弱主体的重要性。当极端的高角度镜头与摄影机缓慢而平稳的移动相结合时，摄影机仿佛缓缓漂浮于场景之上，让人感觉就像一个外来的、不相干的旁观者正从远处以客观、近乎科学的态度仔细观察着画面情境（图5.25）。比如，我们可以设想一下，格列佛（Gulliver）看待利立浦特人（Lilliputians）的感觉，就可以通过高角度镜头来表现。影片《对话》（Conversation）的编剧兼导演弗朗西

图 5.25　极端的高角度镜头
在西恩·潘执导的《誓言》(*The Pledge*，由杰克·尼克尔森主演，主人公因沉重的承诺而变得疯狂)的开场和结尾场景中，随着摄影机在动作场景上方缓缓漂浮上升，我们感觉距离主人公越来越远，脱离了故事情节所处的情境，我们的态度(就像我们的视角一样)也变得几乎像上帝一样客观。

斯·福特·科波拉(Francis Ford Coppola)和摄影师比尔·巴特勒(Bill Butler)以一个旧金山联合广场的高角度镜头作为影片的开场镜头。这一镜头具有强烈的悬疑效果，令人难忘，自始至终影响着观众对影片的理解——包括情节、角色和主题的各个层面。

　　导演也会运用某个摄影机角度来暗示他/她想要传达的某个人物在特定时刻的感受(图 5.26)。在《邪恶的接触》(*Touch of Evil*)中，奥逊·威尔斯用高角度镜头俯拍珍妮特·李进入监狱房间时的场景。这个镜头突出了她的绝望和无助。通过让观众的视角与自己的视角重合，威尔斯诠释了这个场景的情感基调和气氛。《公民凯恩》最著名的镜头之一就是格雷格·托兰德用极端高角度镜头拍摄的凯恩发表政治演讲的场景，在这个画面中，主人公只是一个渺小、无足轻重的人物。而最绝妙的是，威尔斯将这一照片形象放在巨幅凯恩宣传海报前面，这样就同时创造出了另一个相反的效果：这个拥有巨大权力的政客影响着整个世界。由此，凯恩人生内在的冲突获得了充分的电影化表达。

图 5.26 摄影机角度变化的效果

在以上三幅画面中，我们看到用不同拍摄角度拍摄同一主体的同一姿势时的不同效果。第一幅画面可称为常规角度拍摄：摄影机直接在与眼睛水平的位置拍摄接球手。第二幅画面摄影机位于投球区土墩前面，但比接球手的头高近两米，用高角度镜头俯拍。第三幅画面，摄影机位于接球手前面的地面上，以低角度镜头向上拍摄。

（三）色彩、漫射和柔焦

导演可以利用滤色镜制造出多种多样的特效。他们可以用特殊的滤色镜使天空的蓝色变深，相比之下白云就显得更白，他们也可以透过滤色镜进行拍摄，给整个影片染上一层浅浅的色调。比如，《一个男人和一个女人》（*A Man and A Woman*）的一个情爱场面由在镜头前蒙上红色的滤色镜拍摄，赋予了浪漫的温情。

在极少数情况下，导演会用特殊滤色镜赋予整部影片一种特定的质感。比如佛朗哥·泽菲雷里的电影版《驯悍记》，使用了一个使光线产生轻微漫射的过滤装置（用尼龙袜蒙在镜头上），可以轻微地柔化焦点、弱化色彩，从而给予整部影片以一种仿佛年代久远的大师油画的特质。这个技术意在赋予影片一种醇厚柔和、历经岁月磨洗的质感，强化了电影中的故事发生于另一个时代的感觉。在影片《花村》和《1942年的夏天》（*Summer of '42*）中也采用了相似的手法，

但是后一部影片中表现出的不是年代感,而是叙述者记忆画面的朦胧感。在《邦妮和克莱德》一个非常重要的家庭重聚场景中,导演阿瑟·佩恩(Arthur Penn)和摄影师伯内特·古菲(Burnet Guffey)有意地将胶片过度曝光,制造了相似的效果。《黑暗时代》(*Excalibur*)的导演约翰·布尔曼(John Boorman)给弧光灯蒙上绿色凝胶滤光板,突出显示了绿色的青苔和树叶,赋予森林外观以抒情的、春天般的艳丽色彩,制造了一种世外桃源般的感觉。

柔焦(轻微虚焦)技术也有助于表达特定的主观态度。在《史密斯先生到华盛顿》一片中,柔焦技术被用来表现笼罩在桑德斯(Saunders,琪恩·阿瑟饰)身上的一层温暖的、浪漫的光芒(表示坠入情网),而她暗恋的杰夫·史密斯[Jeff Smith,吉米·斯图尔特(Jimmy Stewart)饰]正在描绘威力特湾(Willet Creek)乡村的自然美景,他计划在那儿修建男孩训练营。

在迈克·尼科尔斯(Mike Nichols)执导的《毕业生》中,当伊莲·罗宾逊[Elaine Robinson,凯瑟琳·罗丝(Katharine Ross)饰]知道那个曾和本杰明(Benjamin)有过关系的女人并非"仅仅是另一个比他大一些的女人"时,她的面孔变模糊了,显示出她的震惊和困惑,当她完全明白本杰明告诉她的一切后,她的面孔才重新变得清晰。影片此前的一个场景也用了相似的技巧来表现本杰明的慌乱。听到罗宾逊先生停车的声音,本杰明慌忙从伊莲的卧室跑回到楼下吧台边坐下。他跑下楼梯,冲到客厅里的吧台,这个过程中一直处于对焦模糊的状态。当他坐在相对安全的吧椅上时才再次清晰起来,此时罗宾逊先生正好从前门走进来。

(四)特殊镜头

特殊镜头经常用来表现对现实场景的主观扭曲。广角和长焦镜头都会使画面的空间透视深度变形,但它们的变形效果相反。**广角镜头**(wide-angle lens)夸张了透视感,使前景物体和后景物体的距离看上去比实际情况更大。**长焦镜头**(telephoto lens)压缩了空间深度,使前景和后景中物体的距离看上去比实际要小很多(图 5.27)。

当画面表现从后景到前景的运动时,这类变形效果最为明显。比如,在《毕业生》这一影片的最后,主人公犹如短跑明星一般以疯狂的速度向教堂跑去,想要中断正在举行的婚礼仪式,该镜头最后阶段设计成迎着摄影机(处于

图 5.27　广角镜头和长焦镜头效果
这两幅图片说明了用广角镜头和长焦镜头拍摄同一个场景的不同效果。广角镜头（左图）使男人和女人的距离好像更远了，画框中摄入了更多的后景内容，长焦镜头（右图）似乎使男人和女人距离更近，摄入画框的后景内容变少了。

教堂位置）跑过来的效果，因为长焦镜头的变形效果，即使他奋力奔跑，看上去仍像是在小步前进，由此突出了他的挫败感和绝望心情。如果用广角镜头拍摄这个镜头，他的速度就会被极大地夸张。

有种特殊类型的极端广角镜头，叫做鱼眼镜头（fish-eye lens）。这种镜头拍摄的画面，使水平和垂直平面弯曲，还会扭曲画面纵深处物体的相对关系。它经常被用来制造被拍摄主体的反常状态，如梦境、幻觉或醉酒状态（图 5.28）。

（五）快动作

如果一个场景以低于正常速度拍摄而以正常速度放映，其结果就是快动作（fast motion）。快动作就像非正常放映的老默片喜剧中呈现的疯狂、慌乱的运动，通常用来表现戏剧性效果，或压缩事件发生的时间。斯坦利·库布里克为了实现喜剧效果，在《发条橙》（*A Clockwork Orange*）的一个场景中使用了快动作（镜头）。阿力克斯 [Alex，马尔科姆·麦克道威尔（Malcolm McDowell）饰] 开车顺道捎上了两个女孩，并带到他的房间做疯狂的性游戏，这场戏就以快动作拍摄，同时以《威廉·退尔》（*William Tell*）序曲作为配乐（对慢动作镜头的讨论，参见第六章）。

快动作的一个极端表现形式是延时摄影（time-lapse photography），它有非常

图 5.28 鱼眼镜头
鱼眼镜头拍摄的变形画面揭示了《梦之安魂曲》(*Requiem for a Dream*)中艾伦·鲍斯汀(Ellen Burstyn)所扮演角色的恐惧和受挫,她正忍受着减肥药的副作用。

强大的压缩时间效果。在延时摄影中,可能以 30 分钟或者更长的时间间隔定期地拍摄每一帧画面。这个技术将通常几个小时或几个星期内完成的事情压缩在几秒钟内,例如一朵花的开放或一栋房子的建造过程。在 1983 年拍摄的非叙事片《失衡生活》(*Koyaanisqatsi*)和它的两个续集[《变形生活》(*Powaqqatsi*,1988) 与《战争生活》(*Naqoyqatsi*,2002)]中,在菲利普·格拉斯(Philip Glass)动感十足、极具吸引力的配乐伴奏下,这个拍摄手法表现了强烈的情绪性和主题效果。

(六)特殊光效

在《愤怒的葡萄》中,格雷格·托兰德对汤姆·约德(亨利·方达饰)的眼睛作了特殊光照处理,表现他经过四年的监狱生活后,与约德妈[简·达维尔(Jane Darwell)饰]久别重逢,情绪激动,两眼瞳孔放光。尽管该特殊的光照处理非常微妙,若非有意关注不易发现,但它给这个特殊时刻添加了非常独特的韵味。当汤姆迎向约德妈时,他的眼睛明显变亮了。

这种对眼睛作特殊光照处理的手法在另一个特殊的重逢时刻也曾出现,在影片《日瓦戈医生》中,分开一年以后,拉娜[Lara,朱莉·克里斯蒂(Julie

Christie）饰]在偏远的山村图书馆看到日瓦戈[奥玛·沙里夫（Omar Sharif）饰]时，她的眼睛里也流露出了这种光芒。通过突出显示她的眼睛变化，摄影师强化了场景的情感冲击效果。也许克里斯蒂的眼睛不足以充分表达这种情感，或者眼睛发生的变化太微妙，需要将其从背景细节中凸显出来以制造想要的效果。

在《愤怒的葡萄》另一个感人的场景中，用光也有微妙变化。约德妈准备离开去加利福尼亚，她在焚烧自己的纪念物时，发现了年轻时戴过的一副耳环。她把它们拿起来，戴到耳朵上，此时光的照射方向发生了微妙的变化，并逐渐晕开来，她在我们眼前看上去似乎变年轻了。然后，当她把耳环再次取下来，记忆褪去，恢复到最初的用光，我们看到她脸上的皱纹和清晰的轮廓线条再次浮现（见图 2.14）。

在精美的纪录片《光的魅力：摄影的艺术》（*Visions of Light: The Art of Cinematography*，有 DVD 版发行）的结尾部分，几位摄影大师针对光影叙事的表现力与未来发表了各自的见解。曾担任过斯派克·李执导的影片《为所应为》（*Do the Right Thing*）和《马尔科姆 X》（*Malcolm X*）的摄影指导（Director of Photography）的欧内斯特·迪克森（Ernest Dickerson）认为："如果导演是……电影表演（和）……故事的掌控者，摄影师就是电影用光以及如何使光发挥作用的主导者。"罗伯特·雷德福（Robert Redford）执导的影片《普通人》（*Ordinary People*）和保罗·施拉德执导的《三岛由纪夫传》（*Mishima*）的摄影师约翰·贝里（John Bailey）认为："在电影拍摄技术快速发展的今天，我们的确犹如站在一个悬崖上，纵身一跃，就会进入一个未知的但可能非常令人激动的未来，这情形就像在 50 年代，西尼玛斯科普电影和……西尼拉玛电影，所有这些新电影形式的出现，确实动摇了我们欣赏电影的整个方式。我们现在的机遇正像当时那样。"在影片最后，曾担任史蒂文·斯皮尔伯格影片《外星人》和巴里·莱文森（Barry Levinson）影片《阿瓦隆》（*Avalon*）的摄影师的艾伦·德维奥（Allen Daviau），描述了光线这种形式的微妙和神秘之处："曾经有人说，光线，它是电影的表情，它能够让那些停顿像言语一样雄辩有力——电影有很多这样的时刻，因为它通过视觉来呈现内容，决定人物如何展现或不出现。摄影师将内容通过视觉的方式灌输到观众头脑中，让画面就像文字一样给观众留下深刻记忆。"[11]

[11] The American Film Institute, *Visions of Light: The Art of Cinematography*, written and directed by Todd McCarthy, 1993.

六、电影魔术：现代电影中的特殊视觉效果

随着电影门票的涨价，加上电视的诱惑，越来越多的人选择待在家里看影视剧，为了与电视竞争，电影开始融入一些电视无法呈现的元素。其中之一就是特效，它能在大银幕上创造出视觉奇观，让观众看到他们以前从未看到过的事物。

近几年技术的进步使精良的特效（special effects, F/X）成为现代电影的重要组成部分。只要有充足的时间和金钱，现代特效技师们几乎能在大银幕上表现任何内容，尽管制作真正顶级的视觉画面成本极其高昂。这种技术表现力为电影制作者们开创了一个新的领域；使他们能够最大限度地利用电影这个媒介，真正向观众展示他们想要展示的内容，而不仅仅是做出文字叙述。这种明显增强的技术适应性也是电影工业的巨大优势。然而，情况往往变成，精良的视觉特效并非仅仅充当提高故事表现力的手段，而是变成电影追求的目标本身。诚然，特效大师里克·贝克（Rick Baker）和理查德·埃德隆德（Richard Edlund）分别在《肥佬教授》[*The Nutty Professor*，1996；以及续集《肥佬教授 II》(*The Klumps*)]和《复制丈夫》(*Multiplicity*)中制造出了最令人叹为观止的特技效果。在前一部影片中，特殊的化装效果让艾迪·墨菲（Eddie Murphy）不仅成了超级肥胖的舍曼·克朗普（Sherman Klump），而且变成他的家庭中最滑稽的成员；在后一部影片中，神奇的视觉效果使迈克尔·基顿（Michael Keaton）能够同时扮演片中超负荷工作的主人公的三个克隆版本。在影片《超时空接触》(*Contact*)的导演评论版 DVD 中，导演罗伯特·泽米吉斯（Robert Zemeckis）解释道，这部电影中几乎每段镜头都或显或隐地使用了一定形式的视觉特效。詹姆斯·卡梅隆则花了将近十年时间来完善电影《阿凡达》中令人惊叹的视觉效果。

特效自出现以来，一直就是电影不可或缺的组成部分。诸如乔治·梅里爱[Georges Mèliés，《月球旅行》(*A Trip to the Moon*)，1902]、D. W. 格里菲斯（《党同伐异》，1916）、弗里茨·朗（Fritz Lang，《大都会》，1926）、威利斯·奥布莱恩[Willis O'Brien，也是梅里安·C. 库珀（Merian C. Cooper）拍摄 1933 年版《金刚》的特效师]等电影先锋开创了最基本的特效技术，例如现在标准的遮片合成拍摄（matte shot）、玻璃接景法（glass shot）等。但是，只是在最近几年，特效技术才达到以假乱真的精妙程度，以至于观众经常区分不清拍摄的是真实对象还

是特效微缩模型。特效并非就是华而不实的激光爆炸花样。它们涵盖范围极广，从对熟悉的、历史上的或真实事件的戏剧化再现，到延伸观众想象力的、完全虚幻的人物、生物、场所或事件的制造。当代大师，如未来通用公司（Future General Company）的道格拉斯·特朗布尔（Douglas Trumbull）和乔治·卢卡斯的工业光魔公司（Industrial Light and Magic）的约翰·戴克斯特拉（John Dykstra）运用技术性"运动控制"（motion control）的工具——蓝幕遮片合成 [blue-screen process，或新近出现的绿幕遮片合成（green-screen process）]、光学洗印机（optical printer）和计算机成像技术（CGI）——来制造电影魔术（图 5.29）。

在影片《虎！虎！虎！》（*Tora! Tora! Tora!*）中，微缩场景再现了 1941 年 12 月 7 日的珍珠港事件中美国海军舰队的沉没场景。作为灾难类影片的支柱，特效技术模拟了《地震》（*Earthquake!*）中洛杉矶城的毁灭，《星际迷航 III》（*Star Trek III: The Search for Spock*）中创世星因衰老而陨落的情景，还有《独立日》（*Independence Day*）中的白宫爆炸，甚至《乱世佳人》（*Gone With the Wind*）中火烧亚特兰大的场景。

还有其他一些效果表现了人类的超能力：《时光大盗》（*Time Bandits*）中邪魔巫师从手指尖投射出激光束，《黑暗时代》（*Excalibur*）中的梅林（Merlin）施展他的魔术，超人克拉克·肯特（Clark Kent）脱离地心引力飞行，蜘蛛侠可以在高空中跳跃，哈利·波特能指挥他的扫帚（图 5.30），等等。

飞行交通工具特效是很多科幻电影的重要表现内容，从《星球大战》中疯狂的外太空激战到《第三类接触》中宏伟的主舰起飞，再到《星际迷航》的企业号主舰蔚为壮观的曲速航行场面。这些视觉效果都在洗印过程中生成。将主画面（如太空船）叠加于另一个画面上（例如星际背景），使两个画面被光学洗印机合成到一条胶片上。现代光学洗印机由计算机控制，可以对大量不同的画面进行精确的匹配。

电影观众如此着迷于奇怪的生物，非自然怪物形象可以像早期影片《哥斯拉》（*Godzilla*，一个穿着胶皮衣服的人）一样简单粗糙，也可以如《异形》（*Alien*，同样也是一个穿着胶皮衣服的人）那样令人信服。他们可能是被遥控的 [如电影《外星人》中的外星生物]，或是一个高度复杂的玩偶模型 [如《星球大战：帝国反击战》（*Star Wars: The Empire Strikes Back*）和《星球大战：绝地归来》（*Star Wars: The Return of The Jedi*）中的绝地武士首领尤达（Yoda）]，

图 5.29　特效缩微模型
在复杂的高级计算机成像技术的辅助下,《变形金刚：堕落者的复仇》(Transformers: Revenge of the Fallen)使我们对微缩模型产生全尺寸的幻觉,这是让我们相信这些变形金刚具有惊人的速度和超能力的关键所在。

图 5.30　飞行的特效
用蓝幕和计算机制作的特效,使影片《哈利·波特与火焰杯》(Harry Poter and the Goblet of Fire)中令人激动的魁地奇比赛能够展现在银幕上,相较于早期影片所运用的让诸如超人这样的飞行生物升空的技巧,这有了质的飞跃。

或运用计算机成像技术生成 [《星球大战前传 2：克隆人的进攻》(*Star Wars: Episode II – Attack of the Clones*) 和《星球大战前传 3：西斯的复仇》(*Star Wars: Episode III – Revenge of the Sith*) 中的尤达]，或通过定格动画技术（stop-motion animated）制作而成（如第一版《金刚》中的大猩猩）；或者结合了多种技术制作而成 [如《屠龙记》(*Dragonslayer, 1981*) 中的那条恶龙]。他们可能几乎跟人类一样，就像《惊情四百年》(*Bram Stoker's Dracula*) 中的德古拉（Dracula）公爵，或者明白无误的就是个大怪物，如《毁天灭地》(*Conan the Barbarian*) 或《巨蟒之灾》(*Anaconda*) 中的巨蟒。雷·哈里豪森（Ray Harryhausen）就是运用这种表现方式的大师。或许到目前为止，这种表现方式的所有应用实例中，以克里斯托弗·努安（Christopher Noonan）的影片《小猪宝贝》(*Babe*) 中的角色最令人喜爱。这部制作于 1995 年的电影适合所有年龄段儿童观看，它结合了木偶和计算机成像技术，加上真实的动物，形成了一部衔接无缝、真实可信的娱乐影片（图 5.31）。

在某些神话传说中，有些人能够神奇地将自己变成其他的生命形式，此类神话题材多年来一直极受欢迎。相关电影特效早在 1941 年就已出现——小朗·钱尼（Lon Chaney, Jr）化身为狼人（图 5.32）。之后的各种变形中，有让男人和女人变成蛇 [《毁天灭地》(*Conan the Barbarian*)]、黑豹 [《豹妹》(*Cat People*)]、爬虫类怪物 [《剑与巫师》(*The Sword and the Sorcerer*)]、灵长类动物和无定形的超意识物种 [《变形博士》(*Altered States*)]、巨大的昆虫 [《苍蝇》(*The Fly*)]，当然，还有狼人 [《破胆三次》(*The Howling*)、《美国狼人在伦敦》(*An American Werewolf in London*) 和《狼》(*Wolf*)]——这些形象都出现在了银幕上。让人感到奇怪的是，这些化装效果完全不是传统意义上的化装，而是通过雕刻的可遥控模型（如《美国狼人》中可变形的头）。影片《怪形》(*The Thing*, 1982) 中的变形效果是如此的非传统，以至于大家决定将罗伯·博汀（Rob Bottin）的工作划入视觉效果一类，而不是化装类。影片《惊情四百年》中吸血僵尸德古拉公爵的变形过程成了后人的研究对象，它参考了多种物理形态：蝙蝠、狼、老鼠，甚至还有邪恶的、快速爬行蔓延的雾霭。

血腥效果——对各种不同的死亡、斩首或内脏流出的模拟——至少在一定程度上促成了"砍砍杀杀"（hack'n' slash）类恐怖凶杀电影的大量出现。

富有创造性的电影美工师与视觉特效团队一起合作，制作出了各种各样的

图 5.31　进化的生命形式

在现代电影中，各种生物特效变得越来越复杂，从第一版《金刚》中相当原始但有效的单帧动画（上图左）发展到《小猪宝贝》中动画和遥控运动相结合的多重电影特效魔术（上图右）。现在，《星球大战：帝国反击战》中绝地武士的主人尤达的人偶面具，已经进化为《星球大战前传2：克隆人的进攻》和《星球大战前传3：西斯的复仇》（下图）中使用计算机成像技术制造的角色，其面部表情真实生动得不可思议。

图 5.32 变形

在影片《狼人》中（右图），小朗·钱尼在满月下变成了狼人，通过分开拍摄六至七个不同阶段的化装效果，再连续播放，制造了一个缓慢、奇迹般的变形效果。在《破胆三次》《美国狼人在伦敦》《变形博士》《狼》等片中运用的人变兽技术要更为复杂，借助了雕刻出的、可遥控的演员头部乳胶模型。《X 战警：金刚狼》（X-Men Origins: Wolverine，下图）的视觉效果团队肯定费了很多工夫才做出休·杰克曼（Hugh Jackman）令人信服的利爪。

场景环境，比如影片《超人》（Superman）中氪星（Krypton，超人的出生母星）上闪闪发光的水晶世界，《变形博士》里药物作用下的幻觉世界，《奇异的旅程》（Fantastic Voyage）里的人体内部，《星际迷航：可汗之怒》（Star Trek: The Wrath of Khan）中银光闪烁的高科技星船舰桥，《银翼杀手》中压抑的、烟雾缭绕下的未来景象，当然，还有《黑客帝国》（Matrix）系列电影中虚拟的"真实"世界。2010 年，克里斯托弗·诺兰在他极富挑战、充满刺激的影片《盗梦空间》中反复表现了现实建筑和梦境的交叉变换。

现有的各种特效似乎已足够让电影制作者玩出无尽的花样，然而，很多在今天看来相当精彩迷人的效果，若和在下一季电影中将出现的那些效果相比，

可能就显得平淡过时了。技术快速进步的主要因素就是计算机成像技术。在1990年6月，制片人刚开始积极讨论如何将迈克尔·克莱顿（Michael Crichton）的小说《侏罗纪公园》改编为电影，当时能够让恐龙栩栩如生地出现在银幕上的电脑程序还没有出现。而今天，这些程序不仅存在，且《侏罗纪公园》及其续集，包括《失落的世界》（The Lost World）在内，已建立了衡量电影计算机动画效果真实性的新标准。史前生物自然流畅地穿行于画面中，它们的动作和同时出现在画面上的真人明星们一样真实而生动。实际上，计算机动画仅是故事情节的一部分，对于特效而言经常需要混合多种不同的技术，就像彼得·比斯肯德（Peter Biskind）在描述该系列影片第一部中霸王龙的第一次袭击场景时所说的那样：

> 该场景本身在上映时就像一闪而过的动作，模糊不清，但实际上，我们只建造了恐龙的上半部分（按照实际尺寸做的模型），并把它安置在飞行模拟器的上面，而飞行器则用螺栓固定在摄影棚的地板上。"它就像一个巨大的长腿的鲨鱼，"艺术指导里克·卡特（Rick Carter）说，"设计得非常完美，你能想到有多吓人，它就有多吓人。"我们通过移动恐龙周围的固定装置来完成这个情节的拍摄，再用计算机为现场拍摄的实景动作底片提升效果。任何时候画面上出现的完整恐龙形象，都由计算机动画来实现。[12]

在《孟菲斯美女号》（Memphis Belle）中，特效人员利用计算机动画，让德国上方的天空布满B–17轰炸机。在影片《深渊》（The Abyss）和《终结者2：审判日》（Terminator 2: Judgement Day）中，那些不同寻常而极具表现力的图像利用了反射贴图技术（reflection mapping），通过计算机建立拍摄对象的三维模型，然后模拟周围现实世界在三维物体上的反射效果，从而在其表面生成周围环境的反射影像。在《终结者2》和《终结者3：机器人起义》（Terminator 3: Rise of the Machines）中，这种效果尤为真实可信，使超级罪犯表现出拥有再生能力的特征，而在此之前只有兔八哥系列动画（Looney Tunes）才展示过这种效果。在《黑客帝国2：重装上阵》（The Matrix Reloaded）中也运用了类似技

[12] Peter Biskind, quoted in "Jungle Fever," *Premiere* (July 1993), p.67.

术,用来表现数百个一模一样的特工史密斯 [Agent Smith,雨果·维文(Hugo Weaving)饰] 与尼奥 [Neo,基努·里维斯(Keanu Reeves)饰] 打斗的场景。

衡量特殊效果成功与否的真正标准变成了效果在多大程度上完美地融入影片的故事情节中。使效果本身真实可信已经不再具有挑战性。在现代电影中,特效要与故事情节结合,而不是唯特效是瞻,才是成功与否的恰当标准。

最优秀的电影可能只用很少特效,也可能用很多,这根据影片需要而定,不应滥用。影片《星球大战》融合了大约 365 个单独的视觉效果,所有特效都发挥了推动故事向前发展的作用。对比之下,影片《两世奇人》(*Time After Time*,1979) 仅用了少数简单的视觉效果把威尔斯(H. G. Wells)发送到未来世界,却有效地建立了影片异想天开的特质。拍摄《超人》(1978)中的飞行片段花费了大量的时间和资金,因为这个镜头对于电影的可信度很关键,必须让观众真正相信人能够飞行。

在最优秀的电影中,视觉效果为故事营造出气氛并推动故事向前发展;它们只是构成电影的众多充分融合的要素之一。从开始直到结束,影片《外星人》呈现了很多炫目的视觉效果;出现外星人的画面占据了影片的大部分时间。然而所有这些炫目的效果并未破坏电影温暖友好的主调,因为它们很好地融入了整部影片。

然而,这种视觉效果的潜在表现力极具诱惑,常常使电影制作者忍不住要过度使用,使它们盖过了故事情节本身。《怪形》(1982)中有太多表现人与怪来回变换的镜头片段,破坏了导演竭力表现的影片内在悬念,《银翼杀手》则过多地渲染了阴森恐怖的未来世界细节,以至于其中的人物有时似乎消失在特效中。弗朗西斯·福特·科波拉的《惊情四百年》(1992)使我们看到了整个电影史上出现过的诸多特效,而某个评论家抱怨:"影片在情节叙述中抛出了太多花哨奇幻的技巧,以至于正常情况下简单易懂的情节被淹没在潮水般涌现的特效画面之中。"[13]

迈克·尼科尔斯在《狼》中的做法则是另一极端。在影片中,杰克·尼克尔森的变形是逐渐发生的,被狼咬伤后,刚开始时只是在性格上发生微妙的变

[13] David Ansen, quoted in David Ehrenstein, "One From the Art," *Film Comment* (January-February 1993), p.30.

化，渐渐地才完全变成了狼，影片对所需的特殊视觉效果几乎没什么关注。

最后，特效还有一个作用，即根据特定影片的需求，实现新奇的或非传统的效果，或是某种障眼法。值得注意的新奇效果包括使用经典老片的剪辑片段，让史蒂夫·马丁和亨弗莱·鲍嘉这样的明星在《大侦探对大明星》(*Dead Men Don't Wear Plaid*)中演对手戏，也可以让伍迪·艾伦、卡尔文·柯立芝(Calvin Coolidge)和赫伯特·胡佛(Herbert Hoover)在《西力传》(*Zelig*)中互动（图5.33）。在影片《阿甘正传》中，计算机成像技术使这种互动效果更进一步。影片中爱吃巧克力的主人公与肯尼迪、约翰逊和尼克松总统等历史人物直接交流，和他们握手，并进行看上去似乎是双向互动的对话。

此外，《阿甘正传》结合影片主题，以一种严肃的方式应用了特殊视觉效果。在越南战争中，阿甘的同伴丹少尉在一场战斗中失去了他的下肢。通过神奇的数字控制技术，特效魔术师们利用电脑"抹去"了四肢健全而行动自如的演员加里·西尼斯(Gary Sinise)的下肢；这个效果是如此的逼真，以至于使很多观众感到迷惑。例如，女演员安妮·班克罗夫特(Anne Bancroft)说，她看到影片时："感到极为震惊。我以为（西尼斯）真的失去了他的双腿。我扭头对梅尔（布鲁克斯，她的丈夫）说：'梅尔，他失去双腿了吗？'梅尔回答道：'我不知道。'我很同情那个可怜的家伙。"[14] 电影竟然具有这样神奇的效果，自然让特效制作者们感到非常开心（图5.34）。

图5.33 虚构的视觉效果

在《西力传》等影片中，制造出了一种过去和现在融合在一起的视觉效果。在《西力传》中，伍迪·艾伦似乎站在卡尔文·柯立芝和赫伯特·胡佛中间，一起出现在新闻镜头内。

[14] Anne Bancroft, quoted in "AFI's 100 Years... 100 Movies," CBS *Television* (June 16, 1998).

图 5.34　可信的视觉特效
在《阿甘正传》中，主人公（汤姆·汉克斯饰）敬佩他在军队时的长官丹上尉（加里·西尼斯饰）并帮他克服行动不便，丹在越战中失去了他的双腿。神奇的计算机成像技术的效果十分逼真，以致很多观众不相信演员本人并非如角色那样身体残疾。成功的特殊视觉效果有助于增强故事的可信度。

詹姆斯·卡梅隆，《深渊》《终结者2》《真实的谎言》《泰坦尼克号》（Titanic）的导演，曾评说，在未来，通过将演员的表演画面保存在电脑中，必要时调出来并进行处理，演员的表演将可以不受时空限制、无限自由。类似的表演已经出现在影片《明日世界》（Sky Captain and the World of Tomorrow）之中。在这部电影中，劳伦斯·奥利弗虽然早已去世，但通过神奇的计算机技术，在银幕上再现了他的形貌和声音。同样，马龙·白兰度虽已去世，仍能在《超人归来》（Superman Returns）中出现。

然而，正如"小魔怪"（Gremlins）系列电影的导演乔·丹特（Joe Dante）所指出的那样，现在，"具有出色的特效画面的同时，还需要演员做出与画面相称的反应。因此，就算你有非常棒的视觉特效，如果切到的演员表情不相称，不像是看见了神奇景象之后的正常反应，那么你的效果就不怎么出色了"。即使这样，它的神奇效果仍有足够的理由让人容忍其中的不足。理查德·埃德隆德认为："视觉特效的应用将越来越广，只要它们继续满足观众的欲望，并且其他技术无法替代，那么它们将继续成功。"[15]

[15]　Richard Edlund, quoted in Vision Films/Smithsonian Video（DVD）, *The Art of Illusion: One Hundred Years of Hollywood Special Effects*, 1990, rev. 1995.

七、动画片中的特效 …… 尤其是为成人制作的（特效）

在美国，动画片的观众曾经总是满剧场尖叫不断的儿童。这种情形在最近发生了很大的变化，在这些年中，动画电影 [包括两部《怪物史莱克》（*Shrek*）电影和《海底总动员》（*Finding Nemo*）、《超人总动员》（*The Incredibles*），图 5.35] 登上了全美最高票房电影之列，显示出了它们广泛的吸引力。意识到动画电影的流行性和艺术价值后，奥斯卡奖中增设了新的奖项——最佳动画长片奖。现在，在所有三类基本动画类型中（手绘、定格动画和电脑动画），艺术家的主要目标都明显在于吸引成人观众。然而，值得注意的是，最好的动画长片历来很少专为儿童制作，即使是在沃尔特·迪士尼公司（Walt Disney）动画盛行的黄金时代，也是如此。

几乎从最初开始，手绘动画就表现出真人实景和手绘画面结合的倾向。因此，经过多年的发展，这项复杂的技术能够制作出让吉恩·凯利（Gene Kelly）和活泼的卡通动物米老鼠杰瑞一起在银幕上跳舞的场面 [《翠凤艳曲》（*Anchors Aweigh*），1945]，而在另一个直到今天仍是最复杂应用之一的场景中，鲍伯·霍斯金斯（Bob Hoskins）和动画世界中的所有明星进行互动表演 [《谁陷害了兔子罗杰》（*Who Framed Roger Rabbit*），1988]。现在计算机能非常容

图 5.35 动画电影增加的成本

《超人总动员》是皮克斯动画公司（Pixar）在商业上最成功的作品，它是一部成本昂贵的动画电影，影片中聪明的超级动作英雄的角色极大地娱乐了儿童，而影片对当代生活的讽刺也使他们的父母（和其他成人）开心大笑。

易地做出远远超出动画前辈们想象的动作。不过，日本动画大师宫崎骏（Miyazaki Hayao）在《幽灵公主》(*Princess Mononoke*)、《千与千寻》(*Spirited Away*) 和《哈尔的移动城堡》(*Hoal's Moving Castle*) 中继续推动手绘艺术的发展，达到了无比精美的程度（图 5.36）。法国的西尔万·肖梅（Sylvain Chomet）则在《美丽城三重唱》(*Les Triplettes de Belleville*, 2003) 中展现了极为出色的绘画技巧和智慧（图 5.37）。

在手绘动画发展的同时，另一种类型的动画电影也在一条平行的轨道上发展，这就是定格动画。在制作过程中，对小型物件或玩偶状的人物进行不断地移动，按每秒 24 帧的进度对其动作做出增量调整。过去，擅长此技术的大师包括一些传奇性的特效动画师（从事真人实景幻想类影片），如乔治·帕尔 [George Pal，《当世界毁灭时》(*When Worlds Collide*)]、威利斯·奥布莱恩 [《金刚》及其原版《巨猿乔扬》(*Mighty Joe Young*)] 和雷·哈利豪森 [Ray Harryhausen，《巨猿乔扬》《世纪对神榜》(*Clash of the Titans*)]。当代定格动画艺术家中，最能激发我们的想象力的是英国动画导演尼克·帕克（Nick Park）和美国导演亨利·塞利克（Henry Selick），以及特别注重细节的韦斯·安德森（Wes Anderson）——他凭借《了不起的狐狸爸爸》(*Fantastic Mr. Fox*) 首次执导动画片就获得了成功。

帕克，因创造出系列奥斯卡获奖动画片《超级无敌掌门狗》中的动画人物华莱士（Wallace）和他的宝贝狗阿高（Gromit）而声誉卓著——这个系列包括《月球野餐记》(*A Grand Day Out*)、《神奇太空衣》(*The Wrong Trousers*)、《剃刀边缘》(*A Close Shave*)、《人兔的诅咒》(*The Curse of the Were-Rabbit*，图 5.38）。他说，他个人拒绝使用迪士尼音乐动画片中新近出现的某些标志性元素，即"圣洁单纯的故事和甜美发腻的人物"[16]。通过自己所绘的人物形象，帕克形成了特有的古怪有趣而情感克制的幽默感，正如我们在他的第一部动画长片《小鸡快跑》(*Chicken Run*) 中所看到的那样。

亨利·塞利克执导了蒂姆·波顿编剧的两部影片，即《圣诞惊魂夜》(*The Nightmare Before Christmas*) 和《飞天巨桃历险记》(*James and the Giant Peach*)——前者是一部完全原创的定格动画片，影片画面有时渗透着无限的恐惧，后者改

[16] Nick Park, quoted in Kevin Macdonald, "A Lot Can Happen in a Second," *Projections 5: Filmmakers on Filmmaking*, edited by John Boorman and Walter Donahue（London: Faber and Faber, 1996），p.91.

闪回

曾经只是暖场序幕的动画,如今成了重头戏

就像作为动画片之起源的玩偶秀那样,动画很久以来一直存在于世界各国的艺术门类中。事实上,第一部电影是动画片,而不是真人表演的。维多利亚时代有一种西洋镜(Zoetrope),是放在起居室的圆筒状玩具,可以制造运动画面的错觉。当人们旋转圆筒时,透过筒壁上的多个窄长空槽看去,内壁上描绘连续动作的图画就好像动起来一样。*

19世纪后期,早期动画中用来快速观看的简单绘画发展成一些静止照片,通过快速操纵的机械或投影形成动画。虽然电影或多或少沿着现实主义路线向前发展,但是一些动画先驱,如温莎·迈凯(Winsor McCay)——一家纽约报纸的漫画作者,以动画短片《恐龙葛蒂》(*Gertie the Dinosaur*,1914)而闻名——开始探索在动画电影里创造奇幻世界的可能性。1928年,沃尔特·迪士尼制作了《汽船威利》(*Steamboat Willie*),首次向世界推出了会说话的米老鼠),此时,这种在其他剧情长片之前放映的动画短片已经被诸如马克斯·弗莱舍[Max Fleischer,《贝蒂娃娃》(*Betty Boop*)的创作者]和沃尔特·兰兹[Walter Lantz,《调皮啄木鸟》(*Woody Woodpecker*)的创作者]这样的动画艺术家大量制作。后来华纳兄弟电影公司的动画大师恰克·琼斯(Chuck Jones)、泰克斯·艾弗里(Tex Avery)和弗里茨·弗里朗(Fritz Freleng),还有很多其他人,给观众制作了一系列充满活力而滑稽的动画人物形象,包括兔八哥(Bugs Bunny)和猪小弟(Porky Pig)。但是直到1930年代中期,沃尔特·迪士尼才明确以动画电影娱乐观众的想法,动画片本身才成为放映主角(不再是其他剧情片的搭配)。

于1937年下半年首映的迪士尼动画片《白雪公主和七个小矮人》(*Snow White and the Seven Dwarfs*)为动画片树立了极高的标准,至今仍然指导着动画艺术家们。1940年成为迪士尼制片厂的分水岭,当年诞生了《木偶奇遇记》(*Pinocchio*)和《幻想曲》(*Fantasia*)。这些今天成为经典的作品在接下来的二十年中被追随效仿,产生了一系列广受欢迎的动画娱乐作品[包括《小飞象》

（Dumbo）、《灰姑娘》（Cinderella）、《爱丽斯漫游仙境》（Alice in Wonderland）、《彼得·潘》（Peter Pan）、《小姐与流浪汉》（Lady and the Tramp）]，它们的故事通常源自广为人知的文学故事。这些影片最不好的地方在于它们似乎越来越面向小观众。

在 1966 年迪士尼去世后，他的制片厂继续制作手绘动画电影，但是创作能量衰减，公司转而专注于制作真人实拍电影。而后 1989 年，对于所有我们这些孩子来说，动画《小美人鱼》（The Little Mermaid）赋予了迪士尼新的生命活力，从该片开始，出现了一系列令人惊叹不已的音乐动画片。两年后，《美女与野兽》（Beauty and the Beast）问世，它在制作过程中利用了计算机作为传统手绘技术的辅助手段，这部影片获得了奥斯卡最佳电影奖提名，它是第一部获此殊荣的动画片。更好的还在后面，就像这两部影片一样，后面紧接着出现的众多优秀作品——包括《狮子王》（The Lion King）、《阿拉丁》（Aladdin）和《花木兰》（Mulan）——延续了迪士尼的经典传统：大胆醒目的视觉效果、精致

的剧本，以及我们在所有伟大的电影中——不管是动画或是其他类型中——都能找到的普适性主题和出乎意料之处。

* 资料来源：Baseline's Encyclopedia of Film, "Animation," Microsoft Cinemania 97 (CD-ROM)。

1830 年代	维多利亚时代光学玩具西洋镜中的运动画面构成了最早形式的动画片。
1890 年代	发明了动透镜之类的电影放映机，并与观众接触。这些机器放映摄影机拍摄的静态照片，而不是手工绘画，电影或多或少沿着现实主义的路线向前发展。
1914 年	早期动画片《恐龙葛蒂》公映，受到好评。
1928 年	沃尔特·迪士尼推出了会说话的米老鼠。
1937 年	《白雪公主和七个小矮人》公映，动画长片开始普及。
1966 年	沃尔特·迪士尼去世，动画长片人气下降。
1989 年	《小美人鱼》的成功重新唤起了观众对音乐动画片的兴趣。
1998 年	梦工厂发行了其首部动画长片《蚁哥正传》。
2003 年	《千与千寻》问鼎奥斯卡最佳动画片奖。
2010 年	在迪士尼公司的努力宣传下，《玩具总动员3》获得奥斯卡最佳动画长片的提名。

图 5.36　日本动画大师
宫崎骏制作了美丽的手绘动画片《幽灵公主》之后,宣布从这项让他耗尽心力的艺术中"退休"。然而后来他又复出,并给世界奉献了三部更宏大的大师之作,《千与千寻》《哈尔的移动城堡》和《悬崖上的金鱼公主》(*Ponyo*)(上图)。

图 5.37　机智的法国艺术家
近年来出现的动画电影中,最奇特而招人喜欢的作品之一就是《美丽城三重唱》,由西尔万·肖梅执导,影片不仅包括同名主角美丽城三姐妹,还有一个意志坚强的年轻自行车赛车手,以及他那令人惊叹的祖母;此外,还有一条完全不同于好莱坞形象的充满魅力的狗。

图 5.38　英国魔术师
当代定格动画大师尼克·帕克制作了《超级无敌掌门狗》系列动画，如《神奇太空衣》《人兔的诅咒》等，由华莱士和他的狗阿高领衔主演，带给我们一种不加渲染、不带情感但极富感染力的幽默。

图 5.39　喜欢恐怖的美国动画魔术师
定格动画制作人亨利·塞利克和多才多艺的导演蒂姆·波顿合作，制作了定格动画片《圣诞惊魂夜》和《飞天巨桃历险记》，给各个年龄段的观众带来奇异和惊悚的感受。最近则是波顿与动画师兼导演迈克·约翰逊共同执导了获奥斯卡奖提名的定格动画片《僵尸新娘》，进一步加强了这类电影带给观众的特殊享受。

编自罗纳德·达尔（Roald Dahl）的畅销儿童书，该影片以真人实景拍摄开始，而后令人印象深刻地平稳过渡到定格动画，在结尾处又重新回到真人实景拍摄。《飞天巨桃历险记》对暴力画面和重大恐惧（比如说，离弃）的表达和处理毫无掩饰，所造成的感受对成人和对儿童一样真实残酷。而蒂姆·波顿的影片《僵尸新娘》[Corpse Bride，迈克·约翰逊（Mike Johnson）和波顿执导]，仅仅从名字上就已显示出影片内容和幽默风格蕴含的"成人"特征（图5.39）。

克里斯·努安执导、乔治·米勒（George Miller）编剧的可爱的《小猪宝贝》（1995），曾被提名为奥斯卡最佳影片，受到评论界的赞誉，票房却不理想，更少有人看其续集《小猪宝贝：小猪进城》（Babe:Pig in the City，1998），前后两集都混合了真人实景拍摄、玩偶（结合电气、机械控制的复杂装置）以及计算机动画。公众对《小猪进城》中各种动物卷入其中的滑稽暴力场面的评论，让人确信影片为数不多的观众的主体极可能是成人，而不是儿童。

很多现代动画长片，在一定程度上都有黑色的（有时甚至是令人毛骨悚然的）幽默特征，类似的"成人"娱乐成了新近出现的第三类动画长片的主打要素。这一类动画片完全依靠计算机技术进行艺术表现。这个过程看上去几乎能够综合手绘图像的动作平滑度和定格动画玩偶的表面可塑性。第一部此类动画片是1995年上映的《玩具总动员》（Toy Story），由约翰·拉塞特（John Lasseter）为他的皮克斯动画工厂执导，影片蕴含的讽刺较为温和，这正是一直以来我们希望在儿童影片中看到的。但影片中也出现了一段镜头：一个小孩在玩玩具，将它们拆毁并重新组装成丑陋可怕的新形状。它出色的续集《玩具总动员2》（1999）进一步表明了影片创作者对表现人性更阴暗一面的兴趣（图5.40）。皮克斯（现在已为迪士尼公司所拥有）也曾制作过《怪兽公司》（Monsters, Inc），影片中可爱的怪兽对儿童具有很大的吸引力，然而影片具有的讽刺式幽默明显地面向成年人。皮克斯还制作了其他类似动画片，包括《海底总动员》（图5.41）、《超人总动员》《汽车总动员》《美食总动员》（Ratatouille）、《机器人总动员》（WALL-E）和3D动画片《玩具总动员3》，在商业票房上与电影评论界都获得了巨大的成功。

最后，如果要寻找现代动画长片正在开发成人作为其主要观众的证据，我们只需要去看一下《埃及王子》（The Prince of Egypt，图5.42）。这部影片以世界上最具原型性的神话叙事之一（更不必说它还是犹太教和基督教共有的圣典）

图 5.40　当代动画先锋
第一部完全由计算机生成的动画长片，皮克斯动画工厂的《玩具总动员》(1995)，由约翰·拉塞特执导，牛仔伍迪（Woody，汤姆·汉克斯配音）和他那颇有喜剧色彩的对手、宇航员巴斯光年［Buzz Lightyear，蒂姆·艾伦（Tim Allen）配音］领衔主演。几乎所有观众和影评家都喜爱这部动画片，于是就有了四年后的《玩具总动员 2》，以及 2010 年 3D 版的《玩具总动员 3》。第 2 部和第 3 部相差 11 年，人物角色也成长了 11 岁。

图 5.41　丢失的孩子
尽管宣称要"为孩子制作电影"，传统迪士尼动画影片也经常包含暴力和迷失这一类痛楚主题。皮克斯出品的深受欢迎的《海底总动员》沿袭了这个传统，影片从成百上千鱼宝宝在一条鲨鱼的袭击下失去妈妈的情节开始。最后，唯一的幸存者尼莫（Nemo）也在惊险又奇妙的冒险旅程中和它的父亲失散了。图中所示，小丑鱼［亚历山大·库德（Alexander Gould）配音］试图向乐于助人——尽管患有失忆症——的伙伴多莉［Dory，艾伦·德杰尼勒斯（Ellen DeGeneres）配音］搭话。

第五章　摄影与特殊视觉效果

图 5.42 动画渴望超越过去

在和迪士尼与皮克斯的竞争中,梦工厂和其他工作室在 21 世纪头十年发行了大量的动画片。一项老旧的"小众"技术恢复了在 1950 年代诞生时的活力:改进的 3-D 技术助力蒂姆·波顿执导的《爱丽丝梦游仙境》(*Alice in Wonderland*,2010)、罗伯特·泽米吉斯执导的《圣诞欢歌》(*A Christmas Carol*)、《贝奥武夫》(*Beowulf*)等各式电影赢得了大众的喜爱。

作为它的表现主题,除此以外,影片还利用相当风格化和复杂巧妙的视觉模式[包括埃尔·格列柯(El Greco)绘画风格的长脸特征]来表现摩西领导下的众多人物形象。不仅如此,由史蒂文·斯皮尔伯格、杰弗里·卡岑伯格(Jeffrey Katzenberg)和大卫·格芬(David Geffen)组成的梦工厂创作团队断然拒绝授权生产任何与影片相关的迷你玩具,或者将产品广告与快餐连锁店捆绑发布,这让我们立刻意识到动画长片成熟了。卡岑伯格这样概括他们的主张:"我们不在电影里创作可爱的角色,对此尽量不妥协。换句话说,我们不想让一头骆驼变得好玩。"[17]

影评家理查德·科利斯(Richard Corliss)形容《埃及王子》是"一次伟大的实验,一次动画片领域的十字军圣战运动,突破了阻碍动画长片发展的狭窄局限"[18]。罗杰·伊伯特则将该影片视为在动画创作目的、创作领域和艺术成就方面具有革命性意义的作品予以热烈追捧:

> 《埃及王子》是有史以来视觉制作最好的动画长片之一。它把计算机生成动画作为传统技术的辅助手段,而不是取代它们,在埃及宏伟的金字塔后面,在远方孤独的沙漠景色中,在战车狂野的战栗中,还有人物角色的鲜明个性里,我们都感受到了人类艺术家的存在痕迹。这部影片显示出动画片正在成熟,乐于表现更为复杂的主题,而不是仅仅将自己束缚于儿童娱乐片的类别。[19]

不过,十几年来,美国的商业动画电影,虽继续作为基本电影类型保持着推陈出新、"复杂多样"的优秀传统,仍需在面向儿童的故事与面向成人的全球性电影艺术之间保持平衡,同时寻求巩固和发展。

[17] Jeffrey Katzenberg, quoted in "No Dancing Teapots in 'Prince of Egypt,'" *New York Times* (December 14, 1998), www.nytimes.com/yr/mo/day/news/arts/prince-egyt-katzenberg/html.

[18] Richard Corliss, "Can a Prince Be a Movie King?" *Time* (December 14, 1998), p.92.

[19] Roger Ebert, www.suntimes.com/output/ebert1/18prin.html.

自测问题：分析摄影手法与视觉特效

电影特性

1. 这部影片的电影特性有多强？引用影片中的具体实例来证明导演在下列各方面是成功还是失败 (a) 保持画面的鲜活和动感；(b) 建立清晰、明快的视觉、听觉节奏；(c) 建立三维深度的错觉；(d) 使用电影媒介的其他特殊手段。
2. 电影摄影以自然的方式创造出清晰、富有表现力和有效表达思想的画面了吗？或者摄影师在非常自我地炫耀摄影技巧和手法？

电影视点

虽然导演在电影制作过程中可能运用所有四种电影视点，但某个视点仍会主导影片并达到一定程度，以使电影给观众留下单一视点的印象。记住这一点，回答下面的问题：

1. 你觉得自己基本上是以客观的、局外人的角度在观察某个动作情节，还是有参与到这个动作中的感觉？哪些具体的场景使用了客观视点？在哪些场景中你感觉就像参与到该动作中？电影如何让你产生这种参与感？
2. 在哪些场景中你意识到导演正运用视觉表现技巧来评价或诠释某个动作，从而迫使你用特殊角度来观看该动作？为了达到这个目的，导演运用了什么技术？它们在多大程度上有效？

电影的构图元素

1. 导演用什么样的方式使观众将注意力放在最重要的目标对象上？
2. 导演是否成功地通过避免出现大面积的"闷屏"而使银幕保持生动？
3. 可以创造出三维错觉的主要或者最令人印象深刻的手法是什么？

特殊电影技巧

1. 虽然不可能对每种视觉元素做出透彻的分析，但是应该记住那些让你感到印象深刻的尤为有效、无效或独特的画面效果，根据下面的问题对它们进行思考：
 a. 导演创作这些画面的目的是什么？这些画面运用了哪些拍摄器材或技术？
 b. 是什么使这些令人难忘的视觉画面非常有效、无效或者独特？
 c. 从它与整部影片的关系的角度，从美学上对这些令人印象深刻的视觉效果进行逐个评判。
2. 有特殊光效用于电影中的某个瞬间吗？如果是这样，这些特效试图表现什么？效果如何？

电影魔术：现代电影中的特殊视觉效果

1. 电影中运用的特殊效果在多大程度上有效？它们是否主导了电影，以至于让影片变成了特效展示场所，或者它们是影片不可分割的组成部分？
2. 整部影片的可信度在多大程度上依赖于观众对特殊效果的信服？特殊效果是否盖过了主要人物形象，以至于使人物变成了特效的陪衬？

学习影片列表

摄影

《血迷宫》(*Blood Simple*, 1984)

《不羁夜》(*Boogie Night*, 1997)

《卡萨布兰卡》(*Casablanca*, 1942)

《公民凯恩》(*Citizen Kane*, 1941)

《发条橙》(*A Clockwork Orange*, 1971)

《黑暗骑士》(*The Dark Knight*, 2008)

《晚安，好运》(*Good Night, and Good Luck*, 2005)

《毕业生》(*The Graduate*, 1967)

《愤怒的葡萄》(*The Grapes of Wrath*, 1940)

《大白鲨》(*Jaws*, 1975)

《孩子们都很好》(*The Kids Are All Right*, 2010)

《杀死比尔 I, II》(*Kill Bill, Volume 1*, 2003；*Volume 2*, 2004)

《最后的舞者》(*Mao's Last Dancer*, 2009)

《帝企鹅日记》(*March of the Penguins*, 2005)

《大都会》(*Metropolis*, 1927)

《拿破仑》(*Napoleon*, 1927)

《愤怒的公牛》(*Raging Bull*, 1980)

《日出》(*Sunrise*, 1927)

《第三个人》(*The Third Man*, 1949)

《谁害怕弗吉尼亚·伍尔夫？》(*Who's afraid of Virginia Woolf?*, 1966)

《冬天的骨头》(*Winter's Bone*, 2010)

特殊视觉效果

《深渊》(*The Abyss*, 1989)

《改编剧本》(*Adaptation*, 2002)

《阿凡达》(*Avatar*, 2009)

《甲壳虫汁》(*Beetlejuice*, 1988)

《移魂都市》(*Dark City*, 1998)

《第五元素》(*The Fifth Element*, 1997)

《哈利·波特与混血王子》(*Harry Potter and the Half-Blood Prince*, 2009)

《十面埋伏》(*House of Flying Daggers*, 2004)

《盗梦空间》(*Inception*, 2010)

《指环王：王者归来》(*Lord of the Rings: The Return of the King*, 2003)

《潘神的迷宫》(*Pan's Labyrinth*, 2006)

《蜘蛛侠2》(*Spider-Man 2*, 2004)

《星际迷航》(*Star Trek*, 2009)

《2001：太空漫游》(*2001: A Space Odyssey*, 1968)

动画长片

《爱丽斯漫游仙境》(*Alice in Wonderland*, 1951)

《美女与野兽》(*Beauty and the Beast*, 1991)

《鬼妈妈》(*Coraline*, 2009)

《小飞象》(*Dumbo*, 1940)

《国王的夜莺》(*The Emperor's Nightingale*, 1948, 捷克)

《幻想曲》(*Fantasia*, 1940)

《魔术师》(*The Illusionist*, 2010)

《怪物公司》(*Monsters, Inc.*, 2001)

《圣诞夜惊魂》(*The Nightmare Before Christmas*, 1993)

《我在伊朗长大》(*Persepolis*, 2007)

《木偶奇遇记》(*Pinocchio*, 1940)

《公主和青蛙》(*The Princess and the Frog*, 2009)

《怪物史莱克》(*Shrek*, 2001)

《白雪公主和七个小矮人》(*Snow White and the Seven Dwarfs*, 1937)

《千与千寻》(*Spirited Away*, 2001, 日本)

《玩具总动员 I, II, III》(*Toy Story*, 1995; *Toy Story 2*, 1999; *Toy Story 3*, 2010)

《飞屋环游记》(*UP*, 2009)

《机器人总动员》(*WALL-E*, 2008)

《谁陷害了兔子罗杰？》(*Who Framed Roger Rabbit*, 1988)

第六章 剪 辑

《盗梦空间》

　　一部正片长度的电影通常需要从二十到四十个小时的原始胶片中产生。拍摄停止后，未经加工的影片成了电影的原始素材，就像之前剧本曾是拍摄的原始素材一样。我们现在必须对这些胶片记录的原始素材进行挑选，使之更紧凑、有节奏感，并加以润色修饰，还需要对某些场景进行"人工呼吸"，直到作者和导演的想法完全从剧本的文字转换为电影语言。

　　　　　　　　　　——拉尔夫·罗斯布鲁姆（Ralph Rosenblum），电影剪辑师

对任何一部影片来说,剪辑师的作用都是极为重要的,剪辑师的职责是组装出完整的电影,这个工作就像是一个庞杂的拼图游戏,将各种不同的画面与声音的零部件拼合在一起。伟大的苏联导演普多夫金(V. I. Pudovkin)认为,剪辑是"电影艺术的基础",并评述道:"说电影是被'拍'出来的是完全错误的,应该取消这个说法。电影不是被'拍'出来的,而是被建构出来的,从一条条单独的胶片也就是它的原始素材中建构出来。"[1] 阿尔弗雷德·希区柯克进一步加强了这个观点:"银幕应该用自己的语言说话,全新呈现;要把所拍摄的表演场景作为一个原始素材,分解,拆卸,而后才能编织成一个有意义的视觉形态,否则,就无法以自己的语言全新表达。"[2]

因为剪辑过程的重要性,剪辑师的角色几乎和导演一样重要。不管胶片本身的拍摄质量如何,如果未经剪辑师仔细判断,确定每个片段何时出现在银幕上,出现多长时间,导演提供的素材就有可能毫无用处。这种拼装过程要求剪辑师具有艺术的敏感性、理解力和美学判断力,同时还需要对影片主题和导演意图有一个清晰的理解。因此,在很大程度上,导演和剪辑师必须被视为电影制作工程中的平等合作者。在某些情况下,剪辑师才是真正把握影片结构的人物,是整个电影工程的主要建造者和设计师。实际上,剪辑师可能对电影的整体效果有着最清晰的设想,甚至能弥补导演对影片整体缺乏清晰预见的不足。

伍迪·艾伦的很多电影似乎都有类似情况。据拉尔夫·罗斯布鲁姆说,他曾担任伍迪·艾伦六部电影的剪辑师,艾伦着迷于在他制作的每一部影片中自始至终贯穿一种严肃的调子。然而,大多数这种严肃场景都被罗斯布鲁姆在剪辑室里剪掉了。比如,《安妮·霍尔》被当成一部哲学电影来拍摄 [剪辑过程中的临时片名为《快感缺乏》(Anhedonia)]。中心角色是艾尔维·辛格(Alvy Singer),安妮是次要角色,影片的情绪基调介于后来拍摄的影片《我心深处》(Interiors)和《曼哈顿》之间。在剪辑过程中,罗斯布鲁姆删掉了多个完整的段落和情节线,重新把电影聚焦在艾尔维/安妮的关系上,并帮助艾伦重新设计和拍摄一个新的结局,以适应影片新的关注重心。最后的结果是电影赢得了奥斯卡最佳影片奖、最佳导演奖、最佳女主角和最佳原创剧本奖。然而,尽管剪辑

[1] V. I. Pudovkin, *Film Technique and Film Acting* (New York: Grove Press, 1976), p.24.
[2] Alfred Hitchcock, quoted in Richard Dyer MacCann, ed., *Film: A Montage of Theories* (New York: Dutton, 1966), p.56.

师对导演的最初设想和拍摄的影片重点与基调都作了巨大调整，他却甚至没有被提名。埃文·洛特曼（Evan Lottman），影片《苏菲的选择》（*Sophie's Choice*）的剪辑师，对这个问题进行了解释：

> （剪辑）是不可见的。人们看到的最终影片效果不能告诉你剪辑的价值……你不知道影片中哪些时刻是在剪辑室里创造的，或者它们本来就是导演最初理念的一部分。但是如果影片很成功，那么剪辑就很成功，而且没人会特别注意到剪辑。[3]

在本章的"闪回"部分，我们会探究这项不可见的工作的历史（参看本章"闪回"栏目"电影剪辑师：幕后的历史"）。

要理解剪辑师的作用，我们必须先看一下剪辑师的基本责任：组装出一部完整统一的影片，让其中的每个分镜头或声音都对影片的主题发展和整体效果做出应有的贡献。要理解剪辑师的作用，理解拼图游戏的特征同样也很重要。剪辑师工作的基本单元是镜头（shot，摄影机单次连续运转记录下的一段影像）。连接或切分一系列的镜头使它们表现发生在同一个时间和地点中的一个完整动作，由此，剪辑师将其组装成一个场景（scene）。而后再将一系列的场景联结成一个段落（sequence），这种段落构成了电影戏剧结构中的重要组成部分，就像舞台戏剧由多个幕（act）构成一样。为了有效地组装这些不同部分，剪辑师必须在以下每一个工作领域中成功地履行他／她的职责。

一、选择

最基本的剪辑功能是从若干镜次（take，同一个镜头的多次拍摄）中选择效果最好的镜头。剪辑师选择那些提供最强表现力、具有最有效或最重要的视听效果的片段，剪掉粗劣的、不相干的和无足轻重的素材。当然，我们不能完全理解剪辑师的选择，因为我们没有看到掉落在剪辑室地板上（或者，就像现在大多电影项目那样，被封存）的那些废弃胶片。《黑雨》（*Black Rain*）的剪辑

[3] Evan Lottman, quoted in Vincent LoBrutto, *Selected Takes: Film Editors on Film Editing* (Westport, CT: Praeger, 1991), p.144.

闪回 电影剪辑师：幕后的历史

在 2004 年的电影《最终剪接》(The Final Cut)中，罗宾·威廉斯扮演了一个非常"严肃"的角色，艾伦·哈克曼（Alan Hakman），一名特殊的电影制作者，剪辑真实人物的生活。在电影描述的未来世界里，每 20 人中的一个在出生时会被植入某种称为"生命芯片"的东西，它能通过他或她的眼睛记录下一生中经历的每个时刻。在剧中的一个关键时刻，哈克曼对另一个人物解释说，像他这样的剪辑手有时被称为"噬罪人"，因为在家人和朋友能够一览死者的记忆之前，他们抹去了死者生命中的缺点和错误。因此，他们"剪辑"那些经常是破碎、脆弱与错误的生命，使之看起来完整、坚强而高尚。

虽然在作为通俗剧的影片情节中，很难对这个聪明的想法进行充分阐发，但是，参照百余年的电影史，对于现实生活中电影剪辑师们所施展的神奇技艺，它仍不失为一个恰当的比喻。"电影之所以成为电影，是因为剪辑。"奥斯卡最佳剪辑奖获得者，《黑客帝国》三部曲的剪辑师扎克·斯坦恩伯格（Zach Staenberg）如是说。如果没有剪辑师用精湛技艺"掩饰"编剧和导演的"瑕疵"，现代电影几乎不可能存在，聪明的演员深知剪辑师既能成就也能破坏他们在银幕上的表演。

在 19 世纪晚期，电影先锋们如托马斯·爱迪生以及路易·卢米埃尔和奥古斯特·卢米埃尔兄弟（Louis and Auguste Lumière）并没有真正预想到剪辑给这个新媒体带来的叙事可能性。直到在埃德温·波特（Edwin Porter）的作品《一个美国消防员的生活》(Life of an American Fireman，1902)，尤其是接下来的《火车大劫案》(1903) 中，剪辑师才首次运用剪辑技巧，以获得巧妙和有深度内涵的故事讲述。后来，著名导演 D. W. 格里菲斯，在他的电影《一个国家的诞生》(The Birth of A Nation，1915) 和《党同伐异》(1916) 中，开始建立所谓经典剪辑的严格"规则"，对影片片段进行"隐形"的控制，尽可能地使电影在动作情节上显得流畅。全景（主）镜头通常第一个出现，后面经常跟着"双人镜头"，最后是"单人镜头"，建立起平滑的、观众能够预测的画面顺序。甚至第一次使用的特写镜头和闪回镜头都无缝地结合到电影中。就像萨莉·门克（Sally Menke，《低俗小说》剪辑师）曾评论的那样，电影剪辑是"看不见的艺术"。

不幸的是，对于广大电影爱好者来说，从事这些工作的剪辑师也是不可见的，他们没有意识到这些艺术工作者对他们所看到的电影具有极其重要的控制力。剪辑师的不可见是经典剪辑手法的必然结果，在 1930 年代至 1950 年代美国"电影工厂"(movie factory) 的气氛下，庞大和强势的好莱坞制片厂将这些技术人员的作用边缘化，剪辑师更加不为人所知。与此形成对照，在法国，随着 1959 年法国新浪潮运动的兴起，诸如让–吕克·戈达尔的《筋疲力尽》(Breathless) 等电影对传统剪辑风格发起了正面的挑战，频繁使用跳切这样的手法（第 206 页）来有意地创造不规则节奏。

在电影剪辑艺术中像这样打破规则的做法在美国的发展更为缓慢，但在《邦妮和克莱德》(1967) 中却变得非同一般的显眼，该片中精彩而充满活力的剪辑由受人尊敬的剪辑师迪迪·艾伦（Dede Allen）完成 [她后来剪辑的电影还包括《热天午后》(Dog Day Afternoon)、《烽火赤焰万里情》(Reds)、《奇迹小子》(The Wonder Boys) 和《最终剪接》]。这场电影运动最终导致了"自由形式"(free-form) 剪辑的出现，这种剪辑方式在乔·哈辛（Joe Hutshing）对奥利弗·斯通（Oliver Stone）执导的《刺杀肯尼迪》(JFK，1991) 所作的剪辑中大概达到了商业广告化的顶峰——这部影片涉及非常多的"时间和空间的分割"。然而，即使在 1980 年代流行的电影中，剪接节奏已经变

得越来越快。到了20世纪末21世纪初,很多动作片导演从疯狂的音乐视频和电视商业广告中为电影寻找新的表现方式。比如迈克尔·贝[Michael Bay,《石破天惊》(*The Rock*)]或罗布·科恩[Rob Cohen,《极限特工》(*XXX*)]。有趣的是,以剪辑师[《伍德斯托克音乐节》(*Woodstock*)]开始其电影职业生涯的导演马丁·斯科塞斯[《愤怒的公牛》《飞行者》(*The Aviator*)]却曾对这种假设会对我们的社会文化中的真实时间概念造成什么样的影响表示担忧,而不认为它仅仅只影响到电影时间。

并非所有的当代导演都要求剪辑师剪出这样快速的节奏。例如,《纽约客》(*New Yorker*)的影评家安东尼·莱恩(Anthony Lane)指出,加斯·范·桑特[Gus Van Sant,曾拍摄《药店牛仔》(*Drugstore Cowboy*)、《我自己的爱达荷》(*My Own Private Idaho*)和《心灵捕手》(*Good Will Hunting*)]在最近执导的电影如《大象》(*Elephant*)和《最后的日子》(*Last Days*)中,"拒绝害怕长镜头。这种做法将他和许多同时代的导演区分开来,对那些人来说,每部影片都像是一种恐怖杀人片,被切片切丁,肢解成一寸寸的片段。相反,范·桑特却打算在外围反复徘徊,看着某个场景如何逐渐展开来"。同样,在影片《生命九种》(*Nine Lives*)中,编剧/导演罗德里戈·加西亚(Rodrigo García)似乎也喜欢表现并让观众感受这种缓慢的时光,影片完全由九个单独的、未被打断的长镜头组成。毫无疑问,这种"更慢"手法的冠军还是亚历山大·索科洛夫(Alexander Sokurov)的《俄罗斯方舟》(*Russian Ark*),95分钟片长的影片就是个单一的长镜头,影片所有的"剪辑工作"都在摄影机景框内完成——也就是说,通过场面调度中的要素控制而不是通过蒙太奇剪辑手法(参见第220页)。

现在,越来越多缺乏资金支持的"独立"导演选择用高清数字视频格式进行拍摄。而一些在商业上获得巨大成功的导演,如乔治·卢卡斯、罗

闪回

伯特·罗德里格兹（Robert Rodriguez）和史蒂文·斯皮尔伯格，也大张旗鼓地拥抱和推动这项技术。《时代》（Time）周刊的评论员理查德·科利斯指出，"就算电影制作者不愿数字化拍摄，他们也会采用数字化剪辑，轻松而高效地调用画面"。然而，仍有些著名人物坚持用胶片剪辑，科利斯特别列举了技艺精湛的剪辑师迈克尔·卡恩（Michael Kahn）以及卡恩的合作者，非常具有创造性的导演史蒂文·斯皮尔伯格为例，斯皮尔伯格说："我仍然喜欢在胶片上剪接。我就是喜欢进入剪辑室中，闻着洗印胶片的光化学剂味道，还有看到我的剪辑师在他脖子上围着一圈一圈的微型胶片。从胶片上剪切出了众多伟大的电影，我坚持使用这种方式。"

尽管导演和演员的工作与电影剪辑师的技艺孰轻孰重未见分晓，然而没有人比编剧更依赖于好的剪辑。因为，正如编剧兼导演的昆汀·塔伦蒂诺在《出神入化：电影剪辑的魔力》（The Cutting Edge: The Magic of Movie Editing）中宣称的那样："最后的剧本草稿是电影剪辑的第一剪，电影剪辑的最后一剪就是剧本的最终定稿。"这样看来，最终，所有参与影片制作的人都被这些不可见的剪辑师的工作"拯救"了。

资料来源：*The Cutting Edge: The Magic of Movie Editing* (Warner Bros., 2004), directed by Wendy Apple, written by Mark Jonathan Harris; "Opting Out," *The New Yorker*, 1 August 2005, 90—91; Richard Corliss, "Can This Man Save the Movie? (Again?)," *Time*, 12 March 2006, 66—72.

1890 年代	早期电影几乎不怎么剪辑。
1902、1903 年	《一个美国消防员的生活》《美国大劫案》创新地使用了剪辑和特效，包括长镜头和特写镜头。
1915 年	在《一个国家的诞生》中，D. W. 格里菲斯建立了经典的剪辑规则和技巧，使影片更加流畅。
1930 年代至 1950 年代	由大型电影制片厂主导的"电影工厂"时代，剪辑师的作用被削弱。
1959 年	法国新浪潮运动兴起，在《筋疲力尽》等电影中出现了疯狂的跳切和更快的剪辑风格。
1967 年	美国影片《邦妮和克莱德》采用了十年前就流行于法国的快速剪辑技巧。
21 世纪初	快速剪辑方式的使用达到了顶峰；叙事电影也运用了与音乐视频和商业广告类似的快速剪辑节奏。
2002 年	《俄罗斯方舟》全片用单一的长镜头拍摄而成，后期制作中没使用任何剪辑。

师汤姆·罗尔夫（Tom Rolf）描述了这个选择过程：

> 在这个过程中，我把我的选择强加在你的选择之上，我可以傲慢地说这个比那个好。（剪辑师）变成了评论员……它就像玩一幅极其巨大的拼图游戏——有1000个拼块就能使它看上去很完美，但他们却给你10万个。[4]

当决定该淘汰哪些素材时，剪辑师会仔细考虑同一动作的多个不同镜次。其实在电影拍摄过程中，导演就已经开始进行选择，即告诉场记哪个镜次很好，可以洗印。在每天的拍摄结束之后，工作样片（dailies，也称rushes）就被洗印出来，供导演、摄影师和其他工作人员审看。验看未经剪辑的样片之后，导演会决定废弃更多镜头——那些有瑕疵、拍摄时没有对好焦距的镜头。当剪辑师拿到最终的原始素材时，明显不好的胶片已经被舍弃了。然而，仍需要做很多艰难和微妙的选择。

对于某个既定的5秒钟的动作镜头，剪辑师可能要处理与该动作和对话段落相关的10个镜次，它们由三台不同的摄影机从不同角度拍摄而成。如果每个镜头中的音质都符合要求，那么剪辑师就再仔细考虑下列因素，摄影机因素（清晰对焦、平稳的摄影机移动，等等）、构图、灯光、表演，以及和前一镜头匹配的最佳角度，为最终的影片成品选择一个镜头来填满该5秒钟的空位。

如果每个镜头的拍摄质量相当，这个决定就会简单些：剪辑师会选择最佳拍摄角度，与前一个镜头匹配。但是通常都没这么容易，某些选择需要剪辑师做出艰难的妥协。《宾虚》的剪辑师拉尔夫·温特斯（Ralph Winters）说：

> 优秀的剪辑师会遵循一种能表现最多内容的标准来剪辑。这取决于镜头的拍摄方式。我曾经遇到有些段落三个、四个或五个角度都进行了拍摄，但最终我全部使用一个角度来剪辑播放，因为当我们观看它时，每个人都觉得场景本身已经能够自我维持（不需要角度方面的弥补了）……必要的时候，我可以通过眼睛来回扫描观察必要信息，而不需

[4] Tom Rolf, quoted ibid., p.44.

要特写镜头来指导我该看什么。如果你在处理双人特写镜头，那你可以通过交叉切换两人的特写镜头来使效果更好，因为那些表演更出色，所以你就应该这样做。但是如果你面对的是普通的场景镜头，而又没有可供选择的精彩之处，那就只能按照这种标准来剪辑。[5]

从灯光和构图的角度来看是最佳的镜头，在表演和戏剧表现力上或许是最弱的。或者，镜头拍下了最出色的表演，但是可能构图很糟糕，或者会有灯光不好或轻微聚焦模糊等问题。

二、一致性、连贯性及节奏

电影剪辑师负责将众多"拼块"组合成一个连贯的整体。他/她必须能够有效地引导我们的思维、联想和情感反应，从一个画面进入另一个画面，或者从一个声音转到另一个声音，使不同画面或声音之间的相互关系清晰呈现，并且使不同场景、段落之间流畅过渡。为了达到这个目标，剪辑师必须考虑画面与画面、声音与声音或者画面与声音的并置在美学、戏剧性和心理学上的效果，据此对每段影片和声轨进行相应的组合（图6.1）。

三、转场

在过去，电影制作者通常利用若干个光学效果（opticals）——在洗印胶片过程中生成——在影片最重要的段落之间制造出流畅和明确的转场效果。比如在两个发生在不同时间和地点的段落间的转场。传统的转场方法包括如下几种：

- **划接**（wipe）：新画面和之前的画面通过一条水平线、垂直线或者对角线分隔开，随着该分割线从银幕一端逐渐移到银幕的另一端，划去原来的画面。
- **画面翻转**（flip frame）：整个画面翻转，呈现出一个新场景，产生一种非常像翻页的视觉效果。

[5] Ralph Winters, quoted in *Selected Takes*, p.44.

图 6.1　剪辑段落——动作和反应

　　剪辑师工作的一部分,就是将动作和反应编织成一张环环相扣、连贯交织的精彩画面,在情节相关人物和动作情节本身之间来回切换,建立戏剧效果、紧张和悬念的同时,使一连串事件顺序清晰。为了达到这个效果,有时剪辑师会将动作分解为很多细小部分,并展现重要人物对每个细小动作的反应。影片《邦妮和克莱德》最后的伏击段落,清楚地展现了动作和反应之间的这种复杂关系。

　　路易斯安那的小镇上中出现了几个执法者,于是邦妮和克莱德[费·唐纳薇(Faye Dunaway)和沃伦·比蒂(Warren Beatty)饰]驾车惊慌逃跑,使他们的同伙莫斯[C. W. Moss,迈克尔·J.波拉德(Michael J.Pollard)饰]松了一口气,他正透过一扇窗户看着他们。与此同时,沿着公路,莫斯的父亲马尔科姆[Malcolm,德博·泰勒(Dub Taylor)饰]已经设置好陷阱。剪辑师迪迪·艾伦在马尔科姆"漏气的轮胎"和邦妮、克莱德的旅行镜头之间进行了多次快速切换,从而在它们之间建立了某种联系。看到马尔科姆后,克莱德靠边停车,下来帮他换轮胎。瞬间出现的众多异常情况(一辆靠近的汽车,一群鹌鹑突然从附近灌木丛里冲向空中,马尔科姆飞快地钻到他的卡车底下),引起了邦妮和克莱德的警觉,随即附近的灌木丛林里响起了密集的枪声。

▲ 1

▲ 2

▲ 3

▲ 4

▲ 5

▲ 6

▲ 7

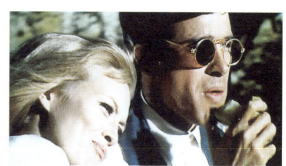
▲ 8

▲ 9

▲ 10

▲ 11

▲ 12

▲ 13

▲ 14

▲ 15

▲ 16

▲ 17

▲ 18

▲ 19

▲ 20

第六章 剪 辑 195

▲ 21

▲ 22

▲ 23

▲ 24

▲ 25

▲ 26

▲ 27

▲ 28

▲ 29

▲ 30

▲ 31

▲ 32

▲ 33

▲ 34

▲ 35

▲ 36

▲ 37

▲ 38

▲ 39

▲ 40

▲ 41

▲ 42

▲ 43

▲ 44

- 淡出/淡入（fade-out/fade-in）：段落的最后一个画面逐渐褪色变暗，下一个段落的第一个画面逐渐变亮。
- 叠化（dissolve）：上一个镜头的结尾画面逐渐溶入下一个镜头的开始画面中。这个效果通过在淡入画面上叠加相等长度的淡出画面，或者将一个场景加在另一个场景之上而形成。

每一种方法在特定的情境和背景下都非常有效。通常而言，叠化表示相对重大的转场，通常用来使观众意识到重大的场景变更或者时间的流逝。翻转和划接的速度较快，主要用于表示时间流逝或地点变化更符合逻辑或自然的转场。

现代的电影制作者曾在《骗中骗》（*The Sting*）和《天降财神》（*Pennies From Heaven*）等影片中使用这些技巧来暗示影片的风格，表明它是故事发生的年代非常典型的电影风格。但是多数现代电影制作者不再广泛地使用它们，而代之以简单地从一个段落切换到另一个段落，不再给出任何清晰的转场信号。这个变化可能归因于电视广告让观众形成了视觉条件反射，能紧跟快速切换而不会产生困惑。声轨也承担了某些先前用视觉方式处理的转场功能。

撇开转场的性质不谈，不管它们是长而明显（如缓慢的叠化）或短暂而快速（如简单的瞬间切换），都必须通过剪辑师将它们组合在一起，使它们能保持连续性——以便从一个段落到另一个段落或者只是从一个画面到另一画面的转换是符合逻辑的。

如果可能，剪辑师会使用**同形剪接**（form cut）的手法来使镜头、场景和段落之间的视觉过渡流畅平滑。在这种类型的切换中，下一个镜头中出现的物体要与前一个镜头中的物体在形状上相匹配。因为两个物体出现在画面的同一区域，第一个画面就平滑自然地过渡到了第二个画面。在斯坦利·库布里克的《2001：太空漫游》中，一根骨头被扔到空中，渐渐溶入下一个段落中相似形状的物体沿轨道飞行的画面中。在谢尔盖·爱森斯坦的《战舰波将金号》（*Potemkin*）中，前一个镜头中的剑或匕首的手柄逐渐变成了下一个镜头中神甫脖子上挂着的形状相似的十字架。虽然"同形剪接"提供了平稳的视觉过渡，但它们也可以制造出截然不同的概念之间的讽刺性冲突。

和"同形剪接"相似的切换是利用色彩或材质肌理来连接镜头。比如，前一个镜头结尾红彤彤的太阳可能溶入下一个镜头开始画面上的篝火中。当然，

这一类转场有很多局限，若使用过于牵强，就失去了应有的自然感觉。

剪辑师还需要进行组织安排，使同一个段落内的不同镜头之间达成一致性。比如，很多段落需要由一个**定场镜头**（establishing shot）开始，为后续情节提供一个总体上的场景画面，以便使我们对场景所发生的环境有一个初步认识。剪辑师必须做出决定，是否有必要插入一个定场镜头，以便清楚地理解后续的、距离更近、更多细节的镜头。

两种不同的剪辑模式或多或少地成了时间、空间转场的标准做法。其中较为传统的是由外及内的剪辑（outside/in editing），即按照情节发展的逻辑顺序进行剪辑，致力于引导我们进入新的场景。它允许我们从一个新场景的外面进入，而后逐渐深入它的细节中。每一步的前后逻辑关系清晰可见，使我们总能准确地知道我们在哪儿。我们通过表现整个场景的定场镜头弄清楚自身所处的方位，进入场景之中，然后将注意力集中在场景细节上。

由内及外的剪辑（inside/out editing）则正好相反。我们被突然地从一系列完全理解的情节中切换到一个全新、陌生的地方的细节特写镜头上，因而感到震惊。我们不知道在哪里，也不知道发生了什么事。随后，在一连串相关镜头的引导下，我们从第一个近景特写镜头开始回溯，逐渐地发现我们在哪里，发生了什么。这样，我们从一个令人茫然的近距离镜头移向从远处拍摄的、更为全景的镜头中，在新场景的背景下才全然明白该动作情节（图6.2）。

影片《77航空港》（*Airport '77*）的开始画面为一对窃贼夫妇夜里闯入机场办公室并从文件柜中盗走资料的镜头。窃贼正伸手进行盗窃时，画面立刻切换成了向前推动气流控制杆的手的特写镜头。在下一个画面中，镜头后退，我们看到这只手属于杰克·莱蒙（Jack Lemmon），他正坐在喷气客机的驾驶员座位上，透过驾驶舱的玻璃，我们看到飞机前面的跑道。下一个镜头让我们进一步往后退，我们看到莱蒙根本不是坐在真正的驾驶舱内，而是在一个模拟的训练座舱内。因此，观众首先惊讶于这种转场效果，随后就建立了场景的总体方位感。由内及外的剪辑模式能够产生一种充满生气、突然性的、令人激动的剪辑，使转场更具活力和悬念。在《末世纪暴潮》（*Strange Days*）出色的开场中，凯瑟琳·毕格罗（Kathryn Bigelow）运用了相似的剪辑模式。场景一开始就将观众带入一场动感十足、令人肝寒的抢劫事件中（以连续不断的主观视点镜头拍摄），似乎最终摄影机——还有观众——将要从高楼顶上摔下去才结束。出人

图 6.2　剪辑《周末夜狂热》中的段落——由外及内和由内及外

这段影片综合了两种常用的剪辑模式。首先，在由外及内的模式中，我们通过新场景的一个定场镜头，判断所处的方位，然后移近、进入场景中，聚焦于新场景环境中的主要人物和细节特征上。这可以通过多种方式来实现：剪辑师以静态的远景镜头开始，然后切换到由渐进式平台上的固定摄影机（距离拍摄中心目标更近些）所拍摄的镜头上，从而带着我们不断地靠近目标。同样的基本效果也可通过缓慢变焦，逐渐放大所拍摄的中心物体，或者用移动摄影机从物理距离上逐渐靠近被摄主体并连续拍摄而实现。

在这个剪辑段落的由外及内部分，剪辑师采用了两种方式。前三幅照片截取自从直升机上拍摄的连续镜头。该镜头以表现曼哈顿天际线的定场镜头开始，以布鲁克林大桥作为前景。随后，摄影机镜头沿着大桥摇摆着向前延伸，奔向布鲁克林的中心地带。这部分镜头中的声音被刻意地抑制——来往车辆发出的噪音变得柔和、低沉。剪辑师随即切换到高架铁路上从对角冲着摄影机斜驶过来的火车特写镜头。当快速运行的列车靠近时，声音突然变得震耳欲聋，令我们不知所措，我们一下子感到——我们进城了。紧接着，摄影机掉转180度，拍下了列车快速离去的镜头。然后，镜头表现了一个和列车并没有逻辑联系的细节：商店橱窗里鞋的特写镜头。此时，该剪辑段落的由外及内部分结束，由内及外部分开始。

随着节奏强劲的《周末夜狂热》(*Saturday Night Fever*) 主题曲的响起，橱窗外便道上，一只脚出现在陈列的鞋子旁边。紧接着，镜头跟着那两只脚，踏着主题曲的节奏，沿着城市人行道前行。随后，镜头从脚部向上移动，出现了一只不断摇摆的油漆桶，以及剧中人物托尼（约翰·特拉沃尔塔饰）的肢体和面孔。该段落中的镜头继续展示托尼和周围环境之间的互动（转头看漂亮女孩，最终在一个位于地下的比萨连锁店门口停了下来），为了让我们所处的位置和之前那段由外而内剪辑的影片开场联系起来，于是剪辑师在表现托尼摇摆前行的镜头里也穿插进了一个列车在高架铁路上一闪而过的画面。

▲ 1

▲ 2

▲ 3

▲ 4

第六章　剪辑　201

▲ 5

▲ 6

▲ 7

▲ 8

▲ 9

▲ 10

▲ 11

▲ 12

意料的是，下一刻我们发现，这个令人心跳加速的激动画面实际上是由穿在影片主角［拉尔夫·费因斯（Ralph Fiennes）饰］身上的前卫电影实验装置拍摄而成的。

四、节奏、速度及时间控制

在电影中，许多因素在一起发挥作用的同时又各自独立地形成多个节奏：如物体在画面上的运动，摄影机的移动或镜头的伸缩、配乐、对白的快慢以及人讲话的自然节奏，也包括情节本身的发展速度。这些元素混合在一起，从而建立起影片整体的独特节奏。但是这些节奏是自然内在的，这些电影素材的本质决定了必然会将这些节奏加在影片身上。但是居于最主要地位的电影节奏，即影片最强烈的节奏，或许来自不同场景剪辑的切换速度和两次切换之间的镜头的不同时长。由剪接建立起来的节奏是影片独有的，因为剪接把影片分割成多个独立不同的单元而不破坏它的连续性和画面流畅性。剪辑切换赋予影片一种外来的、可控制的，而且是独一无二的节奏特性。

通过剪接建立起的影片节奏是如此自然，成为影片的有机组成部分，以至于我们常常没有意识到某个场景内发生的画面切换，然而我们仍能对它们产生的节奏做出下意识的反应。我们没有意识到的原因之一就是这些剪接经常复制我们在真实生活中看待事物的方式：瞥一眼某个关注点，飞快地跳到另一个关注点。我们注意力转移的快慢经常会显示出我们的情感状态。因此，缓慢切换能模拟平静的观察者心中的印象，快切则模拟了兴奋的观察者的感官印象。我们对这种扫视节奏（glancing rhythms）的习惯反应，使剪辑师几乎可以随意地控制我们的情绪，让我们激动，或让我们平静。

虽然在整个影片中剪辑师往往使一种节奏与另一种节奏交替进行，每个场景的切换速度却由场景的内容决定，这样才能使它的节奏和动作节拍、对话速度，以及总体的情感基调相称。剪辑师理查德·马克斯（Richard Marks）描述了动作剪接和剧情剪接的区别：

> 在剪辑动作段落时，你是在对运动进行剪接。你总能找到合适的理由进行剪接，并形成它自己的节奏。一个运动有其自身内在的节奏。动作剪接的公认原则就是，不要让一个动作全部结束。总是让它处于未

完成状态，这样它就会保持该动作段落继续向前发展的势头。而在剧情剪接方式中，你必须创造出自己的节奏——在某个人物身上停留多长时间，在切换到其他人之前，给这个人物一种怎样的节拍，将镜头对准谁，离开谁。但你必须尽可能忠实地保持演员表演的内在节奏。[6]

故事、动作、对白和视觉画面都在影片中建立了各自不同的自然节奏，这一事实让剪辑师经常认为他们的剪辑工作容易受到已在场景中"演奏着"的"音乐"的影响。但有时那种（已然在场上响起的）音乐并不自然，并且有时在场景拍摄之前，它们就已经在分镜头设计中预先规划完成，阿尔弗雷德·希区柯克就曾这么干——用音乐带给他的想象力来描绘另外一个剪辑节奏，即经过仔细而慎重考虑的长镜头与特写镜头的并置，这种并置在图像尺寸（景别）上产生了极富戏剧性的变化：

> 你事先了解管弦乐编曲的某个知识也许非常非常重要：换句话说，图像尺寸……有时你会在电影中看到这样的情况，即特写镜头提前出现，而到了你真正需要它来表现某些效果时，它却已失去作用，因为你已经用过了。
>
> 现在，我再给你举个例子，不同图像尺寸（景别）的并置也非常重要。比如，影片《精神病患者》中最具震撼力的镜头之一，出现在侦探上楼梯的一场戏中。该画面的设计意图就是在观众心中造成恐惧，而在期待恐惧画面出现的过程中，恐惧就在那儿了。这是一组侦探动作的镜头，就只是表现他顺着楼梯往上走，他走到了最上一级楼梯。拍摄下一个镜头时，摄影机尽可能地从高处拍摄，从天花板处往下拍，你可以看到一个人影冲了出来，高高扬起刀子，砍了下去，咣当一声（倒了下去），银幕上出现一个巨大无比的头部特写，撑满画面。但是若没有先前远镜头的铺陈，那个大头画面就不会有如此大的冲击力。[7]

[6] Richard Marks, quoted in *Selected Takes*, pp.181—182.

[7] Alfred Hitchcock, quoted in *Directing the Film: Film Directors and Their Art*, edited by Eric Sherman (Los Angeles: Acrobat Books, 1976), p.107.

五、拉伸与压缩时间

从舞台导演转型成为电影导演的伊利亚·卡赞（Elia Kazan）非常热衷于电影中控制时间的手法：

> 电影时间和舞台时间不同。电影导演拥有的最重要手法之一就是他可以为了强调而刻意延长某个时刻。在剧场舞台上，时间是真实的，按照它正常的速度流逝；舞台上经历的时间和观众的时间是一致的。但是在电影中，我们有电影时间，一个虚假的时间。在咔哒咔哒声中人生出现高潮，然后结束。但是当电影导演遇到某个非常重要的时刻，他可以将它延长，从一个脸部特写到另一个特写，再到卷入其中的或围观的人，这样来回反复表现每一个与事件相关的人。通过这种方式延长时间来强调戏剧效果。电影的其他部分被迅速地一笔带过，占用很少的时间，与它们被赋予的剧情价值相称。电影时间于是比真实时间过得更快。电影导演可以直接跳到某一场戏的"实质性部分"或者一个高潮紧接着下一个高潮，而扔掉那些在他看来不值得观众注意的内容。人物的出场和退场全无意义——除非它们本身承载着某些戏剧性要素。人物怎样到达那里并不重要。说到就到！就这样，直接切到场景的核心。[8]

通过将一段正常的动作连续镜头与一系列相关的细节交叉剪辑，娴熟高超的剪辑能大大地延长我们对时间的正常感觉。比如，以一个人沿着一段楼梯拾阶而上的简单动作为例。通过对这段上楼的全景式镜头简单地稍作改变，插入一些表现他的脚部动作的细节镜头，剪辑师就扩展了这个场景的内容，延长了动作的时间感。如果再加入一些这个人的面部表情和他的手抓住栏杆的特写镜头，我们就会感觉这个动作花费的时间进一步加长了。

使用**闪切**（flash cuts）手法，将不同镜头的画面层层叠加在一起，如机关枪似的快速播放，这样剪辑师能把一个小时的动作压缩在几秒钟内。比如，通

[8] Elia Kazan, *A Life* (New York: Doubleday, 1989), p.380.

过选取工厂工人日常工作中有代表性的动作，剪辑师能够在一到两分钟内表现出整个 8 小时的工作变化。通过交叉重叠，每个镜头的开始部分被叠映在前一个镜头的结尾部分之上，这样剪辑师就能实现流畅的时间压缩效果。

另一个用来压缩时间的剪辑技术是**跳切**（jump cut），即删掉连续镜头中无意义或不重要的部分。比如，在西部片中，镜头跟随着警长，缓缓地穿过街道，从左边走到右边，从办公室来到小酒馆。为了加快节奏，剪辑师会剪去警长穿越街道的画面，从他刚步入街道直接跳切到他来到街道另一侧的人行道上。跳切通过剪去一部分动作而加快了动作的节奏。

"跳切"一词也可以指在动作衔接和情节连续性都不匹配的两个镜头之间出乎意料的连接。正如伊弗雷姆·卡茨（Ephraim Katz）在《电影百科全书》（*The Film Encyclopedia*）中所说的那样："传统而言，这种对连续性和平滑转场的破坏被认为是难以接受的，但是一些现代电影制作者自由而有意地使用这种跳切方式。"[9] 实际上，恰当地配合使用这种手法，可以显著地增强影片的趣味性。例如在《歌厅》中，导演鲍勃·福斯和剪辑师戴维·布雷瑟顿（David Bretherton）频繁地使用跳切来表现令人吃惊的效果，既幽默又感人。在影片接近尾声处，年轻的舞男弗里兹［弗里兹·威伯尔（Fritz Wepper）饰］向布莱恩［Brain，迈克尔·约克（Michael York）饰］忏悔道，自己实际上是个犹太人，但他对所爱恋的犹太女子娜塔丽·兰黛儿［Natalia Landauer，马里莎·贝伦森（Marisa Berenson）饰］撒了谎。在这个揭开真相的时刻，他绝望地感到娜塔丽是不会同意嫁给他的，但是很快我们看到弗里兹站在娜塔丽家门口，大声喊："我是个犹太人！"接着，一个跳切立刻将我们带到了婚礼现场。

最有效的剪辑技法之一就是**平行剪接**（parallel cuts，**或称交替剪辑**），在两个发生于不同地点的动作之间迅速地来回切换。平行剪接给观众造成了两个动作同时发生的印象。它是一种强有力的制造悬念的手法。在《歌厅》《教父》（图 6.3）和《黛洛维夫人》（*Mrs. Dalloway*）等现代电影中，以一种非常华丽而巧妙的平行剪接方式，在反讽的同时表现了黑暗和明快，暴力和虔诚，形形色色的混乱和独裁秩序等效果。近年出品的影片《盗梦空间》利用**交叉剪接**

[9] Ephraim Katz, *The Film Encyclopedia*, 3rd., revised by Fred Klein and Ronald Dean Nolan (New York: HarperPerennial, 1988), p.718.

图 6.3　剪辑段落——反讽蒙太奇（见第 218 页）

在这段取自《教父》的极具表现力的电影片段中，弗朗西斯·福特·科波拉把一个显示迈克尔·科里昂（Michael Corleone，艾尔·帕西诺饰）作为他姐姐康妮［Connie，塔里亚·希雷（Talia Shire）饰］新生婴儿的教父在教堂中参加洗礼的段落，与另一个在迈克尔的指令下对反对派黑手党头目进行无情杀戮的蒙太奇镜头进行了交叉剪接。教堂里柔和、金色、神圣的光辉给洗礼仪式洒上了一层温暖的色彩。在管风琴的乐声中，牧师在用拉丁文枯燥地吟诵着经文，谋杀场景穿插着洗礼镜头，牧师的声音和管风琴声飘荡在空气中。迈克尔（用英语）宣誓他对上帝的信仰，发誓"放弃撒旦和他所有的罪恶"，说这句话时，蒙太奇镜头达到了最为暴力的时刻。这样的剪接大大加强了该段落的反讽效果。当仪式完成后，迈克尔立即下令对刚刚接受洗礼的婴儿的父亲——卡洛（Carlo）——实施谋杀。通过将这些极端对立的动作并置，科波拉用反讽手法突出了迈克尔步入新的角色、成为科里昂家族真正的教父时的残酷无情。

▲ 1

▲ 2

▲ 3

▲ 4

▲ 5

▲ 6

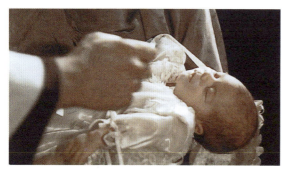
▲ 7

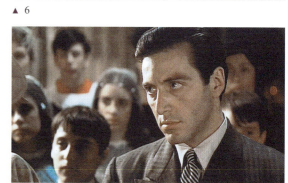
▲ 8

▲ 9

▲ 10

▲ 11

▲ 12

▲ 13

▲ 14

▲ 15

▲ 16

▲ 17

▲ 18

▲ 19

▲ 20

第六章 剪 辑 209

▲ 21

▲ 22

▲ 23

▲ 24

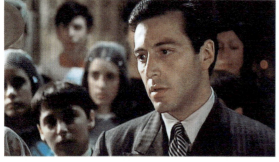
▲ 25

▲ 26

▲ 27

▲ 28

▲ 29

▲ 30

▲ 31

▲ 32

▲ 33

▲ 34

▲ 35

▲ 36

▲ 37

▲ 38

▲ 39

▲ 40

▲ 41

▲ 42

▲ 43

▲ 44

(crosscutting，该片导演克里斯托弗·诺兰如此称呼这种剪辑技术）延展了镜头段落，同时呈现了多层叙事结构——在第一层梦境中形成第二层梦境，在第二层梦境再形成第三层梦境。通过切到重要的闪回和记忆影像中，可以获得完全不同的压缩时间效果。这个手法将过去和现在融合在同一个连续画面中，常常有助于我们理解某个人物。例如，在影片《养蜂人家》(*Ulee's Gold*) 中，彼得·方达（Peter Fonda）饰演的养蜂人／祖父的养蜂动机就是通过这种闪回画面渐渐揭示出来的。

电影制作者也运用其他四种主要的剪辑技术来扩展和压缩时间，包括慢动作(slow motion)、定格 (freeze frame)、融格 (thawed frame)、静止画面（stills）。

六、慢动作

若想要银幕上的动作看上去正常而且真实，摄影机拍摄的速度必须与放映的速度一致，即按通常的 24 帧每秒拍摄。然而，如果场景以高出正常的速度拍摄，然后以正常速度放映（或转成数字格式），动作就会减慢。这个技术被称为"慢动作"（对于"快动作"的讨论，请参看第五章），利用慢动作可以创造丰富的效果（图 6.4）。

1. 拉伸某个时刻来强化它的情感特质

慢动作拍摄的一个常见目的就是将我们的注意力集中在相对重要而短暂的动作阶段，通过延长该时间片段，强化了我们内心与该动作有关的情感，不管这是一种什么样的情感。反讽的是，同样的电影画面既可以用来让我们体会胜利的激动，也可以让我们感受失败的痛苦。两个运动员迎着放置在终点线后方的摄影机跑过来，遥遥领先于其他人，这个过程被以慢动作手法拍摄了下来。获胜者仅仅领先第二名一步之遥撞线。获胜者撞线并在终点线附近受到他人祝贺（这些仍以慢动作拍摄)，此时，如果响起了充满欢乐的凯旋主题音乐，就表明我们内心倾向于认同该获胜者；我们分享他的喜悦并感受每一次握手和拥抱。然而，如果同样的画面伴随着缓慢和不协调的音乐，则表明我们倾向于认同第二名选手，在他向获胜者表示祝贺并转头走开之际，我们分担他的失落感。在《烈火战车》(*Chariots of Fire*) 中这两种时刻都被慢动作拉长了，胜利和失败的感受都被每一次赛跑的慢动作局部回放镜头进一步强化。

图 6.4 慢动作展示
在萨姆·门德斯（Sam Mendes）的影片《毁灭之路》（*Road to Perdition*）后半部的某个情节中，保罗·纽曼饰演的温文尔雅的黑帮头目带着他的一干手下在滂沱大雨中前行，奔赴一场决定生死的枪战。该枪战场景的拍摄大量使用了慢动作手法，令人难忘。该画面表现了非常矛盾的效果，突出了某些匪徒的暴力感，以及他们内心的情感挣扎。

在影片《死亡诗社》（*Dead Poets Society*）的自杀场景中，导演彼得·威尔（Peter Weir）使用如天堂般神圣的画面、如灵魂般轻柔的慢镜头，摒弃所有声音，以表现尼尔（Neil）如宗教仪式般地准备自己的死亡。我们没有看见他向自己开枪或者听到枪响。但是慢镜头强化了这个时刻，从而使我们知道即将发生可怕的事。随即，我们看到慢动作画面表现他父亲跑过来，发现了尸体，尽管我们仍希望悲剧没有发生，但是我们知道，它确实已经发生了。

还有一种几乎难以忍受的时间拉伸出现在影片《美钞制造者》（*The Dollarmaker*）中，当时盖蒂·内韦尔斯 [Gertie Nevels，简·芳达（Jane Fonda）饰] 正绝望地试图将她的女儿从正缓缓离开的火车上救下来。她跑向她的孩子但无法及时抓住，慢镜头强化了她的痛苦和无助。

2. 夸大表现努力、疲劳和受挫感

慢动作通过夸大剧中人物所表现出来的努力、疲劳和受挫感，有效地传达了人物的主观状态。我们当中很多人都曾经历过慢镜头的梦，在梦中，当我们试图逃离危险或抓住某些我们渴望得到却正在远离的东西时，我们的脚却变得像灌了铅似的沉重。因此，对于那些身体上付出巨大努力或者感到疲惫甚至体力不支的人物，我们感同身受。动作、音乐和声音都有助于激发这种感觉；慢

动作音响则尤其有效（参见第八章"慢动作声音"）。

在《烈火战车》中，苏格兰人埃里克·里德尔（Eric Liddell）被撞离跑道，摔倒在旁边草地上。通过慢镜头，他的摔倒过程以及颇为费时地挣扎着站起来继续向前跑的努力被夸张地表现了出来。在《战鼓轻敲》（*Bang the Drum Slowly*，1973）中，身患绝症的接球手布鲁斯（Bruce，罗伯特·德尼罗饰）跑着想接住一个飞得很高的上升球，此处慢镜头也制造了类似的效果。慢动作镜头结合经过模糊处理的音响效果，使得这个相对简单的动作看上去似乎极其困难、笨拙和疲惫不堪。

3. 表现超人的速度和力量

慢动作最具反讽意味的用法就是用来表现超人类的速度和力量。快动作（参看第五章）似乎更像是用来表现速度的手法；然而，快动作的急动骤停效果带有相当的喜剧感甚至怪诞色彩。在快动作中人看上去就像昆虫一样。而慢动作拍摄下的人看上去庄严、充满诗一般的感觉，高于生活。在诸如《烈火战车》《超人》和《蜘蛛侠》等影片中，都有效地应用了慢动作来表现超人类的能力。

4. 强调身体动作的优雅

就算不需要制造这种超人类的速度和力量的错觉，慢动作还可用来赋予几乎任何人或动物的动作以优雅和美丽的特质，尤其是用来表现快速运动时，效果更佳。在《战鼓轻敲》中，利用这种"诗意化动作"手法，增强了亚瑟 [Arthur，迈克尔·莫里亚蒂（Michael Moriarty）饰] 的投掷动作的表现力，创造出一流的"大联盟比赛"投手所具有的流畅、优雅、似乎很轻松的动作效果。

5. 表现时间的推移

每个镜头都慢慢地溶入下一个镜头中，当一系列的慢镜头都以这样的方式组织起来时，我们会产生一种印象，认为过了较长一段时间。在《战鼓轻敲》中，一些互不相关的棒球动作的慢镜头连接在一起，把漫长的棒球赛季压缩在精心挑选的几秒钟内。

6. 与正常动作形成鲜明对比

慢动作可以用在正常速度表现的影片内容开始之前，用来拉长时间和建立张力。影片《烈火战车》用慢动作镜头展现了奥运会赛跑运动员步入体育场准

备比赛的场景。随着选手们脱去外套，进行热身运动，在泥土跑道上挖起跑坑，并各就各位，观众对比赛的期待更为强烈。然后发令枪声响起，起跑前的准备过程中的紧张和焦虑突然释放，影片以正常速度表现选手们从起跑线处冲出去。这样，在等待和准备一个重大事件的紧张感与事件本身之间形成了鲜明的对比。

七、定格、融格及静止画面

定格、融格、静止画面与电影充满动感的变化构成了鲜明对比，给电影制作者传达结束、开始和转场等含义提供了强有力的表现手段。每个手法都能够创造出某种特殊的强调意味，让我们思考所看到的画面的意义。当然，如果毫无节制地使用这些手法——不是只为特殊时刻运用——它们会很快失去感染力。

（一）定格

定格效果是指某个单独的画面在电影胶片上被重印很多次，当影片放映时，看上去就像运动停止了一样，银幕上的画面保持静止，仿佛放映机停转了或画面凝固了。定格的突然出现会让人感到震惊。它是如此静止，所以能吸引我们的注意力。

定格画面最普遍的用法是标志极富戏剧性的段落的结束（并作为转场进入下一个段落）或者表示整个影片的结束。在一个表现力很强的段落结尾，定格画面会让我们感到震撼，仿佛生活／生命停在那一刻。通过这种冻结，银幕上的画面以活动画面少有的方式深刻地烙在我们的大脑中，固锁在我们的记忆里。出现于段落结尾的定格画面类似于戏剧舞台上古老的舞台造型效果，在大幕落下前，演员在各自所处的位置上保持短暂的静止状态，在场或幕的间隙创造出具有强大表现力而令人难忘的画面。

定格作为影片最后的画面使用时，效果尤其强烈。随着银幕上动作的结束，结局感随之而生。当动作停止时，定格画面就像是一个快照。我们可以将它铭刻于记忆中，在它从银幕上淡出之前，可以有几秒钟时间仔细品味它的美好或感染力。让我们有时间表达共鸣并仔细思考，回味我们的情绪、感觉和思想。

在电影结尾或一幕场景结束时，定格也可以用来传递具有某些意味、细微

图 6.5　结尾定格
绝望地、被数倍于他们的玻利维亚的士兵完全包围，布奇（Butch，保罗·纽曼饰）和日舞小子（Sundance Kid，罗伯特·雷德福饰）跳出安全屏障，边跑边开枪。《虎豹小霸王》在这一刻结束，定格在上图所示的画面中，同时响起了震耳欲聋的密集枪声。

而难以言明的复杂信息。在《虎豹小霸王》（1969）最后一场戏中，布奇和日舞小子的画面形象凝固在生命的最后一刻，而随之响起的震耳欲聋的枪声暗示了他们生命的终结（图6.5）。《盖普眼中的世界》也出现了类似的用法。盖普的汽车歪歪扭扭地疾驶在黑色柏油马路上，感觉就要发生交通事故，摄影机随即拉近镜头对准他的儿子沃尔特（Walt）并定格于表情特写中，伴随着短暂的沉默。下个场景开始，沃尔特消失了，其他家庭成员则看上去正从悲痛中恢复过来。

　　定格画面也可以表示转场。在《烈火战车》中，跨栏比赛的选手在跨栏动作中被抓拍并凝固在银幕上。彩色定格画面渐淡，褪色为黑白画面，摄影机镜头后退，显示出这是一幅位于第二天正在阅读的报纸上的图片，从而实现了时间/地点的快速转换。

　　在影片《赛末点》（*Match Point*）中，导演兼编剧伍迪·艾伦两次使用了由慢镜头开始的非常简短的连续镜头片段。第一次，在电影开始不久，画面出现一个网球擦着球网顶端，平滑地落入另一侧界内，然后，他冻结了这一画面，同时画外音响起，引出一个关于运气在人生中的作用的哲学问题。在影片过了相当长时间后，艾伦以一个非常相似的场景对此作了呼应，描绘了另一个更小

的、但对他的故事情节非常重要的物件,他把这个小物件短暂地定格在特写镜头上。我们对第一个定格画面的记忆延续使他能够在第二个定格画面中制造出巨大的悬念。

(二) 融格

定格画面融解,逐渐恢复活动,就是融格。这个手法可以用在某个场景或整部影片的开始,它也能起到转场功能。

在电影的开始,定格画面经常是一幅油画或素描,慢慢地转变为电影画面,然后生动起来。在《公民凯恩》中,融格是一种转场手段。凯恩和他的一个朋友正站在报业竞争对手的橱窗前,观看一张报纸全体工作人员的合影,摄影机向前推进,进行特写拍摄,这样我们仅能看到那张照片。接着一道光闪过,这些人开始活动起来,显示出原来闪光是某个拍照者所为,他正在为同一群人拍摄新的合影,这些人现在都为凯恩工作。

(三) 静止画面

静止画面是指照片,画面中的人物形象本身并不运动。当摄影机拉近或离开它们或者是移动越过它们时,产生运动的感觉。当若干个静止画面按一定的顺序排列时,每个静止画面通常缓缓地溶入下一个画面里,造成情节慢慢展开或渐渐被回忆起来的印象。在《1942年的夏天》中,片头字幕下由多幅静止画面构成的蒙太奇片段,开始了影片的故事讲述,给观众一种故事源于讲述者的若干记忆快照的感觉。在《虎豹小霸王》中,红褐色调子的多幅静止画面构成了"在纽约城里的快乐时光"蒙太奇。另一个运用这种手法的著名例子是克里斯·马克(Chris Marker)的著名短片《堤》(*La Jetée*),该短片是影片《十二只猴子》(*Twelve Monkeys*)的灵感起源。

八、创造性的镜头并置:蒙太奇

剪辑师总是被要求在影片中进行创造性的表达。通过独一无二的画面和声音并置,剪辑师能够传递一种特殊的电影基调和态度。或者,他们可能被要求通过视觉和听觉形象创造出一个蒙太奇——用一系列的画面和声音来形成一首

微型的视觉诗,而这些画面或声音没有任何明确的、逻辑上的或时间顺序上的关联。蒙太奇的统一完整性源于我们能够凭着直觉即刻予以理解的、不同镜头画面之间复杂的内在联系(见图6.3,207页)。

在创造蒙太奇的过程中,剪辑师将视觉和听觉形象作为印象主义的速记编码来运用,创造出情绪、氛围,时间或空间转场,或某种生理或情感上的冲击。曾拍摄了《战舰波将金号》(1925)和《亚历山大·涅夫斯基》(1938)的苏联伟大导演兼电影理论家谢尔盖·爱森斯坦进一步完善了影响深远的蒙太奇理论——也许是受到美国导演先驱 D. W. 格里菲斯 [曾拍摄了《一个国家的诞生》(1915)和《党同伐异》(1916)] 作品的启发。根据爱森斯坦的定义,蒙太奇由多个不同的镜头组成,这些镜头表现了"局部情节,通过它们的组合与并置,在观众的意识与情感中激起……与最初萦绕在艺术创作者脑海里的大致画面一样的视觉感受"[10]。

下面这段文字围绕着与死亡和衰老有着普遍联系的形象创建了一个电影蒙太奇。其中的视觉和听觉形象可能按照如下顺序剪辑:

 镜头1:年老的夫妇满脸皱纹的特写镜头,颓坐在摇椅中。他们的眼神暗淡,茫然地看着远方,椅子慢慢地摇过来,摇过去。声音:摇椅的吱嘎声,老旧古董钟发出格外响的滴答声。

 镜头2:慢慢地,画面叠化到枯萎叶子的特写,它们勉强地挂在光秃秃的树枝上,小雪飘落,一层薄雪覆盖在黑色的枯枝上。声音:风在低声呜咽;古董钟继续发出滴答声。

 镜头3:画面慢慢叠化到海边场景。太阳的边缘在海平面勉强还可见到;顷刻太阳落下,留下红色的光芒和渐渐变暗的天空,光线明显地暗淡下去。声音:海浪一遍又一遍轻轻地冲刷着海滩;古董钟继续在背景声中滴答作响。

 镜头4:天空的红色光芒缓慢地叠化到壁炉中燃烧的炭火上。一丝丝微弱的小火苗跳动着,噼啪作响,随即熄灭。燃烧的木炭,似乎

[10] Sergei Eisenstein, *The Film Sense*, translated by Jay Leyda (New York: Harcourt, Brace and World, 1947), pp.30—31.

被一阵微风吹过，愈加发亮，然后就越来越微弱。声音：持续存在的古董钟的滴答声。

镜头5：回到镜头1的画面，布满皱纹的脸部特写，年老的夫妇躺在摇椅上来回摇晃着。声音：椅子的吱嘎声和古董钟不停的滴答声；画面渐渐淡入黑暗之中。

当导演想要在非常简短的片段中浓缩很多的意义时，蒙太奇就是一种特别有效的手法。在《愤怒的葡萄》中，约翰·福特使用了一个或许可以称为"约德穿越俄克拉荷马之旅"的蒙太奇，以及另一个"大猫（拖拉机）的入侵"（图6.6）的蒙太奇镜头。还有一些非常有效的蒙太奇镜头，如影片《巴顿将军》（*Patton*）中的"冬夜之战"，《洛奇》中的"大战前的训练"，《史密斯先生到华盛顿》中的"爱国华盛顿之旅"，《乐翻天》（*Waking Ned Devine*）中的"告知村民"和《艾德私人频道》（*EDtv*）中的众多"全美国都在通过电视收看艾德的生活"的蒙太奇镜头。

此外，通常讨论电影制作时，尤其是讨论剪辑时，都会使用"蒙太奇"这个术语来代表两种主要的技术和理论流派中的一种。蒙太奇是指制片人者将一系列（在不同地点，从不同距离和角度，以不同方法拍摄的）镜头排列组合起来，叙述情节的一种方式。另一种与之形成对比的主要手法，通常称为"场面调度"（*mise-en-scène*），是指单个画面的创造性的构图。这个术语大约源自戏剧语言，指所有在摄影机前出现的视觉元素，包括演员和场景的所有表现形态，镜头摄入范围内发生了什么变化，等等。伊弗雷姆·卡茨在他的《电影百科全书》中，引用了电影评论家和理论家安德烈·巴赞（Andre Bazin）的话，试图阐明蒙太奇和场面调度这两种基本制作手法的截然不同之处："通过剪辑使前后两个画面形成某种联系，从而产生意义，这就是蒙太奇，而场面调度则强调单一画面的内容。场面调度的支持者认为蒙太奇破坏了观众针对故事情节建立起来的心理完整性，并引用奥逊·威尔斯带有很多深焦构图的影片《公民凯恩》……作为例子支持他们的观点。"然而，卡茨总结道："场面调度和蒙太奇之间的分歧，在实践上并没有在理论上那么深；大多数电影制作者在执导电影时两种方法都使用。"

图 6.6 剪辑段落——《愤怒的葡萄》中的"大猫入侵"

在《愤怒的葡萄》这个段落中,为了戏剧化地表现当地农民的无助,约翰·福特使用了一段充满动感的倒叙蒙太奇,暗示了某种强大的势力。汤姆·约德(亨利·方达饰)让穆利·格雷福斯(Muley Graves)解释为什么他会藏身在约德家里,从而引出蒙太奇画面:

"发生了什么?"

"他们来了……他们来了,马上把我推了出来。他们带了很多大猫。"

"带了什么?"

"那些大猫……履带拖拉机。"

接下来的蒙太奇画面由九个表现土方工程设备的短镜头组成,大部分是重型履带拖拉机。蒙太奇中的每个镜头迅速地溶入下一个镜头,并且如图示中的白色箭头所指出的那样,从不同角度来表现这些拖拉机的前进方向,让我们感觉到来自四面八方的进攻。贯穿这个蒙太奇画面始终,一个连续不断前进的重型拖拉机的压痕的特写镜头被叠加在拖拉机前进的画面上,让我们产生一种被什么东西碾压过去的感觉。该蒙太奇以一台履带拖拉机真实地从摄影机上方碾过去而拍出的画面结束。

在蒙太奇结束时,穆利总结了这一次入侵造成的后果:"一台拖拉机就可以将十个……十五个家庭赶出家门。数百人……无处存身,只能露宿荒野。"

▲ 1

▲ 2

▲ 3

▲ 4

▲ 5　▲ 6　▲ 7　▲ 8　▲ 9　▲ 10　▲ 11　▲ 12

自测问题：分析剪辑

1. 剪辑如何有效地引导我们的思考、联想和情感反应从一个画面进入另一个画面，从而实现平滑的连续性和一致性？
2. 剪辑是流畅、自然和不唐突的，还是故布疑阵、唯我意识的？剪辑师在多大程度上通过创造性的并置——反讽性转场、蒙太奇，以及其他类似手法——进行表达？这种表达效果如何？
3. 剪辑造成的切换和转场对于电影作为一个整体具有的节奏有什么样的影响？
4. 切换速度（决定了每个镜头的平均长度）如何与所涉及的场景具有的情绪调子相适应？
5. 电影的哪些片段似乎显得过于冗长或枯燥？这些片段中的哪些部分可以在不改变整体效果的情况下被剪掉？为了使影片完全连贯，有必要在哪些地方增加额外的镜头？

学习影片列表

《安妮·霍尔》（*Annie Hall*，1977）
《阿凡达》（*Avatar*，2009）
《黑天鹅》（*Black Swan*，2010）
《歌厅》（*Cabaret*，1972）
《芝加哥》（*Chicago*，2002）
《公民凯恩》（*Citizen Kane*，1941）
《冷山》（*Cold Mountain*，2003）
《剃刀边缘》（*Dressed to Kill*，1980）
《教父2》（*The Godfather Part II*，1974）
《灰熊人》（*Grizzly Man*，2005）
《拆弹部队》（*The Hurt Locker*，2008）
《盗梦空间》（*Inception*，2010）
《大白鲨》（*Jaws*，1975）
《刺杀肯尼迪》（*JFK*，1991）
《国王的演讲》（*The King's Speech*，2010）
《阳光小美女》（*Little Miss Sunshine*，2006）
《我的建筑师》（*My Architect*，2003）
《127小时》（*127 Hours*，2010）
《普罗斯佩罗的魔典》（*Prospero's Books*，1991）

《愤怒的公牛》（*Raging Bull*，1980）
《俄罗斯方舟》（*Russian Ark*，2002）
《社交网络》（*The Social Network*，2010）
《对她说》（*Talk to Her*，2002）
《诅咒》（*Tarnation*，2004）
《迈克尔·杰克逊：就是这样》（*This Is It*，2009）
《空房间》（*3-Iron*，2005）
《毒网》（*Traffic*，2000）
《93航班》（*United 93*，2006）

第七章　色　彩

《飞屋环游记》(*Up*)

色彩是一部影片中不可或缺的元素。它的用途不仅仅是机械地记录摄影机此前（指黑白片时代）放弃的色彩。正如音乐从一个乐章流淌到另一个乐章，银幕上的色彩从……从一个镜头过渡到另一个镜头，就像另一种音乐。

——罗伯特·埃德蒙·琼斯（Robert Edmond Jones），舞美设计/色彩顾问

由于色彩带给影片更多的丰富性和深度感，认识色彩及其影响，对于深入观察、理解电影是不可或缺的。色彩给予我们的即时愉悦或许超过了其他任何一种视觉要素，但它也许更加难以理解。人类对色彩的反应并非纯粹视觉上的；它们也是心理甚至是生理上的反应。色彩对人类大脑和身体产生的一些效果几乎是奇迹般的：早产儿出现可能致命的黄疸时，如果用紫色光照射，就可以不输血。将餐馆装修成红色，可以明显地增进食欲，导致食物消费量的增加。蓝色背景可以显著降低人的血压、脉搏和呼吸频率。脾气暴躁的孩子，若待在一间被粉刷成泡泡糖般粉色的小房间内，便会觉得放松，变得平静，并通常会在几分钟之内睡着。

色彩吸引我们的注意；与形状或轮廓相比，色彩能更快地吸引我们的视线。任何一个读者，浏览一本带彩色插图的书时，总是会先看彩色插图，而且比看黑白插图的次数更频繁。正如电影评论家刘易斯·雅各布斯（Lewis Jacobs）所说："在构成电影的各要素中，色彩占据了十分重要的位置。作为一种普遍适用的语言，它对未受过教育的和具有较高文化修养的人、对儿童和成人，具有同样的吸引力。在银幕上它兼具实用和美学的功能。"广告商用全彩色和黑白色做同样的广告，彩色广告取得的效果要好 15 倍。超市货架上的每种包装都多少带点红色，因为红色似乎比其他色彩更能吸引顾客注意。

个人对色彩的反应千差万别，因为色彩纯粹是人类对一种不同于光和影的视觉特性的感知。简单地说，色彩就是一种辐射能量。色彩，作为从某一表面反射的光的特殊属性，在很大程度上受到大脑中主观因素的影响。色彩不仅为每个观众所见，而且使他们产生不同的情绪体验，因此不同的人对同一色彩的阐释也是不同的。**色相**（hue）这个词是色彩的同义词。

明度（value）指色彩中亮与暗的比例。白色是人眼所能感知的最亮的明度，而黑色是人眼所能感知的最暗的明度。明度是一个相对的概念，因为我们通常将一个有色表面与色彩的标准值进行比较——该标准值就是色环上的某个位置，我们在此可以找到该标准色彩（图 7.1）。任何一种比标准明度更亮的都是**浅色**（tint），更暗的是**深色**（shade）。因此粉色是红色的一种浅色，而深褐色是红色的一种深色。

色彩饱和度（saturation）和**强度**（intensity）是另外的重要概念。在讨论色彩时，这些术语可以互换。**饱和色**是指强烈而且没有掺杂其他色相的颜色，要

图 7.1　一个完整的色环

艺术家运用这个装置呈现原色和次色的关系。图中正方形显示的是三原色（红色、黄色和蓝色），三角形显示的是三次色（紫色、绿色和橙色）。这些色彩被图中六种以圆形表示的混合色隔开。

多纯有多纯。白色与黑色都是强度最高的饱和色彩。纯白无法更白，纯黑也无法更黑。饱和的或高强度的红色是纯红色，我们可以称之为消防车的红，它无法更红。如果饱和的红色更暗一些（或灰一些），它就变成了红色的一种深色，彩度降低。如果饱和的红色更淡一些（或白一些），它就变成了红色的一种浅色，强度也会降低。当一种色彩强度降低时，我们就称之为**不饱和的**（desaturated）或**弱化的**（muted）色彩。术语"弱化"可能更容易理解，因为它和音乐有明显的联系：例如小号上的弱音器，使该乐器的声音不像原来那么纯粹、清楚，变得比较混浊、低沉。

实际上，物体几乎不会被放在完全隔绝所有外部光学影响的环境中观察，这就增加了色彩分析的难度。**本色**（local color）和**环境色**（atmospheric color）之间有明显的区别（图7.2）。从树上摘下来的绿叶，放在房间的白色桌面上，房间的墙壁和地板也都为白色，并用纯白的灯光照射，这时呈现的色彩就是物体的本色。而在它所生长的树上看时，叶片呈现环境色：当阳光透过它，叶片看起来透明、略带黄色；当云彩挡住阳光，叶片又变成深绿色而没有光泽；太阳下山时，叶子首先看上去发红，太阳完全落下地平线后又几乎变成蓝色。因此，在正常情况下，我们一般会看到一个复杂而不断变化的环境色彩：

> 本色经常淹没在光和空气（的海洋）中——处在有多种影响色彩的因素的环境中。不仅阳光在一天中会不断地改变，而且有色物体之间也互相影响。相邻的色彩互相增强或抵消（效果），有色的灯光吸收彼此之间的反射；即使是空气中的尘埃也给物体增添色彩。[1]

在策划和拍摄现代彩色影片时，导演、摄影师、美术指导和服装师必须时刻注意这些因素，才能控制、运用色彩，使之符合他们的审美眼光。

一、现代影片中的色彩

随着人们能够控制并方便地使用彩色摄影技术，也随着影视观众不仅习惯并且要求观看彩色影片，了解色彩在现代影片中的作用变得非常重要：它如何影响我们对影片的感受，对我们有什么综合的影响，以及它相对于黑白（影片）的优势——如果有的话。从1950年代以来，彩色胶片在细腻和复杂程度上有了很大的提高，它的潜力几乎是无穷无尽的。

（一）色彩对观众的影响

首先，让我们考虑一下关于色彩效果及其信息传递方式的一些基本假设——它们深刻地影响着导演、摄影师、美术指导和服装师的创造性选择。

[1] Weldon Blake, *Creative Color: A Practical Guide for Oil Painters* (New York: Watson-Guptill, 1972), p.141.

图 7.2　环境色彩

在所示的四幅图中，许多不同种类的影响色彩的因素发挥了作用。在亚历克斯·普罗亚斯（Alex Proyas）的影片《先知》（Knowing）中，昏暗的色调和高对比度的照明把观众的注意力都集中到了尼古拉斯·凯奇（Nicolas Cage）主演的惊恐的主人公身上（左上图）。在佩德罗·阿尔莫多瓦的影片《关于我母亲的一切》（All About My Mother）中，巨大的剧院海报上的粉红肤色的母

亲激励并笼罩着一脸困惑、站在海报前面的红衣女子［赛西莉亚·罗丝（Cecilia Roth）饰］，上方带着铁窗的两扇黑门令人生畏（右上图）。在纪尧姆·卡内（Guillaume Canet）的影片《不可告人》（Tell No One）中，（图中男孩和女孩身后）亮红色的常年盛开的花朵作为视觉线索，帮助观众在一个浪漫的、充满悬念的故事中连接现在与过去（右下图）。在来自斯坦利·库布里克的《2001：漫游太空》的这一镜头中（下图），超级电脑 HAL 处于机舱的中心位置，而宇宙飞船仪表盘的指示灯处于最靠前的位置，指示灯发出表示凶险的忽明忽暗的粉色光线，射在基尔·杜利亚（Keir Dullea）和加里·洛克伍德（Gary Lockwood）的脸上。

闪回　发掘影片中的色彩

自从电影问世以来，电影制作者和放映者一直在对色彩的使用进行实验。甚至在只有幻灯片的时候，人们就把手工给所播放的幻灯片涂色。让投映的画面动起来——当这一想法得到实现之后，尝试给图像着色就再自然不过了。

人们很快发现，片长仅10分钟的影片就需要手绘大量画面，这非常乏味、辛苦而且代价很高。在《战舰波将金号》（1925）中，这艘革命战舰的旗帜被拍成了白色，因为导演打算将它用手工绘成红色。事实上，在影片的正式版胶片中，每帧画面中出现的旗帜都是导演谢尔盖·爱森斯坦用红墨水涂红的。在这部几乎完全黑白的影片中，这个屈指可数的色彩运用将观众的注意力都集中至整个革命的象征——红色。

在默片时代一种更重要的色彩应用是染色（tinting），即在图像冲印上去之前先给胶片着色。染色产生了一种双色效果：黑色和胶片所染的任意颜色。染色的规范或方法迅速地建立了起来。最常见的用法之一是将胶片染成蓝色，作为夜景。当时的电影胶片曝光需时太长，电影制作者无法用它在夜间拍摄，也无法通过低度曝光镜头〔后来被称为**白天拍夜景**（day-for-night）〕得到清晰的图像。因此，制作者能够通过将胶片染成蓝色来表明该场景发生于夜晚，但在白天的自然光下拍摄。由于现在对旧时代的默片进行复制时，通常不会复制这一染色效果，观众有时无法区分白天与黑夜。我们可以从凯文·布朗洛（Kevin Brownlow）恢复的阿贝尔·冈斯的《拿破仑》（1927）中清楚地了解染色胶片的效果。在片中，冈斯并不拘泥于一种严格的规范。尽管他从始至终将琥珀黄用于室内景色，蓝色用于室外夜景，但他又将深褐色和黑白色都用于室外日景。在几个单独的战争场面中，他同时使用了琥珀黄和红色。

到1920年代，80%的美国故事片都或多或少以化学浸泡的方式进行了染色。也许默片时代最复杂的色彩运用出现在被称为格里菲斯职业生涯巅峰之作的影片《凋谢的花朵》（*Broken Blossoms*，1919）中。这可能也是电影导演在影片中捕捉绘画般效果的首次尝试。受英国艺术家乔治·贝克（George Baker）描绘伦敦唐人街的系列水彩画的启发，格里菲斯打算让影片呈现一种与那些绘画效果相似的梦幻般的氛围。亨德里克·萨托夫（Hendrik Sartov），这位格里菲斯的助理摄影师运用气氛灯光和柔焦的特殊手法，创造了极具印象主义风格的影片。通过将整部影片染上一层柔和的色彩，他们使影片产生了一种水彩画般的效果。尽管格里菲斯的染色实验是默片时代电影制作者最有艺术性的尝试，染色的做法却并不罕见。

将色彩应用于影片的另一种技巧是调色（toning），即将染料直接加到感光乳剂上，以便给图像的线条和色调着色。将调色工艺和染色的电影胶片结合，就产生了双色图像。例如，在粉红色胶片上用紫色调色剂，电影制作者可以创造出粉色落日下紫色海洋的画面。在黄色胶片上用绿色调色剂，看上去像泛黄的落日余晖下绿色的草地或森林的效果。

染色和调色使当时上映的默片比我们今天所能看到的默片更有表现力，但只有少数影片作为整个实验时代的代表流传至今。在埃德温·波特的《火车大劫案》（1903）的几个拷贝中，有手工着色的服装、爆炸和开枪产生的烟雾。《党同伐异》和亨利·金（Henry King）的《孝子戴维》（*Tol'able David*，1921）的拷贝仍有染成黄色、绿色或蓝色的片段。布朗洛复原的冈斯的《拿破仑》和金的影片《孝子戴维》都有DVD版面世。那些既染色又调色的影片则仅存寥寥几部，《战舰波将金号》中爱森斯坦手绘的红旗和埃里克·冯·施特罗海姆（Eric von Stroheim）的影片《贪婪》（*Greed*，1925）中恰如其分的"金色调子"都没有拷贝留存。

到1920年代,终于出现通过摄影机捕捉彩色画面的技术。赫伯特·卡尔马斯博士(Dr. Herbert Kalmus)的双色彩印胶片开始在《宾虚》(1926)和《歌剧院魅影》(Phantom of the Opera,1925)等好莱坞大片的某些彩色片段中运用。这种做法成本高昂,比类似的黑白片制作成本高出30%,而观众很快就对这种胶片记录的劣质色彩感到厌倦或愤怒。例如,不同片中白人的肤色从粉色到橙色各不相同。几年后,在1932年,特艺彩色公司(Technicolor)的三色染印胶片日臻完善,尽管成本不菲而且难以把握,彩色胶片仍逐渐确立了应有的地位。由鲁本·马莫利安(Rouben Mamoulian)导演、改编自威廉·麦克皮斯·萨克雷(William Makepeace Thackeray)的小说《名利场》(Vanity Fair)的同名影片(1935)是最早运用该产品的故事片,但它在商业上并不成功。早期运用彩色摄影胶片最著名的成功典范是《乱世佳人》和《绿野仙踪》(同在1939年出品)。在一系列极有吸引力的好莱坞歌舞片中得到使用之后,彩色技术(以及歌舞片这种类型)在1952年的《雨中曲》(Singin' in the Rain)中达到了巅峰(上图)。

接下来的几十年,特艺彩色公司对它生产的胶片的使用进行了严格的控制,要求每部采用该公司生产的彩色胶片制作的影片必须雇用该公司的摄影师、顾问和设备。尽管特艺彩色公司的染料有助于创造出纯正或饱和的色彩,比片记录的真实世界更令人惊叹,但它对彩色电影拍摄技术的垄断到1952年就宣告结束了。这一年,柯达公司的伊斯曼彩色(Eastman Color)胶片的推出使彩色影片的制作更简单、更经济。自1970年代中期起,伊斯曼彩色胶片成了最杰出的胶片类型。到20世纪末,随着人们对电影历史保护的日益关注,在美国本土重新掀起了对特艺彩色的兴趣。在影片《远离天堂》(Far from Heaven,2002,下页图)和

| 闪回 |

《名利场》的最近一次改编——米拉·奈尔（Mira Nair）于 2004 年拍摄的同名电影中，就以类似于特艺彩色的缤纷画面，表达了对这一在电影史上留下不可磨灭印记的色彩处理工艺的敬意。同时，三色染印技术在中国大陆保存下来并得到广泛应用，例如，导演张艺谋（曾执导《英雄》和《十面埋伏》）制作了《菊豆》《大红灯笼高高挂》等色彩浓郁的影片。

1890 年代	彩色的手绘幻灯片预示着电影制作者和观众对彩色运动画面的喜爱。
1916 年	D. W. 格里菲斯在《党同伐异》中使用了许多精致复杂的染色技巧，但绝大多数原版胶片已经遗失。
1925 年	苏联电影《战舰波将金号》使用了很多手工着色画面。
1920 年代	双色染印电影胶片的使用让电影出现了一些彩色镜头段落，如《宾虚》《歌剧院魅影》。
1932 年	特艺彩色公司开发出了相当完善的三色染印胶片。
1935 年	首部彩色故事片《名利场》在商业上未获成功。
1952 年	使用伊斯曼色彩公司推出的彩色胶片拍摄的彩色电影制作更简单、更经济。
1990 年	导演张艺谋在《菊豆》中采用了三色染印技术，该技术借此在大陆复兴了一段时期。
2002 年	《远离天堂》公开上映，向美国电影史上具有重要地位的特艺彩色公司致敬。

1. 色彩可以吸引注意力

导演有数种方法将观众的注意力保持在兴趣中心处（center of interest）。我们的视线被引向大型物体，引向距离摄影机最近的物体，引向焦点对准的物体，引向运动的物体和特写镜头。根据剧情需要对人物和物体做出安排、突出最感兴趣的对象，也能吸引我们的注意。色彩是另一个选择。赋予最有趣味的物体明亮或饱和的色彩，并将物体放在对比鲜明的背景下，导演便可以轻松地吸引观众的眼球（图7.3、图7.4）。

图 7.3 看见红色
饱和的红色能明显地吸引观众的注意力，正如这些引人注目的图片所示：《乱世佳人》中欧娜·芒森（Ona Munson）饰演的妓女百丽·沃灵（Belle Watling, 左上图）、《洛奇 IV》（Rocky IV, 西尔维斯特·史泰龙饰，右上图）、《迈克尔·杰克逊：就是这样》（This Is It）中的迈克尔·杰克逊（Michael Jackson）和吉他手奥瑞安西·佩纳盖利斯（Orianthi Panagaris）（左下图）和《美国丽人》（American Beauty）中的凯文·史派西（Kevin Spacey）和米娜·苏瓦丽（Mena Suvari）（右下图）。

图 7.4 色彩丰富的活人画（tableau）
导演特伦斯·戴维斯（Terence Davies）要求在改编自伊迪丝·沃顿（Edith Wharton）同名小说的影片《欢乐之家》（*The House of Mirth*）中呈现不同凡响的色彩组合，包括在用于海报制作的照片中展现爱德华时期奢华的深紫色天鹅绒。图中，由吉莲·安德森（Gillian Anderson）饰演的女主角正在参加一个为有钱的宾客举办的晚间娱乐活动：一组美女摆出各种造型，一个接一个地作短暂的亮相。她手持镰刀和谷物，似乎在扮演刻瑞斯，罗马神话中的丰收女神；浓郁的褐色、绿色和金黄色与她深红色的头饰和双唇，以及淡粉色的长袍构成了鲜明的对比。

2. 色彩有助于构建三维空间

导演可以利用色彩的另一个特点来确保将观众的注意力吸引到恰当的物体上。有些色彩看上去向前景（最靠前的位置）移动，而另一些看上去似乎要向后退入背景中。红色、橙色、黄色和淡紫色是**前进色**。被赋予高强度和低明度时，它们似乎向前移动，从而使物体看上去比实际更大、更靠近摄影机。室内设计师和其他技术人员知道，一把以红色覆盖的椅子与覆盖着米黄色、绿色或淡蓝色等**后退色**的同样的椅子相比，显得更大、更靠近观察者。利用色彩的前进与后退的特点，可以使观众产生错觉，误以为银幕上的图像是三维的。

另外一些技术也可以用于彩色影片，以创造物体处于不同景深的错觉。通过灯光控制和色彩选择，形成亮色与暗色、纯色与混合色、冷色与暖色，细部、纹理、细微结构与光滑平坦或半透明物体之间的对比，导演可以夸张表现或加

强画面中物体牢固性与形状的错觉。

总美工师罗伯特·博伊尔认为,黑白影片中存在的如何制造三维错觉的问题,在彩色影片中就变得简单了。他说:

> 黑白片比彩色影片要难弄些。不同之处在于,你可以用色彩区分不同层次,但在黑白片中只能用不同明度来区分……尤其是你想表现纵深感的时候。

3. 色彩可以产生冷暖的印象或感觉

色彩可以传达或至少看上去能传达冷暖的感觉。**暖色**是看起来向前进的颜色,如红色、橙色、黄色和淡紫色。**冷色**则是后退色,如蓝色、绿色和米色。暖色之所以被这样命名可能是由于它们让人联想起火焰、太阳和落日,而蓝色和绿色之所以被视为冷色,是因为它们让人联想起水和树荫(图7.5)。

图 7.5 暖色与冷色的混合
在大卫·林奇(David Lynch)的影片《穆赫兰道》(*Mulholland*)中,亮与暗、热与冷不断形成视觉对比,如上图两位中心人物的镜头所示。娜奥米·沃茨(Naomi Watts,左)有一头浅色的头发,穿着冷色的衣服,戴着白色的珍珠项链,涂着柔和的口红;而劳拉·埃琳娜·哈林(Laura Elena Harring,右)则是一头黑发,穿着深红色的圆领衫,抹着更深的口红。

然而这些规律并没有消除色彩的复杂性。色彩有不同的冷暖程度。红中带一丝蓝比饱和的红要冷一些。偏绿的黄则变成了冷色的黄。偏红的紫罗兰看上去是暖色，而偏蓝的紫罗兰则相对较冷。一种略带紫色的蓝给人暖意，有些绿含有相当多的黄而发暖。电影制作者会留意色彩的含义，并运用它们营造良好的效果。如导演马克·吕德尔（Mark Rydell）在改编自劳伦斯同名小说的影片《狐惑》（*The Fox*）中，用色彩营造了两个女性之间温暖而充满爱欲的室内环境和冰冷刺骨的室外场景。

> 房子中的每一件东西，每一种色彩，都选择了暖色调，来烘托室内的情欲氛围；而室外的物体都用了蓝色调，强调冰冷的感觉……色彩的选择看上去似乎漫不经心，但事实并非如此。每一套服饰都经过挑选，和某种特定的情调相匹配。[2]

4. 各种色彩通过不同的方式共同发挥作用

一些色彩组合或色彩方案能产生可预见的、与影片基调一致的视觉效果。**单色谐调**（monochromatic harmony）指通过同一种色彩的不同明度和强度变化来实现想要的效果。**补色谐调**（complementary harmony）通过使用色环中位置完全相对的色彩，如红和绿来实现。互补的色彩之间因相互衬托而显得比其他色彩更鲜明。**相似谐调**（analogous harmony）通过使用色环中相邻的色彩，如红、橙红和橙色来实现，产生一种柔和的图像，很少有刺眼的对比。要实现**三色谐调**（triad harmony）则需使用色环中彼此等距的三种颜色，如三种基本色：红、黄、蓝。

具有色彩意识的导演通常对于影片所采用的色调或色彩搭配类型有清楚的设想，并且会在影片前期策划这段较长的时间内，把这种设想传达给摄影师、美术指导和服装师。如果特殊的色彩效果需要在冲印过程中由洗印厂完成，还得向洗印厂的技术人员进行咨询。由于不同类型的电影胶片对色彩有不同的反应，因而甚至连伊斯曼柯达或特艺彩色的技术专家也会参与这个过程。

[2] Mark Rydell, quoted in Judith Crist, *Take 22: Movie-makers on Moviemaking*, new expanded ed. (New York: Continuum, 1991), p.180.

（二）作为过渡手段的色彩

色彩最常见的用法可能是用来暗示重要的变化。这可以通过将彩色与黑白色一起使用，或者在过渡位置突出显示另一种明显不同的色彩或转换成另一种色彩风格来实现。导演大卫·林奇在影片《蓝丝绒》(*Blue Velvet*，图7.6）中使用了后一种手法。最明显的色彩过渡是影片《绿野仙踪》(1939)中所使用的技巧：多萝西（Dorothy）居住的真实世界——那沉闷乏味的堪萨斯小镇突然变成了她梦中的色彩缤纷的魔幻世界（图7.7）。

在独一无二的时空旅行题材的影片《穿越时空之中世纪的奥德赛》(*The Navigator: A Medieval Odyssey*)中，色彩也为两个不同世界的变换提供了过渡。这部在新西兰拍摄、由文森特·沃德（Vicent Ward）执导的影片描述了一次从中世纪出发穿过地心来到现代社会的旅行。剧中同名主角，中世纪初基督教派的一个年轻空想家，生活在昏暗而阴郁的黑白世界里，但他模模糊糊地梦见或者是预感到了色彩柔和的现代世界。通过他的梦境，他"知道了通往现代世界的路径"，并带领他的教徒穿过地心，向地球的另一端（即现代世界）传播基督教义。他们进入通往另一世界的巨大而陡峭的岩洞时，火把（掉进深坑中的或

图7.6　不真实世界的反面

在影片《蓝丝绒》中，大卫·林奇在一个非常理想化的美丽小镇的氛围中开始讲述他的故事，小镇呈现出缤纷的色彩，有鲜艳的花朵、白色的尖板条栅栏、嬉闹的小孩和可爱的小狗。然后导演减弱色彩，使画面暗淡，带我们经历一场难以忘却的冒险，认识美丽外表下的黑暗现实：邪恶、犯罪和腐败。图中所示为过分好奇的凯尔·麦克拉赫伦（Kyle MacLachlan）面临伊莎贝拉·罗西里尼（Isabella Rossellini）的死亡威胁。

图 7.7a 仍在堪萨斯
在影片《绿野仙踪》的开场片段,多萝西[朱迪·加兰(Judy Garland)饰]和淘淘(Toto)坐在枯燥乏味、满目黑白的堪萨斯的家里,此时乌云密布,一场暴风雨即将来临。

图 7.7b 不再待在堪萨斯
多萝西和稻草人[雷·博尔格(Ray Bolger)饰]在黄砖路上相识。

图 7.8 活泼 / 可怕的色彩
在《欢乐谷》的开头部分，欢乐谷这个电视小镇被笼罩在各种不同强度的灰色中。居民们对逐渐获得色彩的经历感到既害怕又兴奋。

由教徒手持的）泛着橘黄色的光，但并没有改变岩洞的石壁和教徒们面部的颜色，这给影片画面带来了有限的色彩过渡。然后，当他们进入现代世界，出现在一座大都市的郊区时，我们看到了一幅色彩浓郁但很柔和的夜景。影片《欢乐谷》(*Pleasantville*) 严肃而又诙谐地审视了过去 50 年间不断变化的美国人的生活，片中同样运用色彩作为一种过渡手段。生活在 1990 年代的少年兄妹二人被神奇地送入一部 1950 年代的电视情景喜剧《欢乐谷》中，从而进入黑白的幻想世界里。在兄妹俩的帮助下，一些人通过努力终于获得了自我意识和社会意识，绽放出了他们自己的色彩（原先所有人、物都是以黑白呈现的，图 7.8）。

影片《死亡旋涡》(*D. O. A.*, 1988) 中，从现在到过去的变换也通过色彩来协调。影片开场出现了黑色电影 (*film noir*) 惯用的黑白效果，丹尼斯·奎德 (Dennis Quaid) 步履蹒跚地走进警察局自首。他已服下见效缓慢但足以致命的毒药，即将死亡。当警探开始对他的供词进行录音时，我们还可以通过一个黑白电视监控器短暂地看到他的身影，直到影片开始以倒叙的方式讲述曾经发生的故事。银幕的画面变成了彩色，同时在一块黑板上写着"色彩"一词，而作为大学英语教授的奎德正在讨论色彩隐喻在文学中的应用。在倒叙的结尾，暴力

冲突的高潮阶段，影片又回到黑色电影惯有的黑白效果。

在影片《苏菲的选择》(*Sophie's Choice*)中，将色彩用于过渡的手法更为成熟老练。在集中营的场景中，色彩如此暗淡以至于几乎完全消失，从而表现出场面的残酷，并与影片中色彩明亮而欢快的描写当前生活的段落区分开。

马丁·斯科塞斯的影片《愤怒的公牛》运用色彩实现了另一种不同寻常的过渡效果。彩色的片头字幕浮在黑白的慢镜头上面，画面中罗伯特·德尼罗［饰演杰克·拉·莫塔（Jake La Motta）］独自一人在拳台一角练习拳击。斯科塞斯似乎想通过彩色标题告诉我们，"这是一部现代影片"；而通过字幕下面的黑白画面，他似乎又想说，"这是一部现实主义影片，我不想对影片主题作理想化或美化处理"。然而，在影片中间位置，斯科塞斯很突然地引用了拉·莫塔的家庭录像，彩色的，也存在摄影机抖动、焦点模糊和其他家庭录像所有的通病，其中有一段婚礼的场景和一段"泳池边的孩子们"的场景。这一色彩展示的写实、浓缩的片段，表现了拉·莫塔在回归他残酷的职业拳台之前的快乐生活。

（三）色彩的表现主义用法

表现主义是戏剧或电影中呈现角色内心世界的一种技巧。电影经常会将观众所认知的正常状态进行扭曲或夸张，让观众知道角色内心深处正在经历非同一般的情感变化（图7.9）。

米开朗琪罗·安东尼奥尼（Michelangelo Antonioni）的影片《红色沙漠》(*Red Desert*)展示了多种有趣的色彩效果。传统电影通过表演、剪辑、作曲或声音来表达人物的情感，而安东尼奥尼则以表现主义的色彩手法，让我们经由影片的中心人物工程师之妻——处于焦虑之中的茱莉安娜（Giuliana）——的思想和情感，来体验影片中的世界。工厂里到处都是五颜六色的大罐子、管道、矿渣堆和有毒的黄烟，一艘黑色的巨轮正穿过灰雾弥漫的港口（伴随着震耳欲聋的轰鸣和工业机器的撞击声），让我们意识到茱莉安娜正面临工业化的压迫和威胁。影片表现她单调的日常生活时，画面色彩暗淡或很沉闷，带有灰色的、噩梦般的感觉。但是当茱莉安娜给儿子讲述她幻想中的故事时，影片中沉闷的褐色和灰色突然变成了澄碧的大海、蔚蓝的天空，以及有着金色沙滩和岩石的神奇小岛，从而让我们注意到她所生活的现实世界与幻想的巨大差异。

图 7.9　表现主义的色彩
表现主义的色彩运用手法可以使我们经由中心人物内心的思想和情感来感受影片中的世界。在尼尔·布洛姆坎普（Neill Blomkamp）执导的恐怖/科幻片《第9区》（District 9）的这个场景中，影片主角，画面中的这个不幸的生物，举着一朵苍白的花，几乎融入了周围颜色已然褪尽的废墟中——他应该博取了电影或电视观众强烈的同情。

　　试图用色彩表现内心思想或制造表现主义效果是存在风险的，对《红色沙漠》中一个场景的两种截然不同的理解可以说明这一点。在这个场景中，茱莉安娜和科拉多（Corrado）在科拉多的旅馆房间里做爱。一位评论家如此描述这个场景：

> 当茱莉安娜进来时，科拉多的房间墙面是深棕色的木板，泥土的颜色。而他们做爱后……房间看上去像粉色（肉色），几乎像个婴儿房。原先她把科拉多视为一个强壮而阳刚的人物，而当她对他的幻想破灭之后，他看起来又像一个小孩。安东尼奥尼选用的色彩符合女主人公的感觉。[3]

而另一个评论家则如此解释：

[3] Jonathan Baumbach, "From A to Antonioni," in *Great Film Directors: A Critical Anthology*, edited by Leo Brandyand Morris Dickstein (New York：Oxford UniversityPress, 1978), p.29.

> 在后面的片段中，在工程师的旅馆房间里，墙的颜色从原来的僵硬的灰色变成温暖的粉色，因为茱莉安娜觉得它们是粉色的，她正依偎在一个温暖而强壮的男人怀中。而具有讽刺意味的是，这个男人既不关心她的感受也不关心她对墙壁的感觉。[4]

两位评论家对墙壁的理解都没有错，一面墙是暗的，铺着木板，其余三面则是僵硬的灰色。那些灰色墙就是评论中所说的看上去像粉色的墙壁。但是他们不同的解释表明了表现主义色彩运用的一个主要难题。我们必须记住，色彩由作为个体的观众所见、所感受，因此各人也会做出不同的解释。至少这两位评论家对《红色沙漠》中的粉色房间的感受是不一样的。

（四）作为象征符号的色彩

在英格玛·伯格曼的影片《呼喊与细语》（*Cries and Whispers*）中，我们发现，要通过色彩清楚地交流信息还存在另一个问题。在影片中，重病垂危的艾格尼丝（Agnes）几乎完全淹没在一片饱和的红色中：红色的床单、红色的地毯、红色的墙壁、红色的窗帘，甚至穿衣镜也是红色的。伯格曼说，这一套深红色的布景，象征着他对灵魂的想象，就是一层红色的膜。但观众们未必能理解这种象征手法。而红色是如此引人注目，以至于它把观众的注意力从人物面部表情和对白试图传递的微妙的故事情节转移开去。类似的，导演彼得·格林纳威（Peter Greenaway）在他引起争议的影片《情欲色香味》（*The Cook, The Thief, His Wife, & Her Lover*）中也玩了色彩游戏。为了形象地展示剧中人物的情欲、妒忌和愤怒，影片首先对室内场景（包括一个大型餐馆的各个不同房间）进行了华美而独特的色彩设计，然后使角色从一个房间进入另一个房间时衣着的颜色发生变化。对一些观众来说，这些色彩传达出非常微妙的象征意义，对另一些观众却只有"混乱"二字可言。

（五）色彩的超现实主义用法

超现实主义手法是在戏剧和电影中使用幻想的意象来描绘潜意识的作用的

[4] Gerald Mast, *A Short History of the Movies* (Indianapolis: Bobbs-Merrill, 1981), p.295.

图 7.10　超现实主义色彩
图中所示为《出租车司机》中激烈的高潮处，罗伯特·德尼罗扮演的查维斯·比克精神错乱，企图自杀。

技巧。超现实主义意象有一种奇怪的如梦境一般或不真实的特征。

影片《出租车司机》中，结尾处持续时间很长的杀戮镜头和影片其他部分明显不同，它采用了慢动作画面和超现实主义的色彩（图 7.10）。编剧保罗·施拉德如此描述：

> 影片在那一刻起变得不正常。色彩变得疯狂。你不再听到街上的各种声音，而是置身于奇特的慢动作中。影片有意变得不正常。[5]

查维斯·比克（罗伯特·德尼罗饰）在门前台阶上开枪射杀了皮条客，接下来他走进楼内时，主要色彩变成了门厅里粗糙又肮脏的昏黄色，房间里裸露的钨丝灯泡发出暗淡的光。在这种超现实的昏黄灯光下，影片呈现出一种梦魇般的特征：甚至连几乎无处不在的血迹，也显得更粗糙、更肮脏，比真实的血迹更真实。这一震撼效果背后的创作天才既不是导演马丁·斯科塞斯，也不是摄影师迈克尔·查普曼（Michael Chapman），而是电影评级委员会：

[5] Paul Schrader, quoted in John Brady, *The Craft of the Screenwriter*（New York：Simon & Schuster，1981），p.302.

荒谬的是，为了让影片看上去不那么写实，电影评级委员会让斯科塞斯用化学染色剂覆盖影片结尾的血腥场面。结果黑红的血迹比原先泼溅番茄酱的效果更强烈。斯科塞斯认为这样反倒更血腥了。[6]

（六）色彩的主导主题

导演们常常将色彩与某些剧中人物联系起来，形成一种标记性的效果。罗伯特·奥特曼（Robert Altman）在令人回味悠长的美丽影片《三女性》(*3 Women*)中就使用了这种技巧。在几乎每一个场景中，米莉·朗莫洛[Millie Lammoreaux，雪莉·杜瓦尔（Shelley Duvall）饰]都身穿黄色或黄色搭配其他颜色。苹姬·罗丝[Pinky Rose，茜茜·斯派塞克（Sissy Spacek）饰]一如她名字所示，总穿一身粉色。韦莉·哈特[Willy Hart，珍妮丝·鲁尔（Janice Rule）饰]的衣着则色彩柔和，绝大多数时候从头到脚都是紫色、蓝色和灰色。随着电影情节的发展，米莉和苹姬经历了伯格曼式的角色逆转，随着苹姬个性中支配意识的增强，着装从粉色换成了红色，而米莉鲜艳的黄色则变得柔和。三个人都保留了一些她们的基本色彩特征，直到影片出人意料地以三人一起融入和谐的单一色彩而结束。米莉接过韦莉的角色扮演起了母亲，同时一并接受了其衣着风格和举止。苹姬则回到童年，行为举止犹如10岁少女。但所有的色彩都变成了柔和的蓝灰色调，似乎暗示着三个人物已经丧失她们原先拥有的一点点个性或自我意识。

影片《蝙蝠侠：黑暗骑士》（*The Dark Knight*）中小丑杰克那身极不协调、花里胡哨的装束有助于强化他的个性特点（图7.11）。（导演似乎觉得）他那邪恶的行径和扭曲的思想还不够坏，更用一头绿发、亮黄色衬衫、紫色夹克和鲜红的嘴唇来激怒观众。他这身行头的色彩将他与蝙蝠侠那非常稳重的装束区分开——浓郁、深沉而正统的蓝色中间有醒目的黄色点缀。欧洲经典血腥恐怖片《阴风阵阵》（*Suspiria*）的导演达里奥·阿真托（Dario Argento）也在片中使用了强烈而艳丽的色彩。

[6] Michael Pye and Lynda Myles, *The Movie Brats: How the Film Generation Took Over Hollywood*（New York：Holt, Rinehart and Winston, 1979），p.213.

图 7.11　刺眼的颜色
希斯·莱杰身着过分考究艳丽的服装，在克里斯托弗·诺兰的《蝙蝠侠：黑暗骑士》中扮演小丑。

（七）色彩用于增强情绪

法国导演克洛德·勒鲁什（Claude Lelouche）在他浪漫而诗意的影片《一个男人和一个女人》（*A Man and a Woman*）中，试用了多种电影胶片，影片场景从完全写实的色彩变换到深褐色和蓝灰色——将黑白图像冲印在彩色底片上产生的效果。在展现女主角对她死去的丈夫（电影特技演员）的美好回忆时，影片一直用好莱坞式的丰富色彩，但在影片的其余部分，没有遵循任何逻辑规律地，彩色影像就变成黑白。尽管如此，色彩的变换与配乐完美地融合，加强了影片整体细腻的情感氛围。与此类似，吴宇森在影片《风语者》（*Windtalkers*）中也利用细致入微的色彩处理来引起观众对主角的共鸣。还有些电影摄影师选择在日落之前的那一刻拍摄，让演员罩上了一层金色的光环（图 7.12）。

（八）漫画书的色彩

在改编自漫画书的《蝙蝠侠》（蒂姆·波顿执导）中，美术指导安东·福斯特（Anton Furst）构建了哥谭市，这个影片中最强大的个体角色，一个当前社会腐败和堕落现象的拟人化形象。笔直的塔楼、巨大的穹顶和尖塔直冲云霄，没入严重污染的天空中，底下则密布着阴沟和幽深恐怖的小巷，营造了一种独特的建筑风格，可以称之为装饰哥特式（Deco-Gothic）。场景的拍摄角度和灯光设计力求黑色电影的效果，高低设置的机位和隐藏光源发出的刺眼的侧光，

图7.12　金色时分
摄影师喜欢在"金色时分",即日落前的一段时间拍摄。此时阳光中带有金色的光芒,而且强烈的侧光效果能够制造一种浪漫的气氛,如《看得见风景的房间》(*A Room With a View*,上图)和《印度往事》(*Lagaan*,下图)所示。

使场景更加扭曲变形。浓重的蓝黑色阴影四处弥漫,砖墙和混凝土的棕色和灰色很暗淡,完全没有一丝暖意。再加上灰色的烟、白色的水汽,组合成了一幅到处都是污染和腐败的画面。即使是偶尔发光的地方,也昭示着堕落,如妓女的劣质服饰上大片刺眼的红色,或者肮脏的霓虹灯招牌发出的病态的间歇性的粉色光亮。这些场景制造的堕落氛围无处不在,我们不得不同意一脸狞笑的暴徒杰克·纳皮尔(Jack Napier,杰克·尼科尔森饰)所说的话:"体面的人不应该生活在这里。他们在别的地方会更快乐。"在《世界之战》(*War of the Worlds*,2005)等科幻恐怖片中,光线很暗的场景也经常用来表现类似的情绪,暗示外

图 7.13　无处不在的阴影
在马丁·麦克唐纳（Martin McDonagh）的影片《杀手没有假期》中，暗蓝色、绿色和黑色的阴影，就像图中那些环绕在拉尔夫·费因斯周围的一样，有助于营造影片结尾令人恐怖的整体气氛。

星人的出现。昏暗的色调弥漫在影片《杀手没有假期》（*In Bruges*）中，这部影片讲述了一个发生在黑帮匪徒之间的原始童话——冒险与心灵折磨的故事（图7.13）。

（九）连环漫画的色彩

《蝙蝠侠》改编自一本色彩处理相对复杂和细腻的漫画书，而沃伦·比蒂的影片《至尊神探》则改编自一份报纸周末版的连环漫画，色彩以大胆的、原色的运用为主。为了达到这种效果，比蒂和摄影师维托里奥·斯托拉罗（Vittorio Storaro）决定用原色和次色共 7 种颜色来拍摄这部影片，并在表演现场后方挂起涂色的幕布［称为遮片（matte）］来控制画面颜色。影片的整体效果相当独特（图7.14）。三原色——红、黄、蓝——几乎要从银幕上进出，而潮湿的街道呈现深红色、蓝色和紫色。正如维托里奥·斯托拉罗所说，每一种色彩的选择都经过精心的考虑，尤其是在为剧中人物创建他所称的"色彩戏剧艺术"的时候：

> 崔西（Tracy），身穿黄色雨衣，头戴黄色帽子，代表色环的一端：光线、白天、太阳。泰斯（Tess）主要由橙色代表，这是一种暖色。而红色则代表基德（Kid）。与他们为敌的是大男孩（Big Boy）、布瑞斯力斯（Breathless）和梅干脸（Pruneface），他们属于我们潜意识内

图 7.14　连环漫画的色彩
为了使《至尊神探》具有周末报纸中搞笑漫画的效果，摄影师斯托拉罗把色彩限制在 7 种原色和次色的范围内，并赋予每个角色特有的色彩重点。该镜头中使用的蓝色、靛青和紫色 —— 也就是维托里奥·斯托拉罗所说的"属于我们潜意识内部"的颜色 —— 暗示了纠集在一起的这帮匪徒们阴暗的一面。该画面中心就是由阿尔·帕西诺扮演的黑帮老大卡普里切（Caprice），坐在饱和红色的会议桌的一端。

部，由蓝色、靛青和淡紫色代表。因此迪克·崔西和布瑞斯力斯之间就像太阳和月亮、白天和黑夜、善良和邪恶之间水火不容。[7]

（十）色彩的绘画效果

越来越多的导演和摄影师开始把电影拍摄看成类似绘画的创作。除了试图用灯光来得到**绘画效果**（painterly effects）外，他们还进行了很多实验，目的是在彩色影片中制造一种色板，以便进行各种色彩的混合调配，与画家在调色板上巧妙地混合色彩所实现的效果一致。在影片《美梦成真》（*What Dreams May Come*）中，文森特·沃德将这种色彩效果进行了更大胆的发挥：当罗宾·威廉斯扮演的主人公穿过一片像莫奈油画般的美丽风景时，发现其中的色彩真的变成了油画颜料（图 7.15）。

[7]　Richard Corliss, "Extra! Dick Tracy Is Tops," *Time*, June 18, 1990, p.76.

图 7.15 油画般的效果

一些电影制作者积极地设法将画家最常用的技巧运用到电影表现中。在格温妮丝·帕尔特罗和约瑟夫·费因斯（Joseph Fiennes）主演的影片《莎翁情史》（*Shakespeare in Love*，1998）中，导演约翰·麦登（John Madden）混合了丰富的色彩和动作（上图）。彼得·韦柏（Peter Webber）在《戴珍珠耳环的少女》（*The Girl With a Pearl Earring*）一片中，通过对画家约翰内斯·弗美尔（Johannes Vermeer）的年轻农村女佣［斯嘉丽·约翰森（Scarlett Johansson）饰］的形象塑造，让画家最著名的同名油画具有了生机和活力（左下图）。在影片《美梦成真》中，导演文森特·沃德为罗宾·威廉斯布置了引人注目的法国印象派背景（右下图）。

在影片《红磨坊》(1952) 中，约翰·休斯顿 (John Huston) 尝试了他称之为"黑白与彩色的婚礼"的做法，试图让整部影片呈现图卢兹-劳特雷克 (Toulouse-Lautrec) 油画的感觉。为了实现这个效果，有必要使色彩扁平化（赋予物体纯色高浓度的色彩平面），同时去除圆形、三维形态的光源照射产生的三维错觉和高光部分。他使用一个模拟室外大雾场景的过滤器，同时给布景添加烟雾，（随着烟雾弥漫）制造出了一种扁平的、单色的特征，从而达到了预期效果。休斯顿说："这是电影史上第一部成功地支配色彩而不是被色彩支配的影片。"[8] 休斯顿在伊丽莎白·泰勒和马龙·白兰度主演的影片《禁房情变》(Reflections in a Golden Eye) 中做了更大胆的色彩试验，即通过洗印厂的处理，给整部影片增加了琥珀般的金色。然而，华纳七艺公司 (Warner Brothers/Seven Arts) 的巨头并不喜欢这种金色的效果，担心这种"艺术创造"吃力不讨好，所以他们发行了未经效果处理的版本。

由于画家经常与某个时代相关联，电影制作者有时试图通过模仿某一时期著名画家的作品来创造一种时光流逝的感觉。弗朗科·泽菲雷里用尼龙丝袜来过滤影片《驯悍记》的画面，使色彩暗淡，并柔化清晰锐利的图像边缘，使整部影片看上去像褪色的伦勃朗油画。巴里·莱文森 (Barry Levinson) 的影片《天生好手》(The Natural) 中，某些场景具有爱德华·霍普 (Edward Hopper) 油画的风格。《天才大兵》(Biloxi Blues) 和《无线电时代》(Radio Days) 则都沐浴在温暖的棕黄色的怀旧之风中，与诺曼·罗克威尔 (Norman Rockwell) 的画风接近。

对有些摄影师而言，完美的老旧画面效果可以通过加入褪色老照片上的那种棕褐色来实现。但正如影片《拳头大风暴》(F. I. S. T.) 的摄影师拉斯洛·科瓦奇 (Laszlo Kovacs) 所说的那样，这种棕褐色很难实现：

> 变成琥珀色或偏黄或偏红的色调很容易，但棕褐色（乌贼墨）的棕不算是一种颜色。它是一种污迹。它是各种东西的混合物。因此在某种意义上说，制作那种乌贼墨的色调，即那种褪去的色泽几乎是不可能的…[9]

[8] John Huston, *John Huston: An Open Book* (New York: Knopf, 1980), p.211.

[9] Laszlo Kovacs, "Dialogue on Film," *American Film* (June 1979), p.43.

（十一）反讽地使用色彩

导演通常运用与影片的基调相匹配的色彩，但有时他们也会选择与影片的感情基调相反的色彩效果。约翰·施莱辛格（John Schlesinger）用这两种方法取得了显著的效果，他回忆说：在《午夜牛郎》中，我们想要一个色彩俗丽的街景，与霓虹灯招牌交相呼应——它更粗糙、更令人不舒服。而在影片《蝗虫之日》（Day of the Locust）中，我和康拉德［摄影师康拉德·霍尔（Conrad Hall）］希望在那个相当阴郁的故事中使用更多的金黄色。[10]

伍迪·艾伦的影片《安妮·霍尔》也讽刺性地搭配组合运用了多种色彩。当艾伦不时把镜头从阿尔维·辛格（Alvy Singer）那令人恼火（但有趣）的爱情故事上挪开，以一种怀旧的思绪重新审视阿尔维·辛格（也很有趣）那神经质的童年时，他对画面的视觉风格也作了改变。描述阿尔维童年的倒叙部分充满了当前主人公的意识中表露出来的那种明亮温暖而有爱的光芒和色彩缤纷的童话。而且，长大后的阿尔维真的出现在了那些光芒之中，看着童年的自己和小学同班同学在一起。

（十二）特殊的色彩效果

色彩的许多应用是如此的巧妙，以至于它们制造了预期的效果却不为我们所注意，除非我们有意识地去寻找它们的存在（图7.16）。如在《激流四勇士》（Deliverance）中，导演约翰·布尔曼（John Boorman）和摄影师维尔莫斯·西格蒙德（Vilmos Zsigmond）发现，胶片上自然记录下来的鲜亮的绿叶颜色太喜气。为了弥补这个不足，他们将绿叶同时印制在黑白胶片和彩色胶片上，然后将二者叠加，制造出了足够阴暗的、有不祥预兆的树林。

在凯瑟琳·毕格罗的影片《血尸夜》（Near Dark）中，吸血鬼们必须避免太阳照射，那绝对会活活烤死它们，因此影片的大多数情节发生在晚上。冷色尤其是淡蓝色，是最主要的色调。然而，在一幕场景中，当吸血鬼们试图逃离升起的太阳时，影片通过将太阳描绘成有毒的黄绿色，来表现太阳（对它们）的危害（图7.17）。

[10] John Schlesinger, "Dialogue on Film," *American Film* (November 1987), p.15.

图 7.16 某年某月某一天的某个地方

为了显得真实可信，幻想片经常需要一个特殊的景象，以使我们相信在某年某月某一天的某个地方确实发生过此类事件。在影片《末日危途》（*The Road*）中，导演约翰·希尔科特（John Hillcoat）在表现令人沮丧的场景——到处都是被毁灭的生物、生锈的金属和燃烧后的余烟——时，降低了所有色彩的饱和度。

图 7.17 "吸血鬼"色彩的特殊使用

尽管导演凯瑟琳·毕格罗（曾执导《拆弹部队》）将她个人处女作《血尸夜》的故事背景设定在俄克拉荷马州的炎热季节。实际上影片是在严寒的亚利桑那州拍摄完成的。在拍摄外景时，为了防止摄影机拍下演员哈出的白色雾气，她要求他们对话前必须在嘴里含一块冰（见 DVD 拍摄花絮）。这种传统的拍摄技巧相当管用，但它显然也激发了制片人的灵感，他们意识到，可以给这种雾气染上病态的黄绿色，来表现阳光如死神般地照在吸血鬼身上时的场景。在拍摄白天室外场景中［如图中所示，约书亚·米勒（Joshua Miller）饰演的老年吸血鬼附在儿童身体上］，自燃的红、黄色火焰更加具体地表现了阳光对于吸血鬼的致命作用。

二、彩色与黑白的对比

> 在多数影片中……我仅限自己使用一种或两种颜色。黑白影片就像燕尾服,总是那么优雅。而彩色电影,如果不小心处理,就会显得粗俗。[11]
>
> ——内斯特·阿尔门德罗斯,摄影师

黑白影片确实有"燕尾服的优雅",有它自身的美。它不是彩色电影的穷亲戚,而是一个完全独立的媒介,有自身的长处、特点和独特的表达能力。一部彩色影片可以通过呈现色彩之间的关系来取得效果(很少需要阴影),而黑白影片则必须依靠控制光、影产生的明暗关系和对比。黑白影片通过突出表现亮部和阴影的对比产生最强烈的效果。

或许黑白影片在美学中最重要的因素,是把摄影师从真实的色彩中解脱出来。在黑白影片中,每个场景都必须简化为不同层次的灰色,简化为形状、明暗调子、线条和纹理等基本元素,与同一场景的彩色影像比,黑白影像不如它那么具象。

> 与传统的彩色照片所呈现的熟悉感相反,一部黑白影片会立刻把观众带入抽象王国中。由于它将色彩以深浅不同的灰色呈现出来,并赋予表现主体新的视觉特性,用黑白影片来诠释而不是纯粹用于记录,可以发挥其最佳效果。它极其适合于捕捉形式和对比,纹理和形状,以及各种明暗关系,从最强烈到最细微,都可胜任。[12]

虽然在理论上,有关彩色和黑白影片各自优点的争议还在持续,在实际应用层面上,两者不再有真正的冲突。因为有大量的电视观众在等待任何值得一看的电影,目前绝大多数电影都用彩色制作,以增加最终向电视台出售的机会。精美绝伦的黑白影片,如科恩兄弟拍摄的《缺席的人》(*The Man Who Wasn't*

[11] "Almendros," *American Film* (December 1981), p.19.

[12] Editors of the Eastman Kodak Company, *More Joy of Photography*, rev. ed. (Reading, MA: Addison-Wesley, 1988), p.50.

there，2001）和乔治·克鲁尼的《晚安，祝你好运》（*Good Night, and Good Luck*），反而成了现代社会的反常现象。2009年，弗兰西斯·福特·科波拉用黑白色呈现了《泰特罗》（*Tetro*），但他还是使用了一些彩色片段。另外两部新近出品、因（完全或主要）采用黑白拍摄的勇敢之举而引人注目的新影片是迈克尔·哈内克（Michael Haneke）的《白丝带》（*The White Ribbon*）和盖伊·马丁（Guy Maddin）的记录—幻想片《我的温尼伯》（*My Winnipeg*）。

然而，电视已经充斥着如此多的彩色画面，以至于广告商开始使用黑白广告来吸引观众的注意。这些广告或者是纯黑白，或者以黑白开始然后变成彩色。最巧妙的效果是用一种色彩突出一个物体，然后将其他所有物体的色彩弱化为黑白色，如柠檬高乐氏（鲜黄色，有很多弹跳的柠檬），磺胺二甲恶唑（一粒黄色小药片），樱桃七喜（一种红色饮料）和佳得乐（一种绿色的饮料）等广告。在影片《辛德勒的名单》（*Schindler's List*）中，史蒂文·斯皮尔伯格在两个简短的突出辛德勒人性的场景中，只运用了弱化后的一种色彩创造了一种令人不寒

图7.18　一抹伤感的色彩
史蒂文·斯皮尔伯格在《辛德勒的名单》这部几乎完全黑白的影片中，用一缕微不足道的暗红色制造了影片最感人的瞬间之一。奥斯卡·辛德勒［Oscar Schindler，利亚姆·尼森（Liam Neeson）饰］是个机会主义的德国商人，然而他仍设法将很多犹太人从死亡的边缘救了出来。和他一样，观众也瞥见了小女孩外套上的红色。人们几乎是下意识地记住了这个形象。后来，我们随着辛德勒的目光再次看到了这个无名女孩，这一次却是在一堆尸体中。这种细腻的色彩运用，充满了恐惧、伤感，乃至全人类巨大的悲哀。

而栗的效果。辛德勒骑在马背上，在山坡上看着犹太人被从克拉科夫聚居区驱赶出来。一个五六岁的漂亮小女孩（在影片中并未深入介绍）在人群中孤单地走着，浅橘红色的外套使她非常显眼，是这部黑白片中唯一的色彩。随着德军行进的脚步声如雷鸣般地越来越响，摄影机镜头跟着她悄悄地进入一栋空无一人的大楼，爬上楼梯，藏在床底下。随后我们在影片中再也看不到彩色，直到约一个小时以后，通过辛德勒的目光，我们再一次看到了那个红点，转瞬即逝。那是小女孩的尸体，堆在其他被挖掘出来的尸体上面，被手推车推去火化（图7.18）。

电视观众永不餍足地要求所有节目都是彩色的，这大大地减少了黑白影片的制作数量。事实上，现在制作的黑白影片数量如此之少，以至于每一部新问世的黑白影片［如伍迪·艾伦的《名人百态》（*Celebrity*）或大卫·林奇的《象人》（*The Elephant Man*）］都被夸为大胆之作。然而，制作黑白影片需要的不仅仅是勇气。马丁·斯科塞斯坚持以黑白片的方式拍了《愤怒的公牛》，他发表过一些令人信服的看法：

> 他们（影片投资方）来到我的寓所，我说想把影片拍成黑白的。他们很惊讶："黑白的？"我说是的。理由是，已有5部拳击题材影片公映……但它们都是彩色的。我说："这部片子必须有所不同。"除此以外，我告诉他们……我很苦恼：柯达彩色胶片会褪色，冲印片会在5年内褪色，底片则会在12年内褪色，等等。我说："此外，它能使影片看上去显得古旧。"我们想让影片看上去像（以轰动性报导为特点的）小报一样，像《每日新闻》，像维吉（Weegee，以拍摄凶案现场、出售凶杀案新闻照片为职业）的照片一样。这就是我的看法，他们讨论了有关事项，然后说："好吧，就这样。"他们听取了我的意见。[13]

显然，对于某些影片而言，黑白就是一种比彩色更有力和更有效的表现手段。当然，导演对黑白或彩色的选择，取决于影片总体上的精神或基调。将劳伦斯·奥利弗的作品《亨利五世》（*Henry V*）和《哈姆雷特》（*Hamlet*）进行比

[13] Martin Scorsese, quoted in Mary Pat Kelly, *Martin Scorsese: A Journey* (New York: Thunder's Mouth Press, 1991), p.125.

较，就可以清楚地说明如何正确使用彩色或黑白。《亨利五世》是一部英雄史诗剧，其中多数镜头是外景拍摄。它有战争场面、华美的服饰和盛大的庆典，非常适合彩色表现。影片基调积极进取，突出表现了战功卓著的亨利五世的英雄气概。相反，奥利弗选择用黑白表现《哈姆雷特》，因为它是一个悲剧，一个忧郁、严肃的思想剧。大多数场景在室内，有些情节发生在晚上。主人公忧郁、严肃而理智，有一丝冰冷肃杀之气。在1947年，彩色影片还无法像黑白影片那样准确捕捉主人公这种沉思的忧郁。

然而到了1990年，新技术使导演弗朗科·泽菲雷里能够用彩色表现《哈姆雷特》的基调和中世纪丹麦王室冰冷僵硬的感觉。梅尔·吉布森（Mel Gibson）领衔主演的这部影片从始至终采用暗淡的色彩。褐色和灰色占据主导地位，通常最明亮的色彩是自然的肤色。富丽精美的皇家服饰以柔和的蓝色或极暗的红色表现。甚至连偶尔从狭窄的城堡窗户中射进来的一丝阳光也没有生机或暖意，类似黑白影片中灯光的低调效果。偶尔闪现的绿色植物、蓝天和海洋也转瞬即逝，无法缓解这种阴暗的气氛。

黑白影片的总体效果可能显得有些吊诡，因为尽管我们显而易见地看到周围世界并非黑白，但不知为何，它看上去比彩色影片更忠实于生活，更具现实感。例如，很难想象若斯坦利·库布里克用彩色拍摄《奇爱博士》，影片能否具有和黑白片一样的真实感。出于同样的理由，也许迈克·尼科尔斯的《第22条军规》（Catch-22）用黑白拍摄会更具表现力。《第22条军规》中彩色画面的暖意——用色彩表现时很难避免——与影片隐含的冰冷、极端反讽的基调相冲突。或许那种冰冷僵硬的感觉正是此类题材适合用黑白片处理的原因。

彩色影片与黑白影片之间根本不同的效果还可以通过另一对影片《原野奇侠》和《原野铁汉》来加以说明，它们都以西部为背景。《原野奇侠》是一部描写英雄传说的浪漫西部片，以广袤无垠的壮美的西部风光为背景，远处有白雪覆盖的山峰，很适合用彩色拍摄。相反，《原野铁汉》则是对一个当代的无赖的性格剖析，以单调、贫瘠不毛的地貌为背景。影片突出严峻的现实，不美化任何事物，这只有在黑白片中才能得到充分的表达。

伍迪·艾伦的影片《安妮·霍尔》（彩色）和《曼哈顿》（黑白）在严肃性和总体基调上的差异也充分表明了导演选择不同表现类型的正确性。一般而言，需要用色彩表现的是那些具有浪漫、理想化色彩的或轻松、娱乐、幽默的影片，

图 7.19　强烈的色彩合成

《罪恶之城》，改编自弗兰克·米勒的暴力漫画小说，由作者米勒和罗伯特·罗德里格斯（Robert Rodriguez）共同导演，以黑白拍摄，但在故事中的关键时刻，精心选择的色彩点缀增加了影片的紧张气氛。在这一镜头中，由布鲁斯·威利斯扮演的角色［与杰西卡·艾尔芭（Jessica Alba）在一起］受了伤，流出的血呈淡金色。

如歌舞片、幻想片、历史剧和喜剧等。当然，布景极为华美的影片用彩色拍摄效果会更好。自然主义、严肃、阴郁并强调现实生活之严酷性的故事情节，以及背景单调、枯燥和肮脏的题材，则极其适合用黑白片的形式拍摄。有些影片介于两者之间，用任意一种方法处理都可以。如改编自弗兰克·米勒（Frank Miller）系列黑色漫画的《罪恶之城》（Sin City），通过高超地运用单色和彩色组合的技巧，完美地表现了影片主题（图 7.19）。

实验还在继续，而电影技术在近些年来得到了飞速的发展。通过各种现成的技术——无论是通过特殊的灯光、漫射滤光器，还是在摄影机中使用特种胶片，或在洗印厂用特殊的方式冲洗胶片——现代电影制作者几乎可以制造出他们想要的任何色彩效果。当然这种特殊色彩效果必须在影片中从头至尾保持一致，除非它只用于某个特别的片段，与影片其他部分有所区别——如倒叙、梦境或幻想。

不管到目前为止在开发彩色影片的潜力方面取得了什么突破，似乎总有更多的领域或新大陆等着我们去探索和发现。罗伯特·埃德蒙·琼斯（Robert

Edmond Jones）在他的文章《色彩的问题》（"The Problem of Color"）中的一段论述很适合今天的情形：

> 银幕上的色彩与我们以往见过的任何色彩都不同。它不属于自然界或绘画中的任何种类的色彩，它也不遵循黑白影片的制作规则。
>
> 我们面对的不是静止不动的、静态的色彩，而是在我们眼前移动而且变化的色彩。银幕上的色彩所吸引我们的，不是它的静态和谐，而是从一种和谐到另一种和谐的演变过程。这种运动，这种银幕色彩的演变绝对是一种全新的视觉体验，十分神奇。色彩从一个段落过渡到另一个段落，就像一种可视的音乐，并像音乐一样影响我们的情感。[14]

今天，电影制作者和观众对色彩在影片中的表现力越来越敏感。各种各样的机构，如美国电影学会和有线电视频道"美国电影经典"，都在竭尽全力保护过去的伟大影片——尤其是恢复它们已褪去的色彩。例如，最近，在为《乱世佳人》重映进行的准备过程中，这部最受欢迎的电影通过"染印法"恢复了其最初的特艺彩色的明度。马丁·斯科塞斯有这样的评述：

> "影片中的色彩相当重要，因为它反映剧情……和某种风格。"斯科塞斯说，《乱世佳人》恢复色彩后的画面甚至在情感和心理层面影响了观众，勾起了对旧时代南方精神的怀念。[他相信]"让《乱世佳人》以正确的色彩呈现，与影片的美术指导、服装设计或者导演一样重要。"[15]

自测问题：分析色彩

1. 如果有可能，将电视机的色彩功能关闭，用录像机或影碟机放映影片最有表现力或最令人难忘的片段。用黑白方式观看，这些部分都发生了什么变化？
2. 如果影片使用了明亮的、饱和的色彩，降低电视机的彩度让色彩变柔和，这会对影片产生什么影响？

[14] Robert Edmond Jones, "The Problem of Color," in *The Emergence of Film Art*, 2nd ed., edited by Lewis Jacobs（New York：Norton, 1970），pp.207—208.

[15] Martin Scorsese, quoted in "State of the Art," *Dateline NBC* (June 28, 1998).

3. 影片是否在某处以表现主义手法来运用色彩，以便我们通过中心人物的思想和情感来感受影片中的世界？
4. 影片服饰或背景装饰中是否运用了标志性色彩，以帮助我们理解某个角色的性格特征？如果是，这些色彩传递了角色的什么信息？
5. 影片中是否使用了明显的色彩变化作为过渡手段？如果是，它们的效果如何？
6. 影片中的环境色彩有多重要？该色彩的使用是否反映了导演的某些意图？如果是，是什么意图？

学习影片列表

《阿凡达》（*Avatar*，2009）

《小猪进城》（*Babe: Pig in the City*，1998）

《巴里·林登》（*Barry Lyndon*，1975）

《黑天鹅》（*Black Swan*，2010）

《蓝色情人节》（*Blue Valentine*，2010）

《断背山》（*Brokeback Mountain*，2005）

《滑稽戏》（*Burlseque*，2010）

《发条橙》（*A Clockwork Orange*，1971）

《对话》（*The Conversation*，1974）

《情欲色香味》（*The Cook, The Thief, His Wife, & Her Lover*，1989）

《呼喊与细语》（*Cries and Whispers*，1972）

《蝙蝠侠：黑暗骑士》（*The Dark Knight*，2008）

《天堂的日子》（*Days of Heaven*，1978）

《为所应为》（*Do the Right Thing*，1989）

《奇爱博士》（*Dr. Strangelove*，1964）

《伊丽莎白》（*Elizabeth*，1998）

《今生今世》（*Elvira Madigan*，1967）

《美丽心灵的永恒阳光》（*Eternal Sunshine of the Spotless Mind*，2004）

《画廊外的天赋》（*Exit Through the Gift Shop*，2010）

《斗士》（*The Fighter*，2010）

《弗里达》（*Frida*，2002）

《捅马蜂窝的女孩》（*The Girl Who Kicked the Hornet's Nest*，2009）

《教父》（*The Godfather*，1972）

《教父2》（*The Godfather Part II*，1974）

《乱世佳人》（*Gone with the Wind*，1939）

《晚安，祝你好运》（*Good Night, and Good Luck*，2005）

《哈利·波特与死亡圣器（上）》（*Harry Potter and the Deathly Hallows—Part 1*, 2010）

《从今以后》（*Hereafter*, 2010）

《嚎叫》（*Howl*, 2010）

《霍华德庄园》（*Howards End*, 1992）

《我是爱》（*I Am Love*, 2009）

《失眠》（*Insomnia*, 2002）

《菊豆》（*Ju Dou*, 1990）

《朱丽叶与魔鬼》（*Juliet of the Spirits*, 1965）

《孩子们都很好》（*The Kids Are All Right*, 2010）

《国王的演讲》（*The King's Speech*, 2010）

《小精灵》（*The Lost Boys*, 1987）

《迷失东京》（*Lost in Translation*, 2003）

《午夜牛郎》（*Midnight Cowboy*, 1969）

《红磨坊》（*Moulin Rouge*, 1952, 2001）

《拿破仑》（*Napoleon*, 1927）

《天生好手》（*The Natural*, 1984）

《穿越时空之中世纪的奥德赛》（*The Navigator: A Medieval Odyssey*, 1988）

《血尸夜》（*Near Dark*, 1987）

《别让我走》（*Never Let Me Go*, 2010）

《新世界》（*The New World*, 2005）

《纽约故事》（*New York Stories: Life Lessons*, 1989）

《逃狱三王》（*O Brother, Where Art Thou?*, 2000）

《一小时快相》（*One Hour Photo*, 2002）

《低俗小说》（*Pulp Fiction*, 1994）

《兔子洞》（*Rabbit Hole*, 2010）

《无线电时代》（*Radio Days*, 1987）

《大红灯笼高高挂》（*Raise the Red Lantern*, 1991）

《红色沙漠》（*Red Desert*, 1964）

《红菱艳》（*The Red Shoes*, 1948）

《明日世界》（*Sky Captain and the World of Tomorrow*, 2004）

《三女性》（*3 Women*, 1977）

《创：战纪》（*Tron: Legacy*, 2010）

《大地惊雷》（*True Grit*, 2010）

《飞屋环游记》（*Up*, 2009）

《维拉·德雷克》（*Vera Drake*, 2004）

《你妈妈也一样》（*Y Tu Mamá También*, 2001）

第八章 音效与对白

《拆弹部队》

在电影中,图像和声音都必须特别小心地处理。我认为,一部电影的成败取决于这两个因素的有效结合。真正的电影声音不仅仅是简单的、说明性的伴奏音,或在同步录音时捕捉到的自然的声音。换句话说,影片的声音并非简单地增加图像的效果,而是将效果放大两倍,甚至三倍。

——黑泽明,导演

一、声音与现代电影

声音在现代电影中发挥了越来越重要的作用,因为电影即时即刻的真实性在很大程度上取决于构成声轨的三个要素:音效、对白和配乐(对配乐的探讨,请参见第九章)。这些要素增加了内涵的层次,提供了感官和情感刺激,扩大了我们电影体验的范围、深度和强度,远远超出我们仅通过视觉手段所能实现的效果。

因为我们在意识上更加关注所见而不是所闻,所以我们通常不假思索地接受声轨上的音乐,凭着直觉对里面的信息做出反应,却忽略了声轨中为了使人产生这些反应而使用的复杂技巧。电影《码头风云》的作曲兼指挥伦纳德·伯恩斯坦(Leonard Bernstein)曾描述过某一场景中混音师的艰巨任务,一段最终录制完成的声轨的错综复杂性从中可见一斑:

> 例如,导演告诉他要让观众在不知不觉中注意到大城市中车水马龙的喧嚣,同时,他们又必须能够注意到,空荡荡的大教堂内,除了外面的喧闹声,还有风的呼啸声和波涛拍岸的声音。同时孩子们在教堂周围骑自行车的声音必须不时打断两个漫步进入教堂的路人的交谈。当然,交谈的每个词都不能遗漏,同时空荡荡的教堂还要产生隐隐约约的回音。而这一特殊时刻还没有人(除了作曲家)开始考虑背景音乐如何与这一切相配合。[1]

在伯恩斯坦描述的简短的场景中,有5个不同的声音层次同时存在,对总体混合效果发挥各自的作用。但与当代影片中的许多场景相比,《码头风云》中的声音是简单而传统的。它们不如《愤怒的公牛》的声轨复杂,后者被认为是电影声音史上的里程碑。

《愤怒的公牛》中拳击比赛的场面极富表现力,需要50种不同的声音以产生最终效果。正如录音师弗兰克·华纳[Frank Warner,兼做拟音设计师(Foley artist)的部分工作,即在后期制作的过程中添加声音效果]所说:

[1] Leonard Bernstein, *The Joy of Music* (New York: Simon & Schuster, 1959), p.66.

图 8.1 混合奇妙音效

奥斯卡获奖音效师兼编辑本·伯特（Ben Burtt）收集和组合了多达 2600 种不同的声音，用于制造影片《机器人总动员》（*WALL·E*）的声音效果。影片的主角是充满魅力的垃圾清理机器人瓦力（Wall·E）和他的女朋友、机器人伊芙（Eve）。

> 它通过混合各种声音制作而成。拳击中最基本的声音通过击打牛肉一侧来获得——我们一直都这么做。这可能是你的基本击打声，但你可以以此为基础制造出其他声音。当一个人被拳击中，你看到皮肤破裂，肉被撕开，你可以拿一把刀，使劲戳，就得到了一种真正的尖利如刀切的声音。当血肉外露的同时液体泼溅声会被添加到拳击声中。液体的泼溅声是单独制作的。[2]

无法识别的动物声音和抽象的零星音乐也是混合声音的一部分。对于快速的挥拳动作，华纳混合了喷气式飞机的声音和箭支减速时发出的"呜——什——"的声音（图 8.1）。

制片人可以利用数字录音技术来组合和处理声音，制造听觉环境，增强观众对画面场景的情感反应。例如，声音剪辑师塞西利亚·霍尔（Cecilia Hall）混合了多达 15 种不同层次的声音——包括动物的尖叫和小号声——来制造《壮

[2] Frank Warner, quoted in Vincent LoBrutto, *Sound-on-Film:Interviews with Creators of Film Sound* (Westport, CT：Praeger, 1994), p.36.

志凌云》（*Top Gun*）中战斗机的声音，这位因凯瑟琳·毕格罗导演的影片《拆弹部队》荣获奥斯卡最佳音效奖的混音和剪辑师，继续在声音重现技术中拓展"分层"声音的复杂程度的极限。

现代电影声轨需要我们有意识地投入大量的关注，所以如果我们想充分欣赏一部现代影片，应该像观看一样，做好用心倾听的准备。

二、对白

现代电影中我们很自然地将对声音的注意力主要投入到对对白的理解上面，因为在绝大多数影片中对白能给我们提供大量的重要信息。电影对白不同于舞台对白，我们需要认识它独一无二的特点。

在典型的舞台剧中，对白是极其重要的元素，观众有必要听到几乎每一个词。因此，舞台剧演员使用一种缓慢而有韵律的节奏，并用问答的模式仔细地轮流诵读台词，还要包含简短的停顿，以便使坐在最差位置的观众也能清楚地听到每一句台词。而由于在影院的任何座位都能清楚地听到电影对白，这种限制不适用于影片，影片中的对白可以比舞台上处理得更贴近现实。

例如，在《公民凯恩》中，奥逊·威尔斯运用日常会话中常见的重复对白、破碎的句子和被打断的话语，却没有遗失重要信息或戏剧表现力。为了获得这样的效果，现在的大多数电影都会精心放置麦克风，记录、熟练剪辑并混合所录的声音，再对音质进行精细的调整（音量、清晰度、混响、音调特性）。通过这些手段，现代电影制作者制造了一种有高度选择性的听觉体验，只听到想听或需要听的声音。最重要的声音被挑出、强化而变得清晰；而那些不太重要的声音则被模糊或弱化了。

和舞台剧对白相比，电影对白在节奏上也更快一些。导演弗兰克·卡普拉在《史密斯先生到华盛顿》和《迪兹先生进城》（*Mr. Deeds Goes to Town*）中很好地利用了这种特点。在电话交谈中，他采用压缩的、如机关枪般的语速，从而摆脱了那些必要的但不够戏剧性的情节，以便尽快开始讲述他的故事。

俗话说，百闻不如一见，在电影中尤其如此。首先，电影制作者必须尽量有节制地使用对白，避免重复述说在画面中已经清楚显示的信息。此外，对于用视觉手段能表现得更好的信息，若用对白来表现，就会削弱电影的戏剧表现

力和电影特质。在有些情况下，最有戏剧表现力的效果是通过寥寥数语或几个字的对白来实现的，而在有些现代影片中，对白就完全不需要了。这并不是说，对白永远不应该在银幕上占据主导位置，但它只在戏剧情境需要时才会那么做。作为一个基本原则，影片中的对白应该服从于视觉画面，尽量不要谋求舞台剧对白那样的主导地位。

三、声音的三维特性

《公民凯恩》（1941）被公认为第一部现代有声电影。奥逊·威尔斯并没有利用制作真正的立体声所需的多层声轨和扬声器，但仍制造出了强烈的三维声音效果。可能是由于他在电台工作过，他更加清楚声音的重要性及其表现细微之处的潜力，通过改变声音的属性（音量、清晰度、混响和音调特征）和音效来制造它们与镜头的不同距离，从而制造出听觉的三维立体感，与格雷格·托兰德用深焦摄影拍摄的三维画面相得益彰。通过使说话声或其他声音听起来距离很近或很远，这部电影在一个声轨上（单声道声音）实现了这种三维效果，而不是利用立体声的左右声道分离手法（将声音录制在两个分开的声轨上，然后用两个或更多的扬声器回放所录内容）。

1952年，在三倍宽银幕（triple wide-screen）影片《这就是西尼拉玛》中，通过结合奥逊·威尔斯率先使用的那些技术和六声道立体声系统，实现了真正的三维立体声。1953年，为了与西尼玛斯科普立体声宽银幕电影《圣袍》（*The Robe*）相适应，人们开始应用一种四声道系统。但随着宽银幕电影制作数量的下降，电影制片厂和独立制片人又回到了标准的银幕格式，对立体声的兴趣也逐渐消减。

在1970年代中期，人们在装有临场环绕音响（Sensurround）的电影院里进行了不同的尝试，取得了相当出色的音效。临场环绕音响系统从布置于影院后部角落里的两个壁橱大小的扬声器中发出声音。这些强大的扬声器的设计绝对可以震撼整个影院，但该系统只应用于相对少数影片，如《大地震》（*Earthquake*，1974）和《中途岛海战》（*Midway*，1976）。在《中途岛海战》中，利用各种拍摄或放映技术，布置在电影院后面的扬声器有效地营造出了真实的360度环绕立体声环境——这些技术包括：在航空母舰一侧布置一台摄影机，迎面拍摄一

架俯冲向航空母舰的自杀式神风战斗机；设置在影院前部的声轨越来越响，表现飞机带着巨大的轰鸣声冲到头顶正上方；接着由影院后部的巨大的扬声器音箱继续发出这一轰鸣声，以及战机撞向我们身后的甲板发出的爆炸声和冲击波。

大约在同一时期（1974 年）杜比系统（Dolby System）面世了。它是一个可以减少背景噪音、扩展频率范围的录音系统，将它和泰特音频有限公司（Tate Audio Ltd.）的被称为"环绕声音"（surround sound）的系统一起使用，可以为电影院打造出一个多声道立体声系统。杜比－环绕声音系统（Dolby-Surround Sound）利用一个编码过程来实现 360 度环绕声场，创造了多个不同位置音箱的效果，而实际上布置的音箱没那么多。它的表现力非常强大，创造了诸如《夺宝奇兵：法柜奇兵》中无处不在的蛇的嘶嘶声，《愤怒的公牛》中沸腾的拳击观众、经理人和教练员等的声音，以及更新一些的影片如《角斗士》（*Gladiator*，2000）和《铁拳男人》（2005）等的宏大场面。2010 年，《玩具总动员 3》上映时率先在剧院内使用了杜比 7.1 环绕立体声。

在影片《从海底出击》（*Das Boot*）中，沃尔夫冈·彼得森（Wolfgang Petersen）在德国 U 型潜艇的密封舱里，以及它的周围和上方的海域制造了难以置信的 360 度环绕立体声环境。每一种声音都具有独特的质感：漫不经心拨弄的吉他、收音机、电唱机、人们的谈笑风生、铿锵的号角声、引擎的轰鸣声——所有这些都来自不同的声源，给我们一种身临其境的感觉。《从海底出击》是一部充满了声音魅力的影片。船员们首先紧张地倾听被他们击沉的船只舱壁倒塌的嘎吱作响声；而后，当潜水艇静止在海底以躲避海面上驱逐舰的搜索时，船舱里变得死一般寂静，以防泄露潜水艇的位置。这种寂静使每个响声更加突出，杜比立体声精确地反映出每个声音的位置。当驱逐舰经过潜艇上方时，我们听到其搜索声呐的砰砰作响和螺旋桨转动的声音，越来越响然后又越来越弱。由于潜艇停在海底相当深的位置，我们听到铆钉被绷紧，砰的一声爆裂，紧接着是水花四溅的声音，部分船体无法承受这巨大的水压而破裂（图 8.2）。

反讽的是，尽管当代观众对声轨的制作水准要求很高，许多观众其实从未充分体验到它们的精妙之处。美国有太多的影院（绝大多数都是位于郊区的年代较早的小型影院）无法再现上映影片中声音的品质或多维层次感。不过《新闻周刊》（*Newsweek*）认为，这种情况正在逐渐"好转"：

图 8.2　三维声音

由于杜比立体声的三维声音效果,当我们被"困"在《从海底出击》的潜水艇中时,可以听见驱逐舰在头顶发出充满威胁的隆隆声。在《火龙帝国》(*Reign of Fire*)中,更新式、更先进的声音技术使我们能够感觉到而不仅仅是听到在伦敦废墟上空盘旋的火龙。

不久以前,"只有几百个影院拥有播放极具震撼力的数字声音的设备"。……今天[大多数大型影院]……可以处理先进的数字声音。结果是出现一片像自由市场般的喧闹声,制片人不厌其烦地竞相制作各种奇特的声音,以匹配他们吸引眼球的画面……[3]

四、可见与不可见声源的声音

在有声电影发展初期,电影制作者侧重于录制与视觉图像同步的声音。正如"会说话的图画"这一流行称呼表明的那样,那一时期的观众着迷于银幕上人类声音的再现。尽管使用了一些音效,但大多仅限于自然、现实地表现来自银

[3] Ray Sawhill, "Pumping Up the Volume: Movie Sound Has Been Getting Bette-and Louder", *Newsweek* (Jaly 6, 1998), p.66.

幕画面物体的声音——可见声源的声音。

人的声音以及音效带来的真实感给电影增加了戏剧表现力，让电影艺术有了新的表现空间，但是让声音和图像保持紧密关联使得声音的运用受到很大的限制，于是电影制作者开始尝试声音的其他用途。他们很快发现，不可见声源的声音，或那些并非来自银幕画面内物体的声音，可以使电影内涵空间超越银幕画面内容，从而获得更有力的戏剧效果。认识到不可见声源的声音这种独特而富有活力的潜在应用，他们就能够将声音从单纯伴随图像的有限功能中解脱出来。现在不可见声源的声音就像独立的图像一样，以具有高度表现性或象征性的方式发挥作用，有时具有和视觉图像一样的重要意义，偶尔甚至比图像更重要。

出于各种不同的原因，不可见声源声音的这种创新应用对现代电影具有很重要的意义。首先，在现实生活中我们周围的许多声音的声源都是不可见的，只是因为我们认为没有必要或没有可能察看它们的来源。意识到这一点，现在制作者将声音作为一种独立的讲述故事的要素，自身就能够传递相关信息。以这种方式运用的声音与图像相辅相成，而不仅仅是重复图像效果。例如，倘若我们听到关门声，即使我们没有看到任何伴随的图像，也可以判断有人离开了房间。因此，摄影机可以从常规的琐碎事务中解脱出来，着重表现具有最重大意义的主题。这一点在强调人物的反应而不是动作时尤为重要，因为此时摄影机从说话者的脸上移开，转而对准听者的脸。

在有些情况下，单独存在的不可见声源的声音可能比伴随图像时具有更强的表现力。人的大脑拥有比摄影机敏锐得多的"眼睛"。一个有效的声音形象能够激发我们的想象力，要比一个视觉图像强烈得多。例如，在恐怖片中，不可见声源的声音可以营造一种无处不在的、充满恐惧的气氛。影片中增强和加剧我们情感反应的情节要素——链条的哐当声、嘎吱作响的楼梯上低沉的脚步声、抑制不住的尖叫声、嘎吱作响的开门声、狼的嗥叫声或者是无法识别的声音——在看不见声源时效果更显著（图8.3）。

正如这一章开头列举的《码头风云》场景所描述的那样，不可见声源的声音（例如城市交通的声音、风声和波涛声、孩子骑自行车的声音）通常用于强化观众身临其境的感觉。通过用场景中的现场自然环境声音将观众包围，声音超越了视觉画面的局限，让观众感受到了影片的真实。然而，在有些影片中，

图 8.3　银幕下无形的声音
在早期的一部有声片《M 就是凶手》(*M*)中，对画外音的创造性使用制造出了神秘感和悬念——儿童杀手［彼得·洛（Peter Lorre）饰］在出场之前用口哨吹了几声经典主题曲，宣告他的到来。

故事环境里自然产生的现实声音可能会分散观众的注意力，必须予以消除以保持影片的中心突出。声音剪辑师斯吉普·里埃弗塞（Skip Lievsay）在导演斯派克·李制作的几部影片中都运用了这一方法[4]：

> 在斯派克的影片中，我们通常感觉不到象征都市生活的声音。没有繁忙的交通声，没有任何鸣笛声，没有婴儿的啼哭声，没有尖叫声，没有比赛的叫嚷声，因为正如他们是都市普通生活的一部分一样，它们的剧情涵义太明显……斯派克影片中的关系，更多的是人与人之间，而不是人与环境之间的关系。

在喜剧中，声音可以有效地取代视觉图像，通常用于描绘通过视觉手段建立并完全可以预测的滑稽的灾难。例如，在一个描绘疯狂的发明家试验自制飞机的场景中，画面中会出现飞机起飞的镜头，然后让声轨阐明可以预见的后果——飞机坠毁。双重效果在这里得以实现：通过让我们靠自己的想象力构建画面，飞机坠毁的幽默效果得到增强，而摄影机聚焦于旁观者脸上所流露的反

[4]　Skip Lievsay, quoted in Vincent LoBrutto, *Sound-on-Film*, p.264.

应，这些反应成为喜剧魅力的中心。考虑到用画面展示飞机失事时特技演员面临的危险和昂贵道具遭受的破坏，如此运用声音在实际的角度也有明显的益处。如果用声音来展示，未能成功的飞行员只需跟跟跄跄地走几步，显得疲惫、肮脏，身上挂着几条可以识别的飞机碎片就可以了。

由此，音效发挥了它们最独到、有效的功能，不是通过与视觉图像同步使用，而是作为独立的电影元素——声音增强并丰富了画面的内涵，而不是简单地重复信息。

五、声音中的视点

在一部以客观视点拍摄的影片中，似乎是一个远处的观察者在感知场景中的人物和动作，他平静地观看着发生的事件，情感与身体并不参与其中。摄影机和麦克风从外部、从界外观察、记录人物，而没有介入其中。相反，主观视点是一个在情感或身体上充分参与银幕上所发生事件的人物的视点。在完全主观的视点中，摄影机和麦克风变成了片中人物的眼睛和耳朵；他们看到和听到人物全部的所见所闻。

由于在影片中持续保持主观视点有些难度（但不是完全不可能），大多数导演选择在这两种视点之间来回变换，先是以客观视点清楚地构造出每个场景，然后切换到一个相对简短的主观镜头，再重复同一模式。在每一个镜头拍摄中，摄影机和麦克风一起制造了这一个视点的统一印象，因此声音的音量和音质会随着人物距离摄影机的相对位置而变化。例如，在主观特写镜头中能听到的声音在客观长镜头中未必能听到，反之亦然。客观和主观视点之间的这种变换，以及摄影机与麦克风之间的密切联系，在第五章所描述的工人与气锤的场景中得到了进一步的说明。

定场镜头：从街角以客观视点拍摄，聚焦于一个在街道中央用气锤工作的工人（明显距离：15—20米）。**声音**：气锤响亮的嘎嘎声和街上的其他噪音混合在一起。

切换到主观视点：从工人的视点拍摄的气锤和工人剧烈震动的小臂及双手的特写。**声音**：气锤声几乎震耳欲聋，听不到其他声音。

切换到客观视点：在工人身后，一辆重型卡车转过街角，向他快速逼近。声音：气锤响亮的嘎嘎声、街上其他的噪音和卡车逼近时愈来愈响的声音。

切换到主观视点：从工人的视点看到的气锤和手部的特写。声音：先只听到震耳欲聋的气锤声，然后是掺杂着气锤声的愈来愈响的尖利的刹车声。

快速切换到新的主观视点：卡车车头从3米以外向摄影机逼近。声音：尖利的刹车声愈来愈响，气锤声停止了，响起了一个女人的尖叫声，又被可怕的重击声所打断，然后是一片黑暗和瞬间的寂静。

切换回客观视点（从街角拍摄）：失去知觉的工人躺在停下的卡车前。好奇的围观者在他身边围了一圈。声音：各种声音混合在一起，包括惊慌失措的叫声、街上的噪音和远处救护车的鸣笛声。

有时，声轨用于表达人物的心理活动。在这种情况下，摄影机和麦克风的关系稍有不同。摄影机通常只通过拍摄人物面部特写来暗示这是主观视点，而依靠声轨使视点的主观性更明确。正如图像用了特写镜头，声音也用了特写。在大多数情形中，音质会有稍许失真，暗示听到的声音不是真实场景中的一部分，而是来自人物的思想。同时将摄影机聚焦于人物的眼睛，使这种区别更明显。银幕画面上的眼睛越来越大，占据了整个银幕，从而变成了心灵的窗户，帮助我们解读人物的心理状态。在这种镜头中，摄影机可以一直保持大特写，而声轨则传递人物的思想或来自记忆的声音和话语——或仅仅是沉默。或者这个镜头仅仅作为转入视觉倒叙的转场镜头。这些镜头通常用柔焦（聚焦轻微模糊的视觉特效）拍摄，这是暗示它们具有主观特性的另一线索（图8.4）。这些技巧在呈现梦境时对导演尤其有用。在《对话》中，当导演弗朗西斯·福特·科波拉需要表明精神紧张的哈里·考尔 [Harry Caul，吉恩·哈克曼（Gene Hackman）饰] 正在像发烧般地做噩梦时，他首先拍摄了人物熟睡时的面部特写，然后在他的梦境中不时地重复该特写镜头。

声轨也可以用来呈现非同寻常的心理和情感状态——通过音量的高低变化、回声或将人物听到的谈话声或自然声响进行失真变形来实现。肢体的反应，如极度的震惊、兴奋或疾病，有时可以通过鼓声来表达，大概它们能代表剧烈

图 8.4 眼睛是心灵的窗户。

在《垂死的高卢人》(*The Dying Gaul*)中,编剧兼导演克雷格·卢卡斯(Craig Lucas)细腻地演绎了一个充满悬念的爱恨交织的三角恋——一对富裕、有影响力的好莱坞夫妇〔坎贝尔·斯科特(Campbell Scott)和派翠西娅·克拉克森(Patricia Clarkson)饰〕和一个野心勃勃的编剧〔彼得·萨斯加德(Peter Sarsgaard)饰〕。在一个关键场景中,当妻子坐在电脑前和新结识的编剧朋友在网上交流时,她突然震惊地明白了一些关于她丈夫的事。卢卡斯的摄影机游走于电脑上方并拉近,拍摄她那揭示内心世界的眼睛。寂静使这一刻变得更紧张。同时,影片用倒叙方式回顾了该编剧自己的一段情感历程,包括他刚去世的恋人,他的眼睛也用特写镜头进行拍摄。

跳动的脉搏或怦怦直跳的心脏。自然声响的急剧放大或扭曲也用于暗示人物歇斯底里的心理状态。

六、音效与对白的特殊用途

前文所描述的声音使用方法被一次又一次地反复运用。富有创新精神的制作者独具匠心地将音效和对白用于各种特殊目的。

(一)讲述内心故事的声音效果

为了追求某些艺术效果,导演控制并扭曲声音——将我们置于人物内心深处,以便我们能够理解他/她的感受。在《码头风云》一个极具表现力的场景

中，伊利亚·卡赞利用码头上的声音，使特里·马洛伊（马龙·白兰度饰）和埃迪·多埃尔 [Edie Doyle，伊娃·玛丽·森特（Eva Marie Saint）饰] 的情感更加戏剧化。牧师 [卡尔·迈尔登（Karl Malden）饰] 刚刚说服特里向埃迪（他所爱的人）坦白他参与了由腐败的联邦官员策划的杀害她哥哥的计划。牧师和特里站在一座小山上，俯视着码头，当埃迪出现在山下平地上并向他们走过来时，特里匆匆跑下陡峭的山道去迎接她。刚开始几乎无法察觉的、已经成为环境声音一部分的打桩机有节奏的锤击声，在特里接近埃迪时变得越来越响，从而使我们意识到他内心对向她坦白这件事的恐惧。当他说到关键部分时，一艘停靠在附近的轮船的汽笛高声鸣响，淹没了他的话语，我们看到他面带惭愧，试图解释我们已经知道的故事。在震耳欲聋的汽笛声中，我们一下子进入埃迪的内心世界——感受到她的震惊、恐惧和对刚听到的内容的怀疑，她双手捂住耳朵，对这个她不愿接受的事实表示抗议。就在特里讲完故事时，汽笛声停止了。他讲完后，埃迪满脸怀疑地盯着他，过了一会，她转身，面带恐惧地从他身边跑开了，如泣如诉的高音小提琴伴随着她的动作。这一场景的戏剧表现力远远超出了文字能表达的范围——人物表情和内心发出的声音就足以讲述整个故事（图 8.5）。

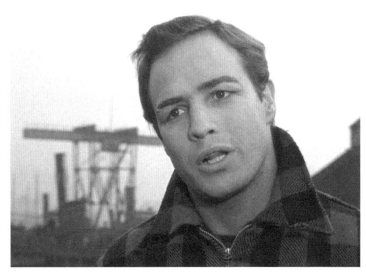

图 8.5　通过强化的自然声音讲述内心的故事

马龙·白兰度扮演了一个内心充满矛盾的人物，名叫特里·马洛伊。在伊利亚·卡赞执导的《码头风云》的这一场景中，他急切而大声地说话，但电影观众却几乎听不到他的声音。因为，当马洛伊试图向他的女朋友埃迪解释，他对她哥哥的死负有责任时，周围环境中夸张的码头机械声立刻盖过了对话，有助于表明他忏悔时以及埃迪突然明白真相时的痛苦。

在《爵士春秋》(*All that Jazz*)中,鲍勃·福斯采用了一种完全不同的方法表现乔·吉登(Joe Gideon)"心脏病发作征兆"的场景。在这一幕开始时,一切都很正常。一部新音乐剧的全体演出人员围坐在一起朗诵一段非常有趣的剧本对白。全体演出人员不时地爆发出笑声。突然,毫无征兆地,我们不再听到笑声——我们从他们的表情看出他们还在笑,但声音却消失了。声轨上只有舞台音乐剧导演乔·吉登[罗伊·沙伊德尔(Roy Scheider)饰]的声音特写。我们听到他点燃火柴,手指在桌上敲着,发出重重的喘息声,腕上的手表嘀嗒嘀嗒地走着,他伸出脚将地板上的香烟碾碎。吉登以外的声音全被切断(尽管相关的画面信息表明这些声音仍在继续),吉登的每一个特写声音都被放大,福斯通过声音完全吸引了我们的注意力,把我们带入乔·吉登的生命系统中,并传递出一个清楚的信息——这儿问题很严重。接下来吉登把两手放在椅子背后,抓住一根铅笔,把它掰成两半并扔在地上,之后声音又回到正常状态,朗诵结束,人们都走了,房间内空空如也。在影片的下一场景中,三个制片人坐在出租车后座上,讨论吉登的症状,也呈现了他这时正在医院接受检查这一事实。

(二)暗示主观心理状态的声音变形

在《来电惊魂》(*When a Stranger Calls*)中,卡罗尔·凯恩(Karol Kane),一个十几岁的兼职保姆,多次接到一个心理变态杀手的恐怖电话。杀手反复地问她:"你为什么不检查一下孩子们的安全?"警方跟踪追查到了同一栋房子里的另一部电话。在警方到达之前,孩子们已经遭到残忍的杀害。杀手被抓获并投入监狱。7年后,凯恩结了婚并有了自己的两个孩子。在一天晚上,杀手逃出监狱,而凯恩的丈夫则正好带她去参加一个特殊晚宴,庆贺他的升职,他们把孩子们委托给了一个兼职保姆照料。当他们在餐馆里落座用餐时,侍者告诉凯恩收银台有电话找她。她毫不怀疑地接了电话,以为是兼职保姆有问题问她。我们在话筒中确实听到了一个问题,但却是杀手的声音,冷漠而僵硬:"你检查孩——子——们的安全了吗?"这熟悉但扭曲的嗓音在凯恩内心引起的回响越来越大,夹杂着她歇斯底里的尖叫,把我们猛地拉进她的担心和恐惧当中。因此,通过声音的夸张放大,可以使观众强烈地感受到人物的内心情感。

在丽莎·查罗登科(Lisa Cholodenko)新近导演的影片《孩子们都很好》

(*The Kids Are All Right*）中，也使用了一个类似的声音技巧。安妮特·贝宁（Annette Bening）饰演的母亲发现了一个可能造成严重伤害的骇人秘密。当她重新回到餐桌边和家人一起用餐时，音效师将其他人在餐桌边的谈话声音作了断续截取、颠倒变声处理，来表现她刚刚受惊吓的意识尚未完全恢复的状态。

（三）机械声音的"个性"

通过赋予机械声音某些个性，可以把它们融入某个具体场景的总体基调中。在《愤怒的葡萄》中，约翰·福特通过两个汽车喇叭声的不同特点强化了特定场景的情感特征。当约德全家站在院子里欢迎汤姆出狱回家时，汤姆的哥哥阿尔发动了约德家老旧的卡车，摁响喇叭，发出明亮而欢快的"嘟嘟！"声，加入到这欢乐的场景中。欢乐镜头持续了一分钟左右，就突然被一个邪恶而低沉的、侮辱性的高音喇叭打断，那是土地家畜公司的代表驾驶的敞篷车来了。喇叭声一响，约德一家人都僵住了，他们温顺地等待着，因为他们知道公司来了通知：他们必须次日离开这片土地。

（四）慢动作声音

沃尔特·希尔（Walter Hill）在《长骑者》（*The Long Riders*）最后结局的场景中将慢速的声音和慢镜头动作结合起来。在明尼苏达州诺斯菲尔德抢劫了一家银行后，詹姆斯团伙发现自己已陷入包围圈中。团伙成员试图冲出包围，楼顶上、屏障后的枪手向他们密集地射击，犹如筑起了一道子弹墙。起初，动作是正常镜头和慢镜头的结合。随着不法分子和小镇居民相继负伤，他们踉跄或摔倒时的动作变成了慢镜头，声音也慢了下来。这些简短的、慢速的镜头与正常速度播放的镜头交替出现。但随着剧情趋于激烈，镜头集中表现被子弹打成筛子的不法分子时，整个段落中的画面和声音都变成了慢速的。超现实的慢速画面使我们以更近的距离观察匪帮团伙，而慢速的声音使我们感受到他们被子弹击中身体时的痛苦。整体效果很古怪，有低沉的子弹呼啸声、发闷的吼声、马匹诡异的嘶鸣和人们中弹后发出的低沉而痛苦的呻吟声（图8.6）。

马丁·斯科塞斯在影片《愤怒的公牛》中也用类似的慢速声音来刻画杰克·拉莫塔（Jake La Motta，罗伯特·德尼饰）在一场艰难的比赛中的疲惫状态，并使之与至关重要的最后一击有所区别。

图 8.6 慢速声音
在《长骑者》中,詹姆斯团伙抢劫银行后试图逃跑,被小镇居民击中。影片在表现这些镜头时使用了慢速声音手法,取得了不同寻常的效果。

(五)声音和图像的反讽并置

通常,图像和声音组合在一起形成单一的一组印象。然而,偶尔在它们之间制造反讽对比也很有效。在《愤怒的葡萄》中有这样一个场景:约德一家人刚在路边停下来,俯视下面山谷中一片绿油油的加州苹果园,这是他们第一次看到盼望已久的鱼米之乡。大家欣喜若狂,发出激动而惊奇的欢呼,伴随着小鸟的啾啾声。镜头切换到出现在卡车尾部的约德妈妈身上。我们知道奶奶已经去世,而约德妈妈一直将这消息瞒着其他人,直到他们到达期望中的加州圣地。其他人持续的欢呼声与约德妈妈疲惫、不胜悲伤的表情形成了反讽对比,进一步增强了影片的感染力。

(六)对声音进行非同寻常的强调

如果导演希望对声音进行非同寻常的强调,有几个选择。有两种显而易见的方法需要弱化视觉图像:(1)将与声音同时出现的所有画面变暗;(2)通过长时间拍摄一段没有意义的镜头或延长使用闷屏(很少有或没有令人感兴趣的视觉信息的银幕画面),有意使图像无趣或沉闷。

在《烽火赤焰万里情》中，为了吸引我们的注意，向我们展示那些不同寻常的目击者［他们是一些真正接触过并熟悉约翰·里德（John Reed）和露易丝·布莱恩特（Louise Bryant）的老者］，导演沃伦·比蒂在人物画面出现之前就开始播放目击者的证词画面。大约在片头部分播放了一半，我们还在看着黑色银幕上的白色字幕时，声音出现了。在影片的结尾，目击者继续发表着有趣而有意义的评论，同时视觉图像淡出，银幕上再次出现黑底白字的片尾字幕。

在影片《公民凯恩》中，在苏珊·亚历山大·凯恩［多萝西·康明戈（Dorothy Comingore）饰］的一场歌剧演出中，奥逊·威尔斯运用了闷屏手法。镜头离开了表演舞台，开始缓缓地上升，沿着两条电缆线，移到了舞台背景后空无一物的灰墙上。面对这段极端枯燥的闷屏，我们被迫去聆听苏珊那令人痛苦的走调的嗓音。利用光学印片机，这一慢升镜头拖延了足够长的时间，当镜头终于停留在狭窄过道上的两位技术员身上时，我们着实松了一口气。我们从痛苦中得到了解脱，同时解答的，还有这段漫长而沉闷乏味的镜头越过死灰色的背景墙是要将我们引向何处的疑惑——一名舞台技术员正捏着鼻子，表明了他对我们适才一直在忍受的这段音乐的反应。

强调某个声音最简单也是最有效的方法就是提高它的音量。在《邦妮和克莱德》中，阿瑟·潘（Arthur Penn）通过放大震耳欲聋的枪响（图 8.7）和布兰奇·巴罗［Blanche Barrow，埃斯特尔·帕森斯（Estelle Parsons）饰］不断的尖叫来凸显暴力效果。在《原野奇侠》中，也用类似的声音放大来表现暴力，当时枪声和徒手搏斗的声音被放大了。在肖恩（艾伦·拉德饰）和乔·斯塔雷特［Joe Starret，凡·赫夫林（Van Heflin）饰］之间为了决定谁将进城与雷克家族决斗的搏斗中，声音放大的效果尤为突出。这场打斗以极低的角度拍摄：打斗画面被框定在一匹惊恐万分的马匹下方。在打斗的过程中，马匹狂蹬乱跳，马蹄的每一次踩踏声音也被放大，以符合它靠近镜头的特征。这个暴力场面使其他动物受到惊吓，也卷入这一支混乱进行曲中：一只狂吠不止的狗，一头哞哞叫的、试图冲破牛棚围栏的牛，和那匹喷着鼻息、不停嘶鸣、狂蹬乱跳的马一起并肩作战。尽管我们仍能听到混乱的背景中拳打脚踢的声音，可是在一定程度上被更靠近摄影机的响亮的马蹄声所削弱，但搏斗的暴力程度实际上被夸张的声音背景增强了。

图 8.7　夸张的声音效果
在影片《邦妮和克莱德》的某些动作场景中，放大的枪声大大地增强了剧情紧张感。如图中所示，布兰奇·巴罗试图摆脱警察的追捕，她手里挥舞着菜刀，一边跑，一边尖叫。

生硬的恐怖画面也可以通过增大声音而加强效果。史蒂文·斯皮尔伯格让作曲约翰·威廉姆斯（John Williams）用一个突然发出的响亮和弦作为《大白鲨》（Jaws）中一个主要恐怖场景的组成部分：当理查德·德雷福斯检查船舱底的损毁状况时，一个破洞里突然出现了一张人脸。斯皮尔伯格如此描述，"首先，你受到人脸的惊吓而做出反应，然后，紧接着不到一秒钟，弦音出现。用噪音很容易地把人吓倒，用很大的响声则可以使人从椅子上跳起来。约翰·卡朋特（John Carpenter）在他的影片中一直都这么做。威廉·弗里德金（William Friedkin）在《驱魔人》（The Exorcist）中也这么做，将办公室的抽屉打开——开抽屉的声音听起来不是那么恐怖，但他将音量一路调大，使用杜比环绕立体声效果，听到后你会从椅子上跳起来。"[5]

[5] Steven Spielberg, quoted in Judith Crist, *Take 22: Moviemakers on Moviemaking*, new expanded ed. (New York：Continuum, 1991), p.369.

（七）声音作为表现质感、时间和温度的手段

在影片《花村》中，罗伯特·奥特曼尝试了一种新的录制声音和对白的方式。在这部影片以及后来类似的《纳什维尔》（*Nashville*）、《大玩家》（*The Player*）、《银色·性·男女》（*Short Cuts*）、《高斯福德庄园》（*Gosford Park*）和《牧场之家好做伴》（*A Prairie Home Companion*）等影片中，他似乎逐渐抛弃了加强对白和声音的戏剧性手法，而是试图展现厚重、写实的声音质感，其中对白可以变成一系列支离破碎的、模糊的、分不开的话语，等同于环境声（ambient sounds，场景环境中自然存在的声音），但从戏剧性上看并不比环境声更重要。通过模糊对白和环境声之间的尖锐对比，从而削弱话语的重要性，奥特曼增强了我们对视觉元素的意识，将视觉和听觉元素以近乎平等的方式编织成一个混合体，在影片中创造了独特的质感。环境声厚实、丰富、细腻，但没有经过戏剧性强化。在影片《花村》中，皮靴沉重地、一步一拖地踏在粗糙的木地板上的声音，和喃喃自语、自然主义的对白配合得恰到好处。奥特曼表现方法的与众不同在麦卡布（McCabe，沃伦·比蒂饰）和另外一人穿过拥挤的酒吧上楼的场景中典型地体现出来。有人正在酒吧里讲一个笑话，当他们穿过时我们听到一些笑话的片段，但是当他们开始上楼梯时，沉重的脚步声盖过了笑话中的精彩之处。

影片《花村》中的一切听起来都很真实：雨声、椅子蹭过地板的声音、含糊的玩扑克者的对白、萧萧的风声、坛子滑过冰面的声音、枪声和它们的回音、一个声音叠在另一个声音之上，说话声也互相重叠，但它们用一种新的方式进行叠加，让我们产生强烈的身临其境的感觉——在彼地彼时，我们就在那儿。声音的质感是如此真实，以至于我们可以感受到其中的细雨冷风，甚至能闻到烟的味道。我们需关注这些感官体验。因此奥特曼的电影需要观众反复观看，以便能够看到和听到更多他在每个镜头中精心设计编排的多重复杂的元素。

在年代片（故事情节不是发生在现代，而是在历史上某一更早时期）中，声音可能是其中很重要的元素。通过记录属于那一时期的真实事物发出的声音，电影制作者可以增强故事的可信度。马克·马基尼（Mark Mangini）就运用这个技巧给史蒂文·索德伯格的影片《卡夫卡》（*Kafka*）增添了现实主义的效果：

> 我花了两个月时间在布拉格为《卡夫卡》录制……每个物体运动时的各种声音，以便能得到……老式打字机、电话、轻便马车等良好而清楚的录音。我在与影片声音环境相似的地方录到了它们。我认为这种录制工作给声音增添了真实性，这是后期制作中不可能做到的。[6]

音效师甚至能影响观众对温度的感知。影片《体热》在佛罗里达拍摄，天气炎热与否和剧中主要人物的表演热烈程度对剧情至关重要。然而，影片拍摄时，佛罗里达的温度很低，还不断地刮起冷风。音效师添加了板球的声音、随风起舞的棕叶声和风铃声，制造出影片故事发生在火热的、潮湿的夏天的错觉。

斯吉普·里埃弗塞也用声音来提高影片《为所应为》中的温度。影片以夏天纽约最热的时候为背景：

> 某些背景，如公园的习习微风、美好的鸟儿和一些令人高兴的东西给我们的感觉太凉爽了。我们使用了一种枯燥的繁忙交通的声音。我们确实发现如果多用一些高音，听起来会让人觉得更热一些。为了影片中表现人们淋浴的镜头，我录下了一些音响效果，到目前为止让人觉得最热的声音是一个听着最像蒸汽发出的声音，那是嘶嘶作响的声音。水桶发出低沉的、汩汩的水声感觉太凉快，所以我们用了嘶嘶声。我们在画面中使用的单调的车流穿梭声使那个街区显得更遥远，就像处于沙漠中一样。[7]

七、声音作为剧情手段

随着录音技术的革新，出现了两部围绕着录音营造悬念、组织重要情节要素的影片。米开朗琪罗·安东尼奥尼运用摄影技术增强了影片《放大》（Blow-Up）的悬念感，与此非常相似的，在约翰·特拉沃尔塔主演的影片《凶线》（Blow Out）中，布莱恩·德·帕尔玛用录音技术解答了剧情中的一个根本问题：致命车祸发生前的那个声音只是轮胎的爆炸声，还是实际上有两个声

[6] Mark Mangini, quoted in Vincent LoBrutto, *Sound-on-film*, p.279.

[7] Skip Lievsay, quoted ibid., p.264.

图 8.8 声音作为剧情手段
在弗朗西斯·福特·科波拉执导的电影《对话》中,一个职业电子监听师(吉恩·哈克曼饰)对他录下的一对年轻夫妇之间的对话感到迷惑不解。整个影片情节的关键在于他们简短对话中对特定单词的强调而产生的微妙区别。图中,我们发现哈里·考尔蹲在厕所里,他就要接近秘密的核心。

音——来复枪响之后紧接着轮胎爆炸?一种相似但更有趣的录音用途出现在弗朗西斯·福特·科波拉的《对话》中。吉恩·哈克曼饰演一个擅长利用电子设备进行监听的私人侦探。当他测试一种新设备时,他录下了一对年轻夫妇的对话。他一遍又一遍地播放磁带,并对一些假设重新进行审视之后,终于弄清了对话的全部含义,他发现关键在于对话者对某个单词的微妙强调(图 8.8)。

八、声音作为转场元素

声音也是影片中一种极其重要的转场手段。它可以用来表明不同镜头、场景或段落之间的关系,也可以使一个镜头或段落向另一个镜头或段落的切换更加流畅或自然。

通过从一个镜头到下一个镜头之间声音的轻微重叠可以实现段落之间流畅而优雅的转场。一个镜头中的声音会持续存在,即使图像已经淡出或融入另一个完全不同的新图像。这种重叠通常代表一种时间的转场,一种场景的变换,

或两者兼而有之。类似的效果还可以通过相反的做法来获得：让即将出现的镜头中的声音比相应的图像稍微提前出现。这种手法的两个版本在迈克·尼科尔斯的《毕业生》中都被频繁地使用。在很多情况下，一个声音可以和另一个声音叠加；一个图像的声音渐弱而后继图像的声音渐强（例如，影片中出现的第一个游泳池的场景）。当突然的声音变换效果不理想时，这种手法为从一个段落切换到另一个段落提供了流畅的声音转场。

在两个（在空间或时间上变化的）场景或段落之间使用相似或相同的声音，可以形成听觉桥梁，即声音衔接（sound links）。例如，一个段落结束时嗡嗡响的闹钟变成下一段落开始时嗡嗡响的电话总机。两个段落之间被人为地用声音衔接起来，产生了一种流动的连续性。有时甚至连对白衔接也能提供两个段落之间的过渡。一个人物在一个段落结束时所提出的问题会在下一个段落开始时由另一个人物回答，即使这两个段落发生在不同的时间和场所。

有时对白转场具有反讽意味，导致被连接的两个场景之间形成鲜明或惊人的对比。例如，让我们想象一下，如果一个场景的最后几句对白中某个人物说："我才不管发生了什么事！世界上没有什么东西能引诱我去巴黎！"而下一个场景开场时，同一个人物正在埃菲尔铁塔附近漫步，那会是什么样的效果。正如在《毕业生》和《歌厅》中一样，这个手法经常行之有效地和镜头跳切一起使用。

在影片《公民凯恩》中可以发现许多具有表现力的、不同寻常的声音用法。奥逊·威尔斯指导他的音效师罗伯特·怀斯（Robert Wise）运用众多的声音衔接来协调不同场景，并运用音量的急剧变化把我们从一个场景推向另一个场景。

九、旁白

电影制作者也可以使用与故事中的自然场景和对白没有直接关系的声音。银幕外人物的声音被称为旁白（画外音叙述），有多种不同的功能。它最常见的用途是作为讲解手段，传达必要的背景信息，或填补无法用画面表现的剧情衔接上的空白，以保持连续性。有的影片只在开头使用旁白叙述，来提供必要的背景信息，或把故事情节置于某个历史情境，或提供一种真实感。另一些影片也可能在开头使用旁白，在中间也偶尔使用旁白进行过渡或衔接，并在结尾再度出现。

旁白常常使影片产生类似小说第一人称视点的味道。可以通过将故事置于一个叙事框架中来实现这种效果。一个出现在银幕画面上的叙述者可以通过一系列的倒叙闪回镜头讲述影片中的故事，如《小巨人》（Little Big Man）、《玻璃动物园》（The Glass Menagerie）、《卓别林传》（Chaplin）和《小可爱》（De-lovely）所示，也可能叙述者从未在画面中出现，只有一个事件参与者回忆往事的声音。例如，在《杀死一只知更鸟》中，[某位不知名的金·斯坦利（Kim Stanley）作的]旁白很显然是一个成年人关于童年往事的回忆，但叙述者从来没有露面。该影片的成年讲述者用一种柔和的南方口音描述了梅岗镇的生活节奏和生活方式，给影片提供了一种时空感。随后，该介绍性的旁白以一句"那个夏天我6岁"结束，与此同时，司各特·芬奇出现在银幕上，讲述者轻松地从正在回忆往事的成年人转换成了小司各特的视点，进入当前时态。

影片《1942年的夏天》的叙述者发挥了类似的功能（确定时间、地点和视点），但他更从哲学角度评价了这些事件对讲述者赫米（Hermie）的意义。《杀死一只知更鸟》和《1942年的夏天》在使用旁白时都极有节制，正如在《纯真年代》（The Age of Innocence）中有所控制地使用乔安娜·伍德沃德（Joanne Woodward）的声音一样（图8.9）。

图 8.9　旁白作为回忆
汤姆·福特（Tom Ford）执导的《单身男子》（A Single Man）中，正式而有节制地运用的旁白为影片中表现沉思的情节提供了一个叙事框架。影片由科林·费尔斯（Colin Firth）主演，在一段回忆镜头中，他和马修·古迪（Matthew Goode，图左）在一起。

图 8.10　拒绝旁白
导演罗曼·波兰斯基（*Roman Polanski*）与小说家罗伯特·哈里斯（*Robert Harris*）共同改编完成了 2010 年的惊悚片《影子写手》（*The Ghost Writer*）的剧本，尽管剧本原著就是哈里斯的小说《幽灵写手》（*The Ghost*），他们还是抛开了原著中的第一人称旁白。也许是为了让剧情更简练（或是过分谨慎？），他们选择让不幸的主人公［伊万·麦克格雷格（Ewan McGregor）饰］从幕后走向前台。

一些小说的电影版无法用电影的常规方式有效地表达，必须依靠旁白才能准确展现故事情节。《老人与海》（*The Old Man and the Sea*）正是如此，小说最重要的东西发生在老人的脑海中，以及他对事件的反应中，而不是事件本身。旁白成了影片向非电影手段妥协的一种方式。扮演老人圣地亚哥（Santiago）的史宾塞·屈塞（Spencer Tracy）只是读出小说中表达人物思想和情感的段落，而旁白却必须承担起更多的重任。影片文学化的风格和大量旁白相结合，使我们感觉正在阅读一部影片（图 8.10）。

在影片《现代启示录》中，马丁·西恩的旁白很有必要地填补了影片剧本的空缺之处，但旁白进行了过多的解释和分析，告诉了我们太多即使不说也能看见的信息，削弱了画面的视觉震撼力。在此旁白就变成了阻碍。通过告诉我们太多关于"恐怖"的信息，影片阻止了我们自己发现恐怖场面，结果，我们永远无法真正感受到那种恐怖。同样，与导演剪辑版相比，剧院版《银翼杀手》中添加的旁白也减弱了戏剧效果。

旁白有时被用作讽刺性的对照，即旁白的含义与银幕图像传达的意义恰恰相反。在《抚养亚利桑那》（*Raising Arizona*）中，H. I. 麦克唐纳（H. I. McDunnough,

图 8.11　充当讽刺性对照的旁白
在科恩兄弟的影片《抚养亚利桑那》中，H. I. 麦克唐纳特有的古怪声音从头到尾一直引领着我们，带着温和的嘲讽，引导我们理解复杂的剧情并感受其中的乐趣。

尼古拉斯·凯奇饰）对展现在我们眼前的滑稽事件进行了一本正经而又夸张做作、充满感情而又难以理解的解释。结果，我们都被逗乐了，也以一种荒诞的方式瞥见了这个非常可爱、动机良好的罪犯的心灵（图 8.11）。

在《她和他和她之间》（*The Opposite of Sex*）中，迪迪·特鲁伊特（DeDee Truitt），这个由克里斯蒂娜·里奇（Christina Ricci）精彩演绎的讲述者，是一个"来自阿肯色州的满嘴废话的少女……对许多场景以及转场时使用的声轨评头论足，指摘影片中的陈腔滥调，提醒我们即将看到的情节惯例，揭穿我们希望看到故事以传统方式展开的想法"。事实上，迪迪的声音如此独特而令人难忘，以至于罗杰·伊伯特在结束对该片的评论时说道："我讨厌在影院里看电影时说话的人，但如果是她坐在我身后，并不停地说这些东西，我希望她一直说下去。"[8]（图 8.12）

也许到目前为止最令人印象深刻的当属琳达·曼兹（Linda Manz）在影片

[8]　Roger Ebert, "The Opposite of Sex," *Chicago Sun-Times*（Juhe19,1998），http://www.suntimes.com/ebert/.

图 8.12 后现代影片的叙述

克里斯蒂娜·里奇在《她和他和她之间》中扮演迪迪（左图），以画外音的方式讲述了影片故事的同时，滑稽地解构了整个作品。随着情节的推进，她对其中的对白、剧情、象征和人物刻画进行了调皮而快乐的即时点评。与此相似，在影片《告密者》(*The Informant!*)中，马特·达蒙(Matt Damon)扮演一个头戴假发、揭发公司违法商业行为的人（右图）。他喋喋不休的旁白给这个改编自真实事件的"严肃"故事注入了一种疯癫的幽默感，这似乎可以从史蒂文·索德伯格为影片选定的名字(*The Informant!*)中的惊叹号上看出来。

图 8.13 作为影片质感重要构成的叙述

琳达·曼兹在泰伦斯·马力克执导的影片《天堂的日子》(1978)中的富有诗意、略带嘲讽的叙述，几乎成了影片配乐的一部分（右上图）。她的声音特质成为构成影片独特风格和质感的主要因素。在更早的影片《恶土》(*Badlands*, 1973, 左上图)中，马力克使用了相同的技巧。在影片《细细的红线》(*The Thin Red Line*, 1998)中，马力克导演继续使用旁白，但这次他运用了多重叙述者的手法（左下图），正如他在2005年的影片《新世界》(*The New World*)中所做的一样（右下图）。

图 8.14 通过声音重复来制造幽默

和《阿甘正传》中的人物阿甘一样，在影片《弹簧刀》（*Sling Blade*，右下图）中，卡尔［Karl，比利·鲍伯·桑顿（Billy Bob Thornton）饰］"慢吞吞"的说话方式让影片产生了一种黑色幽默，也塑造了他饶有趣味的人物性格特征。在喜剧片《偷心俩母女》（*Heartbreakers*）中，一个富有、烟不离口、失恋的烟草公司老板［吉恩·哈克曼饰，据信是以 W. C. 菲尔兹（W. C. Fields）作为其人物原型］只是愤怒地反复咳嗽来吸引观众的注意（左下图）。在影片《最后一站》（*The Last Station*）中，詹姆斯·麦卡沃伊［上图，与克里斯托弗·普卢默（Christopher Plummer）扮演的列夫·托尔斯泰在一起］饰演托尔斯泰的私人秘书。可笑的是，每当他遇到年轻漂亮的女士，他就会打喷嚏。

《天堂的日子》里演绎的旁白。她的旁白具有与众不同的风格，一种诗意的韵律，一种遍布于整部影片的质感。她独特的音色和语言内涵使旁白不再仅仅是保持故事结构整体性的黏合剂；加上孩子气女性的奇特处世哲学和孩子气的话语，这一切结合得如此完美，以至于旁白成为构建该影片独特性的主要因素（图 8.13）。

《阿甘正传》中的旁白在语言上也很突出。为了强调阿甘的迟钝，新一幕场景出现时，银幕上的阿甘经常重复作为旁白的阿甘刚说过的话，从而有助于将幽默和贯穿于影片中的伤感极好地结合起来（图 8.14）。

一般来说，如果使用得当，旁白可以取得显著的效果。然而，它不是真正的电影技巧，如果滥用，会对影片的质量产生严重的危害。与法语原版相比，在美国版的纪录片《帝企鹅日记》（荣获 2006 年奥斯卡最佳纪录片奖）中，摩根·弗里曼（Morgan Freeman）的旁白无处不在——人们可以说这没有必要而令人恼火，也可以说这位广受欢迎的演员让独白别具温情而招人喜爱——这完全取决于观众的喜好。

十、作为音响效果的寂静

在有些场合，一段短短的无声声轨（dead track，即完全没有声音），其效果可与最具表现力的音效相媲美。没有声音的影片那幽灵般、非自然的特性迫使我们全神贯注地看着画面。音响效果、对白和音乐的自有韵律对影片而言就像呼吸一样自然；当这些韵律停止时，我们立刻产生了一种身体上的紧张感和悬疑感，就像我们正屏住呼吸，并迫不及待地要恢复呼吸一样。这个手法与定格画面一起使用，效果会更突出。从活泼的、喧闹的动作场面突然转换到寂静的、定格的静止画面，会使我们一时呆住、感到震惊。

无声声轨最常见的用途是通过对比，增加紧跟着无声片段出现的突然或出其不意的声音的震撼和冲击效果。在《碧玉惊魂夜》（*Still of the Night*）中，精神病医生萨姆·莱斯（Sam Rice，罗伊·沙伊德尔饰）跟踪一个他认定是布鲁克·雷诺兹（Brooke Reynolds，梅丽尔·斯特里普饰）的女人穿过中央公园。声轨中充满了各种环境声音：风声、低沉的音乐声和车流声，汇成了一首"远处充满活力的大都市"的低吟。随着莱斯进入一个地下通道，并停下脚步，声轨变得死一般寂静，营造了一段无声的时刻，紧接着发出一个令人震惊的声音，离他的脸咫尺之外，一个劫匪的弹簧刀砰的一声从刀柄上弹出。史蒂文·斯皮尔伯格执导的《慕尼黑》（*Munich*）最扣人心弦的一幕中，也无比娴熟地运用了短暂的无声声轨来表现一个女孩似乎一接起电话就会被炸成碎片的令人窒息的一刻。在《邦妮和克莱德》结尾中，最终的连续扫射后出现了片刻死一般的沉寂，观众感受到了相反的效果，即剧烈的声响之后紧接的无声的震撼。

十一、对白与音效的韵律特征

在创建节奏模式或语调节奏方面，对白和音效都具有重要的作用。这些韵律要素经常与视觉韵律匹配，反映了影片剧情的氛围、情感或节奏。因此，对白的节奏和音效的韵律特征影响到影片整体的节奏。

十二、外语片或外国片的"声音"

语言障碍显然对观看外语片或外国片构成了挑战。尽管图像承担了影片中传递信息的主要任务，口头语言仍然扮演着重要角色。传统上有两种基本的翻译外语片对白的方法：配音（voice dubbing）和字幕（subtitles）。

（一）配音

例如，一部法国影片，在美国放映，相关配音工作会按以下步骤进行：演员们用他们的母语（法语）说出对白中的台词，对白被录音，成为影片法语版声轨的一部分。针对美国市场，法语的对白声轨又被英语的声轨所代替。用英语录音时配音演员的口型、嘴唇动作要与影片中的法国演员一致。为了使声轨与图像匹配，翻译员精心挑选与片中的法语单词发音相似的英语单词，以使法国演员的表演画面与英语台词看起来协调。配音的精准使我们能用通常的方式观看影片，因为演员似乎在说英语，影片看起来不是那么陌生。然而，配音的不利条件和限制也很多，而且很少有外语片专门提供英语配音（尽管一些DVD版有多种语言的配音可供选择）。

也许，最主要的缺陷来自将演员与其声音割裂造成的后果：表演看上去往往显得僵硬造作。另一个问题是完美精确的口型匹配是永远不可能实现的。例如，法语短语 mon amour（亲爱的）的口型与英语翻译 my dearest 非常接近，法语单词 oui（是的）的口型却与英语单词 yes 差距较大。就算有可能实现完全的口型匹配，还是有一个难以逾越的障碍：每一种语言都有它的情感特征、韵律模式和伴随的面部表情和手势，而配上另一种语言之后这些都会显得很不自然。法语对应的面部表情与英语单词就很不相称。因此，由于完全匹配不可能实现，加上表情和手势中所反映的民族情感气质上的差异，配音不可能抓住影

片的真实感。虚假做作的痕迹遍布于整部影片，使观众深感恼火。

此外，配音的过程消除了原语言的自然表现力、特色和独特的情感特征。这些声音，无论是否能听懂，可能都对影片的精神非常重要。当所配的声音没有经过精心挑选、不适合片中的演员及影片的总体基调时，真实感就更受影响。例如，蕾娜塔·艾德勒（Renata Adler，《纽约时报》前影评人）认为，在苏联影片《战争与和平》的英文版中，配音使莫斯科居民说话听起来仿佛来自得克萨斯一般。在这种情形下，可以通过让配音演员说带俄国口音的英语，来保留一定程度的真实性。

在太多情况下，经过配音的外国片中矫揉造作的痕迹不是因为语言的变化或者配音演员的选择，而是由于配音技巧太过拙劣。有时，人们似乎没意识到配音时也需要做出戏剧性的表演。所配的台词通常缺乏明显的表现重点，或者带着夸张的感情诵读。它们具有太少或太多音高和重音方面的自然变化，节奏全然不对。由于这些问题，配音的台词常常只能提供基本的信息，而失去了语言上的精妙之处。

《合法情人》[*Lover, Wife*，一部拍摄于 1977 年的意大利电影，马可·维卡里奥（Marco Vicario）导演，马切洛·马斯特洛亚尼（Marcello Mastroianni）和劳拉·安托内利（Laura Antonelli）主演] 就是优秀影片被劣质配音毁掉的一个典型案例。从积极的一面来说，演员们看起来确实是在说英语，因为口型与画面的同步非常完美。但可信度仅此而已。配音对白明显是在录音室里近距离录音完成的，英语配音演员离麦克风是如此之近，他们不得不温和地发声，以防止录制时发生声音变形。结果，每句话给人的感觉都像是在低语。在声音上根本没有任何深度感。每句话都以同样的音高录制，无论画面中的演员距离镜头远近如何，演员对话时没有出现任何环境声，即使在一个挤满人群的屋子里进行的交谈亦是如此。在有些场景中，为了部分消除这种可怕的寂静，使用了过多的音乐。虽然配音演员阵容也经过仔细挑选（由马斯特洛亚尼为他自己配音），结果却像是在阅读；对话平淡无奇，无精打采，完全没有戏剧感染力（图 8.15）。

与《合法情人》配音存在的问题相对照，影片《从海底出击》则是成功配音的典范（而且长得多的导演剪辑版也随处可得，并带有字幕）。虽然口型没有完全匹配，但自然而不造作的韵律、节奏，以及人物互相之间真正交谈的声调赋

图 8.15　有争议的对话配音
许多《天堂电影院》(*Cinema Paradiso*)的观众喜欢聆听托托［Toto，萨瓦特利·卡西欧（Salvatore Cascio）饰，图中右下角的小孩］和阿尔弗雷德［Alfredo，菲利普·努瓦雷（Philippe Noiret）饰，图中左边人物］之间那令人愉悦的、充满意大利风情的对话。这些观众看到英文版《天堂电影院》将会立刻退场，因为它听上去充满录音棚式的平淡无味和夸张造作，完全没有原版对话中细腻而微妙的变化。

予了对白生机和活力。而全方位的环境声传达了足够激动人心的信息，使我们忘记了该影片是配音版外国片。

不过，对于美国观众来说，相对于波兰电影业最近的做法，配音尽管糟糕，仍可以说是一种进步了。在波兰，观众很熟悉的是，几乎都是男性——不管为什么样的角色配音——用一种平淡的、冷静的语气讲述外国影片中的故事。

（二）字幕

由于配音存在诸多问题，当代许多外语片使用字幕来满足美国观众的需要。在对话发生时，会有一段简明扼要的英文翻译文字显示在银幕下方。阅读英文翻译，我们就可以对演员用所在国语言说的内容有一个清楚的理解。

字幕与配音相比有几项优势。或许最重要的是，它不像配音那么严重地干

扰影片表演的真实感，尽管在银幕下方出现文字并不是电影这种媒介所固有的特性。但是，由于演员和他们的声音没有分离，他们的表演显得更真实、更人性化，也更具表现力。其次，通过保留演员用母语说话的声音，影片虽然添加了字幕，仍保留了它所依存的源文化的魅力、个性和独特的情感特征。最后一点的重要意义再怎么强调也不为过。蕾娜塔·艾德勒评论说：

> 电影所具有的根本的魅力和美感之一，就是它是真正国际性的，它使语言以一种非常特殊的方式为人所理解。只有在电影中观众才听到有人在讲外语，并且——通过字幕文字——如其所愿地近距离参与到另一种文化中，若非如此，该文化对他们来说大门紧闭。[9]

字幕较少干扰观众对影片的总体美学体验，较少破坏影片的文化完整性，因此也较少干扰影片基本的真实性。影片的真实感主要来自直觉，哪怕影片使用我们无法理解的语言，所以保持声音和图像原有的联系要比我们清楚理解对白的每一个词更为重要。

这并不是说，使用字幕就没有不利因素。最明显的一点是，我们的注意力被分成两部分，既要观看图像，又要阅读字幕。其次，许多字幕极度简化甚或不完整。它们旨在表达最基本的含义，不会也不去尝试捕捉原语言中对白的整体风格和特征。如果字幕后的画面是白色或浅色，而字幕也是白色的话，还会出现另外一个问题。影片《虎！虎！虎！》的部分画面就是如此，白色的字幕经常出现在日本海军官兵的白色制服背景上。同样，在让·雷诺阿（Jean Renoir）拍摄的伟大的法国影片《游戏规则》（*The Rules of the Game*）中，在浅色服饰和风景的映衬下，几乎看不见白色的字幕。不过，已经有越来越多带有便于阅读的黄色高亮字幕的外国片在美国发行（尤其是 DVD 版）。

尽管有上述不利因素，字幕也许仍是解决语言障碍的最佳方案，尤其是在一部慢节奏的影片中，可通过编排使观众在图像变化前读完对白。而在一部快节奏的影片中，镜头切换速度很快，要求观众将注意力完全集中到图像上，配音可能是唯一的解决方案。幸运的是，现在新的视频技术使我们能够选择两种

[9] Renata Adler, *A Year in the Dark* (New York: Berkeley Medallion Books, 1971), pp.158—159.

方案中的任意一种或两种：许多 DVD 提供了一个选择菜单，观众可以从中选择影片原有的语言来欣赏，或通过配音（通常会有不止一种语言），或通过字幕（也有多种语言）。

在梅尔·吉布森广受欢迎的影片《耶稣受难记》（*The Passion of the Christ*）的观众中，无论是在电影院里还是电视机前，少有能够理解影片中使用的三种语言的：阿拉姆语、拉丁语和希伯来语。因此，吉布森在影片中提供了字幕，以帮助全世界的观众更好地欣赏该片。这种与人修好的努力与吉布森在影片中展现的超级暴力的、意在使人震惊的视觉元素形成了鲜明的对比。

自测问题：分析音效与对白

1. 在影片的什么地方运用画外音或不可见声源的声音有效地扩展了视觉图像的界限，有效地营造了影片的情感和环境气氛？
2. 哪些特殊音效有助于增强影片的真实感并使人产生身临其境的感觉？
3. 影片试图展现声音的三维性或深度感吗？若影片使用立体声声轨，它对影片总体效果有何帮助？
4. 什么地方用声音来表现主观内心世界，效果如何？
5. 影片的什么地方对声音进行了不同寻常的强调？强调的目的是什么？
6. 影片中是否用声音来提供重要的转场？为什么需要声音来提供这些转场？
7. 若影片使用旁白进行故事叙述或内心独白（即大声说出人物的思想活动），你觉得它们的使用是否恰当？能否通过纯粹的电影技巧传达同样的信息？

学习影片列表

音效与对白

《爵士春秋》（*All That Jazz*，1979）

《体热》（*Body Heat*，1981）

《谍影重重 3》（*The Bourne Ultimatum*，2007）

《公民凯恩》（*Citizen Kane*，1941）

《黑暗骑士》（*The Dark Knight*，2008）

《为所应为》（*Do the Right Thing*，1989）

《拆弹部队》（*The Hurt Locker*, 2009）

《侏罗纪公园》（*Jurassic Park*, 1993）

《金刚》（*King Kong*, 2005）

《硫磺岛来信》（*Letters From Iwo Jima*, 2006）

《长骑者》（*The Long Riders*, 1980）

《指环王：王者归来》（*The Lord of the Rings: The Return of the King*, 2003）

《M就是凶手》（*M*, 1931）

《花村》（*McCabe & Mrs. Miller*, 1971）

《纳什维尔》（*Nashville*, 1975）

《码头风云》（*On the Waterfront*, 1954）

《愤怒的公牛》（*Raging Bull*, 1980）

《夺宝奇兵：法柜奇兵》（*Raiders of the Lost Ark*, 1981）

《原野奇侠》（*Shane*, 1953）

《银色·性·男女》（*Short Cuts*, 1993）

《机器人总动员》（*Wall-E*, 2008）

《回来的路》（*The Way Back*, 2011）

旁白

《单亲插班生》（*About a Boy*, 2002）

《现代启示录》（*Apocalypse Now*, 1979）

《发条橙》（*A Clockwork Orange*, 1971）

《天堂的日子》（*Days of Heaven*, 1978）

《春天不是读书天》（*Ferris Bueller's Day Off*, 1986）

《阿甘正传》（*Forrest Gump*, 1994）

《好女孩》（*The Good Girl*, 2002）

《美丽人生》（*Life Is Beautiful*, 1997）

《黛洛维夫人》（*Mrs. Dalloway*, 1997）

《新世界》（*The New World*, 2005）

《她和他和她之间》（*The Opposite of Sex*, 1998）

《致命魔术》（*The Prestige*, 2006）

《无线电时代》（*Radio Days*, 1987）

《抚养亚利桑那》（*Raising Arizona*, 1987）

《大河之恋》（*A River Runs Through It*, 1992）

《肖申克的救赎》（*The Shawshank Redemption*, 1994）

《伴我同行》（*Stand by Me*, 1986）

《日落大道》（*Sunset Boulevard*, 1950）

《出租车司机》(*Taxi Driver*, 1976)

《细细的红线》(*The Thin Red Line*, 1998)

《杀死一只知更鸟》(*To Kill a Mockingbird*, 1962)

外语片或外国片

（片名后所注为影片原始语言）

《关于我母亲的一切》(*All About My Mother*, 1999, 西班牙语)

《天使爱美丽》(*Amélie*, 2001, 法语)

《爱情是狗娘》(*Amores Perros*, 2000, 西班牙语)

《白日美人》(*Belle de Jour*, 1967, 法语)

《偷自行车的人》(*The Bicycle Thief*, 1947, 意大利语)

《筋疲力尽》(*Breathless*, 1960, 法语)

《烈日灼人》(*Burnt by the Sun*, 1994, 俄语)

《天堂电影院》(*Cinema Paradiso*, 1988, 意大利语)

《上帝之城》(*City of God*, 2002, 葡萄牙语)

《同流者》(*The Conformist*, 1970, 意大利语)

《从海底出击》(*Das Boot*, 1981, 德语)

《帝国陷落》(*Downfall*, 2004, 德语)

《八部半》(*8½*, 1963, 意大利语)

《龙文身的女孩》(*The Girl With the Dragon Tattoo*, 2009, 瑞典语)

《大幻影》(*Grand Illusion*, 1937, 法语)

《广岛之恋》(*Hiroshima, Mon Amour*, 1959, 法语和日语)

《花样年华》(*In the Mood for Love*, 2000, 粤语和上海方言)

《甜蜜的生活》(*La Dolce Vita*, 1960, 意大利语)

《看看我，听听我》(*Look At Me*, 2004, 法语)

《万福玛丽亚》(*Maria Full of Grace*, 2004, 西班牙语)

《玛丽娅·布劳恩的婚姻》(*The Marriage of Maria Braun*, 1979, 德语)

《季风婚宴》(*Monsoon Wedding*, 2001, 印度语、旁遮普语、英语)

《假面》(*Persona*, 1966, 瑞典语)

《大红灯笼高高挂》(*Raise the Red Lantern*, 1991, 普通话)

《罗生门》(*Rashomon*, 1950, 日语)

《红》(*Red*, 1994, 法语)

《游戏规则》(*The Rules of the Game*, 1939, 法语)

《罗拉快跑》(*Run Lola Run*, 1998, 德语)

《谜一样的双眼》(*The Secret in their Eyes*, 2009, 西班牙语)

《第七封印》(*The Seventh Seal*, 1957, 瑞典语)

《夏日时光》（*Summer Hours*，2008，法语）
《踩过界》（*Swept Away...*，1974，意大利语）
《对她说》（*Talk to Her*，2002，西班牙语）
《东京物语》（*Tokyo Story*，1953，日语）
《黑帮暴徒》（*Tsotsi*，2005，祖鲁语、科萨语、南非荷兰语）
《2046》（*2046*，2004，粤语）
《漫长的婚约》（*A Very Long Engagement*，2004，法语）
《白丝带》（*The White Ribbon*，2009，德语）
《你妈妈也一样》（*Y Tu Mamá También*，2001，西班牙语）

第九章　配　乐

《穿越苍穹》(*Across the Universe*)

电影作曲者应该有信心只用他所需要的东西，无须更多。他不应当滥用获得的创作许可过度表现音乐，降低影片可信度，而我认为可信度与低调处理有紧密关联。作曲家想要把观众的心拉回银幕上的那个空间中，使他们融入银幕上的情感氛围中，要达到这一点不需要做得很多。

——昆西·琼斯（Quincy Jones），作曲家

一、音乐与电影的密切联系

音乐与电影有如此密切的联系，以至于电影不可避免地需要配乐。即使在最早的无声电影中，如果没有相应的声音伴奏，观众就会觉得如真空般寂静，因为那会使移动画面展示的鲜活人物看上去极不自然，如鬼魅一般。实际上，所谓的无声电影在放映时，经常在现场用钢琴、风琴、合唱或管弦乐队伴奏。因此，早在电影能够用录制好的对白和声音效果之前，音乐就已证明自己是感受影像中所蕴含的情感和节奏的高效辅助手段。

音乐使得图像与声音的艺术结合成为可能。音乐与画面动作的融合十分有效，因此俄国作曲大师迪米特里·迪奥姆金（Dimitri Tiomkin）曾激动地评价说，一部优秀的电影是"有对白的芭蕾舞剧"。缪尔·马西森（Muir Mathieson）在《电影音乐技巧》（*The Technique of Film Music*）一书中如此描述："音乐……作为影片整体的一部分……不应当被视为装饰品或石膏墙缝隙的填充物，而应是建筑物的不可或缺的一部分。"[1]

电影和音乐都可以按照一定的节奏模式来划分时间，也许这是它们之间最重要也是最基本的联系。银幕上许多物体的物理运动都具有某种内在的自然的节奏。微风中摇曳的树、行走的人、奔跑的马、快速行驶的摩托、流水线上给瓶子封盖的机器，都有其本身内在的节奏感，进而使观众近乎本能地想听到与其节奏相应的声音。另一种节奏模式取决于剧情的节奏，即剧情展开的快慢程度。另外还有一种节奏由对白的频度和人类说话的自然节奏构成。节奏还可以通过剪辑的频度和所剪切的每段连续镜头的不同长短来建立，它会赋予每个段落独一无二的节奏特征。虽然剪辑把影片分成若干单独的部分，影片的连续性和流动性依旧得到保持，因为剪切虽然产生了明确的节奏模式，却并没有中断图像和声音的流动。

音乐具有节奏感和连续性这些与影片相同的属性，所以很容易适应影片的基本节奏和流动的轮廓或形态。音乐和电影之间的这种密切联系让我们几乎将它们视为一个整体，一个打包组合的不同部分，就好像音乐总是以某种方式神奇地伴随着每一部影片。

[1] Muir Mathieson, quoted in Roger Manvell and John Huntley, *The Technique of Film Music* (London: Focal Press, 1957), p.210.

二、配乐的重要性

虽然我们经常不假思索地接受电影音乐，有时甚至不曾留意它的存在，这并不意味着它对于观影体验是无足轻重的。音乐能够对我们的心理反应产生巨大的影响，极大地丰富和增强我们对于几乎任何影片的总体反应。音乐通过以下几种途径来达到这种效果：巩固和加强图像的感情成分，激发观众的想象力和动态感觉，暗示或表达某些无法单独通过视觉手段传达的感情信息。

"背景音乐"这个词，经常用来称呼配乐，但其实这是个错误的称呼，因为"背景音乐"对我们观赏影片时的反应具有直接和非常显著的影响。音乐实际上是一种不可或缺的、补充性的元素。然而，尽管它直接作用于我们，却有一个基本而非常重要的共识：电影中音乐应当居于辅助性的、次要的地位。

关于音乐辅助电影的恰当程度，有两派观点。较老的传统观点认为，最好的音乐应该是不知不觉地、毫不引人注意地发挥它的各种作用。换句话说，如果我们没有注意到该音乐，那它就是好的配乐。因此，作为好的配乐，音乐不能过于优秀，因为太优秀的音乐本身会吸引观众的注意力，反而忽略了电影剧情。

与此相反，现代派观点则允许音乐在适当的时机有意地吸引我们的注意，甚至可以盖过电影画面，只要它与电影的视觉、剧情和节奏等要素紧密结合，保持电影作为一个整体的特性即可。在那样的时刻，我们或许会注意到音乐所具有的内在美，但我们不应过于分心，以免忽略它与银幕画面的配合度。

因此，无论是现代的还是传统的观点，在根本的一点上是一致的：那些吸引太多注意力而破坏了电影整体性的音乐不是成功的电影音乐。不管发挥什么程度的辅助作用，一曲好的配乐常常是一个具有重要意义的结构性要素，通过与影片完美融合的方式发挥着恰到好处的作用，其目的是更好地呈现影片整体效果，而不在于为了配乐而配乐。正如作曲家昆西·琼斯所说的：

> 对我来说，一些电影中最美妙的时刻出现在音乐与画面有机地结合之时，那时音乐成了画面不可分割的组成部分，你无法想象还有任何其他方式能比这更完美。在影片《桂河大桥》(*The Bridge on the River Kwai*) 以及《第三个人》(*The Third Man*) 中，主题音乐听起来

图 9.1 《叹息就是叹息》("A Sigh Is Just a Sigh")
从伴着片头字幕的吉米·杜兰特（Jimmy Durante）的《时光飞逝》("As Time Goes By")开始，《西雅图未眠夜》(*Sleepless in Seattle*)运用了大量耳熟能详的抒情歌曲来增强各独立段落以及影片整体的浪漫气氛。

就像是从影片的精彩画面中自然流淌而出。[2]

三、配乐的常见功能

配乐的两个最常见、最基本的功能是创造结构性韵律、激发情感反应，这两者都大大地巩固和增强了图像的效果。

通过逐步建立与每个镜头中的动作节奏以及影片剪辑节奏一致的节奏感，电影配乐可以在影片整体上以及各单独镜头中制造出结构性的韵律感。通过这种方式，作曲家清楚地表达并强化了影片的基本节奏。

通过激起观众内心与各单独段落以及影片整体相应的情感反应，电影配乐也可以补充、增强影片的叙述及戏剧结构。通过有效地使用电影音乐，可以建立、增强、保持或改变最微妙的情绪氛围，因此配乐成了影片各段落中的情感模式和整体形态的准确反映（图9.1）。这并不意味着一部影片中具有特定结构

[2] Quincy Jones, quoted in Fred Baker and Ross Firestone, "Quincy Jones-On the Composer," in *Movie People: At Work in the Business of Film* (New York: Lancer Books, 1973), p.191.

的视觉节奏可以与它的各种情感模式分离,因为两者紧密地结合在同一个影片结构中。因此,有效的电影音乐通常与视觉画面一方面平行,另一方面又互补。

最简单而老式的为电影配乐的方法,就是简单地选择一首熟悉的音乐(古典音乐、流行音乐、民歌、爵士乐、布鲁斯、摇滚乐,等等),使之符合当前要处理的电影段落对于节奏、情感或戏剧性的要求。一个出色的使用熟悉音乐的例子,就是以前的一档电台节目《孤独骑兵》("Lone Ranger"),选择《威廉·退尔》(*William Tell*)序曲作为节目的配乐伴奏。这首古典序曲不仅在节奏上与疾驰的马蹄声极其相配,有助于激发人们的视觉想象,而且给节目蒙上了一层用其他方法无法实现的严肃色彩。与此类似,斯坦利·库布里克在《2001:太空漫游》和《奇爱博士》中使用了《查拉图斯特拉如是说》(*Thus Spake Zarathustra*)、《蓝色多瑙河》(*The Blue Danube Waltz*)、《当约翰尼迈步回家时》("When Johnny Comes Marching Home")等各种不同类型的音乐,并取得了不错的效果。

歌曲与电影剧情的完美搭配可以给影片创造出精彩绝伦的时刻。例如,在影片《直到永远》(*Always*)中,史蒂文·斯皮尔伯格选择《烟雾弥漫你的眼》("Smoke Gets in Your Eyes")作为消防队员活动营房中的浪漫舞蹈的配乐[只选用了部分,因为作曲欧文·柏林(Irving Berlin)拒绝了导演把流行歌曲《直到永远》("Always")作为首选的要求]。然而,许多导演喜欢专门为影片创作和设计音乐——无论是在影片剪辑及其伴奏音效完成以后创作,还是在电影拍摄期间创作——这样,作曲和导演就可以在共同的创作氛围下一起工作。当然,许多影片会组合使用已为人熟知的音乐和原创的音乐。

为某一部电影专门谱写的音乐可以分为两种类型。

1. 米老鼠式配乐

之所以如此命名,是因为它脱胎于动画技巧。米老鼠式配乐(Mickey Mousing)是一种经过精确计算的音乐和动作的完美契合。音乐节奏与银幕上物体移动的自然节奏精确匹配。这种同步方式要求作曲者对影片段落作细致而深入的分析。虽然米老鼠式配乐也可以体现出一定的情绪、基调或气氛,但在一组镜头中使用这种配乐方式,主要还是用来表现画面上充满动感(运动和动作)和节奏感的元素。"严肃的"现代电影作曲家往往避免使用这种技法,认为它不够细腻微妙或在过去已被滥用了。

2. 全局式配乐

全局式配乐（Generalized Score，又称隐性配乐），不追求音乐和动作的精确匹配；相反，它着眼于捕捉某组镜头或整部影片的总体情感气氛或基调。通常，让影片主题曲或主旋律在节奏和情调上的变奏反复出现，可以达到这个效果。虽然此类配乐中的基本节奏随着各单独情节段落不同的节奏结构而有所变化，但它们的基本作用都是传递与故事平行发展的情感。

四、配乐的特殊功能

在现代电影中，音乐可以发挥多种不同的复杂功能，其中有一些相当的专业。虽然不可能一一列举或描述，还是有一些最基本的功能值得我们留意。

（一）加强对白的戏剧效果

音乐经常用作对白的情感注解，表达话语中隐藏的情感。通常，对白的音乐伴奏必须极为巧妙而不显唐突，悄然出现又悄然消失，让我们对音乐效果有所反应，却又没有明显意识到它的存在。在尼尔·乔丹（Neil Jordan）导演颇具吸引力的影片《屠夫男孩》（*The Butcher Boy*）中，却总是适得其反。作为一个带有黑色幽默的家庭恐怖故事，电影中的爱尔兰口音十分浓重，必须配上字幕。埃利奥特·罗森塔尔（Elliott Rosenthal）为影片作的配乐虽然相当有地域特色，但演奏音量通常过大，观众很难听清对白，更不用说理解了。

克里斯托弗·诺兰执导的影片《盗梦空间》试映后，一些最先观看该片的观众对汉斯·季默（Hans Zimmer）的配乐也提出了同样的意见。原先，音乐声音太响，听不清对白，并且（更糟糕的情况是）使用过度。虽然，电影作曲本人（和一些听力敏锐的电影先期解读人士）辩称，音乐中蕴含着许多秘密，可以帮助细心的观众区分影片叙事中关于梦境的不同时空层次的刻画，但对于普通观众而言理解这些时空变换有一定的难度。季默应该是找到了一个聪明的办法，他采用了伊迪丝·皮亚夫（Eidth Piaf）的歌曲《不，我一点都不后悔》（"Non, Je Ne Regrette Rien"）中一个简短的电子打击乐选段，用音乐的敲打节拍将对白与情节的节奏联系起来。

(二) 讲述内心故事

音乐经常超出支持或补充功能，而承担主要的故事叙述功能，使导演可以表达那些无法通过语言或图像手段来表达的东西（图 9.2）。在言语或动作不足以表达角色内心正在经历的、剧烈而快速的变化的时候，尤其如此。

影片《在海滩上》（*On the Beach*）就是通过音乐来讲述内心故事的一个很好的例子。美国潜艇上校（格里高利·派克饰）带着澳大利亚女子［艾娃·加德纳（Ava Gardner）饰］来到一个山区度假胜地，在致命的放射云到达澳大利亚之前，最后享受一次钓鲑鱼的活动。由于家人死于核战争，这位美国人无法接受现实，不断想念并谈论他的家人，就像他们仍然活在人世一般，这让他无法接受这位澳洲女人的爱。两人待在他们的山间小屋里，听楼下一个喝醉的渔

图 9.2 音乐讲述内心的故事

通过优秀纪录片《我的建筑师》（*My Architect*），作为私生子的电影制作人纳撒尼尔·康（Nathaniel Kahn）在自己的专业领域内，挖掘并再现了其逝去多年的父亲路易斯·康（Louis Kahn）——一位世界著名建筑师的形象。在进行所有必需的、顺理成章的和仔细的调查拜访期间——这是所有优秀的历史学家的例行功课，纳撒尼尔·康似乎从他的工作中抽空休息了一会儿，滑了一下旱冰。而且，他把该场景拍了下来，并巧妙地安插在他的影片中：在这儿，在他父亲最伟大的作品之一——面对太平洋的沙克学院中央广场中，这位艺术家之子在地面上滑行，跨过水渠。在他精力充沛地前进的同时，录音里播放着尼尔·杨（Neil Young）的歌曲《祝你跑得更远》（"Long May You Run"）。

夫用刺耳、走调的嗓音唱着《跳华尔兹的玛蒂尔达》("Waltzing Matilda")。在这么一个低调处理的戏剧化场景中，派克终于意识到沉湎于过去毫无用处，于是接受了加德纳的爱。他们拥抱在一起时，喧闹而醉醺醺的声音变得柔和、清晰而悦耳，混合成完美的和声，这不是表明楼下的声音发生了什么改变，而是表现了派克内心世界的变化。用唱诗班的合唱表现人物内心神秘的变化或精神上的转变，则是此种用法更明显的例子，如雷切尔·波特曼（Rachel Portman）在影片《宠儿》（*Beloved*）中的配乐，霍华德·肖尔斯（Howard Shores）在《指环王：双塔奇兵》（*The Lord of the Rings: The Two Towers*）中的音乐，以及约翰·威廉姆斯在《世界之战》中的声效增强，等等。

（三）提供某种时空感

某些音乐或音乐风格令人联想起特定时期或场所，作曲家可以利用此类音乐来营造某种通常由既定的布景来暗示的情感气氛。标准的西部歌曲如影片《原野奇侠》中的歌曲《远山的呼唤》（"The Call of the Faraway Hills"）就表现了场景的空旷感。对于完全不同的情绪特征，如愉快的熙熙攘攘的人群和欢乐的集体的感觉，则通过"小镇"或"酒吧"音乐表达。因此，当西部片的场景从牧场转换至小镇或酒吧时，通常在图像发生改变之前，音乐会提前几秒切换到标准的酒吧音乐（自动钢琴声伴随着叫喊、大笑、人群骚动的声音，偶尔一两声枪响）。音乐告诉我们电影场景即将改变，并让我们在变化到来之前做好心理上的准备，因而它们具有过渡的功能。

同样，使人联想起不同国家甚至不同族群的音乐也具有类似的作用。某些乐器使人联想起特定的场景或人群：齐特琴、曼陀铃、西班牙吉他、夏威夷吉他都有相当具体的地理暗示，但是如果改变它们的演奏风格，这些暗示也可发生变化，甚至完全改变。

恰当地使用音乐和乐器可以使影片描绘的时代更真实。比如，用拨弦古钢琴奇特、古雅的声音来表示过时的人/物，而在科幻片中用脱俗的、未来主义风格的电子音乐。

近年来的美国电影中，如果多数观众对于影片故事发生的时代记忆犹存，影片中会加入大量那个年代的流行歌曲录音，以激起一种强烈的"记忆中的味道"。此类音乐强调影片的过去时特征，通过引起观众内在的联想，唤起他们对

图 9.3 严肃而怀旧的"晚安"

导演乔治·克鲁尼涉及政坛与新闻界的剧情片《晚安，祝你好运》（Good Hight, and Good Night）以黑白片的形式向我们展现了人性的傲慢与贪婪。但是影片的严肃基调在一定程度上被出人意料而愉快的音乐冲淡了不少。当两位均颇有影响力的对手，参议员乔·麦卡锡（Joe McCarthy）和电视新闻记者爱德华·R. 莫洛（Edward R. Murrow），为了抢夺舞台中心位置而展开坚决而互不相让的、充满象征意味的斗争时，观众的注意力却不时地被引向 CBS 声音工作室里，的确是这么回事，在那里面，戴安·瑞芙（Dianne Reeves）正在唱 1950 年代经典的流行歌曲和爵士乐。

故事强烈而个人化的共鸣。

怀旧音乐在诸如《晚安，祝你好运》《欢乐谷》《迪斯科的末日》（The Last Day of Disco）、《制造伍德斯托克》《阿甘正传》《山水又相逢》（The Big Chill）、《荣归》（Coming Home）、《最后一场电影》《美国风情画》等影片中都取得了相当不错的效果。在很多情况下，音乐来自银幕画面中某个声源，如收音机、唱片机，但该音乐通常也是银幕外配乐的组成部分（图 9.3）。这种配乐被称为汇编作品（compilation）。

（四）预示事件或建立戏剧张力

当影片的基调发生令人惊讶的变化，或银幕上即将发生出乎预料的事件时，我们几乎总是已经通过配乐做好了面对变化的准备。配乐让我们在情感上做好面对突然变化的准备，并不会弱化震撼的效果，实际上它通过暗示震撼场面的

临近而使效果强化了。音乐以其特有的方式说,"仔细看好了,令人震惊、出乎意料的事情即将发生",我们就对音乐信号做出反应,更加集中注意力。即使我们知道即将发生什么事情,也不能减轻由此产生的紧张感,因为悬念不仅在于发生什么,还在于什么时候发生。此种用途的音乐与银幕上的视觉画面并非完全同步,而是超前一些,在银幕画面保持平稳状态的同时,引入一种紧张感。

用来预示重大变化或制造戏剧张力的音乐可以通过多种方式有意地刺激我们的神经:逐渐提高音量或音调,旋律上从大调变成小调,引入打击乐器或不和谐音。在一段原本协调的配乐中引入不和谐的调子,会自动产生一种紧张和焦虑感。这种情形中的不和谐调子表达出一种无序、混乱,或者暗示正常和谐的秩序崩溃,从而使我们变得紧张不安,这正是有效地预示或建立戏剧张力所想要的心理状态。例如,在影片《公民凯恩》中著名的早餐蒙太奇片段中,作曲伯纳德·赫尔曼(Bernard Herrmann)用一曲柔和轻快的华尔兹开始,而以同一华尔兹主题的不和谐、刺耳的变体结束,表现了多年以后,艾米莉(Emily)与查尔斯·福斯特·凯恩之间的日渐疏远。这种从甜美的旋律向刺耳的噪音转变的极端手法,在最近出品的复仇影片《哈里·布朗》(*Harry Brown*)中也被频繁地使用,并取得了很好的效果。在该片中,迈克尔·凯恩(Michael Caine)饰演一位老年义务警员。

(五)增加视觉画面的多层含义

有时音乐与画面结合会产生多层内涵,使我们以全新的、不同寻常的方式来看银幕上的视觉场景。例如,在影片《奇爱博士》开头的场景中,展示了B-52轰炸机空中加油的镜头。为了准确地放置加油杆,需要极其精湛的驾驶技术,加油杆犹如带有巨大翅膀的水管,从加油机尾部伸向位于巨大的B-52轰炸机机鼻上的油箱口,此时B-52位于加油机下方略微靠后的位置。这一连续画面伴随着人们熟悉的爱情歌曲《请温柔一些》("Try a Little Tenderness"),由浪漫的小提琴演奏。如果我们足够留意,能辨认出这首曲子,再想想它的歌名,就会发现,这首歌不但非常适合加油时所需的娴熟操纵,而且引导我们把这个段落视为一个温柔的情爱场面,如两只大鸟温柔地亲热。因为这是开场画面,音乐亦有助于建立贯穿整部影片的讽刺基调。

音乐可以暗示与银幕画面的基调完全相反的含义,这样处理可以获得极度

的讽刺效果。电影《奇爱博士》的结尾处就使用了这种表现手法,维拉·林恩那甜腻腻的嗓音唱着"某个阳光灿烂的日子我们再相逢",伴随的却是核浩劫毁灭世界的画面。

(六)使用音乐进行人物刻画

音乐在刻画人物形象时也有一定的作用。米老鼠式配乐可以用来强调某个角色肢体动作的独特性或节奏感。如影片《人性的枷锁》(*Of Human Bondage*,1934)中的配乐使用"残疾"为主题,并与主角的跛足行走在节奏上相应和,从而加强了该角色的性格特征。一些演员如约翰·韦恩、玛丽莲·梦露(Marilyn Monroe)和艾尔·帕西诺,有着与众不同的步伐,显示出固定的节奏模式,因此可以通过音乐来强化。

乐器的使用也有助于人物性格刻画,制造出一种可称之为**彼得与狼式配乐**(Peter-and-the-Wolfing)的效果。在这种配乐中,用某种乐器及音乐类型来代表并预示某个角色的出现(图 9.4)。1930 年代至 1940 年代的许多电影使用这种技巧,使观众将恶徒与听起来很阴险的、小调的配乐联系起来,对于女主角,用柔和而轻灵的小提琴音乐,男主角则用强劲的"正直的"音乐。虽然这种笨拙的处理手法今天已不流行,但是在无声电影时期,**主导主题**(leitmotifs,指一

图 9.4 精巧的彼得与狼式配乐
在罗伯·马歇尔(Rob Marshall)导演、改编自畅销小说《艺伎回忆录》(*Memoirs of a Geisha*)的同名电影中,作曲约翰·威廉姆斯在主要角色和特定乐器与音乐主题之间建立了优雅的对应关系。如马友友演奏的大提琴乐曲代表女主角(章子怡饰),而另一支由伊扎克·帕尔曼(Itzhak Perlman)演奏的小提琴曲则代表男主角〔渡边谦(Ken Watanabe)饰〕。

个简单的音乐主题或小节重复出现,来表现某一角色的再次出场)是主要的表现手法,现在仍具有一定的作用。

有时,一个人物性格相当复杂,需要多个主题音乐来表现,作曲家杰里·戈德史密斯(Jerry Goldsmith)在为影片《巴顿将军》配乐时发现:

> 如何使观众意识到巴顿这个人物的复杂性是个挑战。我们刻画了了巴顿这个形象的三个不同侧面:他是一个战士,一个相信轮回再生的人,又是一个有着坚定的宗教信仰的人……在影片的一开始,我用小号嘹亮的声音确立生命的重生主题,那就是你听到的最初的音符。……第二个也是最明显的乐曲,是军队进行曲。在他指挥行军打仗时,这是占主导地位的主题——作为战士的主题。第三个,是一首合唱赞美诗,用复调旋律突出他的虔诚信仰宗教的性格、他的自律和他的决断。当表现他作为一个完整的人指挥他的军队走向胜利时,我们的想法是综合前述所有音乐元素,因为他是前面描述的各个方面的统一体。[3]

在影片《公民凯恩》中,作曲伯纳德·赫尔曼使用两种不同的主导主题来表现查尔斯·福斯特·凯恩。第一种是"充满活力的拉格泰姆音乐[4],有时转变为木笛波尔卡",用来表现成年的凯恩的力量。另一种,则是"如羽毛般轻柔而融洽"的主题,象征凯恩年轻时更简单的生活和更为积极的人格特征。[5]

一个优秀的作曲家还可以通过配乐来赋予演员他们本不具备的个性特点。例如,在拍摄影片《大鼻子情圣》(Cyrano de Bergerac)时,俄国作曲家迪米特里·迪奥姆金认为玛拉·鲍尔斯(Mala Powers)法国味不够浓,不足以表现罗克珊(Roxanne)一角。因此无论何时她出现在银幕上,他总是用法国风格的主题音乐来使她更有法国味,从而建立观众心中的联想,取得预期的效果。

导演乔纳森·戴米 [Jonathan Demme,曾执导《沉默的羔羊》(The Silence

[3] Jerry Goldsmith, quoted in *Filmmakers on Filmmaking:The American Film Institute Seminars on Motion Pictures and Television*, vol.2, ed. Joseph McBride (Los Angeles:J. P. Tarcher, 1983), pp.136—137.

[4] 当时在美国流行的一种音乐。——译者注

[5] Frank Brady, *Citizen Welles:A Biography of Orson Welles* (New: York Doubleday, 1989), pp.264—265.

of the Lambs)、《费城故事》（*Philadelphia*）] 曾经说过，在为他的电影选择音乐时，他试图"探讨片中人物日常生活中会听的音乐——那样会更真实、更巧妙，也更有趣"。像多数导演一样，在电影拍摄的过程中，他喜欢尽可能早地确定电影作曲者。他说："剪辑人员喜欢在一幕场景完成之前，找到与之相适应的音乐。"[6] 导演彼得·威尔 [曾执导《危险年代》（*The Year of Living Dangerously*）、《目击者》（*Witness*）] 最终选择德裔澳大利亚籍作曲家布克哈德·达维兹（Burkhard Dallwitz）为影片《真人活剧》作曲，但在此之前的更早些时候，威尔用一段"临时"曲子作配乐测试后，就指定影片配乐中将包括菲利普·格拉斯现有作品中的某一段音乐。威尔记录道：

> 在拍摄电影的日子里，在每天的"例行公事"——晚上对白天所拍摄的镜头进行筛选播放——中，我总是要播放音乐。我对着画面测试各种各样的音乐，寻找画面难以捕捉的"声音"。
>
> 在拍摄《真人活剧》时，因为这是一个关于电视直播节目的故事，我也替影片中的真人秀栏目的创立者、导演克里斯托弗 [Christof，艾德·哈里斯（Ed Harris）饰] 确定了栏目所用的音乐，我觉得他也会做出这样的选择。
>
> 对我来说（或许对克里斯托弗也是），能够体现影片绝大部分内涵的曲子来自菲利普·格拉斯……布克哈德·达维兹的配乐将对它们进行补充……当他播放第一个音符时，我就知道克里斯托弗会和我一样对这个结果感到满意。[7]

导演斯蒂芬·戴德利（Stephen Daldry）在剪辑 2002 年拍的影片《时时刻刻》时，大量使用菲利普·格拉斯已公开发行的音乐作为影片临时配乐，最终他决定说服格拉斯亲自为该影片作曲。

现代电影史上喜欢标新立异的大导演之一，罗伯特·奥特曼 [曾执导了

[6] Jonathan Demme, quoted in Roger Catlin (*Hartford Courant*) "The Perfect Soundtrack Is Music to a Director's Ears," *The* [Fort Wayne] *Journal Gazette* (April 11, 1998), p.2D.

[7] "Peter Weir, Reflecting on the Score for *The Trueman Show*," *The Truman Show*, soundtrack compact disc notes, Milan Entertainment, Inc., 1998.

图 9.5 会作曲的角色
影片《纳什维尔》的演员们不仅在影片中扮演角色,还以片中角色的身份为影片写歌。图中所示为罗尼·布莱克利。

《陆军野战医院》《梵高与提奥》(*Vincent & Theo*)、《大玩家》《银色·性·男女》],以愿意和演员一起即兴创作而著称。在 1975 年拍的美国史诗片《纳什维尔》中,这位导演把他好玩的个性带到了配乐创作当中。在片中扮演中心人物的 24 个演员中 [包括凯伦·布莱克(Karen Black)、罗尼·布莱克利(Ronee Blakley)和凭一曲《我不在乎》("I'm Easy")赢得奥斯卡奖的基斯·卡拉丹(Keith Carradine)],奥特曼请其中几位以所扮演角色的身份创作歌曲,用于情节展开过程的表演(图 9.5)。虽然这种电影音乐的实验与 1972 年影片《歌厅》及 2002 年的歌舞片《芝加哥》有根本的不同,三部影片在策略上却有相似之处:在每部影片中,所有的歌曲在某种意义上都被限制在影片中的"舞台"上。在 1970 年代初期,美国歌舞片的传统——虚构人物突然在生活场景中放声歌唱——消失了。按照主流观点,在 1952 年的喜剧片《雨中曲》中,该传统手法的运用已经达到巅峰,而反讽的是,该影片被认为是默片时代的挽歌。

(七)引起条件反射

观众已经习惯于将某些程式化的音乐类型或符号与特定情景相联系,作曲家常常利用这一特点来作曲。这些符号可以运用得非常简练而有效。在老式西部片中,突如其来的有节奏的咚咚声,伴随着一种高亢、尖啸般的管乐器以简单的四声或五声音阶吹出的声音,能在印第安人出现之前有效地预示他们的存

在。表示骑兵驰援的小号曲也同样为人熟知。这些音乐符号很难有创造性的发挥，若强行发挥，可能会失去它们作为符号的有效性。然而，作曲家仍试图使它们看上去尽可能的新颖和有原创性。

用于反讽时，即使类型化的音乐符号也可以产生不同寻常的效果。例如，在影片《小人物》(*Little Big Man*)中，卡斯特将军（General Custer）的军队对印第安部落大屠杀的场景却伴随着一曲活泼的笛鼓合奏的凯旋军乐。音乐和画面之间的拉锯产生的讽刺效果引人注目。充满英雄气概的音乐令人难以抗拒，我们几乎要用脚尖跟着音乐打起节拍，心中也充满英雄情怀；而同时我们在视觉情感方面又为银幕上发生的无耻行径感到震惊不已。

（八）旅行音乐

电影音乐用于刻画角色快速运动时效果最佳。此类音乐，有时被称为旅行音乐，经常被作为固定公式或速记编码来使用，以代表不同的交通方式（图9.6）。公式化的音乐因所描述的运动的独特属性而有所变化，故而驿车的音乐不同于轻便马车的音乐，同时它们与独骑音乐也有根本的不同。老式蒸汽机车

图 9.6 旅行音乐

影片《告别昨日》中，节选自意大利作曲家罗西尼（Rossini）那振奋人心的歌剧《塞维利亚的理发师》(*The Barber of Seville*)的一曲音乐，成为片中人物戴夫〔Dave，丹尼斯·克里斯托弗（Dennis Christopher）饰〕备战自行车大赛的旅行音乐，它突显了戴夫对意大利事物的着迷，同时也强调了他在训练中表现出的英雄气概。

也需要一种与柴油车不同的铁路音乐。在极少数场合，旅行音乐可以实现多种不同的功能。例如，影片《邦妮和克莱德》采用蓝草组合（Flatt and Scruggs）演唱的《雾山狂舞》（"Foggy Mountain Breakdown"）为片中著名的追逐场景伴奏。快速拨弄五弦班卓琴发出的强烈而疯狂的声音，产生一种绝望却又欢快的节奏，精确地表现了巴洛团伙的蛮勇行径和态度，追逐过程的滑稽搞笑、孤注一掷和盲目兴奋，以及整部影片流露出来的怀旧的、对美好过去的回味等。

（九）提供重要的转场

音乐在影片中发挥了重要作用，可以提供转场或成为各个场景之间的桥梁——标明时间的流逝，暗示场所的变换，预示基调或节奏的改变，或者通过倒叙带我们回到过去的时光。《公民凯恩》的导演奥逊·威尔斯和作曲伯纳德·赫尔曼都曾从事广播工作，在广播节目中必须用音乐实现过渡。传记《公民威尔斯》（*Citizen Welles*）中，作者弗兰克·布雷迪描述了这种工作经历对影片《公民凯恩》中的音乐运用的影响：

> 广播中使用音乐多数时候是为不同场景或情境提供转场。在告诉听众场景发生改变时，即使是很简单的一个音符也显得非常重要。在电影中，通常当场景切换或叠化至下一幕中时，眼睛会告诉我们这些改变。威尔斯和赫尔曼都相信，不应忽视使用过渡性音乐来组织电影各部分或安排上下文联系的机会，无论该音乐的作用是象征性的还是描述性的。
>
> ……在汤普森（Thompson）阅读已故银行家撒切尔（Thatcher）的日记时，他的目光移到旧式书写体的羊皮手稿上："我第一次遇见凯恩先生是在1871年……"威尔斯要求赫尔曼在此处用一个优美的旋律作为转场，突然唤起撒切尔的回忆：维多利亚时代一个大雪纷飞的冬日里，他初次见到天真纯洁的童年凯恩。赫尔曼用一曲抒情的长笛音乐引出一阵阵弦乐和竖琴之声，完美地呈现了19世纪无瑕、单纯的画面。渐渐地人们称其为"雪景"段落，这段镜头成为有史以来电影情节转向倒叙时最具魅力和创新性的转场手法之一。[8]

[8] Brady, p.264.

（十）确立初始基调

伴随着片名出现的音乐通常至少具有两个作用。第一，有节奏地、清楚地表达片名信息，使之看上去更吸引人。若某处的音乐有意识地吸引了我们的注意，那就是在播放片名和片头字幕的时候。第二，在此初始阶段确定影片的总体基调。在影片《邦妮和克莱德》的开场，我们听到鲁迪·瓦利（Rudy Vallee）演唱的一曲柔和、甜美而抒情的1930年代流行歌曲《深夜》（"Deep Night"）。随着音量逐渐从低吟增大，影片展示了真实原型和虚构人物的静止照片，歌曲的忧郁在使我们平静的同时，巧妙地预示了即将到来的不同寻常的暴力冲突。这个音乐元素似乎与另一视觉元素相呼应：宁静的白色标题慢慢地变为如血的暗红色，预示影片后面出现的令人震惊的杀戮。

标题音乐甚至可以通过歌词来表现情节要素，就像《正午》和《女贼金丝猫》（Cat Ballou）中那样。因为影片开场或远景镜头在片头歌词字幕结束前就已开始展现，音乐也就在剧情上或节奏上和片头字幕背后的画面联系了起来。

（十一）用音乐般的声音作为配乐的一部分

自然界的某些声效或噪音可以根据其自身特性加以巧妙运用，与音乐一样创造出所需的环境氛围。惊涛拍岸、溪流潺潺、鸟儿啼鸣，以及狂风呼啸等都有明确的音乐特征，而众多人造声音亦是如此，如雾号、汽车鸣笛、各种工业噪音、蒸汽嘶嘶声、撞门时的哐啷声、链条的撞击声、汽车长而尖厉的刹车声，以及引擎的噪音等。这些声音可以建立特定表达并艺术性地添加到某个充满激情、富有节奏的段落内。由于声音的天然性，它在传递某种情绪时可能比音乐更为有效。

（十二）音乐作为内心独白

在现代影片中，越来越多地使用一些歌词与所伴奏的画面没有明确或直接联系的歌曲作为背景声轨的组成部分。在很多情况下，此类歌曲用来揭示中心人物个人的情绪、感情或想法。影片《毕业生》中的《寂静之声》（"The Sounds of Silence"）和《午夜牛郎》中的《人人都在对我喋喋不休》（"Everybody's Talkin' at Me"）就是如此。此类歌词作为高度主观和诗化的表达方式，在或多或少较为独立的层面上发挥作用，可以扩展所伴奏场景的含义和情感内容。

图 9.7　经舞蹈化编排的动作音乐

在影片《怪物史莱克》的以上场景中，史莱克正和他的滑稽而急躁的伙伴——爱唠叨的驴——一起密谋如何保护领地不受侵扰。在该动画片的另一场景中，伴着《坏名声》（"Bad Reputation"）的调子，史莱克以充满节奏感的动作与一群凶恶的家伙展开了搏斗。

（十三）音乐作为舞蹈化动作的基础

通常，导演先构思、拍摄和剪辑图像，然后再添加音乐，此时视觉要素已经组装完毕。然而在有些影片中，音乐被用来为表演提供一个明确的节奏性框架，使表演成为一种与音乐合拍的高度风格化的舞蹈（图 9.7）。

导演约翰·巴德姆（John Badham）曾回忆他在《周末夜狂热》中使用这种技巧的经过：

> 在影片刚开始拍摄时，我们带着录音机来到街上。负责影片配乐的比吉斯（Bee Gees）乐队组合已经用一曲《活着》（"Staying Alive"）为我们作了展示，这是他们最初版本的配乐效果。他们已经向我们承

诺，在以后做的任何版本中都会坚持用这个节拍。……当然，特拉沃尔塔（Travolta）的步伐也保持这个节拍。将声音和音乐的节拍同步、协调一致，这是一项相当不同于以往的做法。[9]

当音乐来自银幕画面中的某个声源，如收音机、CD唱机时，也可运用类似的技巧，演员将自身的运动节奏与音乐协调一致。在影片《跳房子》（*Hopscotch*）中，沃尔特·马托饰演一个前中央情报局特工，正在撰写回忆录。影片很滑稽地将他的打字动作和其他相关动作与收录机上播放的莫扎特交响曲在节奏上同步起来。

在影片《头条笑料》（*Punchline*）中，萨莉·菲尔德（Sally Field）和她的两个女儿对"快餐"这个词语重新作了定义。在得知丈夫马上要带两个天主教牧师回家吃饭的消息后，她们疯狂地清理屋子，并飞快地拼凑出一顿正式的晚餐。这些疯狂的动作结合立体声收音机中播放的《马刀舞曲》（"The Sabre Dance"）形成舞蹈化的动作效果。最后，这顿晚餐终于准备妥当，屋子收拾干净，餐桌布置好，客人们入座，在柔和的《巴哈贝尔的卡农》（*Pachelbel's Canon*）音乐声中，他们开始安静地进餐，直到一个女儿讲了一个超级下流的笑话，打破了安静的气氛。

使用这种"音乐优先"技巧的一个极端例子是影片《逃狱三王》（*O Brother, Where Art Thou?*，图9.8）。这部科恩兄弟执导的影片用乡村音乐贯穿整部影片，帮助影片建立了整体的叙事框架。这些音乐结合摄影师罗杰·狄金斯（Roger Deakins）拍摄的极具吸引力的画面，创造出了令人难以忘怀的观影体验。影片的某些部分，如《哦，死神》（"O Death"）片段，配合音乐设计了复杂的舞蹈动作。在其他部分，动作和剪辑的动态节奏经过更为精心的设计，以衬托那些旋律优美的曲调及歌词或与之形成对比。这些"传统"的曲子，如《你是我的阳光》（"You Are My Sunshine"）、《我要飞》（"I'll Fly Away"）和《让生活充满阳光》（"Keep on the Sunny Side"）都来自早先发行的唱片专辑，在影片公映之前就已经广受欢迎。

[9] John Badham, quoted in Judith Crist, *Take 22: Moviemakers on Moviemaking*, new expanded ed. (New York: Continuum Press, 1991), pp.420—421.

图 9.8 先有音乐——后配电影
影片《逃狱三王》中的这一幕场景，实际上"创作"出了为影片后面的故事伴奏的音乐。在这儿，三个监狱逃犯［蒂姆·布莱克·尼尔森（Tim Blake Nelson）、乔治·克鲁尼、约翰·特托罗（John Turturro）饰］组成了"乡巴佬合唱团"，在一个临时凑合的乡间录音棚里录制歌曲《一个总是哀伤的男人》（"A Man of Constant Sorrow"）。

缺乏基本节奏特征的动作也可以适应音乐的编排，创造出一种与舞蹈动作很相似的效果。《少棒闯天下》（*The Bad News Bears*）中的小联盟棒球队的场景很明显的经过编排，与选自歌剧《卡门》的管弦乐充满英雄气概的节奏相匹配，仿佛一段漫画式的、英雄般的舞蹈。

（十四）弥补影片中可能的缺陷

配乐的一个非叙事功能是用来修饰或掩盖影片中表演或对白的缺陷。当这类瑕疵很明显时，导演或作曲家可以利用大音量或密集音乐伴奏来支撑，使苍白无力的动作或陈腐老套的对白看上去较先前具有更多剧情重要性。电视肥皂剧习惯于非常频繁地使用管风琴音乐来达到这个目的（而不会有任何羞耻感）。现代动作片经常因为忽视了叙事的可信度而被批评，但是，正如制片人杰里·布鲁克海默［Jerry Bruckheimer，曾监制《空中监狱》（*Con Air*）、《世界末日》（*Armageddon*）］所评论的那样，影片可以运用一定的技巧把观众的注意力从这些缺陷上移开。"音乐"，他说，"可以帮你度过那些动作无法吸引你的时

刻。离开了音乐,影片就死了"。[10] 导演马丁·斯科塞斯在描述影片《纯真年代》中由埃尔默·伯恩斯坦(Elmer Bernstein)所作的配乐时,提到了配乐过程通常会有的更复杂的考虑。

 电影音乐是一种难以捉摸的东西。当影片其他部分脱离你的想象,或者过于平淡时,电影音乐能够吸引你的注意。它可以用大量的声音占据你的注意力,从而使剧情缺陷看上去不至于很严重。它可以增加偏离影片主题的故事情节或制作技巧的表现力。或者,它能赋予影片另一层面的内涵,一个独立不同的鲜明印记——这是最好的效果。[11]

而正是伯恩斯坦精巧的配乐帮助导演托德·海因斯(Todd Haynes)的影片《远离天堂》获得了其他层面的内涵。

前面描述的例子仅仅是音乐在现代影片中最普通和最浅显的应用。我们应记住的一点是,我们必须留意音乐所表达的各种情感和内涵(图9.9)。

图9.9　与年代不符的电影音乐
《圣战骑士》(*A Knight's Tale*),一部大致取材于中世纪的乔叟寓言故事的影片,运用现代摇滚乐给影片添加了强烈的感情色彩和多层次的内涵。在上图所示的一幕中[保罗·贝坦尼(Paul Bettany)和希斯·莱杰主演],1980年代皇后乐队(Queen)的经典《一起来摇滚》("We Will Rock You")和大卫·鲍伊(David Bowie)的《金色年华》("Golden Years")给影片叙事同时添加了戏剧张力和稳定性。

[10] Jerry Bruckheimer, quoted in Ray Sawhill, "Pumping Up the Volume," *News Week*(July 6, 1998), p.6.
[11] Martin Scorsese, quoted in "About Elmet Bernstein," *The Age of Innocence*, soundtrack compact disc notes, Epic Soundtrax, 1993.

五、合成配乐

近年来一个相当流行的趋势就是利用电子合成器来进行电影配乐。一台电子合成器本质上就是一台音乐电脑,可在像钢琴一样的键盘上弹奏,并装备有各种旋钮、按钮,可以进行各种各样的对音高、曲调和节奏的调节。它可以模仿其他各种乐器的声音,同时保持自己不同的音质。它具有极大的适应性,是最快捷、最高效的配乐手段。一个二人组合——一人操作键盘,另一人控制音质——即可制作出可与完整的管弦乐队相媲美的圆润的声音。目前,各种不同的此类复杂音乐技术可供资金紧张的独立制片人选择,甚至可以通过苹果应用商店很便宜地下载到苹果的平板电脑上。

电子合成器一直在电影配乐中发挥作用,至少从 1971 年的影片《发条橙》就已开始使用,到 1978 年的影片《午夜快车》(*Midnight Express*)中已应用广泛,该片中出现了由吉奥吉·莫罗德(Giorgio Moroder)创作的完全电子合成的配乐。使用电子合成配乐的影片包括《魔术师》(*Sorcerer*)、《大盗独行》(*Thief*)、《美国舞男》(*American Gigolo*)、《小狐狸》(*Foxes*)、《银翼杀手》《豹妹》和《比佛利山超级警探》(*Beverly Hills Cop*)。合成配乐惊人的多样性在影片《烈火战车》(1981)中表现得最明显,这是一部老式的影片,似乎不可能成为电子配乐的选择。《烈火战车》的作曲范吉利斯(Vangelis)面临的挑战是创作出"属于当代的配乐,但又必须与影片中的年代(1920 年代)一致"。他将电子合成器和一架三角钢琴混合使用,成功地完成了这个难题。[12]

有时很难区分电子配乐是音乐还是声效。如在 1982 年的影片《豹妹》中,合成乐经常用来表现隐藏在银幕画面背后的、潜意识中的动物形象,创造出一种"正在偷听——其他地方、其他世界中的——其他生死攸关的进程"的效果。[13] 恐怖电影会频繁运用声音来营造紧张感、刺激神经,却不会如此精细地使用,这些声音会一遍又一遍地重复出现而不会有形式上的发展变化。

电子配乐在主流电影中仍然比较罕见,因为大多数顶级作曲家仍更偏爱使用管弦乐队。甚至在《X 档案》(*The X-Files*,流行电视剧《X 档案》1998 年的电影版)中,作曲家马克·斯诺(Mark Snow)也选择用管弦乐设备来"放大"该

[12] Terry Atkinson, "Scoring With Synthesizers," *American Film* (September 1982), p.70.
[13] 同上书,第 68 页。

系列电视剧中的著名的也是他自己创作的电子合成乐主题曲。一些电影音乐作者［如2005版《金刚》的作曲詹姆斯·纽顿·霍华德（James Newton Howard）］利用"合成乐草稿"与导演交流想法，并为后期用完整的管弦乐队配乐作准备。

六、平衡配乐

总的来说，简约是电影音乐的一大美德，不论是从持续时间还是从使用乐器的角度都是如此。配乐要做的，就是简单明了地发挥适当的作用。然而，人们总会受到不可抗拒的诱惑，即无论是否真的需要，都用音乐将场景美化，导致一般的剧情片经常滥用音乐而不是缺乏音乐。好莱坞倾向于使用大型交响乐队，尽管小规模的乐队组合会让音乐更有趣、更丰富多彩，或使整部影片更具表现力。而通常，欧洲电影倾向于使用比美国片少的音乐——或者，在某些情况下根本不用音乐（图9.10）。

图9.10 · 没有配乐的影片
许多影迷长久以来一直抱怨美国的电影制片厂给电影添加了过多且唐突的音乐提示［最近的例子，是詹姆斯·霍纳（James Horner）给2006年版《国王班底》的配乐，引来无数强烈的抱怨声］。然而在欧洲，总体上来看，电影制作者和普通观众的期待与美国非常不同。在那里，少量的音乐被认为更加合适。在某些影片，如迈克尔·哈内克的影片《隐藏摄影机》［*Caché*，由达尼埃尔·奥特伊（Daniel Auteuil）和朱丽叶·比诺什（Juliette Binoche）主演，见上图］中，根本没有提供音乐；对白、周围环境的声音和寂静本身必须承担起制造和延续悬念的重任。

究竟用多少音乐合适取决于影片本身的特点。有些影片需要大量音乐，而对于某些现实主义的影片，音乐则会破坏预期的效果。在多数情况下，最有戏剧效果的配乐是最简约的配乐。在影片《总统班底》(*All the President's Men*，1976)中，导演艾伦·J.帕库拉（Alan J. Pakula）说服作曲家大卫·希尔（David Shire），使他相信这部影片只需要为它谱写一点点音乐。正如希尔所称："当时的情况是，导演比作曲更了解音乐对影片能起到什么作用。这种情况并不多见。"之前两年，希尔刚开始作曲生涯，给弗朗西斯·福特·科波拉的影片《对话》谱写令人难忘的钢琴独奏配乐时，他就表现出对滥用配乐的厌恶。对于那段经历，希尔说：

> 最经济的配乐经常是最好的……但它的多少总是取决于影片……影片《对话》需要很少的配乐。在那部影片中……我用合成器调整钢琴的音色，试图表现一种怪异、不安分的效果，以强调[主人公]的进退两难的处境。[14]

奥斯卡最佳作曲奖获得者、曾给《爵士年代》(*Ragtime*)、《天生好手》(*The Natural*)、《拜见岳父大人2》(*Meet the Fockers*)和《玩具总动员》系列电影作曲的兰迪·纽曼（Randy Newman），对伍迪·艾伦的影片《曼哈顿》的配乐提出批评，他认为音乐相对于影片过于宏大。虽然他并不反对在表现曼哈顿天际线的全景镜头时使用全套管弦乐配乐，但他说："伟大的、天才的格什温（Gershuin）和瓦格纳（Wagner）的音乐出现在小小的伍迪·艾伦与其他小人物电话交谈的场景中，这样的音乐使他们相形见绌。"[15]

导演西德尼·吕梅［曾执导《十二怒汉》(*Twelve Angry Men*)、《典当商》(*The Pawnbroker*)、《东方快车谋杀案》《热天午后》《电视风云》(*Network*)、《判我有罪》(*Find Me Guilty*)、《在魔鬼知道你死前》(*Before the Devil Knows You're Dead*)］曾说："如果我无法找到一个合适的音乐概念加入影片中，我不

[14] David Shire, quoted in Tony Thomas, *Music for the Movies*, 2nd ed. (Los Angeles: Silman-James Press, 1997), pp.309—310, 311—312.

[15] Randy Newman, quoted in "Movie Music: Coupla White Guys Sitting Around Talking," *Premiere* (June 1989), p.139.

会使用配乐。制片厂不喜欢没有配乐的影片,这种想法会吓坏他们。"此外,他还说:"谈论音乐与谈论色彩一样:同一种色彩对不同的人来说含义也不同。"[16]尽管如此,给电影配上音乐的价值绝对不亚于精彩的对白。

在《了解配乐:电影作曲家谈电影配乐中的艺术、技巧、心血、汗水和眼泪》(Knowing the Score: Film Composers Talk About the Art, Craft, Blood, Sweat, and Tears of Writing for Cinema)一书中,大卫·摩根(David Morgan)评述道,

> 电影为广大观众提供了最生动、复杂的音乐,然而电影音乐仍是一种未获赏识的艺术形式……优秀的电影音乐可以超越影片本身,在所依附的影片被人久已忘记之后继续存在。而且它是作曲家的某种证明……好莱坞已经给他们机会谱写自己的音乐,并以各种不同的风格和类型展现出来,这种丰富性是难以在戏剧舞台或音乐厅中呈现出来的。[17]

自测问题:分析电影配乐

电影配乐的常见功能

1. 电影中的哪一段音乐和银幕上移动物体的自然节奏完全吻合?在什么地方音乐仅仅反映场景总体的情感基调?
2. 影片在什么地方使用了单一音乐主题或主导主题下不同的节奏或情绪的变体?
3. 配乐是否隐入背景而保持一种不引人注目的状态,或偶尔跳出来显示一下自己的存在?
4. 如果音乐确实需要我们刻意关注,它是否仍然在整部影片中发挥附属的作用?如何实现这种作用?
5. 在什么地方音乐的主要目的是配合剧情结构和视觉画面的节奏?在什么地方音乐被用来营造影片整体的情感模式?
6. 若将配乐从声轨中去除,影片整体效果会有何不同?

[16] Sidney Lumet, *Making Movies* (New York: Knopf, 1995), pp.176, 178.
[17] David Morgan, *Knowing the Score* (New York: Harper-Entertainment, 2000), p.xii.

电影配乐的特殊功能

1. 影片中使用了下面哪些配乐功能？用于哪些位置？
 a. 增强对白的戏剧效果
 b. 通过表现心理状态来讲述内心故事
 c. 提供一种时间感或空间感
 d. 预示事件的发生或建立戏剧张力
 e. 给图像增添多层含义
 f. 有助于人物性格刻画
 g. 激发条件反射
 h. 描述快速运动（作为旅行音乐）
 i. 提供重要的转场
 j. 弥补缺陷和不足
2. 伴随影片标题的音乐主要用于强调标题信息的节奏特点，还是确立影片的整体气氛？如果这时开始演唱歌词，歌词如何建立与整部影片的联系？
3. 影片在什么位置使用了声效或自然的噪音以获得节奏或音乐效果？
4. 如果片中的歌词提供了一种内心独白，它们表达了什么情感或态度？
5. 如果音乐被当成编排舞蹈动作的基础，所选择的音乐是否合适？它的节奏对影片的基调和视觉内容是否合适？编排了舞蹈动作的段落如何有效地融入整部影片中？
6. 配乐从头至尾使用了整个管弦乐队，还是少量精心选择的乐器或电子合成器？乐器的使用是否适合整部影片？如果它选择不当，应该使用什么乐器？选择这种不同的乐器将如何改变影片的质量？为什么会有这种改进？
7. 使用的音乐数量是否适合影片的要求？配乐是否使用过度或过于节省？
8. 配乐如何有效地发挥不同的功能？

学习影片列表

《穿越苍穹》（*Across the Universe*, 2007）

《莫扎特传》（*Amadeus*, 1984）

《美国风情画》（*American Graffiti*, 1973）

《阿波罗 13 号》（*Apollo 13*, 1995）

《阿凡达》（*Avatar*, 2009）

《山水又相逢》（*The Big Chill*, 1983）

《体热》（*Body Heat*, 1981）

《邦妮和克莱德》（*Bonnie and Clyde*, 1967）

《断背山》(*Brokeback Mountain*, 2005)

《滑稽戏》(*Burlesque*, 2010)

《虎豹小霸王》(*Butch Cassidy and the Sundance Kid*, 1969)

《歌厅》(*Cabaret*, 1972)

《烈火战车》(*Chariots of Fire*, 1981)

《芝加哥》(*Chicago*, 2002)

《发条橙》(*A Clockwork Orange*, 1971)

《对话》(*The Conversation*, 1974)

《疯狂的心》(*Crazy Heart*, 2009)

《黑暗中的舞者》(*Dancer in the Dark*, 2000)

《小可爱》(*De-Lovely*, 2004)

《奇爱博士》(*Dr. Strangelove*, 1964)

《绯闻计划》(*Easy A*, 2010)

《8英里》(*8 Mile*, 2002)

《毕业生》(*The Graduate*, 1967)

《川流熙攘》(*Hustle & Flow*, 2005)

《告密者》(*The Informant!* 2009)

《盗梦空间》(*Inception*, 2010)

《巴黎最后的探戈》(*Last Tango in Paris*, 1973)

《勇敢说爱》(*Living Out Loud*, 1998)

《狂热舞厅》(*Mad Hot Ballroom*, 2005)

《一个男人和一个女人》(*A Man and a Woman*, 1966)

《风载歌行》(*A Mighty Wind*, 2003)

《我的建筑师》(*My Architect*, 2003)

《纳什维尔》(*Nashville*, 1975)

《九》(*Nine*, 2009)

《逃狱三王》(*O Brother, Where Art Thou?*, 2000)

《曾经》(*Once*, 2006)

《走出非洲》(*Out of Africa*, 1985)

《钢琴课》(*The Piano*, 1993)

《迷墙》(*Pink Floyd: The Wall*, 1982)

《灵魂歌王》(*Ray*, 2004)

《吉屋出租》(*Rent*, 2005)

《世界上最悲伤的音乐》(*The Saddest Music in the World*, 2004)

《周末夜狂热》(*Saturday Night Fever*, 1977)

《摇滚校园》(*The School of Rock*, 2003)

《舒尔茨的忧郁》(*Schultze Gets the Blues*, 2003)
《雨中曲》(*Singin' in the Rain*, 1952)
《贫民窟的百万富翁》(*Slumdog Millionaire*, 2008)
《社交网络》(*The Social Network*, 2010)
《独奏者》(*The Soloist*, 2009)
《星球大战：新希望》(*Star Wars: A New Hope*, 1977)
《特技替身》(*The Stunt Man*, 1980)
《甜蜜与卑微》(*Sweet and Lowdown*, 1999)
《塔玛拉·德鲁》(*Tamara Drewe*, 2010)
《礼帽》(*Top Hat*, 1935)
《2001：太空漫游》(*2001: A Space Odyssey*, 1968)
《飞屋环游记》(*Up*, 2009)
《一往无前》(*Walk the Line*, 2005)

第十章 表 演

《疯狂的心》(*Crazy Heart*)

> 观众会对演员有血有肉、发自内心的表演产生强烈认同感。即使面对书本中最为精巧的段落或是最激动人心的画作,读者或观众者也不会产生这样的认同。尽管在时代、服饰、语调、步态等方面存在着些微差异,观众还是沉浸剧中……因此,演员如同催化剂,帮助点燃了人们心中渴望发生奇迹般变化的激情之火。
>
> ——爱德华·G.罗宾逊(Edward G. Robinson),演员

一、表演的重要性

如果我们打算去看电影，通常问的第一个问题不是关于导演或摄影师，而是演员：谁演的？这是个很自然的问题，因为演员的技艺是如此显而易见。演员的表演吸引了我们的绝大部分注意力，使编剧、导演、剪辑、作曲所做的大量贡献黯然失色。正如乔治·克诺德尔（George Kernodle）所说的：

> 是明星在吸引大量的观众。观众也许会觉得故事情节很有趣、很恐怖，或很感人，或者会被新的剧情桥段、道具装置和摄影机的拍摄角度所吸引，会倾心于影片中的异国风情，或对熟悉而逼真的环境背景着迷，但银幕上的人物，尤其是他们的面孔，才是吸引观众兴趣的焦点。[1]

因为我们本能地对影片中最富人性的因素做出反应，所以演员的作用极其重要。

然而，尽管我们倾向于将注意力集中到演员身上，评论家和导演一致认为，演员在影片中的作用应该是次要的，它是构成影片这个更宏大的美学整体的许多重要元素之一。正如阿尔弗雷德·希区柯克所说："对于力图获取影响力使自己达到顶峰或者运用天赋和人格的魅力越过电影直接取悦观众的表演大师，电影不太需要。电影演员必须有很强的可塑性；他必须服从导演和摄影机的安排。"[2]

二、演员的目标

任何演员的最终目标都应该是让我们完全相信所饰演的片中人物的真实性。要实现这一目标，演员们必须培养或先天具备一些才能。首先，他们必须能用某种方式来传达真诚、真实和自然，而不让我们意识到他们是在演戏。从某种意义上说，出色的表演必须让人觉得根本不是在表演。

[1] George R.Kernodle, *An Invitation to the Theatre* (NewYork：Harcourt, Brace and World, 1967), p.259.

[2] Alfred Hitchcock, quoted in Richard Dyer MacCann, ed., *Film: A Montage of Theories* (New York：Dutton, 1966), p.57.

有时演员通过某种技巧和手法实现一定程度的自然的效果。在得知达斯汀·霍夫曼（Dustin Hoffman）在《午夜牛郎》中扮演的人物雷索·里佐（Ratso Rizzo）有明显的跛足后，一个同事给霍夫曼建议如何让跛足形态保持前后一致："你曾经有过跛足的感觉，为什么不在鞋里放一块石头呢？你永远不必考虑怎么跛行。它就是现成的；你完全不必担心。"演员们运用类似的技巧为片中人物打造标志性的特征，并保持人物始终如一。但出色的表演需要的远远不止技巧和手法。为了表现出一个真正有深度、复杂且要求苛刻的角色具有的真实感，演员必须随时依赖内心最深处的、最个人的特质。导演马克·吕德尔（曾经是一名演员）说：

> 我发现，表演是最勇敢的职业之一。一个演员不得不保持一种随时接受批评或攻击的姿态。我猜想，每次你能看到一场精彩绝伦的演出，都是因为某些演员足够勇敢，允许你窥探他非常个人的隐私、秘密。[3]

演员必须同时具备相当的智慧、想象力、敏感性和对人性的洞察力，以便充分理解他们扮演的角色——他们的内心思想、动机和情感。此外，演员还必须能够通过声音、肢体动作、手势或面部表情来令人信服地传达这些信息，使这些特征符合所刻画的人物身份和他们所处的环境。而且演员必须自始至终保持角色演绎的一致性，以维持观众心中对角色真实性的幻觉。演员对自我意识的控制也很重要，以便能正确地看待所饰演的角色与影片整体的关系。资深演员、奥斯卡奖获得者迈克尔·凯恩这样定义演员扮演影片角色时的最终追求：

> 如果我的表演很到位，你就应该坐在那里说："我对这个人物感觉很熟，看不到丝毫演员表演的痕迹。"因此，我一直在试图超越自己。你应该永远看不到演员，也看不到摄影机的移动。[4]

[3] Rydell, "Dialogue on Film," p.23.
[4] Michael Caine, quoted in Judith Crist, *Take 22: Moviemakers on Moviemaking*, new expanded ed. (NewYork: Continuum, 1991), p.446.

三、化身为剧中人物

如果演员的目标是隐匿自己的个性，成为银幕上的那一个人，他必须学会本能、自然地像所饰演的新角色一样举手投足。尽管演员为角色饰演作准备的方式有许多细微的差异，他们一般会选择以下两种技巧中的一种来塑造足够丰富、真实的人物形象：内在体验法和外部模仿法。演员爱德华·詹姆斯·奥莫斯（Edward James Olmos）描述了这两种方法最基本的要点：

> 英国式的学习方式教你由外部开始训练。你从举手投足开始学习，然后逐渐深入内心。而斯坦尼斯拉夫斯基方式（Stanislavski）教你从里到外进行训练。你首先体验情感和记忆，然后这些情感就开始影响你的行为。
>
> 换句话说，有些人会先转身一瘸一拐地走，然后想清楚跛行的原理。而其他人则会在跛行之前先想清楚他们为什么必须跛行。[5]

奥斯卡奖得主克里夫·罗伯逊（Cliff Robertson）认为他必须了解所扮演的人物个性的所有方面和思维的整个过程。这种内在体验法让他很自然地从剧中人物的角度思考问题并做出反应。然而，在《畸人查理》（Charly）中，他没有参加排练。相反，经过一个长期的潜移默化过程之后，他尝试了"直接拍摄"，因为他已经琢磨这个角色长达七年之久。[6]

乔安娜·伍德沃德因其在《三面夏娃》（The Three Faces of Eve）、《巧妇怨》（Rachel, Rachel）、《雏凤吟》（The Effect of Gamma Rays on Man-in-the-Moon Marigolds）中的表演而备受赞誉。她描述了自己是如何通过外部模仿法逐渐了解剧中人物的：

> 我的理解方式比较奇怪……通常我必须知道人物的长相，因为我曾师从著名舞蹈家玛莎·葛兰姆（Martha Graham）学习舞蹈。对我

[5] Edward James Olmos, quoted in Linda Seger and Edward Jay Whetmore, *From Script to Screen: The Collaborative Art of Filmmaking* (New York: Henry Holt, 1994), p.161.

[6] Cliff Robertson, quoted in Crist, pp.106—107.

而言，人物内心的各种活动都在外表有所反映……我从我的孩子内尔（Nell）那里学到了雷切尔（Rachel）的走路姿势。她有内八字……不知为什么，当你那样走路时，你的内心就会发生各种各样的变化。[7]

在迈克尔·凯恩有关电影表演的书中，他评论道：

要成为剧中人物，你必须学会模仿……你甚至可以模仿其他演员的人物刻画方式。但如果你要模仿，一定要模仿最优秀的演员。……因为你所看到的他们的表演，也是他们从其他人物那里模仿来的。[8]

导演伊利亚·卡赞认为，不管演员采用何种准备方式，那些努力掩藏自己的个性、成为剧中人物的演员们都因他们的努力而值得尊敬。他说：

对演员而言，既美妙又可怕的事情是当他们工作时，他们完全暴露在镜头之下；如果你是导演，你一定要感激他们。他们受到苛刻的评价，不仅是他们的情感、演技和智慧，还有他们的大腿、胸脯、举止、双下巴，等等。他们整个人都被置于公众目光下接受仔细检查……面对如此脆弱、裸露的生灵，你怎能不心存感激？[9]

四、电影表演与舞台表演的区别

电影表演与舞台表演在前述的目标、特征与技艺方面有相通之处，但这两种媒介所需的表演技巧有重要区别（图10.1）。主要区别来自表演者与观众之间的相对距离。在剧院中表演时，演员必须每时每刻保证每个观众都能清楚地看见、听见他们的表演。因此，舞台剧演员必须不断地大声说话，做出明显、清楚的手势，通常在做动作和说话时要让最远位置的观众也能看见并听见。这在一个小型的、演员与观众亲密接触的剧院不成问题，但剧院越大，演员与最后

[7] Joanne Woodward, quoted in Crist, p.60.

[8] Michael Caine, *Acting in Film: An Actor's Take on MovieMaking*, revised expanded ed. (New York: Applause Theatre Books, 1997), pp.88–89.

[9] Elia Kazan, *A Life* (New York: Doubleday, 1989), p.530.

图 10.1 舞台表演与电影表演的区别
许多演员在适应舞台表演和电影表演的不同要求时似乎同样老练。例如，帕特里克·斯图尔特（Patrick Stewart）在扮演《仲夏夜之梦》（*A Midsummer Night's Dream*）中的帕克（Puck）时可以自如地掌控舞台表演，而在影片《星际迷航》中扮演让－卢克·皮卡德（Jean-Luc Picard）时又表现出电影表演的细腻之处（上图）。

一排观众离得越远，演员的声音就必须投射得更远，手势动作幅度必须更大。当演员进行这些调整时，表演的深度和真实度就会受损，因为更高的音调、更夸张的手势会导致表演一般化、程式化。随着演员与观众之间距离的增大，语调中的细腻、微妙之处便不复存在。

在电影中不存在如何让远处的观众看见、听见的问题，因为观众坐在能够听见、看见演员的最佳位置。由于录音麦克风可以移动，电影演员可以温柔地说话，甚至可以低声细语，并确信观众能听见他说的每一个字，感觉到声音中的每一个细微语调。面部表情、手势和身体动作也是如此，因为在特写镜头中最细微的面部表情对最远的观众而言也是显而易见的。摄影机的机动灵活性使演员更加确信观众能在效果最佳的角度看到表演。因此电影表演能够做到，而且在事实上也必须做到比舞台表演更细腻，不过分夸张感情。

亨利·方达在拍摄他的首部影片《农夫娶妻》（*The Farmer Takes a Wife*）中的一个场景时学到了这一课，当时导演维克多·弗莱明（Victor Fleming）批评他"抢镜头"。方达曾在百老汇舞台上扮演过这个角色，弗莱明便以舞台表演的术语向他解释这个问题："你用了舞台表演的方式来扮演农夫。你需要让正厅前座和楼上包厢最后一排的观众都能看到你。但这是舞台表演的技巧。"方达式的

含蓄，即尽量少用面部动作的表演风格，从那时开始形成，并很好地表现在以后近百部影片中："我只是使表演回归真实，因为镜头和麦克风会替你完成将你呈现在观众眼前的工作。没有必要大声说话，你也不必使用比日常生活更多的面部表情。"[10]

演员罗伯特·肖（Robert Shaw）则这么形容："在舞台上你必须支配观众，而在电影中你不必考虑你应该怎么做。舞台表演是一门支配的艺术，而电影表演是一门引导的艺术。"[11]

这并不是说电影表演的难度不如舞台表演。电影演员必须非常仔细地对待每一个姿势、每一个词，因为摄影机和麦克风会毫不留情、一览无遗地将你暴露在观众眼皮底下，尤其是在特写镜头中。完全的真实、自然和情感控制非常重要，一个错误的动作或虚假的手势，一句没有说服力或过度表现或脱离了人物形象的台词都会破坏影片带给观众的真实感。因此最成功的电影演员拥有或能轻松、自然地表现出纯然本色的气质，他们看上去完全处于一种本真状态中，既不刻意，也不勉强。这种少有的素质通常既需要先天的禀性，也需要严格的学习和训练。

电影演员面临的另一个困难是，他们在不连贯的零碎片段中扮演角色，而不像在剧院舞台上一个场景接一个场景地连续表演。只有在后期，在剪辑室内，电影段落才按恰当的顺序组合在一起。出于这个原因，为影片的每个片段设定合适的精神状态、情绪和表演风格就成了一个问题。例如，当演员被要求使用与自己原有的语言模式相去甚远的方言说话时，很难将方言表达得和两周前拍摄时一模一样，而这个问题在连续的舞台表演中不会出现。但这种区别也给表演带来一个明显的优势。与舞台剧演员的表演相比，电影演员的表演更可以被制作得几乎完美无缺，因为电影剪辑师和导演可以为同一个段落拍摄若干镜次，从中选出最好、最有表现力的。这样，影片就成了一系列最佳表演片段的连续组合。

电影表演的另一个不利因素是电影演员不像舞台剧演员那样与观众有直接的接触，因此他们必须为想象中的观众表演。电影演员无法利用观众的反应来激励自己。他们所能得到的全部激励只能来自导演，来自剧组成员，来自他们

[10] Henry Fonda, as told to Howard Teichman, *Fonda: My Lip* (New York: New American Library, 1981), p.104.

[11] Robert Shaw, quoted in "Ask Them Yourself," *Family Weekly* (June 11, 1972).

图10.2 身体的姿势
图中表演者的肢体语言充分说明了剧中人物的身份及相互关系。图中所示分别为亨弗莱·鲍嘉和凯瑟琳·赫本在影片《非洲女王号》（*The African Queen*，左图）中和泽克列·艾布拉希米（Zekeria Ebrahimi）和艾哈迈德·汉·马赫米扎达（Ahmad Khan Mahmoodzada）在《追风筝的人》（*The Kite Runner*，右图）中。

的作品将会比舞台剧演员的作品保存得更长久这一事实。

　　就整体而言，电影是一种比戏剧更注重肢体语言的媒介——相较于舞台剧演员，电影演员必须使用更多的非言语交流方法。朱利安·法斯特（Julian Fast）在他的《肢体语言》（*Body Language*）一书中探讨了电影表演的这一特点："优秀的演员肯定都是使用肢体语言的专家。优胜劣汰的过程保证了只有那些出色地掌握了肢体语言技巧的人才能成功。"[12] 评论家杰克·克罗尔（Jack Kroll）认为："天生就能巧妙运用肢体的演员是我们其他人的代言人——我们都被困在自我当中。塑造一个全新的人的形象就是要再现完全的人的信念，让这个在我们有限的生命中日趋腐朽衰亡的信念重新焕发生机。"（图10.2）[13]

　　肢体语言的"语法和词汇"包括大量的非言语交流技巧，但电影在强调面部表情的丰富表现力的方面恐怕是独一无二的。尽管面孔和面部表情在小说、戏剧等其他讲述故事的媒介中也具有一定的作用，但在电影中，面孔因为自身独有的特点成了一种交流信息的手段。在银幕上放大后，表情无限丰富的面孔可以传达情感的深度和细腻程度，这是通过纯粹推理或言语的方式无法实现的

[12] Julian Fast, *Body Language* (New York：M. Evans, 1970), p.185.

[13] Jack Kroll, "Robert De Niro," in *The National Society of Film Critics on the Movie Star*, edited by Elisabeth Weiss (New York：Viking Press, 1981), p.198.

图 10.3 演员的面孔

在极受欢迎的影片《弱点》(*The Blind Side*)中，桑德拉·布洛克(Sandra Bullock)和昆东·亚伦(Quinton Aaron)将剧中人物的内心思想和情感通过面孔清楚地展现了出来。

图 10.4 持续的表情

在影片《我是山姆》(*I Am Sam*)中，西恩·潘通过在影片中自始至终保持一种"简单的"表情，令人信服地扮演了一个精神上饱受折磨的人物。在上图这个感人的场景中他和扮演他女儿的达科塔·范宁在一起。

（图10.3）。匈牙利电影评论家、理论家贝拉·巴拉兹（Béla Balázs）的表述很贴切："在脸上、在面部表情中所发生的是一种心灵感悟，无须通过言语转述即可明了。"[14]（图10.4）

[14] Béla Balázs, *Theory of the Film: Character and Growth of a New Art*, translated by Edith Bone (New York: Dover, 1970), p.168.

图10.5　反应镜头

在影片《穿越美国》(*Transamerica*)中,菲丽西提·赫夫曼(Felicity Huffman)扮演的布莉(Bree)一直渴望做一个女人并马上就要做变性手术,却发现自己原来有个儿子。扮演他儿子的演员凯文·席格斯(Kevin Zegers)在和刚刚结识的父亲开车旅行的绝大多数时间里,面对布莉众多的问题和吩咐,均报以一脸沉默。

人的面孔是一个无比复杂的组织,能够通过嘴巴、眼睛、眼皮、眉毛和前额的细微变化传递很多不同种类的情感。这种极强的表现力有助于解释电影表演与舞台表演的另一个重要的区别:电影着重表现反应而不是表演。通过拍摄对话或动作的直接对象的特写,也就是**反应镜头**(reaction shot),可以达到相当不错的戏剧效果。演员的面孔,在银幕上呈现特写镜头的这个短暂瞬间,必须在没有对话帮助的条件下清楚而微妙地表达恰当的情感反应(图10.5)。影片中一些最有感染力的片段就建立在这种"面部表演"上。迈克尔·凯恩如此阐述这个问题:

> 在影片中你不可能靠明星式的表演——不停地走动、说话——就蒙混过关。人们会对你感到厌倦……别人对你的行动做出反应,而你再根据他们的反应做出进一步的动作反应。使我出名的不是我的表演,而是我的动作反应。[15]

[15]　Michael Caine, quoted in Crist, p.445.

与此相反，舞台剧演员的面部反应对于戏剧效果很少有或没有什么重要影响。

但是即使在面部反应镜头中，演员也经常得益于电影这种媒介的特点。影片中人的面部表情的感染力和表现力在很大程度上来自它的视觉语境，许多表情的含义取决于巧妙的剪辑。因此，面部表情本身可能并不像在视觉语境烘托下那样表现力丰富。这个现象在1920年代初期由年轻的俄罗斯画家列夫·库里肖夫（Lev Kuleshov）与电影导演普多夫金所做的实验中得到了证实。

> 我们从一些影片中挑选了俄罗斯著名演员莫兹尤辛（Mosjukhin）的几个特写镜头。我们挑选了一些静止的、不表达任何情感的镜头——安静的特写镜头。我们将这些相互之间都很相似的镜头与其他的影片片段接在一起，构成了三种不同的组合。在第一种组合中，紧接着莫兹尤辛的特写镜头出现的是放在桌上的一碗汤。很显然，可以确定莫兹尤辛正朝着这碗汤看。在第二种组合中，莫兹尤辛的面部特写和一段一个死去的女子躺在棺材里的镜头接在一起。在第三种组合中紧接着他的特写镜头出现的是一个小女孩在玩有趣的玩具熊。我们将这三种组合放给不知内幕的观众看，效果非常惊人。观众对莫兹尤辛的表演赞不绝口。他们指出这碗被遗忘的汤笼罩着一种沉重的伤感氛围，他们被莫兹尤辛凝望死亡女人时眼神中流露出的深深的悲伤所感动，他们欣赏他注视嬉戏的小女孩时露出的轻松快乐的笑容。但我们知道在所有三个组合中，莫兹尤辛的面部表情其实完全一样。[16]

引用这个实验并不是要证明电影表演只是通过剪辑产生的错觉。但它确实表明我们渴望对面部表情做出反应，不管这些表情是否真的传递了那些我们自认为看到的信息。

此外，电影演员必须比舞台剧演员更擅长用肢体语言和手势来交流思想。因为舞台剧演员的主要表现工具是他的嗓音，他的动作在多数时候是语言的伴随物或延伸。然而在影片中，肢体动作和手势在没有对白的情况下也能进行有效的表达（参见本章"闪回"栏目"默片演技的发展：夸张的微妙之处"）。人物

[16] V. I. Pudovkin, *Film Technique and Film Acting*, memorial edition, translated and edited by Ivor Montagu (NewYork：Grove Press, 1958), p.168.

闪回

默片演技的发展：夸张的微妙之处

默片表演风格中幅度很大且过分夸张的手势和鬼脸 [如右图中著名女演员丽莲·吉许（Lillian Gish）在 D. W. 格里菲斯拍摄的经典影片《凋谢的花朵》（1919）中的剧照所示] 让观众一开始难以理解。但一旦我们熟悉了它，这种陌生感就会逐渐消失，展现出一种完全不同的表演技巧特有的、可识别的要素。早期的默片演员使用夸张的手势和做作的表情，这来自于当时的戏剧舞台表演技巧。然而，到了默片时代的最后几年，随着电影表演艺术的发展，演员们意识到了做动作手势应有所克制和表现细腻表情的必要性。这是一门精致优雅的艺术形式，其最伟大的魅力就在于它使用一种通用语言。

默片时代的观众都能熟练解读演员的面部表情、手势和肢体动作的含义，而今天，我们习惯于通过电影连续不断的对白来理解剧情，必须费劲琢磨才能理解默片表演那种独一无二的"语言"的微妙之处和作用。这种语言既可以是无声的独白（单个人物通过面部表情"讲述"最细微的不同含义），也可以是无声的对白（通过面部表情和手势进行的对话）。通过特写镜头，无声电影语言不仅能展现写在脸上的信息，而且能揭示外表下面的信息，它甚至可以在同一张脸上同时呈现两种矛盾的表情。

然而默片演员的表演技巧并不限于脸部。演员的双手、胳膊、腿和躯干都是有力的表达工具，用一种比文字语言更独特、更个性化的语言来传达有关的思想。就像有声电影中的每个演员在言语表达方面都有独特的声音特质一样，无声电影中每个才华横溢的演员也都各自独有别具一格的面部和肢体情感表达方式。

涉及整个身体的最有力的表达方式之一就是演员的走路姿势，它在无声电影中通常是一种自然的、无意识的情感表达，并成为演员独特银幕个性

或风格的一个重要方面。当它被有意识地用于情感表达时，可以传达各种不同的情感，例如自尊、坚强的决心、害羞、谦虚和羞耻等。

默片时代后期的演员们能够清楚无误地通过眼、口、手和肢体的哑剧动作向观众传达思想。最细小的肢体动作、手势或面部表情就可以表达最深层的情感或展现人物灵魂的痛苦。这种高度发展的哑剧艺术赋予无声电影一种自足的、将叙事视觉化的表达方式，只需借助最少量的字幕。尤其擅长于这种艺术形式的是默片时代三位最著名的电影喜剧大师：哈罗德·劳埃德 [Harold Rloyd,《最后安全》(Safty Last), 1923]、巴斯特·基顿 [Buster Keaton,《福尔摩斯二世》(Sherlock, Jr.), 1924;《将军号》(The General), 1927;《船长二世》(Steamboat Bill, Jr.), 1928] 和查理·卓别林 [《淘金记》(The Gold Rush), 1925;《城市之光》(City Lights), 1931]。上页左图所示为劳埃德在《最后安全》中摆出的他最著名的滑稽姿势。（参见第十一章，第372页）

任何一个认为与现代有声电影相比无声电影只是一种原始的、粗糙的艺术形式的人，只要研究一下无声电影晚期的两部杰作就会改变看法，包括由茂瑙执导的美丽而令人难以忘怀的情节剧《日出》和法国导演阿贝尔·冈斯执导的伟大史诗片《拿破仑》。这两部影片都在1927年公映——那是无声电影辉煌岁月即将结束的前几年。这两部影片都极度精细而复杂，不仅是就表演风格而言，在剪辑、构图、灯光、蒙太奇、三维错觉、摄影机运动、画面叠加和特殊效果等方面无不如此。两部影片的表演风格生动而精妙完美，无需任何字幕或标题就可以表达细致入微的含义。事实上，观看这种高水准的影片经常会让电影爱好者们对一个问题感到困惑，那就是电影是否应该开口说话。

1909年	弗洛伦丝·劳伦斯（Florence Lawrence）主演了 D. W. 格里菲斯的《海伦小姐出轨记》（Lady Helen's Escapade）。她可能是最早的默片明星，因签约比沃格拉夫公司，又被称为"比沃格拉夫女孩"。
1914年	《宝林历险记》（The Perils of Pauline）由珀尔·怀特（Pearl White）主演，她的表演风格以默片时代初期繁荣阶段夸张的戏剧化动作为特色。
1917年	玛丽·碧克馥（Mary Pickford）主演了《可怜的富家小姑娘》（The Poor Little Rich Girl）和《森尼布鲁克农场的丽贝卡》（Rebecca of Sunnybrook Farm）。她率先在默片时代开始了更细腻微妙的表演方式。
1921年	鲁道夫·瓦伦蒂诺（Rudolph Valentino）主演了《启示录四骑士》（The Four Horsemen of the Apocalypse）。该片使他一举成名，获得了"拉丁情人"的美誉。
1929年	美国女演员，被称为"荡妇"的露易丝·布鲁克斯（Louise Brooks）主演了德国导演 G. W. 帕布斯特（G. W. Pabst）的影片《潘多拉的盒子》（Pandora's Box）和《迷失少女日记》（Diary of a Lost Girl）。

形象在银幕上的放大可以使演员用极其细微的动作传递思想。在特写镜头中看到肩膀微微耸动、手因紧张而颤抖或者脖子上肌肉和肌腱明显绷紧,这些比任何语言表达都重要。

展现肢体语言在电影表演中的威力的一个经典例子是杰克·帕兰斯在《原野奇侠》中扮演的枪手威尔逊——他在《城市乡巴佬》(*City Slickers*)及其续拍片中都滑稽地模仿了这个角色。帕兰斯将威尔逊演成了邪恶的化身。每一个动作、每一个手势都很缓慢、谨慎,但很紧张,因此我们感觉威尔逊就像一条响尾蛇,缓慢、优美地移动,但随时准备在一瞬间发起攻击。当威尔逊缓慢地做着他的习惯性动作——戴上黑色皮手套练习射击时,帕兰斯让我们带着恐惧感受到了威尔逊对生命冷酷、无情的漠视。

电影表演与舞台表演的另一个差异是电影表演有两种类型的表演艺术。第一种适用于动作片/冒险片,我们可以称之为**动作型表演**(action acting)。这种表演对演员的反应、肢体语言、体能和特技都提出很高的要求,但它不依赖演员的智力和情感等深层的资源。相反,在**戏剧型表演**(dramatic acting)中,演员需要与另一人进行持续、紧张的对白,表现出动作型表演很少有的情感与心理深度。动作型表演是行为的艺术,而戏剧型表演则包括感觉、思考,以及情感和思想的交流。动作型表演浮于表面,鲜有细微之处。而戏剧型表演则深入内心,充满细腻和微妙之处。每一种表演方式都需要拥有特别的天赋或才能。

一些演员可以进行两种类型的表演,但绝大多数演员更适合其中的某一种,通常会被指定扮演相应类型的角色。例如,克林特·伊斯特伍德本质上是一个动作型演员,而罗伯特·德尼罗则是个戏剧型演员(图10.6)。与这两个演员都合作过的导演塞尔吉奥·莱昂内(Sergio Leone)如此描述他们:

> 罗伯特·德尼罗将自己融入这个或那个角色中,就像别人披上大衣一样披上不同人物的个性,既轻松又优雅。而克林特·伊斯特伍德则披上一套盔甲,然后哐当一声放下头盔上生锈的面罩。
>
> ……波比[对德尼罗的昵称]首先是一个演员,而克林特首先是一个明星。波比在忍受煎熬,而克林特只是打一个哈欠。[17]

[17] Sergio Leone, quoted in David Morrison, "Leonesque," *American Film* (September 1989), p.31.

图 10.6　动作型表演与戏剧型表演

像克林特·伊斯特伍德一样，威尔·史密斯一度尝试戏剧表演［《六度分隔》(*Six Degrees of Separation*)和《七镑》(*Seven Pounds*)］并获得了成功，但他是作为动作型演员而成名的。左图是他在影片《我是传奇》(*I Am Legend*)中的表演。罗伯特·德尼罗主演了影片《愤怒的公牛》(右图)，而他一直以来都是最出色的戏剧型演员之一。他们三人也都主演过喜剧片，在评论家眼里和票房收入上都各有成败。

随着年岁的增长，伊斯特伍德在影片《不可饶恕》(*Unforgiven*)、《百万美元宝贝》《老爷车》和《从今以后》(*Hereafter*)等影片中，给自己的"钢铁之躯"镌刻上了一些更深刻的内涵，但莱昂内的评论今天依然没有过时。

尽管电影表演与舞台表演的基本目标一致，电影表演还是使用了从根本上不同的技巧来实现这些目标。

五、演员的类型

除了将演员划分为动作型演员和戏剧型演员外，我们还可以思考一下他们扮演的角色是如何与他们自己的个性建立联系的。在《戏迷入门》(*A Primer for Playgoers*)一书中，爱德华·A.赖特（Edward A. Wright）和伦西尔·H.唐斯（Lenthiel H. Downs）区分了三种类型的演员：角色再现型演员、阐释与解说型演员、本色型演员。[18]

[18] Edward A. Wright and Lenthiel H. Downs, *A Primer for Playgoers* (Englewood Cliffs, NJ：Prentice-Hall, 1969), pp.217—220.

（一）角色再现型演员

角色再现型演员（impersonators）是指那些有能力摆脱自身的真实个性，并展现剧中人物个性的演员，尽管他们与剧中人物的共同点可能很少。这些演员可以完全沉浸在角色中，他们如此巨大地改变个人的、身体的和嗓音的特点，以至于看上去就是剧中人物本人。我们看不到角色再现型演员的真实身份。这类演员可以饰演的角色几乎不受限制。

（二）阐释与解说型演员

阐释与解说型演员（interpreters and commentators）扮演与自身的个性和外形非常相像的人物，他们在对这些角色的个性特征作戏剧性阐释的同时，并没有完全失去自己的身份。尽管他们会稍微改变自己来适应角色，但并不打算根本改变自己的个性特点、体格特征或音质。相反，他们选择用自身最优秀的特点来渲染或呈现角色，或将角色修改，使之适合他们自身内在的长处。最终结果是在演员和角色之间、在真实身份和假扮身份之间形成了一种有效的妥协。这种妥协给所刻画的人物增加了独特的新意，因为演员在诠释台词的过程中，会流露出一些自己对角色的想法和感受，但没有脱离角色范围。因此这些演员可以同时解说和阐释角色。尽管这类演员可扮演角色的范围不如角色再现型演员那么大，但也还是相当广泛的。如果在这个范围内明智地给他们安排角色，除了能展示他们最优秀、最富魅力的品质外，还能给所扮演的每个角色带来创新和新鲜感。

（三）本色型演员

有些演员的主要天赋是展现自我，仅此而已，这些演员就是本色型演员（personality actors）。他们展现真诚、真实和自然等基本特点；由于外表出众、拥有与众不同的身体或嗓音特点，或其他一些通过影片给我们留下深刻印象的特殊品质，他们通常拥有吸引大众的魅力。这些演员，尽管很受欢迎，却不能胜任各种不同的角色，因为当他们试图脱离自己的基本个性时，就失去了真诚和自然的感觉。因此，他们必须完全符合被指定扮演的角色，或者角色必须是为他们量身定做的，适合他们的个性。

六、明星制度

在过去，许多本色型演员和一些阐释与解说型演员都由后来为大众熟知的明星制度发掘并大力推广出来，这种电影制作方式基于这样一种假设——普通人去电影院看电影更多是出于对明星感兴趣，甚于对精彩故事情节，或者对电影艺术的兴趣。明星自然就是有巨大的公众魅力的演员。大型制片厂尽其所能来保持明星吸引公众的各种品质，并围绕着明星的形象来制作相关影片。通常明星的加盟就是影片票房成功的主要保证。这些影片仅仅是一个合适的包装，通过影片展出并销售以明星的名义推出的各种诱人的制品，而明星演员们只需展示他们的个性魅力即可（图 10.7）。

对一些导演而言，明星制度给他们带来了明显的好处。例如，约翰·福特和弗兰克·卡普拉将明星制度当成了制造神话的机器，以约翰·韦恩、芭芭拉·斯坦威克（Barbara Stanwyck）、琪恩·阿瑟、亨利·方达、詹姆斯·斯图尔特和加里·库柏这些明星为中心打造他们的电影。这些演员展示了一贯的个性，在他们拍摄的每一部影片中都体现出一套始终如一的价值观。他们出现在福特或卡普拉的每一部新电影中，扮演的各个角色形象相互关联，之间有强烈的呼应。围绕着这些明星，搭配上公司常备的一流配角演员——当然也是扮演

图 10.7 制片厂的明星制度
尽管 1944 年的黑色电影经典《双重赔偿》（*Double Indemnity*）成为导演比利·怀尔德（Billy Wilder）的又一成功之作，这部影片显然也是明星制度下宣传当红影星芭芭拉·斯坦威克和弗雷德·麦克莫瑞（Fred MacMurray）的工具。

那些可以预测的、与之前扮演的形象相呼应的角色——从某种意义上说，福特和卡普拉在利用预先建立在观众心目中的符号象征来推销他们想要这些人物角色表现的价值观，而他们的电影神话王国就可以建立在那些已经具有神话般色彩的演员身上了。

如此众多的明星拖着以往所扮演形象的大量印记，这一事实影响了史蒂文·斯皮尔伯格对《大白鲨》中演员的挑选过程。他说：

> 我不热衷于招揽明星的做法，因为我认为有一点很重要，当你在看影片时，不是坐在那里说："哦，看哪，是谁演了这个片子。他拍的上个片子是什么？还不错吧！你不是喜欢她在这个、那个片子中的表演吗？"……我有两个制片人……他们一致认为：我们不应该找50万美元片酬的演员，而要找合适的人选——能在合适的地方演好角色的好演员，并且不太出名。[19]

电影界普遍赞同斯皮尔伯格的想法。1960年代和1970年代，制片人开始物色知名度较小的演员，他们具有扮演多种角色的广泛能力和灵活性，片酬当然也比已成名的明星低一些。《2001：太空漫游》《毕业生》《出租车司机》和《大白鲨》等影片迅速走红，在没有大牌明星加盟的情况下取得了成功。一个崭新的时代开始了，出现了一批星光灿烂的天才演员，例如达斯汀·霍夫曼、罗伯特·德尼罗、朱迪·福斯特（Judie Foster）、梅丽尔·斯特里普、罗伯特·杜瓦尔和格伦·克洛斯。他们不是那些已历经市场检验的明星们的复制品，但能保证以上乘的表演给观众呈现充满新鲜感的、激动人心的角色。

这群新星的成功很大程度上在于演员们巧妙地选择了适合他们表演的影片。现代明星不会受到制片厂合同的约束，无需被迫接受制片厂巨头分配的角色；他们常常是某个一揽子合同的一部分，这个合同可能还包括导演和编剧，他们都是同一经纪公司的委托人。在很多方面，人才荟萃的经纪公司在决定拍摄的影片和主角人选时篡夺了大制片厂的一些权力，演员的高额工资又重新流行起来。

[19] Steven Spielberg, quoted in Crist, p.371.

尽管明星制度在20世纪后半叶中发生了巨大的变化，它并没有消失。围绕魅力型演员周期性涌现的明星个人崇拜现象恰恰提供了明星制度更加繁荣的充分证据。我们通常会被熟悉的面孔和人物个性所吸引，因为我们似乎对熟悉的、可预见的、令人舒服的人物有一种心理需求。此外，就像西德尼·吕梅所说的那样：

> 在明星与观众之间有一种神奇的魔力。有时它基于明星的美貌或性感。但我并不认为这是同一回事。确实，像玛丽莲·梦露这样迷人至极的美女或像加里·格兰特这样英俊潇洒的帅哥也不乏其人（尽管为数不多）。艾尔·帕西诺试图使自己的外表看上去像所饰演的人物，一会儿蓄上胡子，一会儿留起长发，但不知为什么，即使是在温柔的时刻，他的眼睛也可以表现出巨大的愤怒，这令我和其他所有人着迷。我认为，每个明星都会激起一种危险感，某种难以控制的东西。也许每一个观众都感觉自己就是那个可以控制、驾驭、满足明星所拥有的超凡脱俗品质的人。但克林特·伊斯特伍德确实与你我不同，对吧？或者是米歇尔·菲佛（Michelle Pfeiffer）或肖恩·康纳利（Sean Connery），或是你心目中的谁。我确实不知道什么是成为明星的必备素质。但扑面而来的个性魅力无疑是最重要的因素。[20]

七、挑选演员

史蒂文·斯皮尔伯格说过："有时我能做的最好的事情就是为影片挑选演员。如果你挑选得当，影片就成功了一半……"[21]

实际上，除了演员的演技，为他们选择适合的角色也是一个需要考虑的重要因素。如果演员的外表、面部特征、音质或自然流露的整体个性不适合片中人物，他们的表演可能就无法令人信服。例如，亚历克·吉尼斯（Alec Guinness）或彼得·塞勒斯（Peter Sellers）作为演技型演员，尽管表演能力很强，仍不可能成功地扮演分配给约翰·韦恩的角色，让伯特·兰卡斯特（Burt

[20] Sidney Lumet, *Making Movies* (New York: Knopf, 1995), p.67.

[21] Steven Spielberg, quoted in Crist, p.377.

图 10.8　挑选演员时面临的身高问题

由于索菲亚·罗兰比艾伦·拉德高出一头，在浪漫剧《金童海豚》的一个场景中，她站在比艾伦低一级的台阶上拍摄（左上图）。在影片《心灵驿站》(*Station Agent*，下图）中，派翠西娅·克拉克森事实上远远高于她那身材矮小但不失力量的搭档彼得·丁拉基［Peter Dinklage，左二，右边站着传统意义上更高大、英俊的鲍比·坎纳瓦尔（Bobby Cannavale）］，但观众完全相信影片中这两个复杂的人物确实互相产生了好感。在《大开眼戒》(*Eyes Wide Shut*，右上图）中，导演斯坦利·库布里克让（当时的）真实夫妻：身材高挑的妮可·基德曼和中等身材的汤姆·克鲁斯演对手戏。

Lancaster）扮演伍迪·艾伦饰演的角色也不会有多好的效果。

演员遴选方面不太严重的问题可以通过纯粹的表演能力或摄影技巧来解决。例如，在影片《金童海豚》（*Boy on a Dophin*）中，身高约171厘米的艾伦·拉德与索菲亚·罗兰（Sophia Loren）演对手戏，而她身高约180厘米，比拉德高出一头。但在一个表现他们并肩走着的场景中，拉德看上去至少和罗兰一样高，或者比她还稍微高一些。实际上罗兰走在一条专门挖的浅沟中，而摄影机并没有把这拍进去（图10.8）。当男主演扮演的不是传统类型的有大男子气概的角色时，身高的差距似乎无关紧要。在影片《爱你六星期》（*Six Weeks*）中，与玛丽·泰勒·摩尔（Mary Tyler Moore）相比，达德利·摩尔（Dudley Moore）的身高不如对方，但影片并未作任何掩饰。通常，在喜剧片中，爱情戏的男主演可以比他的搭档矮。这在影片《庸人哈尔》（*Shallow Hal*）中格温妮丝·帕尔特罗和杰克·布莱克（Jack Black）的配对中显而易见。在迈克·尼科尔斯的电影版《谁害怕弗吉尼亚·伍尔夫？》（*Who's Afraid of Virginia Woolf?*）中，桑迪·丹尼斯（Sandy Dennis）饰演的人物霍尼（Honey）不断被称为"瘦臀女孩"，尽管看上去恰恰相反。这种差异被丹尼斯的表演所掩饰；她扮演的女孩给人心理上的瘦弱感，比体形的相似有更大的说服力。

同样极其重要的是，任何影片的全体演员必须被视为一个团队，而不是互不相关的个人组成的大杂烩，因为每个演员不是单独出现在银幕上，而是与其他演员相互作用。因此必须考虑他们在银幕上一起出现的效果。例如，挑选像罗伯特·雷德福和保罗·纽曼这样两位男主演时，导演要确保他们有一定的对比特征，以便相互衬托不会混淆。挑选相同性别的演员时导演会考虑他们的肤色、体形、身高和音质上的对比。如果这些差别不明显，可以通过服饰、发型和面部的毛发（胡子剃得很干净、留着髭或胡须）等人为手段制造出对比。

演员们必须自然地或通过表演技巧展示出明显不同的个性特点，以便作为独特的人物相互区别。这在**群戏**（ensemble acting）中尤其重要，它是由一组角色同等重要的演员进行的表演，小组中没有谁作为领衔主演或处于支配地位。许多现代影片，如《山水又相逢》《太空先锋》（*The Right Stuff*）、《四个毕业生》（*Reality Bites*）、《老友有钱》（*Friends With Money*）、《请给予》（*Please Give*）都以群戏作为影片特色（图10.9）。

挑选演员时难度最大的工作之一是寻找相互间能碰撞出情感火花的演员组

图 10.9　群戏
在一些影片中，四个或者更多知名演员被选中扮演同等分量的角色，没有一个人在影片中领衔主演。图中所示是妮可·哈罗芬瑟（Nicole Holofcener）导演的《请给予》中的强大演员阵容，包括凯瑟琳·基纳（Catherine Keener，右二）和奥利弗·普莱特（Oliver Platt，右一）。

合——最好这情感火花威力无比，令观众渴望在下一部影片中再看到他们联袂演出。好莱坞推出的影片中最重要的就是异性间的情感火花。史宾塞·屈塞曾与为数众多的女演员搭档，如拉娜·特纳（Lana Turner）、海迪·拉玛（Hedy Lamarr）、珍·哈露（Jean Harlow）和黛博拉·蔻尔（Deborah Kerr）。此后，他被选中与凯瑟琳·赫本一起，形成了一个无敌组合，创造了一次又一次的成功（图 10.10）。詹姆斯·斯图尔特和琼·阿利森（June Allyson）的组合也被证明非常成功。伍迪·艾伦和黛安·基顿也合作得很好，也许胜过了伍迪·艾伦和米亚·法罗（Mia Farrow）的组合。然而，简单的事实是，真正能擦出情感火花的男女组合很少见，最近几年也少有魅力强大而长久的组合。

对于以人们熟悉的历史人物为题材或改编自通俗小说的影片，一些观众很可能在观影前，就已经对人物的形象有了明确的概念。这种情况下，演员的外表特征和内在个性就显得尤其重要。我们往往很难信任有违我们心目中固有的剧中人物形象的演员，即使再出色的表演也很少能克服这种不利因素。

在挑选演员时经济方面的考虑也发挥了重要作用。某个著名演员可能是主角的最佳人选，但对一部预算有限的影片而言可能要价太高。或者一个演员已

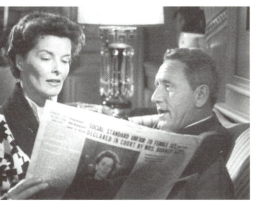

图10.10　异性之间的情感火花

电影制片厂不断寻找最佳组合,以便让他们在一部又一部影片中演对手戏。到目前为止,很少有现代组合能达到凯瑟琳·赫本和史宾赛·屈塞组合 [左上图,《亚当的肋骨》(*Adam's Rib*)]、理查德·伯顿(Richard Burdon)和伊丽莎白·泰勒组合(右上图,《驯悍记》)的成功。有可能的一组是佩内洛普·克鲁兹(Penelope Cruz)和哈维尔·巴登组合 [右下图,《午夜巴塞罗那》(*Vicky Cristina Barcelona*)]。

有片约,无法扮演这个角色。因此,挑选演员就成了一个在有限的影片预算和档期范围内选择可能的最优秀演员的工作。

对于那些拥有坚定不移的忠实追随者的演员,制片人可能会抓住机会,让他们扮演不同于以往既定形象的角色,希望他们会自动吸引他们特有的影迷。因此,玛丽·泰勒·摩尔被选中扮演了《普通人》中冷酷的母亲,罗宾·威廉斯出演了《盖普眼中的世界》《死亡诗社》《失眠》,史蒂夫·马丁出演了《天降财神》和《温馨家庭》(*Parenthood*),金·凯瑞出演了《真人活剧》,而查理兹·塞隆则出演了《女魔头》(*Monster*)。

比利·怀尔德挑选演员的办法比较独特,可能是因为他亲自为自己执导的很多影片编写故事情节,但他的方式确实典型地体现了选角的重要性。与常规的先有故事再根据故事选择演员的方式不同,怀尔德在一开始经常只有关于某个故事的大致想法,然后开始寻找演员并签约。只有在他想要的演员同意加盟

拍摄该影片之后，他才真正开始写作剧本。正如怀尔德所说："即使有一部非常精彩的戏，但必须由劳伦斯·奥利弗爵士和奥黛丽·赫本（Audrey Hepburn）来演，而他们却没空，那又有什么用？"[22]

（一）挑选演员的难题

为故事片挑选演员远远不止物色一名合适的演员然后签约那么简单。德国导演沃纳·赫尔佐格（Werner Herzog）为《陆上行舟》（Fitzcarraldo，直译为"菲茨卡拉多"）挑选演员的经历虽然并非典型，但它确实展现了几乎任意一部影片都可能会遇到的各种问题。杰克·尼科尔森最初表示对扮演男主角很感兴趣，但他不久就失去了兴趣。后来，沃伦·奥茨（Warren Oates）同意扮演影片的同名主角菲茨卡拉多。然而，在影片开拍前四周，从未与剧组签合同的奥茨打了退堂鼓，因为他不愿意在偏远的丛林地区待上三个月时间。耽误了两个月后，杰森·罗巴兹（Jason Robards）取代了奥茨，米克·贾格尔（Mick Jagger）饰演配角，拍摄工作终于开始了。六周后，罗巴兹患上阿米巴痢疾就回国了。不久，米克·贾格尔由于别的片约而中途退出。由于找不到合适人选来代替贾格尔，赫尔佐格只好临时改写剧本去除该角色。拍摄工作暂停了两个月，导演四处寻找合适的主演人选。尽管克劳斯·金斯基[Klaus Kinski，后来成为赫尔佐格的纪录片《我的魔鬼》（My Best Fiend）中的主人公]不是一个理想的选择——他无法展现片中那位陷于困境中的爱尔兰人的人格魅力和温暖感觉，赫尔佐格还是雇用了他，因为继续耽搁终将扼杀这部影片。

在挑选演员的过程中，命运似乎也插了一杠，候补演员们经常会因为扮演那些被别人拒绝的角色而一举成名。罗伯特·雷德福扮演的日舞小子的角色曾被马龙·白兰度、史蒂夫·麦奎因（Steve McQueen）和沃伦·比蒂接连拒绝。在很短的时间里，蒙哥马利·克里夫特（Montgomery Clift）拒绝了四个角色，实际上促成了四个电影明星的诞生，他们就是《日落大道》中的威廉·霍尔登（William Holden）、《伊甸园之东》（East of Eden）中的詹姆斯·迪恩（James Dean）、《回头是岸》（Somebody Up There Likes Me）中的保罗·纽曼和《码头风

[22] Billy Wilder, quoted in Tom Wood, *The Bright Side of Billy Wilder*, *Primarily* (New York：Doubleday, 1970), p.140.

图 10.11　无名演员
偶尔，一部影片会在演员完全不出名的情况下引起相当的关注。这个现象的一个极端例子就是《气泡》。这是导演索德伯格拍摄的独立影片，作为他对传统影片发行模式进行实验的一部分。影片用数码摄影机拍摄，成本不高，在马克·库班（Mark Cuban）的地标影院院线、收费有线电视的上映和 DVD 的销售几乎同步。它的"领衔主演"是影片外景地所在小镇的真实居民米丝蒂·威尔金斯（Misty Wilkins）、黛比·德伯莱纳（Debbie Doebereiner）和达斯廷·詹姆斯·阿什利（Dustin James Ashley），以前从未演过任何影片。

云》中的马龙·白兰度。吉恩·哈克曼受邀出演《普通人》中父亲的角色，本想答应下来，但因无法得到想要的报酬而作罢。影片《爵士春秋》最初安排理查德·德雷福斯扮演乔·吉登，但他担心达不到角色要求的舞蹈水平，而且他习惯和那些比鲍勃·福斯更容易让演员自由发挥的导演合作，因此角色就落入罗伊·沙伊德尔手中。

尽管张贴在电影院广告栏处的演员名字通常是决定影片票房能否成功的重要因素，有时也有例外的情况。《午夜快车》就是其中的一个。全剧没有任何著名的影星，而导演艾伦·帕克（Alan Parker）只导过一部影片，所以他的名字也并非家喻户晓。然而影片成功了，因为剧情的高度紧张和相对无名的演员的出色表演激起了观众的兴趣。同样，早在因拍摄《永不妥协》和《毒网》而成名之前，史蒂文·索德伯格曾带着一群无名演员执导了影片《性、谎言和录像带》。而成名之后，他又回到老路子，带着一群完全无名的剧组演员用数码摄影机拍摄了独立制作的故事片《气泡》（图 10.11）。

（二）扮演类型化角色的陷阱

扮演类型化角色（typecasting）将把演员限定在一个狭小的范围内，总是扮演几乎相同的角色。从两方面来看都会造成这样的结果。首先，电影制片厂在他们制作拍摄的每部影片中都投入了大量的资金。因此，他们自然想挑选曾经成功扮演过同类角色的演员，希望能重演之前成功的一幕。其次，如果一个演员重复饰演一个相似的角色两到三次，该演员体现在角色中的个性就会呈现出一定的神奇色彩，演员则会成为观众内心幻想的寄托（图10.12）。一旦如此，观众不仅希望而且要求这个角色被一遍遍地反复重演，而且其间只能有一些细微的变化。对影迷来说，任何其他大不同的表现都是背叛，对于那些已经与银幕上的虚构人物建立了一种非常私人化的关系的影迷来说，是一种个人侮辱。

若演员在早期扮演的某个角色过于深入人心，可能在以后的职业生涯中都会被指定扮演相似类型的角色，这是一个真实存在的危险。例如，茜茜·斯派

图10.12　扮演类型化角色
在为《太空牛仔》（*Space Cowboys*）中四名主要的"老年"角色挑选演员时，导演克林特·伊斯特伍德和选角指导费里斯·霍夫曼（Phyllis Huffman）显然充分利用了伊斯特伍德、汤米·李·琼斯（Tommy Lee Jones）、詹姆斯·加纳（James Garner）和唐纳德·萨瑟兰这四名演员各自在年轻时通过长期扮演的类型化角色塑造的广受欢迎的个性类型。

塞克在从影初期的银幕形象相当一致：年轻、单纯、聪慧、敏感但比较天真的小镇或乡村女孩。因为她在《矿工的女儿》（Coal Miner's Daughter）中扮演的洛莉塔·林恩（Loretta Lynn）是如此令人信服，以至于人们相信茜茜真的就是片中的人物，是真实生活中的普通人。但事实上，茜茜·斯派塞克是个极其多才多艺的女演员，能够扮演几乎任何角色。后来她因在《意外边缘》（In the Bedroom）中的成熟表演获奥斯卡提名，展示了她的才能。

在影片《战鼓轻敲》中，罗伯特·德尼罗塑造的佐治亚乡村男孩布鲁斯给人们留下了如此深刻的印象，以至于人们为他有这么重的佐治亚口音感到惋惜，以为他会被局限在需要这种特征的角色中。以注重揣摩细节出名的德尼罗当年曾经带着一个收录机去佐治亚州研究当地居民的说话方式，以便把握所扮演角色所说的方言。通过精心挑选角色，德尼罗彻底打破了角色定型的困境。他表明自己不仅能扮演不同类型的角色，而且能在心理上和体形上改变自己，展示所扮演的每个角色完全不同的个性。在《战鼓轻敲》中他扮演一个大联盟的二等接球手，患了霍奇金病。他扮演了一个具有脆弱特质的、处于巨人堆中的小个子。在《猎鹿人》中，他却扮演了一个高大而强壮、安静而又自信的领袖。在《愤怒的公牛》中，他在影片前后期对自己的形象进行了改变，一开始他扮演一个年纪轻轻、身材修长、体格匀称的斗牛士杰克·拉莫塔。后来，他使体重迅速增加了60磅，在影片结束时扮演中年的拉莫塔。他的转型是如此完美，饰演的角色形象改变得是如此彻底，我们几乎忘了这一事实——我们在三个角色中看到的是同一个演员。达斯汀·霍夫曼也具备这种少有的才能，他在《毕业生》《午夜牛郎》《杜丝先生》（Tootsie）、《雨人》（Rain Man）、《胜者为王》（Billy Bathgate）、《我爱哈克比》（I Love Huckabees）、《拜见岳父大人2》等影片中呈现的截然不同的人物形象就是例证。拉尔夫·费因斯在《辛德勒的名单》《益智游戏》（Quiz Show）、《英国病人》（The English Patient）、《蜘蛛梦魇》（Spider）、《不朽的园丁》（The Constant Gardener）和《伯爵夫人》（The White Countess）中的表现亦是如此（图10.13）。

许多演员为防止陷入扮演类型化角色的陷阱，谨慎地规划着他们的职业生涯，采取各种可能的措施来规避这种风险。和德尼罗一样，加里·布塞（Gary Busey）在饰演某些角色时大大改变了体重和外表。他如此表述自己的原则："我的想法是寻找能帮我从一部影片转到另一部影片时实现90度转变的角色。

图 10.13　变色龙似的演员

甚至在没有特殊化装处理的帮助下，拉尔夫·费因斯就从《辛德勒的名单》中残忍的纳粹军官阿蒙·戈德（Amon Goeth，左上图）摇身变成了《伯爵夫人》中温和的双目失明的美国外交官、后来的俱乐部经理托德·杰克逊［Todd Jackson，右上图，与娜塔莎·理查森（Natasha Richardson）在一起］。同样，奥斯卡奖得主安吉丽娜·朱莉（Angelina Jolie）从《史密斯夫妇》（*Mr. and Mrs. Smith*）中的性感、危险的间谍兼妻子（左下图，和布拉德·皮特在一起）成功地转变成《换子疑云》（*Changeling*）中冷峻而悲痛的母亲（右下图）。

我努力使自己在每个场景扮演的每个角色都具有某种新鲜、自然的感觉。"[23]

就挑选角色而言，过于英俊的男演员或出奇美丽的女演员都会有些不利之处，因为他们强大的吸引力在某种程度上会减少他们能饰演的角色的数量。演员保罗·纽曼在演艺生涯中期，说他挑选角色的自由度受到观众期盼的限制：

我认为在我刚刚进入电影业时，观众给我的实验余地更大一些……你若知道自己在影片中的形象改变会彻底地毁了整部影片，自

[23] Gary Busey, quoted in Thomas Wiener, "Carny: Bozo Meets Girl," *American Film* (March 1980), p.28.

图 10.14 普通人

一张相当普通的面孔后面隐藏着的非凡才能，让劳拉·琳妮［Laura Linney，右图，《野蛮人》（*Savages*）］和艾德·哈里斯［左图，《波洛克》（*Pollock*）］这样的演员在扮演角色时比那些更漂亮迷人的影星拥有更大的灵活性。

己在观众心目中的既定形象会抵制任何新的表演尝试，那么作为演员再怎么在影片中拓展自己都没有意义了，这太糟糕了。[24]

　　有少数一流演员可以被称为"普通人"，因为他们拥有普普通通的面孔。这些演员很少具备可以成为幻想对象或偶像的明星特征，但他们特有的平凡使他们在角色选择上具有很大的范围和灵活度。他们像变色龙一样，可以融入任何环境中，对于选择的任何角色都能扮演得令人信服且非常自然。吉恩·哈克曼、罗伯特·杜瓦尔、简·亚历山大（Jane Alexander）、本·金斯利和玛丽·斯汀伯根（Mary Steenburgen）等演员可能有更多种类的角色可以选择，仅仅因为他们不是已定型的光彩照人的好莱坞影星（图 10.14）。尽管他们都有自己独特的魅力，普通的外表使他们得以避免扮演类型化的角色。吉恩·哈克曼很少在公共场合被人认出，但他从不为此犯愁。他并不想成为一个明星："我喜欢被人看成一名演员。我想，这可能被当成一种托词。但我担心一旦成了明星，就会无法接触那些我最擅长扮演的普通人。"[25]

[24] Paul Newman, quoted in Crist, p.64.

[25] Gene Hackman, quoted in Robert Ward, "I'm Not a Movie Star; I'm an Actor!" *American Film* (March 1983), p.42.

(三）配角演员

挑选演员的过程并非截止于确定扮演主角的明星演员。在任何影片中配角演员几乎都与主要演员同等重要。尽管配角演员可能不像大牌明星那样具有票房号召力，与主要演员相比，他们在每部影片中更具不可替代性。例如，影片《马耳他之鹰》最初选中了乔治·拉夫特（George Raft）来扮演萨姆·斯佩德（Sam Spade），观众很容易想象出他扮演这个角色的模样。但除了彼得·洛以外还有谁能扮演乔尔·开罗（Joel Cairo）这个有怪癖的角色？

配角演员所做的就是如此——辅助主要角色。他们与主要演员演对手戏，做他们的朋友、对手、雇主、雇员、领导，甚至是衬角（与他们形成对比的人物，用于清楚地定义主要人物的个性）。配角演员使明星们发出更耀眼、更清晰、更明亮的光芒，为他们提供了一个恰当的平台，有助于全方位地呈现主要人物的性格特征，并轮廓鲜明地凸显出最重要的方面。

但配角演员所做的远不止于此。有时他们塑造的人物本身就很出色。尽管他们的光芒不如主要演员那么耀眼，他们仍和明星演员们一起（也经常在没有明星时）在影片中创造出一些最令人难忘的片段。让我们回忆一下影片《邦妮和克莱德》中的吉恩·哈克曼、埃斯特尔·帕森斯、德博·泰勒、吉恩·怀尔德（Gene Wilder）、迈克尔·波拉德，《乱世佳人》中的海蒂·麦克丹尼尔（Hattie McDaniel）和巴特弗莱·麦昆（Butterfly McQueen），《史密斯先生到华盛顿》和《关山飞渡》（*Stagecoach*）中的托马斯·米切尔（Thomas Mitchell），《奇爱博士》中的斯特林·海登（Sterling Hayden）和斯利姆·佩金斯（Slim Pickens），《最后一场电影》中的本·约翰逊（Ben Johnson），《大地惊雷》《虎豹小霸王》《铁窗喋血》（*Cool Hand Luke*）中的斯特罗瑟·马丁（Strother Martin），瑟尔玛·瑞特（Thelma Ritter）参演的任何电影，《第五屠宰场》（*Slaughterhouse Five*）和《银线号大血案》（*Silver Streak*）中的露西尔·本森（Lucille Benson），《大力水手》（*Popeye*）和《告别昨日》中的保罗·杜利 [Paul Dooley，分别饰演温皮（Wimpy）和父亲]，《银线号大血案》《闪灵》《飞越疯人院》中的斯加特曼·克罗索斯（Scatman Crothers），《爱到最高点》（*Everybody's All-American*）、《午夜惊情》（*Sea of Love*）、《直到永远》《抚养亚利桑那》及《谋杀绿脚趾》（*The Big Lebowski*）中的约翰·古德曼（John Goodman），《创业先

图 10.15 配角演员

在与扮演主角的明星或其他配角演员合作的过程中,配角演员能帮助刻画主要人物最重要的特征,在这个过程中也可以创造出某些最令人难忘的电影画面。图中所示为影片《失踪宝贝》(Gone Baby Gone)中艾米·瑞安(Amy Ryan)所扮演的不负责任的母亲(下图)和影片《荒野生存》中的哈尔·霍尔布鲁克〔Hal Holbrook,扮演埃米尔·赫希(Emile Hirsch)的祖父,上图〕。〔这两部优秀影片的导演碰巧也都是著名演员,分别是本·阿弗莱克(Ben Affleck)和西恩·潘。〕

锋》(Tucker)、《罪与错》(Crimes and Misdemeanors)、《埃德·伍德》(Ed Wood)中的马丁·兰道(Martin Landau),以及《冰血暴》和其他多部独立电影中的史蒂夫·布西密(Steve Buscemi)。这些精彩的表演充分说明了配角演员对任意一部影片的总体制作水平的重要贡献(图10.15)。

可能除了麦考利·卡尔金(Macaulay Culkin)、海利·乔·奥斯蒙(Haley Joel Osment)和达科塔·范宁外,现代电影很少出现秀兰·邓波儿(Shirley Temple)、朱迪·加兰或米基·鲁尼(Mickey Rooney)这样耀眼的童星。但儿童演员作为配角仍然发挥了重要作用,还经常夺去主要演员的光芒。绝大多数儿童演员似乎有一种展现自然和真诚的天赋,而这一点在电影表演中十分重要。儿童演员在《再见爱丽斯》(Alice doesn't Live Here Anymore)、《纸月亮》(Paper Moon)、《外星人》《西雅图未眠夜》《黑神驹》(The Black Stallion)、《目击者》《天堂电影院》《阿甘正传》《钢琴课》《甜心先生》(Jerry Maguire)、《第六感》《小孤星》(Ponette)、《屠夫男孩》《世界之战》等影片中的精彩表演,显示了精心挑选演员可以达到的影片质量(图10.16)。

第十章 表 演 355

图 10.16 温柔的年代

M. 奈特·沙马兰（M. Night Shyamalan）执导的影片《第六感》的巨大成功很大一部分应归功于小演员海利·乔·奥斯蒙（在上图中和联合主演的明星布鲁斯·威利斯在一起）。在马克·赫尔曼（Mark Herman）描述纳粹时期的影片《穿条纹睡衣的男孩》（*The Boy in the Striped Pajamas*，下图）中，集中营军官的儿子［阿萨·巴特菲尔德（Asa Butterfield）饰］和监狱小囚犯［杰克·塞隆（Jack Scanlon）饰］建立了非同寻常但可信的友谊。

（四）特殊选角的挑战

当影片必须讲述一个人物多年的生活历程时，就存在一个不同寻常的选角问题。如果影片只讲述两个时期的故事——例如青年时期和老年时期，选角指导就可以很轻松地雇用两个不同的演员。在《泰坦尼克号》中年轻时由凯特·温斯莱特饰演的主角，年老时则由格洛丽亚·斯图尔特（Gloria Stuart）饰演。几个突出的例子可以表明这个策略效果很好。在《美国往事》中，斯科特·舒兹曼（Scott Schutzman）天衣无缝地变成了罗伯特·德尼罗，詹妮弗·康纳利（Jennifer Connelly）令人信服地变成了伊丽莎白·麦戈文（Elizabeth McGovern），鲁斯蒂·雅各布斯（Rusty Jacobs）随着年龄的增长顺利地变成了詹姆斯·伍兹（James Woods）。对大多数观众来说，《天堂电影院》中的人物托托的转变不怎么让人信服。托托从一个淘气的小男孩（萨尔瓦多·卡西欧饰）变成了一个英俊的少年和青年[马里奥·莱奥纳迪（Mario Leonardi）饰]，最后变成一个自信而老于世故的中年电影导演[现实生活中的导演雅克·贝汉（Jacques Perrin）饰]。在这部影片中，各个演员的五官、轮廓、牙齿、头发和肤色等特征都不太相配。然而，在另一部广受关注的影片，索德伯格的《英国佬》（*The Limey*, 1999）中，不同年龄段的匹配堪称完美，年老的演员特伦斯·斯坦普真实地饰演了片中角色年轻时的形象。导演将他在 1967 年年轻时出演的《可怜的母牛》（*Poor Cow*）中的几个简短的镜头与 1999 年拍的《英国佬》镜头剪辑在一起，从而让他自己扮演了年轻时的角色。（具有讽刺意味的是，附在影片 DVD 版的评论中，索德伯格说这是他唯一能用的一个斯坦普"年轻时"的表演片段，因为这个演员早期扮演的所有其他角色在长相或举止方面往往很怪异，不是这方面就是那方面不符合要求）。

通常，当人物的变化发生在成年后，导演会选择使用化装技术来弥补，正如朗·霍华德（Ron Howard）在《美丽心灵》（*A Beautiful Mind*）中使用的方法，在影片中，纳什夫妇[拉塞尔·克罗和詹妮弗·康纳利饰]从青年时代一直携手到老。在《携手人生》（*Iris*，图 10.17）中，导演理查德·艾尔（Richard Eyre）需要描写著名英国小说家艾莉丝·默多克（Iris Murdoch）从早年的写作生涯一直到患阿尔茨海默症去世为止的生活经历。所以他挑选了两位演技精湛的演员：凯特·温斯莱特（又一次出演双人角色中的一个）和茱迪·丹奇。尽

图 10.17 长大

为在影片中逐渐成熟的角色挑选年轻时的扮演者时，通常都需特别小心。这组插图体现了理查德·艾尔在影片《携手人生》中的英明选择，分别用凯特·温斯莱特（左图）和朱迪·丹奇（右图）扮演青年和晚年的英国小说家艾莉丝·默多克。

管她们从未同时拍摄，然而通过各自的研究揣摩和敏锐的直觉，她们出色地共同塑造了同一人物的两个形象。导演斯蒂芬·戴德利在《时时刻刻》中试图用同样的方式处理劳拉这个人物。由朱丽安·摩尔（Julianne Moore）扮演的劳拉，从一个年轻的妻子和母亲渐渐变成了一个老妇人。起初，在给摩尔拍摄完早期的长段场景后，他改用一个老得多的女演员来接着扮演老年阶段的劳拉，拍摄一个非常具有戏剧表现力的镜头。然而，当影片基本拍摄完成，戴德利仔细观看了影片效果之后，最终还是认为只有摩尔，经过化装和易容成老年形象，才能准确把握这个需要在影片中性格特征保持连续性的人物的神韵。他启用摩尔重新拍摄了这段后期镜头。

（五）临时演员和小角色

挑选临时演员是另一个需要重点考虑的环节，因为临时演员经常需要出演一些非常重要的场景。如果他们不能做出恰当的反应，或者如果他们的面部不能呈现出与相关场景相符的表情，该场景效果就会被破坏。在某种意义上，临时演员是有自身独立性的演员，而不仅仅作为影片故事的背景而存在。出于这个原因，制片厂雇用选角导演去招聘临时演员来满足影片需要。通常，这个工作在实际拍摄地完成。负责挑选临时演员的导演比剧组提前到达外景地，花费大量的时间寻找具有适合剧情的面孔、背景和性格的临时演员。

乔迪·汉默（Jody Hummer），1984年梅尔·吉布森主演的影片《大河》的外景地选角导演，需要为影片寻找两组不同的临时演员。一组由农民构成，他们将聚集在一个被迫拍卖农场的拍卖会上。这一场景中的许多临时农民演员都曾经历过这种拍卖会，因而表现出巨大的悲痛甚至落泪，他们的真挚在银幕上展露无遗。第二组临时演员将扮演一群流浪汉，被影片中的恶棍雇用，去破坏保护沿岸农场免受洪灾的堤坝。为了找人扮演这些流浪汉，汉默征集了一群长相粗野的无业游民，他们看上去很绝望，愿意接受任何工作。

在挑选临时演员时，每一张面孔都必须合适，符合我们事先形成的想法，如农民应该长什么样，卡车司机应该什么样，流浪汉看上去又该是什么样。每个临时演员必须符合某一类型，但他的模样又应该与这群人中的其他人不同。这样，这一特殊群体的典型人物形象就产生了（图10.18）。

挑选临时演员并不总是基于外表，因为他们扮演的角色可能需要某种特殊的技艺。即使在银幕上亮相时间非常短，他们也必须自然、不忸怩作态、令人满意地完成所分配的任务。鲍勃·福斯要求自己拍摄的影片镜头绝对符合真实。如果一个场景需要服务员端茶送水，他会用真正的服务员而不是演员，因为他

图10.18　临时演员
如图所示，在影片《电影人生》（*The Majestic*）中，导演弗兰克·德拉邦特（Frank Darabont）挑选了众多不同长相的临时演员来衬托主演金·凯瑞、马丁·兰道、劳瑞·侯登（Laurie Holden）和戴维·奥格登·施蒂尔斯（David Ogden Stiers）。

们知道怎样正确地将玻璃杯放在桌上。影片《在云端》（*Up in the Air*）讲述了乔治·克鲁尼饰演的一位公司裁员专家所经历的人生故事。为了拍摄影片开头几个场景，富有经验的选角导演明迪·马林（Mindy Marin）协助导演贾森·雷特曼拿着摄影机，寻找并采访了一些在现实生活中刚刚丢失饭碗、情绪还比较脆弱的男男女女。

一部影片实际上是一系列的简短时刻，通过剪辑串联成一个整体。因此，伟大的影片是那些包含尽可能多精彩时刻的影片，在很多情况下，这些精彩瞬间不是由明星而是由配角演员或临时演员创造的。如果我们过于沉浸在明星的表演中，而完全没有意识到配角演员、龙套演员和临时演员呈现的内涵丰富的表演，我们就会失去电影体验的一个重要组成部分。例如，在泽菲雷里的《驯悍记》中，银幕上充满了各种迷人的面孔，从主要的配角演员到一闪而过的群众演员。在一部演员经过精心挑选的影片中，不存在什么薄弱环节。每一个演员都对影片效果发挥重要的作用，不管他/她在银幕上出现 5 秒钟、5 分钟，还是 2 小时。

八、演员的创造性贡献

据说，阿尔弗雷德·希区柯克认为，应该像对牲口一样对待演员，而且他拍摄电影时对每个镜头都有完整、详细的计划。其他导演，如伊利亚·卡赞则将演员视为影片制作过程中的合作者。卡赞讲述了拍摄影片《码头风云》中的著名情节"我本可以成为一个上进的人"时的一些拍摄花絮，充分体现了他的这种态度（图 10.19）：

> 那个场景中最重要的因素是白兰度，当然在整部影片中都是如此。我觉得，他的表演的不同寻常之处在于，他的硬汉外形和极其细心而温柔的行为构成的对比。当他的兄弟拔出手枪强迫他做坏事时，又会有哪个演员，会将手放在枪上像抚摸一般温柔地将它推开？还有谁会用充满爱和忧伤、显示极度痛苦的责备语气说出"噢，查理！"？我没有指导这些，马龙给我示范了这个场景应该怎么表演，正如他经常做的一样。我的指导可达不到这样的表演水平。[26]

[26] Kazan, p.525.

图 10.19　赞扬演员
导演伊利亚·卡赞曾称赞马龙·白兰度在《码头风云》这个令人难忘的镜头中的自我指导［图中另一人为罗德·斯泰格尔（Rod Steiger）］。

现代电影越来越倾向于让演员发挥重要作用，让他们决定所扮演角色的个性特征，并允许他们深度参与整个创作过程。在《暴风雨》（*The Tempest*）中指导苏珊·萨兰登（Susan Sarandon）后，导演保罗·马祖斯基（Paul Mazursky）高度评价她作为合作者的作用："在拍摄《暴风雨》时，苏珊使人物比我原先所写的更丰富、更具多面性。她有很多很好的意见，由于她的建议，我对剧本进行了许多修改。苏珊经常跟我说，'这里有点不对；我确实认为这是老掉牙的做法'。通常她是对的。"萨兰登欣赏和导演之间这种轻松的、相互切磋的关系，喜欢出演那些"你可以表达任何想法"的影片。她说："我想我没有拍摄过一部自己不参与剧本修改的影片，除了《满城风雨》（*The Front Page*）以外。导演比利·怀尔德对影片有一套非常古怪的观念，要求做到逐字逐句与剧本保持一致。"[27]

[27]　Paul Mazursky, quoted in Stephen Farber, "Who Is She This Time?" *American Film*（May 1983），pp.32—33.

达斯汀·霍夫曼因对《毕业生》中人物的形象塑造做了几个重要改进而受到导演迈克·尼科尔斯的肯定。他相信演员和导演之间应该是一种真正的合作关系，而不是传统上想象的那种情形——一个被认为"稳重而客观"的导演简单地"控制"着一个"神经质的、过于强调自我意识"的演员。霍夫曼作了如下解释：

> 我认为一些导演的思想有些闭塞，没有意识到演员能够发挥的作用……演员也能像导演一样考虑"整体"，而且经常这么做。我们当然关心自己的角色，但我们也对整部影片负有责任，我认为我们中的多数人并没有忽视这种责任。[28]

霍夫曼与导演西德尼·波拉克（Sydney Pollack）关于影片《杜丝先生》的矛盾详细地记录在有关档案中。在与波拉克争夺《杜丝先生》的最终控制权时，构思了影片剧情并想付诸拍摄的霍夫曼最终和导演达成妥协：波拉克拥有影片的最终剪辑权；但霍夫曼保留剧本授权与挑选演员的权利，进入剪辑室观看影片剪辑的权利，以及在确定最终版前表示异议、提出修改方案的权利。

女演员艾玛·汤普森（因《霍华德庄园》中的表演而获奥斯卡最佳女主角奖）为改编自小说《理智与情感》的同名影片撰写了剧本，并因此获奥斯卡最佳编剧奖，但很显然，这个因素并没有使她在主演李安导演的这部影片时更轻松一些。在与剧本一起出版的制片日记中，汤普森让读者充分感受到一个处于拍戏过程中的演员（即使她是一个明星）日复一日必须面对的压力。当拍摄接近尾声，她需要拍摄一个要求很苛刻的感情戏，她记录下了对整个过程的内心感受。

> 这场戏很有意思但又有难度——让我把埃莉诺[Elinor，她扮演的角色]的情感爆发控制在适当的程度。这种控制程度完全依赖李安——我无法完全从中摆脱出来。到目前为止很满意，希望我今天下午能再次成功。几乎吃不下任何东西，胃像打了结。当然，我们多数情况下不按顺序拍摄——因此我在上一场景中已经演了感情失去控制

[28] Dustin Hoffman, "Dialogue on Film," *American Film* (April 1983), p.27.

的戏，我试图表现得越不由自主越好。那是一个腹腔横膈膜左右一切的例子。我记得父亲去世后不久我上银行去处理他的文件。我感觉出奇的平静，坐在办公室里与经理谈话。突然，我的横膈膜开始抽动，我不由自主地开始哭泣。回家路上，我的肩膀在不停地抽动，我边走边想：这很奇怪，因为我无法停止，根本无法控制它。以前或以后从来没有发生过这种情况，似乎情感与真实想法没有直接联系。那就是在上个场景中——当埃莉诺发现爱德华［她爱的男人］并没有［像她原来想象的那样］结婚时——我想再次呈现的效果。而现在这场戏中更多的是愤怒——一种我一直觉得很难表达的情感。这是一种无名之火，很难模拟，来得很突然。埃莉诺对玛丽安娜［Mariane，她的妹妹］感到很愤怒，但她又很痛恨这种愤怒的感觉，不知道该怎么做。就像看到有人想把精灵塞进瓶子里一样。到头来我用了几种不同的方法表演，以便剪辑时李安有充分的选择。他也不知道什么样的情绪合适，直到他把它们放在前后情节的拍摄效果中进行观察比较。这在拍电影时的确是个麻烦——有时你不知道如何给情感定位，唯一安全的方法是提供尽可能多的选择。[29]

也许演员对影片总体执导过程施加影响的最极端的例子是乔恩·沃伊特（Jon Voight）对影片《荣归》提出的创作建议。经过两天的拍摄，导演哈尔·阿什比（Hal Ashby）意识到了沃伊特对他所饰演的角色产生的巨大影响，就扔掉了原先的剧本。从那一刻起，他们一边写剧本一边拍摄。阿什比描述了整个过程：

> 拍摄的头一天晚上，我会和演员们谈话……这都是由乔恩扮演的剧中人物引领着——我扔掉了原先的剧本，因为他就在这儿。那个人物遭到了无数人的反对——几乎每个人，包括简·方达，都要求乔恩演得更有男子汉气概些。

所有这些创造性的建议都来自演员乔恩·沃伊特。为了让他参加剧组，阿什比

[29] Emma Thompson, *The "Sense and Sensibility" Screenplay & Diaries: Bringing Jane Austen's Novel to Film* (NewYork: Newmarket Press, 1995), pp.266—267.

不得不与联美公司进行斗争。当阿什比告诉制片人迈克·麦达沃伊（Mike Medavoy）希望沃伊特加入演员阵容时，他断然拒绝："不可能。绝对不可能。他没有男性魅力。"然后他搬出"一大堆的理由说明为什么不选乔恩扮演这个角色"。[30] 最终沃伊特凭借这个角色荣膺奥斯卡最佳男主角奖。

九、对演员的主观反应

我们对演员的反应是非常主观和个人化的，我们的观点也经常会和朋友或我们喜爱的评论家的观点完全相反。评论家们对演员表演的个人反应也截然不同。人们对于演员梅丽尔·斯特里普也有各种不同的反应，梅丽尔自己总结了一下这个问题：

> 一年一次，我会跟随影片去各地宣传，听取人们的意见，或阅读人们的来信，它们告诉我人们对我的看法。这是个惊人的发现。我有太多的习惯性动作……或没有足够多的习惯性动作……无法成为一个真正的电影明星。有人说，我没有在角色中体现出足够多的我自己的个性。[31]

那些认为她有太多特殊习惯的人很显然将它们视为表演手法或技巧，是为了让观众意识到她是在表演。其他人则将她的特殊习惯（神经性面肌抽搐）看成人物很自然的一部分，并把她视为所饰演人物的人格特征的完美化身。或许斯特里普的表演风格是否有效只是演员选择方面的事情。她的特殊习惯似乎很适合影片《碧玉惊魂夜》——影片的观众一直怀疑她是凶手。面部的神经性抽搐使我们怀疑她所饰演的剧中人物是在演戏，因为她试图欺骗罗伊·沙伊德尔（在剧中扮演一个精神病专家）。但《时代》周刊影评人理查德·什克尔（Richard Schickel）也曾对她在影片《西尔克伍德》（*Silkwood*）中的演技表示反对：

[30] Hal Ashby, quoted in "*Dialogue on Film*," *American Film* (May 1980), p.55.
[31] Meryl Streep, quoted in Richard Schickel, "A Tissue of Implications," *Time* (December 19, 1983), p.73.

图 10.20　明星展现了什么?

绝大多数电影明星在银幕上都会不断地流露出他们个性的基本特点。甚至在那些尝试改变这些明星一贯形象的影片中,这条定理依然有效。例如丹泽尔·华盛顿(Danzel Washington)在《美国黑帮》(American Gangster)中饰演大毒枭就是如此。

图 10.21　特殊的个性

如图所示为蒙哥马利·克里夫特在约翰·休斯顿导演的影片《乱点鸳鸯谱》(The Misfits)中和玛丽莲·梦露在一起。克里夫特给人一种不同寻常的脆弱感,"对可怕的痛苦有一种几乎像受虐狂般的感受"。

> 她是个擅长表现精心策划的效果的演员,适合扮演内秀而聪明的女性。但要演绎这样一个角色……为了显示对地方当权者的鄙视,她向他们快速显露了一下赤裸的胸脯——她立刻显得不自然、缩手缩脚。[32]

尽管有些演员看起来创造了各种不同的银幕形象,绝大多数明星仍有一些基本的形象,某种深层的个性特征会出现在银幕上他们扮演的每个角色中(图10.20)。这些就是基本特征,无法改变,而聪明的角色安排不会要求这类演员抛开他/她基本的个性特点。导演西德尼·吕梅在讨论蒙哥马利·克里夫特的特殊个性时作了如下评述(图10.21):

[32]　Schickel.

蒙蒂（蒙哥马利的昵称）作为一名演员——当然他是最伟大的演员之一——有个与常人很不一样、与表演才华没什么关系的特点。他身上有一种脆弱的特性，一种易受伤害的个性，对可怕的痛苦有一种几乎像受虐狂般的感受。你若把他放在那些不需要这种特质的场合，那你就太愚蠢了。[33]

自测问题：分析表演

1. 你觉得哪些角色的演员选择是正确的？哪些角色的演员选择不好？为什么？
2. 演员的身体特征、面部特征和音质与他们将要塑造的人物形象是否符合？
3. 如果演员的表演不令人信服，是因为选角不当，还是因为他的表演不能胜任角色？
 a. 如果问题在于选角不当，若由你执导影片，你会选谁扮演这个角色？
 b. 如果演员不能胜任角色，他/她失败的主要原因是什么？
4. 扮演主要角色的演员需要进行什么类型的表演，动作型表演还是戏剧型表演？演员是否适合角色要求的表演类型？如果不是，为什么？他们的缺点和不足在哪里表现得最明显？如果很适合，他们特殊的表演类型在哪个场景最明显？
5. 根据你对他们过去表演的理解，将演员分为主要的三类：角色再现型演员，阐释型演员或本色型演员。
6. 根据每个领衔主演的情况分别考虑以下问题。
 a. 演员是否更多地依赖他/她的个人魅力，或试图成为片中的人物？
 b. 在人物刻画中演员是否自始至终都真实可信，还是不时地脱离人物？
 c. 如果演员的表演不自然，是因为他/她过于夸张或呆板、机械吗？这种不自然是在演员念诵台词时，还是在表演身体动作时更明显？
7. 在哪个具体的场景中演员的表演尤其富有表现力或没什么表现力？为什么？
8. 在哪些场景中，演员的面部表情用于脸部特写镜头中？哪些脸部特写镜头效果特别好？
9. 配角演员阵容是否强大？每个配角发挥了什么作用？每个配角如何帮助明星表现出个性的不同方面？配角演员是否创造了令人难忘的瞬间，或者抢了主角的镜头？如果是，出现在影片的什么位置？

[33] Sidney Lumet, quoted in with Ross Firestone, "*Sidney Lumet-On the Director,*" in *Movie People: At Work in the Business of Film* (New York: Lancer Books, 1973), p.58.

10. 小角色和临时演员在影片中发挥了什么作用？他们的脸型和身材是否经过精心挑选，以符合我们预先设想的形象？他们是否自信、自然地完成了他们的"工作任务"——如果有的话？

学习影片列表

《亚当的肋骨》（*Adam's Rib*，1949）
《非洲女王号》（*The African Queen*，1951）
《又一年》（*Another Year*，2010）
《雄霸天下》（*Becket*，1964）
《断背山》（*Brokeback Mountain*，2005）
《卡波特》（*Capote*，2005）
《卡洛斯》（*Carlos*，2010）
《撞车》（*Crash*，2005）
《疯狂的心》（*Crazy Heart*，2009）
《为戴茜小姐开车》（*Driving Miss Daisy*，1989）
《美食、祈祷和恋爱》（*Eat Pray Love*，2010）
《象人》（*The Elephant Man*，1980）
《冰血暴》（*Fargo*，1996）
《自己的葬礼》（*Get Low*，2009）
《愤怒的葡萄》（*The Grapes of Wrath*，1940）
《霹雳上校》（*The Great Santini*，1979）
《无耻混蛋》（*Inglourious Basterds*，2009）
《孩子们都很好》（*The Kids Are All Right*，2010）
《国王的演讲》（*The King's Speech*，2010）
《大路》（*La Strada*，1954）
《玫瑰人生》（*La Vie en Rose*，2007）
《信使》（*The Messenger*，2009）
《午夜牛郎》（*Midnight Cowboy*，1969）
《百万宝贝》（*Million Dollar Baby*，2004）
《摩登时代》（*Modern Times*，1936）
《我的左脚》（*My Left Foot*，1989）
《码头风云》（*On the Waterfront*，1954）
《钢琴家》（*The Pianist*，2002）
《钢琴课》（*The Piano*，1993）

《愤怒的公牛》(*Raging Bull*, 1980)

《雨人》(*Rain Man*, 1988)

《朗读者》(*The Reader*, 2008)

《烽火赤焰万里情》(*RED*, 2010)

《辛德勒的名单》(*Schindler's List*, 1993)

《理智与情感》(*Sense and Sensibility*, 1995)

《社交网络》(*The Social Network*, 2010)

《欲望号街车》(*A Streetcar Named Desire*, 1951)

《出租车司机》(*Taxi Driver*, 1976)

《血色将至》(*There Will Be Blood*, 2007)

《邦蒂富尔之行》(*The Trip to Bountiful*, 1985)

《冬天的骨头》(*Winter's Bone*, 2010)

无声电影表演

《一个国家的诞生》(*The Birth of A Nation*, 1915)

《凋谢的花朵》(*Broken Blossoms*, 1919)

《城市之光》(*City Lights*, 1931)

《将军号》(*The General*, 1926)

《淘金记》(*The Gold Rush*, 1925)

《火车大劫案》(*The Great Train Robbery*, 1903)

《贪婪》(*Greed*, 1924)

《党同伐异》(*Intolerance*, 1916)

《最后一笑》(*The Last Laugh*, 1924,德国)

《摩登时代》(*Modern Times*, 1936)

《拿破仑》(*Napoleon*, 1927,法国)

《诺斯费拉图》(*Nosferatu*, 1922,德国)

《战舰波将金号》(*Potemkin*, 1925,俄罗斯)

《最后安全》(*Safety Last*, 1923)

《福尔摩斯二世》(*Sherlock, Jr.*, 1924)

《日出》(*Sunrise*, 1927)

《风月》(*The Temptress*, 1926)

第十一章　导演风格

《隔离岛》(*Shutter Island*)

> 实际上,导演在银幕上展现的一切都是有启示性的。难道我们不是通过他们拍摄的电影了解了约翰·福特、希区柯克,或者霍华德·霍克斯吗?如果我在银幕上呈现人物形象,这必然也会反映出我自己……我清楚自己的作品要表达什么,但是我并不喜欢用文字来表述。
>
> ——西德尼·吕梅,导演

著名导演彼得·博格丹诺维奇曾执导过《最后一场电影》《爱的大追踪》(What's Up, Doc?)、《纸月亮》《面具》(Mask)等影片，并撰写了多部剖析电影及其创作者的专著，在其访谈著作《究竟是谁干的》(Who the Devil Made It)的开始，试图定义导演在电影制作过程中扮演的角色：

> 1915年，有人征求威尔逊总统对（电影先驱D. W.）格里菲斯的新片《一个国家的诞生》——这是第一部在白宫放映的电影——的看法，据史料记载，总统说："它就像用光来书写历史。"这个描述尤为恰当，原因不止一个：光不仅拥有巨大的表现力，而且它也是很偶然的。有一次我向奥逊·威尔斯复述约翰·福特导演关于"电影中绝大多数美好事物"都是"偶然"发生的论述，奥逊立刻跳了起来，"是的！"他说，"你几乎可以说导演就是指挥偶然事件的人"。[1]

威尔斯的"几乎"在这里非常重要，因为他也清楚意识到，导演若想充分使用这些"偶然事件"，他/她也需要足够多的好帮手。导演西德尼·吕梅，在《制作电影》(Making Movies)一书中，对其中的智慧作了举例说明：

> 在我第二部影片《战国春秋》(Stage Struck)中，亨利·方达和克里斯托弗·普卢默之间有一场戏发生在中央公园……在吃午饭时，天开始下起雪来。我们回来时，公园已经覆盖了白色。雪景是如此的美丽，我想全部重拍这场戏。摄影师弗朗兹·普兰纳（Franz Planner）说，这不可能，因为在四点钟前天就会变黑。我迅速地重新布置了这个场面，让普卢默（Plummer）换一个角度登场，以便我能看到被雪覆盖的公园；然后我让他们在长椅上，拍摄了一个主镜头和两个特写镜头。拍到最后一个镜头时，镜头光圈开得很大，但我们总算拍到了全部想要的画面。因为演员已经就位，剧组人员也知道正在做什么事，我们只是因为天气变动而做出某些调整，想把这场戏拍得更好。有备而来让我们能够抓住一直期待的"幸运的偶然"。[2]

[1] Peter Bogdanovich, *Who the Devil Made It* (New York: Knopf, 1997), pp.40—41.

[2] Sidney Lumet, *Making Movies* (New York: Knopf, 1995), pp.26—27.

一部电影常常是多方合作的结果,许多艺术家和技术人员共同在影片众多不同的要素上进行创造性的互动,所有这些要素为最终影片完成发挥各自的作用。因为电影制作在技术和物质上的复杂性,而且涉及大量人员,因此任何单一的个人风格的提法都似乎有些误导。但是,一般来说,导演在其中充当整合力量,并且做出大多数的创造性决定,所以将电影风格等同于导演风格或许是恰当的。

不同导演之间的实际控制范围差别非常大。一个极端情况就是,导演基本上只是某个大制片厂的雇佣工。制片厂买下一个故事或一个想法,雇用一名编剧把它改编为电影语言,然后将这个剧本分配给某个导演,该导演则多少有些机械地监督影片的拍摄。另外一种极端,则是**作者导演**(auteur),或者说,是电影的作者。作者导演是完全的电影制作者。他/她构思故事的思想,撰写脚本或电影剧本,然后仔细地监督电影制作过程的每个步骤,从选择演员,寻找合适的布景,直到完成最终剪辑。瑞典导演英格玛·伯格曼和美国导演奥逊·威尔斯被很多人视为最彻底的作者导演。在当代的导演中,昆汀·塔伦蒂诺或许有这个资格被称为作者导演,他给20世纪末21世纪初的美国电影的很多方面带来了巨大冲击。众所周知,昆汀从一个知识丰富的录像带租赁店的伙计开始了他的电影生涯,到目前为止,他制作的电影作品不算太多[包括《落水狗》《低俗小说》《杰基·布朗》(*Jackie Brown*)和《无耻混蛋》],但这些电影极好地展示了他作为编剧、演员、导演、制片人的惊人才华,他甚至还是职业规划师(尤以让约翰·特拉沃尔塔在其职业生涯后期再度走红而著名)。

大多数导演介于两个极端之间,因为制片厂介入或控制的程度以及导演对其他创作人员的依赖性可能会很不一样。然而,不考虑实际的控制程度,导演最有机会将他的个人艺术设想、哲学、技巧和观点输入影片中,形成一个整体,由此塑造并最终决定影片的风格。因此,在分析或评价一个导演的风格时,我们假设,对于构成最终影片的众多复杂要素,导演至少对其中的大部分实现了美学控制(图11.1)。

要对任何导演的风格做出有效的评价,必须仔细研究至少三部他/她执导的电影,而且应当专注于这些作品中能将他/她个人和其他导演分开的那些特质。对于那些在形成某种足够稳定的、可以称之为风格的特质之前,经过了很长一段时间的实验演变过程的导演,则有必要研究六部或更多的影片才能准确描述其导演风格的特征。

图 11.1　无台词的完美场景的代价

在影片《城市之光》的这个场景中（左图），盲卖花女相信这个流浪者是名大亨，他用身上仅剩的硬币买了她的花，并让她不要找零钱了。导演兼演员的查理·卓别林的困难在于如何让观众明白为什么盲女孩认定这个流浪汉是个有钱人。他最终找到了解决方法，他让流浪汉穿过车流拥堵的街道，穿过停在路沿的豪华轿车后门，而后走上人行道。这个盲女孩听到沉重的关车门的声音，认定那个"富翁"是从一辆很昂贵的车里出来的。为了完全达到他想要的效果，卓别林为这场戏拍摄了 342 个镜次。另一位伟大的默片喜剧大师巴斯特·基顿则与卓别林不同（右图），他对获得表演和导演的双重荣耀似乎并没什么兴趣，虽然他的名字也曾作为导演出现在《将军号》（1927）、《福尔摩斯二世》（1924）等伟大的作品之中，但很多基本上由他执导的电影［包括同在 1928 年拍摄的两部《船长二世》和《摄影师》（*The Cameraman*）］在公开发行时都将导演头衔归于他人。

一、风格的概念

导演的风格就是导演通过电影语言表达其个性的方式。导演风格几乎体现在导演做出的每一个决定中。每个要素或要素组合都揭示出独特的、富于创造性的导演个性，通过其智慧、感性以及想象力，描绘、塑造和遴选制作出一部影片。如果我们假定所有的导演都力求与观众进行明白无误的沟通，那么我们可以进一步地认为，导演们试图操纵我们的反应，使之与他们的反应一致，以便让我们理解他们的想法。因此，在影片制作过程中，导演所做的几乎每件事都是其风格的一部分，因为几乎在每一个决定中，他们都在以某种微妙的方式来阐释和评价动作情节，展现自己的观点，并为影片注入难以抹去的个人印记。

在单独审视影片中反映电影风格特征的诸多要素之前,有必要先把影片作为一个整体进行观察。在这一总体性分析中,我们可以考虑一下影片是否是

智性、理性的	或者	情绪化、感性的
平静、安宁的	或者	快速、激动人心的
精致、画面流畅的	或者	粗犷、剪接粗粝的
冷静、客观的	或者	热情、主观的
平庸、陈腐的	或者	新鲜、原创的
结构紧凑、直接且简明扼要	或者	结构松散、杂乱无章
真实、符合现实的	或者	浪漫、理想化的
简单、直截了当的	或者	复杂、迂回曲折的
沉重、严肃、悲剧性、厚重的	或者	明快、喜剧性、幽默的
有节制、低调的	或者	过于夸张的
乐观、充满希望的	或者	苦涩、愤世嫉俗的
符合逻辑、有秩序的	或者	非理性、混乱的

对上述特征的准确评估朝着导演风格分析迈出了很好的第一步。要全面分析导演风格必须仔细考察他/她对题材、摄影、剪辑和其他电影要素的处理方式。

二、题材

或许对题材的选择比其他任何要素更能揭示导演的风格。对于一个真正意义上的作者导演——需要构思影片的中心思想而后撰写剧本,或者监督剧本的创作以使之符合导演自身的设想——主题是风格的根本特征。非作者导演但是能够自主选择他们想拍的故事的导演,也可以通过题材的选择来表现他们的风格。甚至大制片厂指定某个导演来制作一部和他/她先前拍过的影片题材相似的电影时,这种委任也能揭示出这个导演的风格。

对题材的审视可以从寻找贯穿于所研究的全部电影中的一般性主题开始。一位导演或许主要关心社会问题,另一个则表现世间男女与上帝的关系,还有的导演关注善恶的较量。导演试图让所做的一切都能产生相似的情感效果或情

图 11.2　悬疑大师

据称阿尔弗雷德·希区柯克认为演员应该像牲口一样被对待，只需听从于导演指挥，而且他对影片拍摄的每个镜头都制定有详细的计划，因此他赢得了作者导演的名声。然而，希区柯克并没为他导演的大部分美国影片撰写剧本——尽管他和编剧一起密切地工作。通常，他会在影片中出演一些小角色，包括上面的四部影片（从右上图起按顺时针方向依次是）：《西北偏北》《火车怪客》《美人计》《大巧局》（*Family Plot*）。

绪，他们对题材的选择可能与这种意图相关。例如，阿尔弗雷德·希区柯克被明确地与惊悚/悬疑电影等同了起来，在他的影片中，情绪变成了一种主题（图 11.2）。一些导演擅长拍摄某一类影片，如西部片、史诗巨片或喜剧。另一些导演则长于将小说或戏剧改编成电影。

导演的个人背景可能会对他/她感兴趣的故事类型产生重大影响。比如，马丁·斯科塞斯在纽约市里长大，经常以他生活的老社区和他以前常去的地方作为背景，并且似乎总把镜头对准他所了解的人物类型。斯科塞斯是个人色彩非常浓厚的电影制作者。史蒂文·斯皮尔伯格则相反，他小时候住在郊区，更

喜欢表现幻想的、超越生活的故事与人物。斯皮尔伯格描述那些分别让他和斯科塞斯感兴趣的不同电影题材时说：

> 我永远不可能拍出《愤怒的公牛》。我也不认为马蒂（马丁的昵称）会以和我一样的方式来制作电影，比如说《第三类接触》……马蒂喜欢表现原生态的生活，喜欢原始、本能的尖叫……但是那种原始、本能的尖叫会把我吓得魂飞魄散……[3]

然而，这两位导演也能处理新的题材，这种能力在他们后来的一些作品中清楚地表现出来：斯皮尔伯格执导了具有强烈现实主义色彩的纪实影片《辛德勒的名单》，描述犹太人在二战期间所受的迫害，而后又继续现实主义的探索，执导了由汤姆·汉克斯领衔主演的《拯救大兵瑞恩》（Saving Private Ryan）。在这两部电影之间的时间段内，他执导了由摩根·弗里曼和安东尼·霍普金斯主演的《阿米斯塔德号》（Amistad），该片描写一艘奴隶船叛乱引起的一系列事件。2005年，斯皮尔伯格执导了影片《慕尼黑》，对政治和道德问题进行了深入探讨。而斯科塞斯执导的《纯真年代》细致探究了1870年代纽约上流社会的礼仪和道德观。

导演选择刻画的戏剧冲突类型也是探究导演风格的重要主题线索。一些导演倾向于对关涉人性、宇宙或上帝的微妙而错综复杂的哲学问题进行严肃认真的审视。另一些导演则偏爱表现普通人面对生活中普遍问题的简单故事。还有一些导演偏爱表现动作／冒险类影片中的肢体动作冲突。

导演选择的主题也能体现出导演表现时空概念的某种一贯性。一些导演喜欢故事发生在非常短的时间内——一周或更短。有些导演则偏爱跨越一个世纪甚至更长时间的历史全景式故事。同样，空间概念也很不一样。一些导演擅长拍摄史诗片，拥有几千人的演员，以及某个广阔、一览无余的景观作为影片背景。有些导演喜欢局限在有限的实体布景中，并使用尽可能小的演员阵容。编剧总想知道谁将执导他们撰写的剧本，以便他们根据导演来量身定做，使剧本适应特定导演的特长和不足。就像威廉·戈德曼（William Goldman）所说的那样：

[3] Steven Spielberg, quoted in Rogert Ebert and Gene Siskel, *The Future of the Movies: Interviews with Martine Scorsese, Steven Spielberg, and George Lucas* (Kansas City：Andrews and McMeel, 1991), p.71.

> 如果你正在为希区柯克撰写电影剧本,你应该知道不能给他设计宽银幕画面。他不想拍摄宽银幕电影。如果你给大卫·里恩写剧本,你就不能给他编排一个只发生在房间里的场景。你给大卫·里恩撰写宽银幕电影,他能拍摄出来……导演们各有所长。[4]

在某些情况下,仔细研究某个导演的典型拍摄题材或能揭示出一个统一的世界观,一个始终如一的、关于人和世界本质的哲学表达。甚至对反讽的应用,即对立事物或事件的并置,也能呈现出一种哲理性的暗示,反映出导演的世界观——如果他/她运用足够多的反讽(参看第三章"反讽"部分)。然而,大多数导演不会有意识地去努力表达或发展出一个统一的世界观,或许是因为这样会限制他们的创造性。但这并不意味着不存在哲学层面的表达,正如西德尼·波拉克(《杜丝先生》《走出非洲》)论述的那样:

> 随着年龄的增长,电影拍得越来越多,我在自己的作品中越来越频繁地看到某种东西。我会不断地阅读评论文章——刚开始它们仅仅来自欧洲,现在也有来自美国的——比如,它们会说,我拍摄的所有电影都是"循环的"。我不停地想,这个该死的"循环"到底是什么意思?于是我开始审视自己的电影,上帝啊,它们的确是循环的。但是那意味着什么?我不知道它意味着什么…我对这些说法很感兴趣。但我并不是从一开始就有意识这样做的。
>
> 在你执导一部影片时,你可能会集中精力处理手边具体的事务,这种事务会触及你潜意识的各个角落,而你却毫不知觉。那些潜意识会渗入作品本身……不在于他们说什么,而在于对演员实际上的操控——如何站位,他们是站着还是坐着,怎样布光?是否所有画面都在一个镜头中完成?摄影机是否围着他们转动?画面是否不连贯和有剪接?摄影机仅仅着重刻画眼睛,或手部和皮肤的细节?此刻,在做这些时,你就像在接受测谎仪的测试;你不可能说谎,你是谁,你相信什么等问题都明摆在那里。[5]

[4] William Goldman, quoted in John Brady, *The Craft of the Screenwriter* (New York: Simon & Schuster, 1981), p.168.

[5] Sydney Pollack, quoted in Judith Crist, *Take 22: Moviemakers on Moviemaking*, new expanded ed. (New York: Contimuum, 1991), pp.213—214.

三、摄影

电影摄影师监督拍摄工作并在视觉元素的构思和处理上发挥重要的作用。但是我们怎样才能精确地评估摄影师对导演风格的贡献呢？我们没到过拍摄现场，我们缺少重要的拍摄内幕信息。我们不能真实了解《一个国家的诞生》的视觉风格多大程度上得益于（摄影师）比利·比策（Billy Bitzer）的工作，《公民凯恩》的形象又有多少是格雷格·托兰德的构思，或者《第七封印》有多少来自贡纳·费舍尔（Gunnar Fischer）的创造性设想。因为导演通常根据需要来选择想要的摄影师，我们可以假设他们是基于彼此在视觉观念上的一致性而做出的选择。为了简单起见，我们通常将影片的视觉风格归于导演的作用。当代电影制作中的一个例子是斯派克·李，他赋予了影片极大的原创性并控制拍摄过程，给自己的每部电影都打上鲜明独特的"斯派克·李联合制作"标签。

在分析视觉风格时，我们首先应该考虑构图。一些导演非常注重构图的形式感，并有意突出这一点；其他一些导演则更喜欢随意或不刻意强调构图的作用。这一个导演也许喜欢将画面中的角色或物体按一定的方式进行排列组合；另一个导演则特别强调摄影机的某个特定角度。在"摄影的哲学"方面也会体现出重要差异，比如，一些导演强调"客观镜头"（摄影机从远处旁观者的视点来拍摄动作）；而另一些则喜欢用"主观镜头"（摄影机从参与者的视觉或情感视点来拍摄有关场景）。其他的电影风格特征包括频繁地使用某种手法——如不同寻常的摄影角度，慢动作或快动作，彩色或柔光滤镜，或者变形镜头——以某种独特的方式对视觉场景做出不同的阐释。

用光也可以表现出导演风格。有些导演偏爱用低调（高反差）光照明，形成强烈的明暗对比，并将场景的大部分置于阴影之中。有些导演则喜欢用高调（低反差）光照明，这种方式的布光更均衡并会产生很多微妙的灰色阴影。甚至所用光线的特质都可以成为导演视觉风格的重要组成部分，因为导演可能会把对强光、平衡光，或者漫射光的偏好贯彻在自己的一系列电影中。

同样，对色彩的处理也是电影风格的要素之一。有些导演喜欢使用由明亮、高对比色调占主导的清晰、鲜明的画面。有些导演则喜欢用柔和的、淡淡的暗影和朦胧甚至模糊不清的色调。

摄影机的运动也可以揭示出导演的风格。导演可能喜欢静止摄影机拍摄

(static camera),即摄影机尽可能少地运动；也可能偏爱将摄影机固定在架子上拍摄（fixed camera），通过水平或垂直摇镜头创造出一种运动感。还有一种方式，就是"充满诗意的"运动拍摄，通过将摄影机放置在移动摄影车或摇臂升降机上，制造缓慢、流动、几乎是漂移的运动感。当然也可能这一个导演喜欢手持摄影机拍摄的自由感和自然晃动产生的效果，而另一个导演则会充分利用变焦镜头来模拟进入或离开画面的运动。导演对摄影机运动方式的偏好是反映导演风格的重要元素，因为它影响到电影画面的速度和节奏感，并且极大地影响电影的整体效果。

一些导演尤其专注于营造画面的三维空间感，为此而使用的多种手法也成为他们的视觉风格中不可分割的一部分。

四、剪辑

剪辑是一个非常重要的风格元素，因为它影响到电影的整体节奏或速度。剪辑风格最明显的元素就是电影中镜头的平均长度。通常两次镜头切换之间的时间越长，节奏就越慢。

制造时间/空间转场的剪辑切换可以呈现出某种独特的节奏特征。可能一个导演喜欢温和、流畅的转场，比如缓慢的叠化，而另一个导演则简单地从一个镜头快速地切换到下一个镜头，依靠声轨或前后视觉联系来表明转场。大卫·林奇[曾执导《史崔特先生的故事》(*The Straight Story*)、《穆赫兰道*》]认为，在快与慢之间做出微妙平衡至关重要：

> 某种特定的慢节奏，能与影片中的快节奏部分形成对照，这很重要。这就像音乐。如果音乐总是很快，千篇一律，它就会让人感到很难受。然而诸如交响乐等音乐建立在慢和快、高和低等节奏基础上，能使你的灵魂感到震撼。电影也是如此。[6]

当影片创造性地使用并置剪辑手法时，从并置镜头之间的关系上可以看

[6] David Lynch, quoted in *Reel Conversations: Candid Interviews With Film's Foremost Directors and Critics*, edited by George Hickenlooper (New York：Carol Publishing Group, 1991), p.103.

出导演的风格。导演可以通过反讽或隐喻性的并置手法,强调两个镜头在理性思维方面的某种联系;或者通过剪辑切换到形状、色彩或质感相似的画面,强调视觉的连续性。他们也会仅仅通过声轨或配乐连接两个镜头,强调听觉上的联系。

其他特殊的剪辑技巧,比如平行剪接、碎片化闪切、对白交叠的使用,都能暗示出一定的导演风格。剪辑行为本身是否引起观众的注意也构成了剪辑的主要特征。这个导演可能倾向于机敏、刻意和技巧花哨的剪辑风格,而另一个导演则可能偏爱流畅、自然和不张扬的剪辑。蒙太奇手法的运用以及所用画面的性质也是体现剪辑风格的重要因素。

五、场景与场景设计

和题材的选择紧密相关的是场景的选择以及对场景的强调程度。对场景的视觉强调可能是导演风格的一个重要方面。或许这个导演喜欢荒凉、贫瘠、单调乏味的场景;另一个导演则可能选择极具自然之美的场景。有一些导演可能使用场景来帮助我们理解人物角色,或者作为建构气氛或情绪的强有力手段;另一些导演也许仅仅将场景作为情节背景而掠过,根本没有给予特别的强调。

通过选择拍摄场景中的特定细节,导演可以强调环境的恶劣与严酷或者理想与浪漫。这种类型的强调也可能具有重要意义,因为它也许暗示着某个总体上的世界观。其他有可能反映导演风格的场景因素还包括:导演关注哪一个社会和经济阶层;场景是在乡村还是城市;导演喜欢当代还是历史上的过去,或是未来的某个时间。同样,当专门为某部影片精心打造或搭建不同寻常的场景时,导演的喜好往往会明显地体现在场景设计中。

六、声音与配乐

导演以独特而个性化的方式来使用声轨和配乐。有的导演只是简单地将自然声响与对应的动作进行匹配,而别的则可能认为声音和画面同等重要,并使用画外音通过想象来创造出环境的整体感。还有导演以印象派甚至象征主义的方式来使用声音;当然也有人突出自然声响的节奏甚至是音乐属性,并用它们

来代替配乐。

至于银幕对白方面，一些导演想要每句台词都能被观众清楚而明晰地听到，并带着这样的目的进行录制。其他一些导演则允许——甚至鼓励——台词重叠和被频繁打断，因为这样处理可以产生现实主义效果。

影片整体声轨是喧闹还是温和也可以反映出导演风格的某些特点。可能这一个导演会使用静场作为一种音响效果，而另一个导演却可能感觉有必要用某种声音填满每一秒画面。类似的，一些导演会使用尽量少的对白，而有些导演则用对白填满声轨，并且依靠对白来表达电影主旨。

导演在使用配乐方面也可能极不相同。或许这一个导演完全靠音乐来制造并维持影片情绪；而另一个人却吝于使用。有的导演可能会用音乐来传达多个不同层次的含义，而有的导演仅仅在需要加强剧情节奏时使用音乐。有的导演可能想让音乐低调含蓄甚至毫不起眼，以至于我们察觉不到配乐的存在；而有的导演可能会运用强烈的、情绪化的音乐，甚至时不时地会盖过视觉元素。有些导演喜欢专为影片谱写的音乐；另一些导演则使用大量熟悉的音乐作为配乐，只要这些音乐能达到他们的目的。对乐器种类和管弦乐队规模的选择同样是表现风格的元素。一些导演偏爱使用完整的交响乐队进行配乐；另一些导演则发现只用其中的若干乐器甚至单一乐器配乐更为有效。伍迪·艾伦制作影片《赛末点》时的选择相当特别（但极其有效），他使用了旧式的歌剧咏叹调录音作为影片配乐。有越来越多的年轻导演使用当代流行音乐中的独唱和乐队组合来创造出影片的独特魅力。比如，在影片《锅盖头》（*Jarhead*）中，导演萨姆·门德斯把场景设在了1993年前后，除了由好莱坞最爱的托马斯·纽曼（Thomas Newman）作曲、管弦乐队演奏的独特配乐之外，还使用了"人民公敌乐队"（Public Enemy），"雷克斯暴龙乐队"（T. Rex）和"畸世乐队"（Social Distortion）等乐队的音乐。

七、选角与表演

大多数导演会介入选角过程，因此可以理所当然地认为他们对演员的表演能够施加很大的影响。在选择演员时，有的导演可能会采取稳妥、较保险的方式，即选择那些以前曾经扮演过类似角色并已有一定声望的明星来扮演片中人

物。有的导演则可能更愿意使用相对不知名、尚未定型的演员。还有导演喜欢让已有名气的明星扮演一个与他（或她）以前塑造的形象完全不同的人物角色。有些导演从不和同一个演员合作两次，有些导演则几乎在他们制作的每一部影片中都固定地使用同一批演员。英国导演迈克·李[Mike Leigh，执导影片《秘密与谎言》(Secrets and Lies)、《维拉·德雷克》(Vera Drake)、《又一年》(Another Year)]就是这样一位艺术家，他以不常排练和允许演员即兴发挥而著称（图11.3）。和同一批演员的频繁合作可以大大提高导演的效率。知道了演员们的长处和弱点并已经和他们建立起了融洽的关系，导演就可以专注于使演员发挥出高水平的演技。但这种熟悉也有不利之处，就是导演和演员们之间会固守着某些感觉舒服的合作或表演模式，并重复这些模式，使影片看起来太过相像。

　　在选择演员时，导演们也会表现出对某些特质的看重。有的导演对于演员的脸孔出奇地看重，要求主演甚至是小角色演员的面孔都必须拥有极强的视觉特征——就是说，不一定很美丽或很英俊，但能在银幕上给人留下深刻印象。也有导演只喜欢与"漂亮的人儿"一起工作。这一个导演似乎看重演员的声音特

图 11.3　多次出演

有些导演（如迈克·李）喜欢让那些长相和表演都特征鲜明的演员不止一次扮演自己影片中的角色，从而构成了自己影片制作中的御用演员组合。通常，导演会挑选碰巧也是演员的家人和朋友饰演某个角色。例如，诺亚·鲍姆巴赫（Noah Baumbach）让他的妻子詹妮弗·杰森·李（Jennifer Jason Leigh）出演《婚礼上的玛戈特》（*Margot at the Wedding*，上图）和《格林伯格》。

质,而另一个导演则可能认为演员的整体身体条件或体态更重要。

导演对剧组全体演员的表演风格有巨大的影响,虽然其影响程度可能即使研究多部影片也很难判定。演员表演的几乎每个方面都可能受导演影响——面部的细微表情,声音的特征和肢体动作,对角色心理诠释的深度等。因此,与某个导演合作时易于表演过度的一个演员,与另一个导演合作却可能显得含蓄和收敛。当然,很难判断导演是否能够影响他/她执导下的每个演员的表演风格,但在有些情况下,导演的影响会显得很明显。当奥逊·威尔斯被问到如何指导演员们排练时,他回答说:

> 有些优秀的导演非常自我,要求演员听从指挥,按命令行事。但我一直认为……导演的工作有点被过高评价了,有些过度膨胀,我认为导演必须把自己视为演员和故事情节的仆人——即使故事是他撰写的。[7]

八、剧本与叙事结构

导演讲述故事的方式——叙事结构——也是一个重要的风格元素。有的导演可能会选择构建一组简单、直接、按时间顺序发展的系列事件,就像影片《原野奇侠》和《正午》那样;或者用一个复杂的、迂回的故事结构,在时间上来回跳跃,如《低俗小说》或《公民凯恩》。有的导演可能会选择以客观的方式讲述故事,把摄影机和观众置于旁观者的有利角度,把镜头的距离控制在让我们看到所有必要的信息,而无须把自己置于剧中某个角色的位置。而有的导演可能会从某个剧中人物的视点来表现故事情节,巧妙地对我们施加影响,让我们像该剧中人物那样真切地亲身经历发生在影片中的故事情节。尽管摄影机并非只用主观镜头,但我们在情感和理智上把自己和该视点所属的剧中人物等同了起来,通过他/她的眼睛来审视影片中的故事。有的导演可能会精心组织电影结构,形成多个不同的视点,反复从不同的角度表现同一个动作,就像多个人物从多个不同的视点观看那样。随着情节的发展,我们可能从多个侧面进入剧中人物的内心世界,进入他们的幻想或记忆中,就像影片《午夜牛郎》《盖普

[7] Orson Welles and Peter Bogdanovich, *This Is Orsen Welles* (New York:HarperCollins,1992),pp.314—315.

眼中的世界》《安妮·霍尔》《战略高手》（*Out of Sight*，1998)、《证明我爱你》（*Proof*)、《破碎的拥抱》《谜一样的双眼》（*The Secret in Their Eyes*，西班牙)、《怦然心动》（*Flipped*）中的感觉那样。

有时候，我们会对眼前看到的景象是现实还是幻觉感到迷惑，这两者的界线可能很清晰也可能很模糊。蒙太奇或巧妙地跳过很长一段时间的转场可以呈现压缩时间的效果。新闻纪录片、电视新闻片段，或者广播、留声机、磁带、CD机中的流行音乐都可以用来表明时间背景的转换。

有些影片会采用一些不同寻常的手法，如影片《烽火赤焰万里情》在叙事中插入了历史事件目击者的讲述，为影片提供了背景信息和多样化的视点。以剧中观察者视点做出的旁白在影片开头或结尾设定了一个结构框架，同时可以填补电影叙事中的空隙。有时旁白不仅有助于组织影片结构，还成就了影片风格并增加了幽默感（如《阿甘正传》)，或者造成一种作者正在讲述影片故事的感觉[如《光耀美国》（*American Splendor*，2003)]。

开场或许是缓慢而从容的；导演可能喜欢在冲突展开前确立人物性格特征并提供故事背景说明。或者他/她喜欢影片一开始就展现出令人激动、充满活力的重要时刻，即在电影的刚开始，冲突就已经发展到重要阶段。有些导演可能会在结局中处理完所有零碎头绪，造成一种故事完整结束的感觉。另一些导演则可能喜欢没有明确解决方案的结局——没有对问题做出解答，并且在电影结束很长时间之后仍给我们留下某种困惑。有些导演偏爱乐观向上的结尾——以充满英雄色彩的调子结束，音乐强劲，精神昂扬。有些导演则喜欢悲伤的结局，给人以希望渺茫或绝望的感觉。结尾各式各样，有壮观的，有平静的，高兴的，悲伤的，等等。有些导演可能会使用迷惑性的结尾，直到最终才对观众揭开真相，并设计奇怪和非常规的复杂情节，从而制造出我们意料之外的结局。

有些导演会给影片制造一个紧凑的结构，以使每个单一的动作、每一句台词都能够推动情节的发展。另一些导演更喜欢结构随意松散的剧情，顺便地展现一些有趣但实际上对情节主线意义不大或毫无关系的内容。一些影片结构有意让观众了解某些秘密而让角色一直处于猜测之中，创造出一种戏剧性反讽效果。另一些结构则不让观众知道有关信息，借此制造神秘的悬念。角色模式重复的手法常常出现在一些影片中。整个影片以某个问题的解决而结束，而同时又建立了另一个事实，那就是剧中人物在影片结束时又遇到了另一个相似的问

图 11.4　关注于片段

导演罗伯特·奥特曼以和演员们一起工作时的即兴创作而著称，也因为其影片呈现的恢宏画面而备受关注。在很多影片中［如《纳什维尔》《银色·性·男女》《大玩家》《高斯福德庄园》《牧场之家好做伴》（上图）］，他同时处理众多的人物和多重故事线，最终在似乎互不相关的片段之间制造出内在相关性。年轻的导演保罗·托马斯·安德森［Paul Thomas Anderson，执导《不羁夜》（Boogie Nights）《木兰花》（Magnolia）］也是奥特曼电影风格的效仿者。安德森经常从几个不同的叙事线展开叙述，如影片《血色将至》（There Will Be Blood）就是如此［下图，图中人物为保罗·富兰克林·达诺（Paul Franklin Dano）和丹尼尔·戴－刘易斯（Daniel Day‑Lewis）］。

题，以至于我们会觉得剧中人物并没有真正地从所经历的事件中学到任何东西，而是会继续干他/她那些疯狂的事情（如影片《告别昨日》或《告密者》）。

　　不同的导演对于具有多个叙事层次的电影的处理方式也不同。复杂的剧情往往有多条情节线在不同的地方同时展开，在不同的情节线之间来回快速切换，整个剧情被分割成多个片段（图11.4）；也可以先把当前的情节线叙述得相当完整，再转换到另一条情节线。

有的导演或许喜欢懒洋洋地、节奏缓慢地逐渐展现人物或故事情节，注重表现每一个细节。另外的导演也许更喜欢紧凑的、犹如机关枪般的对话节奏和快速画面，以尽快地结束解释性过程，快速完成人物介绍，以便在后面能用更多的时间来着重表现影片极富戏剧性的场景。

是什么真正推动了故事情节向前发展，在不同的导演之间也会有很大的区别。有一些导演可能会为影片中最重要的故事和表演提供对白，另一些人也许更愿意严格地用视觉手法来讲述故事情节，而尽可能少用对白。一些叙事结构使用传统上惯用的方式来处理开头和结尾，强调固定的模式，比如让主人公在影片的开头到来，在结尾处离开。有些人则喜欢另一种结构，在影片的开始，剧中人物已经在场，到了影片结尾，摄影机离开，而他们留在那儿，继续自己的生活。我们离开，他们留下。我们虽然离开，但有一种强烈的感觉，就是他们的故事仍将继续，他们的生活也会继续。

当然，故事由什么构成以及怎样讲述故事，这方面的认识经常由编剧来确定，但是我们应该记得，很多导演仅仅把剧本视为影片的粗略概要，并将自己对叙事结构的看法置于其上，在电影总体轮廓和形态的加工过程中创造性地表达自己的观点。

几十年来，在好莱坞制片体系中，最大的权力通常都掌握在制片人身上，至少从财政角度上来看是这样，由他们发出指示并叫人拍摄所有镜头。快到20世纪中叶时，制片厂体系被反垄断法案以及电视的普及所打破，伴随着其他诸多影响，权力宝座也发生了转移：导演在影片的立项和拍摄中逐渐拥有了更多的话语权。不过直到20世纪晚期，编剧的作用才真正开始被人们认识到，因其时不时地凭着优秀剧本而获得相当可观的报酬（参看第十三章的"闪回：编剧在好莱坞的地位"）。现在，屡屡出现编剧们大胆地抗议导演擅自改动他们剧本的情况。但在讨论编剧的权力时，导演西德尼·吕梅（图11.5）似乎想要寻求某种平衡："电影制作的运作方式很像一个管弦乐队：各种不同的和弦的添加可以改变、扩大和清晰呈现音乐主题的特性。在那种意义上看，导演拍电影就是在'写作'……有时编剧会在剧本中做出指导性说明……我可能会完全按照他们的指导来拍摄，也可能会用另一种完全不同的方式体现出同样的意图。"[8] 正如

[8] Lumet, pp.46—47.

图 11.5　令人尊敬的阐释者

导演西德尼·吕梅受到广泛的赞誉,不仅是因为他拍摄的众多优秀影片,还因为他关于电影工业的著述,如他那本颇受欢迎的著作《制作电影》。图示为影片《逃亡者》(*The Fugitive Kind*)的片场,西德尼·吕梅在指导乔安娜·伍德沃德。

我们在第三章中论述的那样,导演和编剧之间的斗争在本质上是两种不同的语言——文学与电影之间的基本冲突。

但是吕梅也强调了电影导演必须有着眼于全局的天赋。在爱玛·汤普森观看了导演李安拍摄的、她创作剧本的影片《理智与情感》后,这位编剧兼演员说:"他把握影片推动力的方式非常有意思。他总是在整体背景中考虑每件事情。"后来,在记录拍摄电影过程中的想法、活动和情感的工作日志中,她写道:

> 我们似乎在小心地摸索着拍摄各个镜头。不知为什么,李安的领导风格让我们默默地跟在旁边,等待事情的发生。他脑子里总是装着(预想中的)镜头形象,他会静静地站上数分钟,仔细考虑场景画

面的变化，看看我们做的是否符合他的设想。我发现这样非常能激发灵感，但是这种做法和我们被交代该做什么有相当大的区别。更具协作性。[9]

九、不断演变的风格与适应性

有些导演并没有固定于某种稳定而成熟的风格，而是在整个职业生涯中都不断地变化和实验。很多著名的导演都是这种不停地实验并在艺术上不断成长的例子。罗伯特·奥特曼也许是其中最喜欢进行实验的一位。在奥特曼的每部作品中，都散发出一种形式上的自由感和对影片肌理的强调，但他执导的众多电影在题材、世界观甚至视觉风格上鲜有共同之处：如《陆军野战医院》《水牛比尔和印第安人》(Buffalo Bill and the Indians)、《纳什维尔》《三女性》《婚礼》(A Wedding)、《花村》《大力水手》《詹姆斯·迪恩并发症》(Come Back to the Five and Dime, Jimmy Dean, Jimmy Dean)、《梵高与提奥》《大玩家》《银色·性·男女》《云裳风暴》(Ready to Wear)、《秘密遗产》(Cookie's Fortune)、《高斯福德庄园》《芭蕾人生》(The Company)、《牧场之家好做伴》等。

伍迪·艾伦也曾实验过多种不同的电影风格。虽然他最成功的电影主要是那些有着我们所熟悉的艾伦式风格的，如《傻瓜入狱记》(Take the Money and Run)、《香蕉》(Bananas)、《傻瓜大闹科学城》(Sleeper)、《安妮·霍尔》，但下列作品很明显地表现出实验性和艺术上的成长，如《我心深处》《曼哈顿》《星尘往事》(Stardust Memories)、《西力传》《百老汇的丹尼·罗斯》(Broadway Denny Rose)、《开罗紫玫瑰》(The Purple Rose of Cairo)、《汉娜姐妹》(Hannah and Her Sisters)、《无线电时代》(Radio Days)、《罪与错》《丈夫、太太与情人》(Husbands and Wives)、《曼哈顿谋杀疑案》(Manhattan Murder Mystery)、《子弹横飞百老汇》(Bullets Over Broadway)、《非强力春药》(Mighty Aphrodite)、《人人都说我爱你》(Everyone Says I Love You)、《解构爱情狂》(Deconstructing Harry)、《名人百态》《甜蜜与卑微》(Sweet and Lowdown)、《时空窃贼》(Small

[9] Emma Thompson, *The "Sense and Sensibility" Screenplay & Diaries* (New York: Newmarket Press, 1995), pp.236, 240.

Time Crooks)、《双生美莲达》(Melinda and Melinda)、《赛末点》《独家新闻》(Scoop)、《卡珊德拉之梦》(Cassandra's Dream)、《午夜巴塞罗那》《怎样都行》(Whatever Works) 和《遭遇陌生人》(You Will Meet a Tall Dark Stranger)。

弗朗西斯·福特·科波拉、迈克·尼科尔斯、艾伦·帕克,马丁·斯科塞斯和斯坦利·库布里克也是实验型导演,常常拍摄题材和叙事结构全然不同的电影。随着这些创新者职业生涯的进一步发展,他们导演的电影可能会变得更规范或更不规范,更严肃或更轻松。执导了一部严肃片之后接着拍摄一部滑稽剧,这并不是导演风格的倒退。成长来自接受某种新的挑战,或者尝试处理一种全新的电影类型,抑或给某个熟悉的电影类型带来新的风格。还有的导演会干脆打破所有影片类型的束缚。

具有革新精神的导演经常是好莱坞体系之外的人。比如,在那些母语不是英语的导演中,下列三位在制作关于美国和英国文化的电影时显示出了卓越的文化洞察力:来自中国台湾的李安 [执导《理智与情感》《冰风暴》《断背山》《制造伍德斯托克音乐节》(Taking Woodstock)];来自中国香港的吴宇森 [执导《断箭》(Broken Arrow)、《变脸》(Face/Off)、《风语者》];来自捷克斯洛伐克的米洛什·福尔曼 [执导《爵士年代》《逃家》(Taking Off)、《飞越疯人院》《毛发》(Hair)、《性书大亨》(The People vs. Larry Flynt)、《月亮上的人》(Man on the Moon)、《莫扎特传》]。这些体系外的导演保持高度的独立性,或许是因为他们同时也写剧本和制片。又或者这些人是在经济上足够成功的电影制作者,玩得起一两次赌博,敢把自己的钱投入到实验中。然而,这类实验电影常常不会被大众欣然接受。观众如此地迷恋于他们熟悉的伍迪·艾伦风格,以至不能接受同样是他导演的伯格曼式悲剧影片《我心深处》。艾伦只作为该片的导演(编剧另有其人,也未出演片中角色),而且这是一部严肃而深刻的艺术片。观众确实接受了影片《曼哈顿》的严肃的艺术性,这主要是因为《曼哈顿》带有观众熟悉的艾伦个人风格,该片的幽默也没有偏离广受欢迎的《安妮·霍尔》太远。也许,对于艾伦·帕克 [曾执导《午夜快车》《迷墙》(Pink Floyd–The Wall)] 这样的导演来说,避免掉入观众期待这一陷阱会容易得多,因为他所执导的所有电影都讲述极端不同的故事,有着非常不同的风格。

像演员一样,导演也必须努力避免被定型——实际上是出于同样的原因:(1) 观众的期待,如果导演没有向观众呈现出与该导演名字联系在一起的那一类

型的视觉享受，观众就会感觉被欺骗了。(2) 制片厂、制片公司及投资人的保守想法，他们不愿意将大笔资金押注在一个想要拓展其创造性的导演身上。对一个导演来说，获得投资去拍摄他/她曾经有过拍摄纪录并证明为成功的作品，比寻找一个愿意冒险投资于前景不确定的项目的投资人要容易得多。即使是阿尔弗雷德·希区柯克，人们也会怀疑他是否能成功拍摄出《我心深处》这样的电影，或者其他任何不包含悬念元素的电影，因为观众已经习惯于从他一部又一部的影片中看到这种悬念，甚至希区柯克能否获准执导这样的电影也是令人怀疑的。

十、特别剪辑：导演剪辑版

如果一部影片在票房上极为成功，或者根据该导演的全部作品收到的评价来看，他/她具有相当大的影响力，制片厂或者发行公司或许会被说服同意发行影片的导演特别剪辑版。有些导演会感到非常郁闷，因为电影第一次上映时，制片厂坚持让他们将作品缩短到两小时左右，以符合影院的标准放映时间。再次发行的版本，或者说导演剪辑版（director's cut），会包括那些导演觉得绝不应该丢弃的镜头。例如，大卫·里恩的《阿拉伯的劳伦斯》、弗朗西斯·福特·科波拉的《现代启示录》、塞尔吉奥·莱昂内的《美国往事》、奥利弗·斯通的《刺杀肯尼迪》、詹姆斯·卡梅隆的《深渊》和《阿凡达》、保罗·哈吉斯（Paul Haggis）的《撞车》（Crash，2005），都曾发行过导演剪辑版。其中发生非常显著变化的电影之一就是雷德利·斯科特的《银翼杀手》，再次发行时增加了一些新的镜头（包括梦见一只独角兽）和一段新的声轨，但是不带有最初版本中的旁白。

最不寻常的导演剪辑版是于1998年上映的《邪恶的接触》，这部黑色电影（参看第十四章的定义）首映于1959年。该片导演（也是主演之一）奥逊·威尔斯，在拍摄结束后就失去了对该作品的创作控制权，而由环球电影制片厂制作了它的最终剪辑版。但是在威尔斯去世十多年之后，优秀的剪辑师沃尔特·默奇 [Walter Murch，作品《教父》系列、《对话》《现代启示录》《英国病人》《天才雷普利》（The Talented Mr. Ripley）、《冷山》（Cold Mountain）、《锅盖头》] 意识到威尔斯记录的58页工作笔记是为了促成他自己的计划——对影片进行重新剪辑——一个从未实现的方案。可笑的是，最终环球公司自己赞助默

奇制作了符合威尔斯设计蓝本的新版本。默奇所做的最根本的变化包括删去现如今很出名的一段音乐，即原影片中由环球公司指定亨利·曼西尼（Henry Mancini）为影片开始的字幕段落谱写的音乐。和威尔斯一样，默奇也认为影片开场那个著名的、令人惊叹的持久的长镜头效果不应该叠加过多的字幕或配乐而被削弱。因此，如威尔斯所指示的那样，他仅仅使用了场景中固有的环境音乐和其他声音。摄影机十分平滑地衔接起大特写和多重远景镜头，沿着夜间墨西哥边陲小镇的街道，曲曲折折地蜿蜒前行。[关于这个不同寻常的故事，请参考迈克尔·翁达杰（Michael Ondaatje）的书《对话：沃尔特·默奇和电影剪辑艺术》（*The Conversation: Walter Murch and the Art of Editing Film, Knopf, 2002*）。]

史蒂文·斯皮尔伯格对影片《第三类接触》的特别剪辑版做出了理论说明，描述了相关改动，并提供了对这一过程的有趣洞见：

> 我总觉得第二场戏是整个影片中最弱的部分，在第一次内部预映之后，我非常非常努力地去修复第二场戏——但是我完全没有这个时间……我只能放弃这个未完成的作品。尽管电影获得了非凡的成功，但是作为电影制作者，我并不满意；那不是我起初想要制作的电影。所以在电影产生很大轰动后，我回到哥伦比亚公司对他们说："现在我还需要追加一百万美元来补拍一些镜头。"顺便说一下，这些补拍的场景本来就存在于最初的剧本中，并不是我为了特别剪辑版专门捏造而成，先前由于预算超支而只好放弃拍摄。[10]

对于增加的表现太空母舰内部场景的镜头，斯皮尔伯格在两次不同采访中的说法则自相矛盾。在1982年，他对朱迪丝·克里斯特（Judith Crist）说，对于那些场景他自己也很好奇，所以就让人搭建了该场景。而1990年在吉恩·西斯科尔（Gene Siskel）对他进行的访谈中，他声称，如果没有某种"真正的卖点来支持再次发行该影片"，制片厂就不会另给他一百万美元来完成该特别版。不论是出于何种原因才在特别版中收入这些场景，斯皮尔伯格从不认为它们有什么用处，并在多年之后发行的该"特别版"的特别版，"30周年最终版"中，又把它们剪掉了。

[10] Steven Spielberg, quoted in Crist, p.362.

不管人们对史蒂文·斯皮尔伯格的犹豫不决有何看法，很显然，我们必须在现代电影制作的巨额财政负担的背景之下来考虑这个问题。似乎洛杉矶的每个人都在写剧本，每个成功的演员和编剧都有做导演的野心。然而，很少有人被雇用。新闻记者比利·弗罗利克（Billy Frolick）写了一本关于好莱坞的书，其书名《我真正想做的是导演》（*What I Really Want to Do is DIRECT*）恰对这个现象进行了讥讽。弗罗利克用的副标题是《七个电影学院毕业生去好莱坞》（*Seven Film School Graduates Go to Hollywood*），在他的评论中，他强调说，不仅执导影片的过程充满偶然性，而且获得机会执导一部电影也像撞大运一样。在结论部分，他写道：

> 在1994年《纽约客》的一次访谈中，（颇有影响力的电影评论者）宝琳·凯尔（Pauline Kael）被问到哪一种人会成为电影导演。
>
> "说得残酷一点"，凯尔回答，"是那些能够筹措到足够的钱来拍电影的人。"
>
> 凯尔的回答是残酷的——残酷的正确。然而，为拍摄电影提供资金不再意味着必须筹措到数百万美元。……很多备受赞誉的影片投资成本均不足十万美元，宣告了游击队式的叙事和纪录电影的黄金时代已来临。这一代的典型宣言可能是："忘了作为毕业奖励的汽车吧，老妈老爸——请赞助我的导演处女作。"
>
> 不幸的是，虽然经常有不少独具才华的创作人从独立制片中涌现出来，来自于制片厂层面的电影制作机会仍在继续减少。[11]

十一、四位导演的比较

后面的图片代表了四位不同导演拍摄的影片：斯坦利·库布里克、史蒂文·斯皮尔伯格、费德里科·费里尼和阿尔弗雷德·希区柯克。虽然很难（或许根本不可能）在这样一些有限的静态画面中（甚或在来自影片本身的画面中）

[11] Billy Frolick, *What I Really Want to Do is DIRECT: Seven Film School Graduates Go to Hollywood* (New York: Dutton, 1996), p.347.

捕捉一个导演的视觉风格,但这里再现的电影画面包含了强烈的风格元素。仔细研究下列画面:图11.6(库布里克)、图11.7(斯皮尔伯格)、图11.8(费里尼)和图11.9(希区柯克),考虑下面这些与每个导演有关的问题。

1. 分析诸如构图和用光、摄影的哲学或视点、场景的使用、制造三维立体感的方式以及演员的选择等要素,看各组画面表现出相关导演什么样的视觉风格?
2. 每组画面代表相关导演拍摄的四部电影。仔细研究来自每一部电影的画面,看看你能从中归纳出影片什么样的特征。
 a. 关于影片的题材或其表现的电影主题,画面揭示出了哪些内容?
 b. 尽可能清晰地描述每张剧照所暗示的情绪或情感特质。
 c. 如果你熟悉同一个导演的其他影片,这四部影片所关注的主题和情感特质与那些影片有怎样的相关性?
3. 观察每个导演的所有剧照,然后指出每个导演是
 a. 智性、理性的,还是情绪化、感性的?
 b. 自然主义、现实主义的,还是浪漫、理想化和超现实的?
 c. 简单、明显和直接的,还是复杂、微妙和间接的?
 d. 沉重、严肃和悲剧性的,还是轻松、戏剧性和幽默的?
4. 哪些导演表现了问题3中描述的每组特征的极致状态?
5. 哪个导演的影片在构图上看起来最具形式感和结构感?哪个导演的影片在构图上似乎最自然随意?
6. 哪个导演似乎努力想让我们在情感上卷入剧照所展示的动作或戏剧性情境中?他如何实现这种效果?哪个导演的拍摄视点看上去最客观、疏离?为什么画面会有这样的效果?
7. 哪个导演在制造特殊效果方面最依赖用光?他取得了什么样的效果?
8. 哪个导演在制造特殊效果或情绪时最强调场景?
9. 基于对前面所有问题的回答,对每个导演的风格你能够做出怎样的概括?

图 11.6 库布里克

图 11.6a 《发条橙》

图 11.6b 《全金属外壳》(*Full Metal Jacket*)

图 11.6c 《闪灵》

图 11.6d 《奇爱博士》

图 11.7　斯皮尔伯格

图 11.7a　《少数派报告》（*Minority Report*）

图 11.7b　《第三类接触》

图 11.7c 《幸福终点站》(*The Terminal*)

图 11.7d 《紫色》(*The Color Purple*)

图 11.8 费里尼

图 11.8a 《八部半》

图 11.8b 《甜蜜的生活》(*La Dolce Vita*)

图 11.8c 《朱丽叶与魔鬼》(*Juliet of the Spirits*)

图 11.8d 《我记得》(*Amarcord*)

图 11.9 希区柯克

图 11.9a 《西北偏北》

图 11.9b 《精神病患者》

图 11.9c 《后窗》(*Rear Window*)

图 11.9d 《迷魂记》

自测问题：分析导演风格

1. 在看过同一位导演的几部电影之后，对于这位导演的风格能做出怎样的概括？下列哪些形容词能用于描述他/她的风格？
 a. 智性、理性的，或情绪化、感性的；
 b. 平静、安宁的，或快速、激动人心的；
 c. 精致、画面流畅的，或粗犷、剪接粗粝的；
 d. 冷静、客观的，或热情、主观的；
 e. 平庸、陈腐的，或新鲜、原创的；
 f. 结构紧凑、直接且简明扼要，或结构松散、杂乱无章；
 g. 真实、符合现实的，或浪漫、理想化的；
 h. 简单、直截了当的，或复杂、迂回曲折的；
 i. 沉重、严肃、悲剧性、厚重的，或明快、喜剧性、幽默的；
 j. 有节制、低调的，或过于夸张的；
 k. 乐观、充满希望的，或苦涩、愤世嫉俗的；
 l. 符合逻辑、有秩序的，或非理性、混乱的。
2. 导演对于题材的选择反映出哪些一贯的主题线索？导演处理的冲突类型如何揭示出这些主题上的相似？
3. 在你看过的电影中，导演对于空间和时间的处理体现出怎样的一致性？
4. 所有这些研究的电影，是否表达出一致的关于人类和宇宙本质的哲学观点？如果是，描述这位导演的世界观。
5. 构图、布光、摄影机的哲学、摄影机的运动，以及营造三维空间感的方法，体现出怎样的导演风格？
6. 导演怎样运用特殊视觉技术（如不同寻常的摄影机角度、快动作、慢动作，以及变形镜头）来阐释或解说动作？这些技术如何体现出电影整体的风格？
7. 电影剪辑的不同方面（如剪辑片段的韵律和节奏，场景切换的方式，蒙太奇，以及其他有创造性的并置）如何体现出导演的风格？剪辑风格与导演的其他视觉元素（如摄影机的哲学或对视点的强调）如何建立关联？
8. 导演在使用和强调场景方面是否体现出一致性？导演强调了自然场景的哪一类细节，这些细节如何与他/她的整体风格建立关联？导演对完全不同类型的场景的运用是否存在相似性？专为影片搭建的布景如何体现出导演的品位？
9. 导演对音效、对白和音乐的运用有哪些独特之处？这些风格化的元素如何与图像建立关联？
10. 导演对演员的选择，以及他们在导演指导下的表演体现出怎样的一致性？选角和表演风格与电影其他方面的风格如何相适应？

11. 在导演的叙事结构中你发现了什么一致性？
12. 如果导演的风格似乎在不断演变而非固定下来，你认为这种演变呈现出什么方向性或倾向？在他/她的所有电影中你发现了什么风格化元素？

学习影片列表

英格玛·伯格曼（Ingmar Bergman）

《夏夜的微笑》（*Smiles of a Summer Night*，1955）

《野草莓》（*Wild Strawberries*，1957）

《第七封印》（*The Seventh Seal*，1957）

《犹在镜中》（*Through a Glass Darkly*，1961）

《假面》（*Persona*，1966）

《呼喊与细语》（*Cries and Whispers*，1972）

《婚姻生活》（*Scenes from a Marriage*，1973）

《魔笛》（*The Magic Flute*，1974）

《秋天奏鸣曲》（*Autumn Sonata*，1978）

《芬妮和亚历山大》（*Fanny and Alexander*，1983）

《萨拉邦德》（*Saraband*，2005）

简·坎皮恩（Jane Campion）

《甜妹妹》（*Sweetie*，1989）

《天使与我同桌》（*An Angel at My Table*，1991）

《钢琴课》（*The Piano*，1993）

《贵妇肖像》（*The Portrait of a Lady*，1996）

《圣烟》（*Holy Smoke*，1999）

《裸体切割》（*In the Cut*，2003）

《明亮的星》（*Bright Star*，2009）

弗兰克·卡普拉（Frank Capra）

《一夜风流》（*It Happened One Night*，1934）

《迪兹先生进城》（*Mr. Deeds Goes to Town*，1936）

《消失的地平线》（*Lost Horizon*，1937）

《史密斯先生到华盛顿》（*Mr. Smith Goes to Washington*，1939）

《约翰·多伊》（*Meet John Doe*，1941）

《生活多美好》（*It's a Wonderful Life*，1946）

《联邦一州》(*State of the Union*, 1948)

科恩兄弟（Joel and Ethan Coen）

《血迷宫》(*Blood Simple*, 1984)
《抚养亚利桑纳》(*Raising Arizona*, 1987)
《米勒的十字路口》(*Miller's Crossing*, 1990)
《巴顿·芬克》(*Barton Fink*, 1991)
《金钱帝国》(*The Hudsucker Proxy*, 1994)
《冰血暴》(*Fargo*, 1996)
《谋杀绿脚趾》(*The Big Lebowski*, 1998)
《逃狱三王》(*O Brother, Where Art Thou?*, 2000)
《缺席的人》(*The Man Who Wasn't There*, 2001)
《真情假爱》(*Intolerable Cruelty*, 2003)
《老妇杀手》(*The Ladykillers*, 2004)
《老无所依》(*No Country for Old Man*, 2007)
《阅后即焚》(*Burn After Reading*, 2008)
《严肃的男人》(*A Serious Man*, 2009)
《大地惊雷》(*True Grit*, 2010)

弗朗西斯·福特·科波拉（Francis Ford Coppola）

《雨族》(*The Rain People*, 1969)
《教父》(*The Godfather*, 1972)
《对话》(*The Conversation*, 1974)
《教父2》(*The Godfather Part II*, 1974)
《现代启示录》(*Apocalypse Now*, 1979)
《斗鱼》(*Rumble Fish*, 1983)
《创业先锋》(*Tucker*, 1988)
《教父3》(*The Godfather Part III*, 1990)
《惊情四百年》(*Bram Stoker's Dracula*, 1992)
《造雨人》(*The Rainmaker*, 1997)
《没有青春的青春》(*Youth without Youth*, 2007)
《泰特罗》(*Tetro*, 2009)

费德里科·费里尼（Federico Fellini）

《浪荡儿》(*I Vitelloni*, 1953)
《大路》(*La Strada*, 1954)
《甜蜜的生活》(*La Doke Vita*, 1960)

《八部半》(*8½*, 1963)
《茱丽叶与魔鬼》(*Juliet of the Spirit*, 1965)
《爱情神话》(*Fellini Satyricon*, 1970)
《我记得》(*Amarcord*, 1974)
《女人城》(*City of Women*, 1980)
《船续前行》(*And the Ship Sails On*, 1983)
《舞国》(*Ginger and Fred*, 1986)

阿尔弗雷德·希区柯克 (Alfred Hitchcock)

《丽贝卡》(*Rebecca*, 1940)
《爱德华大夫》(*Spellbound*, 1945)
《美人计》(*Notorious*, 1946)
《夺魂索》(*Rope*, 1948)
《火车怪客》(*Stranger on a Train*, 1951)
《后窗》(*Rear Window*, 1954)
《怪尸案》(*The Trouble With Harry*, 1955)
《迷魂记》(*Vertigo*, 1958)
《西北偏北》(*North by Northwest*, 1959)
《精神病患者》(*Psycho*, 1960)
《群鸟》(*The Birds*, 1963)
《艳贼》(*Marnie*, 1964)
《冲破铁幕》(*Torn Curtain*, 1966)
《谍魂》(*Topaz*, 1969)
《狂凶记》(*Frenzy*, 1972)
《家庭阴谋》(*Family Plot*, 1976)

阿格涅丝卡·霍兰 (Agnieszka Holland)

《欧罗巴,欧罗巴》(*Europa Europa*, 1990)
《奥利佛,奥利佛》(*Olivier Olivier*, 1992)
《秘密花园》(*The Secret Garden*, 1993)
《心之全蚀》(*Total Eclipse*, 1995)
《华盛顿广场》(*Washington Square*, 1997)
《复制贝多芬》(*Copying Beethoven*, 2006)

斯坦利·库布里克 (Stanley Kubrick)

《光荣之路》(*Paths of Glory*, 1957)
《洛丽塔》(*Lolita*, 1962)

《奇爱博士》(*Dr. Strangelove*, 1964)

《2001：太空漫游》(*2001: A Space Odyssey*, 1968)

《发条橙》(*A Clockwork Orange*, 1971)

《巴里·林登》(*Barry Lyndon*, 1975)

《闪灵》(*The Shining*, 1980)

《全金属外壳》(*Full Metal Jacket*, 1987)

《大开眼戒》(*Eyes Wide Shut*, 1999)

黑泽明 (Akira Kurosawa)

《罗生门》(*Rashomon*, 1950)

《七武士》(*The Seven Samurai*, 1954)

《蜘蛛巢城》(*Throne of Blood*, 1957)

《用心棒》(*Yojimbo*, 1961)

《影武者》(*Kagemusha*, 1980)

《乱》(*Ran*, 1985)

《八个梦》(*Akira Kurosawa's Dreams*, 1990)

《八月狂想曲》(*Rhapsody in August*, 1991)

斯派克·李 (Spike Lee)

《稳操胜券》(*She's Gotta Have It*, 1986)

《为所应为》(*Do the Right Thing*, 1989)

《没有更好的布鲁斯》(*Mo' Better Blues*, 1990)

《马尔科姆 X》(*Malcolm X*, 1992)

《悬疑犯》(*Clockers*, 1995)

《搭公车》(*Get on the Bus*, 1996)

《单挑》(*He Got Game*, 1998)

《山姆的夏天》(*Summer of Sam*, 1999)

《迷惑》(*Bamboozled*, 2000)

《25 小时》(*25th Hour*, 2002)

《她恨我》(*She Hate Me*, 2004)

《内部人士》(*Inside Man*, 2006)

路易·马勒 (Louis Malle)

《好奇心》(*Murmur of the Heart*, 1971)

《拉孔布·吕西安》(*Lacombe, Lucien*, 1974)

《艳娃传》(*Pretty Baby*, 1978)

《大西洋城》(*Atlantic City*, 1980)

《与安德烈晚餐》(*My Dinner With Andre*, 1981)

《阿拉莫湾》(*Alamo Bay*, 1985)

《孩子们,再见》(*Au Revoir, Les Enfants*, 1987)

《五月傻瓜》(*May Fools*, 1990)

《烈火情人》(*Damage*, 1992)

《42街的万尼雅》(*Vanya on 42nd Street*, 1994)

米拉·奈尔(Mira Nair)

《早安孟买》(*Salaam Bombay!*, 1988)

《密西西比马萨拉》(*Mississippi Masala*, 1991)

《旧爱新爱一家亲》(*The Perez Family*, 1995)

《欲望与智慧》(*Kama Sutra*, 1996)

《季风婚宴》(*Monsoon Wedding*, 2001)

《名利场》(*Vanity Fair*, 2004)

《同名同姓》(*The Namesake*, 2006)

《艾米利亚》(*Amelia*, 2009)

克里斯托弗·诺兰(Christopher Nolan)

《追随》(*Following*, 1998)

《记忆碎片》(*Memento*, 2000)

《失眠症》(*Insomnia*, 2002)

《蝙蝠侠:侠影之谜》(*Batman Begins*, 2005)

《致命魔术》(*The Prestige*, 2006)

《黑暗骑士》(*The Dark Knight*, 2008)

《盗梦空间》(*Inception*, 2010)

约翰·塞尔斯(John Sayles)

《西卡柯七个人的归来》(*Return of the Secaucus Seven*, 1980)

《丽阿娜》(*Lianna*, 1983)

《异星兄弟》(*The Brother From Another Planet*, 1984)

《怒火阵线》(*Matewan*, 1987)

《八面威风》(*Eight Men Out*, 1988)

《人鱼传说》(*The Secret of Roan Inish*, 1994)

《孤独的恒星》(*Lone Star*, 1996)

《带枪的男人》(*Men With Gun*, 1998)

《丛林地狱》(*Limbo*, 1999)

《阳光天堂》(*Sunshine State*, 2002)

《求子心切》(*Casa de los Babys*, 2003)

《银城竞选》(*Silver City*, 2004)

《甜蜜乐音》(*Honeydripper*, 2007)

马丁·斯科塞斯 (Martin Scorsese)

《穷街陋巷》(*Mean Streets*, 1973)

《出租车司机》(*Taxi Driver*, 1976)

《愤怒的公牛》(*Raging Bull*, 1980)

《喜剧之王》(*The King of Comedy*, 1983)

《基督最后的诱惑》(*The Last Temptation of Christ*, 1988)

《好家伙》(*GoodFellas*, 1990)

《纯真年代》(*The Age of Innocence*, 1993)

《赌场》(*Casino*, 1995)

《纽约黑帮》(*Gangs of New York*, 2002)

《飞行家》(*The Aviator*, 2004)

《无间行者》(*The Departed*, 2006)

《闪耀光芒》(*Shine a Light*, 2008)

《禁闭岛》(*Shutter Island*, 2010)

史蒂文·斯皮尔伯格 (Steven Spielberg)

《横冲直撞大逃亡》(*The Sugarland Express*, 1974)

《大白鲨》(*Jaws*, 1975)

《第三类接触》(*Close Encounters of the Third Kind*, 1977)

《夺宝奇兵：法柜奇兵》(*Raiders of the Lost Ark*, 1981)

《外星人》(*E. T. The Extra-Terrestrial*, 1982)

《紫色》(*The Color Purple*, 1985)

《太阳帝国》(*Empire of the Sun*, 1987)

《侏罗纪公园》(*Jurassic Park*, 1993)

《辛德勒名单》(*Schindler's List*, 1993)

《阿米斯塔德号》(*Amistad*, 1997)

《拯救大兵瑞恩》(*Saving Private Ryan*, 1998)

《人工智能》(*A. I. Artificial Intelligence*, 2001)

《少数派报告》(*Minority Report*, 2002)

《猫鼠游戏》(*Catch Me If You Can*, 2002)

《幸福终点站》(*The Terminal*, 2004)

《世界大战》(*War of the Worlds*, 2005)

《慕尼黑》(*Munich*, 2005)

《夺宝奇兵4：水晶头骨王国》(*Indiana Jones and the Kingdom of the Crystal Skull*, 2008)

张艺谋 (Zhang Yimou)

《红高粱》(*Red Sorghum*, 1987)

《菊豆》(*Ju Dou*, 1990)

《大红灯笼高高挂》(*Raise the Red Lantern*, 1991)

《秋菊打官司》(*The Story of Qiu Ju*, 1992)

《活着》(*To Live*, 1994)

《摇啊摇，摇到外婆桥》(*Shanghai Triad*, 1995)

《幸福时光》(*Happy Times*, 2002)

《英雄》(*Hero*, 2002)

《十面埋伏》(*House of Flying Daggers*, 2004)

《满城尽带黄金甲》(*Curse of the Golden Flower*, 2006)

《三枪拍案惊奇》(*A Woman, a Gun and a Noodle Shop*, 2010)

第十二章　影片的总体分析

《严肃的男人》(A Serious Man)

　　职业影评人的职责中，或许最不重要的——当然也是最不耐久的——就是发表意见。每当听说有读者因我对某部影片的看法与他们不一致，而感到受伤害，甚至觉得受侮辱，我都感到很遗憾。我希望能使他们相信我只是在发表自己的意见，正如每个人看完电影后在餐桌上、在拥挤的酒吧里谈论它一样，他们有保留不同意见的自由，这也是部分乐趣所在。影评人的主要任务……是重新梳理影片的脉络——不是告诉电影观众他们应该看什么（这个选择权完全在他们自己），而是就观众主动掏钱买票观影可能会经历的或深或浅的体验发表一份感性的报告。

——安东尼·莱恩，《纽约客》影评人

在前面的章节中,我们将一部电影分解为若干独立的部分进行分析。现在我们试图把各个独立的部分重新组合在一起,寻找它们之间的联系,并考虑一下它们对影片整体的作用。

一、基本方法:观看、分析及评价影片

当我们进入电影院观看电影时,要记住一些东西。我们无法使影片定格再进行分析——只有在连续放映的状态下它才能真正称得上是一部影片。因此,我们必须集中绝大部分注意力,对银幕上发生的一切——在同一时间相互作用的图像、声音、动作,做出敏感的反应。与此同时,我们必须下意识地积累另一种印象,对我们看到的、听到的一切,要想一想:是怎么呈现的?为什么这样处理?有什么效果?我们必须努力进入电影的真实世界里,同时保持一定程度的客观性和评论的公正性。

如果我们能看两遍电影,我们的分析就会容易很多。电影这种媒介的复杂性使我们很难在看完一遍后就能把影片所有的要素考虑周全;太多的事情在太多的层面发生,使我们无法进行完整的分析。因此,如果有可能,我们应该设法看两遍影片。在看第一遍时,我们可以主要关注情节要素、总体情感效果、中心思想或主题。较理想的情况下,看完一遍后,我们可以有时间思考,厘清影片的目的和主题。然后,在观看第二遍时,因为我们不再对故事的悬念感兴趣,我们可以将所有注意力集中到电影制作者的技巧上,如怎么处理,为什么等。我们练习这种二次观看法的次数越多,就越容易将两次观看的功能合二为一。

有时在电影研究班里,可以先观看整部影片,然后筛选一些片段播放,它们要能够说明不同要素对于影片整体的功能和相互关系。接着再次放映整部影片,以观看所选片段在影片整体连续画面中的作用。使用DVD播放机可以使这个过程更简单。这个方法对培养电影分析所需的习惯和技巧很有帮助。二次观看法不仅有助于提高我们的分析能力,而且对于一些特殊的影片,也可以提高我们的鉴赏力。例如,影评家德怀特·麦克唐纳(Dwight Macdonald)对费里尼的《八部半》这样评价:"两星期后,我第二次看《八部半》,比第一次进行了更

图 12.1　诠释主题
对有些影片来说，清楚地归纳中心主题相对比较简单。而对于别的影片，如罗伯特·奥特曼执导的复杂的"西部片"《花村》（由朱莉·克里斯蒂和沃伦·比蒂领衔主演，左图），以及贾森·雷特曼导演的《在云端》[乔治·克鲁尼和维拉·法米加（Vera Farmiga）主演，右图]，就很难准确定位电影制作者的主要关注点。

多记录，才发现自己曾对如此多的美妙、精致和令人迷惑之处视而不见。"[1]

不管采用何种方式，是一次观看、二次观看还是分解成多个部分，我们在进行影片分析时都可以遵循基本相同的步骤。

（一）主题

分析的第一步应该是较为清晰地概括出影片主题——贯穿整部影片的中心思想。是什么要素将影片融为一体，是剧情、某个独特的角色、情感氛围或效果的创造，抑或是某种风格、特点的塑造？影片是否旨在传递某种思想或陈述某个问题？一旦确定了影片的中心思想，我们就可以进一步对影片主题进行更清楚、更具体的阐述。我们真正想问的是：导演制作这部电影的目的或主要目标是什么？影片的真正主旨是什么？如果有的话，影片对这项主旨作了哪些阐述？（图 12.1）

（二）部分与整体的关系

一旦我们暂时确定了影片的主题，并做出了尽可能简明扼要的阐述，就应

[1] Dwight Macdonald, *On Movies* (New York: BerkleyMedallion Books, 1971), p.15. Reprinted by permission of Dwight Macdonald. Copyright © 1969 by Dwight Macdonald.

该对影片所有要素作一个全面的分析,来看看我们的推断在多大程度上成立。在解答了与每个单独要素相关的所有可能的问题后,我们就能够建立起每个要素与影片整体之间的联系。然后提出这个基本问题:影片所有的个体要素与影片主题、中心目的或总体效果之间如何产生联系,如何作用?要回答这个问题,需要对影片所有的要素都作些考虑,虽然其中一些要素的作用要比其他要素大得多。在这一刻每个要素都应考虑到,包括故事情节、戏剧结构、象征手法、性格刻画、冲突、背景、片名、反讽、摄影、剪辑、胶片类型和尺寸、声效、对白、配乐、表演,以及影片的总体风格。

如果我们可以看到每个要素与主题或中心目的之间清楚的逻辑关系,那么就可以认定我们对影片主题的推断是正确的。如果无法看到它们之间清晰的关系,我们可能需要重新思考自己对影片主题的最初理解并进行调整,使它符合我们从各个独立电影要素角度看到的作用模式和相互关系。

一旦这个层面的分析结束,我们已经可以把这部电影视为一个围绕着某个中心目的、结构清晰、完整统一的艺术作品,差不多就可以进入下一阶段的评价过程了。

(三) 影片的目标水准

在开始对影片进行客观评价之前,我们必须考虑一下影片的目标水准。将一部旨在纯粹娱乐的影片作为严肃电影艺术的最终产品来评价是极不公平的。因此我们必须调整自己的期望值,以适应影片的目标水准。蕾娜塔·艾德勒描述了这种调整的必要性:

> 影评家会尽量把自己置于认同……的心理状态……但是一旦各分析要素得到了清晰的说明,读者就知道如何根据自己的口味进行判断。我认为在影评中绝对有必要确定影片的目标水准,并且有可能的话,使你自己的目标水准与之相称,然后调整你评论的语气。[2]

这并不是说,我们应该放弃自己的标准或基本原则。但是我们在用自己的标准对某部影片进行评价时,应尽量先从导演似乎想要做的,或者他/她试图表达

[2] Renata Adler, *A Year in the Dark* (New York:Berldey Medallion Books,1971), p.330.

图 12.2　从现实生活到电影

电影观众需要判断出影片的目标水准。例如，观众应当注意到，影片《邦妮和克莱德》的制作者们在完全按照历史事实展示这俩罪犯的同时，对于描述他们的传奇故事也一样颇有兴趣。因此，他们刻意地美化了邦妮·帕克（Bonnie Parker）和克莱德·巴洛（Clyde Barrow）的形象——由费·唐纳薇和沃伦·比蒂饰演。

的思想水准这一角度来评判该影片。因此在我们做出任何客观评价之前，必须考虑这个问题：影片的目标水准是什么？（图 12.2）

（四）对影片的客观评价

一旦我们清楚地确定了影片的主题和目标水准，并看到各个要素如何共同作用以诠释影片主题，就可以开始对影片进行客观评价了。要考虑的综合问题简单来说就是：在设定的目标水准下，影片在多大程度上完成了既定目标？考虑这个问题时，我们必须回顾一下先前对影片各独立要素的有效性的评价，以确定各要素对我们答案的影响。做完这些，就可以开始回答下一个问题：影片为什么成功，或者失败？

在尝试回答这个问题时，我们要尽可能具体而微，不仅要明确为什么成功，还要明确哪里成功。我们要洞悉每个独立要素的长处与不足，确定哪些是影片成功或失败的最重要组成部分或要素：哪些要素或组成部分对影片主题发挥了最大作用？为什么？哪些要素或组成部分不曾有效发挥作用？为什么？我们必须从影片总体效果的角度，仔细考量每个要素的长处和不足，避免吹毛求

疵,如盯着细小的技术瑕疵不放。

我们要进行客观评价,因此得做好准备,用基于整体分析的合乎逻辑的论述,说明我们得出的每一个结论。必须解释为什么有些效果很好,或为什么某个特定场景没有达到预期效果。评价的每一部分都应尽可能合情合理,对影片的每个判断都应经过合理论证,且这种论证基于切实有效的评价体系。

(五) 对影片的主观评价

到目前为止,我们一直使用系统的、合理的评价方法。但与此同时,我们也应充分意识到我们无法将艺术简化成理性科学,或者使它像 $1+1=2$ 那样简单。我们对电影的反应要比这复杂得多,因为我们是人,不是电脑,我们知道艺术在很大程度上是诉诸情感的、带有个人色彩的、来自直觉的。因此,我们对电影的反应可能包括强烈的感情、成见和偏好。它会受到我们的生活阅历、道德观念和社会环境、世故程度、年龄、生活的时间和空间,以及每个人的独特个性的影响。

完成对影片的客观分析和评价后,我们总算可以抛开合理编排的分析框架,描述一下我们自己对影片的反应及强烈程度:我们对影片的个人反应是什么?我们喜欢或厌恶它的个人理由是什么?

二、分析、评价及讨论的其他方法

完成了对影片个人和主观的评价后,我们可能想从几个专业的角度或艺术批评的视角来进一步分析。用这些评论练习引导课堂讨论可能会很有意义。每种评论方法都有其自身的侧重点、偏好、视角和意图,都试图在影片中找出一些与众不同之处。

(一) 把电影视为一种技术成就

如果我们对电影媒介和拍片技术有充分的了解,我们就会想知道电影制作人使用的技术手段,以及这些技术对于影片总体效果的重要之处。用这种方式评价一部电影时,我们更关注的是导演如何传递信息,而不是传递什么信息及为什么传递这些信息。根据这些标准,最近乎完美的影片应是一部恰到好处地

利用电影媒介的各种潜能的影片。类似《公民凯恩》和《2001：太空漫游》这样的影片在这方面排名很高。从这个角度分析影片时应考虑下面几个问题：

- 影片如何有效地利用了电影媒介的全部潜能？
- 影片运用了什么样的创新技术，它们制造出来的效果如何？
- 从整体效果上看，影片所用的制作技术较先进还是很一般？
- 就技术而言，影片最成功和最薄弱之处各是什么？

（二）把电影视为展示演员才华的舞台：个人崇拜

如果我们的主要兴趣在于演员、表演技巧和银幕人物，我们可能希望将注意力集中在影片中主要演员的表演上，尤其是影星或电影界名流。采用这种方法时，我们假定领衔主演对影片的质量具有非常重要的影响，男女演员凭借自身的表演技巧或人格魅力支撑起整部影片。经由这种分析框架来判断，最好的影片应是能够充分展示领衔主演的基本人格、表演风格、个人偶像特质等的影片。在使用这种方法时，我们将电影视为展示演员才华的舞台，比如，想象一下梅丽尔·斯特里普、杰克·尼科尔森、亨弗莱·鲍嘉、凯瑟琳·赫本、汤姆·汉克斯、瑞茜·威瑟斯彭（Reese Witherspoon）或者汤姆·克鲁斯等人主演的影片。要有效地使用这种方法，我们必须熟悉同一演员主演的其他影片，以便参照该演员过去扮演的角色来评价他/她的表演。通过这种方法来评价一部电影，我们可能要考虑下面几个问题：

- 演员的个性特征或表演技巧如何适应他/她饰演的角色以及影片的故事情节？
- 该角色是否为该演员的个性和演技量身定做，或者演员的个性是否服从于角色需要？
- 与该演员领衔主演的其他影片中的表演相比，他/她在本片中的表演具有怎样的表现力？
- 该演员在本片中扮演的角色和在其他影片中扮演的角色相比，你发现有哪些相似之处或显著差异？
- 与过去的表演比较，本片中的特定角色对于演员有多高难度和要求？

（三）把电影视为个人的创造性成果：作者导演分析法

在使用这种分析方法时，我们主要关注电影创作过程中处于绝对支配地位的创作人物——导演，这位创作者的风格、技巧和人生哲学——影片的方方面面都会反映出这位掌握全局的电影制作人的天赋、风格和创新个性。因为所有真正伟大的导演都会把他们的个性注入所拍摄影片的每个方面，从这个角度来看，电影不应被视为一件客观的艺术作品，而是制作者的艺术眼光或风格的反映。根据作者导演的理论，一部好电影的每个要素都应该打上导演的烙印——包括情节、选角、摄影、灯光、音乐、声效、剪辑，等等（图 12.3）。我们不能单独评价影片本身，而应将其视为导演全部作品的一个组成部分。通过这种方法对影片进行评价时，我们应考虑以下问题：

- 根据这部影片以及该导演拍摄的其他影片，你会如何描述该导演的风格？
- 影片的每个要素如何反映该导演的艺术眼光、风格和总体的电影哲学，甚至是他/她的人生哲学？

图 12.3 作者导演分析法
对很多满怀崇敬之心的电影系学生来说，英格玛·伯格曼的《呼喊与细语》[由丽芙·乌曼、哈丽雅特·安德松（Harriet Andersson）、英格丽·图林（Ingrid Thulin）和卡莉·西尔万（Kari Sylwan）主演]让人不安而又成功地展示了才华横溢的导演的创作技巧和能力。

- 影片与该导演拍摄的其他影片比较，有哪些相似之处？有哪些显著的区别？
- 在影片的什么位置，导演的个性、对影片独一无二的创造性处理手法给我们留下了最深刻的印象？
- 与该导演的其他作品相比，这部影片有哪些特殊品质？与那些作品相比，这部影片如何反映了导演的哲学思想、人格特征和艺术眼光？
- 这部影片是否暗示了有别于该导演以往影片的新的发展方向？如果有，请描述一下。

（四）把电影视为对道德、哲学或社会观念的表达

在这种通常被称为人文主义视角的方法中，我们将注意力集中于影片所表达的思想上，因为优秀的影片通常围绕着某个具有一定教育意义的思想来展开。在使用这种评价方法时，我们必须判断表演和角色是否具有超脱于影片故事背景之上的意义——如道德、哲学或社会意义，是否能促使我们更好地理解生活、人类天性或人类处境的某些方面。我们将影片视为某种思想的表达，该思想具有某种知识、道德、社会或文化方面的意义，并能使我们的生活变得更美好。对于表演、摄影、灯光、剪辑、声音等的评价，要基于它们在促进影片思想表达方面的效果。影片的整体价值取决于影片主题的意义。在使用人文主义评价方法时，我们应考虑下列问题：

- 影片表达了什么思想？我们从中学到的真理有多大意义？
- 不同的影片要素如何有效地传达了影片的信息？
- 影片如何使我们的生活变得更美好？它试图改变哪些观念和行为？
- 影片传达的信息是普遍适用的还是仅限于我们生活的时代和地区？
- 影片主题对于我们自身的经验有多大价值？

（五）把电影视作情感或感官的体验

与相对更为理性的人文主义方法相反，在这一方法中，我们根据观众感受的逼真程度和强烈程度来评价影片。影片提供的情感或感官体验越强烈，影片就越优秀。一般而言，这种方法适用于展现快节奏的动作、刺激或冒险的影片。

图 12.4　情感或感官体验的方式

在拉斯·霍尔斯道姆的《浓情巧克力》(Chocolat, 2000) 中，朱丽叶·比诺什和莉娜·奥琳 (Lena Olin) 对她们作为糖果供应商（糖果魔术师）的甜美生活非常享受，在这种情绪的感染下观众也感到轻松愉悦。

因为影片就是想要唤起强烈的身体上或发自内心的反应，若效果直接而简单有力，就像一记直冲拳正中下巴，就会有人赞同。

喜欢这种方式的人显示出一种反智的倾向。他们不想在影片中表达什么，除了即时体验外没有别的意义。他们喜欢纯粹的动作、爱情、刺激，或简单直接、毫不矫饰地讲述一个故事。若影片提供的体验极度真实、生动和强烈，它就会被视为一部好片（图12.4）。以这些标准来衡量一部影片时，应考虑以下问题：

- 影片带给观众的情感或感官体验有多强烈？
- 在影片的什么位置，我们会全神贯注地完全投入到影片的世界里？在什么位置影片给人的情感和感官体验最弱？
- 影片各要素在制造强有力的情感和感官体验方面发挥了什么作用？

（六）将电影视为重复的艺术形式：类型分析法

类型片所表现的对象、主题或风格因为经常地使用而为我们所熟悉（关于

类型片,在第十四章有详细讨论)。观众在欣赏类型片(如西部片)时,知道会出现什么样的人物、背景和剧情,等等。在类型分析法中,我们依据该影片与众多具有类同背景、人物、冲突、解决方法和(或)价值观的影片的契合度来进行评价。在进行分析和评价时,我们先要确定影片在哪些方面与它所代表的类型片的标准保持一致,又在哪些方面与那些标准相背离。

我们在观看当前分析的影片之前,也许已经看过许多同一类型的影片,所以我们有明确的期待。在观看该影片时,如果期待没有得到满足,我们会很失望。同时我们应该寻找片中不同于该类型中其他影片的变化和创新之处,因为如果影片没有变化创新,我们依然会觉得失望。一部好的类型片不仅通过遵循传统模式、提供满意的解决方案以满足我们的期待,还会提供足够多的变化以满足我们对新鲜感的需求。因为类型片拥有为数众多的电影观众,而且类型片强化了对这些观众而言神圣的价值观和信念,或许我们还得考虑每部美国的类型片如何充分反映和强化了基本的美国式信仰。在评价一部类型片时我们可以考虑以下问题:

- 这一特定的影片类型有什么基本要求?本影片在多大程度上符合这些要求?
- 影片在各方面的表现方式是否满足了我们对此类影片的所有期待(图12.5)?
- 影片中有哪些变化和创新?这些变化是否足够新颖,能满足我们对新鲜感的要求?哪些变化使得影片从同类型的其他影片中脱颖而出?
- 相关地区或国家的哪些基本信仰、价值观和传说在影片中得到反映和加强?这些信仰、传说和价值观已经过时还是仍具有现实意义?

(七)作为政治声明的影片

影片可以反映各种不同的政治立场。例如,马克思主义就是一种很重要的观点。对一些研究者而言,卡尔·马克思的作品已经成为看待影片的一种重要的滤色镜。马克思主义电影评论基于以下前提——电影,与文学及其他艺术表现形式一样,都是某种文化的经济特性制造出来的一种附属产品,所有影片从根本上看就是社会各经济阶层之间权力斗争的表现。对种族问题的思考也可以

图 12.5　类型分析法
一些关于 1940 年代的黑色电影（见第十四章）的基本知识，能帮助观众欣赏劳伦斯·卡斯丹（Lawrence Kasdan）的影片《体热》。这部完成于 1981 年的备受推崇的影片由凯瑟琳·特纳（Kathleen Turner）主演，她在片中饰演一个美丽而邪恶的女子、处心积虑的引诱者，威廉·赫特（William Hurt）则饰演她那轻易上钩的情人。

纳入马克思主义分析方法，因为少数族群常常受到占据统治地位的种族和经济群体的压迫，堕入更低的社会经济阶层。要从马克思主义者的角度评价影片，我们可以考虑下列问题：

- 主要人物的社会经济状况如何？剧本内容是否蕴含该问题的答案？影片中的服饰或背景是否有所暗示？
- 各种不同社会阶层的人物之间如何交流？
- 在挑选配角和其他小角色演员的类型时是否存在一种明显的模式？例如，人物的种族和阶层与其是好人或坏人之间有没有某种联系？
- 实现抱负、获取财富和物质财产（挤入上层社会）对人物是否重要？影片从正面还是负面来展现人物抱负？决定人物成功与否的因素中哪些比较重要？
- 影片是在歌颂一种传统价值观，还是在质疑主流思想？

（八）把电影视为性别或种族表达

无论通过什么样的方式，将注意力放在影片的性别或种族问题上的做法都是带着另一种政治滤色镜来看待影片。事实上，我们可以认为从政治角度分析影片时，几乎任何引起争议的群体（尤其是少数群体）都可以成为话题的中心所在。普通公众和专业人士对现代影片的批判都表明了这一点。例如，昆汀·塔伦蒂诺在《杰基·布朗》中对非洲裔美国人的呈现手法激起了斯派克·李的愤怒（更别提《低俗小说》了）。福音派新教徒也曾对罗伯特·杜瓦尔的影片《来自天上的声音》（*The Apostle*）中一些中心人物的性格刻画提出质疑。老年人和其他观众对《马文的房间》（*Marvin's Room*）中休姆·克罗宁（Hume Cronyn）饰演的老年人的老套价值观也颇有微词。一些评论家则断言，《庸人哈尔》有冒犯胖人的风险。早在政治正确运动发起之前，就有评论家注意到娜塔利·伍德（Natalie Wood）并不是拉美裔，并问她为什么敢在《西区故事》（*West Side Story*）中扮演拉美人的角色。《雨人》《阿甘正传》《弹簧刀》和《我是山姆》都曾因有利用残障的"特异"人的嫌疑而受到指责。而逐渐发展起来的男女同性恋、酷儿、双性恋、跨性别批判理论已仔细解读了《我钟情的人》（*The Object of My Affection*）、《她和他和她之间》《完美无瑕》（*Flawless*）、《穿越美国》等影片，以寻找其中是否存在着某种带有政治倾向的性别表达（或没有这种表达）（图 12.6）。

图 12.6　性别分析法
在尼尔·乔丹执导的影片《哭泣游戏》（*The Crying Game*）的开始阶段，斯蒂芬·瑞（Stephen Rea）饰演的角色（右）从他看守的囚犯（福里斯特·惠特克饰）口中听说了后者的恋人。很久以后，当瑞终于设法见到那个囚犯深爱的人时，影片呈现出了一些关于性别的令人深思的问题。

与此相似，也许更宽泛，女权主义分析方法建立在"艺术不仅反映而且影响社会文化的态度"这一假设的基础上。女权主义影评人试图向观众展示传统电影的语言和象征手法是如何反映男权的意识形态的。她们支持在影片中展现与男性数量相称的女性形象，并敦促不要将女性角色简化处理成传统的、类型化的角色。女权主义角度的电影分析还要考虑导演或编剧的性别及其对情节表达产生的影响。

从性别的角度来评价影片，我们可以考虑以下问题：

- 主要人物是男性还是女性？这是由电影制作者根据剧情要求做出的决定，还是说角色分配反映了基于性别的刻板印象？
- 影片如何刻画女性和男同性恋者？他们的形象是消极负面的、受到迫害的或起装饰作用的，还是积极正面的、充满自信的、对情节发展起重要作用的？
- 是谁制作了该影片？你认为电影制作者的性别会影响他/她们对情节的处理和呈现吗？
- 影片是否宣扬了任何有关女性或同性恋者的权利和平等的具体政治观点，如关于用工歧视、性骚扰、堕胎、儿童领养的权利等？这些问题是故事核心所在，还是被不经意地提起？

（九）电影作为对内心世界的洞察：从精神分析的角度

1. 弗洛伊德派批评分析

主张从弗洛伊德精神分析的角度对影片进行解释的人士认为，电影是电影制作者精神自我的一种表达，影片的意义隐藏在银幕画面之后。弗洛伊德式的影评人士了解了神经官能症患者无意识的大脑是如何将秘密想法隐藏于梦境或怪异的行为举止之中的，他们认为，导演（或编剧）严重依赖于象征符号，并有意将电影中的事件和观点掩藏于或神秘化为各种图像，需要解释才能真正理解。这些评论家倾向于将影片视为一种幻觉、梦境或白日梦，并通过精神分析来洞悉作者导演的内心世界。近年来，对电影创作者的精神分析转变为对电影观众的分析——分析影片如何通过不断触及我们潜意识中受压抑的欲望、幻想或梦境来引起我们的神经官能反应。

图 12.7　精神分析法
在影片《我不在那儿》(*I'm not There*) 中，编剧兼导演托德·海因斯选用六名完全不同的演员来扮演不同时期的鲍勃·迪伦，需要观众从精神分析的角度解读电影。上图中依次为理查·基尔（Richard Gere）、希斯·莱杰、克里斯蒂安·贝尔（Christian Bale）、马库斯·卡尔·弗兰克林（Marcus Carl Franklin）、本·惠肖和凯特·布兰切特（Cate Blanchett）。

从弗洛伊德精神分析的角度分析影片，我们可以考虑以下问题：

- 影片的哪些特殊属性表明它的真正意义隐藏在画面背后，需要通过精神分析来揭开谜团？在影片的什么位置，导演似乎在有意掩盖事件和观点或使之神秘化？
- 你是否发现影片暗示或以象征手法表现了某个通常与弗洛伊德精神分析

有关的基本概念，如俄狄浦斯情结、自我、本我、超我、性欲、无意识的冲动或性压抑？它们为我们窥探导演的内心世界提供了什么帮助？
- 你在影片中还发现哪些象征符号？你对它们又如何解释？它们揭示了导演什么样的内心世界？
- 前面两个问题中提到的哪一个象征符号引起了你个人的共鸣？你认为自己对这些象征和形象的反应是你的个性使然，还是观众普遍具有的反应？如果你的反应是你个人特有的，你从中获得了什么样的自我认知或自我发现？

2. 荣格派批评分析

主张从荣格心理学角度来分析电影的影评家分析一部电影时从一些重要的基本假设开始。首先假设所有人类都共有一种内心深处的心理纽带，一种集体无意识状态，一种被称为原型的关于宇宙形象、生命形态和生命历程的模糊印记。这些原型潜藏在表面意识下，只有在某些浮出表面形成原型形象的碎片中，或者阴影中才能被察觉。荣格派评论家的一个目标就是感知影片中人物、情节和影像等显而易见的表面形象暗示的、隐藏在它们背后的原型。卡尔·荣格还认为，所有的故事和传说都是某个中心神话，即元神话的变体或不同侧面，这个元神话从源头上支撑着所有的原型形象，并暗示着原型形象与原型之间的关联。这个包罗万象的元神话就是影片追求与探索的目标，在追求的过程中，主人公为了成为一个独立自主的人而斗争。为了实现这个目标，主人公必须从对大母神（Great Mother，显然代表一种纠缠不清的、削弱人类力量的依赖对象）的依赖中解脱出来。当他变得独立而自足时，他也就获得了应有的奖赏，和潜意识中理想化的女性形象——阿尼玛（anima）——结合在一起。因此，荣格派评论家的另一个目标是参照元神话来分析剧中人物和他们的动作行为。运用荣格心理学来分析一部影片时，应考虑以下问题：

- 是否有些角色似曾相识，超出一般的刻板印象？他（她）们是否具有普遍特征，足可成为原型在表面的阴影？人物哪些方面的特质或性格似乎令人感觉非常熟悉或普遍存在？这些特质暗示了什么样的原型？
- 分析一下故事情节中的人物、冲突、解决方案与影片探求的元神话之间可能存在的关系。是否有一个男主人公为了摆脱某种依赖（从属）

关系，为获取自由而斗争？片中是否有这么一个人物或概念可以跟大母神形象联系起来？主人公是否成为一个独立而自给自足的人？影片故事的解决方案中，是否包括了男主人公和他理想中的异性的结合？

- 你能想到其他哪些影片，也呈现出了这种探求元神话的普遍模式？这些影片中的普遍模式与所分析影片中的那些模式有哪些重要不同？
- 请你有意识地从影片具体的人物、冲突、动作和形象中后退，尽量把它们视为抽象概念：广义的、笼统的模式和概念。通过这种方式对情节要素予以概括、抽象化是否使电影中的形象更清楚地体现出原型的特征？

（十）折中的分析方法

到目前为止我们讨论了多种电影分析方法，但是若仅仅从中选用这种或那种方法建立批评框架则会过于狭隘，以这样的方式来分析每一部影片，会严重妨碍我们的评价。为了公允起见，我们必须考虑导演的不同意图，再选择其中一种分析方法作为补充，相辅相成。例如，考虑一下从人文主义的角度来分析詹姆斯·邦德（James Bond）系列或希区柯克的影片会有什么效果。

文森特·坎比（Vincent Canby）在《纽约时报》上发表的对希区柯克影片《狂凶记》（*Frenzy*）的影评，显示出以人文主义为参照体系来评价希区柯克影片的困难之处：

> 阿尔弗雷德·希区柯克足以令人绝望。经过五十年的导演生涯，他仍然不够完美。他拒绝在影片中表现严肃主题，至少不愿以任何明显的方式来表现，即使这么做或许能为他赢得"琼·赫肖尔特人道主义奖"（Jean Hersholt Award），甚至是奥斯卡最佳导演奖。例如，看一下他的新片《狂凶记》，一部悬疑情节剧，讲述了一个震惊英伦、被称为"领带杀手"的杀人狂和一个被误认为是凶手而遭通缉、逮捕并判刑的人的故事。在人类生存环境、爱情、第三世界、上帝、政治结构、环境破坏、公正、道义、落后地区、歧视、极端麻木、宗教狂热或政治保守之风等方面，影片又告诉了我们什么？根本没有。
>
> 影片引人入胜，但也会招来很多指责，而同样的指责在过去也曾对准他的一些最优秀的影片，说它没有"重大意义"，"它对人和人性

图 12.8 折中的方式
在很多情况下,对一部影片最好的评价方法是若干种可行方法的综合。可以说,奥利维耶·阿萨亚斯（Olivier Assayas）的《夏日时光》[由杰瑞米·雷乃（Jérémie Renier）和朱丽叶·比诺什主演]可以通过多种方法进行阐释,包括图 12.3 至图 12.7 强调的各种方法。

的描述太肤浅、太圆滑","它什么也没做,只是浪费时间","在影院观看时很精彩,24 小时后就无法记起"。[3]

希区柯克是位个性很强而且非常强势的导演,在制作的每一部影片中都打上了自己风格的印记,因此从作者导演的角度来讨论他的影片会比较有成效(虽然他在美国拍摄的多数影片的剧本并非由他创作),或者,从情感或感官体验方面进行分析会更恰当。他强调演员在影片中的次要地位,因此个人崇拜分析方法在此毫无用处,且正如文森特·坎比在评论中指出的那样,人文主义方法在这儿也无从说起。最有效的方法就是根据导演宣称并在影片中展现的关注点,选择相适应的分析方式。

但是有一种影片评价方法似乎比上面描述的任何方法更有效。这种折中法认为,所有方法都有一定的有效性,故而它选取每种方法中恰当而且有用的部分（图 12.8）。在进行折中式的评价时,我们可以首先确定影片是否优秀,然后

[3] Vincent Canby, "Hitchcock: The Agony Is Exquisite," *New York Times* (Jaly2, 1972) .© 1972 The New York Times. Reprinted by permission.

回答下面几个问题,以此来支持我们的观点:

- 影片在技巧运用方面是否熟练、复杂?它如何充分挖掘电影这种媒介的潜能?
- 明星的表演感染力如何?
- 影片在反映导演的哲学、个性和艺术眼光方面做得如何?
- 影片表达的观点有多大价值和意义?有多大的说服力?
- 影片作为情感或感官体验有多大效果?
- 影片在多大程度上遵循所属类型的表现模式?又给该电影类型带来哪些变化和创新?

三、再读评论

我们看完影片,做完分析,并根据自己的需要对影片进行了诠释。我们对影片的价值形成了自己的看法,记录了自己个人的、主观的反应。现在我们准备再次回到影评中。此时,我们应当用一种与观看影片之前完全不同的方式来阅读该影评。现在我们可以深入阅读影评各部分,将我们脑海中的印象和观点与所读评论比较,并和作者进行精神层面的对话(甚至是辩论)。

我们也许会在许多方面认同影评人的观点,在另一些方面则完全不同意。观众和影评人可能用同一种方法来分析或解释影片,却对它的价值得出完全相反的结论。实际上,重要的是其中的学习过程。两种不同的思想——读者的和影评人的——因为同一件作品而产生对话,寻求共识,但也可以享受辩论的快乐。虽然我们应该敞开心胸,尽量看清楚影评人的观点,理解他/她的分析、解释或评价,但同时仍需保持足够的独立性,不能俯首帖耳、人云亦云。

四、评价影评人

我们可以对所读影评的作者做出评价,判断他们有多尽职。影评人的主要作用是引导我们更深刻地理解影片,或更好地欣赏具体的影片和一般意义上的电影媒介。重新深入阅读影评后,我们可以首先问问自己,影评作者是否充分

发挥了影评的作用。换句话说，与我们自己独自观看影片相比，该评论是否有助于我们更好地理解影片？他/她是否通过评论使电影这种媒介变得激动人心，让我们想更深入而强烈地体验一下电影艺术？

回答了这些基本问题之后，我们可以考虑以下问题，开始对影评作详细的评价：

- 在影评的哪些部分，评论家只是提供事实信息，即无可辩驳亦无须辩驳的内容？这些资料有多详细，是否提供了关于影片属性特征的明确看法？
- 在影评的哪些部分，评论家充当了客观的解释者或向导，通过将影片置于具体场景中或描述影片所用技巧，给我们指出影片中值得特别注意的要素？评论家是否尽量客观地分析或阐释影片？
- 在影评的哪些部分，评论家对影片的价值给出了相对客观的评价？评论家如何用评判的基本准则来支持他的判断？他是否将评判的基本准则阐述清楚？评论家是否提供了合乎逻辑的、令人信服的论据来支持他的评价，或者他给出了武断的评价？
- 影评的哪一部分显示出评论家的主观性、成见和偏好？影评中这部分内容多大程度上显示出评论家的个性？这些主观内容在激发观众对电影的兴趣或者为（与读者之间的）精神对话或辩论提供素材方面有多大作用？影评反映出评论家的哪些不足、局限或狭隘的态度？评论家是否想到应提醒我们注意他/她的成见？
- 评论家着重使用哪一种评价方法或途径？他/她是否把评论重点放在影片的制作手段上（将影片视为一种技术成就），或是影片主演上（将影片视为演员展示才华的舞台），或影片创作者上（作者导演分析法），或影片思想上（人文主义角度），或观众感受的逼真程度和强烈程度上（将影片视为一种情感或感官体验），或影片在多大程度上符合某个多少已经约定俗成的电影类型，或者给这一类型带来了哪些变化（类型分析法）？评论家是否将注意力放在政治或经济问题上（马克思主义分析法），或性别问题上（女权主义分析法），或者象征意义的解释上（精神分析法）？

- 评论家是否仔细考虑了影片创作的预期目标水准，然后选择了一种适合该期望值的方法？若没有，这个缺陷对该影评造成什么样的影响？

为了不让自己过于受评论家的观点影响，我们需要进行独立思考的训练，这要求我们相信自己的观察和分析技巧，并对自己的评判有一定程度的信心。这种训练极为重要，因为我们可以培养自信，知道自己喜欢什么；同时培养能力，能够解释清楚为什么喜欢它。

最重要的是，我们必须培养对自己的品位、洞察力、感知力和敏感性的足够的自信，这样，尽管我们还会受到评论家的意见和分析的影响，却不会被吓倒。我们必须不断质疑和掂量评论家阐述的每个观点，我们可以质疑他们的智慧、情感天平、判断水准甚至他们的人性。因为事实上尽管评论家提供了有价值的服务，评论仍是一种辅助的、主观的艺术。从来没有任何影评成为相关影片的最终定论，我们也不应认为任何影评可以作为最终定论。

五、制定个人标准

为了树立我们对自己的评价能力的信心，制定一些电影评判的个人标准可能会有帮助。而事实上，几乎没有哪位职业影评人一板一眼地依据某套准则来评论影片，这也说明了制定这一标准的难度。德怀特·麦克唐纳在他的影评集《论电影》（*On Movies*）的引言中论述了制定一般性评判原则的难处：

> 经过四十年的影评生涯，我对电影有了一定的了解，作为一个天生的电影评论家，我知道自己喜欢什么，为什么喜欢。但除非是针对一部正在观摩的具体影片，我对它有足够的了解，否则我无法解释自己为什么喜欢。一般性理论、更大的视野、格式塔（完形）——这些东西总令我感到困惑。我的影评装备中的这个不足，不管称之为特有风格，或者不客气地说，是个人缺陷，毫无疑问它一直存在那儿。
>
> 但是人们，尤其是那些热衷于肯定性答复的本科生，总是问我根据什么规律、原则或标准来判定影片优劣——这确实是个问题，我永远无法想出答案。多年前，一些我本已遗忘但无疑强烈的刺激促使我

写下了一些指导原则,就是以下内容,这些文字一直没有发表,原因一会儿就清楚了。

1. 人物表现是否前后一致,事实上,究竟有没有人物?

2. 它是否忠实于生活?

3. 拍摄手法是老套,还是适用于该特定影片因而很有创意?

4. 各部分是否统一?它们是否共同表现了什么?是否存在某个发展变化的节奏,使影片具有某种形式、轮廓、高潮,以及戏剧张力的建立及爆发?

5. 影片背后是否存在着某个思想;是否有这样一种感觉,即有一个智慧人物将其观点强加于影片情节中?

最后两个问题粗略地勾勒出某种模糊的意义,第三个问题也是合理的,虽然是老生常谈。但我无法解释为什么会提出前面两个问题而且还将它们置于前列。我所推崇的许多影片并不"忠实于生活",除非这个弹性很大的术语可以表达常规用法之外的意义:《凋谢的花朵》《天堂的孩子们》(Children of Paradise)、《操行零分》(Zero de Conduite)、《卡里加利博士的小屋》(The Cabinet of Dr. Caligari)、《试婚记》(On Approval),以及爱森斯坦的《伊凡雷帝》。一些影片则根本没有"人物",更不用说前后一致的问题了:如《战舰波将金号》《阿森纳体育场之谜》(Arsenal)、《十月》(October)、《党同伐异》《去年在马里昂巴德》《奥菲斯》(Orpheus)、《奥林匹亚》(Olympia)。基顿、卓别林、刘别谦(Lubitsch)、马克斯兄弟(the Marx Brothers)和 W. C. 菲尔兹的喜剧采取一种中间立场。它们确实有"前后一致"的人物,也"忠实于生活"。但这种"前后一致"是极端的,有时完全是不由自主的、强迫症式的(W. C. 菲尔兹、格劳乔·马克斯、巴斯特·基顿);而它们的真实是抽象的。简而言之,它们是如此高度的风格化(参见刘别谦风格),以至于它们往往从坚实的地面飘升,飞向艺术的九天之上,就在我惊讶而欣喜的目光注视之下……

回到一般性原则上,我即刻就能想到(看来这是我能想起一般性原则的唯一方式)两种可以判断影片质量的方法。它们纯属经验之谈,但很有效——至少对我来说是这样。

A. 它是否改变了你看待事物的方法?

B. 当你第二遍、第三遍,甚至第 N 遍观看时是否有更多(或更少)的发现?

(也可这样问,电影发展史经过了一个又一个的"发展阶段",它是否承受住了时间的考验?)

虽然它们可能对评论家和观众有所帮助,这两条法则都是事后回溯性的,对电影制作者毫无用处。情况就应该是这样。[4]

虽然麦克唐纳不相信严格的影评标准或指导原则,但似乎还是有必要制定某种指导原则,作为观看、分析、解释和评价影片的依据。然而,基本原则的根本问题是它们总是不够灵活,不能扩展或收缩以适应所评价的影片。我们需要一套笼统而又灵活的指导原则或评价标准,适用于绝大多数影片,同时也能接受特例。可能会出现一部具有开创性的影片,尽管它是一部伟大的影片,却不符合任何基本原则。灵活的评论原则使我们能够评价这样的影片,但灵活的评论原则又意味着绝对一致的方法既没必要又不切实际。我们不断体验新型电影,因此我们的指导原则也应不断变化和发展,以适应新的需要。

在制定影片评价的个人标准时,我们可以(像麦克唐纳那样)先常规地对要观看的每一部影片构想出一系列要问的问题。或者可以只列出我们认为任何优秀影片必不可少的属性。无论我们选择何种做法,任务都不简单,但是这些努力应该有助于我们理解为什么一些影片比其他影片更优秀。就算我们真的找到一套自认为合适的指导原则,也不应该守着它们一成不变。电影艺术是一种动态的、不断发展的艺术形式,总能为我们提供新鲜的、不适合旧规则的影片。同样重要的是,我们应该开放思维,睁大眼睛,发现老影片中的新事物。

也许最重要的是,我们必须敞开心胸,接受各种类型的影片,这样我们就能不断地从情感上、直觉上或者主观上对影片做出反应。看电影是一门艺术,而不是科学。分析方法应该是弥补或加深我们正常的情感和直觉反应,而不是取代或破坏它们。如果使用得当,分析方法会给我们正常的情感和直觉反应增加丰富的、崭新的认知层次,帮助我们更加熟练地掌握电影观赏这门艺术。

[4] Macdonald, pp.9—12. Reprinted by permission of Dwight Macdonald. Copyright ©1969 by Dwight Macdonald.

自测问题：分析整部影片

基本方式：观看、分析及评价影片

1. 导演创作本影片的目的或主要目标是什么？
2. 影片真实的主旨是什么？影片关于这项主旨作了什么样的阐述（如果有的话）？
3. 影片所有单独的要素与影片主题、中心目的或整体效果构成怎样的关系，又有什么促进作用？
4. 影片的目标水准是什么？
5. 根据影片的目标水准，影片如何实现它的既定意图？它为什么成功或失败了？
6. 哪些要素或部分对影片的主题贡献最大？为什么？哪些要素或部分没有发挥应有作用，为什么？
7. 你个人对影片的反应是什么？你喜欢或厌恶影片的个人原因是什么？

评价影评人

1. 你知道哪些大众新闻界（包括本地和外地的报纸和杂志）的电影评论家？你是否定期阅读他们的影评？如果不是，请选择一个你能找到其作品的影评人，仔细阅读至少 5 篇他／她的评论。你能否看出某种作为影评人评论基础的中心期望值模式？将它们尽可能概括地记录下来。
2. 从下列美国知名影评人中挑选两位。然后，通过调查找到他们对你最喜欢的 3 部电影的评论，做一个比较研究。用第 428、429 页上的问题来指导你的评价过程。下面是一些颇有影响的影评人：《纽约客》的安东尼·莱恩、大卫·登比（David Denby），《纽约时报》的 A. O. 斯科特、斯蒂芬·霍尔登（Stephen Holden）、曼诺拉·达吉斯（Manohla Dargis），《新共和》（*The New Republic*）杂志的斯坦利·考夫曼（Stanley Kauffmann），《芝加哥太阳报》（*Chicago Sun-Times*）的罗杰·伊伯特，《时代》周刊的理查德·什克尔或理查德·科利斯，《洛杉矶时报》（*Los Angeles Times*）的肯尼思·图兰（Kenneth Turan），《华尔街日报》（*The Wall Street Journal*）的约瑟夫·摩根斯顿（Joseph Morgenstern），《滚石》（*Rolling Stone*）的彼得·特拉弗斯（Peter Travers），《纽约杂志》（*New York*）的大卫·埃德尔斯坦（David Edelstein）和《娱乐周刊》（*Entertainment Weekly*）的欧文·格莱伯曼（Owen Gleiberman）或莉萨·施瓦茨鲍姆（Lisa Schwarzbaum）。[5]

制定个人标准

1. 设法构思 5 至 10 个你认为在评价影片的优点时要回答的问题，或者列举 5 至

[5] 对于互联网上的影评家，请登录 www.imbd.com（点击具体影片主页中 "External Reviews" 标签）或 www.rottentomatoes.com。

10个你认为优秀影片应具备的特点。
2. 如果你无法完成前面的问题，或者对所列出的优秀影片必备属性的有效性缺乏信心，就尝试一下另一种方法：列出10部你一直以来都很喜爱的影片，然后针对所列影片回答以下问题，看你的回答显示出在电影评价上怎样的个人标准。
 a. 仔细考虑一下名单上的每一部影片，确定3至4个你最喜爱的因素。然后确定是哪一个因素发挥了最关键的作用，令你喜欢或尊重这部影片？
 b. 名单上有多少影片拥有那些最吸引你的特点？哪些影片在你最喜爱的特点方面最相似？
 c. 你挑选的特点是否表明你侧重某种单一的评价方式，还是说你的趣味比较折中？要确定这一点，请回答下列问题：
 (1) 名单上有多少影片，你主要尊重它们的技术？
 (2) 名单上是否有若干影片由同一个演员主演？
 (3) 你喜爱的影片中有多少部由同一个导演执导？
 (4) 名单上哪些影片表达了某种重要思想？
 (5) 哪些影片具有强有力的、紧张的、非常真实的情感或感官效果？
 (6) 你喜爱的影片名单中哪些可以归为类型片，有多少影片属于同一类型？
 (7) 哪些影片处理了关于"富人"和"穷人"之间的基本冲突？
 (8) 哪些影片表现了女性（或少数族群的成员）突破传统的、固定的角色？
 (9) 名单上哪些影片极度依赖复杂的、需要解释的象征符号？
 d. 对这9个问题的回答显示出你什么样的个人喜好？你的趣味是否较窄？
 e. 你最喜爱的影片名单如何与你建立个人评价标准的最初努力相悖？为了与你最喜爱的影片名单相匹配，你会怎样改变或增加你的标准？

学习影片列表

《天使与昆虫》(*Angels and Insects*, 1995)

《动物王国》(*Animal Kingdom*, 2010)

《又一年》(*Another Year*, 2010)

《巴尼的人生》(*Barney's Version*, 2010)

《黑天鹅》(*Black Swan*, 2010)

《体热》(*Body Heat*, 1981)

《邦妮和克莱德》(*Bonnie and Clyde*, 1967)

《断背山》(*Brokeback Mountain*, 2005)

《公民凯恩》(*Citizen Kane*, 1941)

《撞车》(*Crash*, 2005)

《哭泣游戏》(*The Crying Game*, 1992)

《猎鹿人》(*The Deer Hunter*, 1978)

《穿普拉达的女王》(*The Devil Wears Prada*, 2006)

《一个疯黑婆子的日记》(*Diary of a Mad Black Woman*, 2005)

《八部半》(*8½*, 1963)

《斗士》(*The Fighter*, 2010)

《纽约黑帮》(*Gangs of New York*, 2002)

《女生出拳》(*Girlfight*, 2000)

《冰风暴》(*The Ice Storm*, 1997)

《盗梦空间》(*Inception*, 2010)

《监守自盗》(*Inside Job*, 2010)

《朱丽与朱丽娅》(*Julie and Julia*, 2009)

《孩子们都很好》(*The Kids Are All right*, 2010)

《国王的演讲》(*The King's Speech*, 2010)

《阳光小美女》(*Little Miss Sunshine*, 2006)

《美丽与动人》(*Lovely and Amazing*, 2001)

《花村》(*McCabe & Mrs. Miller*, 1971)

《别让我走》(*Never Let Me Go*, 2010)

《127 小时》(*127 Hours*, 2010)

《普通人》(*Ordinary People*, 1980)

《假面》(*Persona*, 1966)

《盲区行者》(*A Scanner Darkly*, 2006)

《一代骄马》(*Secretariat*, 2010)

《谜一样的双眼》(*The Secret in Their Eyes*, 2009)

《秘密与谎言》(*Secrets & Lies*, 1996)

《严肃的男人》(*A Serious Man*, 2009)

《社交网络》(*The Social Network*, 2010)

《2001：太空漫游》(*2001: A Space Odyssey*, 1968)

《玩具总动员3》(*Toy Story 3*, 2010)

《大地惊雷》(*True Grit*, 2010)

《93 航班》(*United 93*, 2006)

《冬天的骨头》(*Winter's Bone*, 2010)

第十三章　改编影片

《龙文身的女孩》

在我之前，《马耳他之鹰》已经被拍摄了三次，均未获得很大的成功，因此我决定采用一种极端的方式：忠实于原著而不是偏离它。这是前所未有的将小说改编成电影的方式，标志着电影制作史上一个伟大时代的开始。

——约翰·休斯顿，导演

改编影片是指在其他作品的基础上改编而成的影片。好莱坞影片中有很大一部分是改编影片，事实上出版商通常会将新书的样书送给电影经纪人，希望能够将小说改编为电影，做一笔有利可图的买卖。尽管原著一般都是小说、短篇故事、戏剧或传记，也有些影片改编自电视剧集 [如《迈阿密风云》(*Miami Vice*)]、电脑游戏 [如《古墓丽影》(*Tomb Raider*)]、漫画小说（《暴力史》）、儿童书籍（《怪物史莱克》）和杂志连载故事 [《速度与激情》(*The Fast and the Furious*)]。影片改编方式很多，有紧贴原著的忠实改编，即电影制作者将几乎每个人物和情节都从纸面搬上银幕；也有自由改编，即删去了原著中的很多要素并添加了很多新的元素。通过将改编的影片与原著进行比较，我们可以在体验它们对情节的不同诠释时，充分了解每种媒介的独特之处。

一、改编影片存在的问题

当我们看到一部改编自喜爱的书籍或节目的影片时，我们希望影片可以复制阅读或观看原著时的体验。这当然是不可能的。在某种意义上，我们对许多改编影片的感受与看到一个多年未曾谋面的老朋友时的心情一致，在过去的这些年里对方已经发生了很大的变化。我们做好心理准备去会见老朋友，结果却遇到了一个陌生人，就将他的变化看成对我们自身的冒犯，似乎这个朋友没有权利在我们并不知情或未曾允许的前提下发生这些变化。将作品改编成影片所涉及的变化就像岁月留痕一样不可避免。对于根据其他作品改编的影片，要想知道我们能有哪些合理期待，就需要熟悉改编将会带来什么样的变化，同时了解各种媒介的不同之处。

（一）媒介的变化

讲述故事的媒介对故事本身有明确的影响。每一种媒介都有自身的长处和不足，任何两种不同媒介之间的改编都必须考虑这些因素，并相应调整有关内容。例如，一本小说可以是任意长度，可以展现人物众多、错综复杂的情节。而影片的长度则受到放映时间的限制。托尔金（Tolkien）的传奇小说《指环王：王者归来》的崇拜者们也必须接受这样一个事实，就是即使长达3小时20分的影片也不得不删去长篇小说中的大段情节。观看戏剧时观众的视角受到座位和

舞台位置的限制，但观看影片时，我们前一分钟还在看房间的内景，紧接着就可以对城市来一个高空鸟瞰。戏剧观众在百老汇的音乐剧《芝加哥》中体验到了观看真实表演带来的震撼；电影观众则可以欣赏歌舞片《芝加哥》中快速的节奏和明星的特写镜头。如果我们要公正地评价一部改编的影片，就应该认识到尽管小说、戏剧或电影都可以讲述同一个故事，每种媒介仍是依据自身特点形成的艺术作品，有着自身特有的技巧和惯例。正如描述相同主题的油画和雕塑有不同的感觉一样，改编影片与它的文学原著之间也有不同的效果。

（二）艺术创作者的变化

我们的分析必须考虑创作者的变化给艺术作品带来的影响。没有哪两个创作者的思想是相同的。当控制权从一个人手中转移给另一个人时，最终产品就会发生变化。几乎在任何一种改编过程中都会出现创造性的改动。作为观众，我们对所有改编的影片必须抱同等的宽容态度，给予新的创作人才一些艺术自由（图 13.1）。

图 13.1　反对有效
有时出现的问题完全超出编剧或导演的控制。1950 年代的小说家 J. D. 塞林格（J. D. Salinger）成为 W. P. 金赛拉（W. P. Kinsella）的幻想小说《没有鞋子的乔》(*Shoeless Joe*)中一个极富魅力的小说人物。然而塞林格反对这个电影中人物使用他的名字，因此当小说的电影版《梦幻之地》(*Field of Dreams*)问世时，这个人物变成了由詹姆斯·厄尔·琼斯（James Earl Jones）扮演的一位 1960 年代的黑人小说家和民权斗士［如上图所示和凯文·科斯特纳（Kevin Costner）在一起］。

然而，正当的艺术自由也会受到一些限制。如果一部作品改动很大以至于几乎无法被认出来，它也许就不能用与原著相同的标题。例如约翰·欧文（John Irving）的小说《为欧文·米尼祈祷》（*A Prayer For Owen Meany*）在改编成电影后标题就换成了《西蒙·伯奇》（*Simon Birch*）。据说，也许证据确凿，好莱坞经常如此彻底地歪曲小说的意义以至于除了小说的标题外，原著的什么特质也没留下。这种说法的真实性可以通过两个简单的例子予以证明。

据说约翰·福特在拍摄《告密者》（*The Informer!*）时被问到从原著那里受到了什么启发，他回答说："我从来没有读过此书。"与此类似，当有人问剧作家爱德华·阿尔比（Edward Albee），对于改编自他创作的戏剧《谁害怕弗吉尼亚·伍尔夫?》的影片是否满意时，他讽刺地回答道，尽管它省略了一些他认为很重要的内容，他对影片的改编还是相当满意的，尤其当一个朋友打电话告诉他，据传电影制作者正在找人饰演乔治和玛莎实际并不存在的儿子（电影编剧欧内斯特·莱曼在第一稿电影剧本中，讲述了他们确实有一个儿子，后来自杀了，但导演迈克·尼科尔斯不愿意对原著做出如此极端的改变）。尽管如此，很多电影编剧力求忠实于原著，有时剧组甚至雇用原作者对作品进行改编（图 13.2）。

图 13.2 当文学遇到电影
经验证明，成功的作者大多痛恨好莱坞对他们的文学作品进行改动，不过也有一些例外情况。约翰·欧文将自己的小说《苹果酒屋法则》（*The Cider House Rules*）改编成了电影剧本，并因此而获得了奥斯卡奖。图中欧文出演了一个小角色——不近人情的火车站长［前面是托比·马奎尔（Tobey Maguire）］。在他的回忆录《我的电影事业》（*My Movie Business*）中，描述了他在电影界的经历，既有获奖体验，也有令人沮丧的挫折。

（三）原著改编成电影的可能性

蕾娜塔·艾德勒评论说："并不是每一部文字作品都渴望被搬上银幕。"事实上，某些作品相对其他而言更适合改编成电影。影片《改编剧本》（*Adaptation*）中的幽默来自剧中人物——一名电影编剧——遭遇的挫折，他受雇于制片厂对一本小说进行改编，在书中却找不到"适合影片的故事"。一部作品的写作风格也会影响它改编成电影的可能性。众多改编亨利·詹姆斯（Henry James）的短篇故事和长篇小说的剧作家，也许是被他作品中复杂的人物、道德的两难抉择和视觉表达的可能性所吸引，但他们必须费力地与詹姆斯作品中抽象、辩证甚至错综复杂的行文风格打交道。让我们看一下詹姆斯的小说《金碗》（*The Golden Bowl*）中的开始几句：

> 自从伦敦初次呈现在他眼前，王子就一直很喜欢这座城市；他也是众多发现泰晤士河比台伯河留给他们的景观更能令人信服地反映出古代风貌的现代罗马人之一。[1]

相反，欧内斯特·海明威（Ernest Hemingway）具体、简单的散文风格，如《拳击家》（*The Battler*）的开头所示，明显更适合拍成电影。

> 尼克站起来。居然一点没事。他抬头望着铁轨，目送火车最后一节车厢的灯光在拐弯处消失。铁轨两边都是水，更远处是长着落叶松的沼泽。[2]

尽管将戏剧改编成电影一般不会像改编詹姆斯的作品那样困难，戏剧作家的某些风格也会影响其作品改编成电影的难易程度。例如田纳西·威廉斯经常运用具体的、声情并茂的形象化语言，并且剧本中有较多台词——例如，《夏日惊魂》中关于塞巴斯蒂安之死的描述——在电影中它们被改成了视觉闪回。

[1] Henry James, *The Golden Bowl* (New York：Scribner，1904；Penguin，1966), p.1.
[2] Reprinted from "The Battler" by Ernest Hemingway, with the permission of Charles Scribner's Sons.

二、小说的改编

我们对于任何类型作品的电影改编的反应，都会受到上述一般要素的影响。要更全面地理解电影改编，就需要对每种媒介改编成电影涉及的具体困难进行深入的分析。为了更好地理解将小说改编成电影所涉及的问题，我们需要研究一下长篇小说、中篇小说和短篇故事的一些特点。

(一) 文学视点和电影视点的比较

在文学中，视点是指作者讲述故事情节的有利角度。在电影中，视点一般指从人物眼睛所在方位拍摄的一类镜头，但也用来指称整个影片故事的讲述方式。打算将小说改编成电影的制作者必须确定如何改编小说的原有视点。因此，熟悉文学视点的主要类型就会很有帮助。

1. **第一人称视点**　一个参与其中或看到所发生事件的人物，让我们以他/她的角度，直接目击事件过程，并产生与他/她一样的反应（图 13.3）。拉塞尔·班克斯（Russell Banks）的小说《意外的春天》（*The Sweet Hereafter*）由一系列的第一人称叙述者开始讲述小说中的故事；在这儿，校车司机多洛雷丝·德里斯科尔（Dolores Driscoll）开始描述那场夺去了她所在小镇上许多儿童生命的意外：

> 一条狗——我看见的肯定是一条狗。或者我以为我看见了。天正在下雪，当时下得很大，你或许看到了其实不在那里的东西，或者并不十分确信是否在那里，但你也许看不见一些其实就在那里的东西……[3]

绝大多数第一人称叙述者用"我"作主语，然而也有些作者尝试用"你"，如编剧杰伊·麦金纳尼（Jay McInerney）在《灯红酒绿》（*Bright Lights, Big City*）中所示：

> 你不是那种会在早上这个点儿出现在这样一个地方的人。但你却出现了，你不能说你对这个地方完全不熟悉，尽管细节不清楚。你正在夜总会和一个光头女郎聊天。[4]

[3] Russell Banks, *The Sweet Hereafter* (New York: Harper-Collins, 1991), p.1.
[4] Jay McInerney, *Bright Lights, Big City* (New York: Random House/Vintage, 1987), p.1.

图 13.3　两种强烈的"声音"：第一人称和第三人称视点

在艾丽斯·西伯德（Alice Sebold）的畅销小说《可爱的骨头》（*The Lovely Bones*）中，生性活泼的主人公苏西（Susie）直接着对读者说话。后来彼得·杰克逊（Peter Jackson）把小说改编成了电影剧本，改编结果充满争议，他保留了小说原有的重要视点，允许年轻的女演员西尔莎·罗南（Saoirse Ronan）时不时地对观众大声说话。相反，在《冬天的骨头》（*Winter's Bone*）中，小说家丹尼尔·伍德瑞尔（Daniel Woodrell）通过第三人称视点来表现年轻勇敢的女主人公芮·多利（Ree Dolly）。而在根据《冬天的骨头》改编的影片中，导演黛布拉·格兰尼克（Debra Granik）沿用了该视点，通过詹妮弗·劳伦斯（Jennifer Lawrence）的出色表演而非旁白，即用真正的电影方式来展示女主角的形象。

2. 第三人称叙述者视点　通过一个并非电影中的人物或故事情节参与者之口讲述。叙述者可以是全知的，能够读懂所有人物的心理，正如托妮·莫里森（Toni Morrison）的《宠儿》中关于幽灵的节选片段所示。

祖母贝比·撒格斯（Baby Suggs）已经去世，两个儿子，霍华德

(Howard)和巴格勒(Buglar),在他们十三岁那年离家出走了———只要一照镜子镜子就碎……一旦蛋糕上出现了两个小手印……[5]

第三人称叙述也可以是"有限认知的",即它可以集中表现故事中某一个人物的想法和情感。这个人物的想法极其重要,因为它们成为我们观察故事情节的主要方式。例如,弗吉尼亚·伍尔夫的小说《奥兰多》(*Orlando*)的叙述就是跟随着小说主人公的生活轨迹,从他在伊丽莎白一世时代的英格兰度过的青少年时期,一直到1928年,转变成一个女性为止。在这部虚构的传记中,对于其他角色的动机,可能始终都是在猜测,但对于奥兰多的行为表现,叙述者却向我们作了正式而可信的描述:

奥兰多很自然地倾向于伊丽莎白时代的精神、复辟时期的精神、18世纪的精神……但19世纪的精神风貌令她极度反感……[6]

3. 意识流或内心独白 伍尔夫和她同时代的其他作家都尝试了"意识流"或"内心独白"的手法。这是一种第三人称和第一人称叙述的结合,尽管故事情节参与者并不是在有意识地讲述故事。相反,我们所得到的是一种独一无二的内心观察,就像在该虚构人物的大脑中装了麦克风和摄影机,为我们记录下了经过人物大脑的每一个想法、影像和印象,没有经过有意识的组织、筛选或叙述,正如下面几行出自威廉·福克纳的《喧哗与骚动》(*The Sound and The Fury*)的句子所示:

我要气疯了。我的衬衫开始湿了头发也湿了。屋顶上雨声响了起来,目光越过屋面我看见娜塔丽在雨中正穿过花园。湿透了吧,我盼你害上肺炎滚回考菲斯老家。我用尽力气往猪打滚的水坑里跳去,臭烘烘的黄泥汤没到我的腰,我不断地挣扎着直到我倒了下去在里面乱滚。"听见他们在河里游泳了吗,小妹妹?我也挺想去游一下呢。"要

[5] Toni Morrison, *Beloved* (New York: Knopf, 1987), p.1.

[6] Virginia Woolf, *Orlando* (New York: Harcourt Brace Jovanovich, n. d.; originally published in 1928) p.244.

是我有时间。我喘了口气,我又听见我的表的嘀嗒声。泥汤比雨水暖和可是臭不可闻。[7]

4. 戏剧视点或客观视点 我们无法觉察到叙述者的存在,因为作者没有对情节发表评论,只是描述了一下场景,告诉我们所发生的事情、人物所说的话,因此我们感觉身临其境,就像身在戏中一样观察场景。这也被称为隐藏的或抹去的叙述者视点。在欧内斯特·海明威的《杀人者》(*The Killers*)的开头几段中,我们就可以看到这种视点。

> 亨利(Henry)的小饭馆的门开了,进来了两个人。他们在柜台前面坐下。
> "你们要吃点什么?"乔治(George)问他们。
> "我不知道",其中一个人说,"你要吃什么,阿尔(Al)?"
> "我不知道",阿尔说,"我不知道我想吃什么。"
> 外边,天快黑了。街上的灯光打窗外漏进来。坐在柜台前面的两个人在看菜单。尼克·亚当斯(Nick Adams)从柜台的另一端瞅着他们。[8]

戏剧视点或客观视点是唯一一种可以直接改编为电影的文学视点。然而很少有小说是从严格的戏剧视点写的,因为它需要读者的注意力非常集中;读者必须从字里行间推断出意义。这种视角通常局限于短篇故事。

(二)第三人称视点的挑战

全知的或受限的第三人称视点和意识流视点都强调人物的思想、观念或反思——这些要素都很难用电影手法来表现。这些视点在电影中没有现成的对应。乔治·布卢斯通(George Bluestone)在《从小说到电影》(*Novels into Film*)中讨论了这个问题:

[7] Reprinted by permission of Random House, Inc., from William Faulkner, *The Sound and the Fury*. Copyright 1929 by William Faulkner. Copyright renewed 1956 by William Faulkner.

[8] Reprinted from "The Killers" by Ernest Hemingway, with the permission of Charles Scribner's Sons.

闪回　编剧在好莱坞的地位

必不可少,同时又(像剪辑师一样)隐而不见,编剧历来与电影业的其他组成部分有复杂的关系。由于缺乏主演明星的魅力和票房号召力,也没有制片人的权力,编剧经常在影片中将自己描述成深受制片人和导演忽视和伤害的形象——制片人和导演利用了他们的才华,一旦不再需要时就很快将他们抛在一边。

编剧在好莱坞的这种脆弱地位甚至能影响演员们在饰演电影编剧这一角色时的心态。在1970年代末,当艾伦·古尔维茨(Allen Goorwitz)出演《特技替身》(1980)时,很明显经历了一场身份认定的困难。因为在弗朗西斯·福特·科波拉的《对话》(1974)等影片中出演主角,他的艺名艾伦·加菲尔德(Allen Garfield)已经家喻户晓。尽管如此,他突然开始在职业中使用自己的本名。但是,鉴于他在《特技替身》这部反映电影制作这个狭小世界中种种内幕的影片中扮演一个编剧角色,他的身份转换还是恰当的。正如彼得·奥图尔在影片中刻画了一个模式化的喜欢操纵他人、犹如上帝一般的电影导演伊莱·克罗斯,古尔维茨扮演的萨姆(Sam)明显旨在代表典型的好莱坞剧作家——一类"老是感觉不安全"的人,他大声抱怨:"每个人都想把我的东西抢走。"

在电影编剧创作的众多关于编剧自身的形象中,最令人心酸的莫过于由比利·怀尔德和查尔斯·布拉克特(Charles Brackett)导演的经典影片《日落大道》(1950)中的中心人物——雇佣电影编剧(威廉·霍尔登饰)。在影片中,通过歌剧表演式的夸张手势,格洛丽亚·斯旺森饰演的诺玛·德斯蒙(Norma Desmond),这个因过气而近乎疯狂的默片时代明星似乎要一口吞掉这个小小的剧作家,就像野心勃勃而不择手段的电影工业在此前用相同的方式将她吞噬了一样。

电影中表现的好莱坞编剧形象很大程度上来源于现实生活。D. W. 格里菲斯,实质上而又争议不断的"美国电影之父",经过一段短暂而失败的戏剧作家生涯之后,进入无声电影的领域。尽管他练就的戏剧技巧助他很好地写出了第一部电影故事,他也撰写或与他人合作编写了他的绝大多数著名作品,包括《一个国家的诞生》(1915)和《党同伐异》(1916),但是典型的想做导演的冲动很快占据了他的心。因此,他很快就摆脱了"小小的好莱坞编剧"的苦恼。格里菲斯和查理·卓别林、玛丽·碧克馥,以及道格拉斯·范朋克(Douglas Fairbanks)一起,于1919年创建了联艺公司(United Artists),一个独立的电影制作与发行公司,它最终导致了1930年代至1950年代强大的电影制片厂体系的出现。制片人基本上控制了这个神奇的王国,而电影编剧则被人控制,在毫不知情的情况下争个你死我活,处在电影创作结构中的最底层。

在片厂制发展到顶峰时,小说家雷蒙德·钱德勒于1945年11月出版的《大西洋月刊》

(Atlantic Monthly)上发表了一篇评论文章,细数他在编剧行业的经历,表达了由于不公正待遇而备受伤害的感觉。尽管他的第一部影片就获得了奥斯卡奖的提名,他却从未被邀请参加电影首映,他的名字也几乎没在广告印刷品和海报上出现过。尽管他也试图从大局着眼想好处想,但他对有才华的作家在好莱坞的命运的分析仍非常凄凉:"编剧的挑战,"他说,"是做了很多工作,但要说只做了一点点,然后再把这一点点拿走一半……"在制片厂拥有权力后,他评论说:

> 根本没有电影剧本艺术这回事……因为这个制度的本质就是要千方百计剥削一个天才,但不给予他作为天才的权利…………

在片厂制四五十年的统治中,有一些小说家,尤其是剧作家,因为在剧本编写方面做出的贡献,实际上得到了公众的认可。在那些获得奥斯卡最佳原创或改编剧本奖的人当中,有"外围"艺术家西德尼·霍华德(Sidney Howard,《乱世佳人》,1939)、罗伯特·E. 舍伍德[Robert F. Sherwood,《黄金时代》(The Best Years of Our Lives),1946]和巴德·舒尔伯格(Budd Schulberg,《码头风云》,1954)。但甚至连在好莱坞任职的最著名的小说家威廉·福克纳和F. 斯各特·菲茨杰拉德(F. Scott Fitzgerald)的作品也没有得到什么认可。

电影编剧们竭力争取进入其他领域,以期能够使他们从事的工作获得更多的认可,并对所撰写的剧本拥有更多话语权和控制力。在1940年代,一些才华横溢的编剧,如普莱斯顿·斯特奇斯[Preston Sturges,《沙利文奇遇记》(Sullivan's Travels),1941]和约翰·休斯顿(《马耳他之鹰》,1941),经过努力转变为成功的导演。后来的弗朗西斯·福特·科波拉(《教父》系列)和劳伦斯·卡斯丹(《山水又相逢》,1983)也取得了类似的成就。但在1960年代至1980年代,奥斯卡最佳剧本奖更多地被"外围"的作家夺得,包括约翰·奥斯本[John Osborne,《汤姆·琼斯》(Tom Jones),1963]、罗伯特·鲍特(Robert Bolt,《日瓦戈医生》,1965);鲁丝·普罗尼·贾布瓦拉(Ruth Prawer Jhabvala,《看得见风景的房间》,1986)和阿尔弗雷德·乌里[Alfred Uhry,《为黛茜小姐开车》(Driving Miss Daisy),1989]。

到1970年代,制片厂的垄断权力开始让位于独立制作人,一些导演终于在好莱坞拥有了重要的权力。然而直到1990年以前,作家一直都没有获得和他们体现的价值相适应的报酬。钱德勒可能已经预见到了这样一种趋势,他在《好莱坞的作家们》("Writers in Hollywood")一文的最后一段中写道:"好莱坞想到对一个编剧说的最好听的话就是:他太优秀了,不可能只当编剧。"

由编剧转行做导演的情况相对较少,而角色互换在1990年代中期则变得日益普遍。这时候的演员们,已经在电影制作体系中处于中心地位,不再被早期的奥逊·威尔斯(《公民凯恩》,1941)和伍迪·艾伦(《安妮·霍尔》,1977)等优秀影片编剧的光环唬住。他们成了这一场电影编剧角逐中的赢家,例如爱玛·汤普森(《理智与情感》,1995)、本·阿弗莱克和马特·达蒙(《心灵捕手》,1997)都获得了奥斯卡最佳剧本奖。在1990年代末期,汤姆·斯托帕德(Tom Stoppard,《莎翁情史》,1998)和约翰·欧文(《苹果酒屋法则》,1999)使剧作家和小说家重新受到了追捧。

在影片《改编剧本》(2002)中,编剧查理·考夫曼[Charlie Kaufman,《成为约翰·马尔科维奇》(Being John Malkovich,1999)的编剧]对该职业存在的身份危机进行了最严肃的分析。该

> **闪回**

剧本宣称以苏珊·奥尔琳（Susan Orlean）的纪实小说为基础，这部具有疯狂创意的影片（尼古拉斯·凯奇主演，图见前页）事实上清楚展现了影片编剧真正的疯狂，他发自内心的不胜任感镌刻在每一帧画面上。考夫曼设法使他的处境客观具体化——臆造出一个商业上很成功的孪生兄弟，唐纳德·考夫曼（Donald Kaufman），这是很聪明的做法，无论是从文学角度还是电影角度看都是如此。相反，查理，这个可怜的"老是感觉不安全的"严肃乏味的家伙，在好莱坞却无法得到任何人的尊敬。最终，查理·考夫曼和他虚构的哥哥唐纳德·考夫曼都获得了奥斯卡奖的提名。但是谁都没有获奖。当然，现实生活中的编剧考夫曼于2008年出品了他的导演处女作《纽约提喻法》（Synecdoche, NY）。

来源：*Chandler: Later Novels & Other Writings*; *Cinemania 97*; David Thomson's *New Biographical Dictionary of Film*; Ira Konigsberg's *Complete Film Dictionary*; Academy Awards Web site; imdb.com。

1915年	D. W. 格里菲斯在拍片时充当多重角色，在拍摄《一个国家的诞生》时当导演兼编剧。
1930年代	电影制片厂体系中的等级更加明显。数十年中，编剧们一直处于边缘的地位，偶有少数特例。
1940年代	普莱斯顿·斯特奇斯（《沙利文奇遇记》，1941）和约翰·休斯顿（《马耳他之鹰》，1941）等编剧，转行从事收入更高的导演职业。
1950年	在《日落大道》中，男主角威廉·霍尔登扮演了一个不幸的编剧。
1964年	在《巴黎假期》（*Paris, When it Sizzles*）中，霍尔登扮演了另一个形象类似（但更快乐）的编剧。
1960年代和1970年代	有影响力的编剧罗伯特·本顿（Robert Benton）与大卫·纽曼（David Newman）（《邦妮和克莱德》，1967）及罗伯特·汤[Robert Towne，《唐人街》（*Chinatown*），1974]创作了众多剧本，非常活跃。
1990年	马弗里克·乔·埃泽特哈斯（Maverick Joe Eszterhas）因为影片《本能》（*Basic Instinct*）的剧本而获得了300万美元——至当时为止付给编剧的最高报酬。
1991年	制作人乔恩·科恩（Joel Coen）和伊桑·科恩（Ethan Coen）兄弟在电影《巴顿·芬克》（*Barton Fink*）中用黑色幽默揭示了电影编剧的工作和生活状态。
1992年	罗伯特·奥特曼的《大玩家》[由迈克尔·托尔金（Michael Tolkin）根据自己的小说改编]讽刺刻画了一位制片人对编剧进行报复的故事。
1999年	编剧M. 奈特·沙马兰导演了《第六感》，并且因为《不死劫》（*Unbreakable*）和《天兆》（*Signs*）的剧本获得了各500万美元的报酬。
2007年	编剧丹尼尔·J. 斯奈德（Daniel J. Snyder）导演了纪录片《出售剧本》（*Dreams on Spec*），讲述了三位满怀抱负的电影编剧的职业生涯；他还采访了几位成功的制片人，包括演员兼"剧本医生"凯丽·费雪（Carrie Fisher）。

> 电影对于心理状态过程——如记忆、梦、想象——的刻画无法和用语言表达一样充分恰当……电影可以通过在视觉上组织相关的外在迹象或者用对白来引导我们去推测角色的内心想法。但它无法直接向我们展示想法。它可以表现角色在思考、感觉或说话，但它无法向我们展示角色的想法或感觉。电影不是呈现想法，而是去感知想法。[9]

解决这些问题的通常办法是忽略小说的视点，忽略着重表现想法或反思的平淡段落，而仅仅再现其中最富戏剧性的场景。然而平淡段落和视角经常构成了小说精华的大部分。这意味着电影制作者并不总能用电影手法来充分体现小说的精华。他们可以通过各种电影要素——演员的表情和手势、舞台场景、音乐和对白——来暗示想法、情感和氛围。这些有利于形成一个虽然不同于短篇故事或长篇小说，但也未必逊色的电影体验。

（三）第一人称视点的挑战

第一人称视点在电影中没有真正对应的说法。完全使用主观镜头（从某个故事情节参与者的视点记录每件事情）在电影中并不能有效地表现电影主题。即使确实有效，电影的主观视点和文学作品的第一人称视点并不完全对等。主观视点让我们觉得自己被卷入故事情节中，从事件参与者的角度看到了整个过程。但文学作品的第一人称视点并不会让读者等同于参与者，相反，叙述者和读者是两个单独的实体，第一人称叙述者在讲述故事情节而读者在聆听。

在用第一人称视点叙述的小说中，例如马克·吐温（Mark Twain）的《哈克贝利·费恩历险记》（*Huckleberry Finn*）和塞林格的《麦田里的守望者》（*The Catcher in the Rye*），读者与叙述者之间有一种亲密的关系，叙述者作为故事的参与者讲述了整个故事。作者直接与读者对话，与他/她形成了情感的纽带。读者感到自己认识叙述者，他们是亲密的朋友。叙述者和读者之间的这种联系，要比导演努力要和观众建立的任何联系亲密得多，对于观众而言，导演离他们很远，也看不见，只是通过画面来讲述某个故事。第一人称叙述者和读者之间这种轻松友好的亲密关系很少能通过影片实现，即使在旁白的帮助下也是如此。

[9] George Bluestone, *Novels Into Film* (Berkeley: University of California Press, 1957), pp.47—48.

此外，在第一人称小说中，叙述者独一无二的个性也极其重要。然而，这种个性大多不可能通过动作或对白展示，因为个性的这个层面体现于叙述者讲故事的方式，而不是叙述者的外表、动作或对话的方式。这种注定会被电影忽略的属性可以称为"叙述者要素"，这种个性特征赋予叙事风格特定的天资和特色，尽管它对小说的基调必不可少，却无法被真正改编成电影。

例如，下文是《麦田里的守望者》中霍尔顿·考菲尔德（Holden Caulfield）第一人称叙述的大串言语：

> 我就从离开胖喜中学（Pencey Prep）那天开始说起吧。胖喜中学坐落在宾夕法尼亚州的爱洁思镇（Agerstown）。你很可能知道这个学校。怎么说你也看过广告吧。他们差不多在一千份杂志上做过广告。你总会在广告上看到一个很臭屁的家伙正在纵马飞跃一道栅栏。搞得好像你一天到晚都在胖喜玩马球似的。[10]

无法想象《麦田里的守望者》电影版若没有大量旁白贯穿始终会产生什么样的效果。尽管已经有部分影片尝试让旁白贯穿始终[例如，对尼克·霍恩比（Nick Hornby）的小说《失恋排行榜》（*High Fidelity*）和亨利·米勒（Henry Miller）《北回归线》（*Tropic of Cancer*）的改编]，但在绝大多数影片中，制作者还是避免过度使用旁白，因为它会破坏影片给人的自然主义幻觉（图13.4）。

在《杀死一只知更鸟》中，可见到用旁白来表现第一人称叙事风格的成功尝试。影片有节制地使用旁白，避免了通常由某人讲故事而我们看着故事慢慢展开时会有的不自然的感觉。而且在这里，叙述者的个性不像《麦田里的守望者》或者《北回归线》中的叙述者那么独树一帜，因此影片的风格和基调不需要太多地依靠叙述者的言语要素就可以实现。尤其是在依靠原创剧本而非小说改编的影片中，如果将旁白仅作为表达风格和个性化语调的方法来使用，其效果最好（如影片《出租车司机》《天堂的日子》《她和他和她之间》，见第八章）。

[10] J. D. Salinger, *The Catcher in the Rye* (New York: BantamBooks, 1951), p.2.

图 13.4 连续不断突破第四堵墙的旁白

在斯蒂芬·弗里尔斯（Stephen Frears）的《失恋排行榜》中，男主角——由约翰·库萨克（John Cusack）饰演的音像店老板——在很多时候突破了戏剧中所谓的"第四堵墙"的限制。在整部影片中，他频频直视摄影机镜头，直接对着观众说话。有时，他甚至同时与电影故事的另一个讲述者进行对话。

（四）长度和深度的问题

由于电影对长度和能有效处理的素材量有非常严格的限制，很多在小说中可以进行更深入描写的内容，在电影中只能用图像化的方式进行暗示。小说家兼编剧威廉·戈德曼这样总结这个问题：

> 当人们问："它与原著相像吗？"回答是："世界电影史上还从来没有一部影片与原著真的相像。"……在电影改编过程中所有你能做的就是在精神上忠于原著。[11]

在最好的情况下，电影版也只能抓住小说深度的一点皮毛。它能否抓住隐藏于小说表面下的内涵尚值得怀疑。虽然如此，电影制作者依然必须努力揭示背后隐藏的东西。如果他/她能够认定观众都已经阅读过这本小说，这方面的要求就可以减轻一些。但我们仍然必须接受这个事实：小说的某些内涵是电影无法

[11] William Goldman, quoted in John Brady, *The Craft of the Screenwriter* (New York：Simon & Schuster, 1981), p.163.

企及的。

　　长篇小说会产生一种有趣的令人进退两难的选择：电影制作者是否应该满足于改编小说的一部分，只将某一段可以在电影的各种条件限制下精心处理的情节改编成影片？或者说他应该直接表现小说的激动人心之处，留下一些情节间隙，以把握小说整体的意义？如果尝试后一种策略，复杂的时间发展阶段和人物关系可能最后只能靠暗示，而不能一一清楚地交代。通常电影制作者不仅必须限制所表现的人物的深度，而且必须限制所处理的人物的具体数量。这种限制会导致复合人物的产生，即将小说中一个或多个人物在故事情节中的作用集中在一个电影人物身上。此外，将长篇小说改编成电影的过程中，可能不得不删除复杂的、重要的从属性情节。因此一般来说，小说越短，成功地改编成电影的机会就越大。许多短篇小说稍加扩充或不加扩充就改编成了电影［对许多读者／观众来说，约翰·休斯顿改编的詹姆斯·乔伊斯（James Joyce）的《死者》（*The Dead*）堪称样板。然而，就算是短篇小说，在电影改编时的情节遗失感也很大，从短篇小说改编而成的电视剧集《美国短篇小说》（*The American Short Story*）就反复证明了这一点］。有时，一部很通俗但肤浅的小说会改编成一部更有内涵的影片，例如克林特·伊斯特伍德执导的《廊桥遗梦》。

（五）哲学思考

　　通常，小说中给人印象最深刻的段落是那些作者感悟到人生真谛的内心活动，我们能意识到自己的思想随着他／她的凝视和沉思而得以延伸。这样的段落不强调外部动作，而是引起大家对所发生之事的意义和价值的内心思考，引领读者在摄影机无法进入的大脑灰色地带进行短暂的游历（图13.5）。例如，下面这个摘自罗伯特·佩恩·沃伦的小说《国王的人马》的段落，就无法用电影手法进行有效的处理。

　　　　没有什么比雨夜开车更让人感到寂寞孤独了。我开着车，很高兴自己坐在汽车里。从地图的这一点到地图的另一点，两点之间只有汽车、风雨和孤独。他们说人只有在和别人发生关系时才存在。如果没有别人也就没有你，也无须变成"你"或其他任何事物。既然你已不存在，那就真正松弛一下，好好休息，不用再伪装自己了。只有脚下

图 13.5 《当代奸雄》(1949)——焦点的转移
由于罗伯特·佩恩·沃伦的小说《国王的人马》以一个沉湎于哲学思考的第一人称叙述者为中心,罗伯特·罗森(Robert Rossen)1949年的电影版(中译名为《当代奸雄》)将焦点转移到实干者——政治家威利·斯塔克[布罗德里克·克劳福德(Broderick Crawford)饰]身上。

的马达像只蜘蛛似的从铁腹中吐射出蛛丝般颤颤悠悠的纤弱声响跟随一路,如一丝无形的纽带,把刚才留在身后的"你"和你到达另一地方时将成为的"你"联系在一起。

你真应该找个时间把那两个"你"找来参加同一个晚会。你也许应该把所有的"你"都找来在树林中举行烧烤团聚一番。如果能知道他们彼此都交谈些什么,那就太有意思了。

然而目前他们都不在,只有我在夜雨中独自开车前行。[12]

[12] Excerpted from *All the King's Men*, copyright 1946, 1974 by Robert Penn Warren. Reprinted by permission of Harcourt Brace Jovanovich, Inc. Excerpt attears on pp.128—129 of the Bantam Books (1974) edition.

《国王的人马》中到处都是这样的段落，不可能单独挑选这一段进行旁白叙述。同样，这里描述的戏剧场景［叙述者杰克·伯顿（Jack Burden）在夜雨中独自驾车］也不可能使观众察觉到他的内心想法，即使是已经读过该小说的观众也是如此。

如果小说中的某个人物形象与某个有哲学意味的段落具有更加紧密的联系，能够引起读者思考，那么，电影制作者就更有可能将该视觉形象的意义暗示给那些读过小说原著的观众，但这也并非百分之百可行。下面这两个选自《国王的人马》中的段落，第一段描绘了一个非常清楚的视觉形象，可以有效地用电影手法处理；第二段基本上是叙述者对该视觉形象的意义的思考，最好的结果也只能是在影片中暗示一下。

> 在新墨西哥一个叫唐琼的村子里，有个男子靠在加油站背阴一面的墙上……我和他攀谈起来。他年纪不小，至少有七十五岁……当你注视他的脸时会惊讶地发现，他左边的面颊会突然向上，向着浅蓝色眼睛的方向抽动——这是老人身上唯一惹人注目的现象。……这很奇妙，在那张脸上，那抽搐独立于世间万物、不受任何干扰。老人坐在一卷破被褥上，破布里裹着一口锡质的长柄煎锅，锅把突在外面。我蹲在他身边，听他讲话。他的话语并不生动。生动的是他左颊的抽搐，但他对此毫无察觉……
>
> 我们驶过得克萨斯来到路易斯安那的谢里夫波特。他在这儿和我分手去阿肯色北部。我没有问他在加利福尼亚是否找到了真理。反正他的脸学到了，并以左眼下面的脸颊标志出最高的智慧。他的脸庞知道抽搐表明自己还活着。抽搐便是一切……那人的脸能感觉到抽搐并知道这是怎么一回事吗？啊，我得出结论，这就是神秘之处。这就是秘密知识……你在神秘的幻梦中发现这一点，你感到心灵净化，自由自在，你和伟大的抽搐完全一致。[13]

[13] Excerpted from *All the King's Men*, copyright 1946, 1974 by Robert Penn Warren. Reprinted by permission of Harcourt Brace Jovanovich, Inc. Excerpt attears on pp.313—314 of the Bantam Books (1974) edition.

(六) 总结人物的过去

在小说人物初次登场时,小说家经常会对他/她的过去作一个快速、简略的描述,正如拉里·麦克穆特瑞(Larry McMurtry)的小说《最后一场电影》(*The Last Picture Show*)中,作者概括性地描述了聋哑男孩比利(Billy)的出身和过去。

> 比利的亲生父亲是个老铁路工人,战争爆发前在塔利亚工作过一小段时间;他的母亲是个聋哑女孩,除了一个姑姑外没有其他的亲人。老家伙在一个晚上在电影院的楼座上把女孩堵在墙角,使她怀上了比利。治安官设法让老头娶了女孩为妻,但她在比利出生后就死了,比利由帮助老头维护铁轨的一家墨西哥人抚养……
>
> 从那时起,"狮王"萨姆(Sam the Lion)就开始照顾他。比利学会了打扫,他将萨姆所有的三个房间都打扫得很干净;作为回报,他得以生存下来;此外每个晚上他都去看电影。他总是坐在楼座上,将扫帚放在一边。多年来,他看了来塔利亚镇上播放的每一部影片,人们都知道,这些影片他全喜欢。不到影片结束,他是不会走的。[14]

图 13.6 没有过去的电影人物
在彼得·博格丹诺维奇所改编的影片《最后一场电影》中,聋哑男孩比利[萨姆·博顿斯(Sam Bottoms)饰]是个"神秘"男孩,而在拉里·麦克穆特瑞的原小说中,他的出身和过去有详细的叙述。

[14] Excerpted from *The Last Picture Show* by Larry McMurtry (New York:Dell,1966),pp.8—9.

拉里·麦克穆特瑞用两个简洁的段落概括了人物的所有背景。在电影版中，有关比利的任何背景都没有提供（图 13.6）。这些信息无法被巧妙地安排进影片的对白中，除非请来一个局外人，一个不认识比利的人物，来问起他的过去。但是让剧中人物花很多时间谈论其他人物的背景对电影没有好处——显得太单调，对话过多。唯一的变通之法就是将这些内容在视觉上进行戏剧化处理。但这类材料不仅缺乏值得如此处理的重要性，而且需要插入主要的剧情结构中，显得非常不自然。小说家在以上段落中给出的这类背景信息实在不适合自然流畅的电影风格，因此许多电影角色的背景就一直是个谜。由于小说能够而且确实提供了这类信息，它们在人物刻画方面拥有电影通常所不具备的深度感。

（七）总结事件的困难

电影能够清楚地展示从一个时期到另一个时期的过渡，并暗示时间的流逝，但它无法像文学作品那样有效地填补两个时期之间的空白。在总长 602 页的小说《国王的人马》中，罗伯特·佩恩·沃伦用两页的篇幅简述了一个女性 17 年的生活轨迹；这个简述本身，如果详细处理，就可以拍成一整部电影。当你阅读以下沃伦的简述时，请考虑它给电影制作者带来的挑战——他只能用若干个瞬间来呈现这些信息：

> 至于安妮·斯坦顿（Anne Stanton）在此期间的生活，并没有很多内容可谈。她在弗吉尼亚那所高贵的女子学院上了两年学便回到家里……大约有将近一年的时间，安妮出席城里的各种舞会，并且跟人订了婚。但从此没有下文。过了一阵子她又订婚了，但好事多磨又出了点岔子。这时候，斯坦顿州长已经卧病在床……安妮不再参加舞会……她留在家里守着父亲，给他喂药，拍松枕头，给护士当下手，读书给他听……夏日黄昏或起风的冬夜她就握住他的手安慰他。七年之后，他终于去世……他死后，安妮住在面临大海的房子里……后来安妮搬进城去。这时候，她快三十岁了。
>
> 她独自一人住在城里一套小公寓里，偶尔跟一些童年时的女朋友一起吃午饭，可她们早已生活在另一个天地……她第三次订婚……但她还是没有跟他结婚。渐渐地，随着岁月流逝，她开始零星地读一些

书……她还不要报酬，免费为贫民区的社会福利团体和孤儿院工作。她保养得很好，依然楚楚动人。她很注意衣着打扮，虽然比较朴素……偶尔在聊天时她会显得神志恍惚，想自己的心事，待回过神来则非常窘迫，有一种说不出的懊恼……她快三十五岁了。可她还是可以做很好的伴侣。[15]

（八）文学过去时与电影现在时

不管采用哪种视点，绝大多数小说都是用过去时创作的，明确地告诉读者事件发生在过去，现在是在回忆、讲述它。对小说家来说，使用过去时有明显的优势。读者可以清楚地感觉到小说家已经花时间来思考这些事件，衡量它们的重要性，思考它们的意义，并理解它们之间的相互关系。

相反，尽管一部影片可以将背景设为过去或通过倒叙将我们带回到过去，但它就在我们眼前展开，制造了一种强烈的就发生在此时此地的感觉。影片中的事件不是正在被回忆的、发生在过去的往事——它们就在我们眼皮底下发生。影片制作者采用了各种各样的技巧来克服这种矛盾性。他们使用特殊的滤光镜来制造旧时代的感觉，例如《驯悍记》制造了伦勃朗油画的效果，《1942年的夏天》采用了模糊的、褪色的记忆影像，《虎豹小霸王》和《邦妮和克莱德》采用了深褐色的剧照。《小人物》用旁白叙述体现过去时，令人感觉这是在回忆过去的经历：主要角色回忆他漫长一生中的重要事件（图13.7）。《战争之王》（Lord of War）的开头和结束都是尼古拉斯·凯奇所饰演的国际军火商直接对着镜头说话，对他的事业和人生进行思考。

另一个重要的区别是读者阅读小说和观众观看影片所花的时间不同。如果是一部长篇小说，读者可以花几天甚至几周时间逗留在它的世界里。他们可以控制节奏，将阅读的时间随心所欲地延长。他们甚至可以重新阅读令他们感兴趣的段落。读者还可以从阅读过程中跳出来，在某处暂停或中止，对作者的观点进行思考。然而在电影中，这种节奏是预先安排好的。五光十色的画面组成的视觉流不断推进。美丽的图像、重要的真相、精彩的对白等都无法重新播放。电影情节不

[15] Excerpted from *All the King's Men*, copyright 1946, 1974 by Robert Penn Warren. Reprinted by permission of Harcourt Brace Jovanovich, Inc. Excerpt attears on pp.308—309 of the Bantam Books (1974) edition.

图 13.7 电影过去时

在《小人物》中，达斯汀·霍夫曼化装成 121 岁的老人模样，扮演卡斯特的最后据点战役（Custer's Last Stand）中的唯一幸存者杰克·克拉伯（Jack Crabb）。影片开始时克拉伯正在接受一个历史学家的采访。当他回忆自己的冒险经历时，影片就回到他的青年时代，如上图所示，费·唐纳薇在为年轻的克拉伯擦身。

可抗拒地向前发展，各情节要素具有的瞬时性——电影运动不止的属性——使它与小说相比有显著的区别（当然，电影片段可以在 DVD 机上重新播放，有些画面甚至可以被定格，但破坏画面的流动感会严重影响观看影片的感受）。

（九）其他影响小说改编的因素

在决定是否将小说改编成电影以及如何改编时，商业因素也具有重要作用。已经拥有大量读者的畅销书对电影制作者来说是一个非常诱人的项目。它同样也影响电影制作者的改编方式——如果制作者知道大多数原著的忠实读者会来观看改编影片，他们有可能采取非常忠实于原著的改编方式。对故事情节的创造性修改将减少到最低限度，最重要的人物将原封不动地保留，并为之精心挑选相衬的演员。在最优秀的改编影片中，无论原著如何出名，导演都会努力捕捉文学原著的总体情感或基调。如果影片做出的创造性的、精心的选择反映了对小说或短篇故事的真正的理解和欣赏，电影制作者就可以让读过原著的观众领悟到隐藏于银幕画面下面的丰富的情感和哲学内涵，让他们感觉到原著精神的存在。杰出的影片，如《英国病人》《盖普眼中的世界》《意外的春天》

图 13.8 看书，读电影

编剧/导演阿托姆·伊戈扬（Atom Egoyan）抛弃了《意外的春天》（*The Sweet Hereafter*）小说中极富"电影感"的结尾，转而给影片添加了一个很有"文学性"的设计，却因此以独特的方式抓住了拉塞尔·班克斯充满强烈情感的原著的精髓。在这个镜头中，中心人物之一，兼职保姆妮可·伯内尔［Nicole Burnell，萨拉·波莉（Sarah Polley）饰］正在给孩子们阅读睡前故事——罗伯特·勃朗宁（Robert Browning）的诗《汉姆林的吹笛手》（"The Pied Piper of Hamelin"）。

（图 13.8），甚至能使未阅读原著的观众感知隐藏于表面以下的意义。

 有些电影制作者似乎认为很少有观众知道原著。这些制作者在将小说改编为电影时忽视了它的基本精神，因此破坏了那些熟悉原著的观众心目中该影片的形象。在这种情况下，影片必须被视为完全不同于原著的艺术作品。这类改编过程较少受到原著的束缚，事实上可能比忠实的改编更适合电影这种媒介。讽刺的是，相对于曾经阅读并喜爱原著的观众，不熟悉原著的观众更有可能认为自由改编的影片是优秀的影片。因此，当影片欣赏依赖于观众对原著的了解程度时，观看影片前阅读了原著的观众会有明显的优势。但是，当电影制作者偏离小说的精髓，创造了完全不同的作品时，观看影片前阅读过小说就成了一种局限。因为对原小说很熟悉，观众在欣赏和评价影片时难以摒除先入之见。

 这样看来，有时，在阅读原著之前先观看影片也是有利的。影片可以帮助我们进行视觉想象，看完影片后我们对人物的外表和声音就有了相对清晰的印

第十三章 改编影片 457

象，可以带着这种印象再去阅读原著。当然，如果以电影语言表现的影片不如原著那么成功，那这个选择就很明智。例如，人们可以先观看克林特·伊斯特伍德的电影《午夜善恶花园》(*Midnight In the Garden of Good and Evil*)，再去阅读这部改编影片的原著、约翰·贝伦特（John Berendt）所著的极度热销的纪实小说。但从另一方面看，先观看影片会限制我们阅读小说时的想象力和参与程度，我们的思想会被禁锢在书中人物的银幕形象上。

三、戏剧的改编

改编自戏剧的影片和戏剧本身之间的相似性，比改编自小说的影片和小说之间的相似性要更多一些。长度和视角方面的问题被减到最小。戏剧的实际演出时间（不包括幕和场之间过渡的时间）很少长于三个小时。尽管在电影版中通常会有情节的剪切删减，并且观看过舞台剧的观众也能明显地发现电影对于情节的选择和改动，但这些变化通常并不剧烈。

引起视点变化的原因是，观看戏剧时观众被限制在单一角度上，因为他们必须坐在座位上，眼睛注视着舞台。相反，戏剧的电影版可以像小说一样引领观众在四个电影视点中来回变换（参见第127—135页），以便观众从各种不同的位置观看。通过使用特写镜头，电影制作者给我们一种身体和情感上的近距离感和剧情参与感。伊利亚·卡赞描述了他从舞台导演转变为电影导演的过程中对特写镜头威力的认识：

> 摄影机不仅是一种记录手段，也是一个具有强大穿透力的工具。它能透过表情看透人的内心，而不仅仅是看到表情。这种效果能在舞台上实现吗？几乎不能。摄影机甚至可以成为显微镜。停留、放大、分析和研究……特写镜头强化了情感内容。舞台上没有技术可以与之媲美……[16]

有时在小型剧院或演员与观众亲密互动的剧场里也可以制造出某种亲密接触感，但观看过程中观众的视角以及与演员之间的身体距离基本上保持不变。

[16]　Elia Kazan, *A Life* (New York: Doubleday 1989), p.381.

在两种媒介中导演都能为观众评论或解析情节，但电影导演在表达主观性视点和解释性视点时可能有更多的选择和技巧。舞台导演主要依靠灯光实现这些效果；电影导演可以自由地运用更多的技术，如快动作、慢动作、变形镜头、从清晰聚焦到柔和聚焦的转变，以及音乐的使用。然而这两种媒介之间也有"传承之处"，因为一些舞台作品也会模仿某种电影的效果。例如，早期无声喜剧片中给移动的演员打频闪灯来制造快速的、急促的动作效果，现在被舞台剧导演用来制造同样的效果。

（一）结构的划分

与电影不同，戏剧有明确的结构划分——幕或场——影响戏剧高潮在剧中的设置。戏剧的幕在结束时可以创造一个狂风暴雨般的情感高峰，制造强烈的戏剧反响并延续到下一幕。电影有段落，大致对应于戏剧中的幕，但一个段落会很流畅地接到下一个段落。然而，有时两者也有相似之处，因为电影中的定格给人一种段落结束的感觉，与戏剧的幕的结束功能相似。这一电影技巧也和戏剧中的活人画（tableau）类似——舞台上的演员摆出戏剧性的姿势，并停留几秒钟，直到幕布落下，以便将场景深深地铭刻在观众的记忆中。

在有些情况下这些结构划分在两种媒介中都可以发挥很好的作用，但有时舞台剧一幕结尾时夸张高调的动作对电影的连续镜头来说太突兀，会显得不自然或不协调。敏锐的批评家们发现了这些问题。蕾娜塔·艾德勒在对《冬狮》(*The Lion in Winter*) 的评论中如此描述："影片过于忠实原剧。它整齐地划分为几幕，中间有很长一部分情节松弛，而高潮部分最弱。"[17] 尼尔·西蒙成功地将自己的戏剧改编成了影片，他如此描述两者的不同：

> 幕布不会放下，也没有特别的中断——但它确实有自己的节奏。你提出问题——这是第一幕；第二幕是问题的复杂化；第三幕是问题的解决。因此它需要做出一定的组织协调，就像一首曲子一样；但在电影剧本中我不必像在戏剧中那样去费心寻找落幕台词。[18]

[17] Renata Adler, *A Year in the Dark* (New York: Berkley Medallion Books, 1971), p.302.

[18] Neil Simon, quoted in Brady, p.342.

(二) 空间感

在将戏剧改编成电影的过程中，有一点肯定会发生变化，就是打破了舞台环境给表演带来的形体束缚和空间限制。一定程度上的空间移动对电影来说几乎是必不可少的，为了让影像产生动感，电影制作者通常会扩展所涉及的视觉空间概念（图13.9）。他/她可以找到一些借口，将情节移至户外，即使只拍摄一会儿；或尽可能多地让摄影机运动，在不同视点之间做出足够多的剪辑切换，让影像保持生动。

在《音乐之声》(*The Sound of Music*) 中，编剧欧内斯特·莱曼发现自己遇到一个特殊的问题。在舞台版中，歌曲《哆来咪》("Do-re-mi") 在起居室场景内完整地表演，总长达11分半钟。但是，他知道在电影中这种长度的室内段落会使人感到幽闭恐惧，于是他将它改写成一个蒙太奇段落镜头，在歌曲的不同阶段，切换到不同的外景，孩子们也穿着不同的服装。给人的印象是该镜头经过了几周的时间。这种解决方法也使玛丽亚与孩子们建立友好关系的过程更有说服力。在蒙太奇镜头中，一些孩子显然已经开始喜欢她了。还有一个额外的

图13.9 "展开"一部著名的戏剧

2002年的影片《不可儿戏》(*The Importance of Being Earnest*，瑞茜·威瑟斯彭和鲁伯特·艾弗雷特主演)，导演坚持将人物和情节从这部奥斯卡·王尔德 (Oscar Wilde) 最好的戏剧原有的封闭背景中脱离出来。导演奥利弗·帕克 (Oliver Parker) 呈现的"自然"确实悦目，但这也会让许多观众难以专注于剧作家精妙的对白和语气。

好处，就是导演罗伯特·怀斯能够使用萨尔茨堡周围的一些美丽风光增加影片的魅力。

在《谁害怕弗吉尼亚·伍尔夫？》的电影版中，导演迈克·尼科尔斯不停地移动摄影机，在过道和各角落之间来回推动，制造电影效果。他还通过增加在路边旅馆里的镜头来扩展画面空间，为了拍摄该镜头，需要开着越野车去那里再回来（在戏剧中，这一场戏的表演完全在起居室内完成）。电影版的《长日入夜行》（Long Day's Journey into Night）没有走这个极端，但在表现一个空间非常狭小的场景时，它也采用了移动摄影机位置和剪辑的方法来保持影像的生动性：该场景渐渐后退下行，没入影片最终的场景中。该片导演西德尼·吕梅评论说，在剧作家尤金·奥尼尔（Eugene O'Neill）的这部作品中：

> 剧中人物处于一个史诗般的、悲剧性的螺旋下行轨道中的不同位置。对我而言，《长日入夜行》拒绝接受任何定义。在我看来，影片中最棒的表现就在最后一个镜头中。凯瑟琳·赫本、拉尔夫·理查森（Ralph Richardson）、杰森·罗巴兹和迪恩·斯托克维尔（Dean Stockwell）围着桌子坐着，每个人都沉浸于自己的幻想中，父亲和两个儿子从酒精中寻找安慰，母亲则靠吗啡缓解精神和肉体的痛苦。每隔45秒远处灯塔的光束便从屋里扫过。摄影机镜头缓缓地收回，小屋的墙壁逐渐后退消逝在视野中。很快人物就被淹没在沉沉黑暗之中，伴着反复扫射过小屋的灯光，越来越小。直至完全消失。杰森看完影片后，告诉我他读过尤金·奥尼尔的一封信，信中描述了他想象中的一家人"坐在黑暗中，围绕在桌子旁，就像是在世界之巅"的情景。我没有读那封信。但我的心高兴得狂跳不已。这就是当你让影像自己传达出应有的意义时的效果，但那影像本身必须非常棒。[19]

这些变化会显著改变戏剧的整体效果。戏剧中空间狭小、受限制的动作可以产生强烈的戏剧效果。导演往往可以通过保持形体动作的静止状态、限制角色表演的物理活动范围、把戏剧场景封闭化来加剧戏剧冲突效果。先由心理冲

[19] Sidney Lumet, *Making Movies* (New York: Knopf, 1995), pp.15—16.

图 13.10　火药桶上的人物
《谁害怕弗吉尼亚·伍尔夫？》中狭小封闭的背景令心理冲突更具有爆发性。

突制造出戏剧张力，通过言语手段进一步加强，在狭小而封闭的场景下经常更具有爆发性（图 13.10）。在舞台版的《谁害怕弗吉尼亚·伍尔夫？》中，客人尼克（Nick）和霍尼（参见第 345 页）事实上就是被拘禁在乔治（George）和玛莎（Martha）家中的因犯。狭小封闭的场景突出了他们身处困境的感觉。尽管电影版中的路边旅馆之行增添了一些电影特色，但它在一定程度上也缓和了这种封闭的紧张气氛。

电影更擅长也更适合表现大规模的肢体冲突中的各种动作和运动。电影媒介固有的对动作永恒的需求使它很难处理静态、封闭空间的戏剧张力。电影最适合通过有节奏的肢体动作，尤其是表示下定决心的身体动作制造紧张气氛。同时电影也拥有比舞台剧更适合刻画肢体冲突的手段和技巧。摄影机的拍摄角度、音效以及让观众近距离感受人物情感的手法，使银幕上的搏斗场面比舞台上显得更真实。

（三）电影语言和舞台语言

电影对白不同于舞台剧对白。一般而言，电影对白比舞台剧使用的对白更简单。过于精细复杂的诗体语言在电影中不适合也不自然。诗体对白通常更适

合舞台。如果电影要进行诗化表达，它不能使用语言，而是要用它的基本要素——图像。导演尼古拉斯·雷（Nicholas Ray）评论说：

> 在戏剧中，文字占据了你理解作品所需重要信息的80%—85%。在电影中，文字只占20%……因为在电影中，文字只是一点花边，锦上添花而已。[20]

因为在电影中视觉图像比在舞台上承载了更多的信息，许多在舞台上通过对白体现的内容在电影中都要通过画面展示出来。为了推动情节的发展，电影制作者通常更愿意通过画面展示所发生的事件，而不是找一个人——某个角色或旁白叙述者——来告诉观众发生了什么。

尝试将莎士比亚戏剧搬上银幕的电影制作者们不得不费力地改编这些文字高度口语化和诗化的作品。导演巴兹·鲁赫曼（Baz Luhrmann）在超现实的影片《罗密欧与茱丽叶》（*Romeo+Juliet*）中选择突出诗体语言和电影图像之间的截然不同。导演佛朗哥·泽菲雷里则提供了该悲剧的写实主义版本，表现了莎

图 13.11　电影中的莎士比亚作品
左图是佛朗哥·泽菲雷里"以传统方式改编的"版本《罗密欧与茱丽叶》[*Romeo and Juliet*，奥利维亚·赫西（Olivia Hussey）饰朱丽叶，伦纳德·怀廷（Leonard Whiting）饰罗密欧]中的一个镜头。肯尼思·布拉纳坚持在他的电影《哈姆雷特》（1996）中使用莎翁原剧中的所有对白[右图，他和德里克·雅各比（Derek Jacobi）以及朱莉·克里斯蒂在一起]。

[20] Nicholas Ray, *Directing the Film: Film Directors on Their Art*, edited by Eric Sherman (Los Angeles：Acrobat Books, 1976), p.279.

士比亚笔下爱情故事的精华部分，但没有使用原著的所有台词（图 13.11）。英国著名演员兼导演肯尼思·布拉纳（Kenneth Branagh）则似乎一心想要在他的《亨利五世》《无事生非》(*Much Ado About Nothing*)、《哈姆雷特》（未删节版）和《空爱一场》(*Love's Labour's Lost*) 等影片中实现电影和文学的完全结合。

（四）舞台传统表现手法和电影传统表现手法

一些在舞台上颇受欢迎的传统表现手法并不总能照搬到电影中去，其中就有莎士比亚的独白。例如，在劳伦斯·奥利弗爵士改编的电影《哈姆雷特》中，"弱者，你的名字是女人"这段独白是用以下方式拍摄的：哈姆雷特的脸部特写镜头出现在表现这段话语的几个画面上，但嘴唇并没有动作变化，而奥利弗的声音出现在声轨上，以内心独白的方式表现出来。时不时地，哈姆雷特的嘴唇会动一动，似乎在显示其内心思想的激烈冲突。不管用意如何，语言和结构华丽而富有诗意的莎士比亚式独白无法有效地改编成电影内心独白，而如果以舞台剧的方式来表现又会显得矫揉造作。观看戏剧的观众会接受甚至期待这种矫揉造作，但一般而言，电影观众已经习惯于认为电影是更贴近现实生活的一种媒介。

还有一个问题，是否应在喜剧的电影版中留出观众发笑的时间？在舞台上演员可以简单地等到笑声减弱之后再继续表演。但尼尔·西蒙说观众的笑声太不可预测，无法在电影剧本中为它留出时间：

> 如果你认为某事确实很搞笑并会引来很多笑声，比较安全的做法是用一些看得见的事物来消磨这段预留时间，不要马上就出现下一句台词。[21]

超现实主义和表现主义舞台布景也给电影改编带来了难度。在一定程度上它们可以通过特殊摄影技巧来代表或暗示，例如不同寻常的摄影角度和变形镜头。但在大多数情况下，我们希望影片中的具体布景和环境是真实的。例如，今天我们可能会认为1919年拍摄的《卡里加利博士的小屋》中使用的变形的、表现主义的背景不是电影表现方式而拒绝接受。如果重拍这部影片，或许只能

[21] Neil Simon, quoted in Brady, p.341.

图 13.12 表现主义的背景变形

罗伯特·维内（Robert Wiene）的《卡里加利博士的小屋》（1919）使用了一种超现实的布景，更适合戏剧，而不是电影。

图 13.13 真正的马匹

在影片《恋马狂》中，一个马童［彼得·弗斯（Peter Firth）饰］被控刺瞎了他照料的马匹。片中的动物非常真实；而在原版舞台剧中，马匹用程式化的、具象的道具来表现，由套在演员身上的铁丝架子构成，它们对观众产生了根本不同的影响。

通过使用特殊的滤色镜和变形镜头来实现这种奇特的效果（图 13.12）。而且，现代电影观众已经习惯于期待真实的场景，不接受任何替代品，而戏剧观众只是希望舞台布景或其中一部分虽非真实但能暗示或代表真实。这一观察结论也适用于在将其他形式的舞台表现技巧改编成电影时遇到的情况。例如，彼得·谢弗（Peter Shaffer）的《恋马狂》（*Equus*）是关于一个精神失常的马童刺瞎马匹眼睛的戏剧。在舞台上表演时演员披着程式化的、铁丝骨架制作的道具

表现马匹。但在改编成电影时，导演西德尼·吕梅认为真实的马匹是必要的，因而暴力的效果发生了根本的变化，从原有的以象征手法为主变成了可怕的、写实的暴力表现（图 13.13）。

（五）其他变化

在改编戏剧的过程中，还会有其他类型的变化。一部大获成功的舞台剧，就算它的原班人马都随时待命，改编的电影版也未必会选他们做主角，或者是因为一些舞台剧演员在镜头前无法令人信服，或者是因为需要一个更大牌的明星来提高票房吸引力。因此，影片《窈窕淑女》（*My Fair Lady*）聘请奥黛丽·赫本，而不是名气稍逊的朱莉·安德鲁斯（Julie Andrews），来饰演伊莱莎·杜利特尔（Eliza Doolittle）[具有讽刺意味的是，就在同一年，茱莉·安德鲁斯凭着在《欢乐满人间》（*Mary Poppins*）中饰演的女主角玛丽获得了奥斯卡奖]。凯茜·贝茨（Kathy Bates）最初也只是作为优秀的舞台剧演员而为人所知，出于同样的原因，在竞争由舞台剧改编而来的电影《晚安，母亲》（*Night Mother*）中的女主角时输给了茜茜·斯派塞克，后来又出于稍微不同的原因，在竞争《现代爱情故事》（*Frankie and Johnny*）中一个角色时败在米歇尔·菲佛手下。挑选菲佛时，新闻界对这种无情的演员挑选方式作了许多报道，批评制片方放弃这位才华横溢但"身材壮硕"、头发深褐色的舞台剧演员，转而选择金发碧眼、身材苗条但不适合角色的电影明星的做法。当然贝茨不久就凭着在影片《危情十日》（*Misery*）中的精湛表演获得了奥斯卡最佳女主角奖，一雪前耻。

在过去，通常认为大都市中的剧院观众比遍布全国各地的电影观众素质更高一些，将戏剧改编成电影而做出的种种变化必须考虑这个差异。在戏剧的电影版中要进行简化，尖锐辛辣的语言也会在审查下受到某种程度的限制，甚至需要改变结局以符合绝大多数观众的期望。例如在影片《坏种》（*The Bad Seed*，1956）的舞台版中，结局令人心寒，外表漂亮如小女孩而内心邪恶、至少害死三人的小杀手罗妲（Rhoda）安然无恙，继续用魔法控制着她那天真的、毫不怀疑的父亲。在电影版的结局中，罗妲遭到雷击而死；通过这种方式，观众对善恶报应的要求得到了满足（图 13.14）。当然，自从 1960 年代后期美国电影评级制度开始实施后，这种改动已经减少。现代版的电影《坏种》或许会让罗妲继续活着，以便拍摄续集。

图 13.14　善有善报，恶有恶报

甜美而邪恶的小罗妲在马克斯韦尔·安德森（Maxwell Anderson）的戏剧《坏种》中竟安然无恙；但在茂文·勒罗伊（Mervyn LeRoy）于 1956 年拍摄的电影中，按照审查员的要求，罗妲［帕蒂·麦科马克（Patty McCormack）饰，左上图，正用魔法控制了她的母亲（南茜·凯利［Nancy Kelly］）饰］必须死。胡安·安东尼奥·巴亚纳（Juan Antonio Bayona）执导的影片《孤堡惊情》［*The Orphanage*，右上图，罗杰·普林赛普（Roger Princep）主演］和佐米·科列特－希尔拉（Jaume Collet-Serra）执导的影片《孤儿怨》［*Orphan*，左下图，伊莎贝拉·弗尔曼（Isabelle Fuhrman）主演］中主人公的最终命运都已经由故事中更复杂的力量预先决定。

四、从真实事件到电影故事：从现实到传说

关于某些电影究竟是真实还是虚构的争议体现了观众面对的另一个问题，在某些方面与小说或戏剧改编成电影所面临的那些问题很相似。杰里·李·刘易斯（Jerry Lee Lewis）是否真的如《大火球》（*Great Balls of Fire*）中呈现的那样点燃了一架钢琴？这并不是一个惊天动地的问题。但是，当近代历史上的一些值得很多人铭记在心的重大事件被电影制作者歪曲改写或忽视时，选择正确史实还是自由创作这一问题便会引起真正的关切（图 13.15）。

虚构情节和真实背景的混合总是会给电影观众带来一些困惑。正如我们在第十一章中提到的，伍德罗·威尔逊总统对 D. W. 格里菲斯的《一个国家的诞

图13.15 完全真实?
在马克·沃尔伯格（Mark Wahlberg）和乔治·克鲁尼主演的《完美风暴》（*A Perfect Storm*）中，导演沃尔夫冈·彼得森和编剧威廉·D. 威特利夫（William D. Wittliff）将塞巴斯蒂安·荣格（Sebastian Junger）所推测的发生在安德利亚·盖尔（Andrea Gail）号渔船上的故事改编成好莱坞电影情节。在书中，超出船员控制的不可抗力致使船只沉没，而在影片中，则是船员的行为导致灾难的降临。

生》印象如此深刻，以至于称它为"用光书写的历史"。格里菲斯的电影故事主要描述了美国内战及美国南部在战后重建时期出现的种种战争后遗症，但这部影片是以一部伤感的、极端种族主义的小说《宗族》（*The Clansman*）为基础改编的，尽管格里菲斯并未试图将它充作事实。然而，他为影片中特定事件设置场景时所使用的技巧会赋予影片一种真实的气氛。例如，影片中有一帧静态的活人画表现了南卡罗来纳州议会的会议现场，并附有如下详细文字说明：

> 黑人团体控制了南卡罗来纳州哥伦比亚地方众议院。101个黑人对23个白人。——依照真实照片记载的历史场景所作的复制。

艾伦·帕克的影片《密西西比在燃烧》（*Mississippi Burning*）的片名取自联邦调查局记载该案件的官方档案。《时代》周刊评论家理查德·科利斯指出了帕克在处理该电影题材时存在的问题：

> 《密西西比在燃烧》是一部基于真实事件改编的虚构作品。它虚构了人物并扭曲了事件的真实情况……影片是否能篡改过去的历史？《密西西比在燃烧》是否已经做了这些事？在艺术自由与社会责任之间

抉择：两者的代价都很高。[22]

人们也指责电影《美丽心灵》滥用电影创作许可，称影片对西尔维娅·纳萨尔（Sylvia Nasar）所著的数学家小约翰·福布斯·纳什（John Forbes Nash, Jr.）的传记改编过度。导演朗·霍华德和编剧阿齐瓦·高德斯曼（Akiva Goldsman）忽略了纳什生活中一些重要方面的表现，因为它们不符合影片的主题——"人类精神的胜利"，或者只能显示影片主人公令人同情的一面，别无他用。在为salon.com网站撰写影评时，评论家查尔斯·泰勒（Charles Taylor）解释了他反对这种改编的理由，坚称该影片"表现了典型的好莱坞做法，面对没有把握的材料时畏惧退缩，软化情节和人物鲜明的棱角和个性，并把它们强行塞进一个令人满意的励志类影片的包裹内……这是约翰·纳什的生活，它被变成了一部夺取奥斯卡大奖的机器和轻松赚取观众眼泪的工具"[23]。

当罗伯特·雷德福导演《益智游戏》时，他"被指责为了使电影故事更有戏剧性、增加票房收入而隐瞒真相"。

> 从虚构的对白到编造的庭审过程，《益智游戏》经常滥用电影创作许可。影片采用了真实人物的姓名（一些人物至今仍健在），而且制作者把影片当成关于伦理道德的正义宣言，但是《益智游戏》有违道德的做法激起了人们的质疑，好莱坞的良知何在——或者这种良知本来就不存在。[24]

像《密西西比在燃烧》《美丽心灵》和《益智游戏》这一类影片的真正问题是，观众无从知晓事实材料经过了怎样的处理，是如何被歪曲的。这种混淆可以通过简单地添加一个免责声明来澄清。如果影片能通过宣称所描述的事件和人物纯属虚构来保护自己，那它们也许应该告诉观众事实和虚构是如何混合在一起的。解决这个问题的一种方法，是参照美国广播公司的两集微型系列片

[22] Richard Corliss, "Fire This Time," *Time* (January 9, 1989), pp.57—58.

[23] Charles Taylor, "A Beautiful Mind," *Salon.com* (December 21, 2001), www.salon.com/ent/movies/review/2001/12/21/beautifiul_mind.

[24] John Horn Associated Press, "Redford Fudges Facts to Make Story Spicier," *The* [Fort Wayne] *Journal-Gazette* (October 7, 1994), p.1D.

《小小牺牲》[*Small Sacrifices*，费拉·福赛特（Farrah Fawcett）主演]，在每集前面都先播放一则免责声明（故事情节改编自一个母亲被控射杀自己三个子女的真实故事）：

> 以下剧情改编自安·鲁尔（Ann Rule）的《小小牺牲》一书。本剧对小说素材进行了裁剪、更改了人名并重新编排了事件。事件的重新编排过程遵循了一定的戏剧创作许可。

另一种方法是像《威震八方》（*Walking Tall*，1973）一样，在片头字幕之前出现免责声明：

> 本片受到田纳西州麦克纳利镇的警长福德·普瑟（Buford Pusser）的某些事迹的启示而拍摄……他是一个活着的传奇。

尽管《公民凯恩》和威廉·兰道夫·赫斯特（William Randolph Hearst）的生活之间的相似之处显而易见，《公民凯恩》还是与赫斯特的故事保持了足够的距离，以符合虚构式传记的标准：名字改了；情妇是个歌剧演员，而不是电影演员，等等。而出资方雷电华电影公司（RKO）的法律部门如此重视这方面的问题，于是又在影片片头部分插入了以下免责声明：

> 这不是某一个在世的或已过世的人的故事。本片讲述的，是芸芸众生眼中驱动众多大人物一生不断追求的权势和力量的故事。

当奥逊·威尔斯得知这个声明的内容后勃然大怒（可能是因为他并没有写过这些话），并用自己的版本取而代之：

> 《公民凯恩》是对某个公众人物人格品性的仔细审察，是一幅根据其亲朋好友提供的材料证据绘制的肖像画。这两句话，以及凯恩本人，都纯属虚构。

后来这个声明也被拿掉了。

影片《霍法》对杰米·霍法失踪之谜的描述草率而仓促,因为没有人真正知道在这个前工会领导人身上最终发生了什么事。影片在字幕结束时播出了一则几乎看不清楚的免责声明。然而,真实记载的缺失对于杰克·尼科尔森的表演造成了很大的影响:

> 这不是一个传记,这是一副人物肖像画,两者之间有区别。由于没人真正知道霍法的遭遇,这也给了你很多猜测其他各种可能性的自由。我作为一个演员,在拍摄时也有一定的自由,按照我内心的理解来诠释该人物。[25]

要想自由改变一个被雕刻在拉什莫尔山上的著名人物身后已经被人们广为接受的事实可能更难,正如麦钱特－艾弗里(Merchant-Ivory)制片公司在制作《杰斐逊在巴黎》(*Jefferson in Paris*)时所感受到的一样。

对许多人来说,在众多将真实事件改编成影片的作品中,奥利弗·斯通的《刺杀肯尼迪》可能是最为狂妄自大的,最主要的原因可能是影片使用了很多文献纪录片的制作技巧[新闻纪录短片,以及节选自著名的、由扎普鲁德(Zapruder)拍摄的、显示总统被刺杀过程的片段,还有大众熟悉的后期调查所涉及人物的真实姓名]、明确的反政府倾向、牵强附会的阴谋论,而且不做出任何形式的免责声明[后来,斯通的另一部影片《尼克松》(*Nixon*)也引起了类似的争议]。1973年拍摄的阴谋题材电影《刺杀大阴谋》(*Executive Action*)着重表现了官方对达拉斯肯尼迪遇刺事件的解释中的诸多前后矛盾之处。《刺杀大阴谋》在片头部分使用了以下免责声明,若《刺杀肯尼迪》也这么做的话,会使它自己更易于被人接受:

> 尽管本影片大部分情节属于虚构,很多内容仍基于历史的真实记录。我们所描述的阴谋是否真的存在?我们不知道。我们只是想说它有可能存在过。

[25] Jack Nicholson, quoted in Linda Seger and Edward Jay Whetmore, *From Script to Screen: The Collaborative Art of Filmmaking* (New York: Henry Holt, 1994), p.159.

图 13.16 历史准确度
除了一些过于现代的炮弹爆炸场面以外，《光荣战役》(Glory) 被誉为最具历史真实感的南北战争题材影片之一。丹泽尔·华盛顿（左图）因在影片中的精彩表演而获得了奥斯卡最佳男配角奖。同样，汤姆·汉克斯（右图）和马特·达蒙主演的《拯救大兵瑞恩》，在营造第二次世界大战的细节视觉效果时也是一丝不苟。

然而，《刺杀肯尼迪》在电影制作水准上要远远超过《刺杀大阴谋》，在伦纳德·马尔廷 (Leonard Maltin) 编辑的、对于电影欣赏来说不可或缺的《电影和录像指南》(Movie & Video Guide) 中，后者被评级为"失败"。[26]

因此，我们应该小心谨慎地对待基于事实的影片，不能假定影片上的任何事物都反映事情真相。然而，同时我们也可以利用电影提供的机会想象过去，通过电影制作者的视线去体验它（图 13.16）。

有时，即使是虚构影片也必须遵循这些必要性。尽管导演斯蒂芬·戴德利的《时时刻刻》绝对不是一部纪实作品，影片中三个主要人物（来自 20 世纪不同时代和生活环境的女性）的其中一个还是会让我们想起一个真实的人物：英国著名小说家和评论家弗吉尼亚·伍尔夫。事实上，无论是在这部影片里，还是在那本获得了普利策奖、被剧作家戴维·黑尔 (David Hare) 改编为本影片的小说原著中，都再现了伍尔夫 1941 年自杀事件中细致入微的历史细节。原著小说的作者迈克尔·坎宁安 (Michael Cunningham) 措词非常谨慎，力求准确呈现弗吉尼亚·伍尔夫自杀的历史真相。但是，在这些受伍尔夫非凡的生命历程和成就所激发而创造出来的虚构人物身上，坎宁安仍试图体现出与伍尔夫小说主题相关的真实质感。

[26] Leonard Maltin, *Movie & Video Guide* (New York：Signet, 2003), p.424.

一个当代美国作家曾经诙谐地评论道，对绝大多数小说家而言，与电影制作者之间的理想关系应该是一本书被"选中"，但永远不会被拍成电影。在这种情况下，小说家理所当然地会得到可观的赔偿，却不必忍受那种惯有的痛苦——看见自己的孩子在电影院中公开展示，被涂脂抹粉甚至连遗传基因都被改变……因此，在看到自己小说的电影版时，迈克尔·坎宁安虽然对这最终的成品热情地赞美，却几乎要对自己的这种姿态感到愧疚。2003年影片公映后，坎宁安在为《纽约时报》撰写的文章中声称："我发现自己处在一个虽有些尴尬却令人羡慕的位置，即成了少有的还活着并对好莱坞经历表示愉快的美国小说家之一。"但这是他在仔细地观摩了影片并对影片如何用一种与小说截然不同的语言来表达相关内容有了深刻的认识以后才做出的结论。当坎宁安造访影片拍摄现场时，他观察了妮可·基德曼（饰伍尔夫）、茱莉安·摩尔和梅丽尔·斯特里普的表演，他告诉我们：

> 他理解了把小说改编成电影时将会失去的东西——那是一种能够进入角色心灵深处，观察她们的过去，寻找可以预知她们未来的线索的能力——但它可以通过演员的表演来弥补。你无法看到角色的内心世界。但是你看到了斯特里普女士的才能——狂怒而精确地将鸡蛋一切两半，揭示了（她所饰演的人物）过去和现在的心理状态，所传达的信息要比区区几页枯燥的文字强得多。你还能看到摩尔女士的面部表情——夹杂着钟爱和恐惧，痛苦地看着她的儿子，她知道无论她做什么都会伤害到他。
>
> 如果演员都这么优秀，那么她们也可以让观众看到你无法通过文字表达的细节，因为如果用文字写出来就会使它们看起来太明显了。演员在处理这些细节时会有一些随机因素。斯特里普女士所饰演的人物形象复杂得惊人，部分原因在于她用动作、表情和沉思……塑造了一个完整的人物形象。也许有办法通过文字来实现这一效果，但起码我还没有找到……难怪我们会如此喜爱电影。[27]

[27] Michael Cunningham, "For 'The Hours,' an Elation Mixed With Doubt," *The New York Times* (January 19, 2003), *www.nytimes.com/2003/01/19/movies/19CUNN.html*.

最后说一下，就在刊登了迈克尔·坎宁安的这篇赞美文章的同一期《时代》周刊中，还有一篇类似的文章，由小说家路易·贝格利（Louis Begley）撰写，我想任何真正的 21 世纪文学和电影的爱好者都不会认为这是巧合。与《时时刻刻》这部相当忠实于原著的改编影片相反，由杰克·尼科尔森主演的《关于施密特》（*About Schmidt*）从根本上改变了它的原始材料。在这个改编中，电影制作者甚至将主角从"时髦的纽约律师"变成了奥马哈的保险统计员。尽管如此，在注意到改动后，作为原著的作者，贝格利称他对此的反应是"一反常态的宽容"。他评论道："影片在处理我最重要的思想主题时充满智慧和悟性，以适应剧情故事和情节环境的所有变化。我能够听出来，就像旋律变换到另一个调子一样。"[28]

自测问题：分析改编影片

小说改编

在读完小说之后，观看影片之前，考虑以下与小说有关的问题。

1. 小说在多大程度上适合改编成电影？它有哪些内在的改编成电影的可行性？
2. 从总体上来看，小说更偏向于强调对感官或情感体验的描述（如海明威小说的选段）还是对思想感受的分析（如詹姆斯小说的选段）？
3. 小说的语言风格对小说的精神或精华有多重要？这种语言风格能否有效地改编为电影风格？
4. 小说的视点是什么？将故事情节改编成电影时什么东西必然会失去？
5. 如果小说以第一人称视点叙述（如由情节参与者来讲述），小说的精神在多大程度上是由叙述者独特的叙述风格体现出来——小说的特殊感觉或风格是通过他/她讲述该故事的方式而不是故事本身所体现出来的？这种语言风格能否通过电影声轨中最少量的旁白来体现，使这种手法看上去不是那么虚假？小说的读者与叙述者之间是否建立了友好而亲密的关系，仿佛故事是由一个非常亲近之人讲述的一样？电影如何体现这种感觉？
6. 小说的长度是否适合忠实的改编？还是说必须大幅度地删减以适应通常的电影构架？在改编小说时，对制作者来说哪种选择更合理？

 a. 他/她是否应该通过描述精彩之处而无须事无巨细一概收纳来把握小说的整体感？你认为哪些精彩之处应该予以表现？

[28] Louis Begley, "'About Schmidt' Was Changed, But Not Its Core," *The New York Times* January 19, 2003), www.nytimes.com/2003/01/19/movies/19BEGL.html.

 b. 制作者是否将电影局限在对部分小说内容作精细的改编上？小说的哪一部分可以进行精细的改编，成为一部完整的电影？故事的哪些部分或者哪些次要情节应该被电影版排除？

7. 小说精华的多大部分属于心理状态描写：记忆、梦或哲学思考？我们期望电影版能多有效地表现这些内容，或者至少有所暗示？
8. 作者提供了多少有关人物出身和过去的细节？这些材料又有多少能用电影的方式来表现？
9. 整部小说有多长的时间跨度？这个时间跨度能否压缩到一部正常长度的电影内？

看完电影版后，重新考虑上述问题的答案，并回答下列问题。

10. 电影版是小说忠实的还是松散的改编？如果是松散的改编，它对小说的偏离是因为从一种艺术形式变成了另一种还是由于创作者发生了变化？
11. 电影版是否成功把握了小说的精神或精华？如果没有，为什么？
12. 小说和电影之间的主要差异是什么，你怎么解释引起这些差异的原因？
13. 电影版是否成功地暗示了某些含义，并能让你意识到它们在小说中的呈现？在哪些场景中实现了这一点？
14. 阅读小说是否有助于改善观影体验，还是说它损害了这种体验？为什么？
15. 电影演员中有多少符合你对小说中人物形象先入为主的看法？哪些演员完全符合你想象中的人物形象？似乎与角色不太相称的演员又如何与你心目中的形象不同？你能否从导演的角度，说明选择这些似乎与小说中人物形象不符的演员的正当理由？

改编戏剧

1. 在有形表演空间的概念上，电影版如何不同于戏剧版？这种不同如何影响了电影版的总体气氛或基调？
2. 电影版的效果如何？它如何使用特殊的拍摄和剪辑技术保持电影图像的流动感，避免产生舞台剧录像具有的静态特征？
3. 电影制作者对哪些只在戏剧对白中提及的事件进行了拍摄？这些增加的场景效果如何？
4. 戏剧的结构划分（分成幕和场）在影片中是否还很明显？影片是否成功地将这些分开的部分融为一体？
5. 戏剧中使用的哪些舞台传统手法没有改编成电影中的对应手法？这带来了哪些困难和变化？
6. 电影的表演风格如何不同于戏剧的风格？哪些因素造成了这些区别？
7. 两种版本的对白中可以观察到哪些根本的不同？戏剧中的每个人的说话长度是否比影片中更长？哪个版本中语言的诗体特征更明显？

8. 电影版中还进行了哪些重要的改变？你能从艺术形式的变化、创作者的变化，或者道德观和目标观众高雅程度的不同给出合理说明吗？

从事实到影片

1. 影片与作为它基础的真实故事或历史事件有哪些不同？
2. 这些改动是否有正当的出于电影艺术方面的考虑？
3. 这些改动是否明显歪曲了故事的本质和涉及的人物？如何歪曲的？
4. 影片是否提供了免责声明，以警示观众影片并非完全真实？是否有任何理由能让观众相信他们在观看一个完全真实的故事？

学习影片列表

改编成电影的小说和短篇故事（后一项为原作品、原作者，原作如与电影同名则省略）

《赎罪》(*Atonement*, 2007)；伊恩·麦克尤恩 (Ian McEwan)

《冷山》(*Cold Mountain*, 2003)；查尔斯·弗雷泽 (Charles Frazier)

《寡居的一年》(*The Door in the Floor*, 2004)；《寡居的一年》(*A Widow for One Year*)，约翰·欧文 (John Irving)

《了不起的狐狸爸爸》(*The Fantastic Mr. Fox*, 2009)；儿童故事，罗尔德·达尔 (Roald Dahl)

《龙文身的女孩》(*The Girl With the Dragon Tattoo*, 2009)；斯蒂格·拉赫松 (Stieg Larsson)

《哈利·波特与死亡圣器，上、下》(*Harry Potter and the Deathly Hallows*, Part I and II, 2010, 2011)；J. K. 罗琳 (J. K. Rowling)

《尘雾家园》(*House of Sand and Fog*, 2003)；安德烈·杜布斯三世 (Andre Dubus III)

《人性污点》(*The Human Stain*, 2003)；菲利普·罗斯 (Philip Roth)

《裸体切割》(*In the Cut*, 2003)；苏珊娜·摩尔 (Susanna Moore)

《追风筝的人》(*The Kite Runner*, 2007)；卡勒德·胡赛尼 (Khaled Hosseini)

《可爱的骨头》(*The Lovely Bones*, 2009)；艾丽斯·西伯德 (Alice Sebold)

《百万美元宝贝》(*Million Dollar Baby*, 2004)；F. X. 图尔 (F. X. Toole)

《神秘河》(*Mystic River*, 2003)；丹尼斯·勒翰 (Dennis Lehane)

《同名人》(*The Namesake*, 2006)；钟芭·拉希莉 (Jhumpa Lahiri)

《老无所依》(*No Country for Old Men*, 2007)；考麦克·麦卡锡 (Cormac McCarthy)

《恋恋笔记本》(*The Notebook*, 2004)；尼古拉斯·斯帕克斯 (Nicholas Sparks)

《歌剧院魅影》(*The Phantom of the Opera*, 2004)；加斯顿·勒鲁 (Gaston Leroux)

《珍爱》(*Precious*, 2009)；长篇小说《推》(*Push*)，萨菲尔 (Sapphire)

《秘窗》(*Secret Window*, 2004);中篇小说《神秘窗,神秘园》("Secret Window, Secret Garden"),斯蒂芬·金(Stephen King)

《罪恶之城》(*Sin City*, 2005);漫画小说,弗兰克·米勒(Frank Miller)

《蜘蛛侠 2》(*Spider-Man 2*, 2004);漫画小说,斯坦·李(Stan Lee)

《黑夜艳阳》(*That Evening Sun*, 2009);中篇小说《不甘见夕阳》("I Hate to See That Evening Sun Go Down"),威廉·盖伊(William Gay)

《血色将至》(*There Will Be Blood*, 2007);长篇小说《石油》(*Oil*),厄普顿·辛克莱(Upton Sinclair)

《大地惊雷》(*True Grit*, 1969 and 2010);查尔斯·波蒂斯(Charles Portis)

《名利场》(*Vanity Fair*, 2004);威廉·梅克比斯·萨克雷(William Makepeace Thackeray)

《漫长的婚约》(*A Very Long Engagement*, 2004);塞巴斯蒂安·雅普里佐(Sébastien Japrisot)

《世界之战》(*War of the Worlds*, 2005);H. G. 威尔斯(H. G. Wells)

《野兽冒险乐园》(*Where the Wild Things Are*, 2009);儿童绘本,莫里斯·森达克(Maurice Sendak)

改编成电影的戏剧

《偷心》(*Closer*, 2004);派崔克·马柏(Patrick Marber)

《虐童疑云》(*Doubt*, 2008);约翰·帕特里克·尚利(John Patrick Shanley)

《寻找梦幻岛》(*Finding Neverland*, 2004);《他曾是彼得·潘》(*The Man Who Was Peter Pan*),艾伦·尼(Allan Knee)

《无关紧要》(*Off the Map*, 2003);琼·阿克曼(Joan Ackermann)

《威尼斯商人》(*The Merchant of Venice*, 2004);威廉·莎士比亚(William Shakespeare)

《舞台丽人》(*Stage Beauty*, 2004);《真正的舞台丽人》(*Complete Female Stage Beauty*),杰弗里·哈彻(Jeffrey Hatcher)

《理发师托德》(*Sweeney Todd*, 2007);斯蒂芬·桑德海姆(Stephen Sondheim)音乐剧的剧本,休·惠勒(Hugh Wheeler)

《森林人》(*The Woodsman*, 2004);史蒂芬·费克特(Steven Fechter)

基于真实事件的影片

《光耀美国》(*American Splendor*, 2003);漫画小说,哈维·佩卡(Harvey Pekar)

《卡波特》(*Capote*, 2005);杰拉德·克拉克(Gerald Clark)

《潜水钟与蝴蝶》(*The Diving Bell and the Butterfly*, 2007);尚-多米尼克·鲍比(Jean-Dominique Bauby)

《成长教育》(*An Education*, 2009);林恩·巴伯(Lynn Barber)

《父辈的旗帜》(*Flags of Our Fathers*, 2006);小威廉·保尔斯和罗恩·鲍尔斯(William Broyles, Jr. and Ron Powers)

《众神与野兽》(*Gods and Monsters*, 1998);长篇小说《科学怪人之父》(*Father of Frankenstein*),克里斯托弗·布拉姆(Christopher Bram)

《我爱你莫里斯》(*I Love You, Phillip Morris*, 2009);史蒂夫·麦克维克(Steve McVicker)

《荒野生存》(*Into the Wild*, 2007);乔恩·克拉考尔(Jon Krakauer)

《马利和我》(*Marley and Me*, 2008);约翰·杰罗甘(John Grogan)

《午夜善恶花园》(*Midnight in the Garden of Good and Evil*, 1997);约翰·贝伦特(John Berendt)

《我在伊朗长大》(*Persepolis*, 2007);漫画小说,玛嘉·莎塔碧(Marjane Satrapi)

《社交网络》(*The Social Network*, 2010);纪实文学《偶然的亿万富翁》(*The Accidental Billionaires*),本·麦兹里奇(Ben Mezrich)

《辛瑞那》(*Syriana*, 2005);纪实文学《非礼勿视》(*See No Evil*),罗伯特·巴尔(Robert Baer)

《野鹦鹉》(*The Wild Parrots of Telegraph Hill*, 2003);马克·比特纳(Mark Bittner)

第十四章　类型片、重拍片及续集

《黑暗骑士》(*The Dark Knight*)

　　好莱坞并非一味地迎合公众的欲望，也不是绝对地操纵观众。相反，大部分电影类型都经过一段时期的磨合适应，在此期间，公众的欲望要适应好莱坞的经营重点（反之亦然）。公众不想知道自己正被操控，因此成功的……"契合"几乎总是那种在充分发挥娱乐功能的同时，还能隐藏好莱坞潜在的控制力的作品。无论何时双方达成某种持久的契合……都是因为找到了一个共同的基础，一个观众伦理价值和好莱坞意识形态一致的领域。

<div style="text-align:right">——里克·奥特曼（Rick Altman），电影评论家</div>

一、类型片

类型片（genre film）一词经常用于描述那些一再被重复讲述的电影故事，这些故事只有些微的不同，遵循着同样的基本模式，具有相同的基本组成要素。场景、人物、情节（冲突和解决方式）、画面、电影手法和惯例等，被认为在同一类型的不同影片之间几乎可以互换——就像亨利·福特的 T 型车那样，不同车辆的零件可以互换。

"类型"狭义上专指公式化的电影，但这个术语同样也被广泛地用来表示那些有着相同题材或风格的电影。比如，雷克斯·里德（Rex Reed）在对影片《巴顿将军》和《陆军野战医院》的评论中说，这些影片"提高了战争电影类型的艺术水准"[1]。1982 年，评论家斯蒂芬·希夫（Stephen Schiff）在《电影评论》（*Film Comment*）中写道：

> 曾有一段时间类型片偏于墨守成规，没什么创意。那时候看电影成了美国人的习惯，类型片接连不断地上映……对于像霍华德·霍克斯这样的优秀导演来说……执导一部类型片可能就像做一个布鲁斯乐手，要用老套的三和弦及 4/4 拍奏出华美乐章……这是一个很狭小的舞台，但是真正的艺术家在其中仍能有很多作为[2]。

希夫接着说："人们因为类型片所具有的电影特质而去观影，因为观众知道它能以某种方式使他们感到快乐或悲伤，或者就是简单地娱乐一下，而这种方式只有特定类型的电影才能做到。"[3] 希夫指出，电影制作在过去几年内发生了巨大的变化，同时他对电影无法再让人感受到"简单的快乐"而表示遗憾。希夫总结说："在这个作者导演的时代，导演不再继续在旧有的电影类型内工作，而是对它们进行改造。"[4] 到 1994 年，在为一本类型片评论文集所作的"序言"中，希夫评论说有些类型片出现了某种复苏，例如，西部片《与狼共舞》（*Dances With*

[1] "Rex Reed at the Movie: From Blood and Guts to Guts and Blood," *Holiday Magazine*, vol. 47, no. 4 (April 1970), p.24. Permission to reprinted granted by Trabel Magazine, Inc., Floral Park, New York 11001.

[2] Stephen Schiff, quoted in "Preface" of Richard Jameson, ed., *They Went Thataway: Redefining Film Genres* (San Francisco: Mercury House, 1994), p.xiv.

[3] 同上书，第 xviii—xix 页。

[4] 同上书，第 xv 页。

Wolves，1990)和《不可饶恕》(1992)都获得了奥斯卡最佳影片奖。同时他似乎对"重组式类型片"现象略微感到困惑["最令人难以想象的，也许是……忍者神龟（Teenage Mutant Ninja Turtle）系列电影：具有功夫—卡通—动物—怪兽—少年—漫画—科幻—美女—野兽—伙伴等诸多要素的幻想作品"[5]]。最近，影评家们已经指出，定义类型片越来越难——部分原因就在于众多影片中常见的这种不同类型片要素的互相重叠。

密切关注此类电影形式的研究者长期以来一直在呼吁对电影类型给出更具包容性的定义。例如，二十年前，电影理论家里克·奥特曼，在一篇具有开创性并屡被编入文选的文章《电影类型的语义学/句法学研究方法》("A Semantic/Syntactic Approach to Film Genre")中，试图通过展示两种基本电影类型如何必然会合而为一的过程，来协调类型片研究的众多概念。奥特曼坚持认为我们使用这种方式"能够解释为数众多的、通过将一种类型片的句法结构与另一种类型片的语义内容进行组合而实现创新的影片"[6]。更近些时候，史蒂夫·尼尔（Steve Neal）在《类型片与好莱坞》(Genre and Hollywood)一书中总结道："类型……（这个术语）曾在不同的领域以不同的方式被使用，并且……它的很多用法取决于历史上该称谓在这些领域中的一贯使用方式——以及这些领域中主导的文化因素，而不是取决于逻辑或概念上的一致性。"他坚持认为我们必须"重新思考"，应该把类型片"视为无处不在的、具有多面性的现象，而不是单一维度的存在，只有在好莱坞电影或商业流行文化领域内才能发现"[7]。

这样，我们就会发现

> ……类型片和其他电影形式之间没有太多差别，至少从基本的信息传播和解读过程来看的确如此。所有的传播形式，包括各类电影，都以按照语言模式构建的系统作为支撑——并与之对照，获得它们自身的重要性和意义。[8]

[5] Stephen Schiff, quoted in "Preface" of Richard Jameson, ed., *They Went Thataway: Redefining Film Genres* (San Francisco: Mercury House, 1994), p.6.

[6] Rick Altman, *Film/Genre* (London: British Film Institute, 1991), p.221

[7] Steve Neale, *Genre and Hollywood* (London: Routledge, 2000), p.221

[8] Tom Ryall, "Genre and Hollywod," in John Hill and Pamela Church Gibson, eds., *The Oxford Guide to Film Studies* (New York: Oxford University Press, 1998), p.337.

要弄清楚类型片如何出现或者它们为什么获得了如此大的成功并不困难。由于电影制作的高昂成本，制片厂想要创作出能够吸引大量观众的影片，以便实现可观的利润。比如，有大量观众涌去看西部片、黑帮片、黑色电影、战争片、恐怖片、科幻或奇幻片、爱情神经喜剧片、歌舞片等，于是制片厂知道了人们想要什么（和期盼什么），而对于这些电影的巨大成功，制片厂的反应就是重复这些类型、重新拍摄成功的电影，以及制作续集。

类型片的成功激励着制片厂对这些基本类型不断地进行重复，而其受欢迎程度给制片厂以及被指定执导这类影片的导演们带来了有趣的挑战。为了不让公众厌烦，他们不得不做出各种变化，让制作更精良，同时完整保留足够多的精华，以继续愉悦观众。

在《电影类型 2000：新批评文集》（*Film Genre 2000: New Critical Essays*）中，编者惠勒·温斯顿·狄克逊（Wheeler Winston Dixon）强调了对类型片保持尊重并继续研究的重要性：

> *类型片制作……构成了电影制作的主体，随着主流电影以前所未有的力度遍布世界每一个角落……较之从前，我们更应尽可能地去准确理解当代类型电影是如何塑造并反映出我们集体的梦想和欲望……有一点确信无疑：类型电影将继续作为美国电影的主导力量而存在，就因为它是一类已经受过观众和市场检验的商品，能够可靠地给人们带来娱乐和满足。*[9]

（一）价值观

一直以来，类型片受到普遍欢迎，至少部分原因在于它们能够强化基本的美国式信念、价值观和神话。从 1930 年代初开始到 1960 年前后的时间内，《电影制片法典》（*The Motion Picture Production Code*）被强制执行，鼓励所有的美国电影去反映和强化美国中产阶级的体制、价值观和道德观。然而，绝大多数类型片所表现出来的那种诚挚感似乎表明，大部分制片厂的负责人和导演也拥有那样的价值观。不管怎么样，观众看到自己的价值观受到威胁而后又获得胜

[9] Wheeler Winston Dixon, in Wheeler Winston Dixon, ed., *Film Genre 2000: New Critical Essays* (Albany: State University of New York Press, 2001), p.11.

利时，会明显地感到更大的快乐，因为这种胜利强化了观众对自己所持有的价值观的力量和正确性的信念，使他们感到真理、公义和美国方式的安全可靠。早期的类型电影通常以轻松、彻底而完全令人满意的结果来满足他们的期待。

（二）类型片的力量

对于导演而言，从事既定的类型片制作具有一定的优点。因为人物、情节和惯例都已经建立，它们在电影表达上给导演提供了一条捷径，可以极大地简化讲述故事的环节。然而，最出色的导演不会简单地搬用那些惯例，把俗套的情境和画面串成一部平庸的、情节发展可预见的影片。像约翰·福特这样的导演会接受类型片的种种限制和形式要求，同时又能做出创造性的变化，使作品更精致、更复杂，给他们导演的每一部影片打上内涵丰富而独特的个人风格印记。

类型片也简化了电影观赏过程，正如其简化了电影制作一样。在西部片中，因为人物外表、服装、举止和演员挑选上存在的一贯做法，我们一眼就能认出主人公、同伴、恶棍和女主角等，并认为他们的举止不会违反我们对此类传统角色的期待。对类型片的熟悉使观影过程不仅变得更轻松，在某些方面也更愉悦。因为我们知道并熟悉所有的惯例，能认出每个角色、每个画面、每个熟悉的情境，并从中获得愉悦感。惯用手法的建立和反复运用还强化了另一种愉悦感：当我们很舒服地沉浸在某类型片中，基本期待得到满足，那么我们就会更敏感于那些让影片看起来充满新鲜感和原创性的变化、改进与复杂之处，并及时地做出反应，因为它们超出了我们的想象，每个创新之处都变成了令人激动的惊喜。

（三）基本的类型片惯例及其变化

虽然每种类型片都有自己的惯例，但是，如果清楚地描述出一部类型片的所有形式要素，也许会更容易认出该类型片。在一定的时间距离之外看，类型片的基本要素似乎很简单，但经过观察就会发现，这些要素具有无限多的变化。类型片基本传统要素分五类，就是场景、角色、冲突、结局，以及再次确认的价值观。

类型片经过了相当长时间的生存和发展，给导演提供了足够的灵活度，在标准构成要素的基础上做出有趣的创新。但随着社会价值观的变化、电视的出

现以及电影观众的变化，有些传统表现手法显现出局限性。于是，像《原野奇侠》和《正午》这样的影片引进了复杂的新元素，西部片开始脱离原有的传统模式。黑帮电影在形式上也发生了变化，从《小恺撒》（*Little Caesar*）到《邦妮和克莱德》，再进化到《杀死比尔》I、II，以及《无间道风云》（*The Departed*）。

在保持类型片基本形式的有效性方面，有两个要素或许比其他任何要素都更重要：主人公的个人编码和电影结尾处再次确认的价值观。如果主人公编码被显著地改变，基本的社会价值也得不到确认，类型片的本质就消失了。早期的西部片和黑帮片依赖于好人战胜恶人，法律和秩序战胜混乱，文明压倒野蛮，正义得以推行等价值观。当这些观念遭到怀疑，当灰色基调取代是非黑白的明确划分，当现实的复杂性取代神话的简单性时，类型片的内核就被破坏了。类

图 14.1 基于类型片的讽刺
现代电影对类型片作了诸多的戏仿，这种幽默大部分建立在我们熟悉相关类型片的基本情节、惯例和人物形象的基础之上。如影片《灼热的马鞍》（*Blazing Saddles*，西部片，右上图）、《一夜大肚》（爱情类，左上图）、《热浴盆时光机》（*Hot Tub Time Machine*，科幻片，左下图）和《百战天虫》（*MacGruber*，悬疑冒险类，右下图）等，都是首先让我们习惯性地根据影片对应的类型产生某种期待，而后颠覆它们（从而造成讽刺效果）。列举的每一部影片都集合了数十部同类型影片的基本要素，因而非常有助于我们研究它们所讽刺的电影类型。

似的，如果西部片中的主人公变成一个反英雄，一个残暴、心胸狭隘并且报复心极重的人物形象，我们对英雄的期待就没有得到满足——或者这种期待变得颇具讽刺意味（图 14.1）。

然而，如果这些变化反映了社会内部及其价值体系的变化，并建立了新的主人公编码，那么，新的类型片惯例就会从旧惯例的灰烬中出现，并被不断重复，只要新的价值观和主人公编码还是主流。但是最终它们会形成非常不同的类型片。

接下来的讨论将尝试具体阐述西部片、黑帮片、黑色电影、战争片、恐怖片、科幻与奇幻片、神经喜剧片、歌舞片的基本要素——来揭示这些类型在最近几十年内发生了怎样的变化。

1. 西部片

传统西部片中的情节通常发生在美国西部或西南部，密西西比河以西，通常在疆界边缘，在这里，文明侵入了自由、未开化的偏远地区。时间跨度一般在 1865 年至 1900 年之间。

最初的西部英雄是个粗犷坚忍的个人主义者，一个生活在边疆上的自然个体，常常是个神秘的独行者。他有些冷漠，不听命于其他人，按个人的原则行动，而不受制于社会压力或个人得失。他的个人原则强调人的尊严、勇气、正义、公平游戏、平等（弱者的权利），以及对女性的尊重。他足智多谋，且善良、正直、意志坚定，对人一视同仁，绝不奸诈、残忍或心胸狭窄。他天生沉着稳重而平和，并不轻易用暴力解决问题，但是当情况需要时，也不吝采取暴力手段。他用手枪或来复枪射击时又快又准，也精通马术和酒吧里的打斗，对自己的能力非常自信。根据情况需要，他能作为一个合格的领袖，也能单独行动。作为一个独行者，他总是与周围的人保持一定距离，但他认可社会主流价值观并为之战斗。他缺少与社会之间的联系（他通常没有工作，没有牧场或财产，没有妻子或家庭），这为他做全天候的英雄提供了充分的自由和灵活性。然而，如果是一名执法者或骑警，他的自主性便少了很多，他得为了维护和平而四处奔忙。一个地方的秩序恢复后，他得继续马不停蹄地去摆平下一个有麻烦的社区（图 14.2）。

有两类恶人似乎在所有影片中都会出现。第一类是歹徒（蛮荒之地上的野蛮人），他们欺辱、威胁并残害边疆社区中有体面身份的人们，试图以武力掳走

图14.2 西部英雄

西部或牛仔英雄是存在时间最长的美国英雄类型之一。他们在本质上体现了在约四十年内的几百部影片中同样的符号特征和价值观。左图所示为鲍勃·斯蒂尔（Bob Steele）在1940年代的银幕上扮演典型的西部英雄形象。和这个英雄类型形成对照的是凯文·科斯特纳在《与狼共舞》中饰演的人物［右图中间，右边为格雷厄姆·格林（Graham Greene）］。

他们想要的东西，如偷走牲畜、抢劫银行或驿站，或攻击驿站马车、货运列车、要塞或牧场。美洲土著人经常被带有成见地塑造成此类形象，而其敌意行为的真正动机很少被阐释说明。土著人的野蛮和残忍不仅被视为天生固有的，而且是群体性的而非个人性的。有时他们由疯狂的酋长带领，为白人先前对他们的部落犯下的罪行复仇，或者在白人变节者的操纵下，为虎作伥。

第二类恶人则是在受人尊敬的外衣掩饰下干着不法勾当的人，如狡猾的银行家、酒吧老板、警长，或是富有的牧场主，其动机都是对财富的贪婪和对权力的渴望。他们的手段狡猾、阴险而卑劣，他们会雇佣或操控"野蛮人"和不法之徒来达到他们的目的（图14.3）。

恶人们不是在枪战中被打死，就是被吓跑或投入监狱。在把当地社会交由品德高尚、公正和可信赖的人士管理之后，主人公就可以毫无牵挂地离开此地。正义得以推行，文明战胜野蛮，好人打败坏蛋。法律和秩序被恢复或建立起来，边陲小镇重新走向更美好的生活。

早期西部片的传统表现手法是如此为人熟知，以至于它们几乎不需要什么

图 14.3　西部片中的恶人
西部片中有一类典型的恶人，他们披着令人尊敬的外衣，从事不法行为。他的装束毫无瑕疵（或许太过于完美）。但如果对他有任何怀疑，可以注意一下他的胡子和阴冷的目光。然而在现代西部片中，这类角色存在很大的模糊性，吉恩·哈克曼在《不可饶恕》中饰演的警长就是例子。

说明。通过衣着打扮等惯例就清晰而简单地定义了人物角色。通常英雄头戴一顶白色或浅色的帽子，恶棍则戴黑色帽子。英雄总是整洁干练，胡子刮得干干净净。坏人则总是留着髭须。英雄的同伴和恶棍可能都有胡子，但是同伴的胡子是灰色的，很少修剪，而恶棍的胡子则是黑色并且修饰得无可挑剔。

除了外观装束，还有一些动作上的惯用手法。大多数西部片或多或少都有下列情节：在小镇唯一的街道或在峡谷的岩石丛中，英雄和恶人之间发生激烈的枪战，刻意加长时间表现的马背上的追逐（通常伴有开枪射击），酒吧里犹如拆房子般的打斗（还有受惊吓的酒保躲在吧台后，不时地探头观看），以及飞骑驰援的场景。

虽然在男女主人公之间可能会发生一段爱情故事，而且很显然彼此吸引，但爱情绝不会有结果，英雄的主人公最终还是会离开。为了创造紧张感，并将观众注意力引导到爱情故事上，女主人公通常会误解男主人公的行为有不良动机，直到最后的剧情高潮阶段，在他们道别之前，他再次赢得了她的信任和尊敬。

西部片里至少有一个惯例是结构性的。很多西部片以英雄骑马从画面左侧进入视线作为开始，而在结束时，则骑着马从相反的方向离开，通常消失在渐渐暗淡的日落中。

较晚近上映的几部著名的西部片颠覆了许多惯例。比如，凯文·科斯特纳的《与狼共舞》弱化了传统英雄的棱角，让他看起来更容易受到女性和"印第安

人"的影响。而"真正的"恶人在人格形象上被刻画得更加模棱两可。编剧查克·伯格（Chuck Berg）在《西部片的淡出》（"Fade-Out in the West"）一文中指出，总体上这种类型片的影响力正逐渐削弱，他说，"尽管科斯特纳的意图良好，影片做出的玫瑰色美化修正——在剧情中，最终消灭了在天赋命运扩张论（Manifest Destiny）[10]蛊惑下恣意进行种族屠杀的军队——看起来非常不真实。"[11]。伯格把克林特·伊斯特伍德自导自演的影片《不可饶恕》描述成"一次对他本人塑造的西部片形象的批判"，且是"黑暗的"，他认为，在这里"伊斯特伍德并不想歌颂西部片，而是要解构和消除西部片神话的迷人光环"。伯格坚称，这位演员兼导演拍摄的"动作举止矫揉造作的最后决战场景，如同一面镜子，折射出了他作为西部片偶像的职业生涯"，并在最后宣称，"西部片作为展现宏大史诗画面，统一关于美国往事的传说的手段，已经消亡"。[12]

2. 黑帮片

经典的黑帮片通常发生在现代都市中某个衰败老旧的角落，在无尽延伸的街道以及拥挤的建筑构成的钢筋混凝土丛林之中。多数情节发生在晚上，而且经常用下雨来增添气氛。在表现乡村强盗的黑帮片中，情节则发生在某个乡村场景中，带有萧条的小镇、公路边的旅店和加油站等。

黑帮片中的主角是那种残暴、极具攻击性、独狼一样单独行动的人物类型。他目空一切，野心勃勃，起家时一无所有，在艰苦磨炼中成长（图14.4）。

女性则通常只是性感的装饰物，是影片男主角社会地位的象征。她们下贱、没头脑、贪婪，迷恋主人公的残酷和权势。在影片刚开始阶段，往往会有一个正派的、智慧的女性与主人公有关联，但很快就会发现他的真实本性，然后弃他而去。主人公的母亲和妹妹则是文明有教养、具有传统价值观和社会地位的女性，母亲受人敬重，妹妹则受到保护。

在最抽象的层面上看，基本冲突就是黑帮分子们的无法无天和社会秩序之间的较量。因为警察代表了社会秩序，所以冲突也涉及警察与匪徒之间的对决。通常会有不同帮派匪徒之间的斗争，涉及黑帮内部领导权的争夺或者与另一竞

[10] 天赋命运扩张论是19世纪为美国侵略和扩张辩解的历史观。——译者注
[11] Chuck Berg, in Dixon, p.217.
[12] Berg. pp.217, 224.

图 14.4 黑帮片中的主角

保罗·穆尼（Paul Muni，左图）和艾尔·帕西诺（右图）分别在 1932 年的《疤面人》（*Scarface*）和 1983 年的《疤面煞星》（*Scarface*）中饰演男主角，事实上两人都非常符合黑帮片主角的人物模式。但是，原版和重拍版间隔了 60 年，影片叙事语言有了非常显著的变化。

争团伙抢夺地盘的帮派间械斗。还可能会表现主人公的内心冲突，潜在的善的一面或社会性与本性中残忍与自私的一面之间的冲突斗争。

经典黑帮片中的"英雄"通常会获得暂时的成功，但是最终会得到应有的下场。虽然他可能有机会改过自新和自我救赎，但其本性中犯罪的一面过于强大而很难克制。他经常以胆怯脆弱的样子死在水沟中。他的尊严和力量消失了——我们曾经崇拜的他的一切都被摧毁了。其他黑帮成员或者被杀或者关进监狱，社会秩序得以恢复。

正义获得胜利，好人战胜坏人，或者邪恶自我毁灭。犯罪得不偿失，罪恶之花终将结出苦果。诸如高尚、诚实、对法律与秩序的尊重等文明国家的价值观被再次确认。

机枪、手枪和炸弹是标准的武器装备。机枪经常放在小提琴盒子里携带。似乎至少要有一个追逐场景，乘坐在小汽车上的匪徒们相互开火。威士忌和雪茄是每个室内场景必备的道具。地下酒吧和豪华夜总会通常是进行交易的场所。在表现暴力冲突情节时常使用蒙太奇段落，其特征包括快速剪辑、压缩时间，并伴有爆炸的音响效果（机枪开火或炸弹爆炸）。

与西部片不同，黑帮电影仍相当受欢迎并保持着强大的影响力。类型片评论家罗恩·威尔逊（Ron Wilson）认为，黑帮片之所以能够保持长盛不衰，部

分原因可能在于黑帮电影在美学层面上总是以一种现代的方式"呈现在我们面前，因为其中的人物总是被在犯罪这桩'生意'中获得成功的欲望所驱使"。而且，他还指出，"'经典'黑帮电影的故事通常围绕着黑帮主角的沉浮展开，这个人物常常被描绘成一个几乎是莎士比亚悲剧式的角色，其不可避免的衰落过程则通过近似亚里士多德式的剧情结构和观察角度记录下来"。威尔逊评论说，与此相反，科恩兄弟的《米勒的十字路口》(*Miller's Crossing*)、马丁·斯科塞斯的《赌场》(*Casino*)，以及迈克·纽厄尔（Mike Newell）的《忠奸人》(*Donnie Brasco*) 等影片，"常常描述那些处于团伙中底层位置的小人物，他们也在努力寻求出头之日，但他们的前景更为渺茫"[13]。

由萨姆·门德斯执导的影片《毁灭之路》是 2002 年上映的一部改编自流行漫画小说的黑帮电影。该影片似乎想同时表现这两种类型的黑帮片主角形象。一方面，保罗·纽曼饰演的老一代"贵族式"人物角色，概括体现了经典黑帮片主角的形象特征；另一方面，他的养子——由汤姆·汉克斯饰演的角色则代表了新的形象类型——既有职业上残忍的一面又饱含家庭亲情、具有道义上的模糊性。这部电影在评论界和商业票房两方面反应都很好，其中至少有部分应归功于裘德·洛（Jude Law）的表演，他饰演的角色体现出了旧电影和新电影中"亡命之徒"的怪异组合。他演绎的邪恶角色马奎尔（Maguire）个性生动而鲜明，集冷血、疯狂的暴力，以及极具时代特征的自认不受法律管辖的狂妄于一身（图 14.5）。

3. 黑色电影

黑色电影在 1940 年代至 1950 年代的美国盛极一时，而后似乎销声匿迹，然而最近几十年内，在众多电影强有力的黑色回响声中，这种类型片恢复了活力。黑色电影最早和最热烈的追捧者之一，福斯特·赫希（Forster Hirsch），试图对这一类型做出全面的定义：

> 黑色电影是对美国犯罪电影的描述性称呼……从对夜间城市的各种风格化诠释，到对正午时分的城市犹如纪录片一般的报道，从语气揶揄而愤世嫉俗的探员对时不时地受到浮华世界致命诱惑的"头脑简

[13] Ron Wilson, in Dixon, pp.151, 152.

图 14.5 不道德的罪犯？
《纽约时报》评论员 A. O. 斯科特认为，由让－吕克·戈达尔（Jean-Luc Godard）执导、珍·茜宝（Jean Seberg）和让－保罗·贝尔蒙多（Jean-Paul Belmondo）在其中饰演一对逍遥法外的情人的影片《筋疲力尽》[Breathless（À bout de souffle），1960]"充斥着（对各种类型影片的）参照、呼应和模仿"。这部法国新浪潮电影的重要作品着迷于充分展现电影艺术的魅力，它发挥了承前启后的作用，既吸收了之前其他影片的影响，也给后来的作品（如《邦妮和克莱德》）带来了创作灵感。

单者"的调查，到顽固、积习难改的罪犯的铤而走险，这个类型包含了各种各样的表现形态。在主题和视觉风格上，该类型片式样繁多而复杂，而从它的成就上来看，也一贯保持很高的水准。黑色电影是美国电影历史上最有挑战性的复兴风潮之一。[14]

另一位评论家埃迪·穆勒（Eddie Muller），则对黑色电影做出了更诗化的描述："黑色电影是由梦工厂的夜班艺术家们投射到美国电影银幕上的忧伤之火。"[15]

黑色电影的爱好者们热情拥抱 1960 年代至 1990 年代，以及 21 世纪的新派黑色电影的每一次复苏（参看本章的"学习影片列表"），但是对于这些电影

[14] Foster Hirsch, *Film Nior: The Dark Side of the Screen* (New York：St. Martin's，1998)，p.10.

[15] Eddie Muller, *Dark City: The Last World of Film Noir* (New York：Da Capo Press，1981)，p.21.

的相对优点他们似乎并不能达成一致意见。比如，劳伦斯·卡斯丹的导演处女作《体热》（1981）给人留下了深刻的印象，一些拥趸宣称该片超越了黑色电影的原型——如比利·怀尔德的《双重赔偿》（1944），以及雅克·图尔纳（Jacques Tourneur）的《旋涡之外》（*Out of the Past*，1947，图 14.6）这样的经典黑色电影。从 1970 年代中期开始，评论家一直认为罗曼·波兰斯基和罗伯特·汤的《唐人街》为这个类型开辟了的新领域。[16] 但是也有一些人认为这些新派黑色电影只是矫揉造作、苍白乏力的抄袭之作。1997 年，在评估柯蒂斯·汉森（Curtis Hanson）的影片《洛城机密》（*L. A. Confidential*）的价值时也发生了同样的争论。虽然大部分评论家都对这部奥斯卡获奖影片表示赞赏，但詹姆斯·纳雷摩尔（James Naremore）在他的《黑色电影：历史、形式与风格》（*More Than Night: Film Noir in Its Context*）一书中，却称它是"一部高成本、获得高调宣传和过高评价的电影，影片以阴郁而讽刺的风格开始，随即滑入迎合大众口味的情节剧中"[17]。

图 14.6 蛇蝎美女

1940 年代的经典黑色电影中，女人对于那些想要得到她们、容易上当的男人来说，经常是极其危险的。在雅克·图尔纳执导的影片《旋涡之外》中，简·格里尔（Jane Greer）试图说服和控制罗伯特·米彻姆（左图）。在 1970 年代至 1990 年代以及之后的新黑色电影中，女性角色像她们的前辈一样冷酷而精于算计［就像哈罗德·雷米斯（Harold Ramis）的《绝命圣诞夜》（*The Ice Harvest*）中的康妮·尼尔森（Connie Nielsen）那样，右图］。

[16] 参见 Jim Shephard's "'Chinatown': Jolting Nior With a Shot of Nihilism," in *The New York Times* (February 7, 1998), www.nytimes.com/yr/mo/day/artsleisure/chinatown.film.html。

[17] James Naremore, *More Than Night: Film Nior in Its Contexts* (Berkeley: University of California Press, 1998), p.81.

著名美国导演和剧作家保罗·施拉德曾指出："在很长一段时间内，黑色电影注重表现腐败和绝望，被认为偏离了美国精神。而带有道德原始主义色彩的西部片，以及表现霍雷肖·阿尔杰（Horatio Alger）[18]式个人奋斗价值观的黑帮片，被认为比黑色电影更能体现美国特色。"[19] 与此同时，被施拉德称为"黑色电影的墓志铭"的影片，1958年由奥逊·威尔斯执导，查尔顿·赫斯顿、珍妮特·李和威尔斯本人领衔主演的《邪恶的接触》，根据威尔斯的工作备忘录进行重新剪辑之后，在1998年成功再次发行。当年威尔斯所属的制片厂拒绝让威尔斯参与最终剪辑，于是他写下了一份长长的工作备忘录，此新版就是根据该备忘录剪辑而成。[20] 由此可见，作为一种类型片，黑色电影拒绝消亡。

4. 战争片

"濒于消亡而又拒绝消亡"的说法，对另一个再次崛起的类型电影，即战争片来说，也是老生常谈了。很多电影制作者——包括《特技替身》的导演理查德·拉什和鼎鼎大名的弗朗索瓦·特吕弗，都曾经认为，制作一部纯粹的反战影片不太可能。因为电影这个媒介，凭借其绚丽夺目的大银幕图像，会美化影片的战争主题。但是，在六个月的时间内，相继上映了斯皮尔伯格的《拯救大兵瑞恩》和泰伦斯·马力克的《细细的红线》两部战争片［前者对诺曼底登陆行动作了近距离刻画，而后者就是一部电影抒情长诗，根据詹姆斯·琼斯（James Jones）所著以瓜达尔卡纳尔岛战役为背景的小说改编而成］，在这样一个时代，导演们显然会在电影中将战争继续下去。虽然斯皮尔伯格在影片中以严肃而沉重的表达获得了票房和评论界的肯定和褒扬，但更多尖刻的批评认为：《拯救大兵瑞恩》……和其他绝大多数好莱坞战争电影没有区别"[21]，包括《爱国者》（*The Patriot*）这样既宣扬战争激情，又进行真情刻画的战争电影，以及像让·雷诺阿的《大幻影》（*Grand Illusion*，图14.7）那样被公认为世界经典的影片，人们肯定会想到它们。战争仍然如地狱般可怕，但是对于电影制作者们来说，战争

[18] 贺拉旭·阿尔杰（1834—1899），美国作家，以积极倡导"美国梦"的价值观著名。——译者注

[19] Paul Schrader, "Notes on Film Noir," in Barry Keith Grant, ed., *Film Genre Reader II* (Austin: University of Texas Press, 1995), p.225.

[20] Schrader is quoted in Jonathan Rosenbaum's "Touch of Evil Retouched," *Premiere* (September 1998), p.81.

[21] 参见 Louis Menard, "Jerry Don't Surf," *The New York Review of Books* (September 24, 1998), p.7。

图 14.7 战争的吸引力

电影媒介天然地具有吹捧美化主题的特性，因此观众必须不断审视自己出于何种目的去观赏各种战争片，而不是考虑相似的叙事在呈现方式上有何不同。比较一下罗兰·埃梅里希（Roland Emmerich）执导的描述 18 世纪美国战争的史诗片《爱国者》（2000，右图）和保罗·哈吉斯的《决战以拉谷》（*In the Valley of Elah*，2007，左图）。影片是谴责战争还是隐约地欢庆战争呢？

电影依然而且总是有利可图的。因此，在欣赏战争题材影片时，必须永远清醒地意识到，我们的观赏理由非常复杂。在 2010 年奥斯卡颁奖礼上，伊拉克战争题材影片《拆弹部队》获得了六项奥斯卡大奖，包括最佳影片、最佳导演（凯瑟琳·毕格罗）、最佳编辑、最佳编剧 [马克·博尔（Mark Boal）]。

5. 恐怖片

安东尼·莱恩在《纽约客》中这样写道：

> 恐怖片最主要的讽刺性在于……虽然没有其他类型片能像恐怖片那样让想象力自由发挥，但是那些转向恐怖片制作的导演——或者说，实际上是小说作家——本来也就只有一丁点儿的想象力（他们沉迷于表现荒诞不经和黏黏糊糊的玩意儿，这和想象力其实不是一回事）。另一方面，当这些好幻想、着迷于恐怖效果的人屈尊来吓我们一跳时，结果可能会非常惊人：看一看茂瑙的"诺斯费拉图"（Nosferatu），德莱叶（Dreyer）的"吸血鬼"（Vampyr），或者卡洛夫（Karloff）的"弗兰肯斯坦系列电影"（该系列影片将恐怖重新定义为一种扭曲的情爱关系）。[22]

[22] Anthony Lane, *The New Yorker* (August 10, 1998), p.78.

然而，莱恩对于这种类型的不满，看起来并非来自那些常见的控诉：指责诸如约翰·卡朋特的《万圣节》（*Halloween*）这样的"浪漫爱情"恐怖片把《弗兰肯斯坦》和《狼人》等经典恐怖电影的成人观众变成了青少年，并用所谓的砍杀恐怖片开启了面向十几岁少年的恐怖电影之闸。实际上，莱恩认为："卡朋特的成就在于表明恐怖并没有什么奇异之处；与其说是来自异域的，不如说是本身固有的；把它视为某种可称为美国电影浪漫保守主义思想的邪恶的孪生兄弟，也许再恰当不过了。"[23]（图14.8）

导演韦斯·克雷文（Wes Craven）在其职业生涯中期拍摄的若干影片［如《阶梯下的恶魔》（*The People Under the Stairs*），《惊声尖叫》（*Scream*）Ⅰ、Ⅱ、Ⅲ］，都大大超越了纯粹的砍杀电影的范畴。在有些观众看来，他在砍杀情节中加入了一些轻松愉快的、具有自觉意识的机智诙谐。然而，意识，不管是自觉还是不自觉，都不是经典恐怖片配方的真正组成部分。

图14.8　被吓坏的潜意识
恐怖电影类型乐于表现令人难忘的角色制造的心理紧张感，如艾德里安·布洛迪（Adrien Brody）和萨拉·波莉在影片《人兽杂交》（*Splice*，左图）中，及娜塔莉·波特曼（Natalie Portman）在达伦·阿伦诺夫斯基（Darren Aronofsky）导演的抒情影片《黑天鹅》（*Black Swan*，右图）中的表演。另有些影片试图再现这种恐惧，例如《午夜凶铃》［*The Ring*，娜奥米·沃茨（Naomi Watts）主演］和《午夜凶铃2》（*The Ring 2*）——第一部是日本卖座电影《午夜凶铃》（*Ring*）的美国重拍版，第二部则是该美国重拍版的续集。

[23] Anthony Lane, *The New Yorker* (August 10, 1998), p.78.

6. 科幻片与奇幻片

文化评论家布鲁斯·卡温（Bruce Kawin）分析了"不同类型片从心理上对观众产生吸引力"的不同方式。他"从神话和梦境的角度描述了观众对恐怖片和科幻片的体验"，认为"观众去看恐怖片是为了做噩梦……这个梦背后潜在的一股焦虑感，既揭示又掩饰了想要实现某个传统上不被接受的冲动欲望，以及因为这种冲动而想要接受惩罚的念头"。卡温坚持认为，科幻电影和恐怖电影"吸引不同层面的精神活动：'科幻电影投意识活动之所好，而恐怖电影则满足了无意识心理的诉求'"[24]，他认为这就是两者的区别。

J. P. 泰洛特（J. P. Telotte）在《复制：科幻电影的机器人历史》（*Replications: A Robotic History of the Science Fiction Film*）一书中补充道："可以肯定的是，当代科幻电影中隐含了这个时代的诸多重大文化焦虑，我们应该对这些问题进行分门别类"（包括种族、性别和性，例如在《银翼杀手》和《外星人》中很明显就可以发现这些因素）。但泰洛特还总结说，"……通过运用电影制作的最新技术发展……这一类型片很显然已经把探索最新技巧的可能性划归入自己的特有范围，然而从最终结果看来，这些表现技巧与其说是目的，不如说是表现方式，如同我们的电影，其实就是我们开发出来的揣摩人类心思的最有效的方式"[25]。也许，正因如此，我们不应感到惊讶，在亚历克斯·普罗亚斯的成本高昂、华丽的《移魂都市》（*Dark City*）和达伦·阿伦诺夫斯基的低成本、画面冰冷的《死亡密码》（*Pi*）这样极其不同的科幻片中，都多次出现了不同视觉形态的螺旋主题画面，暗示着人类的生命之链（图 14.9）。

传统的观念认为奇幻片可能是最难定义的——它的界限最难确定。理所当然的是，那些幻想之物似乎渗入多个类型中，包括恐怖片和科幻片。正如《纽约时报》的影评人 A. O. 斯科特所写的："幻想类文学作品……依赖于模式、主题和原型。因此，毫不奇怪，犹如异花受粉一般，古老的传奇、爱情和探索等叙事类型出现了大量发生明显变化的现代变体，大大丰富了电影表现形式。"这些影片的主要角色"如此深刻地遵循某个一贯的模式，看起来似乎成了人类口

[24] Bruce Kawin, quoted in Leo Braudy and Marshall Cohen, eds., *Film Theory and Criticism*, 5th ed. (New York: Oxford University Press, 1999), p.610.

[25] J. P. Telotte, *Replications: A Robotic History of the Science Fiction Film* (Urbana: University of Illinois Press, 1995), p.195.

图 14.9　科幻意识

史蒂文·斯皮尔伯格的《第三类接触》（1977）获得了巨大的成功，似乎部分原因在于片中那位友好的外星人。在此之前和之后的其他科幻电影——包括罗伯特·怀斯的《地球停转之日》[1951，上左图，画面中为主演迈克尔·伦尼（Michael Rennie）]，斯皮尔伯格的《外星人》（1982，上右图，亨利·托马斯主演），以及罗伯特·泽米吉斯的《超时空接触》（Contact，1997）——也设计了从外星球来的仁慈的生物。影片《索拉里斯》（Solaris，2002）由史蒂文·索德伯格改编自 1972 年俄罗斯导演安德烈·塔可夫斯基（Andrei Tarkovsky）的同名电影，乔治·克鲁尼和娜塔莎·麦克尔霍恩（Natascha McElhone）饰演的角色[下图左侧，与薇奥拉·戴维斯（Viola Davis）和杰里米·戴维斯（Jeremy Davies）一起]让观众对外星人的图谋产生了很多猜想。而在 2005 年，斯皮尔伯格在影片《世界之战》中创造出了可怕的金属怪物形象。

述故事的原型编码"，它们的主要角色是"孤儿，从懵懂之中被使命所召唤，开始一个前往邪恶之心的艰苦旅程，这也将是一个发现自我的历程"。斯科特观察到，好莱坞"或许从未像现在一样"，变成了"一个充满幻想的王国"，他重点提到了弗罗多·巴金斯（Frodo Baggins）、卢克·天行者（Luke Skywalker）、哈利·波特和彼得·帕克（Peter Parker）等电影主角人物（相关电影参考图 14.10、图 14.11），这些角色担纲的电影最近"赢得了超过 10 亿美元的票房收入"。斯

图 14.10 充满奇幻色彩的自我发现之旅

在近几部奇幻电影中，咕噜［Gollum，由安迪·瑟金斯（Andy Serkis）进行电脑动作捕捉并配音，左图］称得上是最生动鲜明的人物形象之一，是出现在《指环王》第二部和第三部中的一个电脑成像技术的奇迹。它糅合了经典恐怖片演员彼得·洛幽灵般的哀怨，以及诺曼·贝茨令人倍感折磨的精神分裂气质。非常奇怪的是，可怜的咕噜使我们感到厌恶，也同样地让我们感到些微同情。相比之下，在《星球大战前传2：克隆人的进攻》中，帕德美（Padme，纳波星球的前女王，娜塔丽·波特曼饰）和阿纳金·天行者［Anakin Skywalker，海登·克里斯滕森（Hayden Christensen）饰］则似乎居住在令人愉快而熟悉的幻想世界中（下图）。

图 14.11 刻画生动的打斗

在《蜘蛛侠2》的这一幕动作场景中，我们的主人公（由托比·马奎尔饰演的彼得·帕克）被他的劲敌章鱼博士［阿尔弗雷德·莫里纳（Alfred Molina）饰］所逼迫，处于生死一线的危险境地。

科特认为，要解释奇幻电影为什么热度经久不衰，其中一个方法就是审视其本质特征："在这个充斥着反讽，随时准备回收再利用的后现代流行文化世界，（奇幻）故事与其他视觉艺术有所不同，它们似乎不会过时。"它们的"吸引力是永恒的，因为它满足了观众心中广泛存在并且不断更新的重回天真烂漫（的孩童时代）的渴望"[26]。

彼得·杰克逊执导的电影三部曲《指环王》改编自 J. R. R. 托尔金作品，第二部上映后，列夫·格罗斯曼（Lev Grossman）在《时代》周刊发表文章，试图解析当代人，尤其是美国民众，为什么对众多奇幻叙事（电影、书籍，尤其是游戏）——区别于那些严格意义上的科幻故事——如此狂热：

> 我们正在看到一些或许可以称为美国迷思的东西。民众对于技术和未来形成了一种更黑暗、更悲观的看法，证据就是最近让我们着迷的奇幻故事，一种怀旧、感伤、神奇的中世纪幻象。未来不再是我们一贯认为的样子——而过去似乎正在占据我们的意识。

然而，格罗斯曼发现了更阴暗的内心动机。他认为："有时候奇幻片告诉我们的，与其说是我们是谁，不如说是我们希望自己是谁。"就像 A. O. 斯科特一样，他对这类奇幻片迷恋于表现白人男性主角形象的做法持保留意见，并大声质疑我们有没有必要"操心这些拿着削尖的、如阳具般的武器互相杀戮的家伙的命运"。对于斯科特论述的我们似乎想重新找回失去的纯真的观点，在一定程度上格罗斯曼表示认同："中土的清晰和单纯是令人愉悦的，但是也有一些令人担心的孩子气，甚至如婴儿般幼稚。那里的事物太过简单……要么好，要么坏，之间没有复杂混乱的灰色地带。"然而，他的论述最终又变成一种循环……或者说，又一次呈现了螺旋形态。他质疑道，"当我们纵情于奇幻情节中时，我们是否正在逃避现实？或者我们逃离现实，仅仅是为了再次回到现实，并改头换面与现实苦苦周旋？并非每件事都像它看上去那样简单"，不管是在影片展示的奇幻世界里，还是在真实的人生中。[27] 此类影片受到观众（以及评论界）的惊人

[26] A. O. Scott, "A Hunger for Fantasy, an Empire to Feed it," *The New York Times* (June 16, 2002), www.nytimes.com/2002/06/16/movies/16SCOT.html.

[27] Lev Grossman, "Feeding on Fantasy," *Time* (December 2, 2002), p.91.

追捧——例如，克里斯托弗·诺兰的《蝙蝠侠》系列电影（包括《蝙蝠侠：黑暗骑士》）的再度崛起，或许强化了这一事实。

7. 神经喜剧片

当然，科幻片和奇幻片中标志性的螺旋形象的意义可以有多个参照系。出现在 1930 年代至 1940 年代、被称为神经喜剧片（screwball comedies）的经典浪漫喜剧电影中，也曾大量出现这种螺旋形象。这一类型最权威和最风趣的研究者之一埃德·西科夫（Ed Sikov）认为："神经喜剧片喜欢制造有趣的矛盾：在用后面的闹剧吓我们一跳之前，仍用大量的浪漫概念来挑逗我们的神经。"[28] 不同影片中的这种"惊吓"的真实用意可能会有很大的不同，一类有如早期的"情侣"喜剧片《毫不神圣》（*Nothing Sacred*）和《一夜风流》中的惊吓效果；而另一类则是现代浪漫喜剧如《我最好朋友的婚礼》《我为玛丽狂》（*There's Something About Mary*），还有（以极端形式将保守主义和荒诞不经糅合在一起的）贾德·阿帕

图 14.12　古怪的情侣

爱情神经喜剧片出现于 1930 年，推出了现在已成为经典的搞笑搭档凯瑟琳·赫本和加里·格兰特［如右图所示，在霍华德·霍克斯的《育婴奇谭》（*Bring Up Baby*，1938）中］。虽然这种类型片的喜剧性逐渐发展为或被破坏分解成（取决于个人视角）喧闹的粗俗幽默，如法雷利兄弟（Farrelly Brothers）执导的《我为玛丽狂》［1998，如左图所示，由卡梅隆·迪亚兹（Cameron Diaz）和本·斯蒂勒（Ben Stiller）主演］，以及所谓"贾德·阿帕图工厂"的产品（如《四十岁的老处男》），这种形式仍然保留着"老式的"浪漫主题。

[28]　Ed Sikov, *Screwball: Hollywood's Madcap Romantic Comedies* (New York: Crown, 1989), p.32.

图（Judd Apatow）的系列影片[包括《四十岁的老处男》(The 40-Year-Old Virgin)、《一夜大肚》以及《滑稽人物》(Funny People)]，以及他的追随者制作的影片[例如《太坏了》(Superbad)、《忘掉莎拉·马歇尔》(Forgetting Sarah Marshall)、《寻找伴郎》(I Love You, Man)、《宿醉》(The Hangover)、《预产期》(Due Date)]，等等。但是这些电影都具有某种潜在的一致性（和普遍性），也就是最终的、充满人性的抚慰（当然还有欢乐滑稽）（图14.12）。

8. 歌舞片

电影历史学家和理论家里克·奥特曼曾称美国歌舞片为"迄今为止想象出来的最复杂的艺术形式"[29]。而另外一位批评家，简·福伊尔（Jane Feuer）则指出：

> 在二十五年前，倘若有人想在严肃书籍中描写约翰·韦恩打打杀杀的西部片和洛克·赫德森（Rock Hudson）卿卿我我的苦情片，一定会引来大多数影迷的嘲笑。只有当我们从意识形态和文化意义的角度来看待好莱坞类型片时（而不是把它们视为造星工具或"纯粹娱乐产品"），西部片、情节剧以及黑色电影才会被作为批评研究对象来探讨。然而，我们绝大多数人视为好莱坞精华的类型片——歌舞片，却是唯一没有被作为意识形态的产物而探讨的电影类型。现在，西部片可能会被视为表现混乱和文明之间的一种冲突，而歌舞之王弗雷德·阿斯泰尔的表演仍然无法言喻。[30]

但是福伊尔坚持认为"歌舞片是好莱坞电影的名片"，并且，像奥特曼一样，她也认为歌舞片值得我们关注。

为了方便研究，奥特曼将歌舞片划分为三类："童话歌舞片（fairy tale musical）、表演歌舞片（show musical）、亲缘歌舞片（folk musical）。第一类影片包括《礼帽》(Top Hat)、《绿野仙踪》、迪士尼的《灰姑娘》(Cinderella)、《一个美国人在巴黎》(An American in Paris)、《毛发》和《安妮》(Annie)等。表演歌舞片的发展从第一部有声电影《爵士歌王》(The Jazz Singer，1927)开

[29] Rick Altman, *The American Film Musical* (Bloomington: Indiana University Press, 1987), p. ix.
[30] Jane Feuer, *The Hollywood Musical*, 2nd ed. (New York: Macmillan, 1993), p. ix.

图 14.13 歌舞片——糖衣还是苦果

很多观众认为传统歌舞片在《雨中曲》(1952,吉恩·凯利主演)中达到它的顶峰,影片表现出来的喜剧感和浪漫,甜蜜而令人愉快地重现了 1920 年代后期的默片时代氛围,那时有声电影刚刚开始在好莱坞出现。在最近几十年里,这种类型总体上处于沉寂、停滞的状态,或在表现惯例方面做出很大改变。虽然如此,仍出现了两部出色的歌舞片实验作品:鲍勃·福斯执导的、具有绝妙讽刺意味的影片《歌厅》(1972,由丽莎·明奈利主演),以及赫伯特·罗斯(Herbert Ross)和丹尼斯·波特(Dennis Potter)合作的、引人入胜却悲观且略有瑕疵的《天降财神》(1981,史蒂夫·马丁主演),两部影片的故事背景都设在 1930 年代初。最近,独立制作、高调宣传的歌舞片再次引起了好莱坞的注意。如左图所示,由于在片中的出色表演而获得奥斯卡最佳女配角奖的凯瑟琳·泽塔 – 琼斯(Catherine Zeta-Jones)在一曲载歌载舞的《爵士春秋》("All That Jazz")中拉开了这部充满讽刺与活力的影片《芝加哥》的序幕。在右图中,影片《吉屋出租》中的一干人物尽管面对种种个人的和共同的问题,仍然纵情狂欢。

始,包括公认为这一形式之经典的《雨中曲》,再后来有鲍勃·福斯拍摄的阴郁黑暗的《歌厅》以及《爵士春秋》。第三种形式,亲缘歌舞片,包括《一代佳人》(Rose-Marie)、《相逢在圣路易斯》(Meet Me in St. Louis)、《演出船》(Show Boat)、《俄克拉荷马》(Oklahoma!)、《乞丐与荡妇》(Porgy and Bess)、《西区故事》《伍德斯托克音乐节》《纳什维尔》和《燕特尔》(Yentl)。"[31]

进入新世纪后,一些观察者对歌舞片的复兴表达了极大的希望。到目前为止,拉斯·冯·特里尔(Lars von Trier)的《黑暗中的舞者》(2000),巴兹·鲁赫曼的《红磨坊》(2001),罗伯·马歇尔的《芝加哥》(2002)和克里斯·哥伦布(Chris Columbus)的《吉屋出租》(2005)等歌舞片努力推动了这个梦想的实现(图 14.13)。

[31] Altman, pp.371—378.

二、重拍片与续集

重拍片（remakes）和续集（sequels）在电影工业中并不是什么新鲜事，下面这段文字摘自凯文·布朗洛（Kevin Brownlow）的《好莱坞：拓荒者传奇》（*Hollywood: The Pioneers*）一书中的图片文字说明，提到了这两种电影制作形式：

> 海斯办公室不鼓励表现暴力，但这一场景曾在很多影片里被重点表现。范妮·沃德（Fannie Ward）在《蒙骗》（*The Cheat*，1915）中被电烙铁烙印在身上，且波拉·尼格丽（Pola Negri）在1922年的重拍片中也有此遭遇，还有《烙铁》（*The Branding Iron*，1920）中的芭芭拉·卡斯尔顿（Barbara Castleton）及其重拍片《灵与欲》（*Body and Soul*）中的艾琳·普林格尔（Aileen Pringle），也是如此。[32]

虽然重拍片和续集存在于整个电影史中，但仍有制作高峰阶段。电影工业最近一波着迷于重拍成功作品的风潮始于1970年代初期，此后不断加强。对好莱坞来说，在每年的剧情片发行数量急剧下降的时刻，仍寄希望于重拍片和续集，这种做法显得有些奇怪，但这种制作方式仍有坚实的支撑。

好莱坞依赖于重拍片和续集的主要原因与电影制作成本的不断增长有关。随着电影制作费用变得越来越高昂，所冒风险也越来越大。运营一个电影制片厂可能类似于经营飞机制造厂，不断按照新的配置建造新的飞机模型机，使用未经检验的控制和动力系统，而且每架飞机需要花费1000万到2亿的投资。造好之后，每架飞机就滑行到跑道上，提到极高速度，然后腾空而起。没有回头路可走。如果它飞了起来，就算成功了；但如果它栽了下来，大部分投资也就损失了。飞机制造业的经营者会非常谨慎地对待所设计的飞机，大量重拍片和续集的最终结局也表明两者具有共同之处。

当然，飞机制造业并不是真的以这样的方式运营。新飞机模型需要经过很长时间的检测，几乎没有什么风险。在全尺寸原型机进入真实试飞之前，会将其缩微模型置于风洞中检测而后试飞。一些可靠的恒量也为运行提供了安全保

[32] Kevin Brownlow, *Hollywood: The Pioneers* (London: Collins, 1979), pp.70—71.

障：物理学和空气动力学定律不会改变，它们是恒常的、可预测的。

而在电影工业中，不可能像风洞检测那样对电影的微缩模型进行测试。一部影片能否成功（飞起来），并非建立在物理学和空气动力学法则这样可预测的恒定规律之上，而是取决于不可预测、反复无常的大众的好恶心理。而重拍片和续集的市场至少在一定程度上能够预测。

大多数重拍片和续集都基于这样一些电影，即便它们不是经典，但其持续受欢迎度也已证明它们其实根本不需要重新拍摄，通常也不是必须要拍摄续集。因此，重拍或制作续集的制片厂必然面临一种成败相伴的奇怪组合。多数观众仅仅出于好奇心，就会去看他们了解和喜欢的影片的重拍片。对熟悉影片的重拍片做出评判，这种冲动几乎难以抗拒——这可能是制片厂可以预测和信任的少数几条人类行为规律之一。原版影片越好、越受欢迎，确定会去看重拍片和续集的人就越多，这样就越能保证收回投资。然而，它们也注定会遭遇某种失败，因为原版越出色，观众对重拍片和续集的期待就越高，而这种期待几乎总会落空（人性规律支配着观众对这类影片的反应，即期望越高，失望就越大）。尽管有极少数例外，重拍片和续集通常缺乏原版具有的新鲜感和原创性，所以观众对影片的失望往往是有一定道理的。

即使我们理所当然地认定，制作重拍片和续集的最主要动机是利润，以及把宝押在经过市场检验的成功作品上的获胜概率较高，我们也应该承认，制作这类电影仍有许多正当的原因，仍具有某种创造性的挑战。重拍片的导演们一直都很清楚这一点：他们想在新版本中做出创造性的变化——他们从未打算简单地制作原版的影印复制品。这些创造性变化以不同的形式呈现，并实现不同的效果。然而，也出现过一些与这个观察结论完全相左的、令人吃惊的例外。导演格斯·范·桑特［曾执导《药店牛仔》《我自己的爱达荷》《不惜一切》(*To Die For*)、《心灵捕手》《大象》《最后的日子》(2005)，《迷幻公园》(*Paranoid Park*, 2007)，《米尔克》(*Milk*, 2009)］重拍了阿尔弗雷德·希区柯克的《精神病患者》，反响平平。起初他发表声明说，他将使用和1960年版影片一样的脚本和镜头方案。然后他又坚持认为角色要稍作调整以符合现代观众的口味。最终，他使用了彩色胶片进行拍摄，并宣称他的电影是"一部反重拍影片"，而且，他补充道："我对好莱坞制作重拍片的能力没多少信心。这儿有一种重拍片诅咒（重拍必败）。"然而，在拍完该影片之后，他却表示"有兴趣再次重拍《精神病患

者》"。[33] 奥地利导演迈克尔·哈内克将他残忍的影片《趣味游戏》(*Funny Games*)拍摄了两回——1997 年拍摄了第一版，2008 年重拍时，对第一版的情节进行了原样复制。

（一）重拍片

《豹妹》(1942) 1982 重拍版的导演保罗·施拉德，对绝大多数重拍片表示轻蔑：

> 很显然，整个重拍片潮流就是一种怯懦的表现……电影的制作成本这么高，每个人都在努力保住他们的饭碗。对于主管来说，重拍《动物屋》(*Animal House*) 或《大白鲨》是个安全得多的决定。[34]

在同一部电影的不同版本之间，通常都会有一段合理的时间间隔，因此重拍一部影片最常见的理由就是升级更新。电影制作者用他们各自的方式，来解释更新一部影片的目的是什么。在他们看来，通常是通过赋予影片更多当代特质或为现代观众提供全新感受来提升原作品的品质。一部影片可以通过多种方式来更新：

- **风格的重大变化**——体现当前的社会变化、电影风格、生活方式或流行品位：《上错天堂投错胎》(*Heaven can Wait*, 1978)——《佐丹先生出马》(*Here Comes Mr. Jordan*, 1941) 的重拍；《一个明星的诞生》(*A Star is Born*, 1954/1976)——新的音乐、新的生活方式，给老故事赋予全新的背景；《绿野仙踪》(1939)/《新绿野仙踪》(*The Wiz*, 1978)——现代音乐和黑人演员，百老汇音乐剧的电影版；《赌命鸳鸯》(*The Getaway*, 1972/1994)——新式的明星夫妻；《龙威小子》(*The Karate Kid*, 1984)/《功夫梦》(*The Karate Kid*, 2010)。
- **电影技术的变化**——利用艺术形式上新的潜力：《关山飞渡》

[33] Quoted in David Ansen, "'Psycho' Analysis," *Newsweek* (December 7, 1998), pp.70—71.
[34] Quoted in Stephen Rebello, "Cat People: Paul Schrader Changes His Spots," *American Film* (April 1982), pp.40—43.

(1939/1966)——彩色、宽银幕、立体声;《宾虚》(1926/1959)——彩色、宽银幕、立体声(1926年版是默片);《金刚》(1933/1976/2005)——彩色、宽银幕、立体声、复杂的动画技术;《怪形》(1951/1982)——彩色、宽银幕、立体声、特效;《比翼鸟》(*A Guy Named Joe*,1943),《直到永远》(*Always*,1989)——彩色、宽银幕、立体声;《德古拉》(*Dracula*,1931)/《惊情四百年》(*Dracula*,1992)——彩色、宽银幕、立体声、特效(如图14.14);《弗兰肯斯坦》(1931)/《玛丽·雪莱的弗兰肯斯坦》(*Mary Shelley's Frankenstein*,1994)——彩色、宽银幕、立体声;《诸神之战》(*Clash of the Titans*,1981/2010);《食人鱼》(*Piranha/Piranha 3-D*,1978/2010);《黑湖妖谭》(*Creature From the Black Lagoon*,1954/2011)。

图 14.14　流行的主题

有一些困扰我们的文化传说一直吸引着电影制作者的关注。从德国导演茂瑙1922年拍摄的电影版吸血鬼故事《诺斯费拉图》以来,人形吸血鬼的传说给一大批电影提供了创作灵感。左图所示为托德·布朗宁(Tod Browning)于1931年拍摄的《德古拉》中贝拉·卢戈西(Bela Lugosi)的剧照,右上图为罗伯特·帕廷森(Robert Pattinson)和克里斯汀·斯图尔特(Kristen Stewart)在克里斯·韦茨(Chris Weitz)的《暮光之城2:新月》中的剧照。在影片《从今以后》中,导演克林特·伊斯特伍德继续和我们探讨人类(以及电影)普遍想问的问题:"人死后会发生什么?[该片主演包括马特·达蒙、西塞尔·德·弗朗斯(Céile De France)、布莱丝·达拉斯·霍华德(Bryce Dallas Howard),还有弗朗基·麦克拉伦(Frankie McLaren,他捧着一个骨灰盒,如右下图所示)]。

- 审查制度的变化:《邮差总按两次铃》(*The Postman Always Rings Twice*,1946/1981)——新版中对缠绵激情戏作了直截了当的刻画;《青春珊瑚岛》(*The Blue Lagoon*,1949/1980)突出表现了年轻情侣的性觉醒;《恐怖角》(*Cape Fear*,1962/1991);《阿尔菲》(*Alfie*,1966/2004)。

- 新出现的妄想症:《天外魔花》(*Invasion of the Body Snatchers*,1956)/《人体异形》(*Invasion of the Body Snatchers*,1978)——原版表现潜意识中对共产主义占领的恐惧,在1978年重拍片中变成了对异形生物占领的恐惧;该片在1994和2007年被再次重拍。

- 歌舞片版:对电影制作者来说,有一种重拍方式常常具有更大的挑战性和更大的创作自由度,那就是将电影转变为歌舞片,将新版的台词和音乐整合到原版的剧情框架内。例如:《雾都孤儿》(*Oliver Twist*,1948)改成《奥利弗》(*Oliver!*,1968);《一个明星的诞生》(从1937年的剧情片到1954年的歌舞片);《费城故事》(*Philadelphia Story*,1940年)改成《上流社会》(*High Society*,1956);《消失的地平线》(*Lost Horizon*,1937,剧情片)改成《失去的地平线》(*Lost Horizon*,1973,歌舞片);《安娜与暹罗王》(*Anna and the King of Siam*,1946,剧情片)改成《国王与我》(*The King and I*,1956,歌舞片);以及《卖花女》(*Pygmalion*,1938,剧情片)改成《窈窕淑女》(1964,歌舞片)。

- 格式的变化——电视版电影:电视版电影也是重拍片的考虑方向,并已有如下影片的电视版问世:《人鼠之间》(*Of Mice and Men*)、《安妮少女日记》(*The Diary of Anne Frank*)、《西线无战事》(*All Quiet on the Western Front*)、《乱世忠魂》(*From Here to Eternity*)、《冷血》(*In Cold Blood*)、《闪灵》《后窗》《大卫与丽莎》(*David and Lisa*)。

- 外国影片的重拍片:把一部电影从一种文化/语言/地理环境移植到另一种文化/语言/地理环境中,这种富于创造性的挑战产生了很多有趣的结果。《七武士》(*The Seven Samurai*,日本,1954)变成了《七侠荡寇志》(*The Magnificent Seven*,美国,1960)。《夏夜的微笑》(*Smiles of a Summer Night*,瑞典,1995)起初被改编成一部百老汇音

乐剧，后来又被拍摄成影片《小夜曲》（*A Little Night Music*，美国，1978）。《筋疲力尽》（法国，1959）于1983年在美国被重新拍摄，把场景从巴黎换成了洛杉矶，并且颠倒了剧中主要人物的国籍。《马丁·盖尔归来》（*The Return of Martin Guerre*，法国，1982）变成了《似是故人来》（*Sommersby*，美国、法国，1993）。《神秘失踪》（*The Vanishing*，法国、荷兰，1988）于1993年在美国（由原来的导演）重拍。《失眠》（2002）用美国电影明星替换了原来的挪威演员；法国的《不忠》（*La Femme Infidele*，1969）变成美国的《不忠》（*Unfaithful*，2002）；《美味关系》（*Mostly Martha*）（德国，2001）变成《美味情缘》（*No Reservations*）（美国，2007）；《晚餐游戏》（*The Dinner Game*）（法国，1998）变成《笨人晚宴》（*Dinner for Schmucks*）（美国，2010）。

- 大型制片商很少接受简单地直接将外国大获成功的影片在美国国内大范围发行。相反，他们一定会用某种方式以英语重新拍摄。于是，埃德沃德·莫利纳罗（Edouard Molinaro）导演的《一笼傻鸟》（*La Cage aux Folles*）就不得不从法国搬到美国，变成由迈克·尼科尔斯执导、罗宾·威廉斯领衔主演的《鸟笼》（*The Birdcage*）。让-皮埃尔·梅尔维尔（Jean-Pierre Melville）的《赌徒鲍伯》（*Bob Le Flambeur*，1955）改成尼尔·乔丹执导，尼克·诺尔蒂（Nick Nolte）主演的《义贼鲍伯》（*The Good Thief*）。而西班牙影片《睁开你的双眼》（*Abre Los Ojos*，英文名 *Open You Eyes*）也逃脱不掉这样的命运，变成《香草的天空》，不过，至少西班牙原版中的女主角佩内洛普·克鲁兹，仍在美国版中做主演，而且原版导演亚历杭德罗·阿梅纳瓦尔（Aleajandro Amenábar），在将导演地位让给卡梅伦·克罗时，还要求美版的男主角汤姆·克鲁斯作为他的另一部电影（当然是英语片）《小岛惊魂》（*The Others*）的制片人。近年，改编自瑞典推理小说名家斯蒂格·拉赫松（Stieg Larsson）的《千禧年三部曲》（*The Millennium Trilogy*）的三部瑞典语电影（第一部为《龙文身的女孩》），正在拍摄它们的美国版重拍片。

最终，评论家利奥·布劳迪（Leo Braudy）指出：

重拍片同时具有原版影片的遗传编码和所属类型片的共有属性编码。即使最差劲的重拍版本，仍是对原版的特定叙事延续而来的（经济的、文化的、心理学上的）历史相关性的思考结果。因此，一部重拍片总是与制作者和（他们期待的）观众所认为的未完成之文化事项有关。[35]

（二）续集

人们喜欢续集——期待它们，解读它们，并且通常不止一次地观看它们。但是，在好莱坞这个电影投资方一贯保持小心谨慎姿态的地方，兜售某个已经被认为必定会成功的电影会造成巨大的压力。电影的续集并非一定会更好。[36]

——贝齐·夏基（Betsy Sharkey），娱乐评论家

重拍片通常会在原版存世很久、变得老旧之后才拍摄（有时这种间隔长到足够让整个新一代或两代人都不知道原版）。当续集紧接着原版拍摄时的成功机会最大，因为这样它们能充分利用原版的成功带来的影响。观众去看续集的缘由和看重拍片一样。假如他们喜欢原版带给他们的享受，会想在续集中获得更多同样的感觉，而且他们也想知道续集如何出色地面对原版盛名之下的压力。拍摄续集的动机和拍摄重拍片的动机相似，那就是利润。但是想法有些差别。对重拍片来说，想法是"他们曾经喜欢过，让我们重做一遍"。而对于续集，则是"我们弄了一个好东西，让我们尽可能地发掘其全部效益"。偶尔的，制作者也尝试用"前传"（描述发生在原版影片情节之前的故事的作品）创造同样的成功（图14.16）。

除了意识到续集潜在的利润之外，并没多少合适的理由去制作续集。尽管如此，仍有一些非常自然的续集——仅仅是因为有更多的故事要讲才拍摄——如果故事是连续发展的话，这些续集在质量上能和原版相匹配。《教父》之后拍

[35] Leo Braudy, quoted in "Afterword" in Andrew Horton and Stuart Y. McDougal, eds., *Play It Again, Sam: Retakes on Remakes* (Berkeley: University of California Press, 1998), p.331.

[36] Besty Sharkey, "The Return of the Summer Sequels," *American Film* (June 1989), p.4.

图 14.15 重新使用黑人演员

制片人通常会等几年后再重拍热门影片。然而，有时，间隔时间长短或影片成功与否都不是决定是否重拍的因素。这有一个不寻常的例子，那就是闹剧《葬礼上的死亡》（*Death at a Funeral*）。导演弗兰克·奥兹（Frank Oz）于 2007 年在英国拍摄了这部电影，但没有受到影评人的太多关注，商业票房也不太理想，但是尼尔·拉布特还是在 2010 年就重拍了这部影片，这次拍摄主要选用了黑人演员［包括制片人克里斯·洛克（Chris Rock）］。拉布特继承了原影片中的两个关键要素：编剧迪恩·克雷格（Dean Craig）和主要演员彼得·丁拉基。图中所示为丁拉基出现在两部影片的相似场景中：左图中与演员简·阿舍（Jane Asher）配戏，右图则与演员洛蕾塔·迪瓦恩（Loretta Devine）搭档。猜一下哪个版本更赚钱。

图 14.16 充满希望的前传

大获成功的影片（尤其是那些让剧中主要人物最终死亡的影片）有时会激起对故事情节之前发生的事件做出说明的尝试。所谓"前传"很少能把握原版影片的精彩和创新之处。例如，优秀的影片《盖茨堡之役》（*Gettysburg*，1993）的制作者们，在传媒巨头特德·特纳（Ted Turner）巨大的热情和资金支持下，在 2003 年推出了影片《众神与将军》［*Gods and Generals*，由罗伯特·杜瓦尔扮演罗伯特·E. 李（Robert E. Lee）将军］。他们的努力只换来了可怜的票房和极其一般的评论，但仍获得了很多内战迷对它持续的热爱（包括那些看重影片对历史细节的准确刻画的人，而指责影片散布前南方联盟令人反感的种族偏见的人士除外）。

图 14.17 自然的类型扩展

2003 年,以人为主导的探险片《加勒比海盗:黑珍珠号的诅咒》(Pirates of the Caribbean: The Curse of the Black Pearl,由约翰尼·德普和凯拉·奈特利领衔主演)获得了巨大的商业成功,使得续集的制作确定无疑。事实也是如此,导演戈尔·维宾斯基(Gore Verbinski)很快又引领两艘"海盗船"驶来:2006 年的《加勒比海盗:亡灵宝藏》(Pirates of the Caribbean: Dead Man's Chest)创造了更大的票房收入,紧接着 2007 年上映的《加勒比海盗:世界的尽头》(Pirates of the Caribbean: At Worlds End)也非常成功。更多的海盗船旗帜正在地平线上升起……

摄了一流的续集《教父 2》,"哈利·波特系列""指环王系列"以及"加勒比海盗系列"("Pirates of the Caribbean")也是如此(图 14.17)。然而,大部分续集电影和它们的原版在情节上没有自然发展而来的联系。

续集并不想讲述同一个故事,但是可以在原版已经建立的人物形象基础上发展新故事,与重拍片相比,续集赋予了电影制作者们更多的创作自由。只要它们继续沿用原版中的某些角色形象,对这些人物的表现方式保持一定程度的连续性,并维持原版的某些风格特征,续集几乎可以沿着他们想要的任何方向自由发展。以詹姆斯·威尔(James Whale)的《弗兰肯斯坦》(1931)为原版拍摄的续集,就是体现这种灵活性的一组很好的例子。紧随其后的是《弗兰肯斯坦的新娘》(Bride of Frankenstein,1935),威尔在其中引入了奇异的巴洛克元素和黑色幽默,另外还有一部混合式续集《科学怪人大战狼人》(Frankentein Meets the Wolf Man,1943)问世。戏仿之作《新科学怪人》(Young Frankenstein,1974)集合了两部原始版的弗兰肯斯坦(《弗兰肯斯坦》和《弗兰肯斯坦的新娘》)中的元

图 14.18　戏仿 / 续集
梅尔·布鲁克斯（Mel Brooks）的《新科学怪人》是最成功的戏仿电影之一，影片由彼得·博伊尔（Peter Boyle），吉恩·怀尔德和特瑞·加尔（Teri Garr）主演。通过引人注目的黑白摄影和对场景细节及气氛的着力刻画，这部影片极好地抓住了原版的风格，从而对原版表达了敬意。

素，它的成功在很大程度上是因为它搞笑地再现了原版的风格特征（图 14.18）。

对于续集来说，比原版故事发展续集的可能性更重要的是观众对原版中人物形象的反应。如果很明显有大量电影观众着迷于原版的演员阵容，并且喜欢看到那些演员再次聚在一起，我们就有充分理由相信续集将很快会投入拍摄。如果某部影片的票房潜力较大，足以制作续集，制片厂就会在合同中规定，要演员们继续出演续集。在续集中保持原版中的演员班底，这种连续性对于票房吸引力是极其重要的。例如，罗伊·沙伊德尔、洛兰·加里（Lorraine Gary）和默里·汉密尔顿（Murray Hamilton）是《大白鲨》和《大白鲨2》之间的重要联系纽带；本·斯蒂勒、罗伯特·德尼罗和布莱思·丹纳（Blythe Danner）对于故事情节从《拜见岳父大人》（Meet the Parents，2000）到《拜见岳父大人2》（Meet the Fockers，2004），再到《拜见岳父大人3》（Little Fockers，2010）也是必不可少的核心人物。

但《大白鲨2》也证明了摄影机后面的创作人员对于制作一部成功的续集是

图 14.19　续集的连续性

《回到未来》(*Back to the Future*)续集的制片人为影片签下了导演罗伯特·泽米吉斯和演员迈克尔·J.福克斯(Michael J. Fox)、克里斯托弗·劳艾德(Christopher Lloyd，如图所示)及李·汤普森(Lea Thompson)。为了进一步加强影片的连续感和提高成本效率，他们同时拍摄了第二部和第三部，后来，彼得·杰克逊在他的《指环王》三部曲，以及沃卓斯基兄弟(Wachowski brothers)在《黑客帝国2：重装上阵》(*The Matrix Reloaded*)和《黑客帝国3：矩阵革命》(*The Matrix Revolutions*)中也如法炮制。

何等重要。如果原版影片的编剧、导演和剪辑师没有参与续集的创作，影片就会发生显著的变化，常常会失去原版的灵魂、风格和影响力。因此，最成功的续集（或续集系列）常常缘于整个创作团队（演员、导演、编剧、剪辑、制片人，等等）在原版和续集拍摄过程中保持了完整性（图14.19）。《洛奇》系列取得的惊人成功大概要归功于第一部《洛奇》的大部分创作班底的继续参与。

　　人物系列电影在某些方面与《洛奇》和《超人》系列有些相似，但是非常不同于常见的对大获成功的影片的续集开发。人物系列电影可以从一系列以同一个人物或多个人物为主角（如人猿泰山、詹姆斯·邦德和夏洛克·福尔摩斯）的小说发展而来，或者围绕某一部影片中的某个人物或者人物组合展开描述。如果某个人物或几个人物的组合对观众产生巨大吸引力，就会构建出一系列围绕这一个或几个人物的电影——比如，尼克(Nick)和诺拉·查尔斯(Nora Charles)[由威廉·鲍威尔(William Powell)和玛娜·洛伊(Myrna Loy)饰，

《瘦人》(*The Thin Man*) 系列]；巴德·阿博特 (Bud Abbott) 和卢·科斯特洛 (Lou Costello) ["两傻"(Abbott and Costello) 系列]；宾·克罗斯比 (Bing Crosby) 和鲍勃·霍普 (Bob Hope) 两对搭档["公路"系列，第一部《新加坡之路》(*Road to Singapore*)]；彼得·塞勒斯扮演的探长克卢索 (Clouseau) [《粉红豹》(*The Pink Panther*) 系列，图 14.20]；还有珀西·基尔布赖德 (Percy Kilbride) 和玛乔丽·梅因 (Marjorie Main) 扮演的凯特尔夫妇 (Pa and Ma Kettle)。《夺宝奇兵：法柜奇兵》《夺宝奇兵 2：魔域奇兵》(*Indiana Jones and the Temple of Doom*)、《夺宝奇兵 3：圣战奇兵》(*Indiana Jones and the Last Crusade*)、《夺宝奇兵 4：水晶头骨王国》表明人物系列影片仍然颇受美国观众欢迎（图 14.21）。1989—1997 年间的《蝙蝠侠》系列 [《蝙蝠侠》《蝙蝠侠归来》(*Batman Returns*)、《永远的蝙蝠侠》(*Batman Forever*)、《蝙蝠侠和罗宾》(*Batman & Robin*)] 似乎改变了影片关注对象，从英雄转移到了有趣的坏蛋身上，甚至在续集中更换了饰演那位身披黑色披风的斗士的演员 [迈克尔·基顿被瓦尔·基尔默 (Val Kilmer) 取代，下一部又换成了乔治·克鲁尼]。《蝙蝠侠：侠影之谜》(*Batman Begins*) 让克里斯蒂安·贝尔 (Christian Bale) 回溯了这位时刻保持警惕的英雄的成长起点。其续集《蝙蝠侠：黑暗骑士》又为这一新系列增添了无穷的动力。

图 14.20　经久不衰的人物系列电影
在《粉红豹》系列电影中，由彼得·塞勒斯扮演的探长雅克·克鲁索的形象，拥有持久而旺盛的生命力，即使在这个伟大的喜剧演员去世后仍然很受欢迎。塞勒斯完成了五部"粉红豹"电影之后去世，导演布莱克·爱德华兹 (Blake Edwards) 拼接出第六部系列片，即《粉红豹再度出击》(*The Trail of the Pink Panther*)，用早期拍摄但未使用的胶片编织出一个新的、由该系列中一些演员主演的故事（左图）。阿诺德·施瓦辛格 [Arnold Schwarzenegger，如右图所示，在《终结者 2：审判日》(*Terminator 2: Judgment Day*) 中与爱德华·弗朗 (Edward Furlong) 在一起] 也在《终结者 3：机器人起义》(*Terminator 3: The Rise of the Machines*) 中继续他的惊险冒险之旅。

图 14.21　新角色

《夺宝奇兵 4：水晶头骨王国》增加了印第安纳的儿子一角［由希亚·拉博夫（Shia LaBeouf）饰］，由此形成的角色之间的精彩互动成为整部影片的亮点。很多观众希望在续集中继续这对组合。

虽然，《钢铁侠》后续系列和第一部一样，也取得了巨大的成功，然而，这些后续作品并不能保持第一部的新鲜感——除了小罗伯特·唐尼饰演的钢铁侠的精彩表演，至少评论家们是这么认为。

在人物系列电影中，从上一部到下一部，演员的连续性是关键所在，但围绕角色形象的前后连贯性而创作的好剧本也很重要。系列影片的整体风格应该前后一致，以使观众的期待得到满足，确保他们会看系列影片的下一部。观众对于可预期的情节，以及在熟悉的故事模式中看到熟悉面孔的欲求远远超过电视上每周播放的情景喜剧和剧集带来的满足感。

在极少数情况下，一系列电影被设计为某个预先构想的更为庞大的整体的组成部分。虽然每部影片都能自主地作为一部完整作品而存在，但每一部都通过人物、场景和事件与某个更大的整体发生联系。乔治·卢卡斯的《星球大战：新希望》(1977)、《星球大战：帝国反击战》(1980) 和《星球大战：绝地归来》(1983) 作为三部曲来设计，现在《星球大战前传 1：幽灵的威胁》(*Star Wars: Episode I – The Phantom Menace*，1999)、《星球大战前传 2：克隆人的进攻》

(2002)和《星球大战前传3：西斯的复仇》(2005)构成了发生在更早时期的另一个三部曲。虽然这样的设计包含了利益驱动，但剧本写作和剧情张力方面的考虑应该高于"嗨，那是个赚钱的玩意儿，让我们一部接一部地拍吧"这样的事后想法，尽管似乎常常是后者推动了好莱坞对续集的拍摄（如2001年蒂姆·波顿的重拍版之前的"人猿星球"系列）。

评论家惠勒·狄克逊观察评论说，当前的"经典类型片的重拍试图用全套华贵的布景服饰模糊它们卑微的，也许更确切地说，是平民式的出身……一切皆用来证明不断上涨的入场券价格合情合理"。他继续写道：

> 现在正在发生的情景是对过去的一种回归，但是这种回归将一系列新的价值观强加在原有影片之上，而这些影片在当时更符合普通观众/消费者的心理预期。因此，这些电影的新版本是风格压过内容的胜利……低成本类型片的时代已经成为记忆……[37]

他进一步指出，最近"美国类型电影……似乎在很多方面，比以前更为程式化，甚至连表现某种精致的光泽也要借助于数字特效"。但他仍然承认，"尽管这样，即使在最杂乱无条理的电影作品中，仍然体现出某种核心意义"。很多评论家可能非常不赞同狄克逊对类型片所做的定义，认为仍然"有些局限"，但是，毫无疑问，很少有人会否认他的结论——"无论是变得更好还是更坏，美国类型电影都主导着全球的电影世界"。

[37] Dixon, p.7.

自测问题：分析类型片、重拍片及续集

类型片

1. 研究同一导演拍摄的同一类型的三部影片，同时研究至少两部由不同导演制作的同一类型片。三个不同的导演风格区别明显吗？或者这些风格难以区分？按照时间顺序，仔细思考同一导演的三部影片。导演是否将个人风格化标记融入每一部影片中？那些标记又是什么？是什么因素使这些标记显得格外引人注目？

2. 从一部影片到下一部影片，导演对该类型片做出了什么样的创新或完善？这些创新或完善是肤浅和表面的，还是具有重要意义，足以延展类型片内涵，突破该形式的外围界限？导演是否看上去在每一部影片中都学到了新的东西，并以此为基础在下一部影片中表现出来？从这一部影片到下另一部中，我们是否看到导演的个人视野或世界观发生了变化？这些变化是如何反映出来的？（比如，导演看上去是否变得更严肃或不严肃，更悲观还是更乐观？）

3. 比较并对照两个导演在同一种类型片上的拍摄风格。每个导演至少考察两部影片，并确定他们的风格如何在同一种类型内产生了重大差异。（比如，一部弗兰克·卡普拉的神经喜剧如何有别于普莱斯顿·斯特奇斯的神经喜剧？）

重拍片

1. 重拍片真的有必要吗？为什么老版本过时了？为什么现代观众需要重新讲述有关的故事？原版电影的哪些方面与现代观众有隔阂？这些有隔阂的方面非常重要，以至于使当代电影观众无法理解该影片，还是这些方面相对并不重要？

2. 在重拍片中做了哪些重要的变化？为什么要做出这些变化？哪些变化是对原版的提高，哪些又仅仅是为了新奇而改变？

3. 原版和重拍片哪一部更好？重拍片具有原版的新鲜感和创造性原动力吗？你是否对重拍片感到失望？为什么失望或为什么不失望？

4. 重拍片与原版有哪些相像之处？影片有没有通过演员挑选、摄影风格等等，来努力把握原版的精髓和风格特征？这些努力是否奏效？

5. 从审查制度的自由度和电影制作新技术的角度看，与原版相比，重拍片具有什么样的优势？它怎样利用了这些优势？

6. 如果重拍片涉及外国原版片，背景、语言或文化价值观的变化如何影响重拍片？

续集

1. 续集是从原版中自然地发展而来吗？换句话说，原版是否留下够多的故事，足以制作出自然的续集？

2. 续集中包含了多少原版中的重要演员和幕后团队？如果一些角色不得不重新选演员，这个变化如何对续集的品质造成影响？

3. 续集是否以这样一种方式建立在原版基础之上,即它似乎是不完整的,除非你已经看过原版,抑或它本身就足够完整,可以作为独立、统一的作品?
4. 续集在故事情节和视觉风格上是否把握住了原版的特色和精神?续集是否在品质的每一方面都和原版相匹配?哪些地方超越了原版,而哪些又弱于原版?
5. 如果续集变成了人物系列电影,人物的哪些品质使他们经久不衰?为什么我们想一次又一次地看到他们?编剧能够在一部接一部的影片中保持他们的性格特征前后一致吗?从这一部到另一部影片的移植中,其他风格化元素又保持了多大的一致性?

学习影片列表

西部片与反西部片

《神枪手之死》(*The Assassination of Jesse James by the Coward Robert Ford*, 2007)

《要塞风云》(*Fort Apache*, 1948)

《天堂之门》(*Heaven's Gate*, 1980)

《正午》(*High Noon*, 1952)

《小人物》(*Little Big Man*, 1970)

《长骑者》(*The Long Riders*, 1980)

《花村》(*McCabe & Mrs. Miller*, 1971)

《侠骨柔情》(*My Darling Clementine*, 1946)

《西部往事》(*Once Upon a Time in the West*, 1968)

《天地无限》(*Open Range*, 2003)

《红河》(*Red River*, 1948)

《午后枪声》(*Ride the High Country*, 1962)

《赤胆屠龙》(*Rio Bravo*, 1959)

《搜索者》(*The Searchers*, 1956)

《原野奇侠》(*Shane*, 1953)

《黄巾骑兵队》(*She Wore a Yellow Ribbon*, 1949)

《关山飞渡》(*Stagecoach*, 1939)

《决斗尤马镇》(*3:10 to Yuma*, 1957;2007年重拍)

《蒲公英》(*Tumbleweeds*, 1925)

《日落黄沙》(*The Wild Bunch*, 1969)

黑帮片

《夜阑人未静》(*The Asphalt Jungle*, 1950)

《大内幕》(*The Big Heat*, 1953)

《巴格西》(*Bugsy*, 1991)

《无间行者》(*The Departed*, 2006)

《教父》[*The God Father*, 1972；续集为《教父2》(1974) 和《教父3》(1990)]

《好家伙》(*GoodFellas*, 1990)

《杀死比尔1, 2》(*Kill Bill, Vol. I*, 2003, *II*, 2004)

《死亡之吻》(*Kiss of Death*, 1947)

《小恺撒》(*Little Caesar*, 1931)

《马耳他之鹰》(*The Maltese Falcon*, 1941)

《穷街陋巷》(*Mean Streets*, 1973)

《米勒的十字路口》(*Miller's Crossing*, 1990)

《天生杀人狂》(*Natural Born Killers*, 1994)

《普里兹家族的荣誉》(*Prizzi's Honor*, 1985)

《公众之敌》(*Public Enemies*, 2009)

《落水狗》(*Reservoir Dogs*, 1992)

《铁面无私》(*The Untouchables*, 1987)

《普通嫌疑犯》(*The Usual Suspects*, 1995)

《歼匪喋血战》(*White Heat*, 1949)

黑色电影与新黑色电影

《长眠不醒》(*The Big Sleep*, 1946)

《血迷宫》(*Blood Simple*, 1984)

《体热》(*Body Heat*, 1981)

《唐人街》(*Chinatown*, 1974)

《绕道》(*Detour*, 1945；1992年重拍)

《蓝衣魔鬼》(*Devil in Blue Dress*, 1995)

《死亡旋涡》(*D. O. A*, 1950；1988年重拍)

《双重赔偿》(*Double Indemnity*, 1944)

《吉尔达》(*Gilda*, 1946)

《致命赌局》(*The Grifters*, 1990)

《杀人者》(*The Killers*, 1946)

《死前一吻》(*A Kiss Before Dying*, 1956；1991年重拍)

《死吻》(*Kiss Me Deadly*, 1955)

《洛城机密》(*L. A. Confidential*, 1997)

《上海小姐》(*The Lady From Shanghai*, 1947)

《最后的诱惑》(*The Last Seduction*, 1994)

《劳拉》(*Laura*, 1944)

《记忆碎片》(*Memento*, 2000)

《爱人谋杀》(*Murder, My Sweet*, 1944)

《裸吻》(*The Naked Kiss*, 1964)

《四海本色》(*Night and the City*, 1950)

《错误行动》(*One False Move*, 1992)

《南街奇遇》(*Pickup on South Street*, 1953)

《邮差总按两次铃》(*The Postman Always Rings Twice*, 1946; 1981 年重拍)

《罪恶之城》(*Sin City*, 2005)

《日落大道》(*Sunset Boulevard*, 1950)

《逃亡》(*To Have and Have Not*, 1944)

《邪恶的接触》(*Touch of Evil*, 1958; 按奥逊威尔斯记录 1998 年重新剪辑)

战争片

《西线无战事》(*All Quiet on the Western Front*, 1930)

《现代启示录》(*Apocalypse Now*, 1979)

《战场》(*Battleground*, 1949)

《黑鹰降落》(*Black Hawk Down*, 2001)

《桂河大桥》(*The Bridge on the River Kwai*, 1957)

《从海底出击》(*Das Boot*, 1981, 德国)

《决死突击队》(*The Dirty Dozen*, 1967)

《猛鹰突击兵团》(*The Eagle Has Landed*, 1976)

《大幻影》(*Grand Illusion*, 1937, 法国)

《拆弹部队》(*The Hurt Locker*, 2008)

《硫磺岛的来信》(*Letters From Iwo Jima*, 2006)

《陆军野战医院》(*M*A*S*H*, 1970)

《光荣之路》(*Paths of Glory*, 1957)

《巴顿将军》(*Patton*, 1970)

《野战排》(*Platoon*, 1986)

《战地军魂》(*Stalag 17*, 1953)

《硫磺岛浴血战》(*They Were Expendable*, 1945)

《细细的红线》(*The Thin Red Line*, 1998; 1964 年的重拍版)

恐怖片

《异形》(*Alien*, 1979; 续集为《异形 2》, 1986;《异形 3》, 1992;《异形 4》, 1997)

《群鸟》(*The Birds*, 1963)

《黑天鹅》(*Black Swan*, 2010)

《布莱尔女巫》(*The Blair Witch Project*, 1999)

《卡里加利博士的小屋》(*The Cabinet of Dr. Caligari*, 1920, 德国)

《卡丽》(*Carrie*, 1976)

《豹妹》(*Cat People*, 1942)

《化身博士》(*Dr. Jekyll and Mr. Hyde*, 1932; 1941年重拍)

《橡皮头》(*Eraserhead*, 1976)

《驱魔人》(*The Exorcist*, 1973)

《苍蝇》(*The Fly*, 1958; 1986年重拍)

《弗兰肯斯坦》[*Frankenstein*, 1931; 续集包括《弗兰肯斯坦的新娘》(*Bride of Frankenstein*), 1935]

《畸形人》(*Freaks*, 1932)

《黑色星期五》(*Friday the 13th*, 1980)

《万圣节》(*Halloween*, 1978)

《无罪的人》(*The Innocents*, 1961)

《白蛇传说》(*The Lair of the White Worm*, 1988)

《木乃伊》(*The Mummy*, 1932)

《猛鬼街》(*A Nightmare on Elm Street*, 1984)

《活死人之夜》(*Night of the Living Dead*, 1968)

《天魔》(*The Omen*, 1976)

《小岛惊魂》(*The Others*, 2001)

《精神病患者》(*Psycho*, 1960)

《电锯惊魂》(*Saw*, 2004; 多部续集)

《吸血鬼魅影》(*Shadow of the Vampire*, 2000)

《禁闭岛》(*Shutter Island*, 2010)

《闪灵》(*The Shining*, 1980)

《沉默的羔羊》(*The Silence of the Lambs*, 1991)

《人兽杂交》(*Splice*, 2009)

《坐立不安》(*Suspiria*, 1977, 意大利)

科幻片与奇幻片

《人工智能》(*A. I. Artificial Intelligence*, 2001)

《阿尔法城》(*Alphaville*, 1965, 法国)

《银翼杀手》(*Blade Runner*, 1982)

《妙想天开》(*Brazil*, 1985)

《异星兄弟》(*The Brother From Another Planet*, 1984)

《第三类接触》(*Close Encounters of the Third Kind*, 1977)

《地球停转之日》(*The Day the Earth Stood Still*, 1951)

《沙丘》(*Dune*, 1984)

《感官游戏》(*eXistenZ*, 1999)

《华氏 451 度》(*Fahrenheit 451*, 1966)

《第五元素》(*The Fifth Element*, 1997)

《奇怪的收缩人》(*The Incredible Shrinking Man*, 1957)

《天外魔花》(*Invasion of the Body Snatchers*, 1956)

《隐形人》(*The Invisible Man*, 1933)

《亡魂岛》(*Island of Lost Souls*, 1932)

《堤》[*La Jetée*, 1962 年短片,启发了《十二只猴子》(*Twelve Monkeys*, 1995)]

《天降财神》(*The Man Who Fell to Earth*, 1976)

《黑客帝国》(*The Matrix*, 1999)

《大都会》(*Metropolis*, 1927)

《少数派报告》(*Minority Report*, 2002)

《月球》(*Moon*, 2009)

《死亡密码》(*Pi*, 1998)

《人猿星球》(*Planet of the Apes*, 1968)

《脱胎换骨》(*Seconds*, 1966)

《绿色食品》(*Soylent Green*, 1973)

《星际迷航:无限太空》(*Star Trek: The Motion Picture*, 1979;几部续集)

《终结者》(*The Terminator*, 1984;续集为《终结者 2》, 1991;《终结者 3》, 2003)

《X 放射线》(*Them!*, 1954)

《怪形》(*The Thing*, 1951;1982 年重拍)

《五百年后》(*THX 1138*, 1971)

《月球旅行》(*A Trip to the Moon*, 1902,乔治·梅里爱制作的短片)

《2001:太空漫游》(*2001: A Space Odyssey*, 1968)

《X 战警》(*X-Men*, 2000;2003 年和 2006 年拍摄续集)

爱情神经喜剧电影

《亚当的肋骨》(*Adam's Rib*, 1949)

《春闺风月》(*The Awful Truth*, 1937)

《火球》(*Ball of Fire*, 1941)

《分手男女》(*The Break-Up*, 2006)

《育婴奇谭》[*Bringing Up Baby*, 1938;1972 年重拍为《爱的大追踪》(*What's Up, Doc?*)]

《轻松生活》(*Easy Living*, 1937)

《四十岁的老处男》(*The 40-Year-Old Virgin*, 2005)

《女友礼拜五》(*His Girl Friday*, 1940)

《休假日》(*Holiday*, 1938)

《一夜风流》(*It Happened One Night*, 1934)

《淑女伊芙》(*The Lady Eve*, 1941)

《迪兹先生进城》[*Mr. Deeds Goes to Town*, 1936；重拍为《迪兹先生》(*Mr. Deeds*, 2002)]

《我最好朋友的婚礼》(*My Best Friend's Wedding*, 1997)

《我的盛大希腊婚礼》(*My Big Fat Greek Wedding*, 2002)

《我的戈弗雷》(*My Man Godfrey*, 1936)

《毫不神圣》(*Nothing Sacred*, 1937)

《棕榈滩的故事》(*The Palm Beach Story*, 1942)

《费城故事》[*The Philadelphia Story*, 1940；1956年重拍为《上流社会》(*High Society*)]

《瘦人》(*The Thin Man*, 1934；系列续集)

《锡杯》(*Tin Cup*, 1996)

《逍遥鬼侣》(*Topper*, 1937；系列续集)

《二十世纪快车》(*Twentieth Century*, 1934)

《吃错药》(*Unfaithfully Yours*, 1948；1984年重拍)

歌舞片

《穿越苍穹》(*Across the Universe*, 2007)

《爵士春秋》(*All that Jazz*, 1979)

《一个美国人在巴黎》(*An American in Paris*, 1951)

《歌厅》(*Cabaret*, 1972)

《芝加哥》(*Chicago*, 2002)

《黑暗中的舞者》(*Dancer in the Dark*, 2000)

《小可爱》(*De-Lovely*, 2004)

《梦幻女郎》(*Dreamgirls*, 2006)

《荣誉》(*Fame*, 1980)

《屋顶上的小提琴手》(*Fiddler on the Roof*, 1971)

《浑身是劲》(*Footloose*, 1984)

《第42街》(*42nd Street*, 1933)

《滑稽女郎》(*Funny Girl*, 1968)

《1933年淘金女郎》(*Gold Diggers of 1933*, 1933；后来又拍了《1935年淘金女郎》和《1937年淘金女郎》)

《油脂》(*Grease*, 1978)

《红男绿女》(*Guys and Dolls*, 1955)

《毛发》(*Hair*, 1979)

《一夜狂欢》(*A Hard Day's Night*, 1964)

《红楼惊魂》(*Jailhouse Rock*, 1975)

《爵士歌王》(*The Jazz Singer*, 1927)

《国王与我》(*The King and I*, 1956)

《欢乐满人间》(*Mary Poppins*, 1964)

《相逢在圣路易斯》(*Meet Me in St. Louis*, 1944)

《红磨坊》(*Moulin Rouge!*, 2001)

《窈窕淑女》(*My Fair Lady*, 1964)

《纳什维尔》(*Nashville*, 1975)

《纽约,纽约》(*New York, New York*, 1977)

《九》(*Nine*, 2009)

《俄克拉荷马》(*Oklahoma!*, 1955)

《奥利弗》(*Oliver!*, 1968)

《丹凤还阳》(*One Hundred Men and a Girl*, 1937)

《天降财神》(*Pennies From Heaven*, 1981)

《新加坡之路》(*Road to Singapore*, 1940;系列片的第一部)

《洛奇恐怖电影秀》(*The Rocky Horror Picture Show*, 1975)

《一代佳人》(*Rose-Marie*, 1936)

《音乐之声》(*The Sound of Music*, 1965)

《礼帽》(*Top Hat*, 1935)

《酣歌畅戏》(*Topsy-Turvy*, 1999)

《瑟堡的雨伞》(*The Umbrellas of Cherbourg*, 1964,法国)

《西区故事》(*West Side Story*, 1961)

《绿野仙踪》[*The Wizard of Oz*, 1939;1978年重拍为《新绿野仙踪》(*The Wiz*)]

《燕特尔》(*Yentl*, 1983)

其他重拍片

《宾虚》(*Ben-Hur*, 1926/1959)

《独领风骚》[*Clueless*, 1995;《艾玛》(*Emma*), 1996]

《死神假期》[*Death Takes a Holiday*, 1934;《第六感生死缘》(*Meet Joe Black*), 1998]

《荒唐暴发户》[*Down and Out in Beverly Hills*, 1986;《布杜落水遇救记》(*Boudu Saved From Drowning*), 1932,法国]

《岳父大人》[*Father of the Bride*, 1950;续集为《父亲的微薄红利》(*Father's Little*

Dividend),1951;《新岳父大人》(*Father of the Bride*),1991;《新岳父大人之三喜临门》(*Father of the Bride Part II*),1995]

《赌命鸳鸯》(*The Getaway*,1972/1994)

《哥斯拉》(*Godzilla*,1954,日本;1998年美国重拍,有很多变动)

《远大前程》(*Great Expectations*,1934/1946/1974/1998)

《比翼鸟》[*A Guy Named Joe*,1943;《直到永远》(*Always*),1989]

《佐丹先生出马》[*Here Comes Mr. Jordan*,1941;《上错天堂投错胎》(*Heaven Can Wait*),1978;《来去天堂》(*Down to Earth*),2001]

《金刚》(*King Kong*,1933/1976/2005)

《老妇杀手》(*The Ladykillers*,1955,英国;2004年美国重拍)

《危险关系》[*Les Liaisons Dangereuses*,1960,法国;《危险关系》(*Dangerous Liaisons*),1988;《凡尔蒙》(*Valmont*,1989;《致命性游戏》(*Cruel Intentions*),1999]

《蝇王》(*Lord of the Flies*,1963/1990)

《爱情事件》[*Love Affair*,1939;《金玉盟》(*An Affair to Remember*),1957;《爱情事件》,1994]

《擒凶计》(*The Man Who Knew Too Much*,1934,英国;1956年美国重拍,导演都是希区柯克)

《仲夏夜之梦》(*A Midsummer Night's Dream*,1935/1968/1999)

《肥佬教授》[*The Nutty Professor*,1963/1996;《肥佬教授2》(*The Klumps*),2000]

《十一罗汉》[*Ocean's Eleven*,1960/2001;续集为《十二罗汉》(*Twelve*,2004)和《十三罗汉》(*Thirteen*,2007)]

《人鼠之间》(*Of Mice and Men*,1939/1992)

《怒海沉尸》[*Purple Noon*,1960,法国/意大利;《天才瑞普利》(*The Talented Mr. Ripley*),1999]

《马丁·盖尔归来》[*The Return of Marine Guerre*,1982,法国;《似是故人来》(*Sommersby*),1993]

《七武士》[*The Seven Samurai*,1954,日本;《七侠荡寇志》(*The Magnificent Seven*),1960]

《街角的商店》[*The Shop Around the Corner*,1940;《美好的夏天》(*In the Good Old Summertime*),1949;《网上情缘》(*You've Got Mail*),1998]

《驯悍记》[*The Taming of the Shrew*,1929/1967;《我恨你的十件事情》(*10 Things I Hated About You*),1999]

《龙凤斗智》(*The Thomas Crown Affair*,1968;《天罗地网》,1999)

《你逃我也逃》(*To Be or Not to Be*,1942/1983)

《神秘失踪》[*The Vanishing*,1988,法国和荷兰;1993年美国重拍,导演都是乔治·斯鲁依泽(George Sluizer)]

《柏林苍穹下》[*Wings of Desire*, 1988, 西德和法国；续集为《咫尺天涯》(*Faraway, So Close!*), 1993；《天使之城》(*City of Angels*), 1998]

其他续集

《小猪宝贝》[*Babe*, 1995, 澳大利亚；《小猪进城》(*Babe: Pig in the City*), 1998, 澳大利亚]

《哈啦大发师》(*Barbershop*, 2002；《哈啦大发师2》, 2004)

《末日美利坚》[*The Decline of the American Empire*, 1986, 加拿大；《野蛮入侵》(*The Barbarian Invasions*), 2003]

《虎胆龙威》[*Die Hard*, 1988；《虎胆龙威2》, 1990；《虎胆龙威3》(*Die Hard with a Vengeance*), 1995]

《恋恋山城》[*Jean de Florette*, 1986, 法国；《甘泉玛侬》(*Manon of the Spring*), 1986]

《最后一场电影》[*The Last Picture Show*, 1971；《得州小镇》(*Texasville*), 1990]

《父亲的荣耀》[*My Father's Glory*, 1990, 法国；《母亲的城堡》(*My Mother's Castle*), 1990]

《夏夜的微笑》[*Smiles of a Summer Night*, 1955, 瑞典；启发了《小夜曲》(*A Little Night Music*, 1978) 和《仲夏夜绮梦》(*A Midsummer Night's Sex Comedy*, 1982)]

第十五章 电影与社会

《窃听风暴》(*The Lives of Others*)

从某种意义上说,电影是一种降灵会,为我们提供体验虚拟生活的机会。但这不是真实生活:我们永远不会遇到琼·克劳馥(Joan Crawford)或克拉克·盖博(Clark Gable)。然而我们感觉和他们在一起。这种体验秘而不宣;它不经付出,并非应得,从这个意义上来说,它是不正当的。它让观众感同身受,沉迷幻觉,而这可能非常危险。但它那样令人陶醉,难以置信,无与伦比。它改变了这个世界。甚至连超乎寻常的自然力量都没有造成如此巨大的影响。

——大卫·汤姆森(David Thomson),电影史学家和评论家

大多数美国人在电影的陪伴下长大，去电影院或打开电视机都可以看到电影。我们对各种类型片、重拍片和续集是如此熟悉，以至于感受这些影片就像呼吸一样简单容易。它们是我们周围自然环境的一部分。但有时外语片、默片和纪录片令我们觉得不太舒服，因为它们似乎是其他文化、其他生活方式、其他情感或其他时代的产物。这些影片的"陌生感"会对我们欣赏和理解影片造成相当大的困难。此外，即使在美国的文化中，对于那些以社会问题为中心议题，或试图触动现行内容审查标准的剧情片，人们往往也不太容易接受。然而，如果我们有意识地去努力克服这些障碍，电影世界提供的丰富体验将使我们获益良多，从而更好地认识自身、认识社会。

一、异质性的电影

（一）外国影片

正如我们在第八章所看到的，语言问题是美国人理解和欣赏外国影片的一大障碍。影响人们反应的另一个因素是剪辑节奏。外国影片的剪辑节奏与美国影片不同。影片的这些差异是否反映了其他国家生活节奏的不同，这会是一项令人感兴趣的研究。但无论出于什么原因，差异确实存在。例如，在意大利影片中，一个连续镜头平均大约持续 15 秒，而在美国影片中每个镜头平均持续 5 秒。这种差别使意大利影片对美国观众来说显得很奇怪，有可能导致美国观众对意大利影片感到厌倦并不明就里。此外，关于差异的一种典型的（有时候似乎是偏见性的）看法是，美国影片倾向于以故事情节为基础，而欧洲影片则通常以人物为基础展开。

许多外国影片尤其是意大利和法国影片的配乐，常常显得过时，就像早期的美国音乐一样。瑞典和丹麦影片尤其特殊，极少使用甚至不用音乐，需要观众不断地适应。在有些情况下，音乐的使用是为了激发某种文化背景下所特有的反应，而对此种文化我们并未形成条件反射。

其他重要的文化差异也可能限制或转移我们的反应。有一个故事讲到 1940 年代苏联企图将《愤怒的葡萄》作为对抗美国的政治宣传工具，这表明文化差异对电影的理解方式具有深远的影响。苏联官方看过《愤怒的葡萄》后，把它作为资本主义农场主剥削流动工人的例子。他们开始在国内放映该影片，试图向人

图 15.1 文化差异
美国观众可能难以理解让·雷诺阿的《大幻影》这样的法国影片[左图，马塞尔·达里奥（Marcel Dalio）和让·迦本（Jean Gabin）主演]或里娜·韦特缪勒导演的《踩过界》（1975，右图，玛丽安杰拉·梅拉托和贾恩卡洛·詹尼尼主演）等意大利影片中阶级差异的重要意义。

们展示美国人的生活是多么可怕，使人们相信资本主义制度的罪恶。可这种做法却适得其反，农夫们的反应并非是对资本家的憎恶，而是对约德一家拥有一辆卡车、可以自由地在全国旅行感到羡慕。

同样，美国观众可能会漏掉让·雷诺阿的经典《大幻影》这样的法国影片，或里娜·韦特缪勒（Lina Wertmüller）执导的《踩过界》这类意大利影片中的某些微妙之处（图 15.1）。《踩过界》在多个不同层面上展开电影情节叙事。在一个很基本的层面上，《踩过界》是一个讲述两性之间永无休止的战争的寓言故事。剧中主要人物，一个甲板水手[贾恩卡洛·詹尼尼（Giancarlo Giannini）饰]和游艇主人的妻子[玛丽安杰拉·梅拉托（Mariangela Melato）饰]因船只失事而流落到一个孤岛上。这两人在许多方面都截然不同。他拥有一头深色头发、黝黑的皮肤；她则是个肤色白皙的金发女郎。他是意大利南部人，地位较低下；她则来自意大利北部，社会地位较高。政治上，她是个资本主义者，而他是社会民主主义者。当这对男女之间发生战争时，一场完全意大利式的阶级和政治斗争就开始了，其中隐含的深层意义完全超出了普通美国观众的理解能力。即使我们能够掌握这些象征意义的粗略的要点，仍无法理解其中的细微和精妙之处。这并不是说我们不能欣赏该影片，但我们必须正视这个事实，我们所看到的影片与一个本土意大利人看到的可能相当不同。片中涉及的两性之间

的斗争和逐渐产生的爱情故事普遍适用而清楚易懂。而意大利南北部的冲突和政治/阶级斗争对美国人来说就不很熟悉，正如一个意大利人可能无法准确理解美国人关于美国南北方差异、政治党派和种族等社会问题的迷思，以及美国式的社会地位观念，或美国式的民主。具有讽刺意味的是，饱受评论界诟病的2002年英语重拍片《踩过界》，由盖伊·里奇（Guy Ritchie）导演，麦当娜（Madonna）和原影片男主演的儿子主演，结果却荒腔走板，在文化和性别的多个层面上都显得相当混乱。

有时，欧洲观众会比较欣赏美国影片中的某些特点，而美国人自己却不曾留意。例如，法国评论界对《邦妮和克莱德》的赞誉远比美国同行来得慷慨。外国导演的电影风格会因其陌生感而具有更大的表现力和吸引力，观众已经习以为常的本土风格却很难再打动观众。这个说法无疑可以用来解释诸如西班牙天才导演佩德罗·阿尔莫多瓦[作品有《崩溃边缘的女人》（*Women on the Verge of a Nervous Breakdown*，1988）、《关于我母亲的一切》《对她说》（*Talk to Her*）、《回归》（*Volver*）、《破碎的拥抱》]这样的外来导演在美国所受到的巨大拥戴。

外国电影让我们有机会体验与自身非常不同的风俗、道德观念和行为举止。例如，米拉·奈尔（Mira Nair）的《季风婚宴》（*Monsoon Wedding*），让美国观众对印度的婚礼仪式、阶级差异、对自由爱情与包办婚姻的观念，以及家庭的重要性等有了一丝了解，影片也展示了西方文化对当代印度生活的影响。例如，《季风婚宴》中准新娘的堂妹，着装和发型比其他女性更随意，表明她对印度社会中传统女性角色的反叛。外国电影对观众的素质要求更高，它们也给观众带来了不同的世界观。

（二）"怪异的"无声电影

对美国人来说，无声电影是一类看上去像外国作品一样陌生的影片。这种"怪异"感的部分原因在于该名称其实是个错误命名。实际上，这些影片上映时会使用音乐伴奏。有时和影片同时发行的还有一套完整的配乐，由大型管弦乐队演奏，如《一个国家的诞生》（1915）那样。通常，影片放映时，有一架钢琴或管风琴在即兴伴奏。此种音乐会填充影片中的绝对真空部分，没有这种伴奏的无声电影会有一种幽灵般可怕的不完整感。许多无声电影的优秀片段，当它们的节奏特征和情感气氛未用最初设计的配乐来强调时，就失去了对现代观众

的震撼力。

我们已经习惯于有声电影在多个层面上的信息交流，也习惯于漫不经心地观看无处不在的电视画面，因而可能已经丧失了将注意力集中至无声电影中纯视觉元素的能力。如果我们打算充分欣赏无声电影，就必须掌握一套新的观看技巧，并对这种早期电影必不可少的非口头语言更加敏锐。无声电影是另一个时代的产物，因此至少在一定程度上，它们应该被视为那个时代社会和文化的反映。虽然这些影片充分表现了它们所处时代的情感，其中的佼佼者在我们这个时代仍然具有相当的生命力，因为它们蕴含了所有时代普遍适用的主题。

在过去，现代观众很少有机会看到无声电影的原有效果；相反，我们看到的是失效、变质、受腐蚀的复制品，它们最初的光彩和强烈冲击力有很大一部分已经永远无法恢复。但是现在，DVD技术可以为当代和未来的人们保存这些影片，以拯救过去的电影。

如果我们仔细观摩无声电影，就能学会欣赏用这种纯画面方式（或加上最简练的字幕）清楚而快捷地传递画面信息的高效性。对白的缺失实际上让我们对电影的视觉节奏特征更加敏感。并且，正如我们先前提到的（参见第十章的"闪回"专栏中讨论无声电影表演历史的专题文章），在超越难以克服的不同语言交流障碍这方面，无声电影具有独一无二的优势，因为它们使用全球通用的语言进行表达。

二、美国电影塑造或反映社会与文化价值观吗？

没有一种艺术形式会脱离其社会现实而存在于真空之中。一种艺术的受欢迎程度越高，在所有人群中的影响越广，它与观众的社会价值观、道德和风俗习惯的联系就越紧密。作为一种极受欢迎的媒介，同时又是一种具有巨大经济风险和赢利潜力的产业，美国电影自然必须对社会和经济的双重压力做出反应。因此，要想全面地认识众多的美国影片，就需要对影响银幕上的最终产品，即电影的社会和经济压力进行分析。

这样看来，电影不是一种独立的实体，而是社会结构的有机组成部分，因为它的生存有赖于保持并延续观众对它的喜爱。为了得到大多数人的欢迎，电影首先必须看上去真实可信。它的情节必须发生在可信的环境中，故事必须反

映影片所处的社会的普遍真实，或者至少反映出人们的希望、梦想、恐惧和内心需求。当现实生活无法满足这些需求时，人们必然会对影片中经过艺术化表达的这些需求产生共鸣。

电影不会为社会创造新的真实。它不会改变一个尚未做好变革准备的社会。但这并不意味着电影不是一个强大的社会变革的工具。电影作为一股社会力量，其能量来自它能够承载已存在于部分群体中的某些流行趋势，将它放大，形成一个整体向整个社会传播。电影还能加快公众接受社会变革的速度。在遍布全国的成千上万座影院中，约6米高的银幕为新式的思想和行为方式提供了效果显著而强有力的推广平台，给这些新事物的传播提供了最好的通行证。

因为电影在推动新行为标准的合法化——同时刺激公众尤其是年轻观众对该行为的模仿等方面所具有的潜在影响力，促成了绝大多数电影审查或控制制度的出现。实际上，电影审查制度的发展通常遵循下面描述的模式。一个给人们带来巨大精神创伤的事件打破了社会结构的稳定性（一些过去的例子有第一次世界大战、经济大萧条、第二次世界大战、越南战争、妇女解放运动、性解放运动、禁毒运动、民权运动、"9·11"事件等）；这个事件促使特定群体内部人们的道德观和行为准则发生了重大转变；这些变化给娱乐媒体带来了压力，要求媒体能够真实反映新出现的观念和行为标准；但是社会中的保守派人士强烈反对变革，要求对影片进行控制和审查，以避免传播某些惊世骇俗的行为举止，并确保电影能够正确反映保守派人士心目中应该呈现出来的社会真实。电影工业中的大多数审查反映了变革拥护者和现状支持者之间一种不安的、暂时的妥协（图15.2）。

图15.2　审查制度变化不定的态度

制片人兼导演霍华德·休斯（Howard Hughes）在1941年拍摄了影片《不法之徒》（*The Outlaw*）并于1943年发行。美国电影协会后来收回了发行许可，许多电影院迫于当地社区的压力取消了放映计划。在这部讲述西部枪手的电影故事中，初登银幕的女主演简·拉塞尔（Jane Russell）展示了过多的乳沟和激情，超过了制片法典的允许范围，但该影片若在今天上映，可能只会被评为平淡乏味的PG级。

三、《电影制片法典》(1930—1960)

第一次世界大战之后的几十年里,好莱坞电影开始反映出某些社会道德标准的变化。性、诱惑、离异、酗酒和吸毒——这些复杂现实的新象征——都成了标准的电影题材。影片的这种变化终于在1922年激起公众的愤怒,惊慌失措的电影工业组织成立了美国电影制片人和发行商公司(Motion Picture Producers and Distributors of America, Inc.)。他们聘用邮政总局局长威尔·海斯(Will Hays)作为该机构的代表,该机构后来就被称为海斯办公室(Hays Office)。海斯和他的下属首先对联邦和地方州政府的审查做出了回应,把针对影片内容的最常见的反对意见编成法典,并向组织中的公司成员提出建议应该避免哪些敏感内容。到1930年,该组织(现在称为美国电影协会,简称MPAA)出版了一部正式的《电影制片法典》,并成立了制片法典管理委员会来实施裁决。

美国电影协会的成员同意不再发行或销售未获法典认证的影片。另外,他们必须提交要制作的影片的所有剧本的复印件,每一部完成拍摄的影片在送往洗印厂冲印之前,必须先呈送给法典委员会审核。未经许可就擅自制作、发行或展示任何电影会被罚款2.5万美金,高额罚金促使成员公司遵守该约定。在此后的三十年里,通过行业成员的自愿遵守,这项行业自律的规定就担负起了操控美国电影道德标准的重任。

虽然该法典与天主教会之间有千丝万缕的联系,它的实际规则并不反映任何哪怕是一丁点宗教神学思想。用最简单的话语表达,就是该法典和它的规则旨在要求电影反映、尊重并提升美国中产阶级的风俗习惯和道德观。

表1选录了该法典的部分内容。整篇文件清晰地传达出这样一种观念:影片可以对观众的道德标准施加重要影响。法典中大多数条款提及电影作为一种导致腐败堕落的因素所具有的危险性,但是电影潜在的好处也是巨大的:

> 如果电影能够始终如一地推崇高尚人物,并展现能让生活变得更美好的故事,它们就能变成提高人类素质的最强大的、非常自然的推动力。

法典的作者相信,如果电影的创作能量得到正确引导(遵照法典规定),电影就

> 表1

《电影制片法典》选录*

支撑法典前言的理据

1. 电影……首先是一种娱乐方式……

娱乐方式具有的道德意义已经得到了普遍的共识。它深深地介入人们的生活，并产生切身的影响。它在休闲的时刻占据人们的心灵和情感，并最终影响他们的整个生活。就像从工作水准来判断一个人的素质一样，我们也很容易从他的娱乐水准上对他做出判断……

正确的娱乐方式可以提升一个民族的整体水平。错误的娱乐方式则会破坏整个生活环境和民族的道德理想。

例如，棒球、高尔夫等健康的体育运动有益身心；斗鸡、斗牛和猎熊等不健康的运动则会造成不良影响，等等。

还有，角斗之风、罗马时代的色情戏剧等也对古代国家产生过不良的影响。

2. 电影作为艺术具有很重要的地位

作为一门新兴的艺术，或许是混合艺术，电影具有和其他艺术一样的目的，即以通过感官引起心灵共鸣的方式来表现人类的思想、情感和体验。

这样，通过娱乐方式，

艺术进入人类生活并与之紧密结合。

艺术能够表现出高尚的道德情怀，将人类素质提升至新的高度。这一点已经在美好的音乐，伟大的绘画，真实的小说、诗歌、戏剧……上面得到了体现。

人们常常争论不休，认为艺术本身与道德无关，没有好坏之分。也许对于音乐、绘画、诗歌等形式来说是这样。但有些艺术是某个人思想的产物，其目的存在好坏之分……而且，能对接触到该事物的人产生影响……对于电影这样的艺术形式来说，这种影响尤其明显，因为没有一种艺术能够像电影这样迅速、广泛地引起公众的内心共鸣……

* 原书编者注：为了减轻读者的负担，法典某些部分的次序经过重新编排，关于同一主题的材料将放在一起。法典本由两部分组成。第一部分从"前言"开始，后面紧接着是"一般原则"和"具体应用"。第二部分由每个"具体应用"的"支持理由"或"深层原因"构成。在这里，对这些章节进行重新安排，以使这些表示支持或原因的内容紧接在相关的具体应用之后。

(续表)

3.电影……具有特殊的道德义务

A. 大多数艺术的受众是身心成熟的人。电影这种艺术则同时面对每一个阶层……

B. 由于电影的流动性及其简单易行的销售……它可以涉足其他艺术形式无法介入的地方。

C. 出于上述两个原因,很难专为某特定阶层的人定制电影……和书籍、音乐不同,很难将电影受众限制在某一精心选择的阶层内。

D. 电影材料不可能享有书籍材料那样广泛的自由……

　　a. 书籍通过文字描述;而电影则用生动的画面来展示。一个体现在冰冷的纸张上,另一个则用鲜活的人物来展现。

　　b. 书籍只能通过文字来触及人的思想;电影则通过再现真实事件,使人能够通过视觉和听觉来进行欣赏。

　　c. 读者对书中内容的反应很大程度上取决于他想象力的敏锐程度;观众对电影的反应则取决于影片表现的生动性。

E. 任何在戏剧上可行的东西在电影中不一定可行:

　　a. 因为电影观众数量庞大,导致观众中各种不同性格的人物参差混杂。从心理上来讲,观众数量越多,对影片所暗示的道德观念的抗拒意识就越弱。

　　b. 电影通过灯光、人物的放大、表现手法和场景的强调拉近了剧情与观众的距离……

　　c. 观众对男女明星前所未有的狂热……使观众对演员们所饰演的人物和展示的故事产生了巨大的认同感。因此,观众更容易混淆演员与他们所饰演角色的区别……

具体应用:犯罪与司法的对抗

影片对凶杀手段的表现方式不应引起人们的模仿……

影片不应为现代社会中的复仇行为辩护……

犯罪细节不应被详细表现……

对于非法毒品交易的表现手法绝不能使人对于毒品吸食或交易产生好奇心;也不允许出现展示毒品吸食方法或效果的镜头……

不允许出现酗酒的镜头,除非剧情需要……

在任何时候,影片不能展示歹徒手中的机枪、小型轻机枪或其他通常被认为是非法的武器……不能制作这些枪支的画外音响效果。也不能展示新式、独特或具欺骗性的隐藏枪支的技巧……

(续表)

> 描述未成年人参与或与未成年人有关的犯罪情节的影片，如果会引起道德败坏的模仿，就不应被认可……

具体应用：性、服装和舞蹈

性

婚姻制度和家庭的神圣观念应得到拥护。电影不应暗示某些低级性关系是为世人接受或是经常发生的事情……出于对婚姻和家庭的神圣性的考虑，三角关系，即第三方与已经结婚的某一方的爱情，需要谨慎处理。不应表现出与婚姻制度相悖的同情心……不应出现过于热烈或色情的接吻、拥抱，或是具有色诱意味的姿态或手势……对激情的表现不能激发低下、原始的情欲冲动……对于未成熟的年轻人或有犯罪倾向的人来说，许多场景都有可能引起他们危险的情感冲动……

服装

全裸或半裸的人体也有美感，这是事实，但它并不适用于有关电影的道德标准，因为除了它产生的美感外，裸体或半裸体对一个普通人的影响必须予以考虑。

只是为了给影片增添"猛料"而展示全裸或半裸也属于道德沦丧的行为……绝不能因为是剧情所需就允许出现裸体镜头……

透明或半透明衣着和侧影轮廓经常比实际裸露更具诱惑力……

舞蹈

通常来说，舞蹈被公认为一门艺术，是表达人类情感的一种非常美妙的形式……但是那些暗示或表现性行为的舞蹈，无论是独舞或是两人或更多人同时表演；以及那些企图激起观众的情欲反应的舞蹈；还有两脚固定而通过女性胸脯的移动或过度的身体运动来表现的舞蹈，都有违礼仪，是不道德的。

具体应用……粗口

法典不应认可某些文字……包括，但不局限于以下这些：Alley cat（野猫，指女性）；bat（蝙蝠，指女性）；broad（妓女，指女性）；Bronx cheer（嘘声，喝倒彩，用嘴唇发出的粗鲁的声音）；chippie（荡妇）；cocotte（妓女）；God, Lord, Jesus, Christ（上帝，主，耶稣，基督，除非用以表示崇敬之意）；cripes（表厌恶等的感叹词）；fanny（屁股）；fair（金发白妞之意）；(the) finger（告密）；fire, cries of；Gawd（God 的变体）；goose（雌鹅，粗俗的含义）；"Hold your hat"或"hats"（当心，注意）；Hot（热、辣，指女性）；"in your hat"（记住）；louse（卑鄙的人），lousy（卑鄙的）；Madam（与卖淫有关的含义）；nance（男同性恋）；nerts（胡说八道）；nuts（疯子）；pansy（无丈夫气的男子，尤指男同性恋）；

（续表）

> razzberry（指大声放屁）；slut（母狗，指女性）；S. O. B.（狗娘养的）；son-of-a（即 son of a bitch）；tart（妓女）；toilet gags（废物）；tom cat（公猫，指男性）；关于四处旅行的销售员和农夫的女儿的笑话；whore（妖妇，打扮得妖里妖气的女子）；damn（该死的）；hell（地狱）——其中最后两个词，除非是非常重要和必需的，比如根据历史上的情景，对影片中任何基于历史事实或民间传说的场景或对白进行描绘，或者为了恰当地表现《圣经》中的文学描述所必需，或者其他宗教引用所需，或者作为对某个文学作品的引用，而这些运用的前提是不允许出现任何本质上与高尚品位完全对立或相违背的用法。

具体应用：其他杂项

宗教

任何电影或电视剧都不允许嘲弄任何宗教信仰……

场所

对卧室的处理必须以高尚品位为主……

民族感情

对国旗的使用必须是始终充满敬意的……

会成为一个捍卫真理、正义和美国特色的超级媒介。

电影是种大众传媒，成年人可以欣赏，同时儿童也能观看，这一事实也让很多人担忧。实际上，若想更好地理解法典，可以将它与电影工业对"十二岁少年的心灵"的关注联系起来。法典决定保护的正是这一年轻的、易受影响的年龄群体——他们正处在形成道德观和价值观、挑选行为榜样的阶段。

要让当代电影系的学生严肃认真地理解这个法典可能比较困难。然而，若对该时期任何一部复杂的现实主义或自然主义小说以及基于该小说改编的影片作一些深入比较研究，就能清楚揭示出这部法典对于电影改编的影响。通过研究1934—1966年间拍摄的一小部分电影，也能看出法典对美国电影的深层影响。

《电影制片法典》影响电影媒介的最明显的例子之一是《码头风云》（1954）。若不是该法典迫使导演伊利亚·卡赞更改了结局，影片将会变成另外一个样子，正如演员罗德·斯泰格尔所述：

我记得在一本杂志中有篇关于《码头风云》的评论,将影片最后白兰度的打斗称为耶稣受难之旅,并从卡赞如何受耶稣基督一生的影响入手对整部影片进行分析。实际上,在影片最初设计的结尾中并没有结局那一幕场景。原来计划以男孩的尸体顺河而下的镜头结束。但是海斯办公室打来电话说:"等等,我们这儿有规定:电影不能表现罪犯的胜利。"好吧,他们有自己的考虑,因为许多年轻人会去看这部电影。因此,在影片制作中途,卡赞不得不临时构思一个新的结局。耶稣受难之旅?才不是呢。我们只想尽快摆脱审核的麻烦。[1]

在电影《码头风云》发行一周年后出版的电影衍生品,小说版《码头风云》中,编剧巴德·舒尔伯格恢复了最初的结局,给整个故事蒙上了另一种色彩,被某评论家认为是"根本不可能在电影中出现的特质"。小说中,在反犯罪委员会听证会上对约翰尼·弗兰德利(Johnny Friendly)进行指证之后,特里·马洛伊(马龙·白兰度饰)在街道拐角遇到了弗兰德利,被痛骂了一顿。但并未出现弗兰德利的手下在码头边上的工具棚里对特里进行暴打的场面,也没有特里忍着伤痛、步履蹒跚地领着那帮人去装卸码头干活的镜头。弗兰德利仅仅向他的手下"最轻微地点头示意",因为"约翰尼已经下达了死刑命令:'他该走了。'"下面就是小说的结局:

> 三个星期之后,在泽西沼泽地一个占地数亩的垃圾堆里,在一个被丢弃的石灰桶内发现了一具残骸。经过尸检,验尸官在报告中将死因归结为死者身上的27处刺伤,很明显是被碎冰锥刺中的。没有亲属前来认领。被石灰腐蚀残缺不全的尸体无法确认身份。但是沿河大街上的男孩们,不管是跟他一伙的还是反对者,都知道他们曾经见过一个非常倔强的小子的最后一面。[2]

1952年,奥托·普雷明格(Otto Preminger)未经许可就公开发行了《蓝月

[1] Fred Baker with Ross Firestone, "Rod Steiger-On the Actor," in *Movie People: At Work in the Business of Film* (New York:Lancer Books,1973),p.146.

[2] Budd Schulberg, *Waterfront* (New York:Random House 1955),pp.307—309.

亮》(The Moon Is Blue)，但取得了票房的巨大成功，从此以后制片法典管理委员会的影响力开始逐渐下降。直到1966年，杰克·瓦伦蒂（Jack Valenti）被任命为美国电影协会主席。之后开始着手制定新的电影管理办法，最终在1968年诞生了MPAA分级制度（MPAA Rating System）。

四、过渡时期的审查制度（1948—1968）

制片法典管理委员会一直用铁腕控制着美国电影制作，直到1948年，联邦最高法院对"联邦政府起诉派拉蒙影业公司"一案做出了重要的反垄断裁决，规定大型电影公司不能再拥有大型电影院线。此后，全美成千上万的影院不再仅仅因为某影片是母公司制作就被迫安排上映而置影片质量于不顾，各主要电影制片厂对大量曾经别无选择的观众失去了控制。最高法院的判决也为独立制作的影片不经法典委员会许可而自主发行打开了大门。

早在1949年初，塞缪尔·高德温（Samuel Goldwyn）就意识到，电影工业将面临一场具有重要意义的战斗，以"争取观众经常光顾影院，而不是坐在家里观看电视娱乐节目"[3]。到1954年，影片上座率已经降至1946年的一半。尽管电影工业有了许多技术革新，如西尼玛斯科普宽银幕、西尼拉玛宽银幕、立体电影、环绕立体声等，这种下降趋势还在继续，电影制作者意识到，若想把观众重新吸引到电影院，必须使用比电视更加成人化的题材。

《电影制片法典》也进行了修改以增加灵活性。1956年，修改后的法典允许电影表现美国黑人与白人的通婚、卖淫和麻醉剂这些主题。到1961年，也允许表现经过谨慎处理的同性恋和其他"性偏常"内容了。

在1950年代和1960年代早期，在大城市中上映的许多颇有表现力的外国影片对美国观众产生了重要影响。与这些具有强烈性挑逗内容的影片如《第七封印》《处女泉》(The Virgin Spring)、《情人们》(The Lovers)、《甜蜜的生活》和《广岛之恋》相比，那些通过法典批准公映的美国影片显得毫无个性、正统圣洁而枯燥乏味。美国电影制作者们受到鼓舞和启发，想冒险试一下以争取更多的艺术自由（图15.3）。

[3] Charles Champlin, *The Movies Grow Up, 1940—1980* (Chicago: Swallow Press, 1981), p.46.

图 15.3 具有性挑逗内容的外国电影
1950 年代和 1960 年代早期，受法典约束的美国影片与《甜蜜的生活》（如图）等颇具表现力的外国影片相比显得枯燥乏味、正统圣洁。

到 1960 年代中期，美国电影业开始接受这样的思想，就是并非所有的影片都为同一批观众制作。尽管影片《洛丽塔》（*Lolita*，1962）的主题是一个中年男子对一个少女的畸恋，它还是获得了发行许可。《典当商》（1965）中尽管出现了两个裸体镜头，也获得了批准（图 15.4）。《谁害怕弗吉尼亚·伍尔夫？》（1966）尽管明显违背了法典对主题和语言的规定，也准予发行。《阿尔菲》尽管公开讨论了性和堕胎的话题，也获准免于删改。随着对最后这两部影片的批准发行，制片法典管理委员会朝着现行的分级制度迈出了重要的一步。华纳公司同意将《谁害怕弗吉尼亚·伍尔夫？》的观众限制为 18 岁以上的成年人，而派拉蒙公司也同意将《阿尔菲》作为"推荐给成年观众"的影片进行宣传。

1966 年，法典得以简化，制片法典管理委员会将获得发行许可的影片分为两类。第一类包括不会给公众带来任何问题的影片。第二类则贴上了"建议由成年观众观看"的标签。标签只是建议性的，没有任何强制性的限制措施。

1968 年 4 月两个重要的法院判决迫使电影工业制定出更具体的分级制度。在"金斯堡诉纽约政府"一案中，法院裁定受宪法保护的成人材料对未成年人来说仍可被视为淫秽物品。在"美国州际院线诉达拉斯政府"一案中，法院判决达拉斯政府制定的电影分级法规无效，因为它的分级标准太模糊，但法院又指出，

图 15.4 美国的突破

罗德·斯泰格尔在影片《典当商》中倾情出演了一个饱受纳粹集中营回忆困扰的中年男子。尽管影片出现了两个裸体镜头，仍得到了美国电影协会的认可，因这两个镜头对影片的理解必不可少。

界定更清晰的分级标准可以受到宪法保护。为了防止各州和地方在判决影响下纷纷成立自己的分级委员会，电影工业匆匆忙忙地对自身的分级制度作了更严格的规定，并在达拉斯案宣判后 6 个月向公众宣布了 MPAA 分级制度。这个分级制度，经过多次细微的调整，现在仍然有效。

五、MPAA 分级制度

新的分级制度于 1968 年 10 月 7 日向公众宣布，并于 11 月 1 日正式生效。就像它意图取代的《电影制片法典》一样，MPAA 分级制度也是用来预防联邦政府、州或地方对电影的控制而实施的自律性规章。到 1966 年时，可以很明显地感觉到，美国社会已经挣脱了 1930 年制定《电影制片法典》时所受的道德标准的束缚，而诚实的、现实主义的影片也已不再与法典的禁令保持一致。新的制度与其说是审查制度，不如说是分级制度更合适，评级委员会根据影片对儿童的适宜程度来对每一部影片定级（现在依然如此）（图 15.5）。委员会并不限制或查禁任何电影的摄制和发行，它的职责仅限于对影片进行分级，给每部影片贴上清楚的标签，剧院经理可以根据每部影片的评级来控制其观众的年龄层次。

自 1968 年 11 月以后，基本上每一部在美国上映的影片都带有某个评级。美国电影协会为了澄清部分容易引起误解之处，曾对文字和符号作了细微的修

图 15.5　极为重要的 G 级

对 MPAA 分级制度的一个普遍误解是，G 表示儿童影片。通常情况下的确如此，但偶尔也有如《史崔特先生的故事》这样一部由理查德·法恩斯沃思（Richard Farnsworth）和茜茜·斯派塞克领衔主演的"极为重要的影片"，同样符合"一般观众"（General Audiences）的评级标准。当然，影片的导演大卫·林奇因其拍摄的大多数影片（包括《穆赫兰道》）只能勉强得到 R 级而"臭名昭著"。

改，但是今天使用的分级制度与 1968 年制定的标准基本相同。从目前的内容上看，MPAA 分级制度按照表格 2 描述的内容对影片进行分级。

表 2　美国电影协会自愿采用的电影分级制度

G	一般观众	所有年龄段都适合。
PG	建议父母引导	有些内容不适合儿童。
PG–13	父母应强烈注意	有些内容不适合 13 岁以下儿童。
R	限制级	17 岁以下未成年人要求由父母或成年监护人陪同观看。
NC–17	17 岁以下未成年人禁止观看	

来源：http://www.mpaa.org/movieratings/content.htm

也许可以用一个老笑话对最早的 MPAA 分级制度做出最简单的解释（一个相当精确的解释）："在 G 级或 PG 级的影片中，好人获得女孩的芳心，在 R 级影片中，则由坏蛋获得，而在 X 级的影片中，所有人都得到了该女孩。"这个笑话准确地反映了人们给 X 级影片贴上的耻辱性标记，即将它变成了色情片的同义词。电视台和报纸不会宣传 X 级影片，大多数影院也不会上映此类影片。在 1990 年秋，美国电影协会为了消除被评为 X 级给影片带来的不利影响，将 X 改为 NC–17（17 岁以下禁止观看）。这个变化源于电影工业施压，要求给予《亨利和琼》（Henry & June）之类的严肃"成人影片"一个公平的市场竞争机

会，但仍然少有 NC–17 级影片上映，因为这个分级本质上依然是耻辱性的。于是一些导演和制作者转而选用 NR 标记（Not Rated，未分级）。例如近几年来，一些包含露骨的性爱镜头的作品如《亲密》[*Intimacy*，由擅长演莎士比亚作品的马克·里朗斯（Mark Rylance）主演]、《胖女孩》（*Fat Girl*）、《棕兔》（*The Brown Bunny*）和《性爱巴士》（*Shortbus*）都采用这种办法。

1968 年，在分级制度推出的同时还出版了一本列有 11 条产品标准的小册子，但那些标准对于弄明白影片的分级依据毫无用处。最大的问题是，该制度给 16 岁或以下儿童的父母带来了困惑。其中大多数由 PG 级影片引起，这些人人都能观看的影片却带着"建议父母引导"的字眼。虽然电视的出现使现代儿童相对于之前的同龄儿童更为早熟，18 岁与 16 岁少年的成熟程度还是远远不同。许多父母并不清楚 PG 级的影片会出现什么内容，也不知道是否能让他们 8 岁或 12 岁的孩子在周六下午独自一人去看 PG 级影片。

1972 年，人们初次尝试解决这个问题。电影工业在 PG 分级标志旁边添加了以下提示：有些内容不适合儿童观看。虽然人们要求美国电影协会以欧洲电影分级制度为榜样，将未成年人分为儿童（12 岁及以下）和少年（13—16 岁），但直到 1984 年夏天之前，协会一直没有新的举动。

1984 年 6 月，《夺宝奇兵 2：魔域奇兵》和《小魔怪》两部影片上映，评论家和众多孩子的父母亲一样，立刻对影片中暴力镜头的数量和激烈程度做出了负面的评价。1984 年 7 月 1 日，美国电影协会制定了一个新的 PG–13 级（涵盖 PG 和 R 级之间的灰色地带），目的在于警示父母在允许孩子观看此类影片时应格外慎重（图 15.6）。

因为影院经营者不愿实施第二次限制性分级，对观众年龄进行限制，PG–13 这一分级干脆将控制低龄观众的负担推给了父母，这一思想与美国电影协会自 1968 年以来所持的立场一脉相承。尽管 PG 级分类令人困惑，但 1980 年之前的多次全国调查表明，公众对 MPAA 分级制度相当满意——每五人中有三人表示认同。而且 PG–13 级似乎消除了 PG 级和 R 级之间的灰色地带。然而，一些对该制度持批评意见的人士则不这么认为。2002 年 6 月，当影片《王牌大贱谍 3》（*Austin Powers In Goldmember*）上映时，《时代》周刊评论家理查德·科利斯发表了一篇文章，抗议美国电影协会如此愚蠢、粗俗，将该影片褒扬为 PG–13 级。他以坚决而又诙谐的笔调写道："以前，粗俗的幽默和暴力通常会使影片得到 R

图 15.6 对于青少年来说过于激烈

史蒂文·斯皮尔伯格的影片《夺宝奇兵 2：魔域奇兵》和乔·丹特的影片《小魔怪》因为片中激烈的暴力镜头招致很多批评，导致了 PG-13 级的出台。

级。但现在，要想得到 R 级，必须拿出真正出格的东西，比如裸体女人。"他总结说："随意而堕落的 PG-13 级让真正的成人片成了濒危物种。如果连我们最具影响力的电影制作者们都不敢制作 R 级影片，美国电影又怎么会成熟？看着《王牌大贱谍 3》长大的青少年长大后又能够看什么？想看什么？"[4]

在银幕背后，分级委员会对电影业拥有的权力仍构成了某种形式的审查，因为委员会在继续干涉影片的创作过程。影片的评级对影片能否取得商业成功具有重大影响。一个 R 的评级会减少影片 20% 的潜在观众，而一个 NC-17 评级会减少 50% 的潜在观众。为了避免潜在观众的自动流失，电影制片厂和制片人、导演在合同中明确规定：在"确认影片可以提交"之前[5]，必须避免被评为 NC-17 级，或必须保证影片被评为 G 级或 PG 级。这种合同迫使制片人进行所有必需的修改以获得理想的评级。如果制片人无法确保得到能接受的评级，电影制片厂有两种选择。它可以拒绝接受提交的影片（当然也拒绝支付制片人和导演片酬），或者接受该影片，并实施"必需的或有利的修改、变更或删减一些情节……"[6] 的权利以获得可接受的评级。这样，如果导演或制片人在影片提交给电影制片厂之前不能确保可以获得合同规定的评级，就会失去创作上的控制权。

[4] Richard Corliss, "This Essay Is Rated PG-13 ," *Time* (July 29, 2002), p.70.

[5] Stephen Farber, *The Movie Rating Game* (Washington, DC: Public Affairs Press, 1972), p.117.

[6] 同上。

为了避免在制作的最后阶段失去创作上的控制权，制片人和导演经常会提前将剧本提交给 MPAA 法规与分级管理局 [Code and Rating Administration，下设分级委员会（rating board），1977 年更名为分类与分级管理局（Classification and Rating Administration）] 进行审批，以便在影片开拍之前先把评级问题解决。就这样，在对影片提出修改建议的过程中，法规与分级管理局通过对剧本和影片终稿的修改，参与了影片的制作过程。虽然这种审查来自经济压力而不是社会压力，它们依然是现实存在的某种形式的审查，并与 1930 年的《电影制片法典》有些许共同之处。

没有获得理想评级的制作人可以选择对法规与分级管理局的裁决进行申诉。MPAA 法规与分级申诉委员会（Code and Rating Appeals Board）设在纽约，它独立于法规与分级管理局。当一部影片的评级被提起申诉时，申诉委员会先放映该影片，在进行投票表决之前，会听取反对该评级的电影公司和法规与分级管理局的辩论。原有评级很少被推翻。在 MPAA 分级制度生效的最初 3 年里，31 起申诉中只有 10 起成功翻案。1974—1980 年期间，在大约 2500 部被评级的影片中，只有 7 部影片申诉成功。

也许迄今为止，被申诉委员会改判的最成功的申诉应该是大卫·里恩的影片《瑞安的女儿》(*Ryan's Daughter*，1970)，一部米高梅公司投资制作的影片。当影片被评为 R 级之后，公司威胁脱离美国电影协会，声称 R 级分类将极大地限制这部在当时成本高昂（1000 万美元）的影片的观众，从而使公司的生存受到威胁。在这个历史悠久的大型电影公司的巨大压力下，申诉委员会将影片《瑞安的女儿》的评级改为 PG 级，这样他们就不会因导致一家重要的电影公司倒闭而受到良心的谴责。派拉蒙影业公司在为影片《长征万宝山》(*Paint Your Wagon*，1969) 作类似的申诉时也处在严重的财政危机中，但是申诉委员会两次拒绝了将影片评为 G 级的请求。然而，2006 年，法国战争片《圣诞快乐》(*Joyeux Noël*) 被评为 R 级，但不知何故，在评论家罗杰·伊伯特和理查德·勒佩尔（Richard Roeper）在他们的影评电视节目上联合发表对 R 级的抱怨之后，影片被改成了 PG–13 级。

另有一些重要影片的评级也曾发生变化。《午夜牛郎》在 1969 年刚出品时被评为 X 级，在仅仅剪去几秒钟的暴力镜头之后被重新评为 R 级——而这都是在它获得三项主要的奥斯卡大奖（最佳影片奖、最佳导演奖、最佳改编剧本奖）

之后。同样的，影片《发条橙》最初被评为 X 级，剪去几秒钟的暴力情节后变成了 R 级（但在很多年内，影片仍无法在英国合法上映）。《周末夜狂热》原为 R 级，删除了令人反感的语言后以 PG 级重新发行，以充分发挥它对"17 岁以下人群"的吸引力。《巴黎最后的探戈》（Last Tango in Paris）刚在影院上映时为 X 级，经过剪切后，以 R 级在有线电视上重新发行，但已失去了原版的震撼力。

再往后，史蒂文·斯皮尔伯格希望将影片《吵闹鬼》（Poltergeist）的评级从 R 级改为 PG 级的申诉获得了批准，而《独行侠野狼》（Lone Wolf McQuade）因其中的暴力情节而被评为 R 级，经演员查克·诺里斯（Chuck Norris）申诉说影片中的暴力情节"具有类似于约翰·韦恩西部片中程式化的特征"后，被申诉委员会改成了 PG 级。布莱恩·德·帕尔玛为了避免把他的影片《疤面煞星》评为 X 级，进行了长期而艰苦的斗争，并剪去了一些暴力场景。德·帕尔玛为了给尼古拉斯·凯奇主演的影片《蛇眼》（Snake Eyes）争取一个 PG–13 级，而不是 R 级，也曾与分级委员会进行过类似的斗争，因为他有合同义务必须向派拉蒙影业公司提交具有 PG–13 级的影片。委员会曾以《南方公园》的原有副标题过于粗俗为由拒绝通过，影片创作者则代之以一个可能更为不雅的标题"更大、更长且一刀未剪"，作为某种形式的报复，结果委员会竟天真地通过了（图 15.7）。

图 15.7 "呃，肯尼会被窒死！"
一些观众和影评家将广受欢迎的、被评为 R 级的动画片《南方公园：更大、更长且一刀未剪》（South Park: Bigger, Longer & Uncut，左图）称为卑鄙、可耻、不道德的影片。但或许再也没有任何东西能比这更令特立独行的影片创作者特里·帕克（Trey Parker）和马特·斯通（Matt Stone）感到快活、开心和满意。大约十年后，阿里·福尔曼（Ari Folman）导演了《和巴什尔跳华尔兹》（Waltz With Bashir，右图），一部令人毛骨悚然的动画战争电影，其中包含一个刻意拍摄的"色情"段落。

为了适应现代社会中不断变化的家长观念，分级委员会近年来表示对暴力的限制标准已经更严格，而对裸体和肉欲则相对较温和。分类和分级管理局前主席理查德·赫夫纳（Richard D. Heffner）曾说："几年前，若有裸体镜头出现，影片会自动被评为 R 级，今天可能被评为 PG 级，但是暴力经常被评为 R 级，而这在以前不一定会被限制。这是我们察觉到家长们对这一类主题的态度正在发生变化的结果。"[7] 但是科比·迪克（Kirby Dick）于 2006 年拍的关于 MPAA 分级委员会的纪录片《影片未分级》（*This Film Is Not Yet Rated*）显然表达了不同见解。

只要评级委员会紧跟家长观念的变化，它就可以继续充当控制电影的有效工具，一如它成立之初所设想的那样。然而，一些电影制作者和制片厂学会了充分利用委员会成员的不断变动，来获得想要的评级。独立导演兼编剧尼尔·拉布特拍摄的首部作品，R 级影片《男人最贱》（*In the Company of Men*）在观众和评论家中引起极大的争议，其第二部作品《挚友亲邻》（*Your Friends & Neighbors*）更是获得了 NC-17 的评级。拉布特对影片被贴上这个标签感到极为不满，他说，他和赞助商只能"等待这一届分级委员会任职到期，新一届成员上任，然后进行申诉，结果改成了 R 级。这种新方法就是尽早提交影片，等待这一届任职到期，再申诉改级"[8]。其他导演，如汤姆·胡珀（Tom Hooper），带着他 2010 年拍摄的深受观众和影评家欢迎的影片《国王的演讲》（*The King's Speech*），不太可能玩这个游戏，只能接受 MPAA 分级委员会的决定（图 15.8）

六、审查制度与在电视上播放的电影

审查制度给众多在电视上播放的故事片带来了很多麻烦。在过去，令人反感的片段只是被简单地剪掉，以免被电视观众看到。人们尝试过某些做法，例如给同一部影片拍摄两个版本：一个以电影市场为目标，通过电影评级规范来限制观众；同时为电视市场提供一个未经审的版本，不限制观众类型。在性爱、裸体、粗俗语言和暴力情节的处理上，电视版和影院版相比会有根本的不

[7] "What G, PG, R, and X Really Mean," *TV Guide* (October 4, 1980), p.44.

[8] Neil LaBute, quoted in "Rebel Yells: Vanguard-Round-table," *Premiere* (October 1998), p.44.

图 15.8　从 PG–13 级到 R 级——一些精心选择的词语
尽管英国获奖影片《国王的演讲》充满人文主义精神，风趣幽默，应该非常适合家庭观看，MPAA 分级制度拒绝了导演将它评为 PG–13 级的申请，给它评了个 R 级。为什么？因为，在一个场景中，语言治疗师［杰弗里·拉什（Geoffrey Rush）饰，图右］试图通过激发患者喊出些发泄压抑的四字国骂，来帮助患者治疗口吃［如图所示，科林·费尔斯饰演乔治六世，正躺在地上，海伦娜·博纳姆－卡特（Helena Bonham-Carter）饰演他的妻子］。《电影评论季刊》(*Quarterly Review of Film*) 的编辑宣称这一关键片段是"影片的心脏"，并坚持说这绝对不是"毫无必要、哗众取宠"。

同。剧情可能发生十分巨大的改动，以至于两个版本很少有共同之处。

今天，如此极端的变化并不常见，但在拍摄一部明确会在电视网络播放的影片时，通常会拍摄"遮挡镜头"以替代那些露骨表现性爱或含有污秽语言的镜头。通过这种方式，可以为电视网制作出更为温和的版本。1979 年，当初被评为 R 级的影片《周末夜狂热》经过重新剪辑被评为 PG 级，不但在影院中重新上映，还得以在电视中播放。

当有线电视网觉得父母应当对年轻子女观看某些电影进行特别关注时，就会用一种电视分级符号，如"TVMA"，对具有不雅语言或成人内容的影片作特别警示。但是通常来说，除非影片经过剪辑至少达到 PG 标准，否则不会在有线电视上出现（图 15.9）。但如果有线电视网对影片数量的追求超过了对质量的判断，从而安排一部并不适合剪辑为 PG 级的 R 级影片上映，就会出问题。影片《冲突》(*Serpico*) 为了消除粗俗语言而进行了剪辑，结果失去了原剧生猛自然的

图 15.9 从 G 级到有线电视——一个精心选择的词语

在影片《大地惊雷》中，在取下口中的缰绳、不顾一切冲向拉克·内德·佩珀（Luck Ned Pepper，罗伯特·杜瓦尔饰）和他的同伙之前，鲁斯特·科格本（Rooster Cogburn，约翰·韦恩饰）先向他们宣战，其中有提及恶棍佩珀的母亲的侮辱性词汇。1970 年代影片在美国全国广播公司（NBC）播放时，以短促高音的哔哔声代替了这个词；1995 年在特纳电视网（TNT）播放时则保留了它。（科恩兄弟于 2010 年根据查尔斯·波蒂斯的畅销小说《大地惊雷》重新改编的影片则被评为 PG-13 级。）

图 15.10 对性与低俗幽默的审查

影片《动物屋》为了符合有线电视播放标准，剪去了 11 分钟的镜头，几乎破坏了影片低俗幽默的特征，并使情节变得支离破碎。

冲击力，情节也几乎失去了连贯性。粗俗可笑的影片《动物屋》按要求大肆删剪后被砍去了 11 分钟的镜头，变得支离破碎（图 15.10）。然而，近些年来，有线电视频道播出了诸多有争议的流行节目，如家庭影院频道（HBO）的《监狱风云》（*Oz*）、《六英尺下》（*Six Feet Under*）、《黑道家族》（*The Sopranos*），娱乐时间电视网（Showtime）的《同志亦凡人》（*Queer as Folk*）、《单身毒妈》（*Weeds*）和《嗜血法医》（*Dexter*），迫使电视网对播放剧集和长片的标准做出重大的修改。

七、在法典与分级制度之外

电影工业试图推行法典与分级制度,以缓和对电影进行某种形式的审查的要求,但某些社会团体并不认为法典与分级制度符合他们的意图。涉及宗教题材的影片经常会引起观众激烈的批评。宗教领袖和他们的支持者们不时通过对某部影片的谴责来施加某种非官方的审查。1988年马丁·斯科塞斯的影片《基督最后的诱惑》(The Last Temptation of Christ,图15.11)的遭遇就是这类审查的一个典型例子。

影片呈现了一个并非完美的基督,使基督教原教旨主义者感到愤怒,在计划放映该影片的影院前举行抗议和抵制活动。抗议的结果是,许多影院从放映计划中撤除了该影片。美国南部和中西部基督教会影响力较强的几个州就没有举办该影片的商业放映活动。出于对该影片的强烈反感,许多抗议者指控环球影视的犹太裔领导层密谋攻击基督教,呼吁人们抵制环球影视公司的所有影片。

图 15.11　非官方审查
马丁·斯科塞斯的影片《基督最后的诱惑》(威廉·达福饰耶稣基督,左图)冒犯了全美国的原教旨主义宗教团体,因为它把耶稣描绘成一个与各种诱惑作斗争的凡人。尼古拉斯·雷的影片《万王之王》[King of Kings,1961,由杰弗里·亨特(Jeffrey Hunter)主演,上右图]表现了一个更为传统的耶稣形象,没有引起任何愤怒。在2004年,梅尔·吉布森的影片《耶稣受难记》[下右图为饰演耶稣的吉姆·卡维泽(Jim Caviezel)],尽管因其极其暴力的场面被评为R级,仍将传统基督教机构作为影片发行网络的主要构成部分。

影片向全国各地音像零售商的发行也是悄然进行，没有新片发行通常会有的投环套物游戏之类的宣传活动。虽然许多零售商购买了录像带用于租赁和转售，他们也只能私下进行买卖，以防社区内的公众强烈抗议。

斯科塞斯的这部被评为 R 级的影片，并未受到正式的或法规上的审查，它的遭遇却是美国社会中存在的非官方审查的典型例子。对于那些冒犯公众（至少是部分公众）的道德情感的影片有一条不成文的法规。在很多地区，社区领袖和剧院经理经常达成一致，拒绝放映 NC-17 级或其他颇有争议的电影，以避免公众抗议或更多的官方审查。

然而，近几年仍发生了相当多的抗议。查尔斯·莱昂斯（Charles Lyons）在他的文章《抗议的矛盾性》("The Paradox of Protest"）中说道，对于一个公平合理的"文化气候"来说，免于审查的自由和"规则"一样都必不可少：

> 发生在1980—1992年间关于电影审查制度的辩论，反映了性、种族、家庭观念和同性恋等方面的文化冲突。同时它们也展现了文化领域内正在进行的政治斗争。社会和艺术之间类似的冲突贯穿于整个人类历史中……在那些对影片提出抗议的群体中，左翼团体有反对色情的女权主义者、亚裔美国人和男女同性恋者；右翼则是宗教团体——唯一拥有某种审查资格的群体……与新出现的基督教右翼相关。

然而，后来查尔斯·莱昂斯又评述道：

> 在亚裔美国人和同性恋组织分别对影片《龙年》（*Year of the Dragon*）和《本能》进行抗议之后，这些消费者发现，好莱坞更乐于听取他们的意见了……各种团体挥舞标语牌、高喊口号抗议某部他们不喜欢的影片，但很显然抗议的后果是他们不曾预料的。那些来自右翼宗教团体的抗议结果可能是对影片内容做出显而易见的审查修改；而左翼团体的抗议则可能制造出一种社会环境，使对影片的制约合法化，并推动建立自我审查制度。[9]

[9] Charles Lyons, in Francis G. Covares, ed., *Movie Censorship and American Culture* (Washington, DC: Smithson-ian Institution Press, 1996), pp.309—311.

八、改变对性、暴力及粗口的处理方法

与一般人的看法相反，电影并没有发明暴力、性，甚至是粗俗的语言。早在第一部电影出现之前，小说、戏剧就已经使用过这些素材。在任一时期，任何一种艺术形式，无论它是否受限于正式的审查法规，都有它自身的标准来衡量什么能接受什么不能接受。接受水平则反映了所谓的当时的社会时尚。它们促生了一些写实主义的标准表现方式，而这些表现方式的形成过程就像确定裙子下摆多长合适的过程那样——要看其他人怎么做。因此，在某种程度上，暴力、性和粗口在影片中出现，并非仅仅为了取得令人震惊的效果，而是因为它们表现出来的形象是时尚流行的。如果不是这样，我们就会对这些镜头感到厌恶，不会再去看电影了。

写实主义标准的配方确实会发生变化。当一部具有突破性的影片获得巨大成功，它就创立了新的流行样式，后来的模仿者会将它作为标准来看待。例如，让我们考虑一下表现中枪死亡的写实主义手法是如何发展演变的。在影片《一个国家的诞生》中，在南北战争战役中被击中的人，通常是双臂上扬，歪向一边倒地而死。到 1940 年代，B 级西部片中牛仔中枪后只手捂胸（通常就是受伤之处）然后向前一头栽倒。在 1950 年代，影片《原野奇侠》则建立了另一种风格，被恶徒杰克·帕兰斯开枪击中的受害者，在子弹的冲击下，向后倒退 3 米，倒栽入泥潭中。在 1960 年代，影片《邦妮和克莱德》引入了一种慢动作的死亡之舞，同时子弹洞穿衣服和身体并炸出很多洞眼。当《邦妮和克莱德》或《天生杀人狂》（*Natural Born Killers*）这样具有里程碑意义的影片引入新的感官效果后，若观众在随后的其他影片中没有体验到这种被强化的真实感，就会觉得上当受骗。

暗示性方面亲密行为的方式也存在着类似的变化，从影片《人猿泰山》（*Tarzan, the Ape Man*，1932）到《巴黎最后的探戈》（1973）再到《断背山》（2005）就有迹可循；而在粗口的处理方式上，从《乱世佳人》到《疤面煞星》再到《预产期》（2010）中，也能看出类似变化。尽管如此，现代美国文化对电影明显的宽容显然仍有一定的限度。托德·索伦兹（Todd Solondz）充满争议的影片《爱我就让我快乐》（*Happiness*，1998，其中有一个恋童癖的父亲）以及他后来的作品《回文》（*Palindromes*，2005）发行时没有得到美国电影协会的评级

图 15.12　主题招致的谴责

有时，仅仅是影片的主题（例如恋童癖）就会使影片招致审查，而与处理方式关系不大——无论是积极的还是消极的——或明褒实贬。下面就是两个典型的例子：托德·索伦兹的影片《爱我就让我快乐》[迪伦·贝克（Dylan Baker）饰父亲／精神病专家／恋童癖]和阿德里安·莱恩执导的改编自弗拉基米尔·纳博科夫（Vladimir Nabokov）的小说《洛丽塔》的同名电影。在《洛丽塔》中，影星杰里米·艾恩斯（Jeremy Irons）饰汉伯特（Humbert），多米尼克·斯万（Dominique Swain）饰他迷恋的对象［如图所示，梅拉妮·格里菲思（Melanie Griffith）饰她的母亲］。

（为索伦兹预料之中）。[2010 年，索伦兹给《爱我就让我快乐》拍摄了一部奇怪的续集，片名为《战时的生活》（*Life During War*），启用了一批与原作完全不同的演员——然而，该片却被评为 R 级。] 阿德里安·莱恩（Adrian Lyne）于 1997 年花 5000 万美元重新拍摄了斯坦利·库布里克的影片《洛丽塔》，从未获得在美国国内影院全面发行的许可——却反讽地在有线电视"娱乐时间电视网"播放。而"娱乐时间电视网"在自己的宣传广告中也暗示，在美国影视娱乐界中，只有他们有勇气播放本真粗粝且优秀的影片。（图 15.12）。

当然，涉及电影审查的众多争议仍在不断上演。例如，独立制作人道格·艾奇逊 [Doug Atchison，2006 年拍摄《阿基拉和拼字大赛》（*Akeelah and the Bee*，PG 级）]，在《电影制作人》（*MovieMaker*）杂志上发表文章，描述了自己的经历，以及制片人艾瑞克·沃特森（Eric Watson）在制作达伦·阿伦诺夫斯基执导的影片《梦之安魂曲》时的遭遇，指责美国电影协会在推行一种金钱

图15.13　寻找光亮

在由约翰·希尔科特执导、根据考麦克·麦卡锡（Cormac McCarthy）的小说《末日危途》改编的同名影片中，值得审查的不是对性的描写，而是末日浩劫之后的荒凉和暴力（包括自杀和人吃人），任何年纪的观众大概都会对这些内容感到不适。影片由温斯坦兄弟影业公司（Weinstein Brothers）旗下的帝门影业公司（Dimension Films）制作，被评为R级。左图所示为父亲［维果·莫滕森（Viggo Mortensen）饰］和他的儿子［柯蒂·斯密特–麦菲（Kodi Smit-McPhee）饰］深陷绝望，但仍在不停地寻找希望。在由坎贝尔·斯科特执导、被评为PG-13的独立制作影片《无关紧要》[*Off the Map*，根据琼·阿克曼（Joan Ackermann）的戏剧改编］中，一个年轻早熟的女孩［瓦伦蒂娜·德·安杰利斯（Valentina de Angelis）饰，右图]意外地发现，一位曾在国税局工作过的画家为她画的水彩画卷上还有一个更浅的图案。

至上和屈从权力的偏见。在文章最后，艾奇逊强调："真正的问题在于分级委员会对影片采取的秘而不宣、前后矛盾、令人困惑的评估方式。"他引用了沃特森的原话，质疑为什么"制片厂拍摄的道德极度败坏的影片可以凭借其金钱和政治力量而得以毫发未损地发行，而触及强烈道德主题的独立影片却要充当替罪羊"？[10]（图15.13）

2003年，一场围绕电影审查的重大辩论在好莱坞八大电影制片厂和众多私营制片公司中间轰轰烈烈地展开，讨论是否任何人都有合法权利修改、重新包装并销售那些已经为即将成为观众（往往是宗教意义上的）的未成年人做过"净化"处理的录像带和DVD。与1980年代电影公司为了争取对黑白影片的自由染色权进行的抗争类似，这场战役最终可能也会偃旗息鼓、没有胜利者，虽然CleanFlicks和Trilogy Studios等公司已经在大力地推销他们自己特殊的电影

[10] Doug Atchison, "Separate and Unequal? How the MPAA Rates Independent Films," in John Landis, ed., *The Best American Movie Writing 2001*（New York：Thunder's Mouth Press, 2001）, p.69.

剪辑版本。此外，他们还向市场推出 Movie Mask（电影屏蔽）或 Clear Play（清理播放）等软件。他们暗示，观众可以通过这些软件内置功能避开电影中模仿现实生活的性和暴力画面，以及其他所有"罪恶的"感官享受或不愉快内容。[11] 但是 2006 年 6 月初，美国科罗拉多州地区法院判决这些公司必须立即停止他们的商业"净化"活动。对于那些极其盼望有人提供指导以确定哪些影片适合子女观看的父母，一个替代的办法是在 screenit.com（现在是付费用户订阅的运营模式）等网站上查看关于一部影片的尽量"客观"的描述。

然而，电影审查所面临的最根本的问题似乎不在于对公众道德或经营合法性的疑问，而在于个人品位、美学或其他方面的因素。举一个比较适当的例子：人们对拉里·克拉克 [Larry Clark，曾拍摄《半熟少年》(Kids)] 所拍的影片《半熟少年激杀案》(Bully) 有着不同的评论。这部引起了巨大争议的影片没有得到评级，其内容充满暴力且有露骨的性爱，由年轻演员尼克·斯塔尔（Nick Stahl）、碧悠·菲利普斯（Bijou Phillips）、雷切尔·迈纳（Rachel Miner）和布拉德·兰弗洛（Brad Renfro）主演。考虑到该影片对主题思想的成功表现，罗杰·伊伯特给出了自己的最高评级，四颗星，并称之为"一部自成体系的大师之作，针对这个社会对某些半熟少年坐视不理的现象提出了令人恐惧的控诉，同时也是对那些缺乏想象和勇气来脱离罪恶的孩子们的控诉"[12]。而与此评价截然相反，洛乌·卢米尼克（Lou Lumenick）在《纽约邮报》(New York Post) 上发表评论称，《半熟少年激杀案》"完全是一个令人厌恶的无聊的作品，更多地体现了现代电影制作中的价值缺失，而不是表现半熟少年的任性"。他补充说："我并无冒犯之意，但该影片几乎让我希望以前的天主教良风团（Legion of Decency，天主教电影审查机构，成立于 1934 年，运行了三十余年）仍然存在，并给克拉克先生施以鞭刑。"[13]

[11] See Rick Lyman, "Hollywood Balks at High Tech-Sanitizers," *The New York Times*（September 19, 2002），www.nytimes.com/2002/09/19/movies/19CLEA.html.

[12] Roger Ebert, "Bully"（July 20, 2001），www.suntimes.com/ebert/ebert_reviews/2001/07/072001.html.

[13] Lou Lumenick, "True Tale of Sex, Violence, Murder, and Horrible Filmmaking," *The New York Post*（July 13, 2001），www.nypost.com/movies/29179.htm.

九、社会问题电影与纪录片的拍摄

社会问题电影对喜欢严肃题材的学生具有特殊的吸引力，但它们较难评价，因为它们很快就会过时。一部影片可能在几年后就过时甚至与社会毫不相干了。这种情况发生于影片所抨击的问题已经得到消灭或纠正时。在某种意义上，只有在影片制作目的未能实现的情况下，一部社会问题电影才能拥有持久的生命力，因为一旦所描述的问题不复存在，影片的影响力就会消失。如果影片所探讨的问题涉及范围狭小、热门或与时代结合非常紧密，就更是如此。问题越具有普遍性，影片的影响范围越广；进行改革的阻力越大，抨击该问题的影片的寿命越长久。只要该社会问题没有绝迹，影片就有现实意义。因此，只要我们的社会继续歧视精神疾病和心理治疗，那么《毒龙潭》[*The Snake Pit*，1948，由奥利维娅·德·哈维兰（Olivia de Havilland）主演] 之类的影片就会继续保持影响力。针对我们社会中不断出现的吸毒和酗酒现象，奥托·普雷明格的影片《金臂人》（*The Man With the Golden Arm*，1995）和比利·怀尔德的《失去的周末》（*The Lost Weekend*，1945）虽然已经过时，仍能使我们感到不安和触动，尽管已有更新、更生动的影片探讨这些问题，包括《毒网》（2000），《猜火车》（*Trainspotting*，1996，图15.14）和《离开拉斯维加斯》（*Leaving Las Vegas*，1995），等等。

图 15.14　精力充沛的无聊

在丹尼·博伊尔（Danny Boyle）的社会问题电影《猜火车》中，伊万·麦格雷戈（Ewan McGregor）和他的同伴带着甘自堕落的兴奋一头扎进苏格兰爱丁堡毒品泛滥的地下社会。

图 15.15　具有历史意义的美洲印第安人电影
《烟火讯号》这部由诗人、小说家舍曼·亚力克西（Sherman Alexie）编剧，克里斯·艾尔（Chris Eyre）导演，于 1998 年出品的喜剧片，是第一部完全由美洲印第安艺术家创作的长片。图中所示为伊万·亚当斯（Evan Adams）和亚当·比奇（Adam Beach）。

　　偶尔，倘若一部关注社会问题的影片具有很高的艺术制作水准，那它就不再仅仅是一种推动社会变革的工具，而会比它所抨击的问题具有更强的生命力。鲜明而难忘的人物形象和优秀的故事情节使社会问题电影经久不衰，即使它们所探讨的具体问题已经不再具有现实意义。当然，说到这一点，约翰·福特对约翰·斯坦贝克的著作《愤怒的葡萄》（1940）的成功改编就是一个极好的例子。近几年来可以被称为社会问题影片的有《烟火讯号》（*Smoke Signals*，图 15.15），一部审视了当代美洲印第安人生活的电影；表现因纽特文化的《冰原快跑人》[*The Fast Runner (Atanarjuat)*，图 15.16]，对影片表现主体的生活困境更多地进行了纯粹的描述而不是议论。

　　正如我们在本章前几节所讨论过的那样，美国社会中的写实主义表现手法确实发生了变化。这一事实可以解释为何在过去几年中，电影观众对纪实电影别具一格的效果发生了浓厚的兴趣，尽管这种兴趣来得太迟。隐私的标准已经改变，观众在众多文化领域都对这种"写实主义"的方式越来越着迷，因为这种偷窥一般的形式能让我们近距离真切地观察名人和"普通大众"的个人生活。当然，根据最广义的定义，几乎所有的纪录片天生就是"社会问题"影片。

图 15.16　因纽特历险记
导演扎克拉尔斯·库钠克（Zacharias Kunuk）独特的影片《冰原快跑人》描述了因纽特文化，并不完全是纪录片，但又明显区别于虚构影片。

　　埃里克·巴尔诺（Erik Barnouw）在《纪录片：非虚构影片的历史》（*Documentary: A History of the Non-Fiction Film*）一书中认为："真正的纪录片导演对于他们在影片画面和声音中发现的东西有一种执著的热爱——对他们来说，这些东西比他们能够创作的任何东西更有意义。"[14] 巴尔诺把纪录片导演的角色定义为预言家、探险家、编年史学者、画家和催化剂，这表明不同的纪录片导演在决定如何使用这些探索发现的"图像和声音"时会有很大的差别。事实上，虽然对纪实材料的处理有多种可能性，下面两种方法典型地代表了两个极端的不同结果：要么将它们围绕纪录片的主题组织制作出条理清晰的观点，或者电影制作者会极力避免这种想要形成某个观点的执著念头。

　　第一种类型，即主题纪录片，或许以政治宣传类影片的创作最为典型。例如，莱妮·里芬施塔尔（Leni Riefenstahl），阿道夫·希特勒的官方影片制作人，制作了很多规模宏大的影片，包括记录了1934年希特勒在纽伦堡的大会的《意志的胜利》（*Triumph of the Will*，1935），以及用很长的篇幅和宏伟的风格记

[14] Erik Barnouw, *Documentary: A History of the Non-FictionFilm*, 2nd rev. ed. (New York：Oxford University Press, 1993), p.348.

录 1936 年柏林奥运会盛况的《奥林匹亚》(1936)。至少在它们最初的版本中，这些影片试图让观众对第三帝国的杰出成就深信不疑。

虽然对于此类宣传片的真实效果有许多争议，这两部影片的意图却是不言自明。然而，莱妮·里芬施塔尔尽管有时会承认自己有点幼稚，仍坚称自己纯粹是出于艺术兴趣而不是政治意图。有趣的是，在 1993 年雷·穆勒（Ray Müller）拍摄的影片《里芬施塔尔壮观而可怕的一生》(*The Wonderful Horrible Life of Leni Riefenstahl*) 中，她大声疾呼自己是无辜的——而该片又成为一部主题纪录片的典型例子。

这一类影片的其他优秀范例有：迈克尔·穆尔（Michael Moore）的作品，包括他拍摄的第一部纪录片，《大亨与我》(*Roger & Me*, 1989)，讲述密歇根州的弗林特镇上，通用汽车公司与前雇员之间的关系；以及芭芭拉·库珀（Barbara Kopple）获奥斯卡最佳纪录片奖的《美国哈兰郡》(*Harlan County, USA*)，该片描述了肯塔基州东部矿工们那似乎永无休止的工会斗争。虽然与《美国哈兰郡》相比，库珀后来再获奥斯卡奖的作品《美国梦》(*American Dream*) 在叙事角度上更为复杂，它仍然清楚地表现了明尼苏达州哈默肉制品厂罢工事件中各方的痛苦和失落。罗杰·伊伯特评论道，在《美国梦》中，"人物是如此的真实，以至于影片中大多数角色看起来如同本来就生活在那个时代一样"[15]。

反主题型纪录片则力图避免对影片的主题做出判断，而是尝试着仅仅对其进行客观描述。那些最优秀的反主题纪录片——超出了《失衡生活》(1983) 等实验电影的限制——弗雷德里克·怀斯曼的众多作品自然位列其中。在《廉价住房》(*Public Housing*, 1997)——讲述芝加哥艾达·B. 韦尔斯（Ida B. Wells）廉价住宅开发项目的故事，和《提提卡失序记事》(*Titicut Follies*, 1967)——讲述马萨诸塞州一所精神病院中的特殊群体的故事——等纪录片中，这位多产的纪录片导演运用**直接电影**（direct cinema）的拍摄方式，给观众提供了一个客观视点来观察和理解这些他们几乎被禁止进入的世界。然而，埃里克·巴尔诺对此评论道：

> 以观察者的身份去拍摄真实生活场景并制作成纪录片的导演们面

[15] Roger Ebert, *Roger Ebert's Video Companion*, 1998 Edition (Kansas City: Andrews and McMeel, 1997), p.23.

临的问题之一，就是当摄影机对准某个事件时，会对事件进程产生多大程度的影响。一些制作者，如斯蒂芬·利科克（Stephen Leacock）和路易·马勒（Louis Malle）对此表示过担忧。其他人——如阿瑟·梅尔斯（Arthur Mayles）和怀斯曼则试图减少相关影响。另一些制作者如著名的让·鲁什（Jean Rouch），则抱另一种看法。鲁什坚持认为摄影机的出现会使人们的表现比在没有镜头对准自己时更接近本性。[16]

由迈克尔·艾普特（Michael Apted）执导、关于英国儿童生活成长历程的备受关注的系列影片——《7+7》（7 Plus 7）、《21》《28》《35 岁起》（35 Up）、《42 岁起》（42 Up）、《49 岁起》（49 Up）——似乎证实了鲁什的看法，从艾普特在影片后期的参加人物访谈记录来看更是如此。在访谈中，他使用**真实电影**（cinéma vérité）的拍摄手法，这种手法被认为是"不加修饰、非戏剧化、非故事性的"。[17] 虽然，有时他的到场似乎是要激发拍摄对象做出某些动作，而不是简单地进行观察和记录。

大多数纪录片制作者将这两种截然不同的方法混合使用。最受欢迎的纪录片之一，泰利·茨威戈夫（Terry Zwigoff）拍摄的《克鲁伯》（Crumb，1994），从剪辑方式来看，似乎在主题上积极地表现出对漫画家 R. 克鲁伯和他古怪的家人的好感和认同（图 15.17）。然而，最终影片并未强加给观众什么，观众可以自由地做出自己的判断。

然而，埃罗尔·莫里斯（Errol Morris）坚持给这种值得尊敬的影片类型注入现代主义的模棱两可特质，就此而言，没人能与他相媲美。从被罗杰·伊伯特誉为"有史以来最伟大的电影之一"[18] 的《天堂之门》（Gates of Heaven）开始，莫里斯以相当缓慢的创作速度精心制作了其他若干部非虚构故事片，确立了自己作为最杰出纪录片导演的地位。观看《天堂之门》时，我们可以确信对其中的大量幽默之处心领神会，但对于我们应该通过影片建立什么样的看法，却不太确定。影片《细细的蓝线》（The Thin Blue Line，1988）因为促成一个被误判为杀人犯的无辜者获释而名声大噪，但就其拍摄技巧而言——如对犯罪过程

[16] Barnouw, pp.251—253.
[17] 同上书。
[18] Ebert, p.806.

图 15.17 两种方法混合的纪录片

纪录片《克鲁伯》(1994)完美再现了行事隐秘而古怪的漫画家 R. 克鲁伯及其奇怪的家人令人颇感兴趣的生活,尽管观众需要自己判断影片制作者的意图。

的艺术化再现以及菲利普·格拉斯所作的诡异而恐怖的配乐,并没有明确展示影片的拍摄意图。

像《细细的蓝线》这样"构建而成的"纪录片经常会对它们所表现的过去事件提供有帮助的信息。另外两个能够极好地说明这一特点的作品是《一代拳王》(*When We Were Kings*,1996)和《特雷门》(*Theremin*,1993)。前者在原始照片拍摄 21 年之后,对 1974 年在非洲扎伊尔举行的穆罕默德·阿里(Muhammad Ali)和乔治·福尔曼(George Foreman)之间的重量级拳王争夺战作了仔细审视;后一部影片则是向电子乐器发明者列昂·特雷门(Leon Theremin)的致敬。像莫里斯的《细细的蓝线》一样,《特雷门》也解决了一个悬案:经过几十年的猜测,影片最终揭开了影片同名主角列昂·特雷门教授的失踪之谜。

埃罗尔·莫里斯的另两部影片融合了更多莫里斯特有的热情和幽默:《时间简史》(*A Brief History of Time*,1992)让观众能够与理论物理学家斯蒂芬·霍金近距离接触;《又快又贱又失控》(*Fast, Cheap & Out of Control*,1997)则对驯狮员、林木造型艺术家、啮齿动物研究者、机器人设计者四人之间存在着微妙联系的生活进行了深层的思考。在这些作品,以及《弗农,佛罗里达》(*Vernon, Florida*,1981)、《死亡先生》(*Mr. Death*,1999)、《战争迷雾》(*The Fog of War*,2003)、《标准流程》(*Standard Operating Procedure*,2008)中,莫里斯不断地将他的基本愿望——把纪录片拍得和虚构故事片一样情节复杂而引

闪回　拍摄生活：纪录片的历史

即使是最早的影片也产生于创作者的记录冲动，他们的愿望很简单，就是记录生活。但作为一种电影类型，纪录片一直以来都是所有能够看到的影片中最缺乏资金、宣传、评论和关注的类型。

尽管如此，随着传播媒介种类（电视、网络）的增加，接触和观看纪录片也变得更容易了。例如由斯蒂夫·詹姆斯（Steve James）执导、被评论界一致称赞的影片《篮球梦》（Hoop Dreams, 1994, 左下图），就受到了成千上万热心观众的追捧——无论他们是否是高中篮球赛的球迷。

然而在公众眼里，纪录片仍然是一个备受冷落的电影类型，部分原因在于他们认为纪录片的趣味性不如虚构的故事片。此外，在一年一度的奥斯卡奖的角逐中，纪录片制作者有时对影片提名过程表现得漫不经心且不负责任，这进一步降低了纪录片的影响力。而且，与漫不经心地来观看虚构故事片的观众相比，看纪录片的观众会自然而然地抱有不同的期望。在这层意义上，观众在普遍忽略纪录片的艺术性的同时，对它却有更多的要求。尽管如此，一部上佳的纪录片不仅能收集、阐述并保留"真实"，而且也可以具有极好的娱乐性。

纪录片这个称呼本身也会产生误导，它掩盖了潜藏在这种表现形式内部的复杂性。1930年代，英国电影制作人约翰·格里尔逊（John Grierson）创造了该词，用来称呼关注社会现实的一类影片，此后该词的内涵又进行了扩展，开始强调影片的美学特征也需要符合一定的标准。在这种艺术形式的发展初期，最著名的纪录片实践者罗伯特·J.弗拉哈迪（Robert J. Flaherty）在影片《北方的纳努克》（Nanook of the North, 1922）和《摩拉湾》（Moana, 1925）——分别讲述爱斯基摩人和波利尼西亚人的生活——等作品中，从社会学的角度剖析了异族文化。但是弗拉哈迪逐渐意识到，电影，即使是纪录片，也并非仅仅用来记录客观现实。就像纪实文学一样，纪实影片也不可避免地会表现创作者的主观设想。约翰·格里尔逊最终也明确承认，该影片类型需要打破说教式的局限，去除想要教人点什么的思想枷锁，他评论道："在某个层次上，纪录片的设想可能是新闻式的；在另一层次上，可能上升到诗歌和戏剧的境界；在第三个层次上，它的艺术品质仅在于明晰的阐述中。"

纪录片制作者经常会重新阐释我们这个时代的各种事件，同时，他们对传统进行探索，并将其推进为全然现代的社会辩论。例如，路易·西霍尤斯（Louie Psihoyos）拍摄的奥斯卡获奖影片，令人焦虑不安的《海豚湾》（The Cove, 2009, 对页左下图），带我们来到日本一个名叫太地（Taijii）的海边小镇，揭露了这个地方的旅游业中最大的海豚产品供应商对海豚令人震惊的捕杀及对其生存环境的破坏。大卫·梅索斯（David Maysles）和阿尔伯特·梅索斯（Albert Maysles）导演的《灰色花园》（Grey Gardens, 1976, 右下图），则耐心地给我们呈现了纽约州东汉普顿上流社会的没落贵族、伊迪丝·布维尔·比尔（Edith Bouvier Beale）和她那已成年的女儿"小伊迪"（Little Edie），在一座破败、邋遢的宅邸中的有趣而复杂的

生活。洛朗·康泰（Laurent Cantet）的《课堂风云》（The Class，2008）模糊了剧情片和纪录片之间的界限（右下图）。影片改编自小说家弗朗索瓦·贝高多（François Bégaudeau）记录的在巴黎一所中学任教的亲身经历。该中学位于巴黎最贫穷、暴力活动最频繁的社区，学生都是不同种的族外来移民的后代。弗雷德里克·怀斯曼制作的经典而又充满争议的《提提卡失序记事》则向我们展示了一所精神病治疗机构的内部世界。而纳撒尼尔·康则通过《我的建筑师》（2003，左上图）带我们经历了一场壮丽的电影之旅，这位世界著名建筑师路易斯·康的私生子力图通过影片再现其父亲的个人魅力及经典作品。蒂娜·马斯卡拉（Tina Mascara）和吉多·桑蒂（Guido Santi）将老的家庭录像、旅行记录和新近的采访融合在一起，创作了《克里斯和唐：一个爱情故事》（Chris and Don: A Love Story，2007），描述了作家克里斯托弗·艾什伍德（Christopher Isherwood）和画家唐·贝查迪（Don Bachardy）既是生活伴侣又是艺术伙伴的经久岁月（右上图）。尽管虚构的故事片也可对类似领域进行探索［如影片《2012》中描绘的环境灾难，还有《飞越疯人院》（One Flew Over the Cuckoo's Nest）中的精神病人］，但聆听真实人物讲述他们的故事显然更加令人感兴趣。

来源：Bluem, A. William. *Documentary in American Television:Form, Function, Method.* New York：Hasting House，1965.

1921 年	短片《曼哈塔》（Manhatta）记录了纽约城一天的生活。
1922 年	《北方的那努克》深受欢迎，预示着默片时代晚期纪录片的兴起。
1926 年	富于创新且本身就是纪录片导演的约翰·格里尔逊在为《摩拉湾》辩护时创造了"纪录片"（documentary）一词。《摩拉湾》是罗伯特·弗拉哈迪继《北方的那努克》之后拍摄的又一经典作品。
1942 年	《孟菲斯美女号》和《中途岛战役》（The Battle of Midway）为美国本土的观众记录了第二次世界大战的场面，同时也模糊了纪录片和宣传片之间的界限。
1950 年代	更轻便的摄影机和更高级的音响设备降低了纪录片拍摄的难度。全世界各地的纪录片制作者用前所未有的更自然随意的风格实验拍摄各种纪录片。
2008 年	制片人阿涅斯·瓦尔达（Agnès Varda）打破纪录片概念的限制，拍摄了自传体影片《阿涅斯的海滩》（The Beaches of Agnès）。在片中，瓦尔达将摄影机镜头对准照片、老电影片段和家庭录像、采访画面和镜中的自己，"重构了"自己的一生。

人入胜——向不同的题材延伸。

纪录片制作者为了增加影片的复杂性和趣味性而经常采用的一种方式,就是自己在影片中扮演某个角色。有时会通过表现他们在影片中探究故事里的故事这一做法,来制造双重叙述。在凯文·麦克唐纳(Kevin MacDonald)和马克·卡曾斯(Mark Cousins)编著的电影评论集《想象现实:纪录电影文选》(*Imaging Reality: The Faber Book of the Documentary*)中,伊恩·克里斯蒂(Ian Christie)评论道:

> 艾尔·帕西诺最近拍摄的关于莎士比亚的纪录片《寻找理查三世》(*Looking for Richard*),是一部风格独特的非虚构影片,电影制作者也出现在影片中,并成为影片中某部戏剧的男主角——而该戏剧也是我们观看的影片的组成部分。[19]

同时,克里斯蒂还提到了这种类型的其他优秀例子,包括迈克尔·穆尔的《大亨与我》和奥逊·威尔斯的《赝品》(*F for Fake*, 1974)。或许,他还会加上《黑暗之心:一个电影人的启示录》(*Hearts of Darkness:A Filmmaker's Apocalypse*, 1991)、《关于玛琳的二三事》(*Marlene*, 1984),作为至少精神理念相同的例子,尽管影片聚焦的演艺界人士并未执导这两部影片。由法克斯·巴尔(Fax Bahr)和乔治·海肯卢珀(George Hickenlooper)执导的《黑暗之心》[埃莉诺·科波拉(Eleanor Coppola)提供了很大帮助,她拍摄了丈夫在菲律宾的镜头],记录了弗朗西斯·福特·科波拉在制作影片《现代启示录》时的艰辛历程。在《关于玛琳的二三事》中,导演马克西米利安·谢尔(Maximilian Schell,也是著名演员)试图让观众在"看到"(意思是"理解")玛琳·黛德丽(Marlene Dietrich)的同时能够听到她的声音,因年老的玛琳拒绝影像记录,只同意录音采访。这样,影片拍摄对象对电影制作者进行了直接的(如黛德丽的情形)或微妙的(如科波拉的情形)的操控,使两部影片的层次都更丰富,同时也使问题变得更复杂。[20]

[19] Ian Christie, "Kings of Shadows," *Times Literary Supplement* (August 15,1997), p.19.
[20] 纪录片《黑暗之心》之前的一个重要先例,是导演莱斯·布兰克(Les Blank)拍摄的纪录片《梦想的负担》(*Burden of Dreams*,1982)。该片记录了导演沃纳·赫尔佐格如何执著于拍摄影片《陆上行舟》,而《陆上行舟》本身就是对一个极度执著的行为的审视。

1998年,以记录美国劳工议题著称的导演芭芭拉·库珀(曾拍摄《美国哈兰郡》),改做商业性题材并发行了影片《野人蓝调》(*Wild Man Blues*)。这是一部充满活力的真实电影,记录了单簧管演奏家、著名的电影导演伍迪·艾伦带领迪克西兰(Dixieland)爵士乐团、他妹妹以及未婚妻到欧洲进行音乐会巡演的情形,影片表现了在某个场合伍迪·艾伦向观众介绍未婚妻的情景,他自以为幽默地称其为"臭名昭著"的宋宜·普雷文(Soon-Yi Previn,艾伦前妻的养女)。虽然艾伦清楚表明,他希望影片的观众主要喜欢他的音乐,但他即兴地加入了很多俏皮话,一再削弱了这一立场,这正是库珀和她的摄制组渴望录制的。纪录片最后的精彩场景是在回到纽约后,在艾伦年迈的父母居住的公寓内拍摄而成。作为喜剧演员兼音乐家及电影制作人,艾伦通过巧妙设计的幽默讽刺,进一步帮助库珀确立了一个欢闹的、充满激情的影片结尾。

值得注意的是,上面提到的绝大多数优秀纪录片也是一些关于电影制作者和电影幻觉艺术的纪录片(图15.18)。许多拍摄虚构故事片的导演也梦想创作一些纪录片作品,我们不应对此感到惊讶。例如,《无因的反叛》(*Rebel Without*

图15.18 每个故事的三个版本
纪录片《光影流情》(*The Kid Stays In the Picture*)中,具有传奇色彩的制片人罗伯特·埃文斯[Robert Evans(左,较高者),曾监制《唐人街》《罗斯玛丽的婴儿》(*Rosemary's Baby*)、《爱情故事》(*Love Story*)、《教父》,图中所示与导演罗曼·波兰斯基(右)在一起]讲述了他的职业生涯。他这样告诫观众:"每一部电影都有三种不同版本:我的版本、你的版本、还有真相。"

a Cause，由詹姆斯·迪恩领衔主演）的导演尼古拉斯·雷的女儿尼卡·雷（Nicca Ray）告诉我们，她的父亲在导演生涯的后期，最热切的愿望就是完成一部纪录片[21]。其他由于缺乏资金支持而没有机会从事纪录片创作的导演，只能继续拍摄虚构故事片，尽管如此，仍在寻找机会实现他们拍摄纪录片的冲动。

现代虚构故事片运用纪录片要素最著名的情况也许当属詹姆斯·卡梅隆那一部广受喜爱的《泰坦尼克号》了。在这部影片中，导演自身就具有强烈的制作纪录片的冲动，甚至研制了新型潜水和拍摄装备——电影制片厂为此支出了一笔非常费用——记录并在银幕上呈现已沉没85年的游轮残骸，让影片的结构纹理（如果不可以说是情节）呈现出某种真实性。[22] 然后，就像其他众多虚构故事片一样，《泰坦尼克号》对纪录片形式致以最高的敬意：卡梅隆用真实的事物激活了电影虚构的世界。

自测问题：分析社会语境中的电影

审查制度

1. 学习3部或更多涉及《电影制片法典》的审查主题（1950年之前）的影片，然后回答以下问题：

 a. 在影片什么位置，明显受到法典的影响而有所压抑和限制？

 b. 如果这些影片在今天拍摄，又会有什么不同？哪一部（几部）PG级或R级影片在今天拍摄能得到显著提升？如何提升？为什么能提升？

 c. 所学习的影片看上去是否过于温和平淡而没有什么震撼力？或者它们是否以《电影制片法典》允许的方式对诸如暴力、性欲等内容进行了有效的暗示？

 d. 这些影片是否脱离了宣传美国传统价值观的轨道？是否有影片质疑美国价值观或风俗习惯？如果是，这些质疑之处表现在影片中什么位置，如何表现？这些问题又是如何解决的？

2. 分析3部或更多带有与过渡时期（1948—1968）审查主题有关的影片，并思考上述问题。在影片中发现了哪些扩展或漠视法典的证据？过渡时期拍摄的影片与1950年之前的影片有哪些不同之处？

[21] Nicca Ray, "A Rebel Because...," *Icon* (December1997), p.109.

[22] 欲详细了解卡梅隆到泰坦尼克号沉没地进行摄影的过程，请参见 the Early Chapters of Paula Parisi's *"Titanic"and the Making of James Cameron* (New York：Newmarket Press,1998).

3. 分析在《电影制片法典》监管下摄制的影片,将它与在 MPAA 分级制度下重新制作的版本进行比较。可能的选择包括《疤面人》(1932)/《疤面煞星》(1983);《邮差总按两次铃》(1946/1981);《佐丹先生出马》(1941)/《上错天堂投错胎》(1978);《哥斯拉》(1954/1998);《龙凤斗智》(1967)/《天罗地网》(1999);《迪兹先生进城》(1936)/《迪兹先生》(2002)。不同审查限制下的影片会有多大程度的不同?什么位置的不同最为明显?这些不同之处如何改变了影片的整体效果?两部不同时代的影片中哪一部更优秀?为什么?

4. 分析正在当地影院或电视中上映的 4 部影片:G 级、PG 级、PG-13 级和 R 级各一部。是什么让一部 G 级影片有别于 PG 级?又是什么让 PG 级与 PG-13 级影片有所不同?如何将 R 级影片与 PG-13 级区分开?这些区别是否非常清晰?

5. 以 10 年为间隔,对被评为 PG 级和 R 级的影片作个比较,试着梳理一下 MPAA 分级制度分类规则的演变历史。可采用 1976 年、1986 年、1996 年、2006 年的电影。你能辨别出任何影响不同级别分界线的变化模式吗?这些变化模式又表明了什么?

6. 分析自 1930 年代以来,每个 10 年里拍摄的若干影片,根据那个年代性爱场面、死亡场景和粗俗语言的表现模式描述一下该时代的风尚。在你观看的影片中,还有哪些显而易见的模式变化或流行时尚?

社会问题电影

1. 电影所抨击的社会问题是否具有普遍而永恒的特性,即对所有时代、所有人都有影响,或者仅限于某个相对狭窄的时间段和空间?

2. 从清晰的故事情节、影响持久的人物形象、出色的表演、富于艺术的拍摄手法等角度来看,影片的表现力是否足够强大,足以在所抨击的问题消失后继续保持其影响力?换句话说,该影片的影响力在多大程度上是由于影片与某个当前问题的联系以及抨击该问题的时机造成的?

3. 如果影片所关注的当下社会问题明天就被永久地纠正,20 年之后影片对普通观众会有什么意义?

纪录片

1. 导演是否明显地企图拍摄一部主题型的纪录片?如果是这样,影片作了何种清晰而连贯的阐述?影片的制作要素是否明确支持该主题?

2. 影片是否运用了直接镜头或"真实电影"的表现技法?拍摄着的摄影机的存在是否改变了真实性——抑或加强了真实性?

3. 如果影片显而易见地试图避免表现某个主题,导演采用了什么方式来保证其"客观性"?事实材料是否按照时间或主题被展示,未经剪辑或艺术上的重新编排?

4. 该纪录片是否强化了有关这种电影类型的刻板印象?或是可以作为一个例证,表明该类型也能像虚构故事片一样生动而富于娱乐性和复杂性?

学习影片列表

外语片

(参见第八章学习影片列表,外语片或外国片)

审查制度

《阿尔菲》(*Alfie*, 1966, 英国)

《动物屋》(*Animal House*, 1978)

《迷惑》(*Bamboozled*, 2000)

《本能》(*Basic Instinct*, 1992)

《邦妮和克莱德》(*Bonnie and Clyde*, 1967)

《破浪》(*Breaking the Waves*, 1996, 丹麦)

《棕兔》(*The Brown Bunny*, 2003)

《半熟少年激杀案》(*Bully*, 2001)

《上帝之城》(*City of God*, 2002)

《发条橙》(*A Clockwork Orange*, 1971)

《8 英里》(*8 Mile*, 2002)

《大开眼戒》(*Eyes Wide Shut*, 1999)

《胖女孩》(*Fat Girl*, 2001, 法国/意大利)

《蛇蝎美人》(*Femme Fatale*, 2002)

《小魔怪》(*Gremlins*, 1984)

《爱我就让我快乐》(*Happiness*, 1998)

《亨利和琼》(*Henry & June*, 1990)

《暴力史》(*A History of Violence*, 2005)

《嚎叫》(*Howl*, 2010)

《夺宝奇兵 2:魔域奇兵》(*Indiana Jones and the Temple of Doom*, 1984)

《亲密》(*Intimacy*, 2001)

《甜蜜的生活》(*La Dolce Vita*, 1960, 意大利)

《巴黎最后的探戈》(*Last Tango in Paris*, 1973, 法国/意大利)

《基督最后的诱惑》(*The Last Temptation of Christ*, 1988)

《长岛迷情》(*L. I. E.*, 2001)

《洛丽塔》(*Lolita*, 1962, 英国;1997)

《午夜牛郎》(*Midnight Cowboy*, 1969)

《蓝月亮》(*The Moon Is Blue*, 1953)

《天生杀人狂》(*Natural Born Killers*, 1994)

《码头风云》(*On the Waterfront*, 1954)

《不法之徒》(*The Outlaw*, 1943)

《典当商》(*The Pawnbroker*, 1964)

《梦之安魂曲》(*Requiem for a Dream*, 2000)

《周末夜狂热》(*Saturday Night Fever*, 1977)

《疤面人》/《疤面煞星》(*Scarface*, 1932/1983)

《冲突》(*Serpico*, 1973)

《性爱巴士》(*Shortbus*, 2006)

《南方公园：更大、更长且一刀未剪》(*South Park: Bigger, Longer & Uncut*, 1999)

《打猴子》(*Spanking the Monkey*, 1994)

《两个故事一个启示》(*Storytelling*, 2001)

《美国战队：世界警察》(*Team America: World Police*, 2004)

《处女泉》(*The Virgin Spring*, 1960, 瑞典)

《何处寻真相》(*Where the Truth Lies*, 2005, 加拿大)

《谁害怕弗吉尼亚·伍尔夫？》(*Who's Afraid of Virginia Woolf?*, 1966)

《龙年》(*Year of the Dragon*, 1985)

《挚友亲邻》(*Your Friends & Neighbors*, 1998)

无声电影

(参见第十章学习影片列表, 无声电影表演)

社会问题电影

《死囚漫步》(*Dead Man Walking*, 1995)

《为所应为》(*Do the Right Thing*, 1989)

《城市英雄》(*Falling Down*, 1993)

《远离天堂》(*Far from Heaven*, 2002)

《彩虹艳尽半边天》(*For Colored Girls*, 2010)

《愤怒的葡萄》(*The Grapes of Wrath*, 1940)

《猜猜谁来吃晚餐》(*Guess Who's Coming to Dinner*, 1967)

《冰风暴》(*The Ice Storm*, 1997)

《男人最贱》(*In the Company of Men*, 1997)

《炎热的夜晚》(*In the Heat of the Night*, 1967)

《成事在人》(*Invictus*, 2009)

《半熟少年》(*Kids*, 1995)

《离开拉斯维加斯》(*Leaving Las Vegas*, 1995)

《失去的周末》(*The Lost Weekend*, 1945)

《曼尼与洛》(*Manny & Lo*, 1996)

《玛格丽特的博物馆》（*Margaret's Museum*，1995，加拿大）

《天生杀人狂》（*Natural Born Killers*，1994）

《诺玛·蕾》（*Norma Rae*，1979）

《北方风云》（*North Country*，2005）

《费城故事》（*Philadelphia*，1993）

《弹簧刀》（*Sling Blade*，1996）

《毒龙潭》（*The Snake Pit*，1948）

《社交网络》（*The Social Network*，2010）

《毒网》（*Traffic*，2000）

《猜火车》（*Trainspotting*，1996，英国）

《狂野街头》（*Wild in the Streets*，1968）

纪录片

《阿涅斯的海滩》（*The Beaches of Agnès*，2008）

《灰色花园中的比尔母女》（*The Beales of Grey Gardens*，2006）

《科伦拜恩的保龄》（*Bowling for Columbine*，2002）

《梦想的负担》（*Burden of Dreams*，1982）

《资本主义：一个爱情故事》（*Capitalism: A Love Story*，2009）

《追捕弗雷德曼家族》（*Capturing the Friedmans*，2003）

《鲶鱼》（*Catfish*，2010）

《克里斯和唐：一个爱情故事》（*Chris and Don: A Love Story*，2007）

《海豚湾》（*The Cove*，2009）

《疯狂的爱》（*Crazy Love*，2007）

《克鲁伯》（*Crumb*，1994）

《狗镇和滑板少年》（*Dogtown and Z-Boys*，2002）

《安然：房间里最聪明的人》（*Enron: The Smartest Guys in the Room*，2005）

《舞台上的每一步》（*Every Little Step*，2008）

《画廊外的天赋》（*Exit Through the Gift Shop*，2010）

《华氏911》（*Fahrenheit 9/11*，2004）

《又快又贱又失控》（*Fast, Cheap & Out of Control*，1997）

《战争迷雾》（*The Fog of War*，2003）

《49岁起》（*49 Up*，2006）

《天堂之门》（*Gates of Heaven*，2000）

《拾穗者》（*The Gleaners & I*，2002，法国）

《刚左传奇：亨特·托马森博士的前世今生》（*Gonzo: The Life and Works of Dr. Hunter S. Thompson*，2008）

《灰色花园》（*Grey Gardens*，1976）

《灰熊人》（*Grizzly Man*，2005）

《美国哈兰郡》（*Harlan County, U.S.A.*，1977）

《篮球梦》（*Hoop Dreams*，1994）

《琼·里弗斯：世间极品》（*Joan Rivers: A Piece of Work*，2010）

《难以忽视的真相》（*An Inconvenient Truth*，2006）

《监守自盗》（*Inside Job*，2010）

《光影流情》（*The Kid Stays In the Picture*，2002）

《线条之王》（*The Line King*，1996）

《寻找理查三世》（*Looking for Richard*，1996）

《关于玛琳的二三事》（*Marlene*，1984，德国）

《死亡先生》（*Mr. Death*，1999）

《轮椅上的竞技》（*Murderball*，2005）

《我的建筑师》（*My Architect*，2003）

《我的魔鬼》（*My Best Fiend*，1999，德国）

《奥林匹亚》（*Olympia*，1936，德国）

《大亨与我》（*Roger & Me*，1989）

《罗曼·波兰斯基：被通缉的与被渴望的》（*Roman Polanski: Wanted and Desired*，2008）

《浩劫》（*Shoah*，1985）

《医疗内幕》（*Sicko*，2007）

《标准流程》（*Standard Operating Procedure*，2008）

《闪耀光芒》（*Shine a Light*，2008）

《细细的蓝线》（*The Thin Blue Line*，1988）

《影片未分级》（*The Film Is Not Yet Rated*，2006）

《提提卡失序记事》（*Titicut Follies*，1967）

《意志的胜利》（*Triumph of the Will*，1935，德国）

《水之患》（*Trouble the Water*，2008）

《特朗勃》（*Trumbo*，2007）

《等待超人》（*Waiting for "Superman"*，2010）

《一代拳王》（*When We Were Kings*，1996）

《野人蓝调》（*Wild Man Blues*，1998）

《野鹦鹉》（*The Wild Parrots of Telegraph Hill*，2005）

《伍德斯托克音乐节》（*Woodstock*，1970）

《我心不老》（*Young @ Heart*，2007）

术语表

动作表演（**action acting**）：一种在动作／冒险片中出现的表演类型。它要求面部反应和肢体语言、力量以及协调性方面的表演技巧，而较少要求情感或思想传达上的细腻与深度。

改编（**adaptation**）：基于文学作品拍摄的电影。

前进色（**advancing colors**）：有些颜色被赋予高饱和度和低明度时，看上去就像从背景中向前迈进，使物体看上去更大，离摄影机更近，如红色、橘色、黄色和淡紫色。

寓言（**allegory**）：一种故事类型，故事中的每个对象、事件和人物都有着可直接辨别的、抽象或隐喻性的意义。

环境声音（**ambient sound**）：任何电影场景的环境所自然产生的画外音，如忙碌的办公大楼内响起的电话铃声或森林中鸟儿叽叽喳喳的叫声。

相似和谐（**analogous harmony**）：由色环上相毗邻的色彩创造出的效果，如红色、橘红色和橘色这样的相邻色彩。这样的组合产生色彩柔和的画面，较少刺眼的对比。

环境色彩（**atmospheric color**）：在色彩丰富的环境中在各种色彩和光源影响下形成的色彩。

作者导演（**auteur**）：字面上指电影的"作者"。聚焦作者导演的电影批评认为，特定导演为其影片提供了决定性的设想，包括构思电影故事、撰写剧本、制作、执导，并密切监督电影制作流程中的其他绝大多数步骤。

蓝幕遮片合成（**blue-screen process**）：一种特殊视觉效果的拍摄技巧，在蓝色屏幕背景前拍下演员的动作表演，经过处理后插入多个不同的背景环境中；这也是**遮片合成拍摄**（**matte shot**）的一种。

漫画化（**caricature**）：指个人特征的夸张或变形，卡通绘画中的一种常用技巧。

西尼玛斯科普宽银幕（**Cinemascope**）：参见**宽银幕**（**wide screen**）。

真实电影（**Cinéma vérité**）："指一类纪录片，通过便携的、不引人注意的设备，并且避免任何预设的、与拍摄内容有关的叙事线或者概念，力求体现出即时性、自发性和真实性。其独特的技巧……是电影制作者询问并探查被采访对象。" [Ira Konigsberg, *The Complete Film Dictionary*, 2nd ed (New York: Penguin, 1997), p.57.] 同时参见**直接电影**（**direct cinema**）。

高潮（**climax**）：指**复杂状态**（**complication**）达到最为紧张的一刻，对立冲突的各方力量互相面对，达到动作和情绪的顶点。

特写（**close-up**）：拍摄人物或物体的近距离镜头；人物特写镜头通常只突出表现面部表情。

颜色（**color**）：人对光线放射能量的纯粹生理感觉，一种有别于光、影的视觉特质。

上色（**colorization**）：用计算机为早期的黑白电影上色，用于在电视上播出或制成录像带销售和出租。

色板（**color palette**）：影片使用或着重表现的若干特定色彩，它们贯穿全片，微妙地传达人物和故事多个层面的涵义。

色环（**color wheel**）：标准的参照装置，艺术家用来说明原色和次色的关系。

解说型演员（**commentators**）：参见**阐释型演员**（**interpreters**）。

补色和谐（**complementary harmony**）：色环上相对的色彩组合创造的效果。这样的色彩彼此间能形成最鲜明生动的衬托，比如红色和绿色组合。

复杂状态（**complication**）：冲突开始出现并逐渐变得明朗化、更强烈、更重要的故事发展阶段。

计算机成像技术（**computer-generated imagery，CGI**）：完全由电脑指令生成的视觉画面，而非标准的拍摄画面或者**定格动画**（**stop-motion animation**）。这种方法广泛地应用于很多类型的电影中，不过直到1990年代，才出现全部由计算机成像技术制作的动画长片，如《玩具总动员》和《虫虫特工队》。

冷色（**cool colors**）：看上去传递或暗示凉爽感的色彩，如蓝色、绿色和灰褐色。

工作样片（**dailies**）：未经剪辑的当天拍摄的胶片，由导演评估是否在最终版本中使用。

闷屏（**dead screen**）：少有或没有什么戏剧性或美学上令人感兴趣的视觉信息的画面，参见**活屏**（**live screen**）。

无声声轨（**dead track**）：完全没有声音的一段声轨。

深焦镜头（**deep focus**）：特殊镜头，允许摄影机同时清晰聚焦半米到一百余米范围内的各个物体。

结局（**dénouement**）：指**高潮**（**climax**）之后的一段短暂的平静，冲突各方回归相对平衡的状态。

不饱和色（**desaturated color**）：饱和度或明度较低的颜色。让颜色比正常值更浅或更暗可以降低其饱和度。

发展/动态的角色（**developing or dynamic characters**）：受剧情故事深刻影响的人物，随着电影情节的发展，其个性、态度或者生活观念发生重要改变。参见**静态角色**（**static characters**）。

数字音响（**digital sound**）：影院中经过杜比或DTS技术处理，将标准的光学声音转化为二进制的数字信息，大幅提高音质的声音拷贝。

直接电影（**direct cinema**）："纪录片的一种类型，在1960年代兴起于美国，由电影制作者阿尔伯特·梅索斯命名，意思是这种方式对于所表现的题材具有直接、即时和可信等特征。避免采用事先计划的叙事及拍摄方式……事件似乎在它们发生时就被记录下来，没有经过预演，只进行最少量的剪辑。人物对白没有任何引导或打断……镜头直接对准拍摄主体，等待他们将自己充分展现在镜头前……同一个时期在法国兴起的**真实电影**（**cinéma vérité**）也运用许多相同的技术和……设备，这两个概念容易混淆……但真实电影的特色相当明显，影片中会出现电影制作者的声音，通过提问对拍摄主体进行采访和探究，以引出真相，并创造出戏剧性的曝光效果和情境。"（Konigsberg, p.96）

导演剪辑版（**director's cut**）：电影的一个特殊版本，与影院上映的版本不一样。最经常出现于录像带、VCD或DVD中，在导演个人的监督控制之下完成，而早先影片的最终剪辑权可能属于电影的制片人和制片厂。

导演诠释视点（**director's interpretive point of view**）：参见**电影的视点**（**point of view, cinematic**）。

叠化（**dissolve**）：上一个镜头逐渐隐没，同时下一个镜头开始显现。通过将一个淡出镜头叠加在另一个相等长度的淡入镜头上，或将一个场景叠加在另一场景之上来实现。

杜比-环绕声音系统（**Dolby-Surround Sound**）：针对影院设计的多声道立体声系统，采用一种编码程序实现360度的声场——由此创造出比实际数量更多的扬声器的音响效果。

戏剧型表演（**dramatic acting**）：要求有情感和心理深度的表演，通常包括不带身体动作的连续而紧张的对白。

戏剧视点（**dramatic point of view**）：参见文学视点（**point of view, literary**）。

剪辑模式（**editing pattern**）：参见由内及外的剪辑（**inside/out editing**）；由外及内的剪辑（**outside/in editing**）。

群戏（**ensemble acting**）：所饰演角色具有同等重要性的一群演员的表演。

定场镜头（**establishing shot**）：新场景的开场镜头，显示场景的总体概览和演员在场景中的相对位置。

陈述／介绍部分（**exposition**）：故事中用于介绍人物、展示他们之间的某些联系，同时将他们置于一个可信的时间和空间的部分。

表现主义（**expressionism**）：一种试图表现角色内心世界的戏剧或电影的表现技巧。在电影中，通常将正常状态的画面进行变形或夸张，让观众知道影片正在表现人物内心深处的感受。

外部冲突（**external conflict**）：中心人物与其他人物之间，或者中心人物和一些非人类力量如命运、社会或自然之间存在的个人或个别的斗争。

外部隐喻（**extrinsic metaphor**）：参见视觉隐喻（**metaphor, visual**）。

视线镜头（**eye-line shot**）：显示人物所看之物的镜头。

淡出／淡入（**fade-out/fade-in**）：一种转场方式，一幕场景的最后一个画面逐渐变暗，同时下一幕场景的第一个画面逐渐清晰变亮。

快动作（**fast motion**）：当场景以少于标准速度（24帧每秒）拍摄而以正常速度放映时出现的疯狂、急促而颠簸的运动效果。

黑色电影（**film noir**）："法国批评家创造的一个称谓，描述以黑色、忧郁的调子和愤世嫉俗、悲观主义的情绪为特征的一类电影。字面的意思是'昏暗的'（或'黑色的'）电影，这个称谓……用来描述那些1940年代至1950年代早期的好莱坞电影，描绘黑暗、阴郁的犯罪和腐败的底层社会……黑色电影以大量的夜晚场景为特征，无论室内还是室外，布景显示出阴暗的写实性，布光突出深色阴影，强化了宿命感。"[Ephraim Katz, The Film Encyclopedia, 3rd ed. (New York：HaperPerennial, 1998), p.456]

新黑色电影（**Neo-film nior**）：指1960年代中期以后制作的试图重现上述特征的电影。

最终剪辑（**final cut**）：电影的最终完成形式。电影制作者或制片人确保拥有最终剪辑权，可以保证他／她核准之后影片不会再被改动。

第一人称视点（**first-person point of view**）：参见文学视点（**point of view, literary**）。

鱼眼镜头（**fish-eye lens**）：一种特殊的极端广角镜头类型，除镜头中心外的水平和垂直平面都会产生弯曲，并使所拍摄场景的深度关系变形。

闪回（**flash back**）：一个回到过去的电影段落，为当前镜头提供说明性材料——当它在戏剧效果上最为恰当、最有表现力时，或者在最能有效说明主题时出现。参见闪前（**flash forward**）。

闪切（**flash cuts**）：将大量碎片化的画面剪接在一起，用来压缩情节。

闪前（**flash forward**）：一段描述未来情景的镜头——画面从当前进入未来。

扁平人物（**flat characters**）：二维的、可预测的人物，不具有心理深度上的复杂性和与众不同的特质。参见圆形人物（**round characters**）。

画面翻转（**flip frame**）：一种转场方式，整个画面似乎翻转过来，呈现出一个新的场景——非常像翻页的效果。

衬角（**foils**）：作为对比衬托的角色，他们的举止、态度、观点、生活方式、外貌体征等都与主角相反，由此相当清晰地限定出主角的个性。

动效录音师（**Foley artist**）：电影声音技术人员，在影片初步制作完成后，负责添加可见动作的音

响（如走路、打斗或摔倒）以提高声轨效果。

强化透视法（**forced perspective**）：一种美工设计技巧，从具体实物上对场景的某些方面进行变形，缩小背景中物体和人物的尺寸，造成前后景之间有更大距离的错觉。

同形剪接（**form cut**）：一种转场方式，利用两个连续镜头中相似轮廓的物体或形象，从前一个镜头的画面流畅地过渡到下一个镜头的画面。

定格（**freeze frame**）：电影拍摄完成后在洗印厂制作而成的一种效果，一帧画面在胶片上重印很多次，使得电影放映时，该运动看起来似乎停止了，就像冻住了一样。参见溶格（**thawed frame**）。

全局式配乐（**generalized score**）：一种配乐效果，试图表现影片整体或某个段落的总体性情绪气氛，通常使用少数反复出现的音乐主题在节奏或情绪上的变体。也称为隐性配乐（**implicit score**）。

类型片（**genre film**）：指利用观众对熟悉的剧情结构、人物、场景等的心理期待创作的电影，如西部片、黑帮片、歌舞片或黑色电影。在更广泛的意义上，"类型"和"子类型"等术语可指各种电影样式。

扫视节奏（**glancing rhythms**）：快速或慢速剪辑方式造成的某种兴奋或沉闷的感觉。慢速剪辑模拟某个平静的观察者的扫视节奏，而快速切换则模拟一个极度兴奋的观察者的扫视节奏。

玻璃接景法（**glass shot**）：一种电影拍摄技术，透过一个绘在玻璃上的场景拍摄后面的真实动作表演。一些著名的影片如《乱世佳人》和《宾虚》，都曾使用玻璃接景法拍摄，将人物和故事合成到景观之中，那些景观难以搭建成三维实体，或者成本太高。在当代电影制作中，计算机成像技术（CGI）越来越多地被用来增强或替代玻璃接景法。

高角度镜头（**high-angle shot**）：摄影机高于视平线拍摄，借此矮化拍摄主体，减弱其重要性。参见低角度镜头（**low-angle shot**）。

高调光（**high-key lighting**）：光照区大于阴影区的布光方式；主体呈现为中灰色调和高光调，反差较小。参见低调光（**low-key lighting**）。

色相（**hue**）：色彩的同义词。

角色再现型演员（**impersonators**）：角色再现型演员是指那些能够摆脱自身的真实身份、个性，展现剧中人物人格特征的演员，尽管他们之间几乎没有共同之处。

隐性配乐（**implicit score**）：参见全局式配乐（**generalized score**）。

间接主观视点（**indirect-subjective point of view**）：参见电影视点（**point of view, cinematic**）。

直入本题（***in medias res***）：拉丁语，意为"在事情的中间"，指以某个令人激动的事件作为开场的故事讲述方式，而按照时间顺序，该事件发生在故事的复杂状态（**complication**）之后。

由内及外的剪辑（**inside/out editing**）：一种充满动态张力的剪辑模式。剪辑师让我们从一条已知的情节线突然来到一个新场景中的细节特写镜头面前，这个细节没有呈现在场景的背景之中，因此我们不知道自己在哪里，也不知道发生了什么事。随后，在一系列相关镜头中，剪辑师让我们从特写镜头退后，显现出该细节和所处环境的关系。

内心冲突（**internal conflict**）：主要角色内在的心理冲突。主要是某个人物性格的不同方面之间的心理斗争。

阐释型演员（**interpreters**）：演员所饰演的角色在个性和体貌特征上非常接近他们自己，他们对这些角色进行戏剧上的阐释时，无需完全隐去自身的形象特征。也称为解说型演员（**commentators**）。

术语表　575

内部隐喻（intrinsic metaphor）：参见视觉隐喻（metaphor, visual）。

不可见声源的声音（invisible sound）：不在银幕画面内的声源发出的声音。参见可见声源的声音（visible sound）。

反讽（irony）：文学、戏剧和电影的创作技巧，包括将相反事物并置或建立关联。

跳切（jump cut）：从一个连续镜头中删掉不重要或没必要的情节。这个术语也指两个在动作和情节连续性上不匹配的镜头的连接。

主导主题（leitmotif）：某个角色重复某个词组或想法，直至它几乎成为该角色的一种标志。在音乐中指主旋律，用某个单一音乐主题的重复来宣告某个人物的再次出现。

活屏（live screen）：在视觉上充满戏剧或美学的趣味信息的画面，通常在构图中包含某种形式的运动。参见闷屏（dead screen）。

本色（local color）：物体与其他颜色隔离，在完全白色的环境中并在完美的白色光源照射下呈现出来的颜色。

全景镜头（long shot）：从远处拍摄的镜头，通常在表现主体的同时，也表现主体所处的环境。

长镜头（long take）：长达数分钟的不中断的镜头。许多导演（追随着奥逊·威尔斯在《邪恶的接触》中那段著名的、持续时间很长的开场画面）都曾在影片中创造出类似效果。其中著名的例子有，马丁·斯科塞斯的《好家伙》等电影，保罗·托马斯·安德森的《不羁夜》，布莱恩·德·帕尔玛的《虚荣的篝火》（*The Bonfire of the Vanities*），还有罗伯特·奥特曼的《大玩家》（影片开场对威尔斯《邪恶的接触》的开场片段进行了戏仿，在效果上亦可与之媲美）。

外视镜头（look of outward regard）：一种客观镜头，显示人物正在看银幕外之物，由此使我们对该角色正在看什么感到好奇。

低角度镜头（low-angle shot）：摄影机低于视平线拍摄，从而夸大表现主体的体积和重要性。参见高角度镜头（high-angle shot）。

低调光（low-key lighting）：将场景大部分置于阴影中的布光方式，只用少量的高光来辨识出主体。参见高调光（high-key lighting）。

遮片合成拍摄（matte shot）：特殊的视觉效果合成技术，使用某些视觉遮片，将两个以上图像拍摄到单个电影画面内。

视觉隐喻（metaphor, visual）：一种简明扼要的对比，利用某个意象和另一意象的相似性，帮助我们更好地理解或感受这个意象。通常通过将两个意象在连续镜头中剪辑并置来获得这种效果。在电影中有两种常用的视觉隐喻：

 外部隐喻（extrinsic）：隐喻意象本身不属于情节前后必需的内容，而是导演人为地插入场景中的。

 内部隐喻（intrinsic）：隐喻意象本身就存于场景的自然背景中。

米老鼠式配乐（Mickey Mousing）：计算好的音乐和动作的准确契合，音乐节奏与在银幕上活动的物体的自然节奏精确匹配。

缩微世界（microcosm）：意为"小型世界"，一种与外界隔绝、自给自足的特殊场景，在其中人的活动实际上代表了世界上全体人类的行为或处境。

场面调度（mise-en-scène）："法语术语，意为'置于场景中'，最初用于描述舞台导演的舞台设计，即他／她对舞台上所有的视觉构成要素的安排方式，这个术语在电影评论中颇为时髦，并从电影语境中汲取了新的涵义。在讨论电影时，场面调度指单个画面的构图——物体、人物和人群的关系，明暗对比，色彩的模式，摄影机位置和视点——还有画框内的运动。"（Konigsberg, p.240）"安德烈·巴赞，以及后来的其他理论家与批评家，曾使用[这个词]来描述一种电影风格，其导

演方式从根本上有别于人们所熟知的蒙太奇。通过剪辑赋予连续的两个画面某种关系，从而产生意义，这就是蒙太奇的含义。而场面调度则强调单一画面的内容。它的支持者将蒙太奇视为对具体环境中人的心理完整性的打断，并引用奥逊·威尔斯带有很多深焦构图的影片《公民凯恩》作为例子支持自己的观点。场面调度和蒙太奇之间的分歧，在实践上并没有在理论上那么深；大多数电影制作者在执导电影的拍摄时两种方法都用。"（Katz, p.956）参见蒙太奇（montage）。

单色谐调（monochromatic harmony）：由一种色彩在明度和饱和度上做出变化形成的效果。

蒙太奇（montage）：一组声音和画面由复杂的内在关系生成意义，形成一组小型的视觉诗。"这个术语……今天通常被认为与（俄国电影制作者）谢尔盖·爱森斯坦的作品和理论联系在一起，表示对并置镜头进行修辞性安排，以使两个相连的画面的冲突暗示出第三种、独立的实体，并产生出整体上新的意义。爱森斯坦的蒙太奇思想受（美国电影先驱）D. W. 格里菲斯的剪辑技巧的启发而形成。"（Katz, p.965）参见场面调度（mise-en-scène）。

母题（motifs）：贯穿全片反复出现的画面、模式或思想，是电影主题的变异或某些层面。

弱化色彩（muted color）：参见不饱和色彩（desaturated color）。

命名术（name typing）：使用在声音、意义或内涵方面具有某些特质的名字以帮助刻画角色形象。

客观镜头（objective camera）：摄影机像远处的旁观者一样观看（记录）动作。参见电影视点（point of view, cinematic）。

客观视点（objective point of view）：参见电影视点（point of view, cinematic）。

全知叙述者视点（omniscient-narrator point of view）：参见文学视点（point of view, literary）。

光学效果（opticals）：在工作室胶片洗印过程中制造出的效果。主要画面叠加在另一个画面上，被光学印片机合成到一条胶片上。现代光学印片机在计算机控制下，可以对大量不同画面进行精确的匹配。

由外及内的剪辑（outside/in editing）：传统剪辑模式，剪辑师从新场景的定场镜头开始——有助于观众弄清位置——而后通过数个镜头逐渐带我们深入场景中。只有在我们完全熟悉周围环境后，剪辑师才将我们的注意力吸引到细节上。

绘画效果（painterly effects）：电影制作者制造的、有意识地试图模仿特定绘画作品的效果。

潘那维申宽银幕（Panavision）：参见宽银幕（wide screen）。

摇镜头，横摇（panning）：在水平平面内左右移动摄影机的拍摄视线。

横摇和扫描（panning and scanning）：一种将宽银幕电影画面转换到适合在传统的电视屏幕（4∶3）上播放的技术。用于复制的摄影机镜头的横向移动在实现这个过程的同时，也基本上破坏了导演和摄影师创造的原始构图和节奏。

平行剪接（parallel cuts）：镜头在不同场景中的两个动作之间来回快速切换，造成两个动作同时发生并有可能碰到一起的印象。

年代片（period piece）：故事发生在某个较早阶段的历史中而非现在的电影。

本色型演员（personality actors）：他们的主要天赋就是饰演类似自己的角色。虽然本色型演员通常具有某种磁铁般的大众吸引力，却不能扮演多样的角色，因为在他们试图摆脱自己基本的性格特征时，无法表现出真切和自然的感觉。

彼得与狼式配乐（Peter-and-the-Wolfing）：用特定乐器来代表和暗示特定角色的出现的配乐方式。

电影视点（point of view, cinematic）：基本上，在一部影片中可能会使用四种视点：

　　导演诠释视点（director's interpretive）：导演使用特殊的电影技巧，控制着观众从导演所诠释的角度来看待情节和角色。

间接主观视点(**indirect-subjective**)：这种视点带着我们贴近动作，提高我们的参与感，让我们产生一种直接参与其中的感觉，而不是通过某个参与者的眼睛来展示动作。

客观视点(**objective**)：旁观者的视点，暗示了摄影机和拍摄主体之间的一种情感距离。摄影机似乎只是尽可能直接坦率地记录故事里的角色和动作。

主观视点(**subjective**)：某个参与到动作中的角色的视点。

文学视点(**point of view, literary**)：有五种在文学中使用的视点。

戏剧的或客观的视点(**dramatic or objective**)：在这种视点中，我们不会意识到某个叙述者的存在，因为作者并没有评价情节，而只是在描述场景，告诉我们发生了什么事，人物都说了些什么，使我们有一种在现场的感觉，就像看戏一样观察着这个场景。

第一人称视点(**first person**)：以目击者的角度，对所发生的事还有他/她的反应提供第一手的描述。

全知叙述者，第三人称视点(**omniscient narrator, third person**)：一个看到一切、知晓一切的叙事者来讲述故事，他/她能够读出所有人物的想法，并且如果有必要的话，能够同时在几个地方出现。

意识流或内心独白(**stream of consciousness or interior monologue**)：具有第一人称形式的第三人称叙事者，虽然这一情节参与者并非在有意识地讲故事。它是一种独特的内部观察，就像在人物的头脑中安装了麦克风和摄影机，记录下经过大脑的每个想法、画面和印象，没有经过组织、选择或叙述等有意识的加工。

选择性的或有限的第三人称视点(**third-person selective or limited**)：叙事者是全知的，但这种全知的思想解读能力仅限于，或者完全专注于某一个角色，而这个角色成为中心人物，我们通过他/她来观察动作。

角色视点(**point-of-view character**)：我们在情感或智性上认同于影片中的某个角色，并通过他/她来体验这部影片。旁白（画外音叙述，**voice-over narration**）、剪辑和摄影机位置都可被用于实现这个效果。

移焦(**rack focus**)：在一段连续镜头拍摄过程中，改变摄影机的焦点设置，以便使观众跟着最清晰的对焦平面，将观众的注意力越来越深入地牵引到画面中。这种手法也能反过来运用，使最清晰对焦的画面越来越靠近摄影机镜头。

反应镜头(**reaction shot**)：显示人物对某个事件的反应而非动作表演的镜头。反应镜头通常是某个受到对白或动作极大影响的角色脸上表现出来的情感反应特写。

后退色(**receding colors**)：有些颜色看上去似乎要退隐入背景中去，使物体显得更小、离摄影机更远，如绿色、浅蓝色、浅棕色。

伦勃朗效果(**Rembrandt effect**)：使用细腻的柔光滤镜轻微地柔化焦点并使色彩柔和，赋予整部影片伦勃朗油画般的质感。

粗颗粒胶片(**rough-grain film stock**)：这种胶片能产生粗糙的、颗粒肌理明显的画面，在黑白之间有着凌厉的反差，几乎没有中间阶段的过渡。参见细颗粒胶片(**smooth-grain film stock**)。

圆形角色(**round characters**)：独特的、个性化的角色，具有某种程度的复杂性和模糊性，不容易被归类。也称为三维角色(**three-dimensional characters**)。参见扁平角色(**flat characters**)。

饱和色(**saturated color**)：强烈、无掺杂而纯粹的色彩。比如，饱和的红色不能变得更红。

场景，场(**scene**)：一组镜头(**shot**)连接在一起，用于表现发生在某段时间和空间内的完整动作。

段落(**sequence**)：一组场景(**scene**)按某种方式连接在一起，构成电影戏剧结构中有意义的组成部分，类似戏剧中的一幕戏(**act**)。

场景，布景(**setting**)：电影故事发生的时间和地点，包括给定时间和地点对应的所有各种复杂因素：气候、地形、人口密度、社会结构和经济因素、风俗、道德观念、行为准则。

深色(**shade**)：任何比正常状态下的色值暗的颜色。例如，褐红色是红色的深色。

镜头（shot）：摄影机一次连续拍摄所记录下的一段胶片。经过剪辑和洗印之后，一个镜头就成了两次剪切或者视觉转场之间的一个片段。

飞行拍摄系统（skycam）：一个小型、计算机化的遥控摄影机，能够以最高时速达32千米的速度沿着缆线飞行，几乎可以去任何缆线能够延伸到的地方进行拍摄。

慢动作（slow motion）：当摄影机以大于正常的拍摄速度曝光，而后以正常速度（24帧每秒）播放时，就形成了慢动作效果。

细颗粒胶片（smooth-grain film stock）：这种胶片能够产生极细腻平滑的画面，能呈现出各式各样亮和暗的微妙差异，创造出细腻的韵味，有艺术感的光影与反差。参见粗颗粒胶片（rough-grain film stock）。

柔焦（soft focus）：为了实现特定效果而将焦点轻微模糊化。

声音衔接（sound link）：不同场景或段落之间的一种桥梁，通过在两个场景和段落中使用类似或相同的声音实现。

标准银幕（standard screen）：宽高比为1.33∶1的银幕。

明星制（star system）：一种电影制作方式，利用特定演员对大量观众的吸引力，提高电影在商业上获得成功的可能性。

静态角色（static characters）：在影片中从头到尾基本上保持不变的人物，可能是因为剧情并没有对他们的生活造成重大影响，或者是因为他们对于事件的意义不敏感。参见发展/动态的角色（developing or dynamic characters）。

斯坦尼康（Steadicam）：一种单人便携式摄影机稳定器，带有内置陀螺仪，能够避免任何突然的抖动，创造出流畅、平稳的画面。

模式化角色（stereotypes）：符合预设好的行为模式的角色，这种行为模式相当普遍，或者代表了很多人（至少是很多虚构人物）的典型特征，能够让导演在刻画这些人物时得以大大地简化。

静止画面（stills）：画面中的人物形象本身并不运动。当摄影机拉近或离开它们或者是移动越过它们时，产生运动的感觉。

常备角色（stock characters）：不重要的角色，他/她的动作完全可以预测，或具有所从事工作和职业的典型特征。

定格动画（stop-motion animation）：从手绘动画技术发展而来的变体，使用玩偶或其他三维物体制作而成。为了在标准的24帧每秒的播放速度下使主体表现出具有生命的感觉，在拍摄时，在两个镜头之间对主体做出非常微小的移动。

意识流（stream of consciousness）：参见文学视点（point of view, literary）。

主观镜头（subjective camera）：摄影机镜头从某个动作参与者的视觉或情感角度来拍摄场景。参见电影视点（point of view, cinematic）。

主观视点（subjective point of view）：参见电影视点（point of view, cinematic）。

字幕（subtitling）：在画面底部打上可见的文字，将电影对白从一种语言翻译成另一种语言。参见配音（voice dubbing）。

超现实主义（surrealism）：戏剧或电影表现手法，使用荒诞的想象，试图表现潜意识的运作方式。超现实主义的画面具有某种奇怪的、如梦般或非现实的特质。

象征（symbol）：在艺术、文学和电影中，除了本身的原义之外还表示某个抽象概念的元素（比如一个物体、名字或姿势）。通过唤起意识主体大脑中先前与该元素形成关联的思维来建立这种表征关系。

活人画（tableau）：通俗戏剧中运用的一种技法，在大幕落下之前，演员保持戏剧性的姿势几秒钟，以使观众铭记这个场景。

镜次（take）：对同一个镜头（shot）进行的多次拍摄。在剪辑室里，剪辑师为每个镜头选择效果最好的一个镜次来组装电影。

长焦镜头（telephoto lens）：类似望远镜的一种镜头，能将拍摄主体拉得更近，但同时也减小了深度感。

融格（thawed frame）：与定格（freeze frame）相反的画面效果——场景以凝固画面开始，而后消融到活动状态。

主题（theme）：文学作品或电影的关注中心，作品围绕着这个焦点建构。在电影中，主题可以细分为五类：情节、情感效果或情绪、人物、风格或质感，以及思想。

有限的第三人称视点（third-person limited point of view）：参见文学视点（point of view, literary）。

三维角色（three-dimensional characters）：参见圆形角色（round characters）。

直摇（tilting）：在垂直平面内上下移动摄影机的拍摄视线。

延时摄影（time-lapse photography）：一种极端的快动作形式，以固定不变的时间间隔（从一秒到一个小时甚至更长）拍摄每帧画面，然后以正常速度（24帧每秒）播放，从而将一个通常需要几个小时或几星期才能完成的动作压缩成银幕上的几秒钟。

浅色（tint）：比标准色值要亮的色彩。例如，粉色是红色的浅色。

染色（tinting）：画面洗印之前对电影胶片的化学着色。在洗印时，画面中的空白部分保持浅色，产生一个由两种色彩——黑色和浅色构成的画面。

调色（toning）：在电影胶片感光乳剂中添加染色剂，以便给图像的线条和调子加上颜色。

旅行音乐（traveling music）：几乎作为一种固定套路来使用的音乐，使人产生存在多种交通工具的印象。

三色谐调（triad harmony）：由色环上等距离的三种色彩创造的效果，例如三原色：红色、黄色、蓝色。

扮演类型化角色（typecasting）：大制片厂和一些导演的一种安排，将特定演员限制在很窄的、几乎相同的角色范围内。

色值（value）：在既定色彩中白色或黑色的比例。

可见声源的声音（visible sound）：出现在银幕上的声源自然而真实地发出的声音。参见不可见声源的声音（invisible sound）。

配音（voice dubbing）：用本国语言对白声道取代外语对白声道。对应影片中外国演员的口型和唇部动作来录制本国语言配音。参见字幕（subtitling）。

旁白（画外音叙述，voice-over narration）：来自银幕外的声音，传达必要的背景信息或填补情节间的缝隙以保持连续性。

暖色（warm colors）：看上去传达或暗示温暖的色彩，如红色、橘色、黄色和淡紫色。

广角镜头（wide-angel lens）：拍摄宽阔区域的镜头，增加深度感，但有时画面边缘会被扭曲。

宽银幕（wide screen）：人们通过多个商标名了解到这种银幕形式，如西尼玛斯科普宽银幕（Cinemascope）、潘那维申宽银幕（Panavision）以及维视宽银幕（Vistavision），它的银幕宽高比有多种比值，从1.66到1.85，到2.35，再到2.55（标准银幕为1.33）。

划接（wipe）：一种转场手法，新画面和之前的画面通过一条水平线、垂直线或者对角线分隔开，随着该分割线从银幕一端逐渐移到银幕的另一端，划去原来的画面。

变焦镜头（zoom lens）：一系列复杂的镜头组合，能够保持画面持续地聚焦，而且，通过缩放主体，使摄影机看上去似乎能在本身不移动的情况下，靠近或远离主体。